銀都六十

1950-2010

銀都體系六十年的產業和文化貢獻

趙衛防

中國藝術研究院電影電視藝術研究所副所長、研究員，中國台港電影研究會理事

1950年，原香港長城影業公司改組為長城電影製片有限公司，標誌着新中國成立後左派電影公司正式在港確立；1952年，新興粵語片公司新聯影業公司在港成立，同年，在整合原五十年代影業公司和龍馬電影公司的基礎上，鳳凰影業公司也宣告成立。至此，香港左派電影製片體系——「長鳳新」電影體系在港形成。再加上稍早成立的中國電影發行公司的香港派駐機構——南方影業公司和群眾團體——華南電影工作者聯誼會，五十年代初便在香港形成了較為系統、完整的左派電影體系。至1983年，「長鳳新」體系出現了新的格局，其被重新整合為香港銀都機構有限公司，[1]之後，南方公司又被納入其中。儘管有如此的演變，但其產業形式和美學追求確是一脈相承的，可以用「銀都體系」來概稱之。

「新長城」成立以來，從「長鳳新」到「銀都機構」，香港左派電影體系／銀都體系歷經了六十年的發展歷程。六十年風雨滄桑，地處香港的銀都體系一直被蒙上一層神秘的「政治」面紗，言及「長鳳新」或「銀都機構」，都自然地會被套以政治考量標準，和「進步電影」、「統戰」、「意識形態」甚至「紅色資本」等政治術語聯繫在一起。也正因如此，銀都體系似乎總是被作為政治工具而為人訴病，甚至遭受有意無意的打壓。銀都體系的政治色彩和政治貢獻，當然是不可辯駁的實事，然而，政治決不是銀都的全部甚至大部分。銀都體系決非僅為政治服務的辦事機構，其產業規模、文化影響和美學影響在香港電影界不可忽視。六十年間，銀都體系製作了近五百部電影，其中多部都堪稱香港電影史上的佳作，此外還發行過近千部的國產影片；至今，銀都機構已下轄二十多家分公司，資產總額近三十億港幣。可見，銀都體系首先應是一個具有較大產業規模和美學經驗的電影公司。多年來，銀都體系作為一家香港電影公司，對香港電影乃至整體華語電影的產業貢獻和文化貢獻似乎被淹沒在了政治性之中，很少有人能夠提及。在紀念銀都體系六十年的今天，更需從非政治層面來審視銀都，這樣才可能揭開眾人有意無意為其披上的神秘面紗，呈現出一個真實的銀都體系。

對業界的貢獻

探求銀都體系是否有「紅色資本」注入，似乎是最受關注的話題。比起這一話題來，銀都體系從其誕生之初就開始的巨大產業貢獻議題卻顯得非常落寞，其實，後者也是揭開銀都之謎的另一關鍵。銀都體系六十年，不同的時期有不同的產業特點，其對香港電影

乃至整體華語電影的產業貢獻亦有不同的表現。

銀都體系對華語電影產業的首要貢獻，在於對香港電影產業的促進性影響。其此種貢獻在誕生之初就得以展現，具體表現為促成了新興粵語片工業的建立。上世紀四十年代末、五十年代初，由於粵語片在星馬市場供不應求，粗製濫造的製片風氣在香港粵語影壇滋長。製片商們大都報有投機的心理，只顧數量，不顧質量。此風很快在香港影壇盛起，不久就開始氾濫。當時一部一般的粵語片成本僅為四萬港元左右，而主要演員的片酬要佔據大半，製片商為節省成本，製作上就更加粗糙。粵語片的這種製片方式，掀起了覆滅自身的惡浪，星馬市場很快敲響了警鐘，粵語片出現了滯市局面。隨即，大批粵語片製片商出現虧損，香港粵語片工業陷入了危機之中。

香港粵語電影工業的頹勢，不但讓部分香港電影的有志之士感到了危機，也引起了內地的關注。1952年前後，設在廣州的中共對香港工作的管理機構——香港城市工作委員會負責人陳能興在向當時中央主管外事工作的劉少奇匯報工作時，談到了香港粵語片的困境。劉少奇對此問題專門做了指示，稱在香港不能緊盯着國語片，從長遠的觀點看問題，粵語片才是可以在香港生根的電影。[2] 劉少奇的這個指示一語中的，指出在香港不能只搞國語片，粵語片才是其根本的出路。在這一指示下，香港左派影人開始建立新興的、健康的粵語製片機構，這也得到了眾多香港影界有志之士的支持。在所有人的共同努力下，1952年2月，香港成立了專門拍攝粵語片的新聯影業公司，以優良的製作、嚴謹的態度開始了新興粵語片的製作，扭轉粵語電影越來越顯現出來的頹勢。在新聯的帶動下，中聯影業公司、光藝製片公司和華僑影業公司等較有影響的嚴謹的粵語片公司相繼建立。四大粵語片公司在製作上均保持嚴肅、認真態度。經過他們的努力，香港粵語電影才走出了粗製濫造的境地，星馬和本土市場的滯市局面有了根本的好轉，至1955年，香港粵語片產量回升到一百六十九部，粵語片工業進入了一個良性的發展階段。

從建立之初到內地「文革」，銀都體系在香港電影產業界一直保持着一種健康發展的態勢，在某些時候還起到了引領的作用。其開創時期實施的「賣片花」制度可以說是對香港電影產業的又一促進。「賣片花」是指製片人在電影開拍前先向本地院商或海外發行商收取訂金，用作電影初期的製作費。在影片開拍之前，外地片商單憑對影片的演員陣容、類型、故事大綱的信心即預付訂金，此項收入約佔總成本的一半左右，也即有了一半的成本就可開機攝製了。這一制度並非「長鳳新」首創，但卻在這裡被發揚光大，成為後來香港獨立製片公司產業運作的核心制度。

除「賣片花」外，「長鳳新」體系的影片也成為上世紀五六十年代香港乃至星馬地區的重要產業支撐。當時，新加坡前三大院線公司邵氏、國泰、光藝都北上香港，組建大型電影公司，五十年代初中期，這些公司尚未開始自己的製片業務時，都選擇購買「長鳳新」體系的影片，填補其龐大東南亞院線的片源，以圖用院線中更多的資金回收來在競爭中佔領先機。其中陸運濤主政的星加坡國泰機構主要買長城出品，邵逸夫、邵仁枚主政的邵氏兄弟有限公司多買鳳凰出品，何啟榮四兄弟經營的以發行粵語片為主的光藝公司則選擇新聯影片。因此銀都體系出品在上世紀五六十年代不但享譽香港，也風靡了星馬地區。東南亞地區的這三大最具現代化特質的大型院線公司，更多地從產業層面而非政治層面來考量「長鳳新」的意義和價值，他們的這種做法，是對「長鳳新」之於香港電影乃至整個東南亞地區電影產業意義的極大肯定，從一個側面標識出了「長鳳新」體系的巨大產業價值。而後來香港電影產業的幾次重大調整，也是源於「長鳳新」體系的動作。如五六十年代風靡於港台地區的黃梅調電影浪潮，對香港電影乃至整體華語電影產業影響甚大，而這股浪潮的啟動者則是長城公司：1957年，內地黃梅戲電影《天仙配》在港公映引起轟動，香港觀眾對黃梅曲調如癡如醉。這一現象引起了對市場高度敏感的香港影人的重視，最先跟進的長城於1958年拍攝了香港第一部黃梅調電影《借親配》，這部黃梅調諷刺喜劇同樣賣座。頗具商業眼光的導演李翰祥和邵氏公司看準了這一時機，才有了後來的黃梅調風潮。而1964年鳳凰出品的武俠片《金鷹》創下了香港第一部單片票房過百萬的紀錄，提升了香港電影的產業級別。

內地「文革」爆發，也觸發了「長鳳新」體系的巨變，與之相關的「六七騷動」至今還使許多港人難以釋懷。當年「長鳳新」體系的很多人走上街頭「反英抗暴」，於是「遊行」、「飛行集會」、「放置假炸彈」、「貼大字報抗議」等活動便不可避免。許多「長鳳新」影人被捕入獄，香港的監獄被比作當年的渣滓洞，每當有新的難友進來，先進去的石慧總是用甜美而微弱的《我的祖國》歌聲來鼓勵。後來「長鳳新」體系影人便根據不同的級別被分批分期地派往內地去學習、改造思想，去香港的船廠、農村去體驗「工農兵生活」，然後創作「工農兵電影」，在香港排演革命樣板戲。於是，「長鳳新」體系便遭遇了非常惡劣的產業環境。當年不滿二十歲的鳳凰公司見習編劇施揚平曾在《文匯報》發表了他在香港某船廠下生活的文章〈三十三個小時〉，他的主要目的是通過這些苦來痛斥「剝削階級」，但某些感受可能正是這種嚴酷產業環境的寫照：「疲乏使我們顯著地沉默下來，感覺也有點麻木了，身體又倦又酸痛。腳板浸在污水裡，耳朵旁掛着的照明用的三百火的燈泡烤得我頭腦發脹。電風鑽打得久了，噴射出來的氣體變成了一條強而有

力的水箭，並夾着泥沙回濺得我滿眼滿臉皆是。我感到自己經筋疲力竭。」

在這種困境中，「長鳳新」影人選擇了頑強的堅守，個人的痛苦最終被對電影的熱愛所取代，在艱難的產業條件下，這一時期的「長鳳新」體系仍創作了近百部影片。這些影片常被冠之以「極左」、「概念化」而遭詬病，但不可否認的是大部分都是體驗生活下的用心之作，體現着愛國主義表層下「長鳳新」影人對電影的極大熱情。可以這樣說，這一時期「長鳳新」體系對香港電影產業的貢獻主要體現在精神層面：艱難環境下的堅守體現出了一種對電影的愛，這種愛沒有商業考量、投機等雜念，沒有個人私利，是一種發自內心的真愛。這種對電影的真愛，對香港電影乃至中國電影來說都是缺失的，應該被視為「長鳳新」影人留給香港電影、留給中國電影產業的精神財富。當下的中國影壇，更需要這種精神力量。

銀都體系對中國電影產業的另一重大貢獻，是開啟了建國後香港和內地電影產業互動的通道。新中國成立六十餘年來，前後兩個三十年自然形成了內地和香港的電影互動的兩個階段，前三十年給人的印象是微弱的，而後三十年是強勁的。然而正是由於前三十年的潺潺細流打通了通道，才有後三十年的滾滾洪流，而銀都體系便是打通這一通道的唯一執行者。從上世紀六十年代初至內地改革開放之處，「長鳳新」和內地以各種形式合作拍攝了數十部影片，從產業層面摸索出了兩地電影合作製片的經驗，開闢了兩地電影互動的路徑，充當了後三十年的大規模互動先行者的重要角色。除開通產業通道外，前三十年中「長鳳新」體系還開通了內地觀眾和香港電影之間的心理通道。自成立之初，「長鳳新」的影片就被發行到內地，正是這些影片，在內地觀眾心目中樹起了香港電影的品牌，建起了心靈的通道。

在後三十年中，儘管政治環境和經濟環境均發生了根本性變化，銀都體系在兩地電影互動中依然不可或缺。首先銀都體系在其他香港電影公司、海外電影公司和內地之間充當橋樑的作用，吸引更多的業界的人去內地拍戲。因為這些公司開始時尤其「文革」之後對內地的印象不好，到內地拍戲的不多。內地改革開放之初，銀都除拍片外更多是和其他香港公司和海外公司做一些日常交往，為他們充當「內地顧問」的角色，和其慢慢溝通內地合拍的條件、要求、規定等等，同時也讓他們認識到內地廣闊的外景資源。回歸之後，尤其是隨着CEPA的簽署，兩地電影互動加劇、合拍增多，需要溝通的因素也逐漸增多，比如哪些是不宜在內地表現的敏感題材和內容、哪些不適合內地觀眾觀賞口味、和內地公司怎樣更好地合作等等，銀都利用熟悉內地市場以及和電影局等主管部門溝通便利的

優勢，在這方面能起到判斷和提示作用，減少這些公司不必要的損失。由於銀都有這樣的優勢，幾乎所有的香港電影公司均同銀都機構合作過。其次，銀都體系列純粹國產片和香港觀眾之間也起到了溝通和橋樑的作用。上世紀八十年代後，香港電影迎來了其最為輝煌的時期，但同時純粹國產片在香港也漸入低迷，香港觀眾拒絕內地影片已是不爭的實事。在這種情況下，銀都機構於1986年在香港投資興建影藝戲院，專門推介國產片，提升香港觀眾對國產片的興趣。影藝每年都會上映十二部沒有外方、港方公司投資的純粹國產片，也買一些歐洲、日本的影片，成了藝術片的專門店，香港觀眾都願意去看。儘管出現了諸多的經濟困難，但銀都一直在堅持，以這種方式在港營造國產片的氛圍。

對文化的貢獻

銀都體系的主業雖然是電影出品，但其對香港社會、對涵蓋香港電影在內的中國電影的貢獻決不僅體現於電影產業和電影美學層面，而應該是一種包含上述兩個層面的綜合性文化貢獻。尤其是上世紀五六十年代，其文化影響尤甚。

這種狀況其實取決於當時香港乃至東南亞國家所處的具體社會文化氛圍。六十年代中期之前的香港，雖然已經邁向了工業化和現代化，但其中絕大多數的製造業都屬於勞動密集型行業，大量廉價的勞工投入其中，而他們換回的卻是最微薄的工資。資本原始積累過程中出現巨大貧富差距、社會不公等經濟轉型期的「世界性弊病」仍不可避免地在香港出現，普羅大眾的生存條件雖有所改觀，但依舊生活在貧窮之中。而這一時期，東南亞地區要求擺脫殖民統治、建立獨立政權的呼聲越來越高。在這種情況下，左傾思潮在香港乃至東南亞社會無疑具有廣泛的市場。由於有着這樣的社會氛圍，再加上藝術品質的優良，這一時期「長鳳新」體系的電影出品達到了鼎盛，在香港、內地乃至大部分東南亞地區都產生了較大的影響。

這一時期，「長鳳新」體系除電影出品外，還成立了合唱隊、民族樂隊、舞蹈組和管絃樂隊，並在此基礎上成立了「銀星藝術團」，在香港和星馬地區進行過多次演出，傳播除電影外的更寬廣的左翼文化。「長鳳新」體系當時的香港演出，許多都是在以舉辦高檔西洋文化節目的香港大會堂舉行，亦都是較為轟動的文化事件。如1963年，「長鳳新」影人組成的影聯會民樂隊在香港大會堂音樂廳演出了二胡協奏曲《梁祝》、《春江

花月夜》、《二泉映月》、《在草原上》等，香港觀眾趨之若鶩，門票兩小時即售罄；1965年，由「長鳳新」影人組成的長城合唱團分別在香港大會堂和和普慶戲院舉行《黃河大合唱》的公開演出，不但轟動了香港電影界，也轟動了香港音樂界。這些演出在當時香港被認為是最高水平的演出，至今許多香港學者如香港中文大學音樂系余少華教授、香港浸會大會傳理學院教授盧偉力等人也都持這種觀點，認為當時最高水平的中樂在左派族群，最高水平的民族舞蹈在左派族群，歌詠隊也大概在左派族群。[3]

「長鳳新」體系的電影和音樂等和其他左傾的戲劇、報刊乃至電影院線、銀行、學校等影響遙相呼應，形成了當時香港較高端也頗具市場的文化勢力，這一高端文化勢力構成了一代港人的集體記憶。六十年代後期，香港本土化意識開始強勢登場，且「六七騷動」之後，香港社會亦在竭力排斥左傾思潮，上述高端文化勢力的政治影響趨於式微。然而，如果從非政治面層來考量，便會發現這一高端文化勢力對香港社會乃至東南亞社會的影響，已經穿越了「六七騷動」的歷史分界。香港市民素質的提高，香港娛樂業在轉型時期的健康發展乃至香港社會的整體進步等等諸方面，似乎都能看到這一高端文化勢力的影子。

疊合在文化影響之中的美學影響，亦是銀都體系對華語電影的重大貢獻。談及從「長鳳新」到銀都機構的銀都體系出品美學特色，大部分內地學者和所有的香港學者不約而同地從政治角度來進行考量，即便其影片有突顯性的藝術特色、受到觀眾喜愛，也會被冠之以「為統戰需要」而為之，也就是說為政治而藝術。這樣的觀點並沒有什麼錯誤，但如果只強調這一點而不顧其他，對銀都體系出品來說則是極其不公正的。這種不公正不僅是對銀都體系美學成就的否定，對銀都影人藝術探索的否定，更是對銀都體系對華語電影的美學貢獻的否定。

除「文革」期間的極少數出品外，銀都體系的影片並沒有明顯的意識形態色彩。其建立之初便制定了以導人向上、向善、愛國、不渲染暴力和色情為製片宗旨，以後的出品中便基本遵循了這一宗旨，但對這一主題的表現又是藝術的、含蓄的而非直白的。這種美學手段在承襲上世紀三十年代形成的優秀的中國電影美學傳統的基礎上，又融入了香港電影重娛樂、重類型的新特點，成為香港電影中重要的分支。其五六十年代出品的喜劇片、武俠片、古裝片、戲曲片等類型片不時被當時重要香港電影公司倣效，更是贏得了大量的香港和東南亞觀眾。五六十年代，邵氏、電懋、光藝等大型電影公司常以「長鳳新」的出品為採買對象的事實，也證明了這一點。

內地「文革」後期，「長鳳新」出品了一些和以前風格有所差異的特殊影片，這些影片也使得「長鳳新」出品在香港市場從頂峰跌至低谷。從深層次的歷史文化角度來審視，「長鳳新」影片於上世紀七十年代後在香港逐漸走下坡路的原因，不能完全推諉於影片本身藝術質量的缺憾，主要應是社會層面的因素。從六十年代後半期開始，香港本土意識上揚，對左派文化極力排斥；另一方面，經濟飛速發展，社會心理開始轉型，娛樂成為整個社會的最大需求。一向以嚴肅著稱、決不渲染色情暴力的「長鳳新」影片與這種文化氛圍是背離的，其影片不受歡迎在所難免。

對於這一時期的影片，學者們一般會用「內容極左」、「形式概念化」、「意識形態表現」等詞匯來形容。比起「文革」前，「長鳳新」的這一時期出品確有退步，但並不能用「概念化」一說了之，其美學特色及藝術貢獻需要後來者重新研究。今天再來審視這些影片，亦能洞察之重要美學貢獻，首先由於創作者深入生活而使其影片體現出的樸素寫實的風格，以及很強烈的真情實感，一定程度上奠定了香港文藝類型片的寫實傳統。上世紀八十年代，香港影壇上的重要文藝片導演許鞍華、張之亮、劉國昌、方育平、張婉婷、冼杞然等人的作品，莫不受這種寫實風格的影響。其次，這一時期「長鳳新」攝製的《屋》（1970）、《小當家》（1971）、《鐵樹開花》（1973）、《泥孩子》（1976）等一批影片所體現出的健康清新和溫暖人性，不但是對當時以血腥、搞笑、情色為主的商業電影的重要人文補充，提升了香港電影的文化品格；更主要是延續了香港溫情電影的脈流，使這一人文主義的涓涓細流在香港電影的滾滾商業大潮中始終未有間斷，一直流淌至今。第三，其中的某些歷史題材影片，亦體現了某種深邃思考，其深刻的思辨價值值得今人去重新讀解。《屈原》（1977）便是一個最為經典的例子，影片透出的那種掩飾不住的迷茫和悲傷，正是具有強烈愛國心的香港文化人面對「文革」時複雜思想感情的流露。第四，這一時期「長鳳新」出品了一批優秀紀錄片，如《雜技英豪》（1974）、《萬紫千紅》（1974）、《春滿羊城》（1974）、《中國體壇群英會》（1976）等，這些影片雖也有一定的政治意味，但並非純粹的內地風光或事件的紀錄，創作者探索出的獨特藝術手法，為中國紀錄片創作積累了豐富的美學經驗。如《雜技英豪》中嘗試了對人物性格的塑造，成為當下人物紀錄片的先行者；《中國體壇群英會》體現出了非凡的攝影功力和景別敘事能力，和今日的眾多體育報道類紀錄片並無大的差別。這批紀錄片，也需要學者們重新研究。

「文革」之後，「長鳳新」出品影片在延續其原格調的基礎上，又進行了新的調整。調

整之一是尋找一些新的導演和其他新的創作力量,來拍一些具有創新意識的電影。特別是在銀都機構成立後,起用了杜琪峯、方育平、許鞍華、關錦鵬、劉國昌、張之亮等新導演,以及鍾楚紅、張曼玉、李連杰等新演員。這些新導演都是香港「新浪潮」電影的主要力量,培育出他們,應視為銀都體系為香港電影的最重要美學貢獻之一。調整之二,表現為將過去「長鳳新」電影的健康娛樂性進一步發揚,拍攝了一大批適應香港市場的通俗娛樂片。較早的《巴士奇遇結良緣》(1978)、《少林寺》(1982)等影片,便體現出銀都體系調整後的美學變化。

上述第二個層面的美學調整,成為銀都體系的主要製片策略,至今仍在延續。這一策略的重要層面之一,便是延續了「長鳳新」體系的健康娛樂品格,因此,在香港商業片大潮中,銀都體系在「隨波逐流」地拍攝純粹娛樂片同時,也出品了諸多頗具文藝氣質的健康的類型片。其中些影片如《最後的貴族》(1990)、《出嫁女》(1991)、《秋菊打官司》(1992)等是直接由內地導演創作。有些影片由香港影人主創,但其格調與純商業港片有着明顯的不同,如《西楚霸王》(1994)等歷史片以嚴謹的態度創作,在尊重歷史的前提下進行類型創作。這些影片置身於港片的商業浪潮中,一定程度上影響了香港電影的人文品格。

總論

「九七」之前,香港電影開始滑坡,香港影人為救市而大舉「北進」。此舉使得香港電影未遭更大的劫難,也使兩地電影達到互匯互融的境地,但也使得純「港味」的本土電影發展受阻。在這種際況中,作為香港電影公司的銀都體系再次調整製片路線,不再繼續致力於兩地電影在美學層面的大融合,甚至亦沒有在香港影壇繼續大力營造健康、人文、寫實的文藝氛圍,而是在其眾多出品中刻意注重了純「港味」美學的商業性呈現。近幾年來,銀都主要出品或聯合出品的《竊聽風雲》(2009)、《證人》(2009)、《鎗王之王》(2010)、《線人》(2010)和即將公映的《一代宗師》等影片,都較完整地呈現出港式人文理念、類型化製片路線、極致化表現、重節奏和細節等「港味」美學的重要元素,旨在為「港味」重興而努力。在華語影人的共同努力下,香港本土電影有了新的起色,尤其是2010年,前九個月便出品影片五十部,超過了2009年全年的製片數量,本土電影票房也不斷增加,海外影響力與日俱增,這些都表明純「港味」電影又得以新的延續和發展。而銀都體系的創作實踐,應該說對純「港味」電影的復興在美學層面作出了貢獻。

展望未來

揭去其神秘的政治面紗，銀都體系的六十年，其實也是作為一家香港電影公司進行電影製片與營銷的六十年，和其他香港電影公司一樣，它在其發展歷程中亦同樣為華語電影作出了產業和文化層面的貢獻。從這個角度來審視，銀都體系和邵氏、嘉禾、寰亞、英皇等其他香港電影公司似乎沒有什麼明顯的區別。當下，從此角度來看銀都也許更能接近和解密它。

就像邵氏等香港電影公司各自有着自身特殊性一樣，銀都體系亦有着很大的特殊性。不能僅以政治考量標準來審視銀都體系，但其運作也不可能完全剝離政治層面的意義。「九七」之前，銀都體系在香港的政治意義顯而易見，但「九七」之後，這種政治意義逐漸消退，將來有一天將會完全消失，這是無法否認的客觀事實。因此可以說銀都體系的政治優勢已經不復存在。在銀都體系開始喪失政治優勢的初期，其在香港作為「內地顧問」的資源優勢、政策優勢還可以彌補。但時至今日，內地和香港的電影融合已經是大勢所趨，兩地電影都已經打成一片，幾乎每家公司都在北京設立了辦事機構，不再需要中間的橋樑，銀都的資源優勢和政策優勢也沒有了。這種相對嚴酷的現實，迫使銀都體系更多地思考其作為一個香港電影公司如何融入市場去競爭，怎樣憑實力去更好地發展。這是擺在所有銀都人面前的重大問題。

六十年來的產業經驗和美學經驗，既是銀都體系奉獻給華語電影的財富，更是自身的寶貴資源。依仗這份厚重的資源，再加上優秀的團隊，以及當下香港本土電影的復興優勢，相信銀都體系作為一家香港電影公司將會獲得更大的發展。

註釋

〔1〕 1982年銀都機構有限公司的成立，是對「長鳳新」三家公司的整合，而並非取代。銀都機構成立後，長城、鳳凰、新聯三家公司並非消亡了，而是和銀都機構公司同時存在，至今仍是這種格局。

〔2〕 見2009年12月17日筆者對原新聯影業公司製片黃憶的採訪。

〔3〕 見2009年12月17日筆者對香港浸會大學盧偉力教授的採訪。

艱難險阻擋不住，繼往開來又一春——且道銀都六十年

列孚

資深影評人、廣東大地電影院線資深顧問、前《中外影畫》總編輯

前緣

我與銀都有緣，有好多故事。如，與我最要好的同學，其父是長城編劇周然（查良景）、其母是南方公司宣傳部負責人金芝，我們交往了近半個世紀；我創辦的《中外影畫》雜誌，創刊號封面是長城公司出品、張鑫炎導演的《巴士奇遇結良緣》（1978）的男女主角方平與李燕燕；更早的，是小時候在廣州就看過好多長城、鳳凰和新聯的國、粵語片了。至今尤記得，《敗家仔》（1952）裡面的張瑛當售貨員，心神恍惚，竟將櫃枱內一隻原價過千元的手錶售價看成是百餘元；《垃圾千金》（1959，又名《真假千金》）裡的石慧，調皮活潑，明亮動人；當然最難忘的是《假少爺》（1962，又名《十夜柔情》），該片雖不是由長城、鳳凰或新聯出品，但也是由愛國電影公司攝製，尤記得當時我和同學是請一位在廣州工作的匈牙利工程師看的，因為即場已是全院滿座，我們只好利用關係走後門看了本片，然後，這位名叫羅曼的外國友人請我們在一家冰室吃雪糕、紅豆冰時，與我們熱烈地討論起該片，非常有趣。沒想到，自這次電影討論開始，竟是我後來從事電影的發端，因為在討論《假少爺》這部影片時，我們和他發生意見分歧，令我開始對電影產生真正興趣⋯⋯

現在，回過頭來再看「長鳳新」至銀都，確實有許許多多的事需要在她一個甲子的時候作一些梳理的。

香港最悠久的電影機構之一

曾幾何時，當香港許多圈內人或電影研究者提到香港第一部票房過百萬的影片時，幾乎所有人都說是張徹的《獨臂刀》（1967），其實，錯了，是鳳凰公司的《金鷹》（1964）才對；當許多人都以為是胡金銓的《大醉俠》（1966）首先突破武俠片的框框時，殊不知，所謂「新派武俠片」是由長城公司首創的，即第一次用「威也」的動作片，那就是《雲海玉弓緣》（1966）；當人們在研究、討論「香港電影新浪潮」時，卻往往忽略了長城公司的《冤家》（1979）⋯⋯這不是他們刻意遺漏，而多是無心之失，因為太多人沒有把「長鳳新」的作品列入香港主流電影中（尤以七十年代至九十年代為甚）。一旦說到香港電影，往往總是邵氏、電懋、國泰、光藝、嶺光、嘉禾、金公主、德寶等等。這種現象特別是在六十年代末至九十年代初這個階段內格外明顯。幾乎是在這三十年的時間內有意無意地將「長鳳新」排除在香港電影以外。

可是，一旦討論及香港電影的寫實性時，卻不會忘記「長鳳新」及和他們相關的電影人，例如要評選較出色的寫實題材，就少不了《珠江淚》（1950）、《一板之隔》（1952）、《危樓春曉》（1953）、《第七號司機》（1958）、《少小離家老大回》（1961）、《火窟幽蘭》（1961）、《泥孩子》（1976）、《父子情》（1981）、《半邊人》（1983）、《童黨》（1988）、《籠民》（1993）等等。

為什麼會這樣？最簡單的分析可能是這樣：在商業娛樂並以票房為標誌的主流電影，或在電影語言的創新等方面，「長鳳新」是與此無緣的或是經常被忽略的。要是提及對社會批判、揭示社會真實性等的電影時，人們一下子就會回想到「長鳳新」來了。換言之，「長鳳新」或後來的銀都，好像都與娛樂無關、與票房無關，故此，要是到了某個時間點（這樣一個時間點卻往往又總是佔去了多數時間），人們似乎就不把銀都的前後階段全都「暫時性失憶」了。

的確，作為香港歷史最悠久、時間最長的一家電影機構，其經歷的種種以及其所處的地位，特別是許多人都認為是有着「特殊背景」時，將其從主流中剔除出去，在客觀上是會出現這類狀況的。然而，銀都及其前身作為香港電影機構，特別是在五六十年代甚至到了八十年代，由於東西方冷戰關係，港英當局對親中華人民共和國的電影機構，包括其他傳媒業等，均施以不公平乃至給予政治壓力，其承受之打壓，更是香港其他電影機構從未有過的。1981年香港國際電影節，原來開幕電影是由鳳凰公司出品、方育平導演的《父子情》，不料，當時主辦電影節的香港市政局突然改變原來安排，臨時將《父子情》抽起，另外安排了日本電影《太陽之子》作為電影節開幕電影。

至於發生在五六十年代的將所謂「親共」電影人驅逐出香港或進行拘捕，南方公司發行的國產片、蘇聯電影屢遭刁難，不是禁映就是無理要求刪剪，當年著名國產片《白毛女》（1951）遭到禁映、《林則徐》（1985，又名《鴉片戰爭》）屢遭禁映就是最典型一例。此外，凡有出現新中國國旗、領導人的畫面，竟也被列入刪剪之列；一部紀錄片《毛主席在莫斯科》剛剛才遭禁映，卻又允許內有「反攻大陸」映像的台灣紀錄片上映；甚至連慶祝中華人民共和國國慶而舉辦的電影節，港英當局竟由教育司下令「不准掛五星旗」等等，都屬於港英對香港愛國電影、愛國電影機構進行迫害、壓制的典型例子。

銀都機構就是在這樣一個惡劣的政治環境下艱難地成長的。

香港作為中國領土一部分，曾經被英國管治長達一百五十年。作為老牌帝國主義、殖民主義的英國，第二次世界大戰後與美國共同為首結成的西方陣營，對以蘇聯為首的東方陣營進行種種挑釁、限制、破壞和攻擊，將東方陣營稱之為「鐵幕」，形成了東西方冷戰態勢。朝鮮戰爭的爆發、美國第七艦隊進入台灣海峽，更令東西方形勢緊張。香港，也就成為西方陣營不可多得的在遠東的一個基地，對新生的中華人民共和國這樣一個「紅色政權」進行多方面的監察、圍堵。同樣，新生共和國也可以利用香港僅一河之隔的便利及其特殊環境，向港澳同胞、向海外華僑華人宣傳新生共和國新氣象，也向國際宣示中華人民共和國新形象。最特別的是，香港也是國、共一直存在着鬥爭的城市。敗走台灣的國民黨一直努力在香港經營其「正統」形象，尤其是當時香港大多數中文報紙仍以「中華民國XX年X月X日」標示出版日期；而發生於1950年因政權更迭、1957年、1962年和1970年代幾次因政治、經濟、自然災害以及「文革」，大批中國內地人民逃至香港事件，均產生對中國內地的負面影響；電影文化方面，台灣國民黨及後來成立「港九影劇自由總會」，與進步的華南電影工作者聯合會進行對抗，在香港文化領域內與香港進步新聞、文化、電影、戲劇展開全面爭鬥。例如，當年曾在長城拍過電影的小童星蕭芳芳才八歲，後來去了台灣拍片，台灣傳媒及以為台灣是「正統」的香港報紙，就大幅報道「蕭芳芳投奔自由」——這樣一個才不到十歲的小女孩，她居然懂得什麼叫「投奔自由」嗎？如此香港，變成比當時東西柏林還要更微妙的東西方兩個陣營之間的必爭之地。

的確如此，香港是一個相當微妙的城市。當「長鳳新」等電影機構被貼上「左派」標籤後，相對而言地，像邵氏、電懋等這樣的公司也就成了所謂「右派」電影了。不過，所謂「左右派」在國語片裡面會分得比較明顯，由於粵語電影不需求台灣市場，因而在粵語電影圈子中就不會壁壘分明。然而，這僅僅是表面現象罷了。早在五十年代，曾作為「港九影劇自由總會」發起人之一的易文，就曾以化名為長城寫電影劇本《小舞孃》（1956），而姚克也化名許炎為長城寫了《阿Q正傳》（1958）劇本。我於七十年代在邵氏公司雜誌《南國電影》編輯部任職時，有次因事要到宣傳部，經過一排檔櫃，其中一個抽屜是已被拉了出來的，我經過時不期然地往這打開了的抽屜瞅了瞅，發現在一疊油印好的劇本上放了一張字條，上面寫着：「送長城看閱劇本」。我即時大感迷惑，邵氏的劇本竟需請長城公司幫忙？一家「右派」公司的電影劇本需要一家「左派」公司提意見？⋯⋯八十年代初，位於九龍土瓜灣的珠江戲院在「即將公映欄」上忽然張貼了邵氏出品的《七十二家房客》（1973）劇照。我好生奇怪，怎麼會有邵氏的影片會在「左

派」戲院公映？不久，該些劇照不見了，而該片始終也未曾在珠江戲院放映。

李翰祥拍攝由林青霞、張艾嘉主演的大製作《金玉良緣紅樓夢》（1977），邵氏宣傳部和我們《南國電影》為了該片的宣傳十分緊張。已故總編輯朱旭華當時吩咐我在某天要採訪李翰祥，可是，到了該採訪的當日，他忽然對我說：「採訪李翰祥改期了，你再等通知。」我不解，於是詢問為何？他說：「李導演要去南方公司看越劇《紅樓夢》（1962）作參考，等他看過了再定時間。」——咦？

多年後，有次與已故銀都董事長廖一原閒聊時提起這事，他說：「我們其實和邵氏一向都有合作，邵逸夫當年要拍《七十二家房客》，徵求我們意見時，我對他說，版權費就不要了。」或者，這是後來以南華、南洋戲院為龍頭的雙南院線需要找影片放映，邵逸夫也就作為「回報」提供協助，這就是當時珠江戲院為何「忽然」張貼《七十二家房客》的原因？至於後來為什麼又「忽然」不再在雙南院線上映該片，也許是涉及背後的政治因素了。因為，我的《中外影畫》於某期刊載了某部台灣電影劇照，台灣駐港文化機構中國文化協會就有人很緊張地打電話給我，語氣嚴肅地問：「你的那些劇照是從哪兒弄來的？」——這是八十年代初的事。那麼，邵氏版《七十二家房客》「忽然」沒在珠江戲院公映，其背後有政治因素，不言而喻。

香港，真的非常微妙。

「長鳳新」原本在六十年代形勢大好，不但有多部賣座電影，更創下了香港電影票房首部過百萬的紀錄。如新聯的《少小離家老大回》（1961）、《蘇小小》（1962）、《七十二家房客》（1963）、《巴士銀巧破豪門計》（1965）等；鳳凰的《董小宛》（1963）、《故園春夢》（1964）、《金鷹》（1964）等；長城的《笑笑笑》（1960）、《王老虎搶親》（1961）、《三看御妹劉金定》（1962）、《樑上君子》（1963）、《三笑》（1964）、《金枝玉葉》（1964）、等，而南方發行的《楊門女將》（1960）、《劉三姐》（1962）、《大鬧天宮》（1962）等等，不僅有很不錯的口碑，票房上大也有斬獲，更有不少明星排上了「賣座明星」榜，像夏夢、石慧、陳思思、白茵、朱虹、高遠、傅奇、江漢、周驄等等，均為眾人喜愛的明星，不僅由他們主演的影片在東南亞大受歡迎，他們要是到東南亞進行宣傳、慈善活動時更轟動一時，乃至星加坡「國父」李光耀也是他們的「粉絲」，難得在抽空接見他們——香港其他明星有這樣可獲一個國家元首接見的機會嗎？李光耀是政治領袖，在東西方冷戰時期他居然

接見來自香港的「親共」明星，難道他真的以為這僅僅只是娛樂活動？這只能說明剛剛才於1965年獨立的星加坡，從普通國民到國家元首都抵擋不了「長鳳新」電影的魅力。連反共的政治領袖也無法抵擋。

到了六十年代中後期，「長鳳新」遇到大問題。因為中國內地「文革」的波及，「長鳳新」不但未有發展反而萎縮了、乏力了、凋謝了。尤有甚者，1967年，北京《紅旗》雜誌第5期刊登了戚本禹的〈愛國主義還是賣國主義——評反動電影《清宮秘史》〉，不久，香港某報將該文全文轉載，《清宮秘史》（1948）導演、鳳凰公司創辦人之一的朱石麟讀了該文後，氣惱交加，原本因病只能整日躺在帆布椅上的他激憤地撐起身，沒走幾步突地跌在地，張口結舌地說不出話來，急送醫院後不治而逝！……適時，香港掀起反英抗暴（但香港至今仍有人將之稱為「暴動」）浪潮，「長鳳新」及南方公司、清水灣製片廠、銀都戲院等多家戲院的導演、演員、職員等多人均捲入其中，港英當局對這批影人進行打壓，包括廖一原、傅奇、石慧、任意之等在內的二十五人先後遭港英當局逮捕入獄或關押。在內、外因素夾擊下，「長鳳新」及南方公司等機構元氣大傷……

陷於低迷時期

儘管到了八十年代，中國內地也實行改革開放了，歷劫風波、幾乎是一蹶不振的「長鳳新」，經過了整個七十年代的低沉，香港電影已產生極大變化。十年「文革」的負面影響仍然深深地令眾多香港市民對深圳河以北抱有疑惑、抗拒心態。因此，包括電影界在內的愛國文化界面臨着新的挑戰和困惑。

六十年代，香港經濟開始起飛。也是在這個期間，香港文化出現新現象。

1967年，香港電視廣播有限公司（即無綫，也稱TVB）啟播，開啟了本土化、市民化的文化傳播時代，這種免費娛樂方式立即令香港市民連生活模式也出現變化。很快地，這種有意、無意的文化認同意識同時在眾多市民中根植，尤以對年輕一代而言。這種免費的聲色俱全的電波傳至千家萬戶，跟着隨之而來當每晚九點就播出的綜藝節目《歡樂今宵》（1967-1994）播出時的歌曲「日頭猛做，到而家輕鬆下，食過晚飯，要休息番一陣，大家暢敘，無綫有好節目，歡歡樂樂唱唱談談，我地齊齊陪伴你」一旦從電視機播出，無論是家住公共屋邨的中下階層或就算是住在半山豪宅的有錢人家，均全家一起齊

集在電視機前，喜樂一番──若要認真探討香港文化，就繞不開這個話題。

TVB直接推動了以粵語為基礎的普及文化。普羅市民的價值觀、生活方式和審美情趣在大眾傳播媒體中被不斷再呈現、敘述和再造，令娛樂不僅成了開始富裕起來的香港市民生活中的一部分，甚至成了不可或缺的內容。當香港市民覺得，他們的生活與中國內地差距越來越大時，他們是沒有理由去選擇、尋求被認為「親共」的或「左派」的娛樂的。

根據世界銀行資料顯示：1960年，香港人均GDP為405美元，而中國內地只有93美元，中國內地與香港相差約4.35倍；到了1979年，這個距離拉得更大了，中國內地與香港相差達25.69倍，即香港人均GDP為4,537美元，而中國內地側只有178美元。也就是說，當香港第一代移民如果仍然心存回鄉落葉歸根的想法的話，那麼，他們的第二代當知悉這種生活水準相差是如此大的時候，他們當然是無法想像對羅湖橋以北有什麼認同感的。二戰後出生的一代或移民第二代的香港市民，他們基本上已無籍貫觀念或非常淡薄了。當香港越來越富裕的時候，他們又怎會像上一代那樣時時會眷念鄉下？

七十年代，香港與台灣、韓國、星加坡被譽為「亞洲四小龍」。

總論

這個時候，香港電影出現了以許冠文、許冠傑昆仲為代表的市民文化。他們兄弟倆的《財神到》（1962）、《鬼馬雙星》（1974）、《天才與白癡》（1975）、《半斤八兩》（1976）、《賣身契》（1978）等瘋魔全港，票房屢創新高。這些以打工仔、小老闆為主角，生動反映香港市民生活的影片，顯示了香港市民價值觀，生活雖然有時無奈，然做人處世要高明（不止是精明了）；個個都有渴望發達、期望出人頭地的機會，以近乎賭博的心態來拼搏。這些影片內容、對白全不涉及香港以外地方，不管是內地或台灣，香港化純粹得很。事實上，這種純本土化的影片，這對後來出現的香港電影新浪潮所代表的「身份認同」、「本土意識」起了奠基作用。

這個時候的「長鳳新」，艱難地尋找適合自身需要的題材。有時，甚至停產（如1971年，除了長城出品兩片外，鳳凰、新聯均無出品；1972年，鳳凰還是製作了一部影片，但是，長城及鳳凰仍只能攝製紀錄片，新聯則持續停產），南方公司也只能發行以紀錄片為主的影片。而攝製於1975年的《屈原》，更鬧出了所謂「影射江青」風波，遭到江青壓制，至江青及其同夥（即四人幫）被捕後，該片才得以在1977年正式公映。其時

「長鳳新」創作之難，可想而知。

雖然長城、鳳凰攝製和南方發行的紀錄片也偶有佳績。如鳳凰攝製的紀錄片《春滿羊城》（1974）、長城製作《萬紫千紅》（1974）都頗受歡迎，後者票房還過百萬，就是一個相當不俗的表現。連清水灣製片廠也拍攝起紀錄片來了。此時陷於創作難產期的他們，另闢蹊徑地攝製紀錄片，雖然也有好表現，但是，這從另一個側面說明他們此舉的無奈。到了七十年代後期，長城和鳳凰才拍出了像《萬戶千家》（1975）、《泥孩子》（1976）、《巴士奇遇結良緣》（1978）等稍有口碑之作。而這樣一個背景，是中國內地發生了「四人幫」倒台、「文革」結束，中共十一屆三中全會召開等重大事件，這樣，在調整合併為銀都機構之前，長城、鳳凰和新聯隨即活躍起來，甚至還要培養一批新演員，像劉雪華、李燕燕、夏冰冰等新人陸續出現在大銀幕上。作為中國電影輸出輸入公司派駐香港的南方影片公司，這時發行的《閃閃的紅星》（1976）、《創業》（1976）、《小花》（1980）等新片，也受到一定好評。

但，歷劫遭波的這批電影人及他們一直所服務的為香港電影出貢獻的公司，不幸地因為受到中國內地政治運動影響太深，也未曾從視野上顧及香港電影在新的年代所產生的變化，當他們要熱情地重新投入時才發覺，「世道變了」──當許氏昆仲以滿堂笑聲帶出了市民文化、李小龍用雙拳打出一個新天地時；當《歡樂今宵》那種極為通俗化的粵語文化攪動了香港整體審美情趣時，他們忽地回首，就發現，大多數香港市民對他們是有些陌生的，甚至有人會覺得他們與自己是格格不入的。從六十年代的高峰期突地跌落了深谷般，這種落差，確實令人難受。

很快地，原本要決意培養出長城「四小花」如劉雪華、李燕燕、孟平等以接當年「長城四公主」夏夢、石慧、陳思思和李嬙的班的計劃落空了。「外面」的世界不再是當年觀眾中堅群體，這一代人已多在家中看《歡樂今宵》好少踏足戲院，進入戲院的已是新一代的香港市民了。

當「香港電影新浪潮」在七十年代末出現時，宣佈了香港電影一個新時代的到來。這一批全部出生於戰後的新一代電影導演，不管有否留學英美背景或只是在本土受教育，他們的創作基本上只關注於本土題材的人和事，關注香港的一切。你可能認為他們視野狹窄，但是偏偏就是這批被稱為「新浪潮」的電影人的作品，令觀眾開始漸漸遠離李翰祥、張徹、楚原、羅維等等，因為「新浪潮」所說的故事都是觀眾熟悉的故事和人，說

的是一樣的語言，唱的是一樣的歌——至今，電影《跳灰》（1978）裡面的粵語歌《問我》仍是卡拉OK裡面的熱門歌之一。「新浪潮」電影象徵着這戰後一代電影人已甩掉了「中國包袱」，尋找着自己的「身份」。

「長鳳新」當時的情形很像邵氏後來為什麼要退出影壇一樣，因為，邵氏的片廠（影棚）流水線生產制度已不適合觀眾對電影的要求，特別是當粵語文化再度佔據主流時，以國語片「想像中國」為主的邵氏，顯然已與香港脫節。基本上一直「躲」在清水灣邵氏影城內的、以講國語為第一語言的邵氏公司，其影片已不是香港觀眾需要的。令邵氏始料未及的是，他們在1973年拍攝的粵語片《七十二家房客》竟令粵語片在消失短短一年多以後便得以復蘇，至1986年最後一部國語片公映之後，以拍國語片為主的邵氏便不得不離開香港影壇，轉而專注TVB。也就是說，香港電影的「黃金十年」，邵氏與銀都一樣，基本上沒有參與其事的。換言之，邵氏與香港生活脫節，是導致其離開了電影業的主因。「長鳳新」當年處於被動、徘徊，與邵氏如出一轍。

銀都雖然在1982年將「長鳳新」和南方公司整合，力圖反彈。但是，經過長時間的徘徊不定，歲月磋跎，此時的銀都與香港也是脫節的。儘管也曾拍攝過像《父子情》（1981）、《半邊人》（1983）、《美國心》（1986）以及與銀都有着密切關係、由夏夢主持的青鳥公司也出品過《投奔怒海》（1982）、《似水流年》（1984）等優秀作品，但是，這些影片大部分難以進入以娛樂化為主的香港電影主流。因為，其時，香港觀眾的審美情趣已產生極大變化。就以「長城四小花」接班失敗而言，此時香港人（尤其是年輕人）的審美觀也起了變化，雖然劉雪華、李燕燕等「四小花」長相漂亮，但是，此時的香港年輕人的審美要求已不止是外貌長相，而且也要求公眾人物在行為、方式和外在包裝上必須追上潮流。有可能，「性感」一詞在當時的銀都是不被列入適合詞彙內的。記得當年青鳥公司為了《似水流年》在港上映進行宣傳，請斯琴高娃專程來港，夏夢早早就請了香港電影著名美術設計師張叔平到了機場，不讓任何記者見到的情況下，張叔平就將斯琴高娃接到某酒店髮廊進行髮型設計、化妝，再到名牌時裝店選購最合適的、最時尚的時裝，經過一番精心包裝後，斯琴高娃才正式出席記者招待會——香港記者當然不知就裡，乍見渾身最時尚出現的斯琴高娃形象一新耳目，與會記者眼前一亮！比起當年身穿皺巴巴一套連衣裙出席《火燒圓明園》（1983）記者會的劉曉慶、陳燁，完全不可同日而語。當然，演員所謂的「包裝」問題是一回事，但銀都確實在這段時間內確確實實沒能出現能夠與香港觀眾氣味相投的作品，這才是關鍵。

有了系列的、系統性的和能夠打入主流的作品，演員、明星自然而然就會出現了。這裡不得不提李連杰——這是銀都非常遺憾的一次失去大翻身的機會。

《少林寺》（1982）十分成功，李連杰這一身鄉土氣息、可愛真純形象也令香港觀眾十分受落。因為這與主流審美產生形成反差，與人們看慣了的香港、台灣明星很不一樣，特別是李連杰與黃秋燕當年一臉稚氣的形象，在混雜而又斑爛的香港電影中無疑像一股清流，沁人肺腑、讓人醒神。十分可惜，銀都未能緊緊捉住這個機會，趁熱打鐵地加速推出李連杰、黃秋燕系列作品，在拍過《少林小子》（1984）、《南北少林》（1986）後就難以為繼地持續發展下去。

為什麼當年嘉禾就可憑李小龍打出一個新天地而銀都就不能？

也許，這裡面有我們一般人不為知的某些內情，特別是因為涉及到李連杰非香港居民需要留在香港的時候，也涉及到銀都與內地體制本身問題，有些事情處理就未必如想像般理想，這是我們外人難以了解的。

《少林寺》、《少林小子》是銀都成功之作，以特別的故事和外景，以及生猛、活潑、可愛的演員令香港觀眾耳目一新，更重要的是銀都出品打入香港電影市場主流，也使好些原來喜歡正氣、健康影片的老觀眾再度踏足雙南線。這才是最重要的。銀都後來未能持續這股勁頭，令人扼腕。

不得已地，銀都再度奠出七十年代曾嘗過甜頭的一招：紀錄片。這個階段，「長鳳新」及銀都先後製作、發行了《新疆奇趣錄》（1981）、《今古奇觀》（1982）、《四川奇趣錄》（1982）、《大西北奇觀》（1984）、《神秘的西藏》（1985）、《秘境神奇錄》（1990）等等多部紀錄片，其中有多部在票房上都有斬獲。另外，由於有過1979年與非傳統「圈內」的導演冼杞然合作《冤家》的經驗，就以另一種方式參與香港電影，與不同的電影人合作，又或與內地導演進行合作等，以求有種種形式令銀都不至於在香港電影中掉隊。例如杜琪峯處女作（也是鍾楚紅的處女作）《碧水寒山奪命金》（1980）、冼杞然後來的《情劫》（1980）、《薄荷咖啡》（1982）等；許鞍華的《書劍恩仇錄》（1987）、《香香公主》（1987）；劉國昌的《童黨》（1988）、《廟街皇后》（1990）等；關錦鵬的《人在紐約》（1990）、張之亮的《飛越黃昏》（1989）、《籠民》（1993）等；邱禮濤的《靚妹正傳》（1987）、李志毅的《婚姻勿語》（1991）等好些獲得好評的影片。尤以方

育平以《父子情》、《半邊人》和《美國心》連續奪得三屆香港電影金像獎最佳導演、影片等。特別是南方公司牽線李翰祥返內地合拍《火燒圓明園》和《垂簾聽政》（1983），產生了較大影響。之後，李翰祥再拍了《西太后》（1989），又有劉家良的《南北少林》（1986）、牟敦芾的《黑太陽731》（1989）以及珠影導演王進的《寡婦村》（1989）、上影謝晉導演的《最後的貴族》（1989）等等。總之，銀都就是嘗試以多種方式展開電影製作，務求在新形勢下有所突破。

是的，銀都「以外」的世界已經十分熱鬧。由新藝城、德寶、嘉禾等公司為主的香港電影創造了一部又一部創高票房紀錄的影片，章國明、徐克、吳宇森、許鞍華、嚴浩、于仁泰、麥當雄、林嶺東、梁普智、袁和平、李修賢等等眾多導演或監製作品形成香港電影達到一個新高峰時期，湧現出像許冠文、許冠傑、周潤發、梁家輝、麥嘉、石天、林青霞、張艾嘉、鍾楚紅、吳倩蓮、成龍、洪金寶、曾志偉、陳木勝等等擁有票房號召力的明星，張國榮、梁朝偉、劉德華、王祖賢等也開始在這個時候嶄露頭角，有些經典電影仍影響至今，如《醉拳》（1978）、《蝶變》（1979）、《第一類型危險》（1980）、《邊緣人》（1981）、《夜來香》（1981，又名《鬼馬智多星》）、《靚妹仔》（1982）、《公僕》（1984）、《省港旗兵》（1984）、《等待黎明》（1984）、《警察故事》（1985）、《英雄本色》（1986）、《監獄風雲》（1987）、《龍虎風雲》（1987）、《秋天的童話》（1987）《喋血街頭》（1990）、《東方不敗》（1993）、等等，都是在這個時候出現，而且這些影片更在這個時候全面佔領台灣市場，屢奪金馬獎，也在東南亞市場稱霸一時，這現象一直至九十年代初。香港圈內人將之稱為「香港電影黃金十年」。

這個時候，不能說銀都是缺席的，但是遠遠與主流香港的電影產生距離，這是一個事實。

「如今邁步從頭越」

銀都影片未能在這「香港電影黃金十年」中獲得相應的位置或應有的名份，究其原因，政治上的台灣因素構成銀都未能吸納更多香港電影人才，例如陳嘉上當年作為《靚妹正傳》其中一個編劇，打死也不肯署上真名實姓而是用上了假名，原因就是怕上了台灣方

面的「黑名單」；受到體制所掣肘而未能施展拳腳更是其中主因之一，正如上述李連杰問題，拳腳本來是有的，可是卻自綁手腳——到了九十年代，李連杰以《黃飛鴻》（1991）重返香港影壇，隨即聲名大噪。可是，銀都此刻卻與此無緣了。李連杰為何在銀都就未能像《黃飛鴻》那樣獲得應有的聲譽呢？為什麼他就不能為銀都帶來更多票房？

當然，這非銀都機構單獨可以解決的問題。事實上，內地改革開放也非一帆風順。否則，鄧小平就無需於1992年展開第二次南巡。何況，中國內地電影改革開放本身就一直滯後於許多領域，就算至今，中國內地各種各樣的國有進出口公司早就撤銷了，可是就只有電影仍存在着獨家壟斷的電影入口機構，那就是中國電影輸出輸入公司。儘管電影不是純商品，但是，它同樣列入WTO條款內，屬於世界文化貿易範疇之內，這是肯定的。連內地電影開放改革也舉步維艱，可見，銀都機構在這樣一個背景下，欲要有創舉，很難。

可幸銀都的戲院還是挺爭氣的。那是就影藝戲院。雖然那時原來屬銀都旗下的雙南線只能勉強維持（但後來也撤銷了），然位於灣仔海傍一座商業寫字樓大廈、地理位置和交通不甚方便的影藝戲院，卻在當時屢創奇跡：《情書》（1996）獨家上映，連映200天；《五個相撲的少年》（1992）連映360天；《搶錢家族》更創下跨三個年度（1990年月12月20日至1992年5月27日）紀錄、連映524天的奇跡。最令人嘖嘖稱奇的是，香港電影《92黑玫瑰對黑玫瑰》（1992）原本在別的主流院線上映時票房欠佳，影藝戲院拿過來作二輪上映，竟連映133天，創下2,500萬元票房，令所有圈內人均大惑不解。此外，在影藝上映、南方公司發行的《開國大典》（1989）、《大決戰》系列（1992-1993）、《重慶談判》（1994）等片，在該影院也有相當不俗反應。這家只有兩個映廳、三百多個座位的戲院雖然位置較為偏僻，但卻引來不少的真正電影愛好者。例如，就有居住遠在新界元朗（由元朗到灣仔約近四十公里）的觀眾就特別專程前來觀影。影藝戲院為香港電影放映業成功提供了另一種模式，那就是提供優質小眾影片，為不少喜歡主流類型電影以外的觀眾提供了另一種選擇。而一些擁有吸引更多觀眾潛質的影片在這裡受到持續歡迎時，這些非主流影片也變成主流了。這是銀都獨具慧眼地照顧到多層次觀眾的貢獻。影藝戲院到2008年因租期滿，不得已要結業。但是，許多影迷紛紛希望銀都能重覓新址，重建影藝戲院。銀都應眾要求，不負眾望，如今，新的影藝戲院已坐落在九龍東區九龍灣的淘大花園，繼續為影迷提供優質電影。

中國內地第五代導演出現後的傑出表現，當然也會引起銀都的注意。

張藝謀在此時進入了銀都的視線內。當時，張藝謀正遇到某些困難，如他的《菊豆》（1990）、《大紅燈籠高高掛》（1991）等均未能在中國內地公映，銀都主動出擊，與張藝謀聯絡，徵求合作意向。事情一拍即合，不久，《秋菊打官司》（1992）完成了。這部由銀都出品的影片，一舉創下香港電影之前從未曾獲得過的一系列榮譽：第四十九屆威尼斯影展最佳影片金獅獎、最佳女演員獎；第十六屆百花獎最佳影片；第十三屆金雞獎最佳影片、最佳女演員獎等。雖然該片說的並不是香港題材故事，卻以跳出香港，以更廣闊視野以電影手段來表現中國人的現實生活，有着樸素、出彩的描繪。其情形一如後來的王家衛拍攝的《東邪西毒》（1994）那樣同樣跳出了香港。銀都此舉，表現出獨到的眼光和前瞻，為香港電影再一次爭得了榮譽。事實上，該片也是我個人認為張藝謀從影以來最好的作品。始料未及的是，因《秋菊打官司》一片的空前成功，也為張藝謀的某些舊作得以在內地公映，也從此為他以後掃除了種種障礙。

到九十年代中起，銀都不但恢復了創作、製作活力，而且還有較高產量，如1993年出品了十部、1994年出產了八部影片。其中，張之亮導演的《籠民》（1993）先後獲第十二屆香港電影金像獎包括最佳影片、最佳導演、最佳編劇等在內的四個獎項，在香港電影金像獎屢奪榮譽的銀都，這次再度出彩。而如今成為動作片熱門題材的詠春，其實早在1994年銀都就邀請袁和平執導了一部《詠春》。而由張藝謀監製、冼杞然執導的《西楚霸王》（1994）同樣也獲得好評，特別是銀都以其獨特的優勢和氣魄，拍出了香港電影中少有的歷史巨構製作。而邀得于仁泰導演、張國榮與吳倩蓮主演的《夜半歌聲》是部經典影片重拍，則是1995年重頭之作。

然而，也是在這個時期，香港電影原來就呈現疲態的狀況此際開始表露無遺。銀都也不能獨善其身。我於《明報月刊》1995年11月號策劃編輯的封面專題「香港電影之死」所批評的香港電影業況不幸言中，從1996年起，香港電影就陸續減產，從當年年產高達三百多部至1996年只有一百零七部，至2006年起，每年只有五十餘部。如今每年港片票房只有十億票房與當年六十億的票房不可同日而語！

1997年1月，亞洲金融風暴首先從曼谷刮起，很快，這股風暴以摧枯立朽之勢橫掃整個亞洲，吹至全球。然而，也是在這個時候香港卻出現了一逆反狀況，香港樓市瘋狂暴漲，至香港回歸後情況仍未改善，許多中產人士也在這個時候加入樓市，希望從中獲利。不料，到了該年9月起，亞洲金融風暴終於令香港銀行無法抵擋，銀行收緊銀根，樓市隨即大跌，眾多購樓人士頓成負資產一族。香港電影前段時間的瘋狂也隨着這種經濟狀況更

是雪上加霜，港產片市況進一步下滑。

銀都又豈可獨善其身？

然而銀都作為傳統地與中國內地有着緊密關係的機構，要配合香港回歸，以及要為香港電影發展擔起義不容辭責任，期間，採取靈活措施，仍以合資的形式拍攝了《非常警察》（1998）、《極度重犯》（1998）、《星願》（1999）、《流星語》（1999）、《戀之風景》（2003）、《少年阿虎》（2003）、《自娛自樂》（2004）等影影片，以及《百老匯100號》（1996）、《漢宮飛燕》（1996），並與中央電視台合作慶祝香港回歸的電視劇《香港的故事》（1997）。

另外，以固定回收的方式協助業界拍攝了《英雄》（2002）、《忘不了》（2003）、《旺角黑夜》（2004）、《龍鳳鬥》（2004）、《A1頭條》（2004）、《韓城攻略》（2005）、《早熟》（2005）、《童夢奇緣》（2005）、《頭文字D》（2005）等一批影片。

這些影片事實上在香港電影處於低迷時期起了重要的正面作用，甚至還為部分電影人解決了就業問題（當時的香港電影人由於市場陷入低谷，許多電影從業員不得已要改行或失業）。雖然有些影片並非是由銀都主創或作為主要出資方身份介入，但是，由於銀都擁有的資源是其它機構不可能有的，尤其是當中國內地與香港簽署了CEPA（即《內地與香港關於建立更緊密經貿關係協定》）之後，銀都的資源優勢便更明顯了。這些影片有相當一部分還進入內地市場，為香港電影開拓了一個更廣闊、擁有更多觀眾的市場。

這是非常重要的。

回歸後的香港特區政府，理所當然地不可能再以港英當時對待銀都、南方公司的態度採消極姿態，因此，南方公司在特區政府配合下，以及以華南電影工作者聯合會的名義，運用政府資源，例如在香港文化中心、香港大會堂、各區大會堂或文娛中心等場所每年均舉辦不同主題、不同規模的中國電影展。

2007年，是香港回歸十周年，這時銀都出品了《老港正傳》，以一種特別的懷舊角度回顧了香港近半個世紀以來的變遷，以巧妙的故事和人物關係，表現了香港與內地、甚至與親國民黨的人物之間的微妙人際關係，生動地反映了香港與內地、與兩岸密不可分的

關係，成為別出一格的香港回顧，是香港電影中從來未有過的。影片對香港懷舊作出了另一種補充，趙良駿曾經以《金雞》（2002）和《金雞2》（2003）兩片，拍出了對香港過去數十年變化的表現，到了這部片，才構成對香港較為完整的回顧。同時，也表現了銀都的視野和胸襟。

新世紀頭十年的壓軸好戲當然是銀都即將出品的《一代宗師》。該片，讓人們充滿期待。

「長鳳新」至銀都，從六十年前承傳了中國進步電影的傳統，懷抱對促進社會進步的使命感和對電影的熱誠，寓教育於娛樂，導人向上、導人向善，一度成香港電影主流中的一股清流，留下了一批經典，也留給我們珍貴記憶。儘管後來諸多波折，受盡港英當局打壓，一路上頗為坎坷。再加上一時受到中國內地極左路線影響，以及受到某些內部因素掣肘，令其一度處於低迷，然六十年一路走來，銀都人克服種種困難，很不容易。特別是銀都一直是與香港電影同呼吸、共命運，無論是「長鳳新」時期或後來的銀都時期，香港電影人普遍對「長鳳新」至銀都人，一向抱有尊敬和表示欽佩；在香港如斯錯綜複雜環境下，不會忘記銀都曾經給予的無私幫助；更不會忘記南方公司發行的中國內地電影曾經給予那麼多的佳作欣賞和啟示，有了黃梅調的《天仙配》（1956）才可能有了後來名頌一時的邵氏版黃梅調《江山美人》（1959）、《梁山伯與祝英台》（1963），甚至許冠文那部《賣身契》被譽為經典的「雞體操」那場戲也令人有理由懷疑是胎脫自謝晉那部喜劇《大李、老李和小李》（1962）的那場廣播操；而成龍、洪金寶的《A計劃》（1982）裡「張保仔洞」就有着《智取威虎山》（1971）座山雕百雞宴那場的影子……總之，香港電影離不開銀都，沒有銀都，也不能構成完整的香港電影。

銀都六十年，當很值得一書。「雄關漫道真如鐵，如今邁步從頭越」。也有理由期望當她一百年之際，會為中國電影作出更大貢獻。

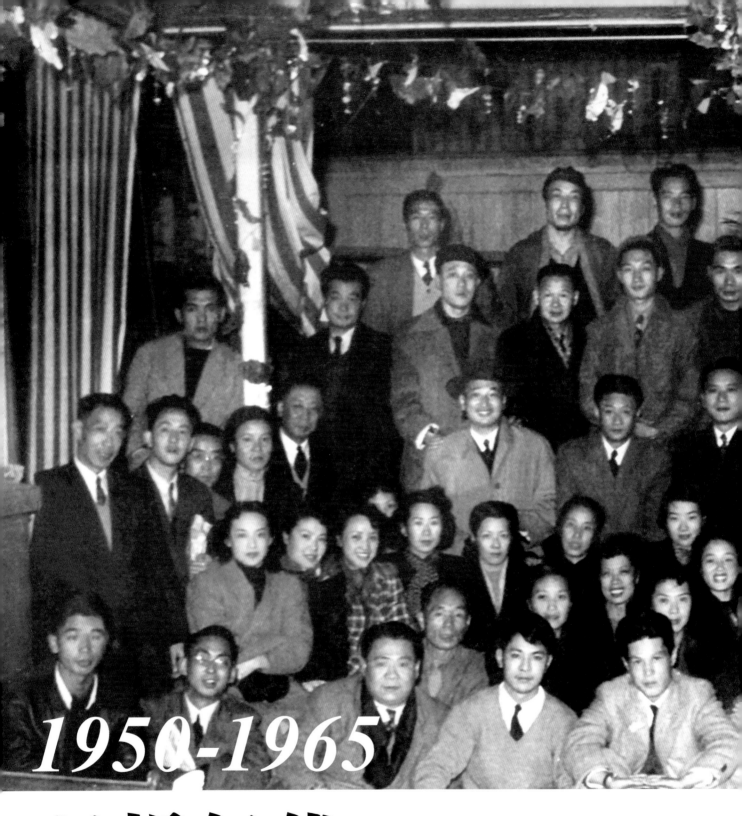

1950-1965

理想年代，
在鮮明的旗幟下茁莊成長。

1950年「南來」愛國影人聚會。出席者有齊文韶、司馬文森、顧也魯、顧而已、王丹鳳、王為一、王班、王人美、王辛、羅維、羅蘭、洪遒、馮喆、馮琳、蘇怡、狄梵、龔秋霞、金沙、陶金、韓非、程步高、胡小峰、姜明、孫景璐、孫芷君、舒適、劉瓊、費穆、李麗華、陳琦、陳殘雲、余省三、文燕、紅冰、蘭谷、斯蒙、盧玨、龍凌、蒙納、嚴俊、嚴復、戴來雲、蔣銳、錢千里、汪明、黃若海、牛犇。此次聚會之後，部分影人返回內地，部分留在香港的，則成為長城及鳳凰的骨幹。

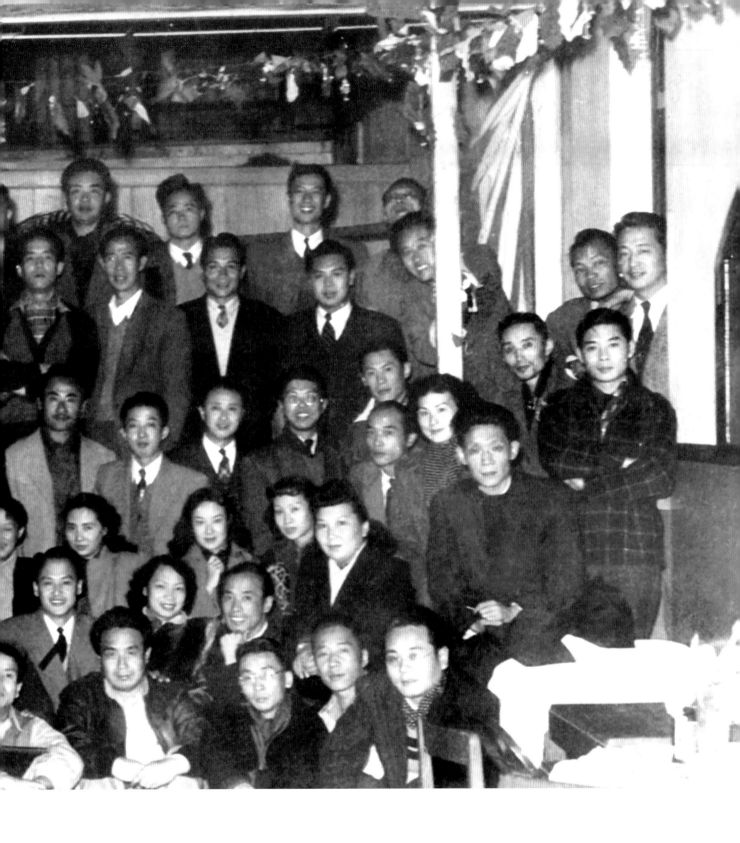

1950 1951 1952 1953 1954 1955 1956 1957 1958 1959 1960 1961 1962 1963 1964 1965

「長鳳新」的創業與輝煌

沙丹　中國電影資料館事業發展部，助理研究員

香港銀都機構有限公司成立於1982年11月，當時主要由長城、鳳凰、新聯三家老牌電影公司合併而成，其後加入的還有南方影業公司、清水灣電影製片廠、銀都娛樂等企業。這當中資歷最老的長城成立於1950年1月，若以這個時間點衡量，廣義上的銀都機構迄今已經走過整整六十個春秋。這一甲子的時光，於悠悠歲月而言固然只是天地間之一瞬，然而卻真實地見證了幾代愛國影人和「香港左派進步電影」從孕育、成長到挫折、復興的跌宕歷史。今天，我們自然已不再言說電影的左右之分，但毋庸置疑的是，左派電影曾經一度在香港電影史中扮演了積極且富有成效的角色，它在南粵這個多方意識形態相互角力的「命運之島」接續了傳統上海電影的精神生命，促進了海外華人的文化認同，並引領了香港觀眾新鮮健康的觀影經驗和生活方式。本文意在展示「長鳳新」在其發展第一階段（1950-1966）的歷史沿革、企業運作和藝術品格，並探討其與「十七年」時期內地政治文化環境的複雜互動。這一時期「長鳳新」共生產影片二百六十二部，佔銀都過往生產總數的一半以上，而知名的電影人更是多如繁星、熠熠生輝，無愧為銀都六十年發展史中的黃金時代。

「長鳳新」的建立

1950年1月，由袁仰安主理，《大公報》經理費彝民協助，船業鉅子呂健康幕後經濟支持，「舊長城」改組為長城電影製片公司（俗稱「新長城」）。今天銀都的六十年歷史便是從這時起開始的。「舊長城」主事人張善琨離開後，雖有白光、童月娟等人隨之離去，但核心班底仍在，比如李萍倩、岳楓、劉瓊、陶秦、舒適、程步高、沈寂、白沉、韓非、李麗華、龔秋霞、陶金、王丹鳳、沈天蔭、董克毅、萬古蟾、萬籟鳴等等。這使得長城成為當時香港最具規模和實力的電影公司，創業作為李萍倩導演、李麗華主演的諷刺喜劇《說謊世界》（1950），影片最終獲利十九萬元，讓公司初戰告捷。

1952年10月，另一家左派電影公司鳳凰也應運而生。鳳凰的前身一方面來自劉瓊、洪遒、司馬文森等於1949年成立的五十年代影業公司，這是一個以人力投資、生產合作社性質的左派進步機構；另一方面來自原文華老闆吳性栽投資、著名導演費穆1950年創辦的龍馬影業公司。兩者之所以合併，

一方面由於五十年代的重要成員劉瓊和司馬文森在1952年初被港英政府無理驅逐，另一方面龍馬的主腦費穆因心臟病突然去世，投資人吳性栽也面臨生意上的問題。因此這兩家困境中的公司便統一起來由朱石麟負責藝術創作，韓雄飛任行政主管，公司核心成員有姜明、李蕙、陳靜波、任意之、羅君雄、費明儀、韋偉、陳娟娟、馮琳等，創業作是沈寂編劇、朱石麟導演的反映香港小市民生活的悲喜劇《中秋月》（1953）。

長城與鳳凰基本是以上海影人為班底，拍攝國語影片。而與鳳凰同年成立，同屬左派電影陣營的還有廣東影人盧敦、鄧榮邦等創辦的新聯影業公司。新聯的目標群體很明確，就是港澳南洋及北美的數千萬粵語觀眾。公司雖然規模不大，但與1949年成立的華南電影工作者聯合會（簡稱「影聯會」）有着密切的聯繫。「影聯會」以「聯絡同人感情，發揚電影藝術，促進同人康樂」為宗旨，是四十年代末推動「粵語電影清潔運動」的重要力量，因此與提倡健康、嚴謹、注重藝術性的新聯旨趣完全一致。新聯的創業作是吳回編導的《敗家仔》（1952），影片在本港和海外均叫好叫座，開創了香港寫實倫理片的潮流。

除了以上「長鳳新」諸公司外，還值得一提的是早於1949年夏便登記註冊的香港南方影業公司。公司籌備事宜由楊少任負責，司馬文森、洪遒和許敦樂等亦是初始成員之一。[1] 1950年以前，南方的一項重要工作是向華南地區提供進步香港電影和蘇聯電影，以消除長期以來美國電影和其他消極電影對觀眾潛移默化的影響。[2] 1950年5月1日南方宣告正式成立，主要肩負著蘇聯影片和內地影片的對港發行事宜，同時南方亦將一些「長鳳新」製作的進步電影引入國內，由中影向全國發行。我們今天所言的香港左派電影公司，實際上就是「長鳳新」與南方為代表的愛國進步電影製作、發行、放映機構的統稱。

運作理念與藝術品格的形成

長城成立不久，袁仰安在其主編的《長城畫報》創刊號中發表了署名文章〈談電影的創作〉[3]，概括而全面地闡述了公司的運作理念和製片方針。他在文中開宗明義地指出，所謂進步電影，「首先要有正確的立場，立場站穩了，再在內容和形式上求進步」。他認為長城的拍攝題材要避免過往氾濫銀幕的神怪、武俠、色情、迷信，減少對荷里活低級趣味胡鬧作風的一味模仿，而要選擇健康、有益、為社會大眾所需要的題材。同時，電影的藝術水準和製作技術同樣需要提高，以滿足大眾不斷增長的娛樂審美要求。

五十年代中，以「長鳳新」人員為主的「影聯會」代表團參觀廣州蘇聯展覽館。

袁特別強調，在保證嚴肅的製作態度的同時，電影的表現手法應靈活運用。作為一位深諳電影商業規律的製片老闆，袁從來不否認影片的經濟屬性，他認為一部優秀影片的票房價值恰恰可以反映出電影教育的成效。因此，長城的運作理念就是教育意義與娛樂價值並重，電影人既要對社會文化有重大的使命，對觀眾也有相當責任。可以說，後來成立的鳳凰和新聯也基本上是因循着這個方針運營的。

正因為這種使命和責任的存在，「長鳳新」在製片中尤其強調集體主義合作方法。長城初創之後，很快成立了編導委員會。編委會摒棄了以往只憑一兩個人的意見就把片子拍出來的做法，改用集思廣益的方式處理一個片子的編導工作。每每公司收到一個劇本，即交由編委會評審，通過後還需反復會議論證和劇本修改方可拍攝。而在拍攝過程和拍攝結束後，編委會還會陸續提出意見供導演參考修改，力求把最完美的作品奉獻給觀眾。鳳凰亦是如此。據其重要成員朱楓回憶，主持工作的朱石麟最看重的就是劇本，「當時許多劇本，是在集體討論中產生的，為了保持個人的風格，採用『衛星繞地球』的辦法，即某一位編導提出一個故事梗概，大家認為有可為，就各抒己見，添枝加葉，甚至天馬行空、不着邊際」[4]。

而在粵語片製作方面，影聯會的「集體義拍」現在看來更顯「誇張」。為籌集永久會所的經費，五十年代前期協會先後拍攝了集體創作的《人海萬花筒》（1950）和《錦繡人生》（1954）兩部影片，其中前者由全體成員出動，聲勢一時無二。盧敦曾回憶當時籌備《人海萬花筒》時的情形：「籌委會決定開拍一部影片，要求會員義務勞動，除編、導、演、制人員義務工作不受薪酬之外，更得到當時各大片場，包括大觀、南粵、啟明等，大力支持贊助，不收取場租，片場職工技工同樣是義務勞動，至於購買菲林，劇務雜支及交通……等必須現金支出，則由海外片商先行墊出版權費，本港影院亦允借出部分現金；於是水到渠成，第一部影片就籌備開拍了。」[5] 1954年，為加強團結、對抗右派的「自由總會」，聯合會開始從單一的粵片會員向製作國片的「長鳳」開放；1957年聯合會第九屆理事會作出再拍一部粵片（《豪門夜宴》，1959年完成）和一部國片（《男男女女》，1962年完成）的決定，此後還遭遇土地建造許可權方面的頗多周折，終於於六十年代中建成了現在的永久會址。

「長鳳新」雖然依靠健康進步的作品創造票房佳績，獲得香港觀眾的認可，但也很快面臨着人才迅速流失的困境。其中原因既有港英政府野蠻驅逐左派進步影人帶來的損失，也有李麗華、嚴俊、岳楓、陶秦等人的另尋門戶，還有部分影人北上返滬工作造成的空缺。在這種情況下，召喚電影新人變得刻不容緩。經過不斷努力，時常也有命運的眷顧，「長鳳新」陸續增添了一批新生力量，編導方面如林歡（查良鏞）、胡小峰、朱克、周然（查良景）、張鑫炎、沈鑒治、陳召等，演員則有夏

夢、石慧、傅奇、李嬙、樂蒂、陳思思、關山、朱虹、高遠、石磊等。這些新鮮血液的加入促成了左派電影公司在「文革」前的光輝歲月，並留給觀眾最值得珍藏的影像記憶。有意思的是，左派公司的演員往往「一專多能」，譬如馮琳要兼職做國語台詞老師，還要充當服裝師，石慧則為袁仰安的影片《不要離開我》（1955）擔任場記，而夏夢更與李嬙、龔秋霞等五人群策群力，為胡小峰編寫了《王老五添丁》（1959）的劇本（片中編劇署名「伍創」）。之所以如此，既有公司創立之初財力匱乏，要求演員身兼數職的客觀要求，也有演員本身意圖學習上進的主觀意願，當然還有集體主義氛圍帶來的創作熱情與衝動使然。

今天我們回首「長鳳新」在初創時期的電影生產，必須肯定集體創作所具有的某些優越性。公允地看，「長鳳新」確實在1950年之後的很長時間內引領了嚴謹創作和關照社會的寫實潮流。相比邵氏影片的良莠不齊和電懋影片的浮華輕飄，集體創作保證了「長鳳新」作品普遍較出色的完整性和戲劇性。但從深層次看，儘管一專多能十分可敬，卻也顯示出左派電影公司（尤其是鳳凰和新聯）沒有如邵氏那般建立起仿荷里活式的垂直整合、分工細化明確的工業體系，而更多地是依靠兄弟班式的互助合作模式。所謂兄弟班模式，最初源自於粵語電影清潔運動時期導演蘇怡和盧敦的提議，指公司拍攝按逐部片計算，以二三有號召力的演員為中心，再拉來合適的導演加入，以片酬為股本，將來按股本比例來計算盈虧。[6]這種短期性的、突擊性的製片方式在五十年代左派公司的起始階段仍然被經常性採用。此外，像夏夢1956年既為長城拍攝《新寡》又為鳳凰拍攝《新婚第一夜》的行為，抑或是朱石麟出於片商要求而為眾多弟子作品掛名總導演的現象，在同時代的邵氏、電懋都是較少出現的。

另外，這一時期「長、鳳」的國語片創作基本上還是因襲了上海時期的製作方法和拍攝技巧，有時在題材選擇上也能看出明顯的老上海痕跡。譬如朱石麟批判舊時婦女貞操觀念的《新婚第一夜》，便是直接複刻了他的學生桑弧1942年為其編寫的劇本《洞房花燭夜》，連劇中人物名稱都一字未變，只是主演由劉瓊、陳燕燕變成了傅奇、夏夢；描寫癡情女子負心漢題材的《夜夜盼郎歸》（1958）更是與李萍倩在華新時期拍攝的《金銀世界》（1939）以及蔡楚生《一江春水向東流》（1947）的苦情模式一脈相承。影評人史文鴻便曾指出，這一時期國語片與粵語片在對社會現實的反映上還是存在差異的，即便是力求「寫實」的佳作如《中秋月》（1953）與《白日夢》（1953），「都反映出國語片的低下層還是以小中產者為主，連小市民衣着都較光鮮，家中設備也相當完備，沒有粵語片中貧賤的社會現實」[7]。從這個角度衡量，這一時期的左派國語片倒似乎反而與歌舞昇平的電懋殊途同歸，成為延續上海中產（或小資產階級）戲劇傳統的一條重要支線。

冷戰格局下的積極求索

「長鳳新」等左派電影公司成立之初，東西陣營冷戰的鐵幕已降，這無疑給起步階段的影片生產帶來諸多的困難。1950年朝鮮戰爭爆發後，新生的中共政權徹底將美國電影掃出國門，而美控制下的聯合國則對中國連帶香港實行禁運，包括攝製電影的主要原料——膠片和沖印物料都屬於被禁輸入的戰略物資，這給包括電影業在內的香港工商業帶來巨大的打擊。[8] 演員白荻便曾目睹過那時鳳凰公司的創業困局，她回憶朱石麟「在缺乏資金的情況下，艱苦經營。初時，連開拍的籌備資金也沒有，只好先拿故事向片商推銷，然後等賣了『片花』取得資金後才開拍。拍攝時，為了省錢，一些戲服道具都要工作人員從家中拿來」[9]。

除了國際環境和資金緊張的影響，港英當局亦對左派的進步思想進行緊密監視和箝制。當時一些香港電影公司中有所謂「讀書會」的內部活動小組。它是在夏衍的提議下於1948年成立的，主要目的就是在電影人內部推動馬列主義、新民主主義等進步文藝思想的薰陶和交流。[10] 1951年，由於李祖永的「永華」拖欠工資，讀書會在組織員工罷工的過程中被港英當局的便衣發現，致使讀書會人員全部被解僱。1952年1月，港英當局逮捕了司馬文森、劉瓊、舒適、狄梵等十名影人，分兩批將他們押解驅逐出境。事件爆發後，中國外交部、新華社、全國文聯等政府機構均對此提出了嚴重抗議。但港英政府對於左派機構和影人的跟蹤監視一直沒有停止，盧敦晚年在接受採訪時便曾笑談自己在朝鮮戰爭期間經常被特務盯梢，一來二去竟與那個特務成了朋友。[11]

此外，中共政府與敗退台灣的國民黨政權之間的宣傳戰，亦是香港影界過去一直存在的話題。七十年代以後，中共政府主要依靠外交途徑（比如與越、柬、泰、菲等國建立邦交關係）來打壓有台灣背景的影片；但在七十年代之前，雙方都視香港為最重要的統戰前哨，這便有了共產黨支持下的左派機構與國民黨支持下的「自由總會」之間的左右之爭。當時，張善琨、易文等建立的「自由總會」對輸台港片具有生殺予奪的大權[12]，而台灣又是國語片最重要的市場之一，因此很多態度中立的香港影人都難免捨左選右，相比之下背靠內地但也並非能自由進入內地市場的左派機構的處境便突顯尷尬。但是拋開這些機構設置背後的意識形態矛盾，左右派電影在香港較量的主線仍然是正規的影片票房競爭，「政治」和「主義」反而被淡化擱置一旁，因為雙方都明白，在這裡電影生存的根本，不是哪個黨派說了算，而是香港觀眾說了算。邵氏大導演張徹便曾撰文指出，左右派公司間實際上「並無什麼意識形態之『左』『右』可分，基本上都拍商業電影，惟『左派』可能得到若干資金方面的支持，與中國大陸有相當聯繫。在我這『外人』看來，聯繫也並不緊密，資金情況則與新加坡之於電懋相仿，看來也似非充裕」[13]。

綜上可以看出，左派影片能在五六十年代的逆境中成長，引領風氣之先，實在是殊為不易。對於國語片而言，左派電影一度在五十年代中前期佔有絕對的票房優勢。如長城的創業作《說謊世界》推出後，大受歡迎，公映時連滿八十二場，1951年的《血海仇》賣座壓倒同期上映的西片；夏夢初試啼聲的《禁婚記》（1951）則為全年港產國語片賣座冠軍；1952年香港十大賣座國語片中六部是長城出品；1953年長城是出產國語片最多的公司（八部），且部部均為佳作；1955年，胡小峰導演的《大兒女經》獲港產片全年票房冠軍。如果仔細分析來看，左派電影公司特別擅長以下幾種重要商業類型：一是寫實傾向的家庭倫理文藝片，如《一家春》（1952）、《娘惹》（1952）、《一年之計》（1955）、《我是一個女人》（1956）、《新婚第一夜》（1956）、《新寡》（1956）、《夜夜盼郎歸》（1958）、《笑笑笑》（1960）、《雷雨》（1961）、《故園春夢》（1964）等等，這批作品往往包含深沉樸實的社會／家國情懷，代表着左派電影最高的藝術水準；二是喜劇片（以朱石麟主持的鳳凰公司最有代表性），如《說謊世界》（1950）、《禁婚記》（1951）、《中秋月》、《都會交響曲》（1954）、《男大當婚》（1957）、《甜甜蜜蜜》（1959），這些喜劇片或以悲喜交融的手法表現中低階層的生活煩惱，或以誇張詼諧的噱頭來諷刺社會的世態炎涼，還有的則直接拿荷里活「神經喜劇」（screwball comedy）的手法描寫歡喜冤家的性別戰爭，至今看來仍讓人忍俊不禁。還有一種類型則是古裝戲曲片，往往與內地機構合作拍攝，如《王老虎搶親》（1961）、《三看御妹劉金定》（1962）、《紅樓夢》（1962）、《楊乃武與小白菜》（1963）、《三笑》（1964）等，這些影片格調高雅、觀賞性強，但凡只要能在內地上映，觀眾人數往往都能輕鬆過百萬，像越劇電影《紅樓夢》僅唱片在內地的銷量就突破三百萬張。[14] 除了以上三種主要類型以外，左派機構在這一時期還出品了香港電影史上首部彩色木偶電影《芙蓉仙子》（1957）及首部黃梅調影片《借親配》（1958）、首奪國際影帝大獎的《阿Q正傳》（1958）、票房首破百萬的《金鷹》（1964）、引領新派武俠片風潮的《雲海玉弓緣》（1966）和古裝恐怖片《畫皮》（1966）等重要作品，真可謂繁花似錦、異彩紛呈。當時連右派公司也要經常揣度左派公司的拍攝方向以便跟風拍攝套利，像名利雙收的《紅樓夢》（1962）、《董小宛》（1963）、《七十二家房客》（1963）、《三笑》（1964）等重要影片，都曾被邵氏、電懋等公司效法重拍過。

而在粵語片製作方面，新聯也非常注重冷戰背景下的公司運作策略，那便是團結一切可以團結的力量，推動粵語電影的改革和粵語片公司的建立。譬如由吳楚帆、白燕、張活游等人合股的中聯，張瑛主持的華僑和秦劍、陳文主持的光藝三大粵片公司，其實都有新聯做幕後推手。盧敦便曾指出，新聯最初是在新中國政府的直接投資下成立的，「背靠祖國，面向海外」，因為祖國被封鎖，要通過這個管道將要說的話說出來，就不能「太左」，而「中聯、華僑亦與我們有聯繫，可以說都由我們領導，只不過我們不出面罷了」[15]。新聯的出品也非常豐富，除了粵語家庭倫理劇〔如《敗

家仔》（1952）、《家家戶戶》（1954）、《十號風波》（1959）〕、諷刺喜劇〔如《七十二家房客》（1963）〕和粵劇歌唱片〔如《喬老爺上花轎》（1959）〕，還拍攝了反映內地為香港興建供水工程的紀錄片《東江之水越山來》（1965），取得了票房超百萬的驚人紀錄。

需要注意的是，左右派電影人雖然存在意識形態和商業利益的對立和競爭，但他們之間也可以在特定環境中跨越鴻溝、精誠合作。譬如，為招徠觀眾、填補院線檔期，右派的邵氏和電懋都曾經在五十年代中前期大量購入長城、鳳凰的影片在星馬戲院上映，這在全球冷戰的大氛圍下無疑也是對左派電影的一種變相的巨大經濟支持；後來當邵逸夫七十年代初意欲翻拍粵語片《七十二家房客》的時候，新聯老總廖一原亦慷慨相贈分文未取。[16] 此外，右派影人也曾出於私交關係，參與到左派電影的創作中來。曾捧紅葛蘭的電懋著名導演易文即與長城的袁仰安關係甚好，五十年代初曾不署名地為岳楓創作《新紅樓夢》劇本；後又連續為長城創作劇本《孽海花》和《小舞孃》，直到1954年「自由總會」成立後方止[17]。曾創作《清宮秘史》劇本的姚克，也因為與袁的私交而化名「許炎」為長城改編了劇本《阿Q正傳》。另外，像胡金銓、李翰祥等電影人都經常「偷偷地」到南方公司看內地影片。總之，在很長的時間內香港影壇左右陣營間維持着某種微妙互動和動態平衡，這一現象是十分值得進一步研究和討論的。

左派影片在內地的命運

在內地編輯出版的香港電影書籍刊物中，常常會看到以下三張珍貴的老照片：第一張是1957年4月毛澤東主席和出席全國影聯大會的香港代表夏夢的握手照，中間偏後站立着時任副總理的鄧小平；第二張是同日下午周恩來總理在中南海紫光閣與夏夢的握手照，中間偏後為老影星黎莉莉；第三張是1979年夏時任中共中央副主席的鄧小平在黃山與身着古裝的方平、鮑起靜的合影。這三張照片明顯地體現出長期以來左派電影機構與內地政府的緊密關係，以及中央領導人對香港左派進步電影的充分肯定。

但同時也不可否認的是，由於電影的經濟屬性被長期置於突出的位置，「文革」前的香港左派電影從形態上同內地的政治文藝風氣存在著顯而易見的疏離和錯位。黃愛玲曾指出，「從五、六十年代出品的所謂左派電影看來，中共似乎無意在香港大搞意識形態的活動，只是希望在這個小島上維繫著一個據點，與外界作有限的溝通」，總的說來，「『長、鳳』的路線與毛澤東『延安講話』的精神相去甚遠」[18]。這裡她所謂的「講話」精神，源自於1942年在陝北蘇區的整風運動，其核心主

要包括：文藝工作者要站在無產階級和人民大眾的立場上；團結一切可以團結的人，去掉落後敵對的人；文藝要為工農兵及其幹部服務，要與工農兵大眾的思想感情打成一片。[19]由此可見文藝的思想形態問題在共產黨工作中所處的核心地位。

然而，對於五十年代的香港而言，「講話」精神卻難以施展作用：畢竟，作為嶺南文化代表的香港本身遠離中原文化區域，又由於殖民割據的原因長期受到西方商業文化浸潤，況且香港芝麻大點兒地方，尚還在英國人的管轄之中，既沒有多少兵，也沒有多少農民，何談文藝為工農兵服務？主管僑務工作的廖承志很清楚這一點，當年他即指示「長鳳新」的負責人只要不反華、不反共、不搞黃色的，其他都能拍。因此五十年代初，正當國內文藝工作者在如火如荼地接受思想改造的時候，當電影在內地已經由娛樂開始走向教化的時候，香港長城拍攝的卻是具有高度觀賞性的商業片《說謊世界》、《禁婚記》和《方帽子》（1952），這些影片雖然賣座甚佳，但旋即便被一些偏激的影評人斥為「有毒素的壞影片」、「比那些神怪粵片更壞」、「一無可取」、「完全失敗」。[20]這些評價今天看來完全沒有道理，但在當時確實影響了這些影片的口碑，加上中國正在朝鮮戰場上與英國參加的聯合國軍激戰正酣，導致內地與港英政府之間正規的文化交流暫時斷絕，以至於1952年之前的香港左派電影無法引入內地上映。按照中影公司內部存檔資料所顯示的，第一部被引進的左派香港影片是袁仰安導演的《孽海花》（1952），這部曾經入選英國愛丁堡國際電影節的名作於1954年12月開始在內地發行，至1960年底共放映16347場，觀眾872.2萬人次；其他成績非常出色的影片還有《絕代佳人》（放映21725場，觀眾1164.5萬人次）、《新寡》（放映13253場，觀眾897.3萬人次）、《笑笑笑》（放映10361場，觀眾637.8萬人次）、《搶新郎》（放映21114場，觀眾1443.4萬人次）等等。[21]

客觀地來看，文革前中國政府對香港左派電影公司的業務擴展給予了全方位的大力支持，沒有這些支持，就沒有「長鳳新」歷史上這最為輝煌的一頁。比如，允許左派影人來內地取景拍攝，像《金鷹》便是陳靜波劇組遠赴內蒙取景，《董小宛》更是在北京故宮太和殿實地拍攝，效果和氣勢當然要遠比充滿人工痕跡的攝影棚出色得多；二，為香港機構協調版權問題，組織合拍。如越劇電影《三看御妹劉金定》、《金枝玉葉》（1964）的拍攝版權均是由內地政府出面協調免費、永久提供的；三，對左派電影機構給予貼補生產，協助組建製片、發行、放映體系；四，建立類似荷里活的「外逃製片」（runaway production）模式。突出的例子就是「長鳳新」與廣州文聯、軍區文化部、財政部合資興辦珠影廠，在當時屬公私合營性質。據著名導演王為一回憶，五十年代由於外匯不通，左派機構在內地賺得的錢無法匯至香港，珠影廠便一度肩負起為「長鳳新」在內地賺錢、拓展製片業務的職責。[22]最後，對有突出貢獻的左派影人、作品給予嘉獎或政治肯定。譬如1957年

清水灣製片廠初建時，左起：攝影師曹瑞池及出版界名人藍真（李蕙丈夫）關心伙房設施。

《絕代佳人》、《一板之隔》、《家》等五部優秀影片，被文化部授予1949—1955年度優秀影片榮譽獎，這也是內地政府「文革」前唯一一次對香港電影進行嘉獎；同年夏夢憑藉《新寡》獲選全國最受歡迎十大明星之一；「長鳳新」的很多成員後來都被選為國家政協委員。

儘管如此，由於文藝觀念的差別，「文革」前能夠真正進入內地市場的香港左派電影只有區區幾十部，而且這其中絕大多數為國語片，只有極少數的粵語片獲得引進並在兩廣地區發行。如若再分析一下，這批能夠獲准進入內地的「幸運兒」又可以被大致地分成五種題材或類型。其一，是表現「抗爭」主題的作品。如林歡（查良鏞）編劇的《絕代佳人》（1953），講得是信陵君和如姬竊符救趙的故事。事發生在古時，卻分明也在隱喻當時的中國處境。片中信陵君苦諫他的皇兄出兵救趙，說「鄰居家失火了不去救，就會燒到自己屋裡來的」，而皇兄則猶豫於「一救就越燒越大了」，顯然這裡有暗指中國抗美援朝，保家衛國的意思，構思十分巧妙，再加上影片整體製作精良，因此獲得文化部的青睞便順理成章了。其二，是暗含「揚棄」主題的倫理片。像《新寡》、《新婚第一夜》，都在肯定社會倫理道德和人情友愛的同時，包含了青年人對舊風俗、舊觀念的唾棄。有意思的是，這些影片中都放棄了慣常的「大團圓」結局，而以開放性的出走結束全片。其三，是突出「寫實」的作品，比如《一年之計》、《夜夜盼郎歸》，均強調了團結和睦、孝悌仁愛給人和家庭帶來的幸福感，而寬容與慈悲成為化解家庭矛盾的最有效方法。第四，是多姿多彩的古裝戲曲片，如金庸唯一一次參與導演、夏夢反串主演的越劇電影《王老虎搶親》（1961）。此類作品多由香港左派電影公司與內地電影廠合製，用以宣傳中華民族悠久的歷史文明和高尚的道德風範。除了以上四類之外，還有一些健康、活潑、適合闔家觀賞的喜劇片，如《王老五添丁》（1959），便堪稱最早版的「三個男人和一個搖籃」。

當時，這些香港左派電影很受國家高層領導人的青睞。據毛澤東身邊的工作人員回憶，毛主席就十分喜愛香港影片，尤其是夏夢主演的影片；鮑方也曾回憶，六十年代中期他曾在北京見到了身為外交部長的陳毅元帥，「一見面他就提起電影《畫皮》。他說這個戲拍得很好，既有藝術性又有教育意義，對我大大表揚了一番」[23]。而在文化部主管電影工作的夏衍更在繁重的工作之餘，親自將巴金的名著《憩園》改編成了電影劇本。據廖一原回憶：「記得夏公再交給我這部文學劇本時，鄭重地提出了兩個前提條件，要我們一定接受。一是切勿在電影片頭打上『夏衍編劇』字樣，其次是決不接受給予他應得的劇本費。」[24]夏衍如此做，一方面是謹慎於當時文化部整風帶來的壓力，更重要的，則是以身體力行、不為名利的表率作用來支持香港左派電影的發展。《憩園》在交到鳳凰的朱石麟手裡後，朱為了適應海外觀眾的胃口，又對劇本進行了仔細調整，數月經年的嘔心瀝血，最終拍成了《故園春夢》（1964），成為他藝術生涯中最後的代表作。

在內地都市觀眾群體中，香港左派電影引發了更加狂熱的觀影浪潮。學者張濟順曾在〈隔絕中的想像〉一文中指出，香港左派電影在五六十年代之交實際上填補了荷里活電影被驅逐後的真空，成為西方文藝觀念和摩登生活方式繼續在內地散播的有效途徑。相比內地電影，特別是反映「大躍進」題材的電影，香港左派影片顯然更受觀眾追捧。像江南造船廠在放《笑笑笑》時，不到半天票已售光，而且觀眾強烈要求加場；程步高導演的《美人計》（1961）在滬開映後，一家影院門口排隊竟達六天六夜！當時上海街頭有句流行語「千方百計為『一計』（指《美人計》），三日三夜為『一夜』（指《新婚第一夜》）」，足見上海市民對香港影片已到如癡如狂的境地。[25] 這種明顯背離當時社會主導思想的觀影熱潮很快引起了政府和相關部門的警惕，上海電影局經市委宣傳部同意迅速擬定方案，希望通過場次控制、群眾教育、輿論引導等方式進行適度控制，並利用行政手段強化票務管理。只有那些盡量貼近內地的社會氛圍、文化觀念和政治要求的香港左派電影，才能得到引進和放映。而諸如《甜甜蜜蜜》這種影片，由於過分展示劉別謙式的神經喜劇技巧，矛盾衝突激烈但缺乏社會教育意義，更沒有階級衝突的展示，與政府對文藝的要求很不協調，因而也就很難輸入到內地。

可即便一些香港左派影片符合要求，也並不意味着就能順理成章地進入內地市場，因為很多時候，政治經濟局勢是決定能否進口香港左派影片的關鍵所在。眾所周知，六十年代初期是新中國歷史上最困難的時期。正是為了貫徹周恩來「調整、鞏固、充實、提高」的八字糾偏方針，緩和國內日益嚴重的社會矛盾，改善人民群眾的娛樂生活，內地才會在1960年至1962年大規模地引進《美人計》、《雷雨》等三十四部香港左派影片。但這種緩和情緒並沒有持續下去，就在1962年2月旨在糾偏的「七千人大會」結束後沒過多久，激進主義文藝思潮捲土重來，反修防修、搞階級鬥爭又成為當時電影界的主旋律。

《周揚文集》中曾披露一段有意味的史料，時任文化部副部長的周在1962年7月21日的長春講話中，在回答長影演員關於表演與修正主義的提問時說：「夏夢來長影，不過就是愛打扮一些，聽說你們也看不慣。不要光看這一點，人家也有政治，人家很進步嘛！在香港給她幾千、幾萬港幣叫她拍不好的片子，她不去，是政治第一。只這一點就很不容易！她在那樣社會環境裡，只能那樣生活，不然她就活動不了。我們要理解她。」[26] 顯然，這裡周還是很實事求是地為犯「修正主義錯誤」的夏夢申辯了幾句，但是諸如此類對香港左派影人、左派影片的非理性批評已經越聚越多。許敦樂也曾回憶說，內地觀眾（特別是青少年）去看香港電影，除了留意故事內容和明星外，對於女演員（銀幕內和銀幕外）的髮型、服飾以及鞋襪花樣，都會「有樣學樣」，極力模仿。因此，常有婦女及青少年組織的負責人站出來反映，指出人們受到香港電影「污染」，使群眾的「思想工作」

很難做。[27]

1963年2月8日，文化部舉辦文藝工作者春節聯歡會，周恩來總理到會講話。周號召革命的文藝工作者向解放軍學習，過好五關（即思想關、政治關、生活關、家庭關、社會關），實現思想革命化。值得注意的是，一向溫和可親的周在會上罕見地嚴肅批評了香港片等資本主義文藝大肆氾濫的嚴重情況，說香港片「把香港的生活方式介紹過來了」，「上海有些青年就學香港的衣著、髮式」，「現在蘇聯經常放映美國片，蘇聯人民就受影響，難道中國人就不會受影響」，要求今後在中南海禁放香港片。[28]同月，中影公司發出通知：「最近一個時期以來，各地對上映香港影片的反映較大，意見較多，關於今後如何對待香港影片問題，現正在向上級報告請示中，待上級審核批示後再下達。在未接到上級正式批示前，請各地暫時停止發行所有香港影片。」[29]結果，這一請示便「請示」了十幾年，直到「文革」結束，香港電影的發行工作才逐漸恢復，並再一次引發了群眾的觀影熱潮。

以上，筆者從社會背景、製片方略、類型創作、產業拓展以及港片在內地傳播等幾個層面，簡單總結梳理了「長鳳新」第一階段的創業過程。總的來看，這是香港左派電影最輝煌的十六年，是名家名作集中湧現的十六年，當然由於時代的局限也不可避免地留有一些遺憾。但無論怎樣，它們都已經被寫進歷史，成為承載社會文化記憶的永恆一頁。在此，也迫切地希望銀都機構能夠和有關部門一起加強合作，推動早期香港左派電影在檔案整理、影像修復、口述歷史、學術研究等領域的工作，讓那些美麗的記憶永久地保存流傳下去。

註釋

〔1〕 許敦樂：《墾光拓影》（香港：簡亦樂出版，2005），頁16-17。

〔2〕 陳播主編：《中國電影編年紀事》發行放映卷．中（北京：中央文獻出版社，2005），頁12-42。

〔3〕 袁仰安：〈談電影的創作〉，《長城畫報》創刊號（1950年8月），頁2-3。

〔4〕 朱楓：〈朱石麟與電影〉，朱楓、朱岩《朱石麟與電影》（香港：天地圖書，1999），頁25。

〔5〕 盧敦：《瘋子生涯半世紀》（香港：香江出版有限公司，

1992），頁91。關於「影聯會」義拍影片與興建會所的具體過程，亦可參考施揚平編：《永遠的美麗：華南電影工作者聯合會六十周年紀念（1949-2009）》（香港：影聯會出版，2009），頁36-60。

〔6〕 吳詠恩：〈南來影人與粵語電影評論〉，黃愛玲、李培德《冷戰與香港電影》（香港：香港電影資料館，2009），頁107。

〔7〕 史文鴻：〈香港粵語片中「社會現實」的營造〉，黃淑嫻編《穿梭光影50年——香港電影的製片與發行業展覽（1947-1997）》（香港：香港電影資料館，1997），頁10。

〔8〕 余慕雲：《香港電影史話（卷四）——五十年代（上）》（香港：次文化堂，2000），頁35-36。

〔9〕 白荻：《最美不過夕陽紅——白荻的往事追憶》（香港：三聯書店，2010），頁81。

〔10〕 關於讀書會的具體情況，可參考陳野：〈夏衍與香港電影〉，中國電影家協會編《夏衍論》（北京：中國電影出版社，2000），頁452-453。

〔11〕 盧敦口述，郭靜寧採訪，參見黃愛玲編：《香港影人口述歷史叢書之一：南來香港》（香港：香港電影資料館，2000），頁132。

〔12〕 劉現成：《台灣電影：社會與國家》（台北：揚智文化，1997），頁150-157。

〔13〕 張徹：《回顧香港電影三十年》（香港：三聯書店，2003），頁23。

〔14〕 朱玉芬、尹廉釗：〈銀幕和螢幕上的越劇〉，朱玉芬、史紀南主編《漫話越劇》（北京：中國廣播電視出版社，1985），頁162。

〔15〕 盧敦口述，郭靜寧採訪，參見黃愛玲編：《香港影人口述歷史叢書之一：南來香港》（香港：香港電影資料館，2000），頁130-132。

〔16〕 廖一原、馮凌霄、周落霞、吳邨：〈香港愛國進步電影的發展及其影響〉，張思濤編《香港電影回顧》（北京：中國電影出版社，2000），頁56。

〔17〕 易文：《有生之年——易文年記》（香港：香港電影資料館，2009），頁71-75。

解放了，中國的問題仍多，大家還要多吃上苦才可以慢慢解決問題。」嚴俊回應道：「只要有辦法，吃苦也不怕。」北上的結局，和朱石麟的《江湖兒女》（1952）一樣，就算較溫和的作品《一板之隔》（1952）也安排了江樺飾演的老師踏上火車回國與未婚夫會合。據韋偉的回憶，費穆版本的《江湖兒女》，是一個接近法國片《天堂的小孩》（Les enfants du paradis，1945）的賣藝人生故事，慷慨回國的結局是後來的改寫。這幾部作品可以說是影人對那個時代的回應，既有某種政治的表態，也不排除包含了那段時期這批影人內心信念和願望的抒發。所以他們組織五十年代、龍馬、新長城、鳳凰這些電影公司，是有某些理念在背後支撐着的。

而在「長鳳新」一眾導演之中，創作期由五十年代長城、鳳凰創立，一直延續到「文革」前夕的朱石麟最有代表性。他的創作在這段時間經歷了兩次方向上的轉變。最初，他的電影寫實味比較重，像創業作《中秋月》（1953）以及《一年之計》（1955），還有用龍馬名義拍的《一板之隔》（1952）、《水火之間》（1955）等，都有某種香港生活的質感在裡面，但這種質感到後來越來越虛。

之後，朱石麟開始拍一些小資味很重的作品，如《寂寞的心》（1956）、《閃電戀愛》（1955）之類。其後的《夫妻經》（1958）和《金屋夢》（1959）等作品的題材，其實是華影時代延續下來的，可說是那段時期作品的變奏。兩個時代電影人都要面對創作上的內容限制，中聯、華影時期只能風花雪月，既要迴避歌頌大東亞共榮圈，又不能宣揚抗日。而在鳳凰時期，除了要配合中共對香港「愛國」電影的政策，也要照顧市場，幸而朱石麟從來不是一個意識形態強烈的人。如果說岳楓於三十年代還拍過一些「進步」電影如《中國海的怒潮》（1932），朱石麟在上海的年代卻是站在左翼的另一面，在聯華時期他也不是進步陣營的人。他並不追求急劇的變革，傾向生活化一面的寫實。

六十年代之初，鳳凰的新導演們已經可以獨當一面，朱石麟多了機會獨自執導。這時候他的作品如《同命鴛鴦》（1960）、《雷雨》（1961）、《故園春夢》（1964），進一步離開了當下的現實，探求某種更大的課題，例如人的宿命之類。這些看來相對更為個人化的作品，換一個角度也是遠離當下現實的「安全之作」。但把巴金《憩園》改編為《故園春夢》的夏衍，在「階級鬥爭要天天講」，山雨欲來的氣氛下還是沒有具名。由人民共和國的文化部長到香港自由總會的會員，為「長鳳新」的電影編劇都要化名，在當時愛國電影界形勢大好、一片鶯歌燕舞之下，正有一股暗湧流動。

六十年代初，鮑方（左）接受麗的映聲訪問。

冷戰夾縫中的「長鳳新」

事實上，在當時的歷史時空，討論「長鳳新」三間公司和他們的電影，無論如何難以離開政治，因為這三間公司都不是純粹在商言商的娛樂商人，而為藝術而藝術更是被當時「長鳳新」中人唾棄的想法。他們肩負的任務不能單以金錢衡量，這正是「長鳳新」生存至今的基礎。雖然我們見不到直接的檔案史料，但根據各類當事人的回憶材料，尤其是廖承志直接指導三間公司的創作方向，以至佈置創作任務這點來看，當時「長鳳新」三間公司直接受內地領導，這點是無可置疑的。另一方面，因為在香港的特殊位置，「長鳳新」的電影人比起內地電影人有着遠為自主的創作環境。

按廖承志在1964年講話中的說法是，「香港的電影是祖國電影事業的一部分，用軍事術語來講是個『側翼』。既然是一部分，又是個『側翼』，就應該與內地的電影大體上有個分工，二者有共同的要求，但也不能完全一樣。」明白點出了內地視「長鳳新」三間電影公司為中國電影的一部分，屬於他們的「管轄範圍」之內，有別於其他私人資本的香港電影。而「長鳳新」電影的政治定位是「是民族民主革命的電影，是新民主主義革命的電影」也有別於內地的「社會主義革命、無產階級革命電影」。這番話很明確地點出三間公司的定位。

1950年1月6日，英國政府成為最早承認中華人民共和國的西方國家，但新中國外交上向蘇聯一邊倒，然後是韓戰的兵戎相見。讓雙方認清了各自在冷戰格局上的位置，香港作為西方陣營滲透「竹幕」和新中國打破圍堵的缺口，現況得以保留。在這段中英雙方摸底牌的年代，解放後的上海電影界面對翻天覆地的變化，而在香港的舊上海影人也開始向新政權交心，李麗華、嚴俊和屠光啟都發表過自我批評，不少人作過回上海工作的表示。其中岳楓果真在1951年秋天帶着妻子羅蘭北上，打算「先在革大學習，然後參加編導工作」。結果乘興而去，敗興而返，一到上海就被友人催促離開，回到廣州後被長城公司的舊人一路送過羅湖。他在完成《狂風之夜》後離開了長城。當年的報刊如唯一由三十年代一直出版到五十年代初的上海電影雜誌《青青電影》，便紀錄了那段非常時期的政治氛圍。

1953年史大林逝世，板門店停戰協議簽定，東西方關係開始緩和。內地也不想把香港電影變成意識形態的戰場，於是激昂的表態和社會批判在長城、鳳凰的電影中淡出，而他們也要照顧生存的現實問題。左翼電影人這種政治思想清晰展現的時期也結束了。電影作品中的意識形態淡出，但冷戰以及政治運動的影響卻沒有離開過左翼電影公司。1952年1月，劉瓊、舒適、白沉、楊樺、沈寂、馬國亮、齊聞韶、狄梵、蔣偉、司馬文森等愛國影人被遞解出境，這件事直接的後果之一是鳳凰影業公司的創立。之後，自由總會在1954年成立，開始在長達四十年時間和愛國電影公司搶人才，爭地

盤，封殺左翼影人。而殖民政府在行政上的各種小動作，以及親國民黨暴民的搗亂也不時發生。

另一方面，作為直接被國務院外事辦公室領導的單位，「長鳳新」也無可避免受到內地政治氣氛和運動的影響，雖然沒有「文革」時期那麼直接而激烈。像岳楓回內地，就正好是全國展開批判《武訓傳》（1950）的時刻。到了1957年，國內反右，政治風聲緊張。而袁仰安正是在這時候因堅持開拍《阿Q正傳》離開長城，自組新新公司。編劇朱克也是這段時間離開長城的。他在1952年愛國影人遞解事件後加入長城，編過《寸草心》（1953）、《都會交響曲》（1954）、《我是一個女人》（1955）、《玫瑰岩》（1956）等劇本，據他的口述歷史的說法，在長城七年，實際工作只有兩年多，其他時間很忙，天天開會。1958年8月，他被空降入長城上班的幹部指控他替邵氏寫劇本，馬上開除。

「長鳳新」的編導以及管理人員會偶受內地政治風雲的波及，但幕前演出的演員似乎是另一番光景。按照內地五六十年代講究階級成份的邏輯，像夏夢、石慧、傅奇等等長城新人，如果留在內地的話，恐怕是極難有機會登上銀幕的。朱虹在口述歷史中就說，她因為階級成份不好，解放後在內地連上學都有問題，所以到了香港很珍惜讀書的機會，被朱石麟發掘入行之後，依然不肯放棄學業。雖然也有像林黛這樣，父親是國民黨桂系高層人物，做了兩年紙上明星，到離開長城，才有機會登上銀幕的例子。但無論如何，長城、鳳凰為香港，以至中國電影培養了一批不一樣的電影明星。

從上海到香港的電影人

我們今天把「長鳳新」三個字掛在口邊，其實三間公司的由來和創作方向在大同之餘也頗有小異之處。從成立的背景看，新聯據盧敦的說法是中央直接出資，「組織」色彩最強，而鳳凰則是朱石麟主持的龍馬和五十年代兩間公司合併的兄弟班。兩間公司都是在1952年成立的。至於歷史最久的長城，則是由1949年張善琨創立的「舊長城」改組而來，架構上接近舊日上海的電影公司，是最有規模的一間。

討論長城不可以不講之前的舊長城，張善琨在上海淪陷時主持中聯、華影，抗戰勝利後因嫌疑附逆，離開了上海電影界來到香港。在香港他認識了大資本家李祖永，兩人一拍即合，創辦了永華電影公司。李祖永不只是純粹的生意人，對電影是有抱負有理念的。而據不少跟他合作過的影人憶述，張善琨是一個很能幹、說服力很強的人。永華成立之後，在1948年間推出了《國魂》、《清宮秘史》兩部歷史大片。但很快兩人的合作就出現問題。張善琨離開永華，自立門戶創辦長城影業公

司（舊長城），創業作是1949年7月公映的《蕩婦心》。

1950年，舊長城改組為長城電影製片公司，關於這次改組，袁仰安太太在九十年代接受香港電影資料館訪問時的說法是因為資金出現問題。張善琨太太童月娟在接受訪問時則指當時共產黨想統戰張善琨，想他回去做政協委員，而張不接受統戰，兩夫婦以宣傳新片的名義帶着陳雲裳赴星馬、泰國，一去兩三個月。回來的時候，長城已經變了讀書會。兩種說法大抵都有可信的成份。

張善琨離開，舊長城人事架構還在。舊長城的人事安排很有趣，總經理是袁仰安，是張在上海的舊識。經理胡晉康，當年是中聯的聯絡主任，後來成為自由總會的重要人物。廠長沈天蔭，曾任中聯第三廠廠長，之後一直在「長鳳新」系統裡面工作。還有在五十年代中期加入長城，之後任清水灣片廠的陸元亮，他自三十年代上海新華的時期已經和張善琨合作，中聯、華影時期曾任第一廠廠長，兩人合作的淵源很長。而從編導來說，這段時期在長城的陶秦、岳楓、李萍倩、卜萬蒼，還有當時和費穆合組龍馬的朱石麟，在上海淪陷時期都曾參與過中聯、華影，抗戰勝利後先後來到香港展開第二階段的電影生涯。五六十年代香港國語電影和孤島／淪陷時期上海電影的關係，是一個有待深入探討的課題。

張善琨為長城聚集了一大批上海來的資深編導，而接手的袁仰安則以慧眼發掘新星，視其為長城重要資產。他捧出來的夏夢、石慧等是當年的大明星，當然還有林黛、樂蒂，這些長城發掘、別處成名的例子。今天看來，長城栽培、塑造的明星方法和當年電懋、邵氏分別不大。袁仰安本在上海從事律師職業，早在三十年代已經投資過漫畫改編的電影《王先生》，和電影界熟悉，亦曾替張善琨打過離婚官司。他主持新長城的時候，十分重視宣傳，出資開辦《長城畫報》。

袁仰安在長城除了製片，更以五十歲之齡，初次執起導筒。處女作的《孽海花》（1953），參加了當年的愛丁堡電影節。而引致他離開長城的導火線《阿Q正傳》（1958），當年在瑞士盧卡諾影展拿了最佳男主角（關山）。根據袁仰安女婿沈鑒治的講法，袁仰安與「領導」意見不合的其中一點，就是因為他反對把長城旗下明星借給鳳凰拍戲，覺得明星是電影公司的招牌，不能隨意借出。但後來，夏夢演出鳳凰作品成了常態，而作為交換，朱石麟則為長城執導。1957年袁離開長城後，他的新新公司以二女兒毛妹做招牌演員，惜無功而還，遂於1962年結束後從商。

相比起長城的星光熠熠，鳳凰公司在五十年代最有影響力的人物，還是導演朱石麟。整個五十年代，長城、鳳凰之中以他的創作最活躍。他主要是掛着總導演的牌，帶着陳靜波、任意之、鮑方等弟子，並全程參與創作，由談劇本到構思場面都帶着學生。到六十年代，鳳凰已經有一批新導演可

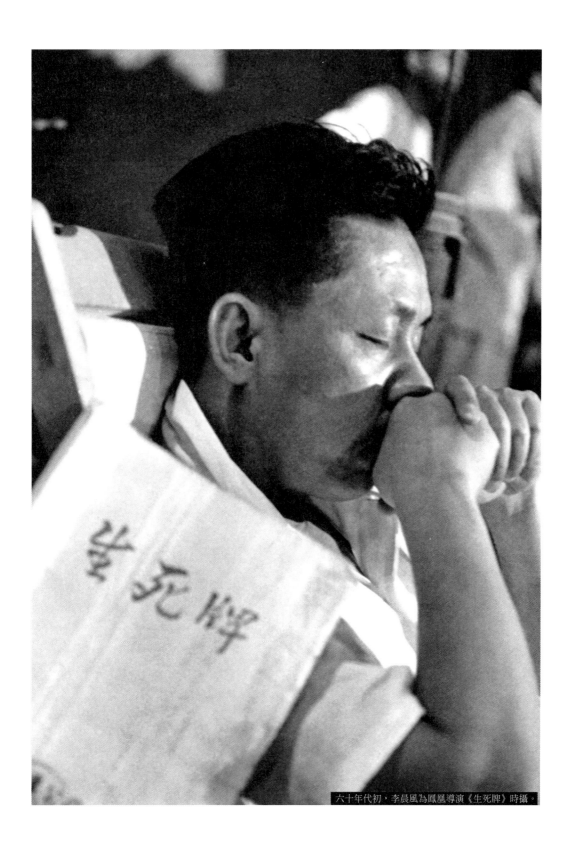
六十年代初，李晨風為鳳凰導演《生死牌》時攝。

以自立門戶，長城的編導新人反而比較少。同時，朱石麟作為導演，有賣片花的號召力，所以電影掛他的名亦有經濟上的考慮。

朱石麟拍的電影不重意識形態，但他的文人氣質比較強烈。當年邵氏以優厚的條件挖角他也不為所動，多少是和這種氣質有關。值得一提的是，朱石麟是一個持家有道的人，維持鳳凰的運作多年，殊不容易。假如費穆在世，由他主持的話，鳳凰可能不會這麼成功。費穆的藝術家脾性較重，關注的更多是美學上的探討，而朱石麟在聯華時期主持第三廠，孤島時期主持大成公司，華影時期曾任第四廠廠長，有豐富的持家經驗。

打造「香港電影」的原點

不同於長城、鳳凰電影的小資趣味，新聯公司面對的是本地的草根觀眾。因為台前幕後都是以部頭合作模式創作，在他們電影中出現的面孔，吳楚帆、張瑛、白燕等，都是粵語片中最為人熟知的明星。如果要數一張最能代表新聯的面孔，可能還是要數盧敦。相比起長城、鳳凰的舊上海影人，編導演兼擅的盧敦和三十年代左翼文人的關係更加接近。他在1929年入讀歐陽予倩的廣東戲劇研究所，開始演出話劇，並由《少年筆耕》（1931）開始參與電影演出。1935年，張善琨請歐陽予倩去上海為新華公司拍《新桃花扇》，盧敦也跟着老師到上海幫忙宣傳工作，然後隨老師轉入明星公司做書記，直至1937年抗日戰爭爆發才重回香港發展。在這裡我們又可以見到一條上海電影影響的線索，張善琨的名字也再次出現。

其實從1937年蔡楚生南下拍國防電影開始，到四十年代後期的「集體影評」，左翼文化人就很強調粵語電影的作用，用它們作為團結海外華僑的橋樑。相比起國民政府以粵片水準低劣為因，立法禁止粵語片的做法，左翼文化人的眼光更遠。他們對粵語電影的支持，雖然可能只是策略上的，但長遠來說，除了讓方言在香港電影中生存下來，也讓粵語片多了不少嚴肅認真的創作。吳詠恩在《冷戰與香港電影》裡有一篇討論左翼電影評論的論文，曾提出後來的香港電影變成了粵語的天下，便和當年這段歷史脫不了關係。

今天回看五六十年代「長鳳新」的一段歷史，不應刻意淡化背後的政治因由，因為這是它存在的土壤，但也要客觀地重新審視它在香港電影，以至整個中國電影裡的位置。

1950

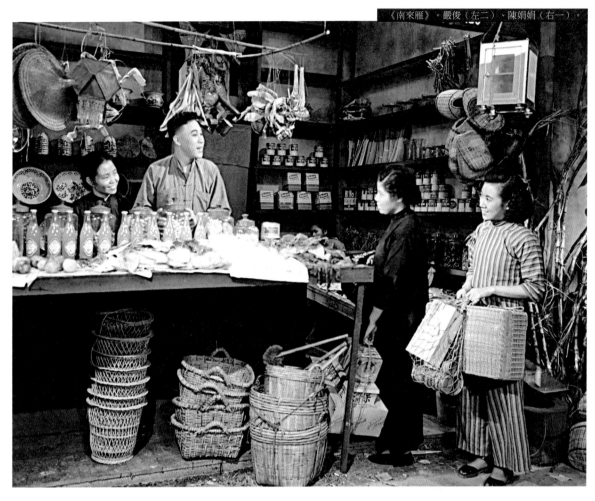

《南來雁》。嚴俊（左二）、陳娟娟（右一）。

長城

說謊世界 [1]　南來雁 [2]

南方

青年近衛軍上下集（蘇聯）　衛城記（蘇聯）
以身許國（蘇聯）　米邱林（蘇聯）

憤怒的火焰（蘇聯）　大敗拿破崙（蘇聯）
勝利歸來（蘇聯）　國士無雙（蘇聯）
寶盒仙笛（蘇聯）　有情人終成眷屬（蘇聯）
戰地之花（蘇聯）　四顆心（蘇聯）
偉大的生活（蘇聯）

1　長城創業作《說謊世界》，公映時連滿八十二場，並獲《星島晚報》電影選舉最
　　佳導演及最佳男、女主角。
2　與《說謊世界》同被稱為1950年香港電影代表作。

事件

· 參與華南電影工作者聯合會（簡稱「影聯會」）籌建會所，義拍影片《人海萬花筒》。

· 8月，長城出版香港第一份電影畫報《長城畫報》。

· 10月，參與為香港九龍工會聯合會（簡稱「工聯會」）籌款的京劇義演。

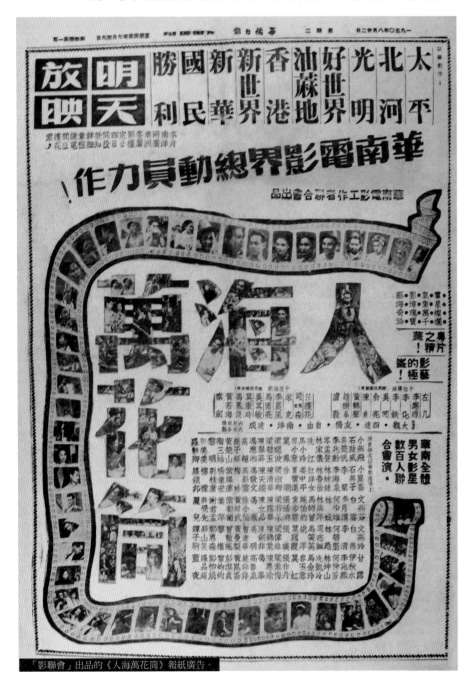

「影聯會」出品的《人海萬花筒》報紙廣告。

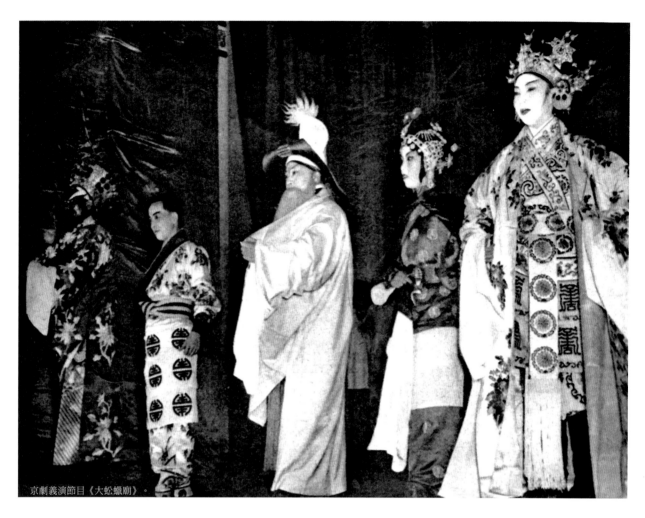

京劇義演節目《大蚰蠟廟》。

 京劇義演 ▌

香港九龍工會聯合會（編者按：即香港規模最大的愛國社團「工聯會」前身）福利委員會為籌募失業醫藥救濟基金，特邀請電影界同人及楊寶森劇團於十月四五兩晚假座娛樂戲院舉行京劇義演，四日劇目為「大蚰蠟廟」、「全部四郎探母」，五日劇目為「坐寨盜馬」、「四演雙搖會」、「全部紅鬃烈馬」，榮譽座券售至港幣百元，雖逢颱風側襲，猶嘉賓雲集，盛況空前。

演出者為王元龍，鄭敏，李芳菲，岑範，陶金，于素秋，金彼得，胡小峰，劉瓊，吳家驤，嚴肅，李元龍，鄒雷，屠光啟，畢正琳，孫景璐。

——《長城畫報》第4期，1951年1月

《長城畫報》
創刊

沈鑒治

作為電影公司，宣傳是很重要的，於是長城公司決定辦一本《長城畫報》，每月出版一次，一九五〇年八月一日創刊。當年辦刊物要在登記時向政府交一萬元保證金，主要是作為一旦發生毀謗時賠償。這在當時是一筆不小的數目，由袁仰安出資，擔任督印人，編輯則是長城畫報社，實際上主持編務的是朱旭華。除了畫報，長城公司又辦了一家長城唱片公司，專門錄製電影插曲，發行的地區也以東南亞為主。而許多影片幕後都請著名歌星代唱，包括張露等，因此長城公司電影插曲的唱片有一定的銷路。

——香港電影資料館《理想年代》

《長城畫報》第一期封面（李麗華）。

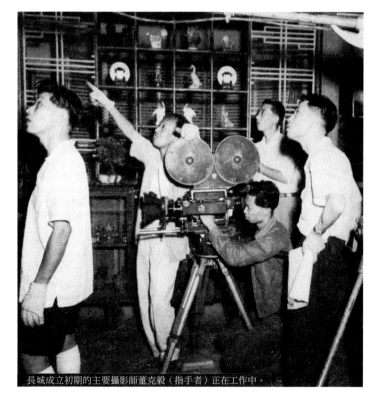

長城成立初期的主要攝影師董克毅（指手者）正在工作中。

沈鑒治（1929— ）

生於上海。上海聖約翰大學文學士。五十年代末擔任袁仰安主持的新新公司導演，六十年代初加入鳳凰。因替越劇《紅樓夢》歌詞翻譯成英語而受到各方讚賞。先後為公司導演了《千里姻緣一線牽》、《椰林雙姝》、《天才夢》、《偷龍轉鳳》、《烽火孤鴻》等影片。

1950

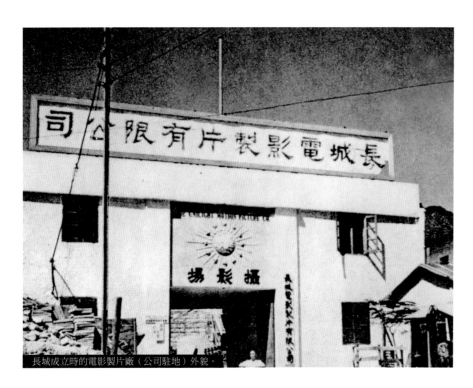

長城成立時的電影製片廠（公司駐地）外貌。

長城簡介 ▌

長城電影製片公司成立於1950年1月，它的前身是著名影人張善琨所創的「舊長城」（長城影業公司，袁仰安主理，航運業商人呂健康參與投資），後來由呂健康（又名呂建康）全面接手，從而開始了「新長城」的歷史。

長城主權易手，是基於經濟理由，但從呂健康邀請當時最具代表性的愛國報人費彝民（香港《大公報》經理、著名導演費穆的弟弟）聯同袁仰安協助重組，以及張善琨等人後來組團往台灣「勞軍」及發起組織親台灣國民黨政權的「香港影人自由總會」來看，這次易手有可能也涉及政治層面的問題。

呂健康接手後，把「長城影業公司」改名為「長城電影製片公司」。他們羅致了大部分四十年代從上海南來的國語影壇精英，主創人員有李萍倩、岳楓、顧而已、劉瓊、陶秦、舒適、程步高、馬國亮、吳鐵翼、馬霖、白沉、齊聞韶、沈寂、岑範及嚴俊、李麗華、王元龍、韓

非、陳娟娟、龔秋霞、陶金、王丹鳳、劉戀、平凡、孫景璐等；其幕後陣容也十分強大完備，計有沈天蔭（製作主任），莊國鈞、蔣偉、董克毅（攝影），萬古蟾、萬籟鳴（美術、佈景），李厚襄、葉子勤（音樂），洪正卿、談鶴鳴（錄音），朱朝升（剪輯），費關慶（燈光），宋小江（化妝）等，同時擁有自己的製片廠，成了當時最具規模及實力的電影公司之一。創業作是以抗戰勝利後上海為背景的諷刺喜劇《説謊世界》。

從五十年代到六十年代，長城又陸續增添了大批新生力量，編導方面有林歡（著名武俠小説家金庸）、胡小峰、朱克、周然（查良景）、黃域、蘇誠壽、張鑫炎、易方、李啟明、劉熾等，演員則有夏夢、石慧、傅奇、李嬙、樂蒂、陳思思、王葆真、張錚、張冰茜、蘇秦、李次玉、關山、喬莊等，為長城進一步開拓了繁榮興旺的局面。

在初期的製作中，尤以《絕代佳人》最突出。隨後，朝着更多姿多采的方向發展，包括攝製了一系列中外名著改編的電影，如《視察專員》、《日出》、《阿Q正傳》及一系列愛情喜劇和諷刺喜劇，如《大兒女經》、《借親配》等。此外，還有廣受好評的《新寡》。

公司歷來拍攝過近十部以宣傳新中國面貌、成就為內容的大型紀錄片，首兩部是拍攝於五十年代的《中國民間藝術》，在香港及東南亞都引起極大哄動，成為海外華人認識新中國的橋樑，產生了積極而深遠的影響。

隨着六十年代的到來，長城進入了歷史上的全盛時期。最突出的表現有兩方面：一是和內地的製片廠及藝人合作，拍攝了一批戲曲電影，主要有越劇《王老虎搶親》、《三看御妹劉金定》、《三笑》等，一度掀起了中國戲曲片的熱潮；另一是拍攝了被譽為新派武俠片里程碑的《雲海玉弓緣》，開創了新派武俠電影的先河。期間，具代表性的作品尚有奇情俠義片《雪地情仇》、《社會棟樑》及創下香港黑白影片賣座紀錄的《樑上君子》等。

六十年代末至七十年代中，長城因受內地政治運動影響，創作、生產均走下坡。期間，仍拍出一批感人的現實題材電影，如《屋》、《巴士奇遇結良緣》等，並培養了吳佩蓉、孫華、方輝、江龍、筱華、方平、鮑起靜、劉雪華等一批新的編導演人才。

七十年代末，長城銳意復興，創作及生產重上軌道。八十年代初，與新聯影業公司聯合組成中原電影製片公司，製作了風靡一時的《少林寺》及《少林小子》，再一次開創武術電影的潮流。

歷任長城公司主要負責人的，有袁仰安、周康年、沈天蔭、劉熾、傅奇等。

呂健康（1912—逝世）

浙江定海人。又名呂建康。三十年代在上海開設電話機廠、紡織廠以及洋釘廠。抗戰勝利後來港，常以物資供應華南、華北等解放區，並常給予在港的進步教育、文化事業經濟上的支持。1950年在張善琨經濟無以為繼的情況下接手經營長城影業公司，並加以改組，建立「新長城」。1982年長城與鳳凰、新聯等公司合併為銀都機構後，擔任機構的名譽董事長。

袁仰安（1904—1994）

浙江定海人。東吳大學法律系畢業，原是上海有名的律師。抗戰勝利後來港，轉行經商，並與呂健康合組勝利影業公司。呂健康接手長城後，他協助組建，親任總經理、監製及導演等職，並創辦了電影畫報《長城畫報》。導演作品有《草海花》、《不要離開我》、《小舞孃》和《阿Q正傳》等。1957年離開長城，自組新新電影公司。

費彝民（1908—1988）

江蘇蘇州人。北京法文高等學堂肄業。「五卅慘案」後，到天津《大公報》當記者。1948年被調來香港出任剛復刊的香港《大公報》經理，1952年報社改組後成為社長，深受周恩來總理倚重。1955年起，歷任「全國政協」委員、「全國人大」代表和常委會委員，並擔任中華全國新聞工作者協會副主席等職。1950年，協助呂健康組建長城公司。

1950

長城組織細則*

1.除下文所述外，公司法例（一九三二）甲附表之條文將適用於本公司。

2.公司法例甲附表之第十九、三十至三十三、四十五、六十四至六十九、七十一至八十、八十二、八十九至九十六、及一百零三至一百零七條將不適用或修改如下。

3.根據公司法例（一九三二）第二十八條，本公司為私人有限公司，因此：

a.本公司任何股份轉讓，須先得到董事局書面同意。

b.本公司股東人數（不包括在公司任職者，或以前曾在本公司任職時給予股份而離職後仍持有股份者），不得超過五十人。倘兩人共同持有任何股數時，均視作一人數。

c.不得向公眾招股或公開發售債券等。

轉股

4.公司法例甲附表第十九條更新如下：

董事局可拒絕登記任何股份轉讓而無須申述任何理由。董事局可於每年度股東週年大會召開前十四天暫停登記股份轉讓。倘遇有以下情形，董事局可拒絕登記轉股：（a）未繳不超過兩元之手續費；（b）未能呈交有關之股票或任何可證明有轉讓權之文件連同轉股書予董事局考慮。

會議

5.除有合法股東出席人數出席之股東會外，任何股東均不能議決任何事項，股東會議合法出席人數為三位股東親身出席。

董事

6.除經股東會另有決定外，董事人數將不少於三位及多於五位。

7.除經股東會另有決定外，董事酬金將由股東會隨時決定。

8.呂健康先生將為本公司永久董事，任期直至其過世或遇有下文第十二條情形。（註：呂健康先生已於一九五八年八月十五日股東特別大會中辭職。）

9.張善琨君、呂健康君、袁仰安君、羅文杰君、費彝民君將為本公司首任董事。（註：上述各董事已相繼辭職。）

10.除永遠董事外，其他董事任期為一年，於一九五一年股東週年大會及往後各年度股東週年大會中，普通董事任期屆滿辭職，但連選得連任。

11.董事無須持有任何股份。

12.遇有以下情形，董事自動離職：

a.一個月前書面向公司辭職；

b.破產或未能償還欠債；

c.神經或精神不健全；

d.未能持有董事股份；（由於章程細則已改，本條已不適用。）

13.除經董事會另有決定外，董事會議合法出席人數為兩人。

14.倘董事局有遺缺時，在任董事可召開股東大會，選出若干數人選填補。該新任董事之任期，將由股東大會決定。

董事權力

15.董事除擁有履行本章程賦予之權力外，並可履行或執行本公司股東會決議，但不能超越公司法例之規定。准上述股東會決議不能推翻任何董事以往經合法情形下所執行之職務。

16.在不影響本章程賦予權力之下，董事可有以下權力：

a.可支付本公司成立、改進等之任何費用及開支。

b.在公司授權下，以合適之程序、價錢，購買、徵求，或出售任何物業、權益或特權。

c.可招聘及解僱公司員工，並可釐訂公司僱員之薪酬及條件。

d.可進行答辯、協議或放棄任何對公司或其他僱員及其他有關公司一般事務或上述對外之一切法律訴訟及程序，並可安排有關還款、債務或賠償之條件。

e.可處理、調停任何公司對外或對

公司之要求及追討等。

　　f.可處理、發收據或放棄任何欠公司之款項或公司之要求等。

　　g.在本章程批准之範圍內可將公司金錢，物業投資或借出。

　　h.可代表公司向外借貸，及安排公司物業按揭等。

　　i.可代表公司開立往來戶口，並在合式條件下借貸款項。

　　j.可在合適情況下代表公司簽署任何合約或協議，或其他文件。

　　k.任何董事、職員，或其他本公司受僱人士如果對本公司之業務有建樹而使公司獲利時，公司可付與上述有關人士花紅或佣金，而該等花紅或佣金視作為公司經營之開支。又可支付任何介紹本公司業務之人士任何佣金或津貼等（包括分享公司通常盈利或其他）。

　　l.可出售、改良、管理、交換、租賃，按揭或歸納公司全部或任何部份之房地產、權益或特權。

　　m.董事局認為合適情形下可成立、投資或處理儲備金。

　　n.可在合適情形下執行處理公司或有關物業按揭之一切權力。

　　o.可隨時將公司之經營管理分散海外，並可委派任何合適之士，賦予任何條件管理或代表本公司之海外業務。

　　p.可隨時增加、更改、推翻本公司之條例或規條。

　　q.可將上述任何或全部條文權力賦予任何一位董事或其他代表本公司之執行人。

鋼印及支票

　　17.鋼印由董事局保管，並在未得董事局批評時，不得動用。

　　18.任何須要加蓋公司鋼印之文件，須加蓋鋼印後並由任何兩位董事加簽方為有效。

　　19.任何支票、票據，或交換票據等須經公司兩位董事聯合簽署或經董事局授權人士簽署，方為有效。

利息、紅利、儲備金等

　　20.公司每年純利應先用以抵銷上年度之滾存虧損（如有），其次支付員工花紅，或對促進公司業務有功之人士，此等數目將由董事局決定之後才撥作儲備或由股東會決定派發股息與各股東。

　　21.在公司有盈利時才可分發股息，任何股息均不能產生任何利息。

　　22.董事有權在認為公司盈利情況滿意時派發中期股息。

　　23.在未呈交登記轉股前，一切股息將歸上手登記人。

　　24.如兩人以上共同持有股份，其中一人簽收股息，亦當有效。

　　25.董事局有權扣留任何股息發放與本公司擁有股份留置權之股東，並用以抵銷上述留置權引致之債項或責任等。

　　26.任何已公佈之股息等在一年之內未有股東收取時，公司得利用該等股息投資或運用，直至有關股東追討為止。

通告

　　27.有關根據本章程分發之通告，可以中文或英文或中英兼備，通知各股東。

　　（上述為本公司組織細則之中文譯本，其中一切內容及細節，應以英文本為準。）

*以上文字來自後期的手抄本

<div align="right">──銀都資料室</div>

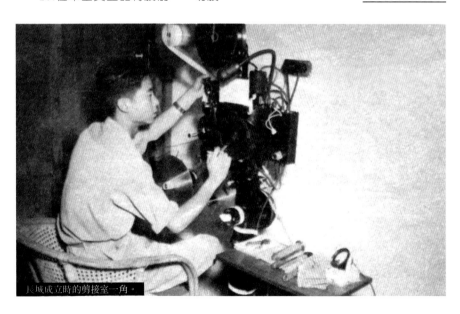

長城成立時的剪接室一角。

沈天蔭（1907—1988）

1907年生於上海。青年時代曾在洋行任職，其後轉往電影界發展，歷任上海藝華公司經理、製片等職，也曾出面搞獨立製片，是當年上海影壇少數活躍人物之一。長城成立時，任長城片廠廠長，並擔任製片和監製。六十年代中期，接任公司經理至七十年代。曾任華南電影工作者聯合會副會長。

周康年（1921—1967）

長城初期主要負責人之一。五十年代中任董事總經理。期間，曾擔任製作主任及監製，負責製作了《春到海濱》、《王老五添丁》、《碧波仙侶》、《十七歲》、《華燈初上》、《王老虎搶親》、《雪地情仇》、《樑上君子》等影片。六十年代轉任南方公司經理。曾任華南電影工作者聯合會常務理事。

留港影人 「八條公約」

1950年，八十二位「留港影人」（大多是當時長城及後來鳳凰和新聯的核心人員），一起制訂了「留港影人八條公約」。公約內容展示了他們當時的精神面貌，以下是有關報道：

本港電影界人士自從春節期間實行「四不」主張（不請客、不送禮、不狂飲、不賭錢）以來，對於生活的態度，已經有了新的認識。有不少的具體事實，說明由於節省了春節期間的應酬費，使得這些電影工作者，實際得到了很大的益處。這「四不」主張的推行，的確起了相當的教育作用，這些電影工作者身受體驗，一致認為實行新生活是教育自己、改造自己的一個重要課目。最近經過幾個星期的醞釀和研討，為了長期地推行這一富有教育意義的運動，更進一步地發展充實了「四不」主張的內容，共同訂立「勞動生活公約」，計有八條：（一）不做無聊的應酬。（二）不做不正當的娛樂。（三）不拍無聊的、有毒素的影片。（四）不做反人民的工作。（五）守時間、守信用。（六）實行簡單樸素的生活。（七）建立批評討論制度。（八）發揚團結互助精神。

現同意參加遵守公約者，計有：
王人美、王丹鳳、龔秋霞、孫景璐、李麗華、狄梵、羅蘭、雷蕾、司馬文森、顧也魯、顧而已、劉瓊、嚴俊、韓非、嚴肅、陳鳳、陶秦、岳楓、鄭敏、時漢威、馬國亮、陸蔚芳、文燕、海濤、王紹家、楊薇、馮琳、趙恕、余省三、蔣偉、曹進雲、陶金、胡小峰、吳回、姜明、王斑、羅維、洪道、費穆、程步高、盧玨、吳家驤、牛犇、周曉暉、鄧竹筠、陳惠如、王為一、李清、蘇怡、齊聞韶、方圓、盧敦、吳楚帆、馮峰、洪叔雲、李亨、龍凌、秦劍、李鐵、王薇、蒙納、陳琦、白荻、慕容婉兒、任意之、舒適、白沉、周克剛、孫芷君、金彼得、岑範、陸仲任、榮磊、蔣仕、侯申康、徐立、鮑方、陳靜波、王邁三、何漢心、韓肇祥等八十二人。

——《大公報》，1950年3月18日

欣欣向榮之勢。在袁仰安的領導下，新長城薈萃了影劇界一時俊傑，無論是編、導、演，以及業務上、技術上其他各部門的專家應有盡有，同時展拓了製作的基地，獨立租賃了製片場。一方面成立藝術委員會，由積三十年導演經驗的李萍倩主持其事，產生和供應優良劇本，一方面着手培植新人，確立長遠的發展計劃。

——《長城畫報》第50期，1955年4月

談電影的創作 ▋

袁仰安

長城成立不久，袁仰安發表文章，概括而全面地闡述長城公司的製作方針。可以說，這也是後來成立的鳳凰公司和新聯公司的製作方針。以下是該文內容：

作為一個電影事業的工作者，作為一個具有藝術良心的從業員，在新的時代中，如果不力求進步，便必然遭到唾棄，自趨沒落，這是我的基本上的認識。三十年來中國電影的製作，不能說沒有成就，但是一部份還徘徊在神怪，色情，武俠，迷信，或者刻意摹仿好萊塢一部份低級趣味胡鬧作風的圈子裏也還是事實。所以我們的肩頭負着迎頭追上的責任，迫切地求取進步。

怎樣在電影的製作上去求取進步

呢？我的認識是：首先要有正確的立場，立場站穩了，再在內容與形式上求進步。

內容方面，最低限度的要求是健康的，有益的，為社會大眾所需要的。今天新的問題，新的事物，都等着一切藝術形式來反映。題材是無所限制的，只要是現實的，有啟示性的，有教育意義的，或者合乎社會現實的，倫理的，都可以採取，予以靈活的運用。

形式方面，電影的藝術水準與製作技術同樣需要提高。所以健全的電影，也要求有濃厚的戲劇性，有高度的表現手法，有深度的導與演，有靈活新穎的處理，有美麗生動的畫面，有悅耳的音樂，有精良的聲與光，……

而在製作的態度上，我們需要澈（徹）底檢討，革除一切惡習，做到絕對嚴肅。製作態度的嚴肅，並不是指影片內容的公式化，或者形式的呆板保守。作品可以有多方面的表現，可以是悲劇，也可以是喜劇，可以是傳奇劇，也可以是鬧劇，可以有笑有淚，也可以有歌有舞；可以或莊或諧，也可以樸實無華或濃厚有力。但是不論怎樣表現，都應該在絕對的嚴肅的態度下來製作。

我不否定一個製片者所關心的「票房價值」（所謂「生意眼」）。我認為「孤芳自賞」、一味要創造觀眾，而不肯遷就觀眾是一種高調。在一定條件下的遷就，不是壞的事情，而且還是必要的。這種遷就當然不是不擇手段，甚

新長城的崛起 ▋

望翠（吳其敏）

一九五〇年，舊長城改組，新的「長城」誕生了。這是香港國語影壇向前發展又一個新的時期，由於它帶來了一股充沛的力量，使國語電影在港更呈

1950

至於不惜用毒素去麻醉觀眾,而是就廣大觀眾的現有文化水準與普遍的趣味,在「自由競爭」的市場上作有意義的爭取,尤其是在香港的製片者;主要的對象是海外僑胞,需要啟示性的教育,「票房價值」正可以反映教育意義的成效。可是,營業上的操守也應該注意,譬如廣告宣傳不作虛偽的欺騙等等。

電影是綜合性的藝術工業,教育意義與娛樂價值並重,對社會文化有重大使命,對觀眾也有相當責任。有人說:「維持生命的飲食當然重要,但熱天喝一杯汽水,疲倦時喝一杯咖啡,也是好的。祇要不誘人吸毒,或摻入有害的病菌。」這個譬喻,作為今日電影製作的準繩,我想是很恰當的。

當然求取進步,必需不斷學習,我的意見祇是一個學習者的試卷,還需要大家的指導切磋。

——《長城畫報》第1期,1950年8月

編委會的功能

為了加強公司的製作,長城成立時,即成立了編導委員會(簡稱「編委會」),以下是長城公司宣傳部回答北婆羅洲的一位影迷提出的關於「編委會」問題,以下回答頗具時代意義:

長城「編委會」開會,馬國亮(右四)主持。

「編導委員會」是一個評審劇本和研究導演方針的一個機構,從前的電影公司,只由編劇者將劇本編好,製片老板(闆)同意,就可交導演執行。後來有些力求進步的製片人就覺得這方法不好,因為只憑一兩個人的意見就把片子拍出,內容很容易犯了毛病。電影是一件很重要的文化工作,一間好的電影公司應當要對觀眾負責,使觀眾付了錢花了時間來看電影不致看了有害的,和無聊的東西。因此(電影公司)組織了「編導委員會」,用集思廣益的方法來處理一個片子的編導工作。照例公司收到或徵求到一個劇本後,即交由編導委員會評審,如果該會認為內容無教育意義,或使觀眾看了有害(如色情,神怪,是非顛倒等),便把這劇本否決不用。如果認為可用時,還得提供修正補充的意見,再由編者根據大家的意見去修正或重寫。每每一個劇本最少要經五六次的會議討論研究,而劇本也得重寫五六次。修正通過後,編導委員會又把導演方面的意見提出,然後交由某一導演負責執行。在拍攝過程和拍攝完竣後,又經該會陸續提出意見,必要時還得補拍若干場面。這個方法使得影片在映出之前,儘可能減少毛病,最底限度不會把一部毫無意義或有害的影片給觀眾。現在香港的電影公司如「龍馬」,「南國」,「大觀」,「五十年代」,「長城」等都有「編導委員會」的組織。會中的人選一般情形是該公司的製片人和基本的編劇和導演,有些公司還延聘公司外面的文化人士參加。有些公司則連別的公司的編導委員會也一併請來討論,大家不分彼此地熱誠地提供意見。這種團結把工作做好的精神,是一種可喜的現象。証(證)明了今日的電影公司的製片人至少有一部份比以前更虛心求進步,也對觀眾更負責任。

——《長城畫報》第6期,1951年6月

《說謊世界》
編劇談

鐵翼（編劇）

一九四八年全國的人瘋魔在「說謊」裏面，其中最偉大的「說謊」莫過於發行「冥鈔」來換取民間財富，差不多人人都蒙到損失，雖然我個人受害的數字有限，卻因此使我開始對「說謊」有了一個深刻警惕的印象。

當時我正在一家小電影公司裏工作，這公司寫字間的隔壁，是一家實力不太雄厚的企業公司，由於環境關係造成了他們失信於人，債主們不斷的擁上門來吵鬧，那公司裏的人，也只得用種種「說謊」來應付那種局面，我常常擠在旁邊看熱鬧，我不知道該同情那一面，心裏只有憤怒，那些被逼得走投無路的公司負責人，在一陣討債高潮捲過去以後，啞然失笑的問我，「能不能把我們這些醜小鴨寫在劇本裏？」這就是所以採用「說謊」寫為劇本最早的啟示。

是年冬季我開始了「說謊世界」劇本底稿，四週（的）實際材料真是相當豐富，但（受）環境許可編入劇本裏（的）只不過百份之一，因為真正「說謊」的人手裏都拿着武器，如果你敢揭穿了，就會老實不客氣給你吃「生活」，於是我僅能例舉了幾個說謊的小人物的可憐像罷了。

後來沒有經過太多的考慮，就把這劇本寄到香港來，料想不到許多日子以後，「說謊世界」竟被改組的長城影業公司所選用，並經陶秦李萍倩兩先生的改編和導演，王元龍，李麗華，孫景

《說謊世界》：韓非（左一）、李麗華（右一）。

1950

璐，韓非，蘇秦，嚴俊，嚴肅諸先生合演，把它完成，使我深覺有受寵若驚之感。 回想我那原作，實在不能讓我安心，所以不能不暫時放棄思想改造的環境趕到香港來儘先看看自己的考卷。

在我企圖解釋「說謊」是不合理制度下所造成人與人之間的一種不合理的行為（時），單就這樣的主題來說已經非常虛弱，換句話說，就是缺少積極意義，而且搬出來幾個「醜小鴨」式的小人物演成Farce（編者按：鬧劇）論形式也失於不夠嚴肅，也許因當時下筆草率，也許因當時未經學習，現在看來我的考卷僅是白紙一張。

我此時很懊喪，寫的時候為什麼不能多聯繫一些更實際的情形，譬如：（1）「說謊」的產生和社會制度的關係。 （2）「說謊」所屬的階級性。（3）「說謊」的對面就是「坦白」，從「說謊」到「坦白」必經的道路。（4）……

由於許多遺漏所以覺得這劇本太避重就輕，而大題小做。雖經陶秦先生大力的改編，但我無法推卸供給素材上的淺薄與缺乏，但「說謊世界」這部影片在改編，導演，演技，佈景，燈光，攝影，錄音，音樂任何一部門都有很好的成績，更顯得我的原作的落後。

今日內地對於電影工作的態度是非常嚴肅的，對於電影意義的批判也是特別認真的，這影片遲早要放映出來，假如還有資格在內地上映的話，可能因原作上我應當負責的先天缺陷，而獲得多面的批評使參加這影片（的）諸多前輩同志蒙受了無辜的牽累，我必須預先抱歉的。

至於我個人萬分期待着將來各種寶貴的批評和指教，如果認為我尚堪造就的話。

——《長城畫報》第1期，1950年8月

李萍倩（1902—1984）

中國電影歷史上最重要的導演之一，導演作品超過一百部。1950年加入長城公司至退休，是長城成立初期最主要的導演。導演作品包括公司創業作《說謊世界》、曾獲我國文化部頒發「1949至1955年優秀影片獎」的《絕代佳人》、風靡一時的《三笑》等。曾任「全國政協」及「中國文聯」委員、華南電影工作者聯合會會長。

陶秦（1915—1969）

長城成立時的主要編導。劇作有《禁婚記》、《百花齊放》、《不知道的父親》等。導演作品有《一家春》、《兒女經》、《枇杷巷》等。

銀幕新人的喚召

袁仰安

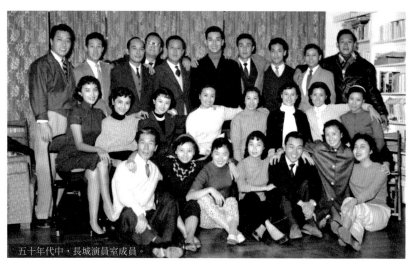

五十年代中，長城演員室成員。

1950 年底，長城負責人袁仰安發表〈銀幕新人的喚召〉一文，談公司培養新人的方針，全文如下：

「為什麼近幾年來國產影片的演員老只有這幾位？固然，他們演技精湛，經驗豐富，並且，閃着熠熠的星光，為觀眾所敬所愛所熟悉……但是，他們不是生下來就是演員，不是有了名字就個個知道，既然他們可以成功，就沒有繼起的人也像他們一樣可以成功嗎？」

問這話的是我的一位電影圈外的朋友，他把我問倒了。他問得對，不僅他，每一個關心國產影片的人，都會提出這樣的問題來向每一位製片者發問。

可是製片者（包括我自己）往往會犯同一毛病而有如下的顧慮：

第一，電影演技上的人才難求；第二，即使有，只靠天才是不夠的，必須予以相當的訓練，而目前沒有人在做訓練的工作。第三，國產片儘管是在進步，但業務上無可避免地仍受到許多牽制，製片者不能不在預算上撥他的算盤珠，票房價值多少，受着「熠熠星光」的影響，為了營業上估計的把握，不敢冒險起用新人。第四，最具體的，我們到什麼地方去找新人？我們可在每條馬路上或每個場合上遇到可作為典型人物的選擇對象，但是你如何入手把他或她邀到作為演員搬上銀幕？

也許這便是近幾年來國產影片的「演員表」上老是這幾個名字的原因。

然而，「演員表」就永遠這樣不能變嗎？并（並）不，我承認，這并（並）不是進步的現象，製片者應該發掘新人，培養新人，供國產電影有更強的活力有更豐富的成就，這個任務，到了現階段，已是刻不容緩的了。

我相信，一個製片者只要不固步自封，不守株待兔，而肯有計劃地去尋找，主動地伸出熱誠的手，自然會召致戲劇人才，源源而來，使電影的領域裏，充實陣容，發揮光芒！

1950

前面所說的製片者的顧慮，我們在作進一步的思考之後，就會發覺它是似是而非，不成其為理由的。

第一，關于（於）人才問題：由于（於）電影工作的進步，由于（於）整個社會風氣的改變，群眾對藝術的接受一天比一天普遍，水準一天比一天提高，這一方面的人才一定會一天比一天增多。第二，關于（於）訓練問題：訓練不能脫離實際的工作，先打開了門。然後才有嘗試的腳步跨進來。學院式的訓練，如果與實際工作者脫節，有一百家學院也無濟于（於）事。推諉于（於）沒有訓練的機構，也正是推卸自己的責任。第三，關于（於）票房價值問題：製片者的算盤不是在五年前十年前廿年前就撥好了的，「明星的光彩」是「明星」本身發出來的，票房價值固然直接影響到業務，但票房價值不是一成不變的。永遠照抄舊帳作為新的估計，有時反而顯得愚蠢（例子很多）消極地因襲，跟蹤，也必然有一個會「名落孫山」，如把私營電影作為企業來看，走在前面，積極創做（造），才是真正企業的眼光。第四，關于（於）如何發掘問題，你向什麼地方去找新人？你應該先回答新人（到）什麼地方來找你！

有人以「商業的保守性」，來譏諷電影界對于（於）發掘新人的疏忽，實在是應該引以為恥的，「輩有才人出」，前一輩的，在本身進步之外，有提攜下一輩的責任。這不僅是對社會對時代應負的使命，同時也是對藝術，對工作的責任。因此，對于（於）那種資本主義社會中的自私保守——恐懼着新人會引致損失，恐懼着新人成名之後會遠走高飛。恐懼着因新人而多出來的麻煩……實在應該說是責任的逃避。

也有人主張電影應改（該）儘量用「真實的人」，農民扮演農民，工人扮演工人，士兵扮演士兵，店員扮演店員……讓「他們來演他們自己」，這種主張，在群眾場面中能更顯出其現實性，但是私營的攝影棚裏還沒有作過這樣的嘗試，不過，打破市儈主義，偶像主義，卻是我們應該做到的。

有了這個信念，嘗試便不可能失敗了。我彷彿看到了成千成萬電影觀眾翹首期待，「銀幕新人」出現的神情！

——《長城畫報》第3期，1950年11月

蘇聯影片《以身許國》宣傳品。

南方簡介

南方影業公司成立於1950年5月1日，是專門從事在香港以及向海外（主要是東南亞）發行、推廣國產影片的公司。它是當時國產影片最主要的甚至可以說是「唯一」的對外窗口，也是當時頗具規模的電影發行公司。

南方公司的歷史，可以追溯到1946年，那時，它是一家名為「安達」的貿易公司中一個專門發行蘇聯影片的部門。1949年夏天，基於解放戰爭節節勝利、新中國即將誕生的形勢，安達公司決定成立專門負責電影發行的公司，由楊少任（南方成立不久，回國擔任中央電影局發行處處長，負責籌組中國電影總公司）負責籌組事宜，同時負責籌集一萬元作為公司資本。然後以香港南方影業公司（Southern Film Corporation）商號和無限公司的形式在香港政府商業登記處註冊，申領到正式的營業執照後，在翌年的5月1日正式脫離安達，成為獨立運作的公司，由楊少任、敖民模（司馬文森代表）、張去疑（洪遒代表）、卓再學（安達公司職工，以許敦樂代表）組成股東會。楊少任當總經理，洪遒副之。

南方成立初期，仍以發行蘇聯影片為主。隨着新中國電影的蓬勃發展，1953年開始，業務重點轉到了發行國產影片上。從1953年發行第一部國產影片《葡萄熟了的時候》至今天為止，南方已發行了約七百多部（次）國產影片，另外還放映了大量國產新聞片及專題短片。

除了在港澳發行國產影片，南方還負責國產影片在東南亞、澳洲、新西蘭、美洲、非洲共數十個國家或地區的發行業務。在五六十年代，由於國際形勢和外交政策、對外宣傳的需要，我國駐外大使館使用的新聞片、故事片很多也經南方從香港轉口。據中國電影輸出輸入公司紀錄，香港南方在這方面的工作佔全部國產影片輸出一半以上。

在發行國產影片初期，由於政治原因（主要原因是一些國家尚未與新中國建立外交關係），國產影片在海外發行遭到很大困難。為了應付各國、地區政局的變化，南方因時、因地制宜，採取了「多線發行」、「多渠道」和「見縫插針」的方針和策略，甚至借助華僑團體的名義，以籌款形式放映，達到「映出就是勝利」的目標。

而在香港，第一個要解決的是為國產影片尋找戲院，並逐步建立院線的問題。同時要面對港英政府對新中國採取敵視態度、以嚴苛的審查手段及各種政治理由阻撓國產影片的順利上映。這也是南方成立後的十年間，發行的國產影片大多是古裝戲曲片的原因。那時，舉凡影片有國家象徵（如國旗、國歌、國徽）的畫面以及國家領導人出現的畫面（甚至只是照片）都不獲通過，還有解放軍的形象、慶祝國慶的標語甚至「勞動是美德」的標語都不獲通過。有些影片需要刪剪才能通過，但很多連理由也不說便禁止上映，有時則由警務處長或三軍司令直接飭令禁映。為此，南方與港英政府展開了長達十多年的抗爭。

南方為國產電影拓展香港和海外市場，作出了數十年不懈的努力。現今，面對新的電影市場情況及內地新的電影發行政策，它仍在新的形勢下繼續為國產影片在香港發行而努力工作。

歷任南方公司主要負責人有楊少任、王逸鵬、許敦樂、馬石駿、劉德生等。現任董事長任月，董事兼總經理楊雪雯。

楊少任（？—逝世）

畢業於西南聯大，曾擔任教師。1947年，任職於上海南方公司。1949年負責籌組香港南方公司，南方成立後，任總經理。香港南方成立後不久回國，任中央電影局發行處處長，負責籌組中國電影總公司，其後任中影公司經理。

洪遒（1913—1994）

浙江紹興人，原名章鴻猷。南方公司創辦人。畢業於上海大夏大學法學院。三十年代初中國左翼作家聯盟和左翼戲劇家聯盟成員。抗戰勝利後在廣州、香港從事文化工作。1951年，任南方公司副總經理，翌年回廣州。1956年，參與籌建廣州珠江電影製片廠，並先後擔任該廠副廠長、廠長。

許敦樂（1925—　）

廣東汕頭澄海人。1948年上海美專畢業後即來港擔任南方影業公司宣傳部主任，其後擔任總經理、名譽董事長等職。他在任職期間，還參與「雙南院線」及清水灣電影製片廠的籌建工作。著有《墾光拓影》一書。現任華南電影工作者聯合會榮譽會長。

蘇聯影片《青年近衛軍》宣傳品。

發行
蘇聯影片*

從上世紀四十年代（即對日抗戰勝利後）至五十年代中期，南方的主要業務是發行蘇聯影片。蘇聯電影在本港影業中可以說是獨樹一幟的嶄新「品牌」，而南方則是這一品牌的專門店。據統計，從1947年到1953年，經南方介紹到香港的蘇聯影片計有一百部，其中以《斯大林格勒大會戰》、《第三次打擊》、《丹娘》等戰爭片最熱鬧；文藝片《青年近衛軍》、《鄉村女教師》、高爾基的《童年》、《母親》（都是黑白片）和彩色片《西伯利亞史

詩》則最受當時的觀眾捧場，觀眾的購票熱潮使蘇聯電影一度成為影院爭奪片源的新趨向。

當時，除了美、英的電影，其他國家的影片是絕少在香港上映的。蘇聯影片於1947年開始通過南方的前身安達公司在本港放映，這件事情的背後有着一段插曲：第二次世界大戰後期，周恩來總理作為中國共產黨的代表，在陪都重慶設有代表處，和各方面打交道。周總理和蘇方駐渝人員洽定放映蘇聯電影事宜，再交給泰國方面的翁向東、許子奇、邱秉經（新中國成立後，擔任北京文化局副局長兼電影出版社社長）等華僑組織成立安達貿易公司，以貿易形式進行。1946年，英蘇之間恢復經濟貿易和文化交流，泰國的安達總公司得以

把代理的蘇聯產品（包括電影）轉銷到香港。

剛開始發行蘇聯影片時，因為缺乏「陣地」，處境比較被動。有部分院商抓住這個弱點，想「擇肥而噬」，實行所謂「喝頭啖湯」（先嚐甜頭），例如在預計能賣座的影片上映前搶映特別早場，或在開映頭幾天同時聯映，接着就「抽畫」改映其他新片，這樣就引起院商之間的矛盾，使南方顧此失彼，非常被動，在無可奈何的情況下只有採取「見縫插針」策略，不管「頭啖湯」還是「湯渣」，正場、早場（上午十點半）、公餘場（下午四點十五分或五時正），以至一些「爛尾」期（即其他影片因生意不好，提早落畫的檔期），周六、周日，甚至周一、二、三，一有機會就排上去，爭取多映、多和觀眾見面的機會。

初期的南方既沒有安排電影上映的專業人才和知識，上映時也沒有什麼宣傳和廣告，只靠院方的經常性廣告品「戲橋」作推介，簡單地用鉛字排個小框框印在上面便完事了。客觀地說，當年的蘇聯影片「其貌不揚」，技術和畫面跟香港本土的粵語片相去不遠，確實不會引起觀眾的興趣，對看慣了荷里活影片的港府官員來說，也是不屑一顧的。期間，雖然也有一些蘇聯影片不獲香港政府批准上映，但總體來說，尺度還是比較寬鬆的。

蘇聯影片能在香港市場逐漸站穩腳跟，有賴於當時在香港的一批「南來避難」和本土的進步文化人士通過各種媒體大力推介，使蘇聯影片逐漸凝聚了一大批以青年工人、學生和知識份子為主的觀眾群。有些香港電影院的老闆，看到形勢的變化，就挑選蘇聯片排映。灣仔區的東方和國泰兩院，原本都是放映二、三輪西片，彼此競爭激烈。其中國泰戲院因設備較差而受荷里活片的冷待，也因此搶先排映蘇片，十分成功。所以蘇聯片遂能逐步由排早場發展到排正場；從單家偏僻的戲院，發展到旺區的多家戲院同時排映。然而，隨着新中國成立，特別是朝鮮戰爭的出現，港英政府對電影的審查尺度便明顯收緊。

*本文根據許敦樂《墾光拓影》資料整理

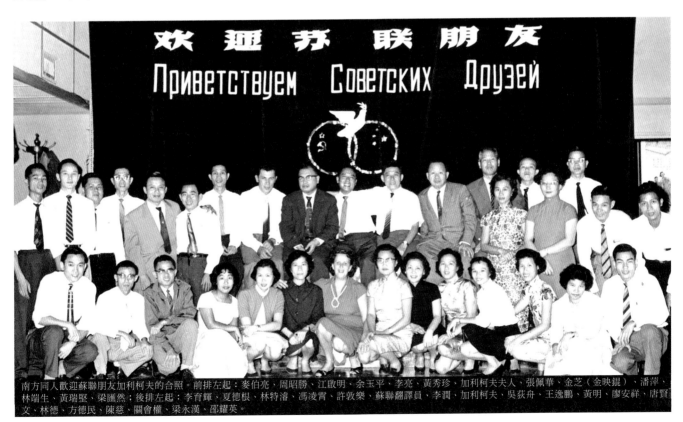

南方同人歡迎蘇聯朋友加利柯夫的合照。前排左起：麥伯亮、周昭勝、江啟明、余玉平、李亮、黃秀珍、加利柯夫夫人、張佩華、金芝（金映錕）、潘萍、林端生、黃瑞堅、梁匯然；後排左起：李育輝、夏德根、林特�、馮凌霄、許敦樂、蘇聯翻譯員、李潤、加利柯夫、吳荻舟、王逸鵬、黃明、廖安祥、唐賢文、林德、方德民、陳慈、關會權、梁永漢、邵耀英。

1951

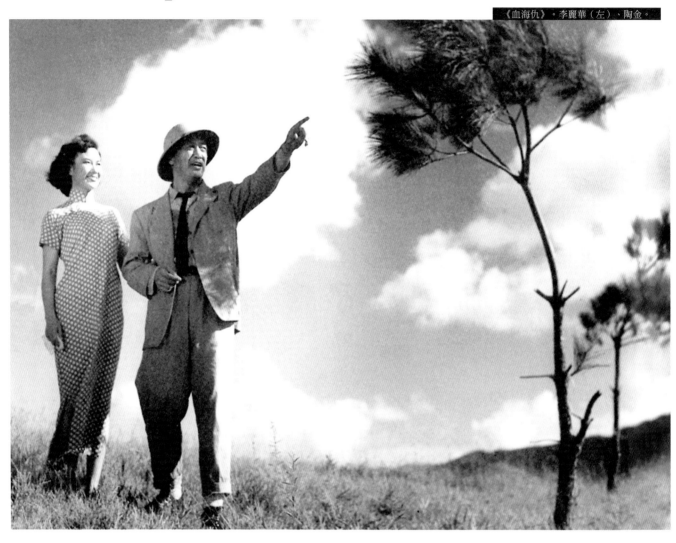

《血海仇》。李麗華（左）、陶金。

長城
血海仇 1　禁婚記 2

鳳凰
火鳳凰 3

南方
小英雄 （蘇聯）　健美兒女、新捷克 （蘇聯）
森林的秘密 （蘇聯）　抗暴記 （蘇聯）
深山的少年 （蘇聯）　小司令 （蘇聯）
金鎖匙 （蘇聯）　我的童年 （蘇聯）
遠方未婚妻 （蘇聯）　到民間去 （蘇聯）

1　賣座壓倒同期上映的西片。
2　全年港產國語片賣座第一。
3　五十年代出品，版權歸鳳凰，被譽為「當年最高成就的影片」。

事件

· 隨着朝鮮戰爭的持續，港英政府進一步實施對蘇聯電影的監視制度。要求南方公司把每一場電影的觀眾人數等資料詳細報告給港英政府有關部門。

· 長城製作《禁止吐痰》衛生教育卡通短片，在各大戲院放映。

《禁止吐痰》短片

為了推廣衛生知識，長城公司製作了一部由美術師萬籟鳴與萬古蟾兩兄弟負責設計的《禁止吐痰》衛生教育卡通短片，短片共印製了二十多個拷貝，正式在港九各大戲院同時放映。

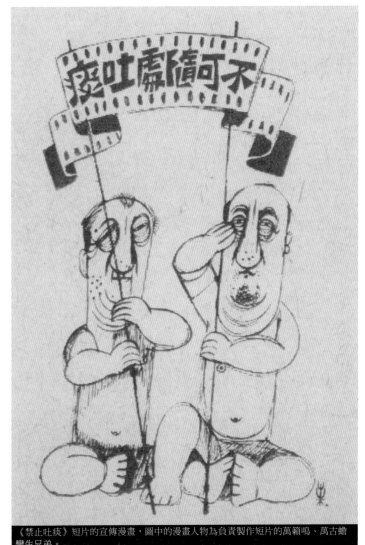

《禁止吐痰》短片的宣傳漫畫，圖中的漫畫人物為負責製作短片的萬籟鳴、萬古蟾孿生兄弟。

1951

評《血海仇》

余慕雲

「長城」出品的《血海仇》，是「一個老僑工的血淚史」，是「黑社會惡行錄」，此片「將舊社會的黑暗面暴露無遺」。「此片在澳門實地拍攝，澳門的風光盡入鏡頭」。「本片還充份強調了地方特色，把粵曲大量地融入片中，這一點或者有人會以為與全片不調和，其實是導演者成功的地方，它對廣東的觀眾，會增加無限的親切感，而對於廣東以外的人，卻能引起一種異方情調。」（以上引自該片廣告和它的評介文章）

——《香港電影史話》第四卷

《禁婚記》中的韓非。

《禁婚記》
賣座第一

余慕雲

《禁婚記》中的夏夢。

以下是幾段有關《禁婚記》的報導：

《禁婚記》是「長城影片公司」出品的喜劇片，由陶秦編劇，李萍倩導演，韓非、夏夢主演。故事敍述韓非失業，他的妻子夏夢出外工作。她為了獲得工作，偽稱未婚，因為聘請她的公司的女經理是不請已婚的女職員的。因為那經理的丈夫認為女人應該到廚房去，而她則認為女人也有兩隻手，為什麼不能在外面工作，夫妻因此鬧翻離婚。後來女經理發現夏夢已婚，又發現她在做好工作的同時，又把家庭照顧得那樣好，感動了她，令她此後准許職員結婚，並和丈夫相互諒解後復合。

《禁婚記》「首輪映出收入港幣十三萬三千元，創這一年（一九五一年）所有國語片收入的最高紀錄，是全年賣座紀錄最佳的影片。」（引自王卑寫的〈一九五一年香港影圈流水賬〉一文）

《禁婚記》不獨是一九五一年港產片的賣座冠軍，而且在海外公映時亦「創造賣座奇蹟」。（引自《新報》五一年九月十五日的報道）

——《香港電影史話》第四卷

初進長城時的夏夢。

我的第一課

夏夢（演員）

我的第一課是「禁婚記」。當劇本交到我手裏的時候，當導演李萍倩先生囑咐我仔細研究其中人物的性格與造型時，我感到臉上熱了——我以前只是看別人演戲，膚淺地談論着某部影片中某人如何如何，從來沒有進一步去思索一個劇本的意義，也從來沒有分析劇中人的個性與心理發展。但是，如今我自己竟擔負起一部份工作，這一個課題，對于（於）我是過份的繁重。我拿了這本劇本回家的時候，心裏簡直感到了慌張。我像一個小學生忽然要去參加一個大學的考試，一路上忐忑不安，一到家便把自己關在臥室裏，想在短短幾天之內，讀通這艱難的第一課。

「禁婚記」是一個小家庭的喜劇，主題在指出婦女職業上的一些問題。我

為了要揣摹派給我演的那個名叫霞芝的少婦的角色，我先得研究整個劇本的題旨，每一個人物的性格，與整部戲情節發展的路線。在一天一夜的咬文嚼字之後，又買了許多關于（於）婦女問題的理論書來做參考。最後，（離正式開拍只有兩三天了！）為了我缺乏小家庭主婦的生活經驗（我自己的家庭不「小」，我自己又是一個從來不管家務的人），特別到一夫一妻沒有孩子的朋友家去談天，細細觀察他們的生活情形。

有一天，去拜訪一個結婚不久的親戚，她和她丈夫一樣，同在外面做事，每天上班以前和下班以後才能料理家事。我去的那天是星期日，是他們這一對小夫婦難得可以在一起出去玩一次的假期。但是，我在他們家吃了午飯之後，為圖要觀察得更多一點，坐着不走，儘量想出問題來跟他們談話。一直挨到了晚飯時間，他們大概實在受不住了，竟向我下逐客令，告訴我：「本來我們下午想出去看電影的，可是，現在太晚了。並且我們明天一清早就要返工，末場戲是不去看的……」

他們的意思還不明白嗎？我打擾了他們的一個假日了。可是，我心裏卻在想：你們以看電影作為消遣娛樂，對我，卻是嚴肅的工作。我多花一分心力，你們在娛樂中便多得到一分收穫呢！——包括教育意義，藝術價值，或者娛樂成份。打擾了親戚朋友，我畧畧得到了一些心得，又趕開了幾個夜車，在「禁婚記」開拍的那天，鼓着生平未曾有過的勇氣，走上

了攝影場。

當李導演喊起第一個鏡頭「Go！」時（他以一聲「Go」代替隆重其事的「開麥拉」），我的心跳得幾乎要從喉管裏躍出來。一直到他叫過「割脫」，微笑着向大家說「OK」時，我的心才「OK」下來。之後，我更可怕的一次臉紅，是在娛樂戲院試映「禁婚記」的那一天，我看到我自己在銀幕上出現時，提心吊膽，悔恨交加，羞愧莫名。「為什麼我演得這樣差？」我幾乎要大聲叫喊出來。

試映完畢，我便急急從人叢中溜出了戲院，皇后道上的陽光似乎也在指摘着我。「充實自己！充實自己！」我聽到自己對自己在呵責慰勉。回到家裏，我決心非加倍用功不可。

——《長城畫報》第13期，1952年2月

1951

夏夢（1933—　）

蘇州人。原名楊濛。1950年加入長城，有「長城大公主」之稱。主演過《絕代佳人》、《新寡》、《金枝玉葉》等四十多部影片。曾獲文化部頒發「個人一等獎」，也曾被香港傳媒選為「十大賣座明星」。八十年代初創立青鳥電影公司，監製了《投奔怒海》、《似水流年》等影片。1995年獲「中華影星」稱號。曾任全國「文代會」及「全國政協」委員。現任「中國文聯」第八屆全國代表大會名譽委員、華南電影工作者聯合會會長。

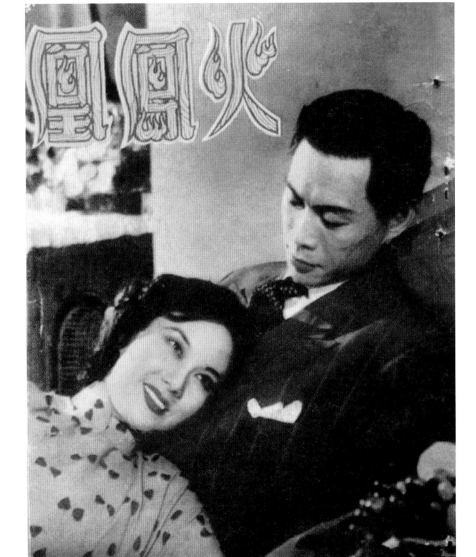

《火鳳凰》，李鹿華（左）、劉琦。

《火鳳凰》
座談會

《火鳳凰》是五十年代公司（鳳凰前身）1951年的出品，影片被譽為「1951年的最大成就」。以下是該片座談會的記錄，從部分人士發言中，可以感受當時的創作思想：

時　期：一九五一年一月十五日，
　　　　下午一時

地　點：彌敦酒店二樓

出席者：李萍倩　岳楓　陶秦　齊聞韶
　　　　王為一　蘇怡　趙樹燊　麗兒
　　　　袁仰安　王引　洪叔雲　李鐵
　　　　黃域

主　持：程步高

記　錄：白沉　盧珏

蘇怡

我覺得「火鳳凰」這部影片，從主

題思想，內容，以至於表現的藝術形式，真使我無話可說。（激動地）我只說得出好，好，好三個字。在此時此地，受着環境和技術重重限制下，能有這樣一部影片出現，真是難能可貴的。不過，這部影片，正因為是在種種限制下製成的，所以在主題思想的形象表現上，不免抽象。因此，該劇主人翁朱可期的轉變，就嫌單薄，欠具體，從個人展覽會，到勞校展覽會，朱可期藝術思想的改變，表現上也就不夠明顯。這點遺憾，正道破了我們此時此地的電影藝術工作者的苦悶。在今天的環境裏，我們怎樣通過更形象，更具體的表現方法，來傳達新的思想主題，倒是我們值得研究和努力的方向。

李萍倩

我看完了這部影片，等於上了一課。朱可期這個人物，就好像是我自己。他思想感情的矛盾，就如同我的思想感情矛盾一樣。我非常欣賞這部影片。但是求全責備，我祇覺得對白不夠口語化，生活化。人物方面，朱可期的性格，非常統一。而麗影的性格，似乎不夠完整。比如她由戀愛到結婚，以至決裂；從高度的感情，到極度的理智，在思想根源上，都不夠明顯。還有陳教授，這個人物，在戲裏，是負着思想領導者的任務，但表現上，他並沒有和大眾結合，因此不免顯得說教多於實踐。其次，靜芳這個角色，是和朱可期出於同一家庭，同一階級，而她的思想，卻

超越可期很長的一段距離，似乎還應該交代清楚一點，這是我的苛求。

岳楓

我說不出我多麼喜歡這個戲。尤其一開頭，「五十年代」的片頭出現，就使我有一股清新的感覺。這個「播種人」的商標，正充分表現了「五十年代」的精神和意義。在此片未拍前，很多朋友都讀過劇本，都覺得故事太平凡，戲劇性很弱，但是，今天看過了影片以後，覺得我們以前的估計完全錯了，這裏，我不能不佩服為一兄的導演才能。如果沒有高度的藝術修養和思想修養，是無法把這個戲處理得如此生動和新鮮的。這個戲，知識分子一定會歡迎的。

袁仰安

今天我看戲，並非被邀，而是想找機會多欣賞一遍。這個戲的風格是新穎的。導演及工作人員，都是在戰戰兢兢的努力通過藝術來表達主題，而並非僅

僅停留於技術的玩弄。整個戲像散文一樣，我應該說，這是一部極成功的藝術作品。它的主題，合乎當前的需要。剛才有人說對白似乎說教頗多，但我認為中國的言語和文字本來就不相調和，文法又不夠，在某些場合說話是比較「文」的。因此，電影上的對白，比較帶點教條，也不是毛病。對白和生活，在電影上似乎有所距離，這個距離，是可以用電影這個工具來統一它。特別在海外，各種方言都有，而他們現在的言語和文法，多少都接近了國語，這都是受了電影的影響。 今天我們長城公司也有很多同人在這裏。我們今天看完了這部影片，連我自己在內，回去都應該作一番深刻的檢討。檢查一下自己的作品，是否已盡了教育觀眾的任務。對一個電影工作者，檢查自己，是否今天仍停留在朱可期的第一次展覽會——藝術至上主義——的階段上，這是完全必要的。我敬祝導演的成功！

——《大公報》，1951年1月20日

《火鳳凰》。李麗華（左）、金沙（金彼得）。

1952

《一家春》。平凡（左）、夏夢。

長城

一家春₁　新紅樓夢₂　百花齊放　方帽子
娘惹₃　狂風之夜　不知道的父親　蜜月₄

鳳凰

神鬼人₅

新聯

敗家仔₆

南方

開市大吉（蘇聯）　中國雜技團（蘇聯）

1　石慧首登銀幕之作，全年十大賣座國語片第二。
2　全年國語片賣座冠軍，票房21萬4千元。
3　全年十大賣座國語片第八。
4　傅奇首部作品，全年十大賣座國語片第三。
5　五十年代公司出品，版權歸鳳凰。
6　新聯創業作，開創粵語倫理片先河。

事件

- 發生兩起遞解愛國影人事件。

- 長城參加香港廠商會主辦之第十屆工展會。

- 1952年香港十大賣座國語影片中,長城佔六部,並囊括前三名。

長城與「十大賣座影片」

片名	出品公司	放映戲院及天數		票房紀錄	名次	每天平均數	名次	附註
		香港	九龍					
新紅樓夢	長城	京華十三天	快樂八天	$214,168—	1	$24,000	1	
一家春	長城	利舞台八天	快樂八天	121,905—	2	15,238	3	
蜜月	長城	京華九天	樂宮七天	104,482—	3	13,060	5	
拜金的人	永華	娛樂七天	大華七天	104,128—	4	14,875	4	
月兒彎彎照九州	新華	樂聲六天	百老滙六天	94,900—	5	15,816	2	陳雲裳登台
一板之隔	龍馬	國泰十三天		93,325—	6	4,057	10	獨家上映
詩禮傳家	大光明	京華七天	快樂七天	85,366—	7	12,195	6	長城發行
娘惹	長城	京華六天	快樂六天	58,948—	8	9,824	7	
百花齊放	長城	利舞台七天		52,156—	9	7,450	9	獨家上映
不知道的父親	長城	京華七天	快樂六天	49,648—	10	7,638	8	

1952年「十大賣座國語片」收入比較表。

1952

關於遞解愛國影人事件

香港政府的便衣警察，在前（十）日清晨四點到五點鐘之間，及當日下午在九龍方面的好幾個住宅裏，進行了翻箱倒篋的搜查，盤問，同時一進門就不由分說的，抓走了這些住宅裏的人。

截至目前（為）止，已經證實了有八個人，在香港政府便衣警察的搜查下被抓走了。這八個人是：（一）司馬文森（著名的文藝作家，影劇工作者），（二）劉瓊（著名的電影演員），（三）舒適（著名的電影演員），（四）齊聞韶（著名的劇作家），（五）楊華（著名的導演），（六）馬國亮（著名的劇作家），（七）沈寂（著名的劇作家），（八）狄梵（著名的演員），八個人都是我國在香港的優秀的文化藝術工作者。（編者按：（十二天之後，港英政府又把編導白沉、攝影師蔣偉遞解出境。）

——《文匯報》，1952年1月12日

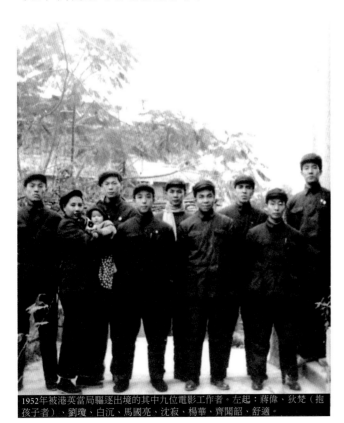
1952年被港英當局驅逐出境的其中九位電影工作者。左起：蔣偉、狄梵（抱孩子者）、劉瓊、白沉、馬國亮、沈寂、楊華、齊聞韶、舒適。

回憶遞解經過

舒適（演員）

十日的凌晨我回家在房裏躺下不久，就有人來叩門。對方拿出政府的證件來，房東小姐也攔不住他們，結果他們把我們帶走。他們把車駛至打鼓嶺，把我帶到那兒的一間小差館去，馬國亮等人統統都在。

間差館處於邊境旁，對開就是鐵絲網，中港分界的地方，而鐵絲網上有個洞，他讓我們從鐵絲網那個洞走過去，走過深圳那條河。當時是冬天，河裏只有一點點水，我們涉水到河的另一邊。在我們未過去時，那位香港幫辦先喊過去：「同志呀，這幾個人你們要不要？」解放軍就說了一個單字：「要！」我們登時說：「我們不去，要走也要從羅湖過去。」結果，只有劉瓊和狄梵從羅湖過去，因為他們的孩子剛出生不久。

我們被抓去的時候，警察都很客氣，司馬文森可不同，他被帶走的時候被扣上手銬。他當年是我們香港電影工作者的領導。這個很明顯，只是不說就是。後來他回到國內，當上了大使館的參贊，到印尼、法國（跟王震）等地去。

——香港電影資料館《理想年代》

長城在「工展會」的展覽場地。

長城參加工展會

　　香港廠商會主辦的「工展會」（工業展覽會），是香港每年　度的大型活動，它旨在通過展覽，推動香港工業的進一步發展。第十屆工展會於1952年12月15日起開幕，參加展覽的廠商數百家，反應熱烈，觀眾達數十萬人。長城公司為廠商會的會員，亦參加了是次工展會，展出製作的影片資料，藉此提高長城在業界及市場的地位。

1952年
國片概況

王申

蓬勃一時的「獨立製片」

　　由於一部以較低的成本拍攝的獨立製片公司出品「XX艷屍」在香港上映，獲得了較佳的售座紀錄，同時港九兩地新的戲院增加了好幾家，國語片的排期比較方便了，於是不少「獨立製片」公司便因為有利可圖，大家都打着每部片祇用七八萬塊錢港幣成本的預算而紛紛拍攝着新片，因為這些成本不高的影片，光是賣給海外各地如星、馬、暹、越、菲、印尼、南北美、台灣等地的影權所得的利潤，便已足夠賺回那七八萬塊錢的成本，如果能夠在港澳排出公映，所獲的票價便是淨賺的利潤了。一九五二年國語片產量的增加，這是一個主要的因素。

　　可是有些片子的製作態度，未免流於草率，既不講內容意識，更不管技術水準，演員來來去去都是用那幾個，主要是為了酬勞不高，一個「導演」常常同時兼拍兩三部戲，碰到「撞期」的時候，便隨便關照場記去負責另一部片子的導演工作。劇本是沒有的，常常一邊拍一邊推敲對白。

　　這些「獨立製片」公司的招牌，統計起來便有二三十家，它們多是沒有辦公地址的，祇是租賃片場，到拍片的時候便臨時拉人，祇要片子一開拍，便向海外各地的片商先「賣花」拿定洋，一年以來，統計這一類片子拍攝下來的便有數十部，於是香港影城裏便顯得非常熱鬧。

幾家大公司的製片方針

　　如所周知，長城、龍馬、鳳凰這幾家公司是有着同一趨向的，它們以主題健康，態度嚴肅，講究藝術深度定為製片方針，對於每一部片子的攝製，開拍前必先舉行劇本討論，往往通宵達旦，務求獲得完滿結果，然後纔正式開鏡，拍攝時和完成後更廣集大家意見，不惜耗費更多的時間和資本，一改再改，以求圓滿，所以這幾家公司的出品，都獲得到廣大觀眾底信任，這並非無因的。

　　邵氏公司前身原為南洋公司，是去年度崛起於香港影壇的一個資力雄厚的製片機構，因為在南洋一帶有着大規模的發行網，因此招兵買馬，來勢雄勃，在香港製片業中獨樹一幟，它們以側重娛樂性為製片方針（該公司的廣告裏曾有過「百份之百娛樂性」一語作為號召）。是去年度攝製影片最多的一家公司。

劇本荒　演員荒

　　有人對於有些出品之不佳推諉於缺乏好的劇本和演員。

1952

　　為了劇本荒的緣故，長城公司在不久以前便曾公開登報招聘過編劇人才，應徵的非常踴躍，現在正由編導委員會詳細審查劇本中，估計將可發掘出若干新的編劇人才，這條路打開以後，對劇本荒的問題當可解決一二。

　　至於演員荒的問題，自從長城在前年度實行了任用新人的政策以後，其他公司紛紛做效這種辦法，在一九五二年度裏，電影新人的發現真如雨後春筍，好幾家公司都在登報招考新人，對於演員荒的問題似亦不無小補。

舊的殞落與新的崛起

　　記得有人說過一句話：「觀眾是最熱情也是最無情的。」在影壇上這句話被証（證）明了這是確實的。祇以國語片影壇來說吧，當年紅極一時的丁子明、張織雲、宣景琳等亮晶晶的名子，在今天能有幾人記得？可是在當年她們不也曾經紅透半片天嗎？如果不靠優秀的演技維持自己的地位，而祇靠色相來吸引觀眾，你的容貌又能維持多久呢？在去年度拍攝的幾部戲中，曾有以「當年紅星東山復起」的宣傳來號召的，其收入結果的慘敗，的確使人怵然心驚。相反地，在長城嚴格訓練下造就出來的幾位演員，在影壇上的地位竟然一日千里地凌駕在若干老牌紅星之上，這並非奇蹟，而是歷史發展的自然規律所使然。舊的殞落了，新的崛起了，一年以來，夏夢石慧的聲譽之蒸蒸日上，觀眾們對她們底熱烈歡迎，便足為証（證）明。由於事實証（證）明長城的做法是正確的，這一年來，香港影壇上發掘新人的口號便喊得更響亮了，除了「長城」繼續發掘了男新人傅奇、張浩、張錚，女新人李湄（不久即離開「長城」）、池青、朱莉、樂蒂和「兒女經」片中一班童年演員等以外，其他如「龍馬」的江樺，「邵氏」的尤敏、趙雷，「泰山」的羅婷、葛蘭、李嬙、鍾情，「藝華」的上官菁華等都相繼而出現影壇，形成一番新氣象，俗語說「長江後浪推前浪」，「十年人事一番新」，又怎知道這一群新人將來會不會代替了過去那些「紅星」們在影壇上的地位哩！

　　不過新人並不便是一定可以成功的，我在前面已經說過：祇靠色相來吸引觀眾，這並不是一個維持自己地位的辦法，主要還是要刻苦用功，勤研演技，這纔能使觀眾在心目中永嵌着你底印象，寄語新人們，好自為之吧！

《兒女經》。左三起：石慧、平凡、劉紹貽、盛德清（半蹲者）、蘇秦及呂寧（蹲下者）。

古裝片的抬頭

　　在去年度拍攝的影片中，有一個特殊的現象，那便是古裝片的重再抬頭，拍攝古裝片在過去上海的影壇上曾經風行一時，最近這幾年卻歸於沉寂，但自從去年長城公司發動了拍攝古裝片「孽海花」的宏大計劃以後，跟着便有華達公司以迅速的手法拍攝了同一故事的古裝片「王魁與桂英」，因為前者製片態度異常嚴肅，自籌備至拍攝完成幾費整年的時間，故後者便爭取到了優先上映的機會，但收入慘敗卻超出了製片家的預算，「孽海花」完成後俟至今年農曆元旦始行在港九上映，計頭輪兩院收入數字達港幣十二萬元（「王魁與桂英」頭輪兩院收入數字祇得三萬元左右），長城因此決定繼續拍攝

《孽海花》。平凡（左）、王臻。

第二部古裝片「絕代佳人」（按：此片現正拍攝中），其他公司亦有拍攝古裝片的計劃，如永華之「嫦娥」，麗兒公司之「貂蟬」等均是，我希望古裝片之攝製，一定要有縝密之計劃與龐大的資金，並且對白、佈景、服裝、道具都要經過專家的考據，如果草草從事，任憑你在宣傳上怎樣大吹大擂，是逃避不了觀眾的批判的。

一年以來公映的國語片

去年度在港九首輪公映的國語片，一共有三十七部（祇以在港攝製的國語片為限），另有十一部是過去在滬拍攝的舊片，合算起來共有四十八部首輪國片上映，比起前年三十一部的紀錄是增加了，這原因是為了港九新戲院的增加，尤以長城首先獲得「京華」「快樂」兩家首輪西片戲院作為基地，簽訂了八部新片的合約，另在利舞台推出兩部嶄新的出品，而奠定了國片公司去年在港九上映最多的紀錄，在賣座上更能與西片的八大公司互相抗衡，以「新紅樓夢」一片首輪放映的收入壓倒了西片七大公司全年的售座紀錄，穩居一九五二年全港九售座最佳影片第二位（計首輪兩院收入共計港幣二十一萬四千餘元，僅以少數差額未能壓倒美高梅之「劫後英雄傳」）。這個數字，比起前年最佳國片收入的「禁婚記」，幾乎超出一半，從這點也可以看到觀眾們對國片擁護之熱誠了。

今後的製片態度

進入了一九五三年度的香港電影製片業，比之去年度的蓬勃狀態又較冷落了，開拍的新片寥寥無幾，「獨立製片」的風氣也消沉了，主要的原因是去年拍攝的影片太多，片商們胃納不佳，而觀眾的不良反應更屬主要，好的片子大家仍是歡迎的，但粗製濫造的片子卻受到了觀眾的冷眼。由此便可以知道觀眾們的眼睛是雪亮的，祇憑「刮龍」的希望而拍片的製片商們可以休矣，祇有態度嚴肅的製片公司還繼續在有計劃地大量攝製着新片，也祇有抱着這樣的態度才可以生存下去，這是鐵的事實！

——《長城畫報》第27期，1953年4月

《新紅樓夢》。左起：李麗華（飾林黛玉）、羅蘭（飾王熙鳳）、龔秋霞（飾賈母）、黃芳（飾王夫人）。

《紅樓夢》與《新紅樓夢》

袁仰安（監製）

「紅樓夢」所描寫的人物是封建制度下的一群犧牲者，不論從那一角度來看，它不僅是消極的出世之作，同時也是一個鬥爭大悲劇——包括着階級的抗爭，人性的被窒息和反抗，真情和假意的暴露。它不僅刻劃了封建勢力的一切罪惡形態，同時也充滿了血淚的呼聲。

雖然滿清皇朝崩潰已經有四十年，原作故事的背景也已是二百年前的事，但是這一形態一直蔓延到今日，在中國的社會中仍未肅清。「大觀園」的人物並未死滅，在二十世紀五十年代中，他們依然活着。

撇開帝皇勳（勛）爵不說，像榮國府這樣的家庭，今天不但有，而且還在作垂死的掙扎。賈府的虛榮，勢利，與偽善，正是一面鏡子，照出了至今猶在苟延殘喘的剝削階級買辦紳宦以及官僚豪門的面目。

把舊的「紅樓夢」改編為「新紅樓夢」電影劇本，便是從這個角度出發的。新的與舊的之間，所不同的，不僅是其中人物生活形態，衣着服飾，環境背景之「翻新」，同時又把百年來家喻戶曉的典型人物給予明朗的批判，把原著中潛在着的反封建意識積極地強調，鑲（放）到現實時代中，給它新的估（評）價。

「新紅樓夢」中，仍以黛玉寶玉寶釵的三角戀愛為故事的經緯綫（線），透

過舊時代大家庭的沒落，其間，有以王熙鳳為中心，寫賈府的醜惡，以晴雯襲人紫鵑為中心，寫階級的覺醒，以湘雲為中心，寫舊社會女性的悲哀，以薛蟠為中心，寫另一形態公子哥兒的跋扈，托出一幅當前大都市巨富人家的百態圖，構成了一個封建勢力統治下的人間大悲劇。

這裏面的人物，在自私，勢利，虛榮，昏庸，窮奢極侈，冷酷無情之中迫害着人，也受着迫害。有的是直接間接用人家的鮮血滋養自己，有的受盡摧損折磨，鬱鬱而死，有的掙扎着求靈魂的

解脫，卻不知不覺用自己的手扼殺了人也扼殺了自己。一切消極的報復與反抗，仍不免倒下在宰割的刀下成為祭品。從這些人物的血跡中，從他們的消極反抗中，啟示出積極反抗的路綫（線）。

「大觀園」在銀幕上的「摩登」化，是想把這一個主題假現代技術與表現方法顯示得格外鮮明，這正是把曹雪芹百餘年前的鉅著改為「新紅樓夢」電影劇本的本意，雖然，這是一個大膽的嘗試。

從「紅樓夢」到「新紅樓夢」，

一百年的歷史教訓了我們，在今天這個大變革時期，新的「紅樓」也成了一場噩夢，更是現實的歷史記錄。

——《長城畫報》第2期，1950年9月

岳楓（1910—1999）

原名笪子春。長城成立時的基本導演。作品包括《南來雁》、《新紅樓夢》、《狂風之夜》、《娘惹》。五十年代中離開長城，後來由他導演的《三笑》（邵氏出品）曾獲「亞洲影展」之「最佳喜劇片」獎。曾任華南電影工作者聯合會顧問。

《方帽子》：劉瓊（左一），蘇秦（左三）

我心目中的
老裁縫

蘇秦（演員）

在我童年的回憶中，我北京的家裏每隔些日子，總有一位跑「宅門」的裁縫來替母親量衣服。他的身材胖胖的，光頭，臉上堆着和悅的笑容。母親常常為了剪裁不合身而向他發火，他總不停的鞠躬呵腰陪不是，光頭上揮汗不止，一種窘態，引起我無限同情。

後來我升學到上海，有一位同學為了鬧戀愛，精神上受了刺激，弄得瘋瘋癲癲，他的家裏人接他回北京老家去休養。他的母親斷定「心病還須心藥治」，打算給他娶一房媳婦。這位胖裁

縫居然願意以女兒相許，他覺得能以女兒許配給「宅門」裏的少爺，可以光耀門第，卻苦了他的女兒，因為這個瘋子服了「心藥」，並不見效，一個天真的少女就此過着悲慘的日子。

我不大考究衣飾，除對於這個胖裁縫的接觸外，直到現在，對這一型的人物，只能從兒時的回憶裏捉摸一些影子，對裁縫的了解與認識真是淺薄得可憐。

今天我拿到了「方帽子」的劇本，派我飾演「老裁縫」一角，真感到惶恐。一個演員如果對自己所飾演的角色不能去作親身的體驗，至少也應該對他有相當的認識，否則單憑揣測，一定吃力不討好。我只有從記憶裏描出「老裁縫」的輪廓。至於許多行內動作，如拈針，引綫（線），握剪，持尺等，我都完全外行，幸虧導演的生活經驗豐富，給我不少的幫助和指點。「方帽子」裏的老裁縫和上面我所提到的胖裁縫，抱着同樣錯誤的觀念。

在封建傳統的社會裏，大家都拼命的在追求「財」與「勢」，拼命的想往上爬。在如何爬得高，如何爬得快的許多條件中，除光頭裁縫「攀高親」的方法外，戴「學士方帽」也是不可忽視的一個，他們忽略了「學以致用」的教育意義，而一味以混得一個「學士」頭銜為獲致「財」「富」的階梯，因此產生了一種賤視勞動的觀念。我們的老裁縫生長在這個社會裏，自然也不能例外。他恨自己的職業，看不起自己的同行。為了吃飯，他忍受着輕視與侮辱，由於

（於）自卑感，他只怪自身的不爭氣，幹了「下賤」的職業，為了彌補這個遺憾，他把全部的希望都寄托在兒子的身上，處處為兒子打算，為兒子奔走，一心一意指望兒子上大學，畢了業可以當買辦，升大官，住洋房，坐汽車，在人面前揚眉吐氣。那知道兒子獲戴了學士方帽後而失業離家的時候，他的信心突然受了嚴重的打擊，他彷徨着，可是他依然沒有覺察他的錯誤，只是睜大了困惑，失望，痛苦的眼睛。

——《長城畫報》第3期，1950年11月

《娘惹》。夏夢（左）、嚴俊。

論《娘惹》的思想性

志霄

舊社會存留下來的舊習慣，在某一個階級手裏利用了作為殺人的工具時，它便成了一種「制度」。所謂某一階級，是封建勢力與反動政治的代表，四十年前就有人大喊打倒「吃人的禮教」，四十年間卻又被「吃人」的人，抓住了禮教不放。「娘惹」雖是一個虛構的故事，但它說明了這一事實。

這是一部地方性極重的戲，華南某些城鄉，是南洋華僑的故鄉，那些地方的青年，往往在年輕時遠去南洋，有的為要逃出不良政治的壓迫，有的為了生活困難，有的只為繼承先人在海外的基業。這些華僑，有的少小離家老大回，有的在海外生了根就一輩子不再回來，留在故鄉的父老姑婆，便往往給遠行遊子娶來了守活寡的媳婦，中國的女人是一向演慣了悲劇的，祖先既然傳下了這種制度，就只有用眼淚來承受。一代又一代，作為「娘惹」的女人，也就成為「老天爺的安排」了。這種制度，在新的人生觀中，是人吃人的毒刑，是反人性的虐殺。這種制度，使慘酷的悲劇一幕幕的演下去。在止確的戀愛觀，婚姻觀與家庭觀來看，自然是落後的反動的，必然的成為鬥爭的對象。

這戀愛與婚姻的鬥爭，是極現實的。中間不可能有妥協的路。「娘惹」裏的許秉鴻便遭到了最現實的問題。他是童年時就離開家園到南洋去的青年，因為是一個知識份子，有思想也有情感，他在南洋和一個土生女戀愛結婚，帶着熱愛與期望回來。他家裏的頑固的長輩，卻已經給他娶了一個可憐的媳婦

在等着他。

這裏的「情的交戰」，「愛的纏綿」，「愁的交織」，「恨的纏糾」，是從「迴腸盪氣」走向了「激昂慷慨」。托爾斯泰說：「所有的幸福的家庭都是一樣；所有悲劇，卻每個家庭不同」。也許，家庭的悲劇，在形式上問題表面各有不同，但最大最頑固的病症只是政治與社會的問題。從悲劇裏走出來，從嘆息與眼淚中爭取健康的歡樂的道路，只有一條，「娘惹」這個發生在華僑的故鄉，發生在歸僑身上的故鄉（故事），便希望成為一首戀愛與婚姻的鬥爭的史詩，這首史詩，咀（詛）咒着舊社會的潰亡，歌頌新時代的來臨。

——《長城畫報》第7期，1951年7月

石慧試鏡時的照片。

關於長城
培養新人

余慕雲

試用新人的確是一種冒險的事情，一部片的成本，動輒要十多萬港元，假如試用新人不如理想，這部片的營業就全部落空，化（花）去精神消耗不計，連物質上的成本也收不回來，這個冒險也無怪一般電影公司不敢嘗試。香港電影業的試用新人，首先是長城公司，它敢於把一部片的十多萬成本，放置在一個名不見經傳的女學生楊濛身上，讓她來主演一部《禁婚記》。當初就是老於世故的製片家，也無不替長城捏着一把汗。等到楊濛改名夏夢的《禁婚記》、《娘惹》、《鬥》，以及和石慧合演的《一家春》、石慧的《百花齊放》等片，在南洋各屬地公映的時候，使得看膩了「老明星」的觀眾們耳目一新，爭先恐後地湧擠到票房裏來，竟然打垮了雄踞在賣座上的大明星。這個石破天驚的壯舉，使得其他的公司也效法起來，於是新人就層出不窮，這一關的突破，使所有的製片公司都有了生機，他們不再擔心演員的問題，他們可以隨時隨地的發現新人，啟用新人了，由於啟用新人的問題解決，香港電影業就蓬勃起來。

——《香港電影史話》第四卷

1952

水銀燈下的「演出」

傅奇（演員）

普通一部片子的劇本一擇定，由導演定了工作計劃後，美術家就設計佈景，經導演認可就會同總務科督促着木工小工搭佈景。這是偷天換日的工作。「蜜月」裏幾個海濱渡蜜月的鏡頭，海景就是將半個影場灌滿了水，佈景板上畫些山雲，掛盞燈代表月亮而弄成的。結果拍出來的畫面媲美淺水灣中秋夜景。當時很多人聽說有海景可看，都不遠千里而來，懷着「原來如此」的心情回去。最滑稽的就是演員（我和石慧），明明一眼看去都是假山假水，卻要留戀三番做着一副陶醉模樣，現在想來還是可笑。

日戲一早八時到廠晚戲就來個通宵，初入影圈的過得真是不慣。這樣日戲晚戲連着幾天才夠人受的。弄得你茶不思來飯不想，整天就想渴睡。記得從前上海有家電影公司，就是每天清晨派劇務乘着大汽車挨個的將演員從床上拉起來，裝滿一車送到廠裏拍戲。但現在長城工作態度認真，大家都守着時刻，這樣使工作進行輕易不少。

長城一部片子拍攝的底片約二萬五千尺左右，剪下「NG」不滿意鏡頭，約剩一萬尺左右，足夠放映兩小時。在我國電影事業未趨發達的此時此地，其他資力較小的製片商，常常只拍攝一萬五千尺，就剪剪接接地出來應市了。經濟方面的困難，使我國電影發展上吃虧不少。

——《長城畫報》第22期，1952年11月

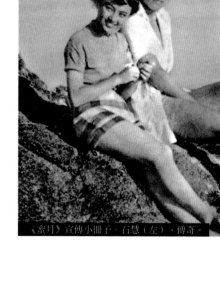

《蜜月》宣傳小冊子。石慧（左）、傅奇。

傅奇（1929— ）

上海聖約翰大學畢業。1952年加盟長城，在二十年的演員生涯中，一直佔據長城首席男星地位，主演過《樑上君子》、《雲海玉弓緣》、《五虎將》等五十多部影片。六十年代起兼任導演，執導的影片有《雲海玉弓緣》、《中國體壇群英》及《生死搏鬥》等。七十年代後期擔任長城公司總經理。銀都成立後，是首任總經理，並監製了一系列電影。1995年，獲「中華影星」殊榮。曾任華南電影工作者聯合會理事長。

石慧（1935— ）

1951年加入長城，有「長城二公主」之稱。主演過《一家春》、《寸草心》、《小鴿子姑娘》、《真假千金》、《龍鳳呈祥》、《泥孩子》、《生死搏鬥》等四十多部電影。她還是歌唱家和畫家，多次舉辦個人音樂會和畫展。1995年，獲「中華影星」殊榮。曾任「全國人大」代表、銀都機構僑發貿易部總經理、華南電影工作者聯合會理事長。

鳳凰簡介 ▎

鳳凰影業公司成立於1952年10月,與長城一樣,以製作國語影片為主。

鳳凰公司的「前身」是由劉瓊、司馬文森、洪遒等以兄弟班組成的五十年代公司,以及吳性裁投資、費穆主理的龍馬公司。前者因負責人被港英政府遞解出境或回國支援國家建設,後者因費穆突然去世及公司老闆吳性裁生意上的問題而面臨結業(其後仍繼續運作了幾年)。兩家公司和因工潮離開永華公司的部分人員便在原來於龍馬主持創作、後接手管理的朱石麟帶動下組成鳳凰公司。

「鳳凰」一名的由來顯然受到五十年代公司早前的影片《火鳳凰》啟發,且有「浴火重生」的意思。同時,公司的組建也沿襲了五十年代公司的兄弟班形式。在鳳凰籌建及成立後的一段時間(龍馬仍在運作的幾年交叉期),他們仍以龍馬名義拍攝了《一板之隔》、《百寶圖》、《燕雙飛》、《喬遷之喜》、《水火之間》等經典影片。

當時,公司的主要負責人是朱石麟(主管藝術創作)及韓雄飛(主管行政),姜明、李蕙輔助。主要編導人員有陳靜波、任意之、羅君雄、龍凌、唐龍等,演員則有費明儀、韋偉、陳娟娟、馮琳、童毅、曹炎等。

公司組建初期,因缺乏資金,條件十分艱苦。公司要生存發展,便得「多快好省」地製作影片。這全靠公司同仁上下一心,共同承受壓力,懷著拍攝優秀電影的無比熱誠忘我地奮鬥,以維持正常的影片生產(全公司不足二十人,但每年均製作五部至六部影片),並以其優秀的電影作品打進市場同時打開局面。

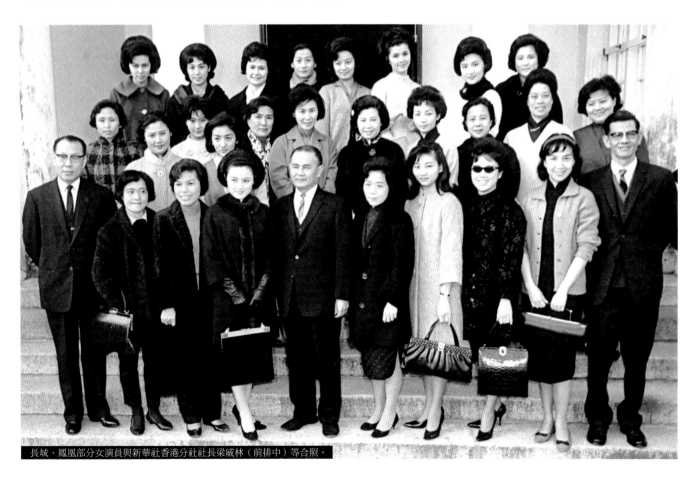

長城、鳳凰部分女演員與新華社香港分社社長梁威林(前排中)等合照。

1952

鳳凰從成立至六十年代中（朱石麟逝世前），藝術創作主要由朱石麟主導，過程中，一批新導演如任意之、陳靜波、鮑方、羅君雄、許先、朱楓、唐龍等，也在他的悉心培養下成長起來。其後，公司陸續加進了陳召、沈鑒治等編導人員，同時培養了朱虹、高遠、江漢、韓瑛、王小燕、石磊等主要演員。

鳳凰早期的影片，多以反映中下階層市民生活為主，如創業作《中秋月》以及獲得我國文化部頒發「1949-1955年度優秀影片」榮譽的《一年之計》等。

五十年代中期以後，隨着香港經濟發展及觀眾趣味的改變，公司着重製作了一批十分成功的城市喜劇，如《男大當婚》、《情竇初開》、《夫妻經》、《甜甜蜜蜜》等。這批喜劇極受觀眾歡迎，掀起了電影市場上的喜劇熱潮，並為鳳凰贏得「喜劇之家」的美譽。

六十年代的前半段，是鳳凰的全盛時期。作品在喜劇的基礎上，朝着多元化發展。期間，多部不同題材、風格的影片都在市場上獲得驕人的成績，其中包括愛情喜劇片《情投意合》、《我們要結婚》、《千里姻緣一線牽》；民間傳奇片《劉海遇仙記》、《畫皮》；俠義動作片《變色龍》等。而最受觀眾歡迎的，是1964年遠赴內蒙古實地拍攝的奇情俠義片《金鷹》，影片創下香港影片的賣座紀錄，也是香港首部超過百萬元票房的影片。

為了繁榮公司的創作，當時的文化部副部長夏衍還親自改編巴金原著的《憩園》，交鳳凰公司拍攝成《故園春夢》，獲得廣泛好評。

這期間，鳳凰還和內地的電影廠和舞台藝術家合作，拍攝了一系列轟動港澳和東南亞的戲曲藝術片，最著名的是由徐玉蘭、王文娟、金采鳳、呂瑞英主演的越劇《紅樓夢》及魏喜奎、李寶岩主演的曲劇《楊乃武與小白菜》等。

六十年代中後期至七十年代中，由於受內地「文革」影響，製作滑坡。期間，較具代表性的影片有現實題材的《泥孩子》以及歷史片《屈原》等。

八十年代初，鳳凰重新振作，並開風氣之先，拍攝了方育平導演的《父子情》、《半邊人》、《美國心》，三片均獲香港電影金像獎之最佳導演獎，前兩部還兼獲最佳電影獎，並為八十年代香港「新浪潮」電影的興起起到推動的作用。其後，鳳凰還拍攝了獲得文化部頒發1986年優秀影片獎的《閃電行動》。

1982年，鳳凰與長城、新聯合併為銀都機構有限公司。歷任公司主要負責人，有朱石麟、韓雄飛、姜明、陳靜波等。

韓雄飛（1909—1977）

浙江人。電影行政管理人員。1952年，與朱石麟一起創立鳳凰公司，任總經理，致力為公司拓展市場，並曾擔任多部影片監製。曾任華南電影工作者聯合會副會長。

李蕙（1930— ）

原名李蕙珍。鳳凰成立時的主要成員，負責公司的行政工作。同時參加劇本創作，作品有《嬌滴滴小姐》等。六十年代，轉任清水灣電影製片廠副廠長。現任華南電影工作者聯合會名譽顧問。

朱石麟（1899—1967）

江蘇太倉人。中國最偉大的電影作者之一。畢業於上海工業專門學校預科，曾在銀行及鐵路局任職，後因替電影院翻譯英文說明書而與電影結緣。年輕時因風寒，致終身行動不便，憑毅力成為電影導演。1952年創辦鳳凰，親任董事長，導演了《中秋月》、《一年之計》、《新寡》、《新婚第一夜》和《故園春夢》等多部經典之作。期間言傳身教地培養多位優秀導演。曾任「全國政協」特邀代表、「全國文聯」理事、華南電影工作者聯合會會長。

鳳凰的創始人

許先（剪接師、編導）

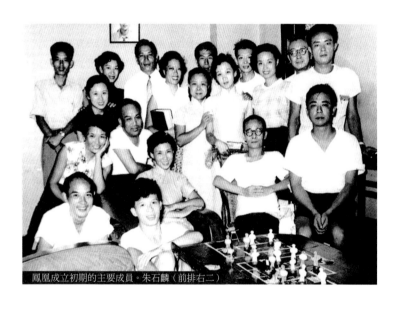

鳳凰成立初期的主要成員。朱石麟（前排右二）

1999年，原鳳凰剪接師、編導許先寫了一篇題為〈鳳凰的創始人〉的文章，主要憶述朱石麟和鳳凰成立初期的情況，全文如下：

　　龍馬公司結束，鳳凰公司正式誕生。鳳凰公司由朱石麟先生掌舵，一開始就困難重重，主要是資金問題。龍馬結束後，除了留下導演和演職員之外，根本沒有資金。為了使留下的人能生存下去、使愛國進步電影能堅持下去，必須立即拍片。拍電影需要大量資金，資金回籠靠發行，但當時的鳳凰公司連一間固定的戲院都沒有，怎麼辦呢？鳳凰公司的領導，包括朱先生、韓雄飛、姜明、李蕙研究了當時的形勢，本來國內市場大，鳳凰是堅持愛國方針的，不愁沒有大展拳腳的機會，但是當時正值朝鮮戰爭，以美國為首的聯合國對我國實施禁運和封鎖，使解放初期的國內經濟百上加斤，更抽不出外匯來買我們的片

子。台灣當局對香港愛國電影實施打壓、封鎖、策反手段，把拍攝我們電影的演員列入黑名單，限制和我們合作過的影人和影片在台灣公映，企圖孤立和扼殺愛國進步電影。東南亞國家，如印尼、新加坡、馬來西亞、菲律賓等國華僑眾多，愛國熱情高，而且大部份講國語，對我們拍國語片有利，但是打進這些市場並不容易。已經退休的資深導演任彭年先生（編者按：鳳凰女導演任意之令尊）建議鳳凰公司和邵氏公司接觸，商談以「賣花」的形式將新加坡、馬來西亞的版權賣給邵氏公司，鳳凰公司交出故事和職演員表名單後，邵氏公司先付片價的三分之一，影片開拍後再

付三分之一，影片完成後付清尾數，當時邵氏公司在香港的主持人邵邨人先生是一位資深電影製片家，他在本港和新馬擁有不少戲院，但長期片源不足，而且放映的影片質素不高，邵氏曾和朱先生合作過，深信朱石麟導演的戲一定有質量，結果簽定了合約。當時邵老闆只提了一個條件：鳳凰拍的片子，導演要老的，但男女主角要新的。

　　鳳凰公司就是在這樣艱苦的條件下，拍出了許許多多的好戲，受到海內外觀眾的熱烈歡迎，使鳳凰公司在香港穩佔一席之地。當時香港處於經濟恢復時期，而鳳凰公司的資金也不充裕，人

手也少，困難很多，可是鳳凰公司還是能不斷壯大發展，關鍵在於朱先生最擅長以低成本拍出好戲，像《誤佳期》、《水火之間》（編者按：以上兩部影片為龍馬公司出品）、《中秋月》等都是低成本的。以寫實的故事和人物，細膩的素材和細節，拍出感人肺腑的好戲。這些戲今天看來依然有強烈的感染力，深入地刻劃了人性、人情、人與人之間的關係，戲的節奏感今天來看也不慢，被譽為經典之作實至名歸。

朱先生的創作思想和創作方法是寶貴的經驗，今天雖然時代不同了，還是值得我們去繼承和發揚的，有的人認為「過時」、「老套」，我不同意這種看法，我認為朱先生拍戲的一整套方法，包括低成本預算、為旗下演員度身定造寫劇本、拍戲時着重有沒有戲味而不是靠佈景的華麗，在今天電影市道不景氣的情況下是值得學習的。目前有些電影的製作成本越來越高，拍出來的戲沒有中心，有時可以扔掉整場整場的戲，拍攝時浪費金錢，放映時浪費觀眾的時間。我師從朱先生是從剪接開始的，我在幫他剪片的時候，什麼要、什麼不要、什麼多些、什麼少些都有根據。在創作過程中，無論是劇本或是臨場指導，都經過深思熟慮，十分嚴謹，沒有多餘的東西。在朱先生的戲裏沒有閒角，沒有可有可無的人物，每個角色都有他一定的作用，這一點老實說我們都很難學到。朱先生的工作態度是極為認真的，無論是演員的一個表情、一句對白、一個鏡頭角度或一件道具，都要認真推敲，以達到當時條件許可下的完美

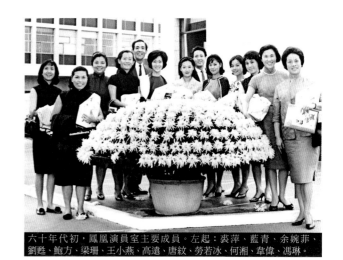

六十年代初，鳳凰演員室主要成員。左起：裘萍、藍青、余婉菲、劉甦、鮑方、梁珊、王小燕、高遠、唐紋、勞若冰、何湘、韋偉、馮琳。

程度。但是他的私人生活卻是非常簡樸的，古老的住所、陳舊的傢俬、清淡的飲食，數十年如一日，除了偶而與同事家人們打打橋牌或小麻將之外，大部份時間都在為工作而辛勞。

先生為愛國電影事業付出了很多很多，但得到的卻是極少極少。先生永遠是我們電影工作者的典範！

——朱楓、朱岩《朱石麟與電影》

鳳凰初期的創作方法

朱楓

要在香港堅持愛國進步電影事業，深感人才短缺。朱石麟在上海已經熱心扶掖愛好電影的青年，現在為了發展愛國進步電影，他不拘一格地培養了一批年輕人當編導，其中有的是做場記的（編者按：任意之），有的是做化裝的（編者按：陳靜波），有的是做演員的（編者按：鮑方）或者是做攝影師的（編者按：羅君雄）。只要他們肯學，他就培養他們。在他不拍戲的時候，就召集他們來談劇本，他經常說，想做一個好導演，首先要學會寫劇本，更要懂得欣賞好劇本。當時許多劇本，是在集體討論中產生的，為了保持個人的風格，採用「衛星繞地球」的辦法，即某位編導提出一個故事梗概，大家認為有可為，就各抒己見，添枝加葉，甚至天馬行空、不着邊際在集體討論中，朱石麟是靈魂，他總是能在議論紛紛、爭論不休的情況下，拋出一個他整理出的粗略大綱，簡練有戲，被大家欣然接受。他的學生信服他，不是他以勢壓人，而是大家佩服他的才華。許多令觀眾難忘的影片，特別是喜劇，就是這樣產生的。

拍攝時，他對鏡位非常熟悉，由於他是傷殘人士，行動不便，不能爬上趴下地看鏡頭，所以訓練自己了解距離和

鏡頭的關係，來進行場面調度，使他可以不看鏡頭，就可以知道演員是否出了鏡。他的習慣是在片場拍攝時仍會修改劇本，有時因為演員演得好，他會加戲，而不符要求的，他會適當地精簡，有時因為佈景或道具等出現問題，他也能隨機應變妥善安排。他總是能控制大局，非常有計劃地如期完成拍攝。對於後期工作，他特別重視剪接，早期電影是用底片剪接的，難度甚高，他可以整天關在剪接室，而且樂此不疲。他一再說，劇本和剪接是成功的導演必修之課。他在寫導演分鏡本時，不是從文字到文字，而是從文字到影像，他常說要在腦海中放電影，鏡頭與鏡頭的啣接、場景和場景的啣接很重要。他認為導演必須是一位有魄力的指揮者，又能控制成本、按期完成拍攝計劃。

在這些年輕人中脫穎而出的有陳靜波、任意之、羅君雄、鮑方等導演，朱石麟鼓勵他們挑起重擔，擔任聯合導演，他任總導演，每組戲開拍他會親臨現場指導拍攝。當時鳳凰公司員工不足二十人，但年產量竟達5-6部，許多職工（包括編導演）都身兼多職，如果你留意早期鳳凰影片片頭的話，你會發現化裝兼任劇務，副導演兼任服裝，一職多能的比比皆是。在愛國進步思想的感召下，為著一個崇高的理想，鳳凰全人不計報酬、熱誠地工作，只為了拍出觀眾喜愛的好電影。

——朱楓、朱岩《朱石麟與電影》

新聯簡介 |

新聯影業公司成立於1952年2月29日。主要創辦人有盧敦、鄧榮邦、陳文、李學華和謝濟芝等，是一家主要拍攝粵語影片的公司。當時，香港、澳門以及南洋星加坡、馬來西亞一帶甚至北美洲的華僑，大部分人都說粵語，約七千萬人，他們便是粵語電影的基本觀眾。

公司成立時，只有五個成員，計有總經理鄧榮邦、經理謝濟芝、製片陳文、編導盧敦和會計余惠萍。人丁看起來單薄，但卻有着十分強大的「後援力量」。由於當時粵語影壇的從業員大多是「自由身」，要找人合作十分方便，加上新聯拍攝健康、嚴謹、注重藝術性影片的宗旨，吸引了很多持相同宗旨的粵語影壇的藝術工作者樂於與它合作，其中，包括具影響力的編導李晨風、秦劍、吳回、左几、李鐵、羅志雄、劉芳、陳皮及演員吳楚帆、白燕、張瑛、張活游、黃曼梨、紫羅蓮、李清、容小意、紅線女、梅綺、梁醒波、鄧碧雲、白雪仙、羅艷卿、鳳凰女、石堅、林坤山等等，都和新聯合作無間。

新聯的成就，除了本身的出品之外，還在於它善於團結周圍的力量，努力推動粵語電影的改革。最典型的莫過於積極推動、協助「中聯」（由吳楚帆、白燕、張活游、紫羅蓮、李清、容小意、黃曼梨、梅綺、小燕飛、張瑛、李晨風、吳回、秦劍、李鐵、王鏗、珠璣、陳文、朱紫貴、劉芳、馬師曾和紅線女共二十一人以股東形式組成）、「華僑」（何賢支持，張瑛主持）和「光藝」（秦劍、陳文主持）三家宗旨相近的粵語影片公司成立，並被合稱為粵語影壇「四大公司」。從四公司的成員名單中，可以感受到它們之間縱合橫連的密切關係，也因此，有人便把四公司視為一體，稱之為「左派公司」。無論如何，它們之間互相支持，以出品內容健康向上、製作嚴謹的高質素粵語影片為己任，有效地改變了當時粵語影壇粗製濫造的風氣，成就了後來電影評

論家所説的「華南電影的光榮」。

1956年，原在香港《文匯報》任職的廖一原加入新聯，擔任董事長一職，進一步推動了公司的發展。隨着業務發展需要，公司陸續增添部分固定的編導演人員和行政人員，其中包括編導李亨、羅志雄、吳邨、陳漢銘等，演員周驄、丁荔、金翎、白茵、陳綺華、梁慧文、丁亮等，以及行政人員劉芳、黃憶、鄧蔭田等。

新聯初期的製作，數量最多、影響最大的是一些反映社會現實的家庭倫理片，其中包括創業作《敗家仔》以及《家家戶戶》、《父慈子孝》、《鄰家有女初長成》、《丈夫變了心》、被譽為經典的《十號風波》和深受海外華僑歡迎的《少小離家老大回》等。還因應社會環境及粵語電影較多中下階層觀眾的現實情況，拍攝了大批

諷刺喜劇和粵劇歌唱片，如《包公合珠記》、《包公血掌印》、《彩蝶雙飛》、潮劇《蘇六娘》、漢劇《齊王求將》、瓊劇《紅葉題詩》、越劇《毛子佩闖宮》等，均極受觀眾歡迎。

新聯最初兩三年間，產量還不多，但每一部影片都有一定的質量，均受觀眾歡迎，在星馬地區上映時，還一再刷新粵語片的賣座紀錄。1954年後，它的產量大增，短短五六年間，拍片達四十多部，平均每年八部以上。1956年，更曾創下七十二小時內連開三部新片的紀錄。

六十年代初，新聯首先到內地風景勝地杭州取景，拍攝了《蘇小小》和《湖山盟》，好評如潮，同時也開闊了傳統觀眾的視野。這一時期，具有代表性影片還有《七十二家房客》和紀錄片《東江之水越山來》。前者

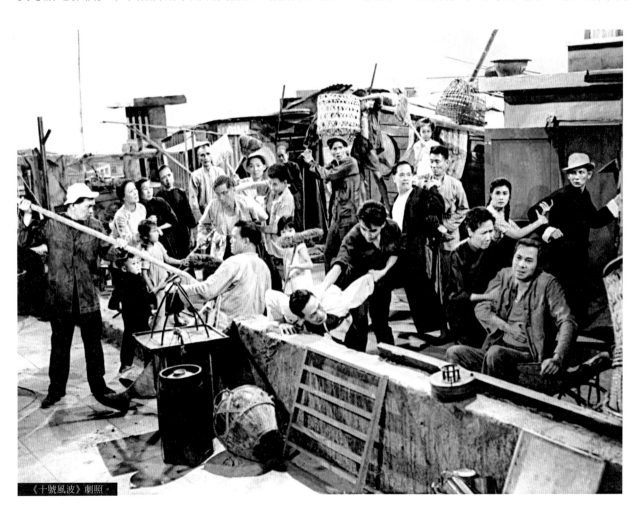

《十號風波》劇照。

與珠江電影製片廠合拍，被視為經典之作，後來還被其他電影公司重拍及搬上舞台；後者則是一部紀錄片，以香港遭受水荒困擾、內地興建東江供水工程以解香港同胞之困為內容，創下了超過一百萬票房的驚人紀錄，也是香港首部票房超百萬的紀錄片。同時，通過影片，使觀眾加深了對祖國的感情和認識。

六十年代中後期至七十年代中，新聯也因受內地「文革」影響，電影製作陷於半停頓狀態，但期間仍積極支持獨立製片公司拍戲，與「飛龍」、「現代」等合作拍出《群芳譜》、《半生牛馬》、《孤鳳雙雛》、《肝膽照江湖》等現實題材影片。同時，還開拍了《桂林山水甲天下》、《武夷山下》、《潮梅風光》等大型風光紀錄片。

踏入八十年代，新聯製作日漸恢復。最突出的是與長城公司合組中原電影公司，製作了轟動一時的武術電影《少林寺》。1982年，新聯與長城、鳳凰合併，組成銀都機構有限公司。

歷任公司主要負責人有鄧榮邦、謝濟芝、廖一原、劉芳、黃憶、鄧蔭田等。

《十號風波》。吳楚帆（左二）、羅艷卿（左三）、周驄（右二）、黃曼梨（右一）。

盧敦（1911—2000）

廣東人。新聯創始人，集編導演於一身，是公司最主要的創作力量。早年畢業於歐陽予倩主持的廣東戲劇研究所。1931年從影，主演過《白雲故鄉》、《敗家仔》、《家》等百多部影片。導演的作品有《天上人間》、《十號風波》和《此恨綿綿無絕期》等數十部。還先後創辦了「飛龍」和「海燕」電影公司。他在推動香港話劇發展方面也作出了極大的貢獻。著有回憶錄《半世紀瘋子生涯》。1998年獲香港影評人協會主辦金紫荊獎頒發「終身成就獎」。曾任華南電影工作者聯合會理事長。

劉芳（1913—2004）

生於澳門，廣東中山人。廣州國民大學法律系畢業，1936年進香港大觀公司，先後任宣傳部部員、副廠長、廠長，兼任編導。曾編導多部影片，並相繼參與創辦永聯、中聯、港聯等電影公司。六七十年代，任新聯公司總經理，並導演了《烈女春香》等影片。銀都成立後，任發行部經理等職。曾任華南電影工作者聯合會理事長。

1952

陳文（1924—　）

廣東海豐人。新聯創始人之一。導演、製片家。導演作品有《復活》、《唐山阿嫂》、《金石盟》、《彈劍江湖》、《金鷗》、《住家男人》、《七彩難兄難弟》等近四十部，並擔任過四十多部影片製片及《靚妹正傳》等影片監製和《少林寺》策劃。現任華南電影工作者聯合會名譽顧問。

謝濟芝（1910—1988）

廣東梅鹿人。抗日戰爭時期，曾組織劇團演出。新聯創始人之一。五、六十年代，是公司主要製片及監製，製作的影片包括《風雨斷腸人》、《新婚夫婦》、《三滴血》、《愁龍火鳳》、《蘇六娘》、《苦命女兒》、《虹》、《英雄兒女》、《問君能有幾多愁》、《蘇小小》、《湖山盟》及《西施》等。其後負責管理珠江戲院。曾任華南電影工作者聯合會常務監事、顧問。

黃憶（1931—　）

廣東梅鹿人。原名黃宗憶。1958年進新聯，先後擔任秘書、製片等職，後任新聯副總經理，是六、七十年代新聯的主要負責人之一。期間，曾擔任《蘇小小》、《孤鳳雙雛》、《問君能有幾多愁》等多部影片製片，並擔任《雙玉蟬》、《桂林山水》等影片編劇。銀都成立前，任中原影業公司經理。銀都成立時，任董事。

吳邨（1917—2009）

廣東東莞人，原名吳琬。抗戰時期，積極參加抗日救亡運動，並參與堵截日軍的大型戰役桂南會戰。抗戰勝利後，因拒絕參加內戰，復員回廣州任教職，並開始投身戲劇活動。1948年來港，任洋務工會書記。1959年進入新聯，先後擔任編劇、宣傳、製片和編導室主任等職。2005年，獲中共中央軍委頒發「紀念抗日戰爭勝利六十周年」獎章和獎狀。

黃憶談「四大公司」兩件大事

以新聯為首的四大公司從1952年起運作到1967年，齊心協力辦了兩件大事。一是義拍影片、籌款建設華南電影工作者聯合會會所；二是聯合起來，爭取到以平起平坐的地位與三大粵語院線之一的「太環線」達成合作排片的協議，由新聯、中聯、光藝、華僑四公司包下太環線每年一百六十八天即二十四個星期映期。這是粵語片商與粵語院線之間從未有過的平等合作關係。四公司為保證協議順利實施，每星期最少舉行一次工作會議，協調排片事宜。這協議由1957年開始順利運作至1967年。

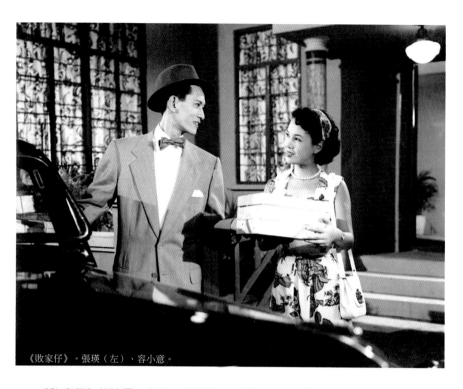
《敗家仔》。張瑛（左）、容小意。

《敗家仔》影評

劉成漢

　　《敗家仔》的演員，自然、寫實和富有吸引力，再次證明了他們的技巧在過去的粵語影片中往往比編導的表現更佳。張瑛、白燕、黃曼梨固然不用多說，連盧敦亦比在其他影片中更為入戲。戲劇效果來看，編導亦控制得頗成功，全片圍繞着多方面倫理衝突來發展，包括父子、夫妻和親家方面的衝突，尤其是盧敦強迫張瑛幹家務和在茶樓中兩家相睨的數場戲，在時隔二十多年的今天來看，其戲劇性和趣味性依然不減。本片主要的缺點在於結局浪子回頭缺乏醞釀，只靠一連串表現浪子到處碰壁的蒙太奇來交代，實在來得過於容易。但是，這亦反映到五十年代電影觀眾仍然可以接受的警世浪漫寫實路線。而且那段蒙太奇在粵語電影中亦很罕見，運用得頗為別緻。整體來說，《敗家仔》比較上沒有一般粵語電影的過份溫情傷感，是少有經得起時間考驗的作品。

——《第二屆香港國際電影節特刊》

吳回（1913—1996）

廣東新會人。畢業於廣東戲劇研究所。1940年開始任電影演員，其後任導演，導演作品近三百部。曾為新聯及長城導演了《敗家仔》、《魔影》、《改期結婚》、《花好月圓》、《誰是兇手》、《你是兇手》、《皆大歡喜》、《離婚之喜》等近二十部影片。1994年獲香港電影金像獎頒發「終身成就獎」。曾任華南電影工作者聯合常務監事等職。

1953

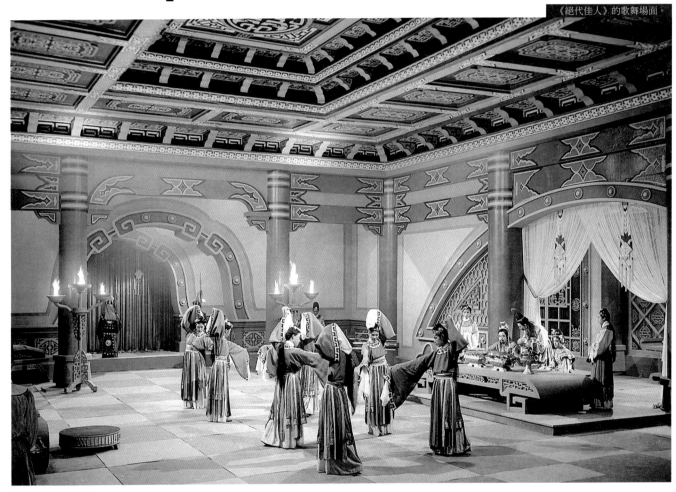

長城

兒女經[1] 孽海花 門 枇杷巷 白日夢
寸草心[2] 絕代佳人[3] 花花世界

鳳凰

中秋月[4] 水紅菱

新聯

再生花

南方

蘇聯大馬戲團 （蘇聯） 青年之歌 （蘇聯）
蟒魔王 （蘇聯） 常勝將軍 （蘇聯）
黑海岸浴血戰 （蘇聯） 卡嘉姑娘 （捷克）
葡萄熟了的時候 （東北）

1 胡金銓任道具設計。此片公開徵求童角，投考者包括黎草田四歲的兒子黎小田以
　及張君秋的小女兒「小丫頭」。
2 獲印尼政府頒發獎狀。
3 獲文化部「1949－1955優秀影片榮譽獎」。
4 創業作，被香港電影金像獎選為「百年百部最佳華語片」。

長城產量最多

　　1953年香港出產國語片最多的電影公司是長城，產量有八部。其次是邵氏（五部），佔第三位是永華（四部），鳳凰和龍馬（鳳凰前身）各二部。

長城成立合唱團

　　1953年，草田任職長城音樂主任，在他發動下，長城成立了「長城電影公司歌詠隊」，後改名為「長城合唱團」。成員包括江樺、費明儀、石慧、夏夢、龔秋霞、李德君、洪亮等。1956年擴大為影聯合唱團，新加入的主要是鳳凰和新聯的演員等，其中包括陳娟娟、馮琳、馮真、何湘、余婉菲、白荻、童毅、陳綺華、趙小山、傅奇、張錚、鮑方、鄭啟良、石磊、金沙、胡小峰等。合唱團由草田任總幹事及指揮，于粦任副總幹事，張錚任副指揮，石慧、草田、鮑方、張錚、石磊、龔秋霞、盧敦、沈天蔭、韓雄飛、趙小山（萬山）任幹事。

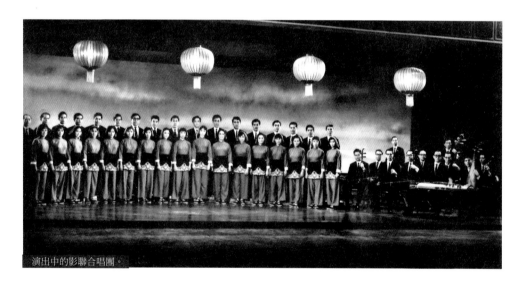

演出中的影聯合唱團。

草田（1921—1994）

生於越南，廣東中山人，原名黎覲曉。1942年在廣東省立藝術專科學校學習音樂。抗日時期，曾親赴前線從事文藝宣傳工作，是著名的「演劇四隊」成員。1953年進長城，任音樂主任，也常參與演出。創作過大批膾炙人口的歌曲，包括獲文化部頒發優秀電影歌曲獎的電影《一年之計》主題曲《十個手指頭》。擔任過十多個合唱團指揮。曾任中國音樂家協會創作委員、「廣東政協」委員。

1953

古裝電影的要旨

林歡（編導）

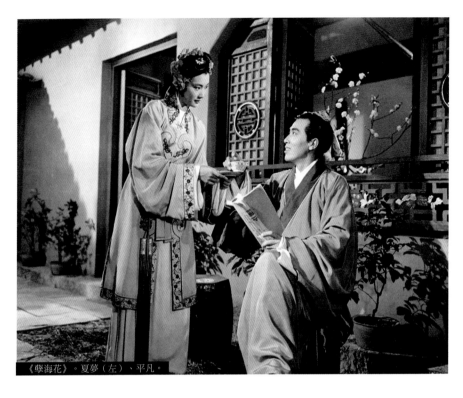

《孽海花》。夏夢（左）、平凡。

我國幾千年來的歷史與文學作品是一個取之不盡用之不竭的寶庫。從這寶庫中，長城公司最近挖出來一點點材料，拍了兩張（齣）古裝片。一張（齣）是港九已經公映的「孽海花」，另一張（齣）是正在加緊攝製的「絕代佳人」。 古人的語言和現代的完全不同，為了要使廣大的觀眾普遍了解電影中所表現的東西，必須在古裝片中把古人的語言改成現代的口語，在必要時甚至生活習慣也得稍有更動。然而這種更動有一個原則：不可以歪曲當時的歷史事實，也不可以把現代的思想和意識，硬裝到古人頭腦中去。要幾千年前的人有資本主義社會中所產生的思想，等於要他抽雪茄打撲克，是同樣的笑話。

「孽海花」敘述王魁負桂英的故事，這故事在川劇、話劇等戲劇中都表現過。川劇「情探」在演到桂英活捉王魁時，有很生動的描寫。桂英生性善良，不是一上場就活捉她從前的情人。她對王魁怨恨，然而她性格的溫柔使她起了猶豫。川劇中的唱詞是這樣的：「緩思裁，權相待。卻恐他從前恩愛依然在，好教奴，千迴萬轉，觸目

傷懷。」以後她為了爭取王魁回頭，重新和他和好，一方面責備和諷刺，一方面又是委曲的哀求：「狀元公三思：當日困臥街心，彼此相逢，是何光景？」及後南山送別，海誓山盟，是何光景？ 這個戲的優點在於人物心理複雜，矛盾深刻。如果桂英一上場即潑辣兇狠，藝術性就差得多了。「孽海花」中的桂英說，「我沒有家可以回去，你留我在這裏能不能呢？給你做妾侍丫頭行不行呢？」語句雖與川劇不同，但其中所表示的宛轉怨憤的情緒和矛盾複雜的心理，卻是一致的。

「絕代佳人」是講信陵君和如姬的故事，這件事在「史記」中有記載。關於信陵君替如姬報仇的事，「史記」中只寥寥數語：「如姬父為人所殺，如姬資之三年，自王以下，

欲求報其父仇，莫能得。如姬為公子泣，公子使其客斬其仇頭，敬進如姬。「絕代佳人」把如姬的父親寫成因抗秦而被害，而信陵君派門客斬仇人頭而進如姬，則遵照「史記」的記載。歷史戲的要旨，在於表現當時的歷史精神。並不是在細節如說話，吃飯等形式上求逼肖古代，而是要抓住那個時代中一個深刻的矛盾問題，用現代觀眾所了解，所喜愛的形式表現出來。好的京戲、話劇、粵劇等等是如此，古裝電影也是如此。

——《長城畫報》第28期，1953年5月

《孽海花》在英公映消息。

英國愛丁堡舉行之國際之電影節，旨在提高電影技術成就及鼓勵電影藝術創作，本年為第七屆，自八月廿三日起至九月十三日，舉行競賽映展二十天，參加影片二百八十餘部，來自三十四國，包括英國、蘇聯、法國等國出品，本港「長城」出品「孽海花」此次在二百八十餘部影片中獲甄審入選，榮列國際展映，與其他各國入選之長片十九部爭一日之短長，定於九月二日在孟賽紐大戲院放映，可謂本港製片業之殊譽。

爭取
國際聲譽

林歡（編導）

最近看到古巴一位僑胞寄給長城公司的一封信，信中還附了一些當地中文報紙上的評論，從這些評論中，我們知道在美洲一帶，香港出品的電影被分成兩種，國語片叫做「北派電影」，粵語片叫做「南派電影」。以前，在那些地方放映的大部份是大老倌歌唱的「南派片」，最近才有一些比較好的「北派片」在那邊公映，僑胞們看了都十分高興。當「新紅樓夢」在古巴公映時，有些僑胞請外國人去看，讓他們知道中國的物質生活並非如他們所想像的那麼落後，因為當地的一般外國人現在還認為中國沒有汽車、沒有電燈。單是這些小事，就可知道優秀的電影在國外放映，對於國際間的觀感有很大的意義。

各國人民之間相互的了解，是促進整個世界向前發展的一個因素。在今日，電影已成為一種世界性的語言，語言不同、生活習慣不同的各國觀眾，可以在電影中見到別國的社會情況、思想情感、以及藝術的表現方法。中國人民近年來在各方面有很大的進步，同時我國數千年來有極豐富的藝術遺產。把這些東西結合到電影中去，拍攝一些形式和內容都有很高成就的影片來，在國際間與別國影片爭一日之短長，使外國友人對我國人民與我國的藝術有一種比較正確的認識，可說是香港電影界的當急之務。

最近「孽海花」在英國愛丁堡電影（節）中獲選，可說是香港電影界一個很大的榮譽。愛丁堡電影節選擇

《孽海花》劇照。

1953

水準向來很高，一部影片的獲選，表示它在藝術上已屬於第一流的世界水平。聽說在明年舉行的一些國際性電影展覽中，長城也準備選片參加，使西方國家人士對中國電影能有進一步的認識。

香港許多電影公司出過很多好影片，用公正的標準來判斷，本港製作的許多影片不論在內容上或形式上都不在西片之下。然而這些影片還沒有享受到應有的國際聲譽，還沒有完全發掘它們作為文化媒介的任務。如何爭取國際聲譽，如何把作品提高到世界第一流的水平，是本港國粵語電影界努力的目標之一。

——《長城畫報》第32期，1953年9月

林歡（1924— ）

浙江海寧人，原名查良鏞。東吳大學法學院畢業。1953年進長城，劇作有《絕代佳人》、《不要離開我》、《三戀》等七部。導演作品有《有女懷春》、《王老虎搶親》。1959年離開長城，創辦《明報》。曾以金庸為筆名創作了十五部長、短篇武俠小說，可說是近代武俠小說的宗師。香港回歸前，被委為香港特別行政區基本法草委和政制小組召集人。

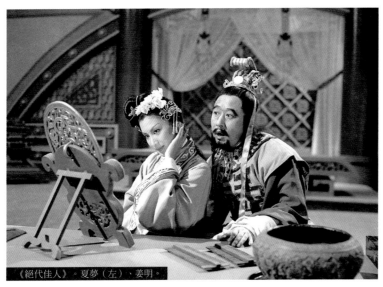

《絕代佳人》。夏夢（左）、姜明。

熱情鏡頭
在哪裡？

舒稻蓀

香港德臣西報（China Mail）女記者舒稻蓀（Sue Dawson）女士參觀長城片場拍攝古裝片「絕代佳人」後，在五月六日出版的德臣西報專欄發表了專文，茲特轉譯如下：坐落在九龍城郊侯王廟的長城電影製片公司，這幾天，正在忙着攝製一部古裝歷史片「絕代佳人」，攝影場裏搭置了一座巍峨的宮殿，導演李萍倩，一聲「割脫」！這神秘的聲音，頓時把三個扮演戰國時代——紀元前三百多年——魏國宮殿裏的人物，回復了他們攝影場裏演員的身份。燈光、攝音（影）機、錄音機、電綫（線），都要搬動了，一切的男女工作人員立刻應聲工作起來，參（摻）雜在那些古代宮殿裏豪華服裝的演員們中間，忙個不休。李

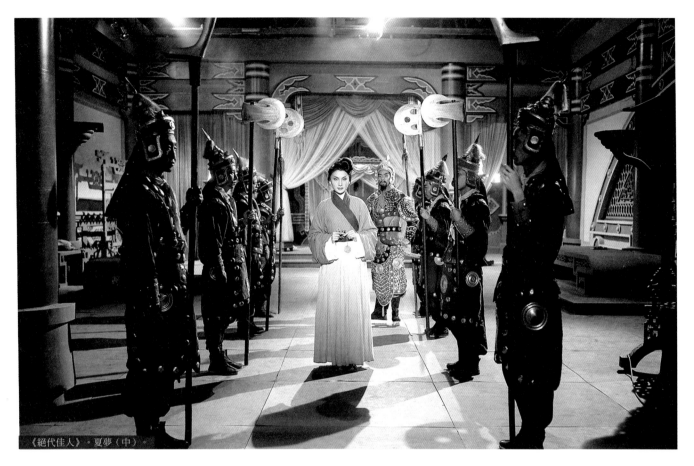

《絕代佳人》。夏夢（中）。

導演，有着三十多年影壇導演經驗，正在向那個頑惡的魏王，豪俠的信陵君，和那最後殉難的女英雄如姬講解劇情，指導下一個鏡頭應有的位置和動作。這一部片子預計在下月可以完成，大約在秋季可以上映了。長城公司自從一九四九年袁仰安先生接管以來，這是第二十四部出品，當時曾經投下巨資，承購攝影器材及受讓長城「牌譽」。他們攝製的第一部古裝片「孽海花」，是由夏夢石慧平凡主演的，夏夢是一位芳齡二十歲的上海小姐，身材秀（修）長，臉龐美麗，語調柔和，那晚她是正在攝製中的「絕代佳人」的女主角，我也見到石慧，她年僅十八歲，卻是活潑伶俐，一望而知是聰明多才。平凡在「孽海花」中飾一個忘恩負義的

丈夫，可是他在「絕代佳人」片中卻飾一個堅強、豪俠、善良的信陵公子。在這個普遍講粵語的香港，攝製國語影片，看來似乎很奇怪，可是事實上他們是成功的，不但一般知識份子（，）懂得國語的廣東觀眾都愛看長城影片，而且在國外各處放映，也都受到當地人們的一致歡迎，他們的影片所到的地方有：越南、暹羅、緬甸、檳城、菲律濱（賓）、新加坡、婆羅洲、印尼、以及南北美等地，從前也曾在國內放映過，後來因為不能進口就不去了。在較小的三輪電影院裏，長城影片，配上粵語，也和一般普通廣東觀眾見面，可是看粵語拷貝的觀眾，對於國語拷貝還是非常愛好的。長城攝製古裝片並不是有利的投資事業，袁氏說：「最普通而

最容易討好觀眾的，當然是拍攝時裝喜劇，成本輕，利潤高，不過我們要是一年能夠有六部片子獲利，我們就可以供給攝製二部成本高昂的古裝巨片，這樣，古裝片當然不能獲利，我們還是繼續的攝製，並不因此放棄。」「新紅樓夢」實在是一部非常成功的影片，它是把一部中國古代文藝名著「紅樓夢」，和新時代溶合起來，改編而成的時裝片，也是長城公司最獲利的一部片子，單在香港頭輪戲院的賣座就有二十二萬元了。說到製片的成本，「說謊世界」是長城公司復興以後的第一部影片，公司當局傾全力攝製，耗資十九萬元，獲利十九萬元，可是營業經理李元龍先生搖頭說：「有些片子我們也受到損失的！」長城初期的經濟是相當困難的，

1953

有時候資金的周轉不夠迅速,因為有好多影片只能收回成本而並不獲利的,一直到了去年的「新紅樓夢」上映,才有驚人的收獲(穫),打破了全年度的賣座紀錄。 一部時裝片和一部古裝片攝製的成本,相差極大,據稱「新紅樓夢」的成本是十八萬元,而這部正在攝製的「絕代佳人」的預算卻要廿五萬元。 這樣巨大的成本是怎樣消耗的呢?第一、是演員的酬勞要佔上一大部份,在長城,主要演員的酬勞最多的大

約二萬元一部,其次是一萬元到一萬五千元,普通演員每天卅元到五十元,臨時演員每天五元,像「絕代佳人」一片,需要大小演員約五百人。 第二、是佈景的費用,也很可觀,單就一堂古代宮殿的搭置就化(花)了一萬餘元,像這樣大的佈景有時候一部影片裏還不止一個呢。 第三、劇本費用,通常是三千元。 第四、膠片,通常一部片子要拍攝三萬多尺的膠片,雖然經過剪接,實際放映時只有九千多尺,九千尺已經比歐

美影片要長二三千尺了,因為中國電影的放映是不加短片的。 除了以上四項以外,還有公司的經常開支,二個廠房的租金,器材的供給,職員的薪金,他們有十五個基本演員,和幾百個職工,聽說有一個女演員離開長城以後,向另一家公司索酬每片高達四萬五千元,這使長城當局覺得她的離去倒是減輕了公司一筆重大的負擔。 袁氏對於發掘新人非常熱心,這在中國電影界以前是很少的,每年去長城投考應徵者不下幾百人,他們錄取新人的標準,第一是良好的品行學識,和純粹的國語,第二是端正的面貌,合度的身材,第三是能否適合鏡頭,有否演戲天才。 夏夢是瑪利諾英文書院的高材生,石慧又是能歌善舞,都是袁氏發掘的新人,長城對於新人的培養特別注重,他們設有課程,教導新人國語、口才、古典儀式、以及各種古代舞劍術等等,演員和工作人員都非常勤勞認真,常常從下午三時開始拍直到深更半夜為止,每一部影片平均約需三個月才能完成。 有許多小單位的獨立製片公司,攝製一部影片祇要十五天就可以了,這種公司根本沒有公司基地,隨戲的需要,集合起一班演員,短時間的僱用他們,租借別人的攝影場,拍完後,在七八家電影院裏放映,多映一天好一天,映後,把片子全部賣給片商出口去,就什麼都完了。 長城公司則不然,他們每一部片子都有幾個拷貝,所以決不會映一次就消滅的,受觀眾歡迎的片子,常常可以有機會重映。 袁氏又創辦了長城畫報,這是中國電影雜誌在香港成功的第一本刊物,每月一期,每期卅六頁,自從長城畫報出版以後,

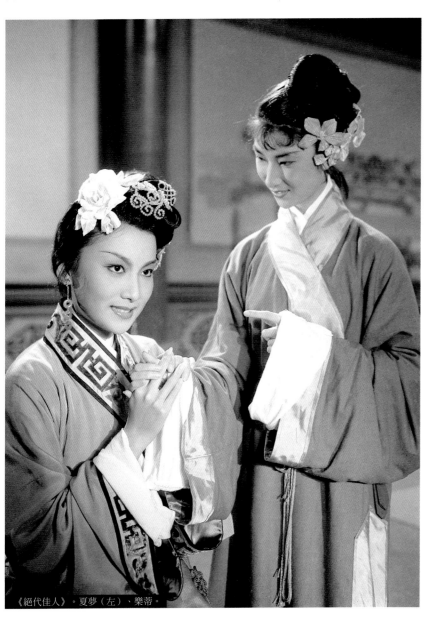

《絕代佳人》。夏夢(左)、樂蒂。

同性質類似的雜誌就相繼紛紛出現，到目前為止，報攤上已有了幾十種了，袁氏對於電影製作具有熱忱，而且對于（於）攝影技術也有相當研究，長城畫報上我們可以看見不少優美的照片是他自己的作品，長城畫報每年還有十二期，紅色金字的合訂本，非常美觀。 我問到在中國影片裏，所有的戀愛鏡頭，除了溫柔的愛撫以外，為什麼從來沒有像歐美影片裏更熱情的表現，「關於這點」，他們打趣地說：「因為接吻和類似的舉動，在公開的場合裏，並不是我們中國人普通的習慣，要是在鏡頭裏出現，反而會使觀眾感到不自然而過于（於）歐化了，不過，無論如何，愛和熱情是一樣存在的，從許多影迷們的來信可以証（證）實，夏夢石慧儘管在銀幕上沒有熱烈的鏡頭，他們卻同樣地受到一般觀眾的傾慕。

——《長城畫報》第28期，1953年5月

《兒女經》的由來

黃笛（黃永玉、編劇）

寫這部戲的動機是來自我一位好友身上，他有很多淘氣的孩子，一天到晚吵個不休，前因後果，未始不是一個複雜的社會問題？我想，弄一部以孩子教育問題為中心的戲出來一定蠻有意思的，就大膽向袁老總和一些友好提出來。經過他們的研究結果，我得到一個十分值得感激的鼓勵，我說我根本不懂得戲是怎麼寫的，但他們卻任我怎寫就怎寫，還特別麻煩陶秦兄做我的私人教師，從ABC來起，教我怎樣分段分場，這樣那樣，我非常感激他，使我除了完成一部不像話的腳本之外還多了一門沒「滿師」的

《兒女經》。眾「兒女」與平凡（右二）。

1953

手藝。我寫的是我親近的朋友，有名有姓的人，他是一位有才能和值得尊敬的新聞工作者，有些地方，在感情上我無法不入迷地原原本本把他的真實生活借用過來？比如，他的階層屬性——思想生活，經濟狀況，文化水平——我幾乎沒有改動，他的全家的一切在我寫這部戲的時候佔着很重要的份量。我知道這樣的做法有時是乏味的，第一就沒照顧到屬于（於）電影這門學問中的淵博複雜條件，這些學問可正是我缺少的。幸好，我得再深深感謝陶秦兄，他重新花了千百倍于（於）我的力氣，耐心地把這個不完整的東西從根挖起整修過了，把這部不像樣的習作所犯的錯誤糾正了，對我來說，是非常有益的事。（一九五二年五月十七日夜）

——《長城畫報》第17期，1952年6月

《寸草心》影評

祖沖

影片接續"長城"早期健康寫實的倫理片路線（前作有《一家春》、《百花齊放》），寫在香港的貧困環境下，一家人互愛互助，共渡時艱，並寫出父愛與犧牲的偉大。但其時"長城"的倫理寫實並不像粵語片那樣強調悲劇煽情，反而着重寫人際關係的親和、溫馨和面對嚴峻生活的積極性。一群少男少女（石慧、張錚）和兒童（水維德、嚴昌）的天真活潑演出，沖淡了貧困生活的單調苦悶，又以沙田村郊的平靜樸素對比着都市（如銀行工作、遊樂場表演）的煩囂無聊。這敢情是三、四十年代中國進步電影傳統的特色。這是長城二公主石慧擔主角戲份的第四部戲（前作是《蜜月》、《女兒經》、《孽海花》），片中演蓬門淑女表現相當好。事實上，除龔秋霞、李次玉這雙親之外，全片都由新人擔演，是"長城"有計劃讓新人磨鍊出頭的製作。

——香港電影資料館
《長鳳新作品大展特刊》

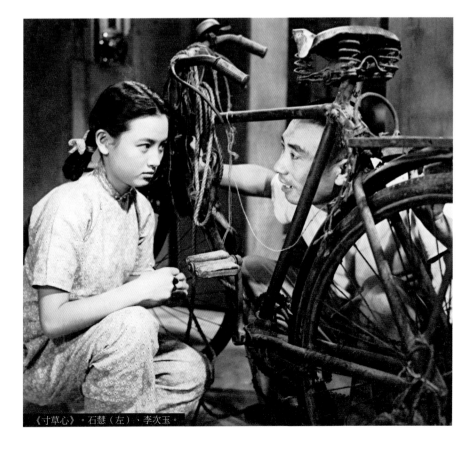

《寸草心》。石慧（左）、李次玉。

《門》的評說

水公

　　馬國亮兄把「門」做了劇本的題材，劇作者通過了他對「門」的認識，用一個關於婚姻問題的故事把「門」的醜惡透現出來。他把故事分成了三個段落。最初寫一個少女走出了封建家庭的「門」，而和一個所謂「自由戀愛」的意中人結了婚，因之走入了另一扇「門」，關在裏面像一隻金絲雀般過着毫無意義的生活。最後她覺悟了自己對戀愛觀的錯誤，走上了自由的大道。劇作者的意思是說，門是會把人和社會隔離開來的，會把一個無邪的人關到一個特殊的階級裏去的，祇有把門打開，才能使一個人成為一個人，否則，不是關在監獄裏的囚犯，就是鎖在動物院鐵柵裏的禽獸。

　　我憎恨這一道一道的門，因之我深深地喜歡國亮兄那個「門」的作品。

　　──《長城畫報》第8期，1951年8月

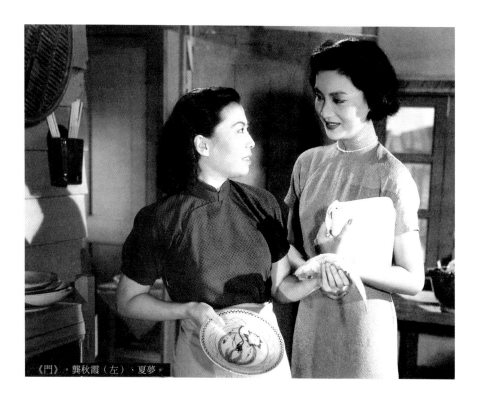

《門》。龔秋霞（左）、夏夢。

悲中有喜
《中秋月》

余慕雲

　　《中秋月》是「鳳凰影片公司」的創業作。它由沈寂編劇，朱石麟導演，韓非、江樺、龔秋霞和新童星呂寧主演。它描述一個小職員陳明生，在應付中秋節送禮時，所遇到的困難和人情冷暖，反映出社會上貧富不均等不合理現象，特別是陳明生一家，如何母慈、妻賢、子孝等倫理情深。

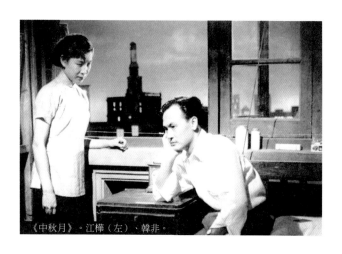

《中秋月》。江樺（左）、韓非。

1953

它把人世間裏小市民的辛酸，描寫得淋漓盡致。它所寫的就是擺在我們面前的生動事實。故事現實，有血有肉，它「用喜劇手法，處理悲劇處境，把一個小市民為生活而疲於奔命（的）小故事拍得非常平易近人，這是朱石麟最成功的作品之一，溫和敦厚中滲透着對勢利社會的批判諷刺，真正做到悲中有喜，笑中帶淚，堪稱悲喜劇中的傑作。」（引自羅卡對該片的評論）

——《香港電影史話》第四卷

《再生花》。站立的四人左起：李清、吳楚帆、紫羅蓮、容小意。

反迷信的
《再生花》

余慕雲

《再生花》是「新聯影片公司」第二部出品，由李晨風編導，吳楚帆、紫羅蓮主演。它敍述一個被視為「不祥人」的年輕寡婦的遭遇。影片敍述她「受盡歧視、甚至她的愛人都以為她是生人勿近的危險人物，幾至無立足之地，幸得一班好朋友幫助，幾經奮鬥，終於得到自主，得到再生。」「愛情和迷信、錯綜交纏發展，而且在終結的時候，一併自然解決（鬼神命運不足信，《再生花》道理講分明），沒有牽強做作的地方，這是《再生花》全片的優點。」「《再生花》這片說出了神力的無稽和人力的偉大，我們在困難的時候，不要仗賴神力的幫助，而最可靠的就是患難相親的朋友，他們的力量才是偉大的。」它「題材新穎，劇情曲折，深刻動人，富有人情味，是一部動人心弦的佳作。」（以上的引文引自該片的評介文章）。

——《香港電影史話》第四卷

《蘇聯大馬戲團》的迴響

許敦樂

1952年春節，蘇聯出品的彩色影片《中國雜技團》（當時中國大陸還沒有拍攝彩色影片的條件）在國泰戲院公映。這部影片是中國雜技團前赴莫斯科作文化交流、表演時拍下來的紀錄片。影片展示了中國雜技演員矯健的身手、熟練的技巧，令人讚嘆。放映時，戲院內掌聲不絕，場內效果十分熱烈。結果，該片連續上映了四十八天，並打破了所有紀錄片的票房紀錄。翌年上映的《蘇聯大馬戲團》也極受歡迎。《蘇聯大馬戲團》和《中國雜技團》一樣，都只是純技術性的演出紀錄，影片中並沒有宣傳共產黨的片言隻語。但港英政府對影片所受到的歡迎無法接受，先透過便衣特務向警務處寫報告，再向電影檢查官施加壓力。這些壓力，最終當然會轉嫁到我們（編者按：南方公司）身上。

對此，駐港的荷里活八大公司之一的霍士公司，就曾發專電向總公司報告說：「共產黨的宣傳已直接威脅到荷里活陣地……」（大意）。

1954年4月25日的《星島日報》和《真報》刊載了如下消息：「華盛頓情報處報導：《俄國馬戲團》在港獲得大量觀眾，另一部《國際歌舞會》也很熱鬧，目的是要引起反共人士的警惕。」

《中南日報》的報道更誇張：「因為赤色大馬戲團在港賣座，引起美國八大公司在港分公司其中三家把這事作為致總公司報告，以引起重視云云。」

也許正是在這種「重視」之下，催生了後來的一些嚴重事件。

——《墾光拓影》

蘇聯影片《蘇聯大馬戲團》宣傳品。

1954|

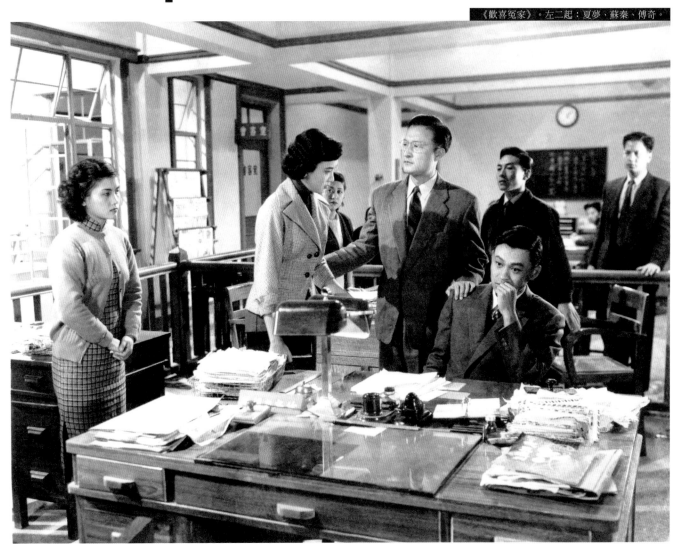

長城

歡喜冤家₁　都會交響曲　深閨夢裏人₂
姊妹曲

新聯

改期結婚　父慈子孝　家家戶戶

南方

蘇聯雜技大會演 _(蘇聯)　大歌舞會 _(蘇聯)
在人間 _(蘇聯)　十三勇士 _(蘇聯)
鄉村醫生 _(蘇聯)　未婚妻 _(蘇聯)
蘇聯捕鯨隊 _(蘇聯)　軍事秘密 _(蘇聯)
欽差大臣 _(蘇聯)　爭取歐洲籃球冠軍賽 _(蘇聯)
快樂的競爭 _(捷克)　女司機 _(上影)
民間歌舞 _(新影)　兩家春 _(長江)
梁山伯與祝英台 _(上影)

1　全年國語片賣座第一。夏夢主唱插曲。
2　同場加映《傅奇、石慧結婚特輯》及《香港華南電影工作者聯合會賑災義演特輯》。

事件

· 親台灣國民黨政權的電影人公會（即「自由總會」）成立，配合台灣政策，全力封阻左派電影發展。

· 愛國電影社團「影聯會」原為粵語電影人的組織，1954年開始，接受長城、鳳凰兩家國語電影人加入，等於是一次愛國電影人的力量整合。

· 參與影聯會籌建會所，義拍影片《錦繡人生》。

· 2月17日元宵節，在娛樂戲院舉辦「香港電影工作者為救濟石硤尾等村火災災民」義演。

· 3月16日至18日，以「香港電影工作者業餘劇團」名義，在新舞台舉行「歌唱舞蹈劇藝會串」籌款演出，款項除捐贈愛國學校「勞工子弟學校」外，部分捐贈「防癆會」及「工聯會醫療所」。

· 4月19日，在高陞戲院為勞工子弟學校籌款演出。

為救濟石硤尾等村火災災民義演，演出結束時謝幕。

1954

袁仰安開拓
海外市場

望翠（吳其敏）

《都會交響曲》。金沙（金彼得，左）、夏夢。

豐富的行旅

　　長城影片公司總經理袁仰安先生，去年十一月初，曾作歐陸的旅行，由英而法而意，六十天的行程中，他聽了很多，見了很多，也做了很多。是一次有良好收穫的行旅。

　　據報章上報道，袁先生能（此）行主要的任務是：開拓海外市場，進行該公司出品銷行歐陸的業務；參觀歐陸各製片廠攝製情況，彙積經驗以為改進之參考等等。

　　這雖然是一個影片公司負責人對於自己業務所推進的改革與發展的行動，但顯示的意義並不只此，行動嚴正地接觸了港製電影和國外影業的聯繫與交流的問題，也表現了如何採集他人之所長，補助自己之所短，對製片工作不斷求進的精神。

　　所以，當袁先生完成任務歸來之後，他就強調地說：「……影業競爭日烈，港製國片應提高藝術水平，適應海外需要。要做到跟別的國家在出品上不斷交流，而且向海外拓展市場，爭取觀眾……。」

「孽海花」打頭陣

　　這番話語，是袁先生在長城片廠同仁們對他的歡迎會上說的。會中他報告了他進行開拓海外市場的經過，說到長城的出品以後將有充份機會在歐陸銷行，第一部用來打頭陣的影片就是前年曾在愛丁堡國際電影節入選的「孽海花」，它將在英國全國各地、塞浦羅斯、馬耳他島、北愛爾蘭……放映。他又說到從英、法、意各國參觀製片業務，以及考察各國之間出品互相交流觀摩的情形，因而總結出他在上文所引述一些經驗和心得。

　　──《長城畫報》第49期，1955年3月

1954年
國片概況

望翠（吳其敏）

長城出品最多

　　一年中，長城、萬里、大觀、永華、華達、邵氏（現已拆卸）六家片廠，國語片的製片數字，總共不過

五十九部，其中包括十來家獨立製片公司的出品，如果平均來說，每家公司出品不會超過三部。出品公司中，出品量最多的，以長城為第一位，這一年中，先後開拍了「視察專員」、「大兒女經」、「望夫山下」、「不要離開我」、「大富之家」、「三戀」等六部影片，還代製了一部「迷途的愛情」。邵氏是第二位，出品有五部。其他的就是三四部，一兩部不等了。

一年來出品的數量如此，一年來上映的國語片就更少了。全年中，首輪上映的國語片總共祇有三十六部，其中有八部來自中國大陸，一部來自台灣，港製出品實際上是二十七部。

長城收入最高

我們看到今年中在港上映的三十六部國語片，除了截至筆者屬文之日仍在繼續上映，並確保其收入盛況，迄今不減弱的「梁山伯與祝英台」（按：上影出品，南方發行）彩色藝術紀錄片之外，還

有兩部收入數字，是非常凸（突）出的。

其一是居二十七部港製影片收入首位的「歡喜冤家」，它是二月份在璇宮、大華二院聯映的長城出品。總收入是八萬七千元。

又一是居九部來自港外影片收入首位的「女司機」（按：上影出品，南方發行），它是四月份在國泰、景星兩院聯映的上影出品。總收入是八萬九千九百八十三元四角。

八九萬的收入，自然不是非常龐大的數字，但在影業被不景的雲霧所濃掩密蓋的今天，卻是一個很難得的紀錄，擺在國語片的低潮中，尤其是不可多得的紀錄。這個最高紀錄之為「歡喜冤家」及「女司機」所獲得，決不是偶然的。

低潮下的上乘收入

一年中，上映三十六部國語片，收入在三萬元以下的已達半數，有三數

部 甚至少到在一萬五千元以下。（且別要驚詫，據報紙披載，有一家巨型首輪影院，在放映一部好萊塢新片時，頭一場收入只得七十元，以後座二元四角計算，這一場電影，觀眾人數還不足三十人，依此情形而論，一萬五千元之數恐怕還不算小呢。）那末，凡是收入在四萬元以上的，都應該列為上等的紀錄了。

這些上等收入的影片，可以一提的，計有下列幾部：

「都會交響曲」。長城出品（收入五二‧○○○）

「小星淚」。藝文出品（收入四七‧二三○）

「姊妹曲」。長城出品（收入四二‧○○○）。

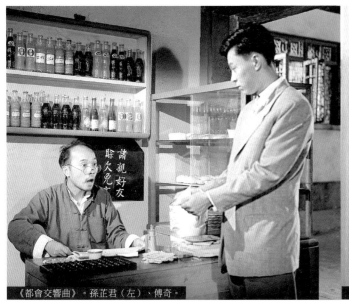

《都會交響曲》。孫芷君（左）、傅奇。

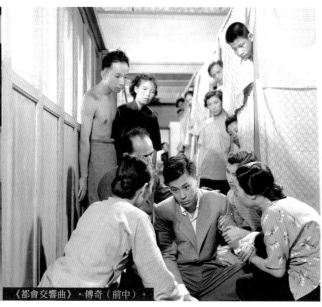

《都會交響曲》。傅奇（前中）。

1954

評《姊妹曲》
姚嘉衣（查良鏞）

三年多以前，當朱石麟先生在拍攝「誤佳期」的時候，就聽到談起要拍這部「姊妹曲」。那時計劃是拍一部音樂片，一對姊妹分別愛好古典音樂和爵士音樂，因藝術上愛好的不同而影響了她們的性格，後來因為種種關係，這計劃擱置下來了。前年春天，又聽到了討論這部劇本的消息，那時候想叫做「美與醜」，主題在說明什麼是真正的美，希望在這部影片中表明，真正的美不是外表上容貌與衣飾之美，而是靈魂之美、人格之美。我覺得這是一個很好的主題。在這部影片裏，這個主題是予以說明了的。攝製者覺得「美與醜」的題目太大，不容易在一部影片裏完美而又確當的表現出來，所以片名叫做「姊妹曲」。

作為一種教育工具，電影的重要任務之一是在幫助觀眾明白事物的價值，明辨是非善惡。古人說「讀書明理」，我們現在也可以說「看電影明理」，這裏所說的看電影，當然是好電影。用這個標準來看，「姊妹曲」可以說是一部好電影，因為它指出了美醜之間的分野，叫觀眾明白，穿漂亮衣服、美容、出風頭並不美，美的是辛勤的勞動、對別人的幫助和同情、良好的品德。影片由姊姊（韋偉飾）和妹妹（夏夢飾）兩人的行為把對於美的兩種概念具體化起來。姊姊孝順媽媽（龔秋霞飾）、勸導妹妹、幫助貧苦兒童、真誠地關心愛人（蘇秦飾）。妹妹並不是壞人，可是她軟弱，虛榮心又大，終於抵抗不住引誘而墮落下去。在此時此地，這兩種女性都是很典型的，雖然或許沒有影片中這對姊妹的性格那樣凸（突）出而明朗。我認識的女朋友中，大部份勤勞而善良，在為一個良好的目標而工作或學習，在幫助別人的時候常常忘記了自己，每見到她們，你不由得肅然起敬。可是也有一些人，總以為容貌之美比性格之美更為重要，總覺得自己出風頭比大多數人的幸福更重要。「姊妹曲」歌頌前者而否定後者，認為妹妹所代表的那種人「內部的毛病多得很，需要好好治療」。我完全同意這種看法。說誰長得漂亮或不漂亮，這種初級的審美觀幾乎是人人具有的；可是要懂得誰是真的美誰是假的美，那就不容易了，有時候，要付出很大的痛苦代價才能具有這種分辨的能力。「姊妹曲」幫助觀眾獲得這種能力，鼓勵大家為建立與增加自己真正的美而努力。

影片中採取了許多對比的手法來強調姊妹兩人之間的差別，這用來說明問題，是一種清楚明瞭的辦法。不過有時為了對比，一場戲的高潮剛剛到達，馬上就轉到另一場，以致令人有些戲沒有做足之感。如果讓它發展得更充分，觀眾的興趣當會更高些。

——《文匯報》，1954年7月31日

劉戀（1923－2009）
山東人。年輕時曾組織「抗日救亡劇社」，與陽翰生、田漢、夏衍等人一起在上海從事抗日宣傳活動。長城成立時的主要演員，先後主演了《一家春》、《百花齊放》、《花花世界》、《花顏劫》、《金美人》、《姊妹曲》、《樑上君子》等影片。1956年，與丈夫趙一山創辦華文影片公司。曾任「山東政協」委員、山東省文化廳海外交流會名譽顧問、華南電影工作者聯合會監事等職。

我怎樣 進入影壇

樂蒂（演員）

六月實習　五年合約

記得當我被帶進了公司的總經理室，袁伯伯把一份合同交給我，囑付我仔細看完，我看完一遍，袁伯伯不等我說話，就問我：「你的意思怎麼樣？」

合同上載明是六個月實習和五年的合約，當然我是希望先有一個實習的機會，去充實我今後的工作的能力，可是我的心裡暗暗在想，五年的期間好像是那悠長的歲月，在我猶豫之間，他好似猜透了我的心事。

「怎麼？是不是覺得五年太長了嗎？」我不加可否地笑了笑。

「五年，在電影工作上，並不是一個很長的時間。」終於他向我解釋：「因為電影工作與別的工作不同，它是可成為終身的藝術工作，你這樣的年輕，對於（於）電影藝術毫無瞭解，你是需要更多的時間去鍛鍊，然後可能成就，你看，我們公司的龔秋霞，她已經做了二十餘年的電影工作，可是她還是不斷的在努力學習，所以在你，五年並不算長，可以說是學習的開始，你必須要刻苦努力，才能成為一個優秀品質的藝人，好吧，你回去考慮考慮再做決定吧！」

我反覆想着袁伯伯的話，覺得他的話非常誠懇，我這麼年幼，書又讀得這麼少，要學的太多了，我應當耐心的學。

李次玉任導師　馮琳教國語

公司指定李次玉做我的導師，他每天總是風雨無阻的去到公司教我讀基本的書籍，有時候我情緒鬆懈下來了，他總是循循善誘地給我鼓勵，給我幫助，他還指定我看各種有關藝術進修的淺近的書和名著小說，要我學習一個電影工作者對于（於）電影藝術應有的基本認識，我越看書越感到自己知識的貧乏，我必須承認我的進步是牛步一樣的慢！

我進公司一個月以後，與工作接觸的機會逐漸多了，主要是在攝場裡看別人拍戲，公司遇有秘密試片的時候，我總也有機會參加一份，這樣，我才知道電影工作並不是我以前在銀幕上看到時所想像的那麼輕易，一張影片的完成是要動員各部門人員的智力與勞力，經過

三百個左右的工作鐘頭，攝成五六百個鏡頭，這也可以說是我對於電影的初步了解，從此當我看電影時，也就有了和以前不同的注意了，我慢慢也懂得了什麼叫做演技，什麼叫做主題思想，和以前祇知道看故事情節的觀點不同了。

作為一個國語演員，除了演技以外，純熟而正確的國語也是最重要的，所以公司裡又特地請了馮琳為我們幾個新人教授國語，馮老師是廣東人，可是她的國語說得這樣純正流利，她不但教我們怎樣講，而且還給我們分析發音，什麼是尖音，什麼是團音，把我們講話時的舌頭活動校正了一下，她有時候拍戲拍得很忙很累，可是對於我們幾個學生卻是孜孜不倦地教導，真使我們感激。

——《長城畫報》第42期，1954年8月

初進長城的樂蒂。

1954

「自由總會」成立及對「長鳳新」的影響

新中國成立後，香港電影界「左右派」之分及相互對立，並非由「長鳳新」劃分、促成的。因為就算從北京當時對香港的政策等政治層面上說，「長鳳新」也不會在香港刻意製造左右對立等過火的行動及輿論的。

香港著名影評家石琪所說的以下一段話，無疑是較客觀和中肯的：「左派電影的方針並不是對觀眾灌輸某種思想性或者某種政治意識為主，而是以正常的商業手段，在此地保持一個平衡的立足點。我們可以完全視之為商業機構，事實上，我們也只能以商業機構視之，因為這些左派電影根本無從談到積極的思想性。……他們有的只是施施然的中庸態度，與及自足的布爾喬亞味兒。……宗旨自然有的，但跟中共之允許香港社會存在一樣，左派公司的宗旨也只能做到但求在此地立一穩定的據點，而不願作出任何過火的行動。在文化娛樂活動上要保持據點的穩定，就非『入鄉隨俗』不可。所以香港的左派電影實在很難真正的『左派』，毋寧說是香港電影之一環而已。」

前新聯公司董事長廖一原也曾說：「我們不自認左派」。事實上，香港電影界別中的左右劃分及對立是由港英和台灣方面合力、人為地造成的，並隨着1954年親台灣政權的「自由總會」成立而加速其尖銳化。

「自由總會」是由王元龍、姚克、易文等十幾個人倡議籌組的，原名「港九電影從業人員自由總會」，後改名為「港九電影戲劇事業自由總會」（後來因應時代不同又再改名）。它主要配合台灣的國民黨政權，對輸入台灣的香港影片進行政治審查。誠然，新中國成立後，也對輸入的香港影片作出限制及審查，但其措施基本上是屬於「防守性」的。而台灣所採取的措施卻是「進攻性」的，旨在達至最大程度打擊 甚至消滅香港左派電影勢力的目的。它要求所有輸入台灣的香港影片的出品機構及製作人員必須是自由總會的會員，以此作為認同台灣政權的政治表態，否則影片將無法進入台灣乃至無法在其控制的海外電影院上映；而凡曾為左派電影工作過的影人則必須簽寫「悔過書」以證明決心與「共黨」劃清界線，經審定後，其電影作品才能獲得放行；而原來在左派公司工作的人員，一旦改投他們的陣營，則會被視為「投奔自由」的義士。

五十年代初，「影聯會」舉辦慶祝國慶活動。

李嬙談選擇長城經過

我於1954年進長城。進長城前，我和葛蘭等是泰山公司的演員。後來泰山結束，我同時獲長城和邵氏邀請加盟。長城和邵氏是當時最有份量的兩家國語電影公司，我那時只有十七歲，一時間不知道該選擇哪一家好。我曾向尤敏詢問過邵氏的情況，後來長城的袁仰安約我到他家吃飯，同桌的還有長城演員傅奇和石慧，我見他們都很正派，便決定撰擇長城。就這樣，一直在長城工作了一輩子。

李嬙（1936—　）

原名范之慧，四川人。1954年加入長城任演員。主演過《玫瑰岩》、《大兒女經》、《王老虎搶親》、《屋》、《萬戶千家》等近四十部影片。亦活躍於舞台，曾自組越劇團作公開演出，及演出《家》、《雷雨》、《樑上君子》、《沙家浜》等舞台劇。曾擔任「長鳳新」演員訓練班訓導主任及戲劇導師。現任華南電影工作者聯合會副理事長兼秘書長。

蕭芳芳「投奔自由」事件

焦雄屏

根據現有資料，第一個被冠以「投奔自由義士」的是長城的童星蕭亮（蕭芳芳）。對這往事，蕭芳芳後來接受台灣電影人焦雄屏訪問時，有以下披露：

拍完《梅姑》，我就進了長城成為基本演員。聽媽媽說做基本演員有月薪，生活可以比較穩定一些，當時的「邵氏」、「電懋」（所謂右派公司）並沒有興趣簽我。

那時左右派並不怎麼分的，只是10月1號中共國慶我一定要去慶祝會上表演。記得媽媽還說：「喲！他們唱的是共產黨歌！？」

到後來左派右派就分得很厲害，我後來到台灣拍戲，母親要寫了「悔過書」才讓去。我那時候還小，不懂這些事，只知道台北機場會有另一個童星叫張小燕的來接我飛機，開心極了，我想

這下可有人跟我玩了。在台北看到報章的消息就覺得奇怪，我問母親：「我怎麼變成『投奔自由』來了？什麼叫『投奔自由』？」我媽說小孩子別管這事。

——《香港電影傳奇——
蕭芳芳和四十年電影風雲》

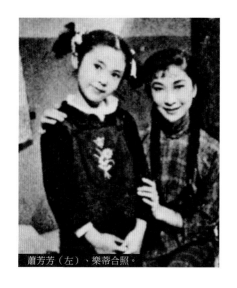

蕭芳芳（左）、樂蒂合照。

1954

香港影壇的「左右」對立

面對台灣發起的嚴厲政治攻勢,加上右派公司對左派影人實施金錢利誘,使一批原來在左派公司的影人先後自願或「被迫」地改投「敵營」。而一些本來和左派有所來往的影人,也只好與左派疏遠了。

事實上也有很多人,表面上和左派劃清界線,暗地裡卻一直保持着友好的關係,如胡金銓、李翰祥等經常「偷偷地」到南方公司看內地影片。就算倡議組織「自由總會」的易文也在該會成立後不具名替長城公司編寫了《小舞孃》(1956)劇本。同樣的,姚克也曾化名為長城編寫《阿Q正傳》。

對那些為了個人前途、利益着想而離去的影人,是可以理解的,對他們在愛國進步電影陣營中曾經努力工作、作出貢獻,也應該加以肯定。當然,對那些不顧個人利益、堅守立場的影人,更應該致以崇高的敬意。

香港電影界的左右對立狀況,一直延續到八十年代後期,隨着兩岸關係的逐步和緩而消減,期間,寫過「悔過書」的人,也不知凡幾了。

當時,面對右派的全面進攻,「長鳳新」的領導人並沒有採取「全面反擊」,事實上也無從採取全面的反擊。他們保持清醒的頭腦,對形勢和「敵情」作出分析、區分,並沒有把所有身處「敵營」的人視為敵人,而是爭取維持甚至擴展曾經有過的友好或和平共處的關係。這方面,從廖一原以下一段話可見一斑:「不反共不反華便是朋友,因此團結面很廣。我們認為邵氏不是右派,他的作品幾乎沒有反共的,不可由他每年帶團去參加雙十節及去祝壽而拒絕他,看其作品是製作嚴肅(也有黃色的),不反共反華,就可作朋友。除了自己還要有友軍。我們從作品去看,邵氏沒有配合『反攻大陸』。只是有些作品迎合落後觀眾。」

廖一原不僅說,還做了,也因此出現了後來準備和邵氏聯合拍攝《紅樓夢》和借出《七十二家房客》的事情,再後來(1984年)更合作拍攝了《南北少林》……。

當時,面對右派的進攻,愛國電影人也作出了一些相應的措施,對力量進行整合。其中一項措施,是長城、鳳凰兩家國語片的人員加入了原來專屬粵語片人員的社團——華南電影工作者聯合會(簡稱「影聯會」),從而形成了一個聯合國、粵語電影愛國進步力量的重要據點。「長鳳新」往後的許多活動,也是透過「影聯會」開展的。

華南電影工作者聯合會簡介

華南電影工作者聯合會,成立於新中國成立前夕——1949年7月10日。它是香港第一個電影專業人員團體,也是一個具有鮮明愛國傳統和進步藝術理念的團體。從新中國成立那天起,他們便升起了五星紅旗。

他們的愛國傳統,始於創會先驅們在抗日戰爭時期煥發出來的民族情懷。據統計,抗戰時期,全國一共拍攝過約一百八十部抗日影片,其中約一半是香港電影人拍的。而香港拍攝的抗戰影片,大多是由「影聯會」的先驅們擔任主創的。

他們的進步藝術理念,除了本身的作品外,還展示在1949年初由這些先驅們發起的粵語影片「清潔」運動中,提出了「停止拍製違背國家民族利益、危害社會、毒化人心的影片,不再負人負己!」以及「願光榮與粵語片同在,恥辱與粵語片絕緣!」的呼聲。

「影聯會」是在以蘇怡、吳楚帆、盧敦、莫康時、關文清、李化、李鐵、張瑛、吳其敏、吳回、彭硯農、秦劍、陳皮、任護花、俞亮、譚新風和黃曼梨等為首的

一批電影工作者的發起和組織下成立的。創會會員有三百六十七人，包括了當時粵語影壇的大部分精英，他們後來也大多成為新聯等幾家愛國進步粵語影片公司的主力。

創會時，會員只限於粵語片從業員，1954年，會員範圍擴大至國語電影界（主要是長城和鳳凰），再後來又擴大至電視、電台、話劇及藝術攝影界。六十一年來，主要負責人有莫康時、黃曼梨、張瑛、李清、劉芳、盧敦、朱石麟、李萍倩、傅奇、石慧、馮琳、周驄、朱虹等。現任會長夏夢，理事長余倫。

「影聯會」的成立，是以「聯絡同人感情，發揚電影藝術，促進同人康樂」為宗旨的。

成立初期，針對當時香港粵語電影界製片組織混亂、粗製濫造、市場萎縮、電影從事員完成工作後往往拿不到應得的酬金的情況，「影聯會」制定了包括同人福利、業務推進、全面探討粵語片的狀況並找出改革對策等五項建議，並為此做了大量工作，成效顯著。

為了建立自己的會所，全體會員踴躍參加義務工作，先後拍攝了四部影片，經過十多年的努力，終於在六十年代中建成了現在的永久會所。從這一件事，可以想像「影聯會」的凝聚力和會員的奉獻精神。這也是「影聯會」能夠屹立六十一年並持續發展的基礎。

一直以來，「影聯會」除了着力開展有關的會務之外，還積極融入社會，參與社會上的各種有意義活動，同時也主辦了許多大型活動，做了不少有益的工作，並盡可能地團結社會上的影視界從業員、集合群體的力量、發揮出應有的影響和作用。六十一年來，「影聯會」經歷了許多歷史和現實的考驗，可以說，它是和時代的脈搏以及祖國和香港的命運緊緊地連繫在一起的。

自1954年，「長鳳」及南方公司等愛國電影工作者的相繼加入，使「影聯會」逐漸演變成為以「長鳳新」人員為骨幹力量的社團，從此與「長鳳新」產生不可分割的密切關係。

「影聯會」成立時主要成員。前排左起：李清、李鐵、吳其敏（背）、盧敦、王鏗、袁耀鴻。朱克、李亨；後排站立：馮應湘、黃楚山、容小意、黃曼梨、關文清、吳楚帆、劉芳。

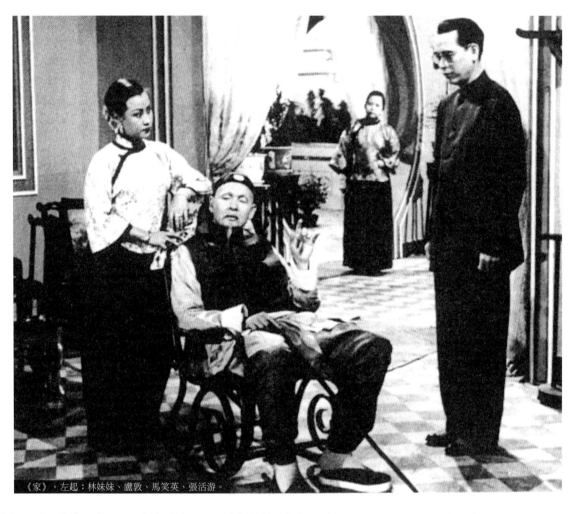

《家》。左起：林妹妹、盧敦、馬笑英、張活游。

粵語片的改善 ▌

新聯等「四大公司」的成立，改變了粵語影壇的面貌，以下為《新晚報》的報道和分析：

近兩年來，粵語電影在製作上有了重大的改革，不管是技術或內容，都大大的跨進了一步。過去，一般人對於粵語電影的評價，一向估計得很低，可是這兩年來，由於粵語電影界人士的不斷努力，頓使人有『士別三日、刮目相看』之感。照目前粵語片的水平而論，大部份的出品已經凌駕於某些粗製濫造的國語片之上，和製作認真的國語片相比，也不遑多讓，並且還有若干優點是許多國語片所趕不上的。

粵語電影能夠獲得今天的成就，主要是由於粵語電影界人士的自覺自悟，從艱難奮鬥中摸索出一條道路──端正製作的作風，拋棄自高自大分門立戶之見，携手合作，發揮集體的智慧，拍攝出內容充實的影片，『中聯』崛起後第一部片子《家》，和『新聯』成立後第一部片子《敗家仔》相繼上映後，馬上影響粗製濫造的風氣，使其趨於逐漸消滅或正在減少。這個事實說明了一個道理，觀眾所需要的影片，絕不是那些內容空洞、言之無物或傳播毒素的影片，觀眾更需要主題嚴肅，能夠聯繫他們現實生活的影片。

──《新晚報》，1954年11月12日

倫理片經典
《家家戶戶》

余慕雲

《家家戶戶》是粵語倫理片的經典作，由李鍊（李亨和盧敦合作編劇時用的筆名）編劇，秦劍導演，張瑛、紅線女、黃曼梨主演。

「該片深刻分析婆媳之間、夫婦、母子間心理，對於家庭所發生矛盾，以致吵鬧不和等原因，對於此類問題應如何解決，有合理而完滿的答案。」「影片指出在家庭生活中，不論是婆婆也好，媳婦也好，只要是同處一家，便應該互諒、互尊、互愛，共同為家庭謀幸福。」（以上引文引自多篇評介《家家戶戶》的文章）

《家家戶戶》在香港的票房收入高達十六萬港元，位列五四年港產十大賣座粵語片第五位。

——《香港電影史話》第四卷

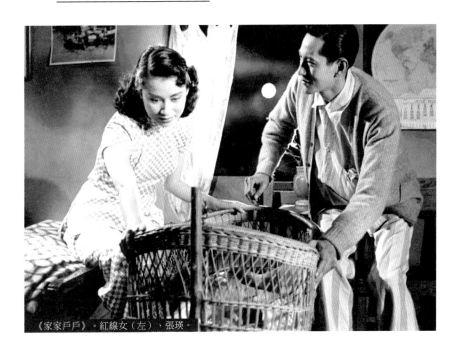

《家家戶戶》。紅線女（左）、張瑛。

吳邨談派傳單的經理和天光餐

我出道的時候（編者按：任職新聯編導室），因為要充實自己，什麼都幹。座談、演員培訓等，都參加。當影片要搞宣傳，經理召集全體人開會的時候，總會說：「全體總動員！」其實，連導演一個，發行一個，宣傳一個，總共才幾個人。廖一原是經理，也要親自到街頭派宣傳單張。所以，新聯不是一般的電影公司，是真心實意搞電影工作的。還有，討論劇本的時候特別熱烈。比如陳文的《苦命女兒》、羅君雄的《一文錢》，在討論劇本的階段，我們白天在公司談，晚上就到油麻地一家旅店，開一個房間，繼續討論。我們常常說，可以吃這個「天光餐」了。這讓我的感覺很好，有動力去跟大家一起把工作搞好，我也受到教育。

發行國產片《梁祝》

許敦樂

1954年，新中國第一部彩色電影《梁山伯與祝英台》運抵香港，它是新中國電影在彩色攝影方面突破的標誌。影片是上海越劇院改編自民間傳說故事的舞台演出紀錄，由上海電影製片廠的著名導演桑弧執導、著名越劇演員袁雪芬和范瑞娟主演。影片拍成後，周恩來總理還特意帶同本片出席日內瓦國際會議，在會議期間放映招待來自世界各國的知名人士。結果，影片獲得了普遍的讚揚。國際著名喜劇泰斗差利卓別靈（Charlie Chaplin）看後也表示讚賞，並和隨片前往的中國電影總公司副總經理楊少任、主要演員范瑞娟見面，使該片揚聲國際。

《梁祝》一到香港，我們看完之後，覺得影片的色彩和服裝都很漂亮悅目，演員水準高超，感情真摯；故事早已家喻戶曉，情節感人肺腑，而且有濃厚的民族風格和反封建的思想意識；但另一方面，卻擔心本地觀眾聽不懂影片中的唱詞和對白，會影響影片的藝術感染力以及被接受的程度。

記得我們在香港和上海發行蘇聯電影初期，由於大部份蘇聯電影均是俄語版本，觀眾聽不懂俄語，無從了解劇情，接受的程度有限，部份觀眾因此提早離場。後來，我們採取了補救措施，先是在電影開場前向入場觀眾派送「戲橋」（故事內容介紹），幫助觀眾了解劇情，後來又利用幻燈把內容說明投射到銀幕上。再後來，我們在上海找到了一位意大利籍朋友基素（A.JESU，本港發行西片的洲立公司謝里歌先生的令尊），當時，他在上海專職替西片打印字幕，上海南方公司發行的蘇聯電影，也全靠他幫忙打印中文字幕，這樣才基本上解決了語言隔膜的問題。《西伯利亞史詩》發行後，影片中的那首《伏爾加船夫曲》和《幸福的生活》中女主角娜塔莎唱的主題曲，也因為有中文字幕的幫助而流行起來，成為當時文藝青年時髦的流行歌曲。所以，在影片上加印

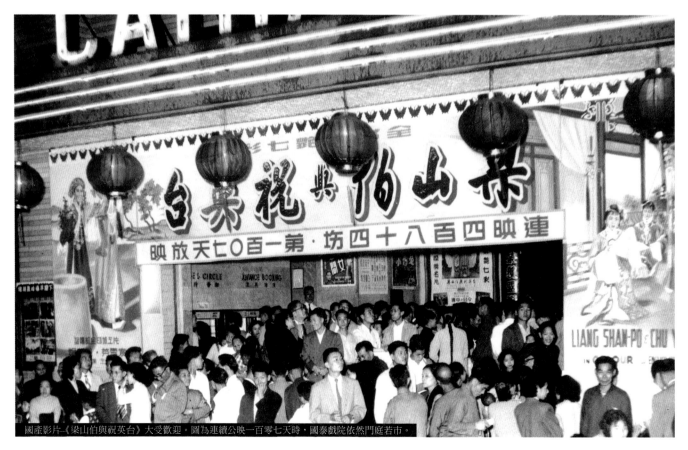

國產影片《梁山伯與祝英台》大受歡迎。圖為連續公映一百零七天時，國泰戲院依然門庭若市。

中文字幕對於吸引華人觀眾的確起了很大作用。

既然有了蘇聯電影的經驗，我們便決定重施舊技，於是向北京中國電影總公司獻上這條「妙計」，希望《梁祝》也照着做。初時北京方面不同意，認為影片畫面構圖、彩色、佈景、道具設計及陳設都是上海名師的心血，如果印上中英文字幕會佔去三份之一的畫面、破壞畫面的完整性；而且那時打印字幕的技術還很落後，加上繁體中文字的筆劃多，字劃不均勻，還會出現閃光刺眼的效果。北京方面的顧慮，當然有其道理。我們經過反覆的思考，想出各種相應的解決辦法，終為北京方面接受。為了字幕能做得整齊劃一、不破壞畫面，我們選用了新鑄的仿宋中文字粒排版，英文字幕則另用幻燈片打在銀幕下面的白布上，效果良好，獲得了各方的好評。結果，《梁祝》在香港大受歡迎。我們想，消除語言上的障礙，令觀眾完全瞭解劇情，肯定是《梁祝》發行成功的重要原因。

香港的人口，百分之九十以上是廣東人。當時粵語電影觀眾大都是家庭婦女和打「住家工」（家庭傭工）的女性，她們看了越劇《梁祝》都覺得很新鮮，對袁雪芬和范瑞娟細膩的唱工和做工更加讚賞，街談巷議下，造成了看《梁祝》的熱潮。我們打鐵趁熱，進一步廣邀文化、新聞界的朋友（尤其是國、粵語電影明星、粵劇名伶）前來觀賞影片，並請他們撰文推介，使觀看《梁祝》的熱潮進一步擴大。我們接過一個觀眾打來的電話，說他連看《梁祝》十七場，還把票根保留起來作為紀念。很多觀眾都看了多次，連曲子也會唱，有空便學起影片中祝英台女扮男裝的神情舉止、嘲笑「梁兄」「戇居」（笨蛋）。結果《梁祝》在國泰戲院「欲罷不能」，一連放映了一百零七天，打破了國產電影和當時所有外國影片在香港公映的票房紀錄。如此一來，其他粵語片戲院，也爭相效尤。就這樣，《梁祝》的熱潮，足足持續半年之久，成為香江一時佳話。及報刊（尤其是《銀燈》、《明燈》等娛樂報）最轟動的頭條新聞。

——《墾光拓影》

首創香港開埠以來　連映半載輝煌紀錄

梁山伯與祝英台

1955 |

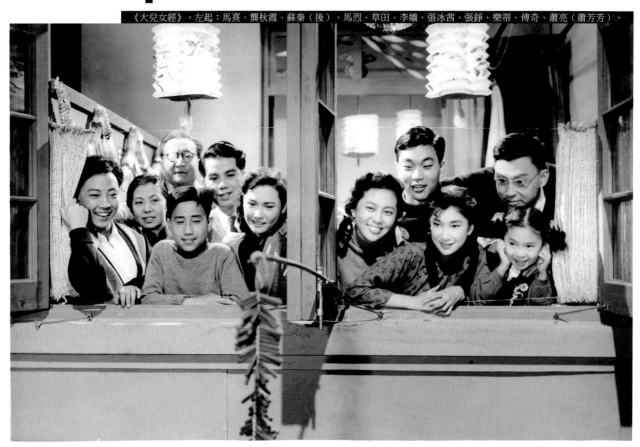

《大兒女經》。左起：馬熹、龔秋霞、蘇秦（後）、馬烈、草田、李嬙、張冰茜、張錚、樂蒂、傅奇、蕭亮（蕭芳芳）。

長城

大兒女經₁　不要離開我₂　視察專員
少女的煩惱₃　鑽花竊賊　我是一個女人₄

鳳凰

閃電戀愛　一年之計₅　闔第光臨₆

新聯

桃李滿天下　鄰家有女初長成₇

南方

在北冰洋上（蘇聯）　烏克蘭藝術音樂晚會（蘇聯）
白棉姑娘（蘇聯）　水晶宮（蘇聯）
天鵝湖舞曲（蘇聯）　作曲家格林卡（蘇聯）
蘇聯體育冠軍大決賽（蘇聯）
國際歌舞表演會（蘇聯）　父子團圓（蘇聯）
海鷹號遇難記（蘇聯）　偉大的戰士（蘇聯）
莫斯科球隊遠征（蘇聯）　五一節晚會（蘇聯）
光明之路（蘇聯）自然之女（捷克）
冷暖情心（德國）　小白兔（北影）
宇宙鋒（東北）　中國武術大觀（新影）

1　全年國語片賣座第一，收入八萬五千元。張冰茜首次亮相，蕭
　　芳芳參與主演。
2　傅奇首次任副導，石慧任場記。「中國歌后」張露主唱插曲。
3　李嬙主唱插曲。

4　紅線女首次主演國語片。長城歌詠團主唱插曲。
5　中國文化部頒發「1949-1955年度優秀影片」獎。
6　費明儀、高遠首部作品。
7　經典影片。

事件

· 6月，「長鳳新」等電影界人員組成「綜藝劇團」，在利舞台演出曹禺名劇《家》。

· 7月29日起，長城在利舞台等戲院，舉行「長城電影月」。「長城電影月」首先以長城話劇團和長城歌詠團聯合演出的四幕話劇《雷雨》拉開序幕。繼話劇之後，推出長城製作的三部新片：《視察專員》、《少女的煩惱》和《鑽花竊賊》。

· 9月9日，綜藝劇團在利舞台演出曹禺名劇《日出》。

· 長城發行唱片，第一期收錄有十二首電影插曲。

· 鳳凰影片《一年之計》插曲《十隻手指頭》（草田作曲）獲中國文化部頒「優秀電影作曲榮譽獎」。

· 鳳凰排演話劇《北京人》。

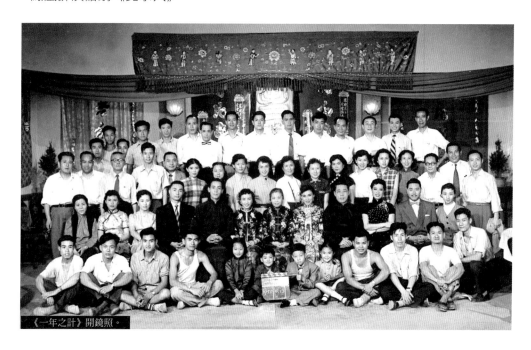

《一年之計》開鏡照。

1955

《我是一個女人》。左起：紅線女、蕭芳芳、黎小田。

評《我是一個女人》

羅卡

　　李萍倩出名擅於發掘女演員，又擅於導女演員做戲。早期的女星如嚴月嫻、艾霞、宣景琳、袁美雲、陸露明經他琢磨後都聲價十倍。來港後在 "長城" 亦提拔了夏夢、石慧、陳思思、樂蒂等新秀。本片是紅線女離港入大陸前最後一部影片，也是她在港拍的唯一國語片（可惜今次我們只能找到配上粵語的拷貝，倒是歌唱場面仍能聽到她的國語）。紅線女受過高等教育，已有三個兒女：大女兒可可（蕭芳芳）、二兒子咖啡（黎小田）和剛剛學走路的小女兒牛奶，丈夫（平凡）是經常離港工作的商人，紅相夫教子持家之餘，厭倦了少奶奶的刻板生活，很想投身社會重新工作。某次得同學傅奇引介，進入報社做見習記者。起初家庭、事業未能兼顧，其後在報社同事協助、指點下，工作漸入佳境，而管教兒女亦頗有方法。但是不但未能得到丈夫支持，反而引致他的妒忌，終竟弄致夫妻破裂，老奶奶（龔秋霞）因此高血壓發作。也幸得老奶奶深明大義，感動兒子拋棄成見與男性自大心理，重新接受妻子連同她的工作、她的同事。朱克的劇本用女主角第一身自述展開，有從女性觀點帶出結構的意思，當然這只是溫和的 "女權主義"，爭取的只是基本女權，最後她的勝利亦有點來得意外。（母親床榻上一席話使兒子回心轉意，未免過份樂觀了些。）影片在肯定社會參與、群策群力的同時，也肯定了家庭的親和力量，並把報館寫成一個大家庭般，同事都和洽、勤懇共同為服務人群而努力，是典型五十年代香港左派電影理想主義、溫情主義的示範。

　　編導上條理分明，只略嫌平鋪直敘。其中加插報館人員採訪白田村火災現場，和澳門新花園舉行的吳公儀、陳克夫擂台決戰新聞片段，甚有歷史價值（可惜片段太短，語焉不詳）。外景拍攝亦讓我們看到當年港澳的一些自然景觀、市容（如香港山頂飛車、港澳碼頭乘客擠擁狀況）。但外景拍得比較粗糙，與廠景有不大銜接之感；亦可見到李萍倩基本上是個 "片廠導演"，一離開片廠就不易適應，技術上亦不夠自如。

——《第十八屆香港國際電影節特刊》

1955

我第一次演國語片

紅線女（演員）

這次我能夠有機會參加長城影片公司演出國語片，經過躊躇、考慮、準備，其間感想多端。

我從事了十多年粵劇舞台的工作，我對藝術的癖愛是從小便在心中滋長起來的。

我第一次現身於銀幕是主演一部粵語影片「藕斷絲連」，是蘇怡先生導演的。

從舞台上跳到開麥拉前，倒體驗着另一番新鮮的滋味，我認為電影比舞台劇更能真實地表現人生。

我愛上電影藝術，因為我愛上了人生。

我非常喜歡拍攝國語片的工作，因為在我認識人生的過程中，又能跨進一大步了。

我覺得長城影片公司的出品都是攝製認真的，而海外僑胞對長城影片公司的印象都很好。因此，我希望自己能在長城影片公司中演出一部好的影片。

經過和袁先生會談後，我請了一位國語女教師回家來替我溫習起國語的功課來。

我終於跟長城影片公司簽訂了拍片的合同，第一部影片的名字叫「我是一個女人」，為了這個片名，有人取笑過，他們說：難道還怕有人不知道紅綫（線）女是一個女人麼？

劇本是由朱克編寫的，朱克也是廣東人，卻偏寫國語劇本。有一天，我跟朱克用國語交談：

「朱克先生，怎麼你會說桂林官話呢？」朱克聽了哈哈大笑，原來他也曾到過桂林的，他的國語是桂林國語。

這部影片「我是一個女人」是由李萍倩導演的，李萍倩先生是中國電影界資歷最深的導演，我相信在他的指導下，我會演出一部滿意的影片來的。

演了好幾天的戲，我問李導演關於我的國語說得怎麼樣？

「可以，可以！及格了。」李導演風趣地說，我聽了這句話可高興極了。

自己小時候在學校唸書，最喜歡聽見「及格」這句話，可是如今自己長大了。聽了這句話還是挺開心，難道自己還是個小孩子麼？

在拍戲的時候，長城公司特派在編導室任職的江泓小姐和演員張錚在場指導我的國語發音，假如我的國語有進步，我是應該向他們表示感謝的。

最後，我希望我在「我是一個女人」片中能有及格的演出，更希望今後能在國語影壇這個新的藝術領域上多多努力。

——《長城畫報》第52期，1955年6月

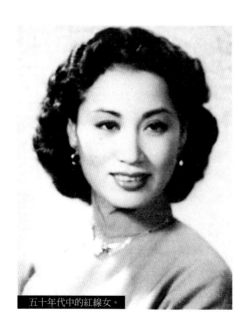

五十年代中的紅線女。

《一年之計》
寫作過程

沈寂（編劇）

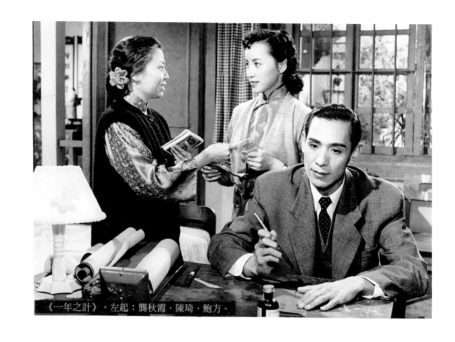

《一年之計》。左起：龔秋霞、陳琦、鮑方。

一九五五年，朱先生（朱石麟）到北京參加國慶觀禮，歸途中在上海休息，看望親友。他一到上海，就要我去看他，說自己想拍一部通過兄弟之間的矛盾來反映一個人應走什麼道路的影片，要求在情節中以一年裏的幾個節日作為戲的轉折。我們初步交談了一下，一星期後，在他離滬的前一天，我把匆匆完成的劇本交給他，因時間倉促，只是個初稿，請他予以修改加工。他約略看了一下，很有把握地表示：有了這個基礎，可以拍成一部好影片。我們又共同商議了一下，為這影片起了個劇名：《一年之計》。《一年之計》在海內外放映後，深受觀眾歡迎。我從影片中看到很多我在劇本中所沒有的動人場面和細節描寫，也看到由於導演的精湛藝術

技巧，使原來劇本中幾場空洞乏味的戲獲得出色的效果，應該說，這部影片能獲好評，完全是朱先生的心血和功績。一九五七年，文化部評選1949-1956年優秀影片，《一年之計》獲得了「榮譽獎」。朱先生領到「榮譽獎」獎章後，請齊聞韶轉交給我。我尊敬的前輩把榮譽讓給了我，我手捧這枚金光閃閃的獎章，又是感動又是慚愧。

——《第七屆香港國際電影節特刊》

沈寂（1924－）

原名沈崇剛。復旦大學西洋文學系畢業。四十年代初開始寫作，主編《幸福》、《春秋》雜誌。1949年任香港永華影業公司編劇。1950年加入長城，先後為長城、鳳凰編寫過《狂風之夜》、《白日夢》、《中秋月》、《蜜月》、《一年之計》、《小忽雷》、《雙女情歌》等劇本。著有小說《一代影星阮玲玉》、《大亨》、《大班》、《大世界傳奇》等。

1956

《小舞孃》。傅奇（左一）、石慧（左三）。

長城

中國民間藝術[1]　大富人家　女子公寓
日出　三戀[2]　紅顏劫[3]　玫瑰岩
小舞孃　新寡[4]

鳳凰

孔雀屏　少奶奶之謎[5]　寂寞的心
新婚第一夜[6]

新聯

風雨斷腸人　發達之人　三入閻王殿
夜夜念奴嬌　花好月圓　新婚夫婦
碧血恩仇萬古情

南方

忠實的朋友（蘇聯）　羅密歐與朱麗葉（蘇聯）
馴虎女郎（蘇聯）　秘密短劍（蘇聯）
街上足球隊（蘇聯）　安娜恨史（蘇聯）
大家庭（蘇聯）　瑞典火柴（蘇聯）
沒落之家（蘇聯）　游手好閒的女人（蘇聯）
卡通雜會（蘇聯）　驕傲的公主（捷克）

血淚冤仇（波蘭）　**秦香蓮**（長影）
中國雜技藝術表演（新影）　**真假巡按**（上影）
天仙配（上影）　**打金枝**（長影）

青春的園地（上影）
歡樂歌舞、廣場雜技表演（新影）

1　長城首部大型紀錄片。中國民間藝術團來港演出實錄，對東南亞影響極大。
2　毛妹首部電影作品。
3　陳思思首現銀幕。
4　獲《北京日報》和北京廣播電台選為「1957年中國十大優秀影片」。

5　改編自魏晉南北朝玄撰小說。
6　改編自英國小說《黛絲姑娘》。夏夢為鳳凰主演的首部影片。

事件

· 國民黨極端份子在「雙十節」發動「九龍暴動」，血腥攻擊愛國社團。長城製片廠、萬里片廠受襲。

· 長城舉辦第一期演員訓練班。

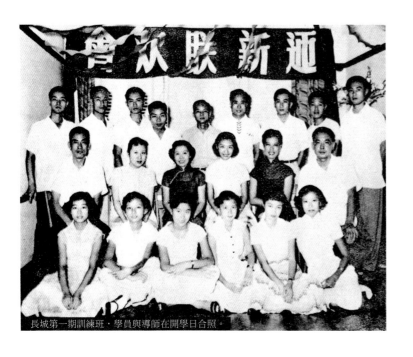
長城第一期訓練班，學員與導師在開學日合照。

1956

長城開辦演員訓練班

　　長城自1950年成立後至1956年，成功發掘、培養了夏夢、石慧、李湄、林黛、唐真、張錚、傅奇、池青、毛妹、樂蒂、張冰茜、喬莊、陳思思等新人。

　　1956年，長城舉辦較大規模的演員訓練班。首先通過登報公開招聘，選出15名學員加以培訓，特意在九龍界限街租下一個單元作為課室，進行為期一年的培訓，並以演出話劇《家》作為畢業考試。有關訓練班的人員如下：主任龔秋霞　副主任陳娟娟　姜明（兼教史坦尼斯拉夫斯基的「演員自我修養」）　聲樂老師費明儀　舞蹈老師吳世勳　普通話老師馮琳　主要學員關山　王葆真　李炳宏　方婷　李惠霞　黃放　唐士可　王寶鏗　洪虹　吳芭拉　姚少萍　鍾國梁　關伯誠　梁成章　王維

王葆真（1942— ）

原籍福建，生於香港。1956年考進長城演員訓練班，因在《阿Q正傳》中飾演小尼姑一角受人矚目，後成為公司的當家花旦之一，主演過《血染少女心》、《十七歲》、《樑上君子》、《雲海玉弓緣》、《紅纓刀》等近三十部影片。她還是當時大型文藝演出時首屈一指的司儀。曾任華南電影工作者聯合會副理事長。

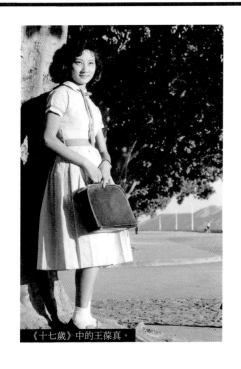

《十七歲》中的王葆真。

王葆真談長城訓練班

　　我喜歡舞蹈。1956年，我去投考長城舞蹈班，主考的是李萍倩、程步高、夏夢和孫芷君等人。考進之後，卻被「放進」了演員訓練班。同班的還有關山等人，導師有龔秋霞、陳娟娟、姜明、費明儀、吳世勳和馮琳等。那時，每個人每月有五十塊車馬費，不過，我單是過海交通，每月的交通費便要六十塊。學習期間拍戲，每天有九塊錢。畢業後，正式加入長城。那時，在長城演員中，只有我和方婷講廣東話（初時國語都不行）。我在公司裡年紀最小，個個都照顧我。訓練班的訓練內容很全面、嚴格。訓練班結束後，公司也常常像正式學校一樣開課，讓我們學習電影及表演理論，還有音樂、舞蹈等等，其他部門也有自己的課。還開展各式各樣的康樂活動。所以公司裡的群體精神很強，也養成了一種學習的習慣。

《中國民間藝術》導演的話

胡小峰（導演）

「中國民間藝術」上映了。當一部影片要公開向觀眾放映的時候，參加這部影片的工作者總會有一種莫明其妙的不安。就像一個小學生把考卷交給老師審閱一樣，有一份戰戰兢兢的心情。可是對於「中國民間藝術」的上映來說，這種不安的心情要增加千倍萬倍。因為要真實地把中國多姿多彩的民間藝術介紹給觀眾，這項工作是很繁重的，責任是很大的。

首先我們對於紀錄片的攝製毫無經驗，在工作開始的時候，簡直不知道如何着手是好，這是一次新的嘗試。

又因為這部影片是在舞台上拍攝下來的，因此不可避免地受到許多技術上的限制，使得一向在攝影棚內工作慣了的我弄得焦頭爛額。我們不能在戲院裏當着觀眾喊「開麥拉」，又不能請演員們試演。在攝影方面不能按照影片感光的要求佈置燈光，為了儘（盡）可能不影響觀眾，我們的攝影機又不能隨意地移動。在錄音方面，我們的話筒又不能在舞台上跟隨着演員的地位，更無法運用拍板，這就使演員的動作不能與聲帶吻合。……這些，給我們的工作帶來了許多困難。可是這些困難，終於在全體工作人員熱情的勞動與緊密的合作下一一地給克服了。

為了使觀眾們在短時間內能欣賞這部影片，我們整整花了十天功夫，埋頭在剪接工作裏，現在影片雖然是趕出來了，但一定有許多缺點，和許多粗陋的地方。最使我們惶懼的，那就是這些民間藝術的演出，本來是那樣的多姿多彩，在藝術上是獲得那樣高的成就。可是我們的影片，卻不能充分表現出這些成就。譬如說，演員們細緻的感情與動作，影片就介紹得不夠。往往在一個遠景裏忽略過去了。

再說一遍，我們的影片僅僅是介紹了民間藝術的一些表面的皮毛而已。但假使觀眾們能在影片中欣賞到一點一滴民間藝術的優美處的話，這就是我們全體工作人員莫大的收穫了，我們將會感到安慰。

親愛的讀者們，這番話也許有些「自辯」之嫌，不過這確是一番心裏的話。

——《文匯報》，1956年3月16日

《中國民間藝術》中的舞蹈《荷花舞》。

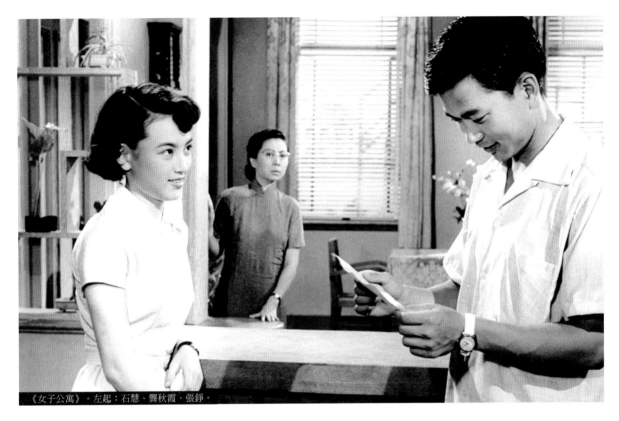

《女子公寓》。左起：石慧、龔秋霞、張錚。

《女子公寓》
導演日記

黃域（導演）

X月X日

「女子公寓」——一個有趣的劇名。這也是一個有趣的故事，內容是述說一婦女遭受了男人的欺騙遺棄，於是她產生變態心理，對男人懷着憎恨和戒懼，她開設一家「女子公寓」，嚴加管束和防範，使單身女子得一安身立命之所。可是她的變態心理終給自己的女兒醫治好了，原來女兒交上一位誠樸的好青年，一對青年男女真摯的愛情終於感動了母親，於是母親也發現到自己過去對男人的偏見是錯誤的。故事是充滿諷刺性的笑料和人情味。

X月X日

今天下午四時在廠裏開劇本討論會議，出席的有袁老總和公司的各位編導同事。我們對於一個劇本的產生過程是要召開好幾次討論會議的，首先是討論故事，再次是討論分場大綱，這一回是討論對白劇本，該是接近到討論過程的最後階段了吧。

X月X日

行政會議決定派我擔任「女子公寓」的導演。晚上我跑到編劇人周然兄的家裏和他談了一個通宵，在導演和編劇中間，需要彼此密切的了解和合作，才能融會地將劇本的精神和意旨完美地通過電影表現出來。

「『女子公寓』的基本精神是批判男性中心社會制度所造成的不合理現象，男女不平等，女主角鍾毅就成為這制度下的犧牲品。」周然兄說。我同意在處理這部戲時緊緊地掌握到這點精神，同時我也不能忽略這是一部喜劇，有一個甜美的結局，告訴觀眾們男女間應該是存在有一份忠誠真摯的愛情。

X月X日

在燈下，我正運用着思想去替「女子公寓」織結起想像中一寸一寸的膠片，我開始編寫分鏡頭劇本，我仔細地在劇本每一場戲中劃分成若干個鏡頭，是遠景還是近景？是全景還是特寫拍攝？拍攝鏡頭的角度又應該如何？在某一場戲中，應該在那些各個不同的角度拍攝一些摘用鏡頭，藉以使整場戲聯接得順利細膩。又應該在那些時候拍攝一

些反應鏡頭藉以加強戲的氣氛。

X月X日

佈景師萬古蟾交給我好幾份佈景的設計圖畫，我開始跟他和沈廠長三人討論佈景問題，我們決定第一堂佈景是搭佈「女子公寓」的辦公室和客廳，接連着辦公室和客廳的是一條過道，房子外面是一個小花園。

關於佈景的問題解決得很順利，接着我又和管理道具和陳設的職員們談一些如何裝置室內陳設的問題，比如我認為客廳的傢私（俬）不能太多，我提議他們只佈置幾張長沙發，幾張儿（几）子。因為傢私（俬）太多，就像是個有錢人家的客廳而不是女子公寓的客廳了。

X月X日

今天是開鏡大吉，朋友們都來向我握手道賀。工作開始的時候，我首先是跟攝影師董克毅研究鏡頭位置和打光的問題，這一段戲是拍攝鍾慧明畢業回家與母親鍾毅相聚的鏡頭，我認為光綫（線）要明朗些，更能顯出相聚中喜悅的氣息來。

經過試演滿意，便是正式拍攝，今天一共拍了十八個鏡頭，一般來說，一部影片約分五百個鏡頭左右，在攝影場中工作，每天約可拍攝二十個鏡頭，因此一部影片的拍攝時間總要二十天以上，加上排練，外景，剪輯，補戲，配音等等工作，通常一部影片的攝製時間，總要花上兩三個月時間的。

X月X日

今天拍外景，地點是九龍塘的根德道，劇務把攝影器材搬上大貨車，外景隊便登上汽車駛向九龍塘去，拍外景有時是拍好了影片，回來再叫演員配聲帶的，因此毋須帶同錄音師到（前）往的。

幸虧九龍塘是人跡稀少的住宅區，在市區拍攝外景常會吸引着許多行人來「看明星」的，因為沒有什麼人來「看明星」，所以這場外景很順利地拍攝完了。

X月X日

「女子公寓」有三支插曲，是由石慧主唱的。收唱歌和配音的程序剛剛相反，配音是拍好了戲，再在試映間放映出來，演員要一邊看着銀幕上自己的表演，一邊對錄音機講對白，務求自己發音時嘴部翕動與銀幕上嘴部翕動一致。收唱歌則先收好了唱歌，然後拍攝唱歌那一場戲。拍戲時，一邊播放着錄好音的那支歌曲，演員在攝影機前也依着播放的那支歌曲唱起來，那麼將來影片放映到銀幕上時，演員表情時嘴部翕動便符合唱歌錄音時的嘴部翕動了。

X月X日

戲已經拍攝得差不多了，只差一些另（零）碎鏡頭。黑房工作也開始要做，本來黑房的剪輯工作已經由負責剪輯的莊文郎初步完成了，他根據了影片上場記的拍板鏡頭記錄順序地把拍攝好的膠片一個鏡頭跟着一個鏡頭的連接組織起來，放映出來時，也算得上是一齣粗枝大葉的電影了。可是有時候影片拍攝得可能過長，比如一部影片的長度通常是八千呎到一萬呎的，卻拍攝超過了萬餘呎，那麼這多餘的呎數就需要刪剪去。

動人的好影片，節奏一定是明確有力的，導演需要注意到影片中各個鏡頭的長短，需要注意到整部影片節奏調子的統一性。

X月X日

「女子公寓」Ａ拷貝放映時，製片人袁老總和各編導們都到放映間來看試片。看過試片後，大家開一個討論會，朋友對我提供很多修改意見，在處理這些意見時，我需要攷（考）慮到如何根據着他們的意見而進行補戲或其他修改工作。

最後的工作是剪接預告片和配音樂，配音樂需要導演和音樂師合作，我和音樂師草田二人看過幾次試片，將影片中每一場戲的氣氛情調節奏仔細研究一番，然後由他再作曲，得到我的同意，他便要開始進行配音樂這門工作了。

電影導演是一門複雜的學問，需要向讀者們抱歉的，卻是這篇「導演日記」是寫得太簡單了。

——《長城畫報》第57期，1955年11月

周然（1915—2008）

浙江海寧人，原名查良景。三十年代，曾與瞿白音、葛一虹一起參與社會活動，被合稱為「嘉定三傑」。1933年參加左翼戲劇家聯盟，並以「田魯」筆名進行創作。抗戰時期，先後參加救亡演劇九隊、青鳥劇社等。1953年進入長城，先後擔任編劇、編導室主任。劇作有《女子公寓》、《笑笑笑》、《雪地情仇》、《樑上君子》、《萬戶千家》等三十幾部。曾任華南電影工作者聯合會名譽顧問。

黃域（1916— ）

蘇州人。1937年參加上海明星影片公司演員訓練班，後轉為導演。1952年起為長城執導，是長城最主要導演之一，作品有《花花世界》、《視察專員》、《女子公寓》、《雙女情歌》、《臥虎村》、《小當家》及大型紀錄片《武夷山下》和《潮梅風光》等數十部。現任華南電影工作者聯合會名譽顧問。

《玫瑰岩》
編劇闡述

朱克（編劇）

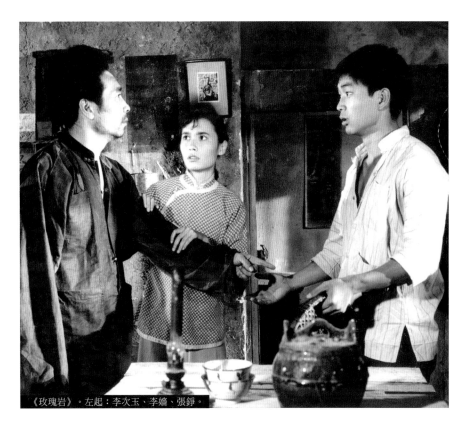

《玫瑰岩》。左起：李次玉、李嬙、張錚。

一對淳樸、強悍，有着強烈的爭自由的鬥志的青年形象漸漸浮現眼前，同時，舊社會的那種壓迫人、剝削人的醜惡面貌也激起了我的憎恨，我就在這樣的主題下面，把故事組織了。

有了故事梗概以後，痛苦隨着來了，要寫漁民，漁民的生活我相當生疏，雖然我童年的時候曾經有過一段漁村的生活，但是，那記憶已經像深春的清晨一樣，被蓋上一層薄霧了。不過，這些模糊的記憶仍是不可磨滅的，那些早年的朋友，叔叔伯伯們的面影，也慢慢地出現在眼前了，於是，我在那些熟識的

面孔中，捉摸我的人物。

模糊的記憶所能給我的只是模糊的影像，我不能不重新到漁村去找尋我的熟人。我的旅行也就這樣開始了，我首先跑到香港仔去，走遍鴨脷洲，又到筲箕灣去，從陸上到海上，都找不到我的故人的面影，因為，這些地方都太都市化了，我又到別的地方去，長洲、大丫島、青山灣，我住在漁民們的鄰近，天天跟他們聊天，跟他們出海，漸漸地，我好像發現了某個舊朋友一樣，我漸漸熟識了他們的生活，但，生活的形態仍跟我所意圖的有着很遠的距離。

去年冬天，最冷的那幾天我又跑到大澳去，那裏跟港九附近的漁村比較上更接近我的理想，我住了幾天，也認識了一些漁民兄弟，從這幾個地方的漁民中，我漸漸看到了他們間的那些大同小略的生活習慣、氣質……這時候，寫作的信心也漸漸加強了。

這期間，我仍到處打聽可以去的地方，剛巧大埔以外的「塔門」有小輪可通，於是，我抱着高度的希望跑到塔門去，可是，天啊！塔門原來也不是我理想的漁村呢！但是，意外地，我找到了塔門以外的一個小漁村，那就是現在拍攝

「玫瑰岩」外景的高流灣了。

高流灣的自然環境怎樣美麗，這不是我主要的，高流灣那些誠懇、質樸、強悍、熱情的漁民是我要找的對象，我跟他們交了朋友，跟他們懇談……於是，我那些老朋友的面影，漸漸疊印在他們的身上，「玫瑰岩」的那些人物，開始活現起來，這以後，我跟他（她）們共同生活，共同享受痛苦和快樂了。

——《長城畫報》第57期，1955年11月

程步高（1894－1966）

生於浙江平湖。五十年代，長城最主要的導演之一。畢業於法國人主辦的震旦大學。早年曾撰寫影評，後成為導演。三十年代加入左翼運動後，曾導演了《狂流》、《春蠶》等經典名片。1936年被選為上海電影界救國會執行委員。1952年加入長城，先後導演了《歡喜冤家》、《深閨夢裏人》、《少女的煩惱》、《玫瑰岩》、《小鴿子姑娘》、《鳳鳴》、《脂粉小霸王》、《美人計》等十多部影片。

朱克（1919－　）

廣東台山人。五十年代任長城公司編劇，作品有《寸草心》、《都會交響曲》、《深閨夢裏人》、《視察專員》、《紅顏劫》、《玫瑰岩》、《小舞孃》、《望夫山下》、《逆旅風雲》等。六七十年代參與創立「香港話劇團」和香港影視劇團。2008年獲香港舞台劇獎之「終身成就獎」。現任華南電影工作者聯合會名譽顧問。

張錚（1931－　）

河北通州人，原名張喬夫。1951年加入長城任演員，主演過《絕代佳人》、《不要離開我》、《少女的煩惱》、《女子公寓》、《玫瑰岩》、《鳴鳳》、《小咪趣史》等影片。六十年代末轉任導演，作品有《迷人的漩渦》、《映山紅》及紀錄片《雲南奇趣錄》、《新疆奇趣錄》、《中國民間體育奇趣錄》等。七十年代轉往電視台演出。曾任溫哥華電影電視人協會副會長。

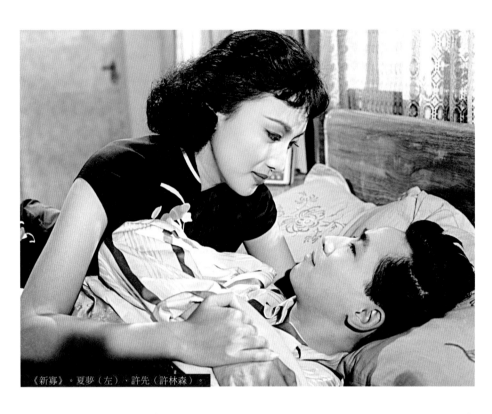

《新寡》。夏夢（左）、許先（許林森）。

《新寡》影評

王雲縵

　　一個死去了丈夫的寡婦，受着婆婆的歧視……這類事情，在舊社會舊家庭中，實在是常見常聞的；但是，香港影片「新寡」在內容上、藝術處理上，還是能吸引住我們。

　　我感到，影片「新寡」是有一些特點的，因此這個生活內容雖然比較狹窄、陳舊的藝術作品，也能顯出一些光彩。影片「新寡」對方湄這個人物，是傾注了很大同情的。這點，表現出了作者對生活的態度。同時，這也是通過對於人物的細膩的描寫自然地流露出來的。

　　當一個人失去自己的親人時，不能不在心中引起極大的震蕩和痛苦；何況，是方湄這樣一個軟弱、本來就將全部希望寄托在丈夫身上的人。方湄在丈夫死後，雖然躺在醫院裏，還一再叮囑劉時俊將她丈夫生前為她買的香水找來。她捧着香水，痛苦地、自言自語地說：「要不是為了買這香水，你也不會死了！」這一平常的細節，因為很切合人物此時此地的心情，就很自然地感染了我們。我們也看到，全家都在為她丈夫遺留下來的一筆偌大的人壽保險費奔忙着，但是方湄不僅毫不感興趣，當她一聽婆婆提到它時，就引起她的厭惡和內心的痛苦。這些，都很細微地描寫出了一個弱女子在遭受這種生活悲劇後的真實心情，和她善良的本性。此外，當她發現自己的小姑文娟的男朋友張大維是個洋場惡少時，她也從旁提醒了幼稚無知的文娟，因為家中人（包括文娟）全不信任她、厭惡她，相反很欣賞張大維這個人，所以，第一次，她只能向文娟很婉轉地提到這點。第二次，方湄開始並不願吐露真情，最後，她實在不忍眼看文娟去上壞人的當，才把張大維約她去飯店的事說了出來。我們看到，方湄在此時，壓制了自身的悲痛，在為他人奔忙、操心。這種愛人助人的精神，表現了她心靈中美好的方面。

　　影片「新寡」也說明方湄這個弱女子，不僅不容於封建家庭，也不容於社會。像她婆婆那樣，顯然是冷漠到了殘酷的程度；像張經理這種人，也不過是利用劉時俊的才幹，才同意方湄去公司工作。在表現張大維這個人物時，影片還使了這樣一下曲筆，方湄約文娟一起到飯店中去，讓文娟親自看清張大維的無恥下流行為；他的醜態似乎揭穿了；但是緊接着，張大維的三兩句花言巧語，又蒙騙了文娟，使文娟相信是方湄在破壞他們的婚事。這也就表現了：一個善良的弱女子，雖然真理在手，（但）在那個社會

裏和黑暗勢力作抗爭，是多麼不容易啊！

在導演處理方面，也是流暢、條理分明的。特別是在鏡頭的組接上，顯出了導演的經驗和才能。例如方湄到她丈夫買過香水的地方去的那段戲，我們開始看到她孤獨的身影自遠處來，穿過人來車往的街道，然後是她在百貨店門口徘徊，接着她突然注意到了她丈夫被車撞死後留在地上的血跡，她木然地奔過去，一個臉部特寫，映照出她無言悲痛的神情。導演在鏡頭的運用上，是漸漸地從遠處深處推近人物，最後才將人物的面部表情展現在我們眼前。這就一步步地、有層次地、由淺入深地表露了人物的內心狀態，給人情緒上越來越強烈的感染。影片的最後一場，在鏡頭組接上也很成功。這場戲一開始，方湄回家即如臨大敵，這裏短鏡頭多，全家一個接着一個嘲罵她、奚落她，大有「置之於死地」的氣氛，情勢急促而緊張。等到弄明白方湄懷了遺腹子時，情形立刻大變。在整段戲中，導演對於方湄，幾乎全部用了特寫鏡頭，通過這一系列最能清晰表現人物內心狀態的特寫鏡頭，將她對封建舊家庭的蔑視、憤慨，以至最後決定以出走來抗爭的情緒變化，最鮮明最突出地表露了出來。所以，當她勇敢地喊出：「我有權利保護我的孩子」時，在我們的感受上是這麼吻合、銜接。導演在這方面的作用，是不應忽視的。

——《人民日報》，1956年10月25日

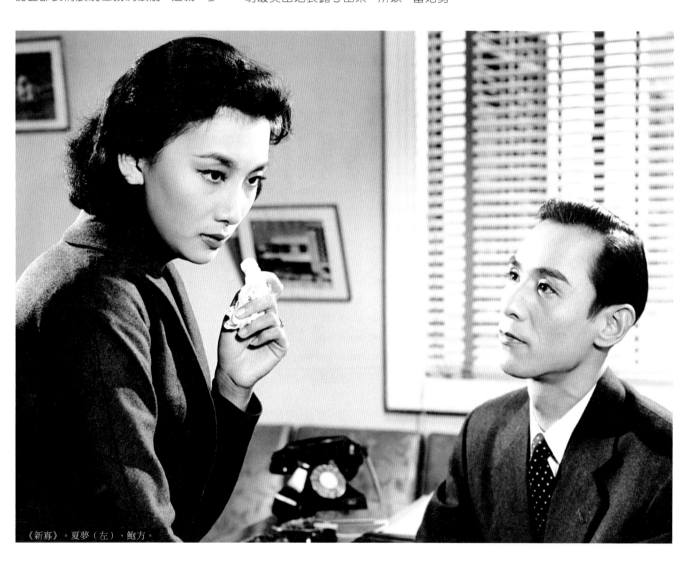

《新寡》。夏夢（左）、鮑方。

1956

《日出》影評

羅卡

曹禺的《日出》完成於卅年代中，當年與《雷雨》成為最受歡迎的劇目，不少話劇團視為戲寶，許多南來影人都曾演過，導演之一胡小峰在上海就曾參加演出。

原著描畫的是黃金時期上海醉生夢死的資產階級、有閒階級和飽受欺凌、剝削的勞工、妓女、孤女的對比。方達生與陳白露則是處在邊沿的人，前者是受新生力量感召的知識分子，後者是自覺沉淪而不能自拔的交際花。結局是陳白露、小東西都走着妓女翠喜以自殺求解脫的老路，方達生無能為力，悲劇性與無助感都很濃烈，控訴力亦頗強。今次改編，仍保留原著的時代、地方背景，卻刪去了一些人物如翠喜，也把小東西的收場安排為逃出虎口，迫（追）隨方達生到北方追求新生（"北方"是當時新社會、新希望的象徵，暗寓解放區），悲劇人物黃省三的出場也減少了，從而減低了悲劇性，加強了積極、進步的意義，這顯然是配合中共建國以後的文藝路線。　另一方面，為迎合香港和東南亞市場，也必須盡量把意識晦隱；資產階級、有閒階級的腐化、墮落、無聊可以暴露一下，階級仇恨和工人階級站起來則不宜明顯。這麼一來，"長城"的《日出》有點像是曹禺《日出》的健康積極版本，對陳白露的詮釋就比原著更善良、清白好多，不太像是

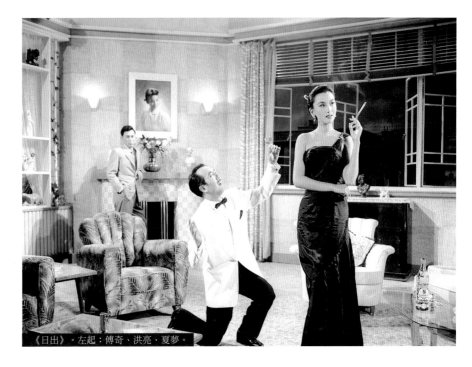

《日出》。左起：傅奇、洪亮、夏夢。

陷於角落邊緣。本片多次寫陳和方回到舊日的農場、郊野談心，突出她以前的青春活潑，而室內場景也並不特別強調環境氣氛的黑暗，夏夢演來更是楚楚可人，艷麗多於頹廢。

曹禺說過《日出》是沒有主角的，每個登場人物都是主角。電影改編不能不照顧明星制度，夏夢、傅奇的戲還佔着主導。不過，潘月亭（李次玉）、張喬治（洪亮）、福升（唐納）、顧八奶奶（馮琳）仍頗有表現，胡四（喬莊）、小東西（樂蒂）僅以造型新鮮討好。黃省三（孫芷君）、李石清（金沙）、黑三（侯景夫）都較少可表演的戲份。

——《第十八屆香港國際電影節特刊》

厚臉皮的公關

韋偉（演員）

那時候公司沒公關，但要四處借地方、家具。我家裏所有的家具沒有一件不拍過戲的，捨不得，但當時公司又沒錢。什麼事情公司叫我，我都義無反顧，勇字當頭往前衝。舉例上警察局，如果遇見老外就由我來跟他說，那時候香港的老外很麻煩，要說英語。我的英語不好，我丈夫常叫我不要說英語，可是我不管，我跟老外很能說，我不怕，為什麼你不懂中文？我跟你說英語已經對你很好，講得好不好有什麼關係？明白就成。

——香港電影資料館「口述歷史計劃」

《新婚第一夜》
重拍與改編

劉成漢

劉成漢在〈朱石麟——中國古典電影的代表〉一文中，指出朱石麟重拍1942年由桑弧編劇的《洞房花燭夜》，故事靈感來自哈地《黛絲姑娘》。故事經中國化後，突出了以下數點：

一是以雲表姐新婚後被發現為非處女的悲慘命運作為起興，以對比以後女主角林芬（夏夢）的遭遇，二是批判了封建父權的可佈及虛偽，父親竟以

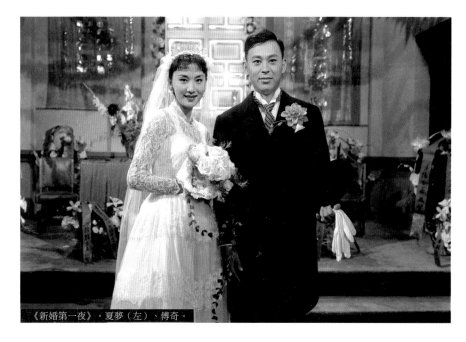

《新婚第一夜》。夏夢（左）、傅奇。

「餓死事小，失節事大」的禮教觀念來逼害親生女兒。三是林芬勇敢地離開夫家時，新婚夫婿（傅奇）亦終於起來反抗父親的命令，脫離家庭和妻子一同離去。

——《第七屆香港國際電影節特刊》

姜明（1910—1990）

原名赫漁村，遼寧瀋陽人。東北大學畢業。早年參加旅行劇團，在全國各地演出，因飾演《雷雨》中的魯貴及《阿Q正傳》中的阿Q而知名。鳳凰成立時的主要成員。曾參與《絕代佳人》、《視察專員》、《金鷹》等四十多部影片演出。執導過《一年之計》、《新婚第一夜》、《太太傳奇》等影片。七十年代曾任鳳凰公司經理。曾任華南電影工作者聯合會副會長。

韋偉（1922—）

廣東中山人，原名繆孟英。舞台演員出身。1948年因主演費穆導演的《小城之春》而享譽國際。鳳凰成立初期最主要的演員之一，為公司主演了《閃電戀愛》、《一年之計》、《少奶奶之謎》、《寂寞的心》、《太太傳奇》、《風塵尤物》、《未出嫁的媽媽》、《草木皆兵》等近十部影片。

1957

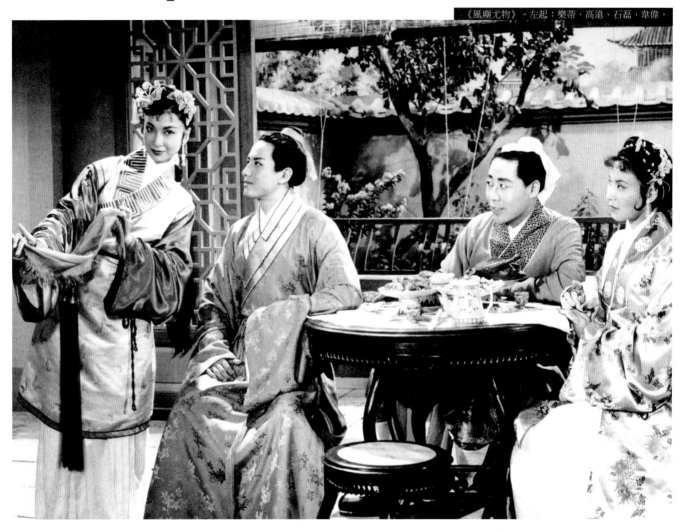

長城

鸞鳳和鳴　捉鬼記　小鴿子姑娘
望夫山下₁　紅燈籠₂　鳴鳳　魔影₃
中國民間藝術₄　春歸何處　丁香姑娘
芙蓉仙子₅　逆旅風雲

鳳凰

男大當婚₆　太太傳奇　雪中蓮₇
婦唱夫隨　風塵尤物₈

新聯

包公合珠記₉　包公灰闌計₁₀
烈女春香₁₁　對錯親家　包公血掌印₁₂
仙女戲魔王　誰是兇手

南方

第十二夜（蘇聯）　蜻蜓姑娘（蘇聯）
世界摔跤冠軍（蘇聯）　第六縱隊（蘇聯）
游擊女英雄（蘇聯）　春寒（蘇聯）
我們好像見過面（蘇聯）　生活的一課（蘇聯）
假情假義的人（蘇聯）　夜店（蘇聯）

杏林春暖 (蘇聯)　春天的聲音 (蘇聯)	劉巧兒 (長影)　家 (上影)　四進士 (上影)
安娜卡列尼娜 (蘇聯)　河上燈火 (蘇聯)	哥哥和妹妹 (長影)　李時珍 (上影)
梅麗公主 (蘇聯)　足球隊南游爭霸戰 (蘇聯)	足球三傑 (上影)　祝福 (北影)
沙道城戰歌 (朝鮮)　新局長到來之前 (長影)	聰明月老 (上影)　搜書院 (上影)
南島風雲 (上影)　國際歌舞大會演 (新影)	羅漢錢 (江南)　情長誼深 (天馬)
一場風波 (上影)　花木蘭 (長影)	結婚之日 (東北)　梅蘭芳 (北影)
牡丹仙子 (上影)　閩江橘子紅 (上影)	今日中國特輯 (新影)
平原游擊隊 (長影)　夏夜風波 (長影)	
庵堂認母 (上影)　撲不滅的火焰 (長影)	

1　悲劇影片經典。	7　星加坡分為兩集上映。
2　同場加映《南北棋王象棋比賽》及《廣東名家武術表演》。	8　改編自元代關漢卿名作《救風塵》。鳳凰首部古裝片。
3　長城首部粵語影片。	9　粵劇歌唱片。
4　另一齣中國民間藝術團演出紀錄片。長城首部彩色片。	10　粵劇歌唱片。
5　香港第一部彩色木偶電影，公映時在戲院大堂舉辦木偶戲展覽。	11　粵劇歌唱片。為賑濟水災義演。
6　朱虹首部電影。	12　粵劇歌唱片。又名《包公三審血掌印》。

事件

· 為勞工子弟學校義演籌款。

· 長城演員江樺往意大利深造聲樂，在利舞台戲院舉行告別音樂會，長城合唱團等參與演出。

· 「長鳳新」拓展院線。12月普慶戲院開幕，成立豐年娛樂公司，何賢任董事長。

豐年娛樂公司董事局全人。左起：姚蕙、許敦樂、孫城增、何賢、劉衡仲、倪少強。

《望夫山下》影評

黃志

如果說《笑笑笑》是李萍倩香港時期較佳的喜劇，那麼《望夫山下》（一九五七）則是他出色的悲劇。影片結構嚴密，很巧妙地把望夫山的典故與劇情緊密地結合在一起。影片不乏回憶的場面，但不因此阻礙劇情的發展，反而變成推進劇情的動力，這在當時是難能可貴的，就算現在很多接受過新事物的導演，在運用這類回憶場面也望塵莫及，試以今屆電影節選映的由田壯壯執導的中國電影《九月》（一九八四）來比較，便可知泰半了。嚴格來說，《望夫山下》是一部通俗劇，巧合之處，比比皆是，但李萍倩成功的地方是把這等巧合的事情拍得很有說服力。劇情的發展有條不紊，以抽絲剝繭的手法來處理，並不故作神秘。而片中兩個悲劇女性（由夏夢飾演的劉苑琳，與李嬙飾演的丁少奶奶）之間的感情寫得很好，命運使她們有同一丈夫，互相憐惜，互相扶持。二人微妙的矛盾心理寫得出色。

影片對封建制度的控訴，可以媲美巴金的『家春秋』，全片的劇力凝結在結尾前的一場戲，所有人都集合在客廳裏，一切恩怨都在此了斷。海濤飾演的丁老太太為人封建，一切悲劇都因她一手造成，最後她如君臨天下般出現，目睹的卻是子病媳亡，孫兒被其生母帶走，僕人也一哄而散。家散人亡，莫過於此，這個封建制度的代言人也只能對空屋發號施令。這種在影片完結前，以一個聚會把劇中人集合在一起去解決千絲萬縷的問題的方法，在中國電影裏面曾經流行一時，最出色的當然是由蔡楚生、鄭君里聯合編導的《一江春水向東流》（一九四七）中的舞會戲，本片最後的聚會場面雖然規模小，但有劇力，比李萍倩自己的《母與子》的聚會戲優勝得多。本片最後以劉苑琳攜子離去，走上山路的背影作結，顯得含蓄有力，避免了煽情和濫情，而且表現出這個女性剛毅之處。

——《第九屆香港國際電影節特刊》

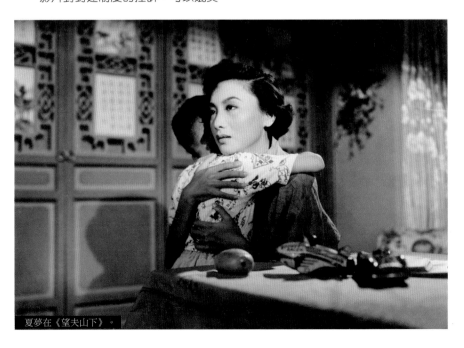

夏夢在《望夫山下》。

我首演《男大當婚》經過

朱虹（演員）

大約是一九五五至一九五六年之間，我剛從雲南來香港唸書的時候，我妹妹認識一位在片場門口開士多舖的同學，就相約一起去看拍戲，當時做演員兼服裝的劉甦在門口發現了我，對我瞧了半天，之後就把我帶到一位躺在帆布椅上的瘦瘦的伯伯面前，那伯伯問我：「叫什麼名字？喜不喜歡看拍戲？」我當時並不認識他是誰，後來才知道他就是大名鼎鼎的朱石麟導演。沒多久，女導演任意之到我家來，想找我去試鏡拍戲，當時我還有些猶疑，我不想因為拍戲終止學業，任意之說可以遷就我的時間，讀書拍戲兩不誤。但是我還是缺少信心，我拍戲能行嗎？試鏡之後，我去看了試片，想不到自己在銀幕上真的很

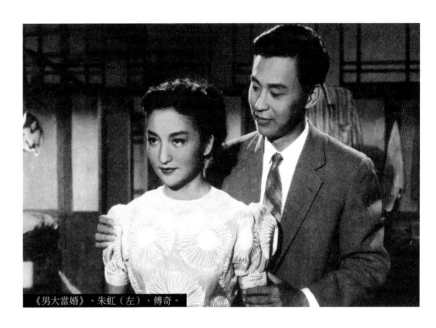

《男大當婚》。朱虹（左）、傅奇。

漂亮。

《男大當婚》是我拍的第一部戲，當時鳳凰公司很想培養自己公司的女主角，所以劇本是為我度身定做的，還給我配了當紅的小生傅奇，總導演是朱先生，執行導演是陳靜波、羅君雄，君雄主要管鏡頭，靜波就教我演戲，《男大當婚》使我一炮而紅。就這樣我正式加入了鳳凰公司，開始了電影生涯。

──朱楓、朱岩《朱石麟與電影》

朱虹（1941—　）

雲南昆明人。原名朱圓圓。1956年被鳳凰發掘，是公司五六十年代的當家花旦。先後主演了《男大當婚》、《情竇初開》、《金鷹》、《畫皮》、《審妻》、《屈原》、《父子情》等三十多部影片。銀都機構成立後，曾任機構行政公關，監製了影片《黑太陽731》。退休後，仍積極參與推動電影活動，曾協助香港電影資料館建立「口述歷史」資料庫。同時策劃出版了《情繫香江五十年》、《閃耀在同一星空》等。曾任華南電影工作者聯合會理事長。現任雲南省「政協」委員。

1957

南方建立院線* ▌

許敦樂

長鳳新和南方成立初期，在香港戲院發行方面，只有專門拍攝粵語影片的新聯公司較穩定，因為它和中聯、華僑和光藝共同擁有一條規模不小的院線，即是以環球戲院和太平戲院為龍頭、專門放映粵語影片的「環太」院線。而長城、鳳凰和南方的影片，往往只能在兩三家戲院上映，而這些戲院往往是臨時或逐年租賃的，對影片的發行以及票房收益造成很大的不便和窒礙。

當然，要建如此一條屬於「自己」的院線，是一件知易行難的事，其中，有佈局和資金的問題，還有當時三公司的社會關係不足的問題。過程十分艱辛，總而言之，是「客家人撐翹頭船上險灘」，一步一腳印。

當時主要負責院線組建工作的南方經理許敦樂，對組建院線曾撰文描述，現摘錄整理如下：

普慶戲院

建立院線的第一功應歸港澳名人何賢先生。他的親信劉衡仲先生也給我們提供了很多資訊和出了不少好主意。1957年，首先是大象行董事長兼總經理陳應歷和經理李福杖直接向業主戴紹光先生兄弟租下了九龍彌敦道中段的普慶戲院。該戲院從戰前直到戰後，一直專演大戲（粵劇），有舞台設備，後來改建成了專門放映首輪西片兼具舞台功能的新式戲院，座位超過一千五百，為九龍半島西片戲院之首。當時大象行是全港戲院放映設備的獨家供應商，售賣電影放映機、座位和聲光設備等，而且有工程師負責設計、安裝等全套服務，因此和大多數戲院老闆、西片公司都有密切聯繫。他們先租下了普慶戲院，待價而沽。

何賢先生在港澳名氣大、交遊廣、訊息靈通，知道普慶戲院要放盤，便通知南方公司。我們立刻研究，很快作出決定，同意以二萬七千八百元月租租下來，並立刻調動二十萬現鈔，作為按金之用。再由何賢先生出面簽合作經營合約，並註冊成立豐年娛樂有限公司，推何賢先生為董事長，孫城增（中僑國貨公司董事長）、倪少強（中華總商會會董、中華廠商會會長倪少傑昆仲）、許敦樂、劉衡仲先生等為董事局董事；敦聘袁耀鴻（人稱「袁伯」，他是港島利希慎公司屬下民樂公司董事，可以影響利舞台戲院的排片計劃）為總經理；並議定爭取和利舞台戲院聯映（西片為主，國語片為輔）。一時間，港九同業頗多議論、猜測：「左派」商人經營的戲院竟放映美國電影，實少見也。

普慶和利舞台兩戲院聯線放映，以西片為主，有機會才插映國語片，真的要實行起來，難度頗高。一方面是西片公司作梗，更主要的是香港和九龍的人口和觀眾的比例不同（九龍較多），形成映期中經常出現「長短腳」（長短不一）現象，即普慶戲院映期長，利舞台戲院映期短。要在普慶戲院兼排國語電影就更加困難。另一方面是，行家傳統習慣瞧不起國語電影，加上片源和賣不賣座的因素以及西片公司的高壓手段，令排片工作非常棘手。雖然如此，在六十年代初期，我們也曾將長城公司的越劇《三看御妹劉金定》、《三笑》、鳳凰公司的《金鷹》、《搶新郎》以及新聯公司的《蘇小小》排在普慶戲院首映，獲得極好的票房。戲院設有舞台設備，由開幕直至結業，是內地劇團來港演出、香港各界慶祝國慶演出以及本地劇團（主要粵劇）的主要演出場地。

快樂戲院

有了普慶戲院的前科，大象行陳、李兩位先生後來介紹他們的朋友楊耀隆先生和我們見面。楊先生是九龍佐敦道快樂戲院的業主，和我們見面後，稱該戲院在1958年待現時的租約屆滿後即可「放盤」（出售）。初時開價三百二十萬，後來又說家族中有人不想賣斷，只答應出租三十個月，要求每月租金三萬元，即共九十萬元，而且要一次過付清，條件比普慶戲院更「辣」。結果，我們還是答應了。後來側聞，是其家族中有人基於政治原因，不願把產業售予「左派」人士，但較可靠的傳說是代表我們前往接洽的人選，沒有何賢先生那樣「識做」（會做事）。及後，該戲院售予菲律賓華僑陳榮美先生，也不過是三百二十萬之數。

尋找「龍頭」戲院

要建立自己的院線，首要的目標是

尋找龍頭戲院。我們心目中，龍頭戲院最好位於九龍旺角、尖沙咀、油麻地或太子道接近深水埗一帶。幾經周折後，只好退而求其次，找上旺角亞皆老街的新華戲院。該戲院和我們有過合作經驗，司理伍先生知道我們在找戲院，便介紹戲院的業主和我們斟盤。那時，新華戲院所處地點還很僻靜，加上該院已殘舊不堪，只能放映二輪粵語電影。不過，業主的開價卻又超出市場價格。不料，在星加坡的邵氏兄弟公司的邵仁枚和邵逸夫兩兄弟要來香港開展電影業務、大展拳腳。為此，該公司二老闆邵邨人先生父子也正急於在香港物色供放映國語電影的戲院，一聽說新華戲院放盤，即加入競爭。終被他們近水樓台，捷足先登。因新華戲院和邵氏大廈接近，又曾和大「小開」邵維銳先生的油麻地戲院聯線放映粵語電影，雙方的關係較為密切。

我們曾有意購買深水埗長沙灣道的明聲戲院再拆建成新戲院。但該院佔地面積小，拆建後不能留出足夠的「通天」（香港的建築物受建築條例規限，須按比例留出一定的空間）作戲院之用。我們也曾接洽勝利戲院，本已談成落定，後來又讓給了恒生銀行。後來，我們又接洽位於港島皇后大道東的香港大舞台，準備改建戲院，但也沒成功。

高陞戲院

在港島西區，除了太平戲院，還有中央戲院和高陞戲院兩家專演大戲的「老古董」。中央戲院的梁傳和先生在香港警界很有名望，他曾就轉讓戲院的事和我們接過頭，但因條件不合告吹。高陞戲院自從 1960 年供潮劇團演出《辭郎洲》、《蘇六娘》、《陳二五娘》等劇目之後，電影的生意也興旺起來。戲院業主李世華、劍彬兄弟和中國銀行老總潘靜安先生交情很深。何賢先生一知道我們對高陞戲院有興趣，立即約李氏兄弟談。那時地價已上升，賣方堅持要價四百三十萬，我們當即落定作實，並組織了豐順娛樂公司，再跟何賢先生合作。其時，我們還特別敦聘長駐澳門永樂戲院的潘國麟、潘美珠（後改名姚蕙）伉儷到香港來，協助管理普慶和高陞兩戲院。其後再發展珠江和銀都等戲院。

銀都戲院

至此，外界朋友都知道我們在購買戲院時出手爽快。九龍尖沙咀凱悅酒店老闆鍾明輝在建凱悅酒店的同時，也在九龍觀塘區蓋了一家戲院（銀都戲院）。我們亦由潘國麟先生出面以三百二十萬現金購下。其時觀塘尚屬郊區，人口稀少，是最早期的徙置區之一（雞寮就在附近）。我們初時估計要有相當時日才能興旺起來，但地鐵興建後人口倍增，從 1963 年到上一世紀末的四十年多中，銀都戲院因該區擁有大批國產電影的基本觀眾，有時上座率竟可與旺角區的龍頭戲院南華看齊。

珠江戲院

在九龍土瓜灣區，我們購入了香港膠廠一萬多呎的地皮，一半讓給香港工會聯合會建會所，另一半建成了有一千八百座位的珠江戲院，並於 1964 年 5 月 14 日開業。

銀都戲院開幕盛況。

1957

南華戲院

因緣際會，旺角區彌敦道上原為廖創興銀行地盤的兩萬餘呎空地，由於六十年代初出現銀行風潮（銀行客戶擠提），該行讓出一半股權給了新加坡崇僑銀行（董事長高德根和中華總商會會長孫炳炎都是福建籍愛國僑領），他們知道國產電影很賣座，所以在籌建新興大廈時特地把通天建成戲院（南華），並表示希望和我們合作，作價七百萬元。雙方一拍即合，並組織了南華娛樂有限公司合作經營。該戲院的建築師是上海甘銘則師行的林威廉（澳門葡京首席設計師），戲院的座位雖然不多，但地處旺角區中心地帶，是非常理想的院線的龍頭戲院。

南洋戲院

及至灣仔區南洋煙草公司將其貨倉附近地盤建了一家戲院（南洋），雙南院線在港島也有了龍頭戲院。這樣，我們就由九龍的南華、珠江、銀都戲院，加上港島區的南洋、高陞及後來（1972年）建成的北角新光戲院，組成了一條佈局較完整的國語電影院線。促成了六十年代國產電影和長城、鳳凰公司電影製作、發行最旺盛的高峰期。

戲院院線建立起來後，我們的業務運作便很主動，攻守自如。當然，各戲院商之間在排期和分賬利益等方面也有矛盾，但那是永遠存在的客觀規律，要解決也較容易。在組建院線過程中，我們搞發行業務的同事林特霑（後來移居泰國）、麥伯亮（已故）和潘國麟經理、姚蕙經理以及長鳳新的朋友們，都付出了很大的努力。

隨着南洋戲院啟用，當時作為香港重要院線之一的「雙南線」宣告組建完成。其後，成為放映長鳳新及國產影片的主要平台。

*本文根據許敦樂《墾光拓影》資料整理

發行國產片《搜書院》

許敦樂

1957年，國產的舞台戲曲電影在馬師曾、紅線女主演的粵劇《搜書院》推動下達到了高峰。該片也是由上海電影製片廠拍攝，著名導演徐韜執導，是新中國出品的首部使用伊士曼彩色菲林的電影（此前多採用東德生產的矮克發 AGFA 菲林）。尤其引人矚目的是，該片是馬師曾和紅線女自從1955年離開香港回廣州後初次同台演出。這些都成了坊間議論的話題。雖然那時香港剛經過1956年「九龍暴動」，但由於粵語電影院線和台灣方面的利害關係一向較少（粵語電影因有北美市場，有時也受美國方面箝制），所以當時「三線」（三條電影院線：金陵戲院和國民戲院的金國線，太平戲院和環球戲院的太環線，紐約戲院和大世界戲院為首的紐大線）全都看好《搜書院》，都不願「執輸」（錯過機會），於是聯合起來，二十一家戲院一起放映《搜書院》。當時全香港（包括九龍、新界）共有六十家戲院，放映《搜書院》的便佔了三分之一（編者按：普慶、國泰、仙樂、都城等戲院沒有參加）。本來是同行如敵國，但在共同的利益下，甚麼都不計較了。我們以「友誼第一」為出發點，乘此機會擴大團結、廣交朋友，並給戲院

商「包底分帳」兼「包回頭」（給予戲院方面更多的自主空間，保證基本收入）的優惠，保證戲院方面無論如何都不致虧本。影片公映後成績斐然，票房總收入五十多萬元（與《梁祝》相若），結果皆大歡喜。按照當時平均票價一元計算，即有五十萬人次觀看過《搜書院》。而根據有關方面統計，1957年全港的人口約一百八十萬，由此推算，差不多有三分之一的香港市民看過《梁祝》和《搜書院》，其中尚沒包括嗣後在新界續映時的觀眾數目。

——《壄光拓影》

《搜書院》海報。

何賢（1908—1983）

廣東番禺人。澳門特區首任行政長官何厚鏵父親。出身銀行世家。五六十年代，在港澳地區具有舉足輕重的地位，更是「長鳳新」開拓「雙南院線」初期最主要的奠基人，並親任普慶、高陞等戲院的董事會主席，銀都成立時，任名譽董事長。曾任「全國人大」常委、中華全國工商聯常委、澳門立法會副主席等職。

潘國麟（？—逝世）

原居澳門。1957年，與夫人姚惠獲何賢先生委派來港，負責管理普慶戲院。其後，參與組建專為放映「長鳳新」及國產影片的「雙南院線」，先後擔任旗下多家戲院經理及「雙南院線」總經理。

袁耀鴻（1904—2003）

廣東寶安人。電影事業家。早年在廣州學習建築工程，後經營建築及戲院業。曾投資及促成了《游擊進行曲》、《珠江淚》、《羊城恨史》等影片的拍攝。曾為「長鳳新」組建電影院線及清水灣製片廠的建造作出很大貢獻。八十年代後任聯藝公司經理。曾任華南電影工作者聯合會副理事長。

1958

《香噴噴小姐》。左起：楊誠、陳思思、黃芳、平凡。

長城

蘭花花₁　眼兒媚　香噴噴小姐
借親配₂　慈母頑兒₃　小咪趣史
綠天鵝夜總會　有女懷春₄　阿Q正傳₅
少年遊

鳳凰

情竇初開₆　夜夜盼郎歸　未出嫁的媽媽
屍變　搶新郎₇　柳暗花明　夫妻經₈
玉手擒兇

新聯

你是兇手　女人的陷阱　丈夫變了心

南方

堅守要塞（蘇聯）　墨西哥英雄（蘇聯）
太平洋奇蹟（蘇聯）　天職（蘇聯）
41號車案（蘇聯）　狂歡晚會（蘇聯）
祝你成功（蘇聯）　漂亮的朋友（蘇聯）
伊凡從軍（蘇聯）　白狗（蘇聯）
海底擒諜（蘇聯）　馬戲之王（蘇聯）

蝴蝶盃（長影）　長江大橋（新影）

陳三五娘（天馬）　椰林曲（天馬）

群英會（北影）　中國木偶藝術（上影）

大戰雁蕩山（北影）　鳳凰之歌（江南）

幸福（天馬）　乘風破浪（江南）

鐵道游擊隊（上影）　十五貫（上影）

林沖（江南）　護士日記（江南）

杜十娘（北影）　百花爭艷（新影）

小白旗的風波（上影）　祖國大躍進（長影）

今日中國特輯第二套（新影）

1　片中有《放下你的鞭子》等戲中戲。

2　長城首部彩色故事片，香港首部黃梅調影片。為勞校籌款義映。

3　方婷首部作品。

4　童星王愛明參與演出。

5　關山憑本片獲第十二屆瑞士羅迦諾國際電影節「最佳男演員銀帆獎」，是香港首位於國際影展中獲獎的男演員。

6　取材自《羅蜜歐與茱麗葉》。

7　改編自川劇《拉郎配》。鳳凰首部彩色片。

8　加映短片《歡迎難胞劉連仁回國》。

事件

· 「長鳳新」拓展院線有進展，成功租下快樂戲院。

· 3月29日起，再為勞工子弟學校義演籌款。

· 6月，反對港英政府干涉學校掛國旗。

· 12月13日，為港九工會聯合會籌建「工人大會堂」，參與「國粵語影星聯合大會演」。

· 清水灣電影製片廠年底建成。

南方經營快樂戲院開幕，夏夢（左一）、韓瑛（左二）到賀。

《眼兒媚》評介

樂一山

《眼兒媚》是長城別創一格的輕喜劇，不單拍攝上套用很多西方喜劇原（元）素，而且大膽地把夏夢端莊賢慧的形象一改而成為跳脫開朗、有獨立思考、充滿現代感的女孩子，令人耳目一新。

嚴爾梅（夏夢）與她的契爺的姪兒（傅奇）一向相好，父母卻貪財主的聘禮而硬迫她嫁有錢的胖少爺。小姐雖未成年，卻想出各式小計謀去阻止婚事。最初假扮自殺，後來又迫契爺和她假結婚，由於契爺是她爸上司，她父母自以為得到金龜婿便答應了婚事，結果鬧出大堆笑話。

胡小峰的拍攝手法很明顯受歐美喜劇風格影響，例如嚴爾梅父母誇張的表情，在澳門酒店的大堆錯摸鏡頭，到今日仍令人看得開懷。當年上映時就連續好幾天笑聲震院。特別值得一提是鮑方

破格的演出，慣演嚴謹忠厚角色的他，今次演好色但耳仔軟的契爺，片中他一開始便頗能製造搞笑場面，片首他偷看夏夢與傅奇一對青春戀人互相調情的表情便教人拍案叫絕；後來在酒店欲乘機調戲夏夢的一段「鬧劇戲」，更有差利·卓別靈喜劇的味道。　本片是長城、鳳凰漸上軌道後，開始開闊戲路的嘗試，雖然夏夢淘氣女孩的裝扮稍嫌誇張，但不失為一部起落有緻（致）的佳作。

<div align="right">

——香港電影資料館
《長鳳新作品大展特刊》

</div>

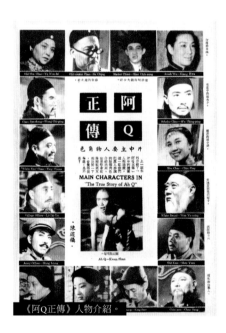

《阿Q正傳》人物介紹。

《眼兒媚》。左起：金沙、傅奇、夏夢、裘萍。

《阿Q正傳》的改編

許炎（姚克、編劇）

在改編的過程中，我抱定忠於原著的原則，盡量避免不必（要的）改動，只將原作中的片段貫穿起來，使它們組織一個整體。在必要時我酌量加強了故事的戲劇性，以符合電影的要求。不過這是有限度的戲劇化，如果超過了適當的限度，那就難免歪曲了原著的精神，同時也失去了改編的初衷了。我明知這樣的改編也許有人會說太拘謹；我明知大刀闊斧的改編可以使故事的戲劇性變得更濃厚，而易為觀眾接受；可是我覺得與其失之於不忠實，毋寧失之於拘謹，因為拘謹至少是不歪曲的。好在劇稿到了導演手裏，還有導演的處理創作過程，當劇中人物形象化了之後，會加上細筆刻劃，添上姿采，並可運用電影的蒙太奇和聲光音樂音響等的特賦條件，使影片更為生動。《阿Q正傳》本來是一個刻劃入微，可是外表平淡無奇的故事。它決不是荷里活西部片和歌舞片的觀眾對象。我們當然希望這些觀眾也能欣賞阿Q，但我們不必歪曲了阿Q來討好他們。

在魯迅先生的筆下，阿Q的弱點是被刻劃得淋漓盡致了。阿Q的精神勝利法，他的癩痢頭，他的革命觀念……是可笑的，但我們不要忽略了藏在"可笑"後面的沉痛。阿Q不是一個塗着白

鼻子的小丑。他雖然可笑，但他並不覺得可笑；他的精神勝利法是一種本能的反抗，他的革命是一種反抗的表面化，他受知識的局限，不知道誰在革命，和為什麼革命？甚至於他的革命意識也是"盔甲"、"造反"、"要什麼就是什麼"……這一不正確的觀念。這樣的愚懵是可悲的，不是可笑的，如果我們把阿Q扮成一個小丑，那就非但辱沒了阿Q，也歪曲了魯迅先生的本意。

——《長城畫報》第72期，1957年2月

《阿Q正傳》評介

羅卡

袁仰安籌拍本片並未得到國內的支持，因此全部用搭景拍攝，但細節都經過考證。劇本的編寫，袁找到戲劇名家亦是好友的姚克執筆，並有文豪章士釗和《文匯報》總編輯金堯如參與意見。由於其時姚克任職電懋，不便出名，所以用了筆名"訏炎"。（據沈鑒治"舊影話"專欄，刊《信報》1997·9·20）。阿Q一角起用長城新人關山，前此他並無演主角經驗，據說"一舉一動都是導演苦心指導下演出的"，卻為關山贏來盧卡諾國際影展的最佳男演員獎。

可能是戰戰兢兢忠於原著，但又未能在影像語言上找到相適應的風格，全片不免平實有餘、神采不足，風格平平無奇，缺乏魯訊筆下那種尖刻的諷刺和黑色得近乎荒誕的幽默。但袁仰安為堅持拍製本片，加深了他與國內領導的分歧。一九五七年他另謀自立門戶。影片開拍於一九五六年，一九五七年完成，五八年在盧卡諾得獎，隨即在港公映，但此時已換上長城、新新的聯合出品，其中新新是袁自資創辦的公司。

——香港電影資料館
《長鳳新作品大展特刊》

《阿Q正傳》中的關山。

《情竇初開》評介

羅卡

《情竇初開》劇照。朱虹（右）。

朱石麟在鳳凰公司開出小市民喜劇路線之同時，也培育了不少台前幕後的新秀，比方本片的陳靜波、任意之以及他的女兒朱楓，都從副導演做起，追隨他老人家學習編與導，而後晉身成為導演。本片其實是由陳、任二人執行導演，朱只作為總導演，在整體構思上加以指導。因此朱石麟在《情竇初開》所起的作用可能是監製、策劃多於導演。本片走的路線顯然是繼承朱石麟的人情喜劇，參考西方《羅蜜歐與茱麗葉》的主題與戲劇衝突而加以喜劇化的發揮，特色在於寫人物性格，既有典型性亦不落俗套。比方，馮琳、孫芷君的一段中年之戀就新鮮有趣，至於喜劇處境，也有參考西方電影的痕跡，卻勝在細節相當好，而且切合中國人的習俗，有強烈的生活氣息。

——香港電影資料館
《長鳳新作品大展特刊》

給女兒的信

朱石麟（導演）

1958年10月11日朱石麟在給女兒朱楓的家書中，提到影片《柳暗花明》、《搶新郎》等事，摘錄如下：

今年我六十歲生辰是在攝影棚裏度過的，同人們照例發起聚餐，但我堅決推辭了。中午，在家裏吃了麵，一時到廠拍戲，在晚飯休息的時候，同人給我送蛋糕，點上六支小蠟燭，還由全體演員送我一隻手錶，我們拍了照，將將照片寄給你。

你信上說，叫我不要怕老，楓兒，你估計錯了，我一點也沒有怕老，並且我也沒有覺得自己老，我現在的身體比五十歲還要好，體重也增加了（現在107磅），新中國救了我，讓我從喝酒賭錢的糜爛生活中自拔出來，社會主義鼓舞了我，使我一天天過著身心愉快的生活。當然，我中舊社會的毒甚深，但，思想認識在不斷提高中，一切缺點在逐漸的改正中，我滿懷歡暢地迎接著一個一個的任務，我永遠不會老的。

關於我的作品，你寄以很高的希望，我也以此自勉，但是，海外製作方針，是面向一千二百萬僑胞，所以尺度放得很寬，水平降得較低，因為海外殖民地統治者的電影審查機構，多方挑剔，國產片有許多許多都不獲通過，僑胞的需要就只好由港製片供給了。我的總導演名義是片商要求的，《柳暗花明》是空名，其他的我都參加了工作，總之我是應該負責的。

——朱楓、朱岩《朱石麟與電影》

朱石麟（站立第一排中）在攝影棚度過六十歲生辰。

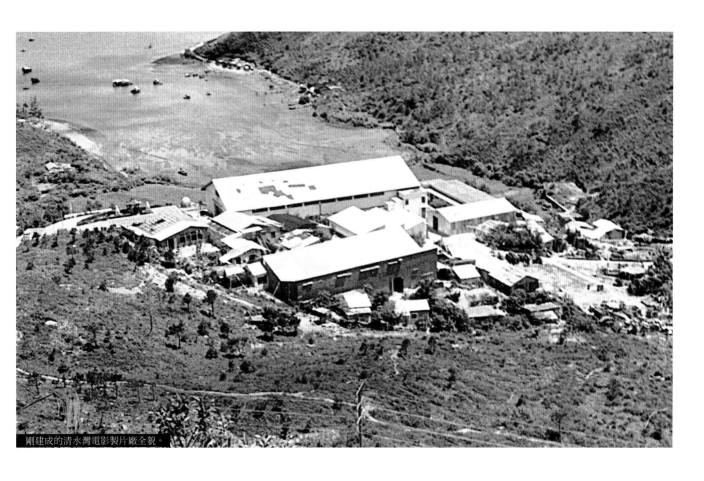

剛建成的清水灣電影製片廠全貌。

發展清水灣製片廠

清水灣製片廠建於 1958 年 11 月。

五十年代,香港電影處於戰後蓬勃發展時期,當時著名的電影公司很多,有長城、鳳凰、新聯、邵氏、電懋、國泰、中聯、華僑、光藝等。但片場只有大華片場、華達片場、萬里片場、大觀片場等,佛多廟小,難以施展。

那時,「長鳳新」三家公司,只有長城一家擁有自己的製片場,但隨着業務的發展,已顯得不敷應用。

興建為「長鳳新」及友好製片公司提供拍攝基地即製片廠的想法始於1956年,那年 10 月,香港的國民黨勢力藉着「雙十節」掛旗事件,發起「九龍暴動」,長城片廠和萬里片廠兩家愛國片廠亦是被攻擊目標。鑑於此,以「長鳳新」為首的愛國電影界決心興建屬於自己的片廠。同時,還因為當時的港英政府有意立法,將工廠撤離市區,即是說日後將不允許在市區設立片場。種種原

1958

因，催生了清水灣電影製片廠的建成。

1957年，由南方公司負責人吳荻舟、許敦樂連同原萬里片場廠長朱作華一起負責為片廠選址，終於在清水灣坑口物色到一片菜地園林，因地處偏僻，價錢較廉宜，購下的土地有二十四萬平方呎。經過一年砍伐林木、鋪整斜坡、修建道路、及興建各配套工程，終於1958年11月28日建成清水灣電影製片廠。這是屬於愛國進步電影界自己的片廠，也是當時全港規模最大的電影製片廠（規模更大的邵氏片場建於四年後的1962年）。朱作華擔任首任廠長。在朱作華領導下，經過不斷的調整擴建，使它成為可以提供拍攝及後期服務的職能、設備完善的製作基地。

在清水灣電影製片廠拍攝的第一部影片是鳳凰公司1959年開拍的《同心結》。1964年，原在長城製片廠（後改為大華製片廠）擔任廠長的陸元亮接替朱作華，擔任清水灣電影製片廠廠長。陸元亮入主後，進一步推行改革措施，以完善片廠管理制度、提高凝聚力和工作效率。改革措施有以下六點：

1. 片廠主要是為製片服務的，片廠要與製片公司配合，控制好經濟預算。2. 提高片廠的工作效率。向工作人員提出「為鏡頭服務」的要求，鏡頭到哪裏，就要注意到哪裏，集中精神為場上服務。3. 保證質量。重點放在準時交佈景。廠長室提前驗收佈景，在開拍前與佈景師會同導演、攝影師共同驗收佈景，保證廠方不躭誤製片公司拍攝工作。要做到這點，就要求廠長及有關的工作人員熟讀劇本。4. 關心職工生活。改善食堂，免費供應職工伙食，使許多過去習慣使用小爐子自己煮飯的職工不再隨處生火煮食，避免廠內發生火災的危險。5. 合理調整薪金。6. 不斷改善片場的環境，增添先進設備，擴建影棚。

隨着以上措施的實施，同年，在陸廠長帶領下，全廠人員發起了義務勞動，修建了第三棚（可將佈景接出棚外，也可將攝影機架在棚外），花費的僅是用來購買

建棚用的大鐵架的二十多萬元。清水灣電影製片廠建成後，許多勞苦功高的工作人員，不久便轉赴廣州支援珠江電影製片廠的建廠工作去了。

由於當時香港電影界左右壁壘分明，加上台灣方面的鉗制，許多電影公司和電影從業員都不敢來清水灣片廠拍戲。所以，這裏一度被香港影人稱為「紅色孤島」。不過，「長鳳新」三家公司處在重重包圍中，仍銳意進取，每年均有二十多部影片的產量，足以使清水灣片廠維持下去。

隨着「長鳳新」製作受到內地「文化大革命」的影響、製作幾乎停頓，清水灣片廠的業務也面臨無片可拍的危機，在極困難的情況下苦苦支撐。到了八十年代，雖然「長鳳新」的影片逐漸恢復生產，但因為當時電影底片感光度提高，流行實景拍攝，使清水灣片廠依然無法改變經營上的困局，片廠的職工人數也由高峰時的二百多人減至不足五十人。

在困難的情況下，片廠負責人因應局勢進行了業務調整。為了廣開財源，決定投資開辦「現代電影電視器材公司」，由陸元亮全力負責經營，片廠則交予李蕙、劉寬頤兩位女廠長經營。現代電影電視器材公司主要業務是向國外推銷內地的電影、電視器材，以及引進國外的先進器材到內地。片廠還因應廣告業的興起，增強廣告拍攝業務。九十年代更因應廣告商的要求，搭建了佔地兩萬多呎的場外佈景「生力街」，一度成為廣告界的拍攝熱點。

1989年開始，清水灣片廠與香港亞洲電視開始了較長期的合作，把大部分廠棚作為電視製作之用。2009年，亞洲電視位於大埔工業邨的製作基地落成，由此終止與清水灣製片廠的合作。同年年中，銀都機構把總部搬進清水灣片廠，成為銀都機構的指揮中心。

清水灣製片廠除了提供拍攝服務外，本身也製作過三部影片，包括1969年製作了港澳同胞慶祝中華人民共和

國二十周年國慶的大型彩色紀錄片《萬眾歡騰》，以及七十年代初，製作了兩部中國乒乓球隊訪問香港的大型紀錄片。

清水灣電影製片廠多年來的成就，有賴於領導層和全體員工的共同努力，也有賴於一批具有高度專業水平的藝術和技術人員發揮骨幹力量的作用，其中包括攝影師蔣仕、黃錫林、蔣錫偉、溫貴、趙綿、曹瑞池、周柏齡，佈景師王季平、梁志興、黃學莘，錄音師洪正卿、岳敬遠、張望、黃鈞世，燈光師費關慶和置景師林俊等等。

歷任清水灣電影製片廠主要負責人有朱作華、陸元亮、李蕙、劉歡頤、張良平、彭可濤、沈家驊等。現任廠長崔顯威，副廠長李謙才。

鳳凰的《同心結》是首部在清水灣製片廠拍攝的影片，圖為該片演職員在片廠合照留念。

劉星漢談清水灣片廠的建設

建廠時的班子積極，工友們思想接近，大多來自南國、萬里、國家等廠，年輕肯幹。當時，大家聽說要蓋清水灣片廠，都很高興，因為有新的基地。開創之初，很多職工家屬（包括長鳳新的）都來參加工作，平整土地等基礎建築都是由職工和家屬擔任的。當時工作重，待遇低，極辛苦。家屬的工資僅七十五元，因參加工作，未能照顧家中小孩，子女交托別人，自己得付三十元。有「認識」才能堅持下去。

陸元亮談清水灣片廠初時盛況

六十年代，這裏除「長鳳新」外，其他影片公司也來租用，皆由於我們堅持良好的規則，像大型古裝片《李後主》便是一例。當年有些影片會因為在此片廠製作而失去台灣市場，但是他們卻寧失一市場而取設備管理嚴謹的製片廠；那時片廠有二百多臨時工，每日拍白天和通宵兩班，幕後工作人員都忙得透不過氣來，好在他們多住於宿舍。

1958

曹瑞池談節省製作開支

那時，菲林（膠片）很貴，又因為柯達拒賣，所以只能省用，九千呎的戲只限拍一萬呎。我們還會向外國購買用剩下的菲林，再把它們接起來用，對於 NG 超額的導演或明星，我們會記錄下來並張貼告示，以作提醒。所以，每次拍攝前，都要等預備好了才開機，這也是「長鳳新」影片被稱為製作嚴謹的一個原因。

左起：蔣錫偉（蔣錫根）、黃培、溫貴、曹瑞池（曹池）、蕭志立在清水灣製片廠合照。除黃培是「硬照」攝影師外，其餘四位是清水灣製片廠主要電影攝影師。

朱作華（1915—1991）

廣東增城人。1947年來港參與電影工作，任南國片場佈景師。後參加開辦自由片場（後改名萬里片場），任副廠長。1958年參與主持建設清水灣製片廠，並任首任廠長。六十年代中任新聯公司經理，後轉任銀都戲院經理。曾任華南電影工作者聯合會副理事長。

陸元亮（1911— ）

江蘇揚州人。早年從事電影錄音工作，成功試製錄音設備「中華通」。曾任新華影業公司廠務主任、永華影業公司和大中華片廠廠長。五十年代初期任長城片廠廠長。1964年任清水灣電影製片廠廠長。現任華南電影工作者聯合會榮譽副會長。

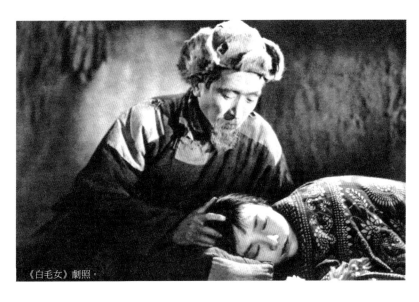

《白毛女》劇照。

南方與港英政府的抗爭

許敦樂

據統計，從1949年至1962年內地的製片廠共生產了長片六百六十五部（其中故事片四百八十六部），短片七千六百五十六本。只是因為大部份影片均以宣傳解放區建立政權為內容，或只宜在農村放映，真正可以拿到海外和港澳發行的，只佔其中很小部份。拿到香港的影片，又要面對港英政府的電影審查關卡，要不是給剪得面目全非，就是被禁止上映。所以，香港觀眾能看到的新中國電影，只能是「滄海一粟」。以五十年代（1953至1956）為例，經由南方送交港英政府電影檢查處審查的故事片和紀錄片有五十九部，能夠通過審查的只有五部故事片、六部戲曲片和六部紀錄片。

對待國產電影，港英政府從一開始採取的就是最簡單、直接的嚴厲態度，大幅刪剪，進而禁止放映。根據1953年電影檢查處訂立的管制條例以及他們每次不通過（或刪剪）影片的檢查證註解，如影片含有「政治性」、會「防礙或影響鄰近邦交」、「妨礙公眾利益」之類等等，總是含糊其詞，難以自圓其說。如果發行商對初審結果不滿意，可依電檢條例提出上訴，再由複審委員會（初期包括教育司、華民政務司、警務處）審理。不過複審下來，十居其九都會維持原判。

其中《民主東北》、《中華女兒》兩部影片本已通過審查並獲得准許證，但當港英政府一見捧「共產」電影場的人數眾多，立刻責令電影檢查處對影片重新檢查。結果由三軍司令出面，飭令禁映。而著名的《白毛女》被一禁再禁，其他如《翠崗紅旗》、《鋼鐵戰士》、《渡江偵察記》、《南征北戰》等影片就更難在港通過了。甚至謝晉導演的《女籃五號》，因有中國運動員參加升國旗典禮、在奏國歌時感動得流淚的畫面，要延至1980年才能在香港正式公映。

1958

國產電影中，凡是有中華人民共和國國旗、國歌、國徽和毛主席、朱德、劉少奇、周恩來等國家領導人出現以及展示解放軍形像的鏡頭都無法通過審查，連故事片《女理髮師》中有張一個海軍理完髮後接過演員王丹鳳遞來的軍帽還未戴上的劇照，也不准掛出……。英國政府是最先承認新中國的國家之一，卻不允許具新中國象徵的畫面出現在電影上。

隨着生存、發展空間被進一步剝奪，南方公司決定和港英政府進行抗爭。抗爭是被迫的。在 1953 年，南方全年只能上映一部故事片《葡萄熟了的時候》以及一些戲曲、體育紀錄片，數量少而單調。當時，有些人為了看國產電影，專程上內地或者坐船去澳門。在澳門，國產電影基本上都能在戲院完整地上映，個別如《姊姊妹妹站起來》也有鏡頭需略予刪剪，但絕少禁映。對比國產電影在澳門、東南亞、印、緬等地紛紛上映而在香港卻遭港英政府禁映的情況，觀眾通過各種渠道（特別是報紙）來表達他們對港英政府的不滿。這是南方進行抗爭的民意基礎。

在英國殖民地發行電影，作為生意人的身份，南方必須遵守其法律、電影須經過電檢處審查通過才能在戲院公映，這是基本的一面；另外，作為香港市民、納稅人，我們的權利和利益也應該得到法律的保障。當南方的利益受到嚴重損害、因影片受到禁映而虧蝕並影響我們的生存時，如果不進行抗爭就是軟弱的表現。所以，抗爭是合法合情合理的，也是公平的，也是「映出就是勝利」的具體體現。從五十年代至六十年代，南方一直不斷地和港英政府電檢處進行抗爭，其中比較主要的抗爭有三次。

以下是許敦樂所記第一次抗爭的情況：

第一次抗爭發生在 1958 年 5 月。導火線是港英政府錯估形勢、通過了台灣製作的電影《今日寶島──台灣》和《自由陣線之聲》等紀錄片在香港公映。一直以來，英國政府在表面上已經於 1949 年（在資本主義國家中最早）承認新中國，但又不容許具新中國象徵的畫面（如國旗、國徽）在電影裏出

《翠崗紅旗》劇照。

《女籃五號》劇照。

現，反之，卻任由反華反共的美國電影在香港放映。而上述兩部台灣製作的影片裏，竟出現青天白日旗、蔣介石圖像以及「反攻大陸」之類的口號和旁白。你既然說新中國的電影有「政治性」，所以不予通過，但這兩部台灣電影，其政治性不是更突出嗎？為什麼又能通過放映呢？港英政府此舉，明顯地是在玩弄「兩個中國」的政治把戲，真是欺人太甚了！為此，我們和港英政府進行了第一次說理的抗爭。

針對這一情況，我國國務院副總理兼外交部長陳毅在北京舉行了港澳記者招待會，強烈要求英國政府認清形勢、放聰明點，否則將採取必要措施……。我們在香港也配合外交部的記者招待會，發表了大量的資料，對何時何月何日送審什麼電影、哪一部獲得通過、哪一部要刪剪、刪剪什麼鏡頭、長度多少、內容是什麼，還有被認為有問題的海報、劇照的具體情況，以及我方要求複審的理由、反駁的理據等都一概不漏地擺出來。有依有據，有真憑實據的來往文件，也有口頭紀錄，擺事實亦講道理，不卑不亢地進行筆伐，並向港英政府電檢處的無理行徑及個別檢查官惡劣的態度、粗暴的言行「開火」……。這一系列行動，迫使港英政府不得不衡量輕重，結果終於有所改變，並開始通過有中華人民共和國國歌、國旗和國徽內容的影片。

—— 《墾光拓影》

1959

《小月亮》。王小燕（左）、朱虹。

長城

錦上添花[1] 機伶鬼與小懶貓 金美人
血染少女心 王老五之戀 春到海濱
午夜琴聲 王老五添丁[2]

鳳凰

野玫瑰[3] 甜甜蜜蜜 真假千金[4]
金屋夢[5] 小月亮 荳蔻年華 同心結
青春幻想曲 稱心如意

新聯

喬老爺上花轎[6] 浪子嬌妻 十號風波[7]
彩蝶雙飛[8] 騙婚

南方

星際旅行 （蘇聯）　失蹤的人 （蘇聯）
奧賽羅 （蘇聯）　列寧格勒交響曲 （蘇聯）
不同的命運 （蘇聯）　仙鶴飛翔 （蘇聯）
白雪女王 （蘇聯）　靜靜的頓河 （蘇聯）
勞動與愛情 （蘇聯）　百貨商店的秘密 （蘇聯）
美妙的創作 （蘇聯）　穆桂英掛帥 （江南）
拜月記 （天馬）　南方之舞 （新影）
借東風 （北影）　萬馬奔騰 （新影）

蘭蘭和冬冬（天馬）　　魯班先師（江南）

馬蘭花開（長影）　　黃寶妹（天馬）

塞外奇觀（上科）　　風箏（北影）

望江亭（海燕）　　火焰山（美影）

上海姑娘（北影）　　一日千里（八一）

新的一課（長影）　　老兵新傳（海燕）

今日中國特輯第三套（新影）

1　長城成立八周年紀念作，全公司演員均在片中亮相。

2　夏夢、李嬙、龔秋霞、金沙、蘇秦聯合編劇。

3　江漢首部主演作品。

4　同場加映《地下宮殿》。

5　韓瑛首部作品。

6　粵劇歌唱。

7　經典影片。改編自廖一原小說《我們這一群》。

8　粵劇戲曲。鴻圖公司出品。

事件

· 參與為「影聯會」籌建會所、義務拍攝影片《豪門夜宴》。

· 長城六位演員訪問星加坡，李光耀接見。

· 「長鳳新」投資珠江電影製片廠落成。

「長鳳新」演員參加「影聯會」《豪門夜宴》演出。本片於2005年獲香港電影金像獎評為「百年百部最佳華語片」。

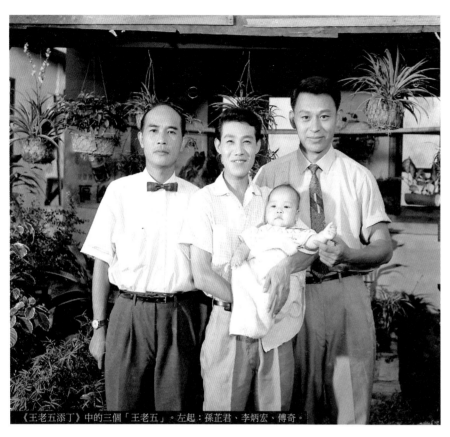

《王老五添丁》中的三個「王老五」。左起：孫芷君、李炳宏、傅奇。

《王老五添丁》
編劇闡述

李嬙（編劇）

誰都知道，夏夢、龔秋霞、我都是女人。既然都是女人，怎麼會編「王老五」劇本？難道你們一直是男扮女裝？不！不！這要聲明，我們三個的的確確是女人，所以搞王老五的劇本，那是有一段古的。

最初，我們是從一句上海話啟發出來的；我們同事中有一位丈夫，他太太偶然病了，於是買菜下廚房，洗碗抹桌子種種家務，便都落在他的身上。當我

們對這位辛苦的丈夫鼓掌叫好時，不想他搖了一搖手，以一種莫奈何的神氣說：「暫時做做大腳娘姨」。當時我們哈哈一笑，後來想想，覺得這句話大有毛病！上海話所謂「娘姨」，就是本地通稱的「工姐」，難道這位丈夫對老婆如此看法？「娘姨」上面又加上「大腳」二字，不用說，當然是女人小腳了。豈有此理！我們不僅為「娘姨」不服，也為他太太不平。

就憑這「大腳娘姨」一句話，觸動了我們的靈機。我們以為讓一般自高自尊的男人做做「大腳娘姨」，也許對女人們有好處，最低限度，他會明白管理家務是怎樣的累贅和吃力。這主意很好，而且也可以構成喜劇，夏夢、龔秋霞還想出把哺育「啤啤仔」（註：小孩）也寫在裏面，一定更有笑料，大家很興奮，第二天急急通知金沙和蘇秦，到夏夢家裏開小組，提出討論。

事情進行得並不順利，原因倒並非因為金沙和蘇秦是男人而表示不同意。給指出來的是，男人有這種思想的，似乎過去了，即使有的話，也衹是限於少數的知識分子而已。我們的創作計劃，第一次受到了挫折，但是大家對於男人哺育啤啤仔這一點還感到興趣。

之後，我們又繼續討論。久而久之，終於在金沙身上發現出來。

金沙的年齡並不小了，可能是他的要求高，至今還是「王老五」。他非常喜歡小孩，從他的感情上，我們可

以觀察到許許多多「王老五」，有他同樣的心情。「王老五」為什麼喜愛小孩？理由很簡單：他們早可以做爸爸而做不到爸爸，這是十分現實的情形。那末，我們讓「王老五」和「啤啤仔」加在一起，豈非很好？對！「王老五」應該「添丁」！這不單是「王老五」們希望，我們也希望。

「王老五添丁」的劇本，便這樣發展開來了。在戲裏雖然有很多哺育孩子的笑話，這是很自然的。如果有哪一位「王老五」管理嬰孩不鬧笑話，那決非真正「王老五」。至於傅奇懷疑我們幽默男人，不錯，最早有這點意思，後來就完全改變了。說真話，我們萬分同情「王老五」，並祝所有的「王老五添丁」。

—— 《文匯報》（日期不詳）

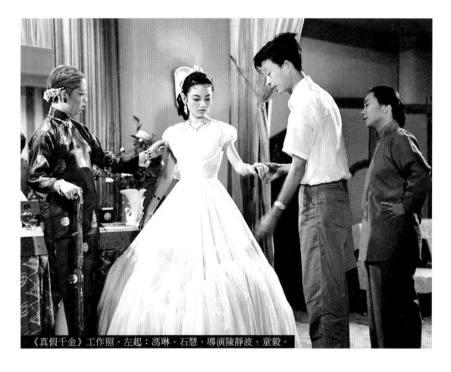

《真假千金》工作照。左起：馮琳、石慧、導演陳靜波、童毅。

編劇「吃餅乾」

傅奇（編劇）

我從影將近四十年，大致可分為三部曲，第一部曲是一九五二年我進了長城電影公司當演員，第二部曲是做編導，第三部曲是擔任行政工作。每部曲大概是十年左右，多出那十年是邊演邊編導，或是邊編導邊行政，前後交織在一起。在六十年代初（編者按：應是五十年代末），我開始學習編導，第一部電影是《垃圾千金》（編者按：即《真假千金》），陳召和我合寫劇本，陳靜波是導演，朱先生（編者按：朱石麟）是總導演，每天我們去朱先生在柯士甸道的居所聊劇本，朱先生行動不便。總是躺在那張白色的帆布椅上，雙

手交叉地摟在胸前，笑瞇瞇的聽陳靜波，陳召和我天馬行空的胡扯，講到興起，陳靜波起身表演，動作滑稽引得朱先生和我們一起哈哈大笑，當然遇到這種情況是順利的。我們當天聊完，當晚執筆，第二天把幾場戲交給朱先生，多數可以收貨交賬，但也有不順利的時候，那便是「吃餅乾」了，這倒不是平時朱先生因為我們肚子餓請我們吃的那種餅乾，此「餅乾」非那「餅乾」也，那是我們絞盡腦汁，劇本也聊不下去只能「餅」在那裏，而且越「餅」越「乾」，所以「餅乾」的滋味是很難受的，在那夏日炎炎的日子裏即使冷氣開足也汗流浹背，這個時候往往是朱先生把劇本從頭細細地理一遍，啟發我們帶領著闖關，《垃圾千金》終於寫成了，由石慧主演，上映時頗得到一些好評。

—— 朱楓、朱岩《朱石麟與電影》

1959

推薦《喬老爺上花轎》

余鴻翔

無論什麼劇種，假使內容健康而且富有教育意義的，如改編電影，當然愈加生動和逼真，這是電影方面具備的條件。也可以肯定，更能獲得觀眾的歡迎。「喬老爺上花轎」，由名演員馬師曾從川劇編成粵劇。現在新聯影業公司又根據馬的粵劇劇本改編為電影，這部電影昨天上映和港九廣大觀眾見面了。

喬片是驚世嫉俗的古裝歌唱諷刺喜劇。劇中人喬老爺在寺廟院落中接受進香的相國小姐和俏皮的丫頭指物為題，即景賦詩的一節開場戲，細膩輕鬆，亦莊亦諧，對觀眾已有足夠的吸引力了。接著喬老爺在途中被相國的公子乘馬踢倒，衣服、銀錢又遭搶走，因此心有不甘，不顧一切窮追這些霸道橫行的所謂貴族（，與之）拚搏。直追至晚上於兩家旅店門前，借宿停放在那裏的轎中，才知道恃勢凌人的相國公子，又在干（幹）那無法無天強搶民間女子的勾當。這頂轎子就是那位要被搶女子逃走代步的工具。喬老爺洞悉底蘊，抱定決心挽救這位弱質閨女，甘願喬妝女子和惡勢力相週旋。喬老爺不畏強暴，仗義救人的書生本色和正義感，表露得琳

（淋）漓盡致，令人叫絕。這也是喬片的高潮。

由於喬妝女子的喬老爺安排得妥妥當當，一味橫蠻的低能相國公子，和詭計多端擺佈搶人的刁狡相國管家，不得不落在喬老爺的圈套裏，搶至相國公館去的不是一位紅妝閨女，而是一個仗義救人的書生。結果玉成了喬老爺和相國小姐結成了配偶。作惡的相國公子，非但達不到目的，反而在喬老爺和相國小姐舉行婚禮親友眾目睽睽之下狼狽不堪。滿以為得到主子歡心和獎賞的刁狡幫兇管家，也遭受到相國公子奚落一番。強暴者得到可恥的下場，人心稱快。戲劇如是，天下事莫不如是。

馬師曾演出的「喬老爺上花轎」，去年五月間在廣州欣賞過。新聯影業公司出品的喬片，於試映時作為座上客，內容距離很少。這部戲結構清新，劇情緊湊，自始至終，一氣呵成。舞台劇和電影

各有千秋，都是好戲。值得廣為介紹。

喬片還有一個特點，就是全體演員係工人業餘劇團的工友，這些工友舞台演出是很有經驗的，上銀幕還是第一次。但是每一位演員都能領會劇情，掌握劇中人的身份和性格，演來中規中矩，絲絲入扣。的確難能可貴，成績斐然。

—— 《文匯報》（日期不詳）

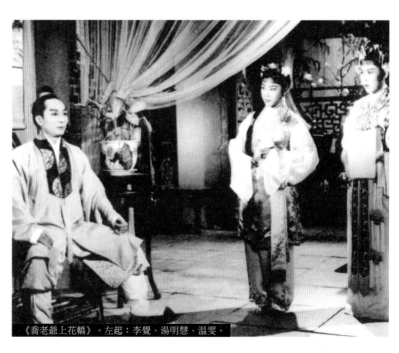

《喬老爺上花轎》。左起：李覺、湯明慧、溫雯。

《喬老爺上花轎》的大膽嘗試

　　粵劇《喬老爺上花轎》由善於拍攝戲曲影片的羅志雄導演。這部影片，可以説是他也是公司一次大膽嘗試，因為擔綱演出的，是「工聯會」的工人業餘粵劇團新人李覺、溫雯、陳東、劉耿、湯明慧（即江雪鷺）等。在此之前，他們在舞台上演出過《搜書院》、《拉郎配》、《信陵君救趙》等粵劇，卻從未上過電影鏡頭。出乎「意料之外」，影片上映時，得到觀眾的認可和好評，並被譽為「新的創造」。其中，擔任「音樂指導兼歌唱顧問」的粵劇音樂家盧家熾功不可沒，特別是他在影片裏對音樂的拍和更多地採用了齊奏的方式，為影片生色不少。影片上映時，曾為工聯會興建會所籌款義映。這也是「長鳳新」和愛國社團工聯會幾十年風雨同路的一個印記。

談《喬老爺上花轎》

羅志雄（導演）

　　在很多年前，一位前輩曾經教導過我，約略記得他説：「作為一個導演，先把人導好，戲便容易導得好，⋯⋯」。這寶貴的經驗，我一直沒法得到體會。這回因為導演「喬老爺上花轎」，和演員們一起，這才體會到「導戲必先導人」這個經驗教訓。

　　在一個會後，我鼓起了寫好「喬老爺上花轎」這部戲的決心，但是參加這部戲的所有演員，雖在舞台上有着相當的經驗，但電影的創造，卻很生疏，因而又產生了顧慮。先搞戲好呢抑或先讓他們熟習技術？問題一提出，演員立即提出意見，就是通過排練進行熟識（悉）電影的表演方法。同時確定唱腔和動作等問題。想不到祇緊張了不到半個月，便順利地踏入片場進行拍攝了。工人階級的無畏精神，及艱苦虛心的態度，深深地教育了我，這是一個很大的收穫。

—— 《文匯報》（日期不詳）

羅志雄（1901—逝世）

廣東中山人。1935年進大觀片廠當學徒，1937年開始執導。抗日戰爭時期在香港導演了《小廣東》和《小老虎》等抗日影片，受到好評。五十年代初回廣州，任廣東粵劇院導演，1957年重返香港，任新聯公司編導，主要為公司執導了十多部以潮劇為主的戲曲藝術片。

1960|

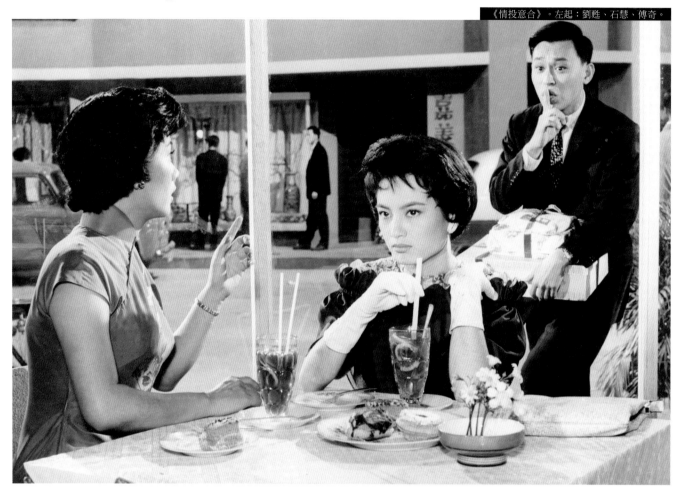

長城

新聞人物₁　碧波仙侶₂　笑笑笑₃
十七歲₄　脂粉小霸王　佳人有約₅
飛燕迎春₆　同命鴛鴦₇

鳳凰

情投意合　有女初長成　草木皆兵
五姑娘₈

新聯

三滴血　愁龍火鳳　湖畔香魂　蘇六娘₉
苦命女兒　佳偶天成₁₀　虹

南方

出死入生（蘇聯）　　飛入太空（蘇聯）
騎士英雄（蘇聯）　　第四十一個（蘇聯）
世界雜技大會演（蘇聯）　三海旅行（蘇聯）
一僕二主（蘇聯）　　藝海春秋（蘇聯）
悍婦雄心（蘇聯）　　諜影偵騎（長影）
珊瑚島探寶（八一）　寶蓮燈（長影）
畫中人（長影）　　天然動物園（八一）

林家舖子（北影）　**五朵金花**（長影）
抗日女英雄（長影）　**鳳舞銀冰**（長影）
金鈴傳（八一）　**新疆新貌**（八一）
一步跨過九重天（新影）

楊門女將（北影）　**追魚**（天馬）
青春萬歲（新影）

1　同場加映紀錄片《今日中國》，並為響應《華僑日報》救助
　　貧童運動義映。
2　神話故事，有多場特技攝影。
3　經典影片。
4　公映時舉行徵文比賽。
5　張鑫炎任副導演。

6　瀋陽市雜技團協助演出。平凡任雜技指導。
7　悲劇經典。舞蹈家吳世勳與藍青演出浙江民間舞蹈《男歡女喜》。
8　改編自同名越劇。
9　潮劇戲曲。鴻圖公司出品。
10　粵劇戲曲。鴻圖公司出品。

事件

· 在何賢先生幫助下，成功買下高陞戲院。

· 再度為勞工子弟學校籌建校舍進行義演。

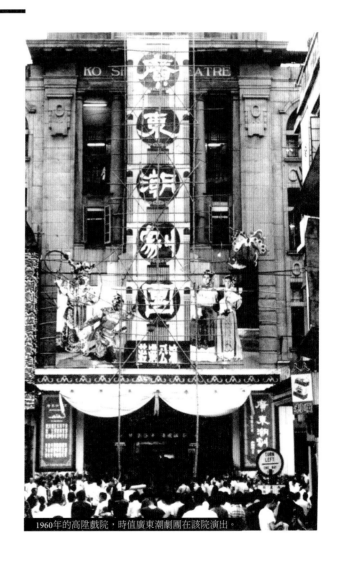

1960年的高陞戲院，時值廣東潮劇團在該院演出。

1960

《笑笑笑》評介

劉成漢

《笑笑笑》。鮑方（左）、石磊。

《笑笑笑》（一九六〇）則是李氏（編者按：李萍倩）最出色的作品之一。時代背景是一九四三年天津淪陷區。鮑方是一名醉心相聲的低級銀行職員，辛勤工作了二十年，卻竟然在大除夕給辭退，他為了不使妻子龔秋霞和女兒石慧擔憂，便只得想辦法隱瞞真相，更為了女兒的學業，不顧家人反對，而去演出滑稽相聲，引起妻女的誤會，最後妻女才明白他的苦心，亦理解到唱滑稽戲並無丟臉之處，家庭亦重新歡笑起來。 本片整體表現精采脫俗，鮑方被辭退而百感交集和最後與女兒互相諒解的場面都極為動人。李氏在本片更經由鮑方把京劇的唱做來結合到電影的敘事結構和演技風格上去，配合得非常自然趣妙，實在是國片中的一個重要實驗。本片的題材與成就可與秦劍一九五五年的傑作《父母心》媲美。

── 《第九屆香港國際電影節特刊》

上乘的悲劇
《同命鴛鴦》

劉成漢

這是一個改編自地方戲曲《團圓之後》（即《父子恨》）的古典悲劇，雖然故事改動不大，但在朱石麟的處理之下，其悲壯動人之處，直如關漢卿的傑作《竇娥冤》，同樣以雷霆萬鈞之勢來攻擊整個封建道德的黑暗世界。朱石麟在本片中的戲劇鋪陳是先以喜慶來對比以後的悲劇。開始時，我們看到施家三喜臨門：施佾生（傅奇）高中狀元，為寡母葉氏（龔秋霞）向皇上請得貞節旌表，並且迎娶賢慧的柳氏（夏夢）。尤其是娶妻的一場，熱鬧、古典而趣味盎然。整個施家都喜氣洋溢。其後，施家的秘密逐漸透露出來，佾生竟然是私生子，表舅父鄭司成（鮑方）其實是親生父。葉氏為了兒子的名譽及前途而犧牲自己的幸福，故當媳婦柳氏偶然發覺婆婆的秘密時，後者便含羞自縊。佾生又為了家門名譽及個人的前程，竟然暗示妻子承認逼死婆婆，柳氏在三從四德的舊禮教薰陶之下亦勇敢地為丈夫及婆婆的名節犧牲，最後更惡化成兒子誤殺父親及夫妻相殉的慘絕人寰事件。在影片最後的鏡頭之中，朱石麟更把一切慘劇都指控到御賜的「貞節可風」牌匾上去。這個牌匾自然是代表邪惡舊禮教的重要興象。

朱氏在本片運用廠景攝影的精緻流暢，令人想起他一九三七年的《新舊時代》。他超卓的轉場技巧，更可在以下一場看到：寡母葉氏回憶二十年前，被貪財之父逼嫁施家，她聽聞是沖喜，便把几上的玉瓶撞跌成粉碎，鏡頭一接，便是雙喜花瓶，葉氏已嫁過施家，但婚後不久，便成寡婦。由碎瓶而到雙喜花瓶，

這是一個富有民族風格的比興聯繫。

影片的結構細密曲折、高潮迭起、層層進迫，最後一場的重壓，簡直使人透不過氣來，亦令人興起封建道德的可怖。更重要的是在人物的心理刻劃方面，本片達到香港電影過去前所未見的成熟境界，似乎這是朱氏從現實主義發展至心理探討的一個重要嘗試。這個嘗試的效果不但卓絕，它還是中國電影一齣上乘的古典悲劇，一篇上乘的詩。

——《第七屆香港國際電影節特刊》

龔秋霞（1918—2004）

江蘇崇明人。原名龔莎莎、龔秋香。十二歲參加上海海花歌舞團。1936年從影，因主演《壓歲錢》而知名。她歌藝出眾，主唱的電影插曲《秋水伊人》曾流行一時。長城成立時即成為公司基本演員，主演過《南來雁》、《寸草心》、《同命鴛鴦》、《大兒女經》、《三笑》等數十部影片。曾任華南電影工作者聯合會顧問。

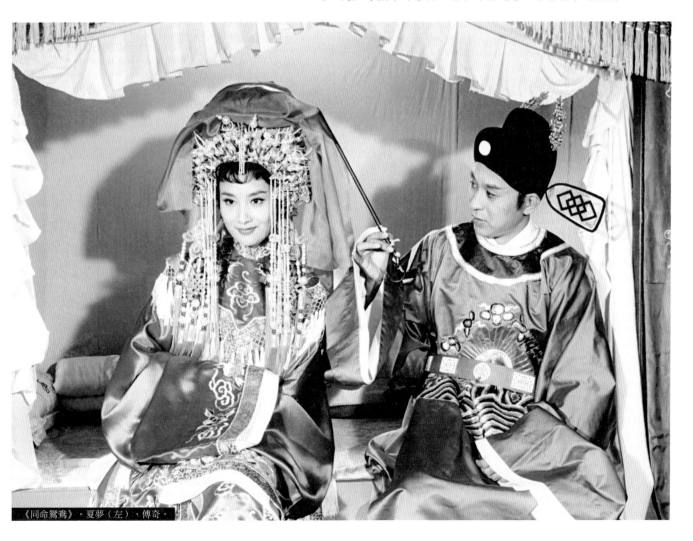

《同命鴛鴦》。夏夢（左）、傅奇。

《蘇六娘》劇照。

光藝演員讚 《蘇六娘》

茂林

「光藝」的幾位演員，都是潮劇的熱愛者，當廣東潮劇團在港演出時，他們曾經幾次三番爭取欣賞機會。謝賢、南紅、嘉玲、江雪等雖欣賞過「陳三五娘」、「辭郎州」和幾齣折子戲，偏在

「蘇六娘」一劇上演時，都被拍戲工作所羈絆而無從獲得欣賞機會。如今鴻圖公司拍製的「蘇六娘」彩色舞台藝術片上映，在「光藝」演員說來，正是彌補損失的好機會，焉能錯過。當筆者跟他們談及彩片「蘇六娘」，他們不但津津樂道，並且表示要一看再看。這裏記錄下他們談話的片段，以示他們對潮劇名演員的傾心之愛。

嘉玲：我雖不懂潮州語，但憑了片上字幕的說明，我得到了完全了解的快感。我們「光藝」幾位演員之所以喜愛潮劇，意見倒是一致的。以「蘇六娘」

為例，從故事、演、唱而言，它是那麼樸實、流暢、風趣，給人以耳目的最高享受，它一點也不賣弄，也並無故作驚人的安排。看完了「蘇六娘」，心裏非常的舒暢。對官僚、訟棍的無情諷刺與打擊，真是大快人心。蘇六娘與郭繼春的得成美眷，正好達成一切善良人民的願望。桃花和撐船公的機智、勇敢，那才真值得可敬可愛可親。演員都有充分的表演機會，編導的安排真有兩手。我個人則更喜愛姚璇秋、陳馥閨、洪妙、蔡錦坤的表演。

江雪：彩片「蘇六娘」的彩色，有

人說是不及舶來彩片的好，我不同意。「蘇六娘」的彩色是中國人所習見所喜愛的彩色。我們要記住，潮劇是廣東劇種之一，不該有民族色彩和地方色彩嗎？說是不及舶來電影，這才真是要不得的媚外心理。欣賞了「蘇六娘」，我特別高興「桃花過渡」那一段。桃花和船公對唱的一段，又有趣又巧妙，比喻多麼貼切，尤其桃花唱的棉花飛到公公鬢上唇上比喻白髮白鬚，我說桃花不輸那些古代大詩人呢。

南紅：潮劇團在港演出時，有四個演員是我特別欽佩的：姚璇秋、蕭南英、陳馥閨、范澤華。我又聽到別人的意見，不少人對蕭南英、陳馥閨表示更好感。可是我個人，卻認為姚璇秋、范潭華更有「火候」，更穩健。如今看彩片「蘇六娘」，我欣喜我的意見有了更具體更形象的證明。憑了電影技術，加深了對姚璇秋的細膩的做工的認識。她的眉目傳情，她的憂愁苦惱，那種真和美全值得我們學。蘇六娘和繼春後園相會那一段，姚璇秋的輕盈、活潑、風趣、嬌羞，竟能以舞蹈形式去表現，如果不是有了長久的修養磨練，如何能達到這般美妙境界。

謝賢：如果一齣悲劇或一齣風趣喜劇由我選擇欣賞機會，我寧可選擇後者。也許因為我年輕，所以我對什麼事物都懷着樂觀的看法。比方說，「蘇六娘」裏那惡訟棍、惡族長的受到打擊因而失敗，正好符合我的興味。要是我寫一個這樣的劇本，我也會這般處理。由於此，我就特別高興小婢女桃花的性格、為人。她又有膽量、又聰明伶俐，她不怕犧牲不怕受苦，不管三七廿一，她總是據理力爭，那怕是做官的縣老爺、夫人！因為「蘇六娘」這影片把桃花刻劃得那麼活靈活現，不但可稱可愛，說句笑話，要是這角色改為男性，我也願意有扮演的機會。

姚璇秋演蘇六娘和陳馥閨演桃花當然好。陳麗華演的郭繼春那形相、台風實在瀟洒。

遺憾的是，「桃花過渡」最後一段，當艄公用力撐，船兒飛快向前的剎那，畫面隱沒的太快了，兩人在船兒動蕩中的身姿是那麼美妙，誰不想多欣賞一會呢？

——《新晚報》，1960年7月17日

《蘇六娘》劇照。

1961

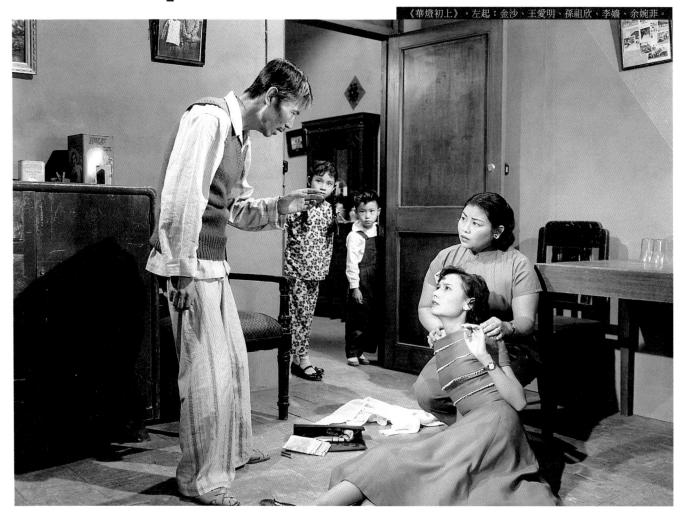

長城

華燈初上　王老虎搶親₁　迷魂阱
鴛夢重溫　美人計

鳳凰

雷雨　蘭閨陰影　生死牌₂　滿園春色

新聯

少小離家老大回（上集）₃
少小離家老大回（下集）₄　告親夫₅
一文錢₆　唉，郎錯了　海角追蹤

南方

今日蘇聯特輯（蘇聯）　寶劍斬魔龍（蘇聯）
突擊敢死隊（蘇聯）　薄海同歡（蘇聯）
兩姊妹（蘇聯）　1918年（蘇聯）
頓河鐵騎（蘇聯）　仙履奇緣（蘇聯）
戰火孤鴻（蘇聯）　跨海伏魔（蘇聯）

白痴 （蘇聯）　春滿人間 （長影）

黃河飛渡 （長影）　早春 （新影）

敵後游擊隊 （北影）

秦香蓮怒斬陳世美 （海燕）

歡天喜地 （北影）　陳三兩 （長影）

百鳳朝陽 （北影）

第26屆世界乒乓球錦標賽 （新影）

換了人間 （長影）　借妻奇緣 （長影）

火燒按察院 （長影）　楊家將智斬潘仁美 （長影）

碧空銀花 （西影）　關漢卿 （海燕）

王魁與桂英 （江南）　女駙馬 （海燕）

遊園驚夢 （北影）　包公三勘蝴蝶夢 （長影）

荒山淚 （北影）　喬老爺上轎 （海燕）

烈火青春 （長影）

1　夏夢首次反串演出，曾與李嬙拜越劇名家戚雅仙和畢春芳為師。按越劇傳統以
　　全女班演出。同場加映「上海越劇團訪港紀錄片」。

2　改編自同名淮劇。

3　經典影片。改編自秦牧小說《黃金海岸》。

4　經典影片。

5　潮劇戲曲。鴻圖公司。

6　粵劇戲曲。

事件

· 根據香港及外埠票房紀錄統計，長城演員夏夢、石慧、傅奇連同林黛、尤敏、
張揚、趙雷、吳楚帆、白燕、羅艷卿同膺選為「1961年十大賣座明星」。

南方舉辦「中國戲曲片展覽月」

南方舉辦「中國戲曲片展覽月」，展出影片包括梅蘭芳的《遊園驚夢》、程硯秋的《荒山淚》、「馬紅」（馬師曾和紅線女）的《關漢卿》、傅全香的《情探》（《王魁與桂英》）、朝靈霞的《蝴蝶夢》，以及《楊門女將》、《梁山伯與祝英台》、《群英會》、《女駙馬》、《天仙配》等。

京劇《群英會》劇照。

1961

評《王老虎搶親》

羅卡

本片由胡小峰、林歡（即日後的武俠小說名家金庸，他五十年代初在長城幹了多年編劇，其後亦嘗試執導）導演，把越劇戲曲搬上銀幕，仍保留越劇的綺艷、細膩、纏綿，和濃烈的民間趣味。歌唱方面，請得上海越劇名家幕後代唱。以言導技，調度比較集中於演員表演，似不如《三看御妹劉金定》兼顧空間、色彩，清爽雅麗略遜，卻勝在戲劇性與喜感更其濃烈，因此仍然非常討好。

──《第十八屆香港國際電影節特刊》

胡小峰（1924—2009）

上海人。十六歲開始在劇團任舞台效果員，後轉任演員。五十年代初在鳳凰公司任演員兼副導演。曾與陳娟娟合作主演《喬遷之喜》。之後加入長城公司，與石慧合作演出《百花齊放》後，便全力擔任導演工作，導演作品有《大兒女經》、《王老虎搶親》、《樑上君子》、《金枝玉葉》、《屋》和《瘋狂上海灘》等三十多部。曾任華南電影工作者聯合會名譽顧問。

馮琳（1925—2010）

廣東南海人。青年時代，在上海參與左翼文化人主辦的話劇演出。鳳凰成立時的主要成員，除演出外，尚擔任服裝設計、演員訓練班主任等職。主演的影片有《王老虎搶親》、《三看御妹劉金定》等五十多部。曾任全國婦女聯合會執行委員、特約代表及「港區顧問」、香港特區政府選舉委員會委員、華南電影工作者聯合會理事長。2003年，獲香港特區政府頒授「榮譽勳章」。

《雷雨》的拍攝

朱石麟（導演）

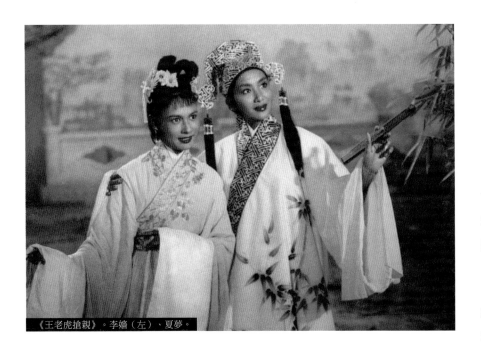

《王老虎搶親》。李嬙（左）、夏夢。

1960年12月3日，朱石麟寫給女兒朱楓的家書中，談到《雷雨》影片的前期工作：

我最近的工作是把《雷雨》搬上銀幕，這是一個艱巨的工作。我懷著惴惴不安的心理小心處理，深恐點金成鐵，

糟蹋了名著。

對於這個戲我們作了部分的修改：
1.加強揭露周樸園官僚買辦資產階級
的本質，他的憶舊完全是騙人和騙周
萍的，他的懺悔和贖罪心情刪去了；
2.周萍這個人物以反派姿態出現，盡
量暴露他的醜惡面貌。他對繁漪是始亂
終棄，不負責任，對四鳳是肉的追求，
並無真愛；3.繁漪應該是一個被同情
者，她渴望光明，想衝出監牢式的家
庭，原著介紹人物時，用「果敢陰鷙」
來形容她，我們把陰鷙部份修改了；
4.魯媽的性格寫得更堅強一些，她重
逢樸園時只有恨，沒有淚；5.魯大海
的同伴（另外三個代表）沒有被收買而
是周樸園想收買大海，電報和合同全是
捏造的，是周樸園的離間計，兩面手
法，憨直的大海幾乎上了當，他始終沒
有同意四鳳跟萍走；6.四鳳，魯貴，
周沖沒有多大修改。

當然，這些僅僅是我們的意圖，能
否完全表達得出，還有待於片成後讓觀
眾來批評（海外的觀眾可能不會完全批
准，他們對繁漪是始終不諒解的，他們
都覺得繁漪阻礙了萍鳳的結合〔如果不
是兄妹〕是太過陰險的；他們對周樸園也
部份的原諒他，認為他的遺棄侍萍是出
於家庭的壓力。這些，是我從粵語片「雷
雨」中所得到的印象，不完全正確）。

我本來想把劇本整理好，先邀請曹
禺先生提意見，但任務急迫，只好先開
拍了。現在我用了21個工作日把它拍
好（起迄時日約36天），等把導演本整

《雷雨》。左起：高遠、石慧、裘萍。

理出來（我慣常是隨拍隨改的），再送
給他看。那時我也預備寄一本給你，你
可和同學們研究一下，給我提意見。

我這次事前做了一些準備工作，劇
本初稿脫稿後，由各演員來排演，並錄
了音，請大家來聽，提意見，修改台
詞，所以這次拍得比較順利，我也不吃
力，大家勁頭很足。

為了改編，當然對原著要多讀幾
遍，我發現也有一些小疵，但在台下看
戲時都沒有這個感覺。前幾年在國內演
出時，曹禺曾作了部份的修改，但後來
又恢復了原稿，詳情不得而知。又蘇聯
演出時不知有無刪節？該劇本舞台上
演出達三小時半以上，現在電影要壓縮
到100分鐘，我很怕把原著的精彩處減
弱了。

我下一步的任務是拍製潮劇舞台記
錄片《陳三五娘》，由姚璇秋、蕭南英
分飾五娘及益春（陳三人選未定），舞
台片我還是第一次嘗試，看了《楊門女
將》，真有些又驚又喜又害怕。該劇團
目前正在柬埔寨訪問演出，本月底返
穗，我預備一月間到穗同劇團作好準備
工作，開拍之期大概在一月底二月初。

——朱楓、朱岩《朱石麟與電影》

1962

長城

糊塗姻緣　心上人　紅蝙蝠公寓
陳三五娘₁　三看御妹劉金定₂
甜言蜜語

鳳凰

對窗戀₃　亂點鴛鴦　紅樓夢₄
我們要結婚₅

新聯

金牌計₆　乳燕迎春₇　蘇小小₈
難分骨肉情　雙屍洞　湖山盟₉
神出鬼沒

南方

邊防擒諜（蘇聯）　着魔（法國）
神花寶劍（匈牙利）　小丑之王（匈牙利）
春香傳（朝鮮）　赤膽英雄（朝鮮）

桃源仙侶（海燕）　**十二次列車**（八一）

今天我休息（海燕）　**孫悟空三打白骨精**（天馬）

劉三姐（長影）　**大鬧天宮**（上集）（美影）

伏虎神童（美影）　**涼山明珠**（長影）

秦娘美（海燕）　**楊門女將**（北影）

花兒朵朵（北影）

1　潮劇。廣東潮劇團演出，在珠影拍攝。
2　越劇。、
3　經典喜劇。
4　越劇。獲選為「百年百部最佳華語片」。
5　拍攝前登報招考童星，二千多人應徵。

6　粵劇戲曲。
7　潮劇戲曲。鴻圖公司出品。
8　創粵語片賣座紀錄。杭州實景拍攝。
9　杭州實地拍攝。舉行賑災義演。

事件

· 參與華南電影工作者聯合會籌建會所、義務拍攝國語影片《男男女女》。

· 7月19日，南方為宣傳《大鬧天宮》，在香港大會堂舉行「中國美術電影展」。為期14天，觀眾八萬。

· 7月，南方公司發行國產影片《劉三姐》，舉辦山歌比賽。

· 參加為勞校籌款的《歌舞、曲藝、戲劇聯合匯演》演出。

· 9月1日，香港遭受颱風「溫黛」蹂躪，在高陞戲院舉行賑災義演。

南方舉辦《劉三姐》山歌比賽。

1962

《陳三五娘》的拍攝

朱石麟（導演）

1961年4月23日，朱石麟在寫給三位女兒的家書中，提到《陳三五娘》的籌備情況：

我來穗已兩個半月了，日子過得真快，從穿絲棉襖到穿單綢衫，從冬天一躍而進入夏季，做了些什麼工作呢？還是在修改《陳三五娘》劇本，現在是第四稿了。我沒有估計到搞戲曲片有如許的困難。我可能主觀了一些，一心只在電影處理和故事情節方面用功夫，我忽視了戲曲的特點和觀眾（戲曲觀眾）的心理，於是和劇團方面始終不能完全統一。

我和劇團方面分歧之處：1.陳三與五娘的性格　我主張堅強些，要予以提高，他們不同意，說提高了觀眾不接受。 2.陳三磨鏡的目的性　我主張獲知五娘已訂婚，然後入府一探究竟，他們主張單為親近五娘而來。 我認為情與義是分不開的，他們只要情不

要義。我認為陳三去磨鏡，心情略有緊張，他們認為陳三是十分輕鬆愉快而去的。（這也有關知訂婚與否）3.投荔的目的性　我認為這是託終身，他們說不是。 4.陳三入府之後的行動　我認為陳三與五娘彼此有迫切的願望，力求一見而受到壓力，他們認為五娘本身的封建思想使她若即若離。

只舉這幾端，就夠人頭痛了，搞了兩個多月尚未定稿，原因亦在於此。我請示領導，領導叫我作最後決定，但這個「決定」可不很容易（不比改編故事片）。

截至現在，我還是認為我所提的有理由，但是如果照我的意思做，就對於傳統的精彩場面，也即觀眾所喜愛的東西有所刪減，而我又沒有能力另創一些更精彩的戲曲場面（即使能也怕老觀眾不接受），因之，在儘量保持原劇風格的前提之下，我放棄了我的主張，照原劇的設計加工潤色，並使之電影化。

我通過這次事件，對戲曲片的處理，有了新的認識，這對我，是有好處的。希望將來導成後不負眾望。

——朱楓、朱岩《朱石麟與電影》

《陳三五娘》。姚璇秋（中）。

評《三看御妹劉金定》

羅卡

本片和李萍倩翌年的歌唱片《三笑》都印證了李氏作為專業導演的多才多藝，對江南曲藝、戲曲都能插一手，且能緊緊抓住民間故事的通俗性和魅力。這和他執導的都市時裝片如《我是一個女人》、《佳人有約》、《艷遇》是兩條路數，但一樣賣的是兩性間的鬥法與愛妒風波，以及李萍倩特有的溫馨中略帶譏諷的機巧幽默。李氏導來心平氣和，功力十足。

—《第十八屆香港國際電影節特刊》

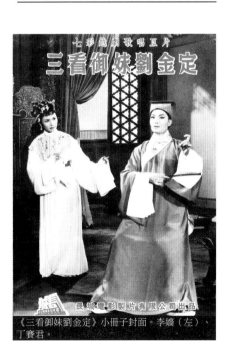

《三看御妹劉金定》小冊子封面。李嬙（左）、丁賽君。

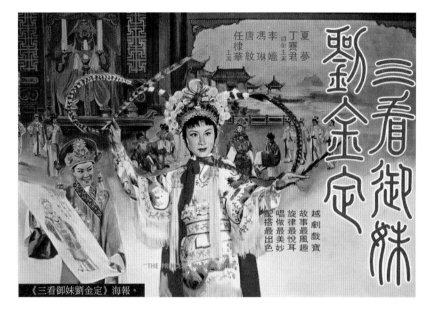

《三看御妹劉金定》海報。

我們如何演越劇

李嬙（演員）

《三看御妹劉金定》是部越劇影片。影片拍攝前，李嬙和夏夢等人曾到上海，向上海越劇團學習越劇技巧。以下，是片中主要演員李嬙的回憶：

我們幾個人對於越劇都是外行，不過夏夢和我一向都很迷戲曲，但只是喜愛而已，並沒有正規學過。所以，在正式開拍前，我們就先跟「上海越劇院」的演員們學了一個多月，從基本功開始學，越劇院的朋友幫忙很大，派出專門人才負責指導我們，一個輔導一個，那種認真和熱情，真是沒得說。與夏夢演對手戲的丁賽君以及部份演員，都是越劇院派出來的人才。

那時我們每天都是看、學、練，什麼壓腿、下腰、踢腿等基本功，一天下來可真累得要死。尤其是那時我們都是三十歲開外的人了，骨頭也開始硬了，可真要下功夫。夏夢那時不單在香港有名，在國內也很出名，是名演員了，但她在練習過程中，絲毫不放鬆，別人做多少下動作，她也要做足，絕不以自己的名氣而自傲。每天晚上，我們回到旅館，都累得躺在床上不願動，你眼望我眼的，然後笑作一團，那種開心真是說不出來。

—《文匯報》（日期不詳）

1962

越劇《紅樓夢》在清水灣片廠開鏡合照。第一排左起：許敦樂（站立者）、吳荻舟（南方顧問）、李萍倩、劉衡仲（豐年董事）、石慧、王文娟（飾林黛玉）、白彥（越劇團團長）、徐玉蘭（飾賈寶玉）、夏夢、周寶奎（飾賈母）；第二排左起：吳邨、鍾瑞鳴、陳綺華、李學增（南方副經理）、張活游、李清、朱虹、朱石麟、金采風（飾王熙鳳）、韋偉、陳思思、嘉玲；第三排左起：韓雄飛、沈天蔭、幸熙（越劇團主任）、平凡、姜明、周驄、高遠、張錚、江漢、劉甦、馮琳；第四排左起：胡小峰、（左三起）周然、陳靜波、童毅、龍凌、龔秋霞、鮑方、陳娟娟、黃域、盧敦、傳奇、孫芷君、文逸民、周康年；後排左起：白荻、黃學莘、劉芳、廖一原、金沙（右一）。

我們的製片意圖

朱石麟（藝術指導）

「紅樓夢」是我國古典文學不朽鉅著，全書數十萬言，內容浩翰，包羅萬象，通過驚人高度的藝術概括，寫出了封建貴族、富貴榮華的生活風貌，也寫出了煊赫一時的豪門由盛到衰的必然趨勢。同時，又以深刻同情的筆觸寫出了一群在封建壓迫下慘遭犧牲的弱小者，更突出的是歌頌、贊（讚）美了賈寶玉、林黛玉追求個性解放，爭取愛情自由，反抗封建禮教的純潔崇高的理想。寶黛的反抗雖然終于（於）失敗，但他們二人的理想，永遠感動與激動着世世代代的青年。

像這樣一部偉大作品，要改編成為戲劇是不簡單的，然而，越劇改編者徐進先生非常出色地完成了他的工作。當上海越劇團蒞港演出峙，在無數精彩節目中，最最膾炙人口令人久久不忘的，當首推「紅樓夢」。

現在，我們要把越劇「紅樓夢」再搬上銀幕，這是個更艱鉅的工作。可是，我們具備了許多有利的條件和因素，第一，舞台演出已不斷地作了修改和加工，也經受了群眾的評定，得到普遍的贊（讚）揚和歡迎；第二，擔任主要角色的都是為觀眾熱愛的越劇表演藝術家，她們的演唱具有極大的藝術魅力，她們所創造的人物形象，光彩奪目，令人信服；第三，以越劇這個劇種來表演紅樓夢，可說再適合也沒有了。

本片導演岑範在開拍前闡述他的導演意圖時，首先提出這樣幾句話：「既要充分體現原著的主要精神，又要保留和發揚舞台演出的精華，既要表現在曹雪芹筆下生動的藝術形象，又要突出各個表演藝術家的動人演唱；既要是電影，又要是越劇；既要讓一般電影觀眾愛看，又要使越劇熱愛者看得過癮；既要使熟悉原著的觀眾得到一定的滿足，又要讓沒看過小說的觀眾能夠心領神會，感到興趣；尤其重要的是；拍成的影片必須是「紅樓夢」。

現在，片子拍成了，和觀眾見面了，岑範的導演意圖是否能完全達到呢？我想觀眾將是我們最好的裁判。

——《紅樓夢》特刊

黃憶談《蘇小小》和《湖山盟》的拍攝

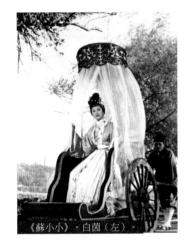

《蘇小小》。白茵（左）。

《蘇小小》和《湖山盟》的外景在內地拍攝，過程可謂困難重重。首先是新聯沒有太多資金，幸而上海製片廠願意無償支持，在拍攝過程中，出了不少力。《蘇小小》中白茵乘坐的那輛油壁車，是在香港製造再拆件運往杭州的。在靈隱寺拍夜景時，因通往靈隱寺的木橋無法承受發電車的重量，結果要想辦法加固橋底，才能讓發電車通過，過程中真叫人費盡心力。幸好，《蘇小小》和《湖山盟》都很賣座，大大提升了新聯出品的級數，並使粵語片抬頭。

新聯影業公司

《蘇小小》
創奇蹟

彩色片「蘇小小」今天起在普慶、國泰、高陞三大戲院重會觀眾。沒有看過「蘇小小」的，或者是還想看「蘇小小」的觀眾定會歡迎萬分。

昨晚九時半，普慶戲院優先放映一場，全場滿座，普慶大堂擺滿各界贈送的花籃。「蘇」片演員白茵、周驄、陳綺華、呂錫貴、梁慧文等親自在門口接待貴賓。九時半開映前，女主角白茵登台和全體觀眾見面，並向觀眾致謝。她說：「先謝謝各位對『蘇小小』影片的看重，並希望觀後能對我的演出多多批評指導。」

昨晚到場參觀的有各國駐港領事、專員及各界人士，他們是：英國商務專員、奧地利商務專員、古巴總領事狄希高女士、阿聯總領事立加爾夫婦、印度總領事特倫高洛夫婦、越南民主共和國商務代表、阿根廷總領事保尼利、加拿大商務專員湯麥士、澳洲商務專員愛尼斯、印尼安打拉通訊社香港分社社長、高卓雄、陳丕士、王寬誠、劉衡仲、湯秉達、梁威林、孟秋江、李子誦、陳君葆、吳楚帆、紫羅蓮、傅奇、石慧、陳思思、高遠、楚原、南紅、江雪、香港大會堂美術博物館主任溫訥等等。

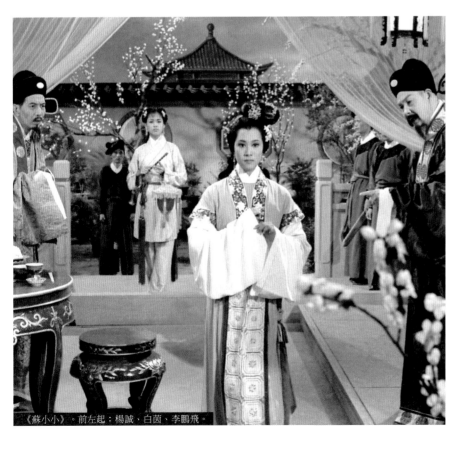

《蘇小小》。前左起：楊誠、白茵、李鵬飛。

——《大公報》，1962年6月17日

1962

從《蘇小小》
到《湖山盟》

白茵（演員）

「蘇小小」與「湖山盟」都由李晨風先生導演，他為了這兩部戲，足足花了一整年的時光，可見他對藝術創造的嚴肅態度。叉伯（編者按：即李晨風）的導演手法一向以細膩見稱，當我們接到這兩個劇本時，只見劇本是薄薄的本子，對話也不太多，滿以為進度會很快的。一到了拍攝的時候，才知估計錯了，往往劇本中只是一句描述情景的話，就要拍上好幾個鏡頭。不過，叉伯的細膩手法是有重點的，因此，除了細膩之外，還表現了流暢的特色，而且富有節奏，令人看得舒服。

他處理「湖山盟」又採用另一套手法，細膩中側重抒情，一個美麗的畫面緊接另一個美麗的畫面，令人心焉嚮

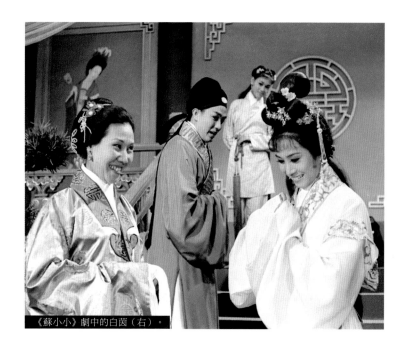

《蘇小小》劇中的白茵（右）。

往，恍若置身於輕飄飄的仙境中。聊齋故事，情節本來非常簡單，改編電影不是一件易事，叉伯除了運用他的獨特導演手法之外，更取得編劇吳其敏先生的協作，在戲中穿插了不少神奇而又有人情味與及輕鬆風趣的情節，把「湖山盟」渲染成別有風格的影片。

——《文匯報》（日期不詳）

李晨風（1909—1985）

廣東新會人。新聯公司最主要的導演之一。1929年曾入讀廣東的戲劇學校，後曾任教師及從事戲劇活動。四十年代末任導演，代表作有《蘇小小》、《人海孤鴻》、《西施》、《李後主》及《春》等，後者獲文化部「1949-1955年優秀影片榮譽獎」。曾任華南電影工作者聯合會監事長等職。

周驄（1932— ）

廣東番禺人。五十年代從影，曾經是光藝公司力棒的小生，後加盟新聯公司，先後主演了《勇探智破艷屍案》、《蘇小小》、《冷月離魂》、《七彩難兄難弟》等數十部電影。曾任銀都戲院經理，並曾與李兆熊合組現代電影公司。八十年代轉往電視台工作，參與眾多劇集演出。曾任華南電影工作者聯合會理事長，現任副理事長。

白茵（1942—　）

出生於吉隆坡。廣東新會人。原名陳惠賢。1959年進新聯影業公司，六十年代初因主演《蘇小小》而知名，成為新聯的當家花旦，還先後主演了《湖山盟》、《巴士銀》、《永遠的微笑》、《肝膽照江湖》等四十多部影片。1977年轉入電視台工作，演出過數十部電視劇，並積極參加社會義務工作。現任華南電影工作者聯合會副理事長。

發行國產片
《劉三姐》

許敦樂

　　1962年，長春電影製片廠拍攝的歌唱片《劉三姐》來到香港。公映前，我們自己認為該片有五個特點：一是有桂林山水作為背景；二是山歌形式通俗、易懂，歌聲悅耳、動聽，歌詞內容寓意深刻，諷刺性、含蓄、幽默、趣味兼而有之；三是黃婉秋飾演的女主角劉三姐年輕、貌美、才智高。據「長影」內幕新聞透露，劉三姐選角時共選中了六位演員，各具才質、聲容、特點，結果選出黃婉秋，劉世龍飾演的男主角阿牛有正直、誠實、樸素、「贛居」（憨厚）等可愛性格；四是影片具有反封建、反醜惡人性的內涵；五是其喜劇形式，趣味雋永。綜合以上各點，我們充滿信心，認為影片可稱雅俗共賞，肯定能受香港各階層觀眾歡迎。

　　為了加強影片的宣傳攻勢，我們特地舉辦了山歌比賽。消息登報之後，報名特別踴躍。比賽結果，由顧錦華獲得第一名。她是國內音樂學院出身，有聲樂根底，嗓子甜潤，聲容並茂，可媲美銀幕上的黃婉秋。她的歌聲不單風靡了香港觀眾，也吸引了電台的垂青。後來，鳳凰影業公司還羅致她加入，成為歌、影雙棲的明星，至今傳為美談。

　　結果，《劉三姐》在香港上映了四十二天，票房收入近三十萬元。在當時來說，是很高的紀錄。其後並在香港掀起了山歌電影的熱潮。就票房來說，在《劉三姐》之前，收入超過它的國產電影有越劇《梁祝》、黃梅戲《天仙配》、粵劇《搜書院》、京劇《楊門女將》、紹劇《孫悟空三打白骨精》及紀錄片《第二十六屆世界乒乓球賽》等。收入與它相接近的也有好幾部。總體而言，自從國產電影在香港發行以來，票房收入一直有穩定而可觀的增長。

——《墾光拓景》

國產片《劉三姐》海報。

1963

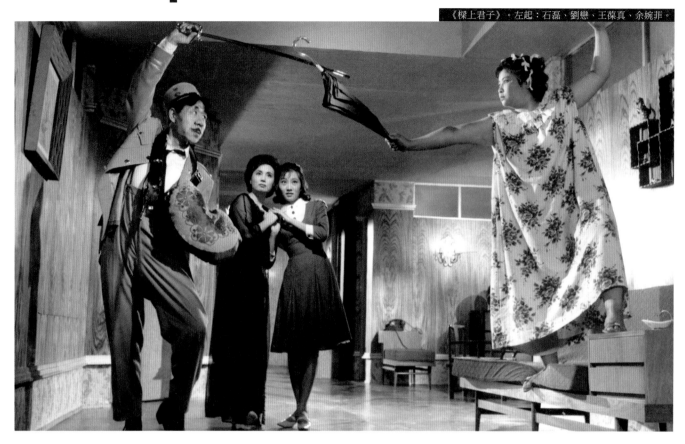

《樑上君子》。左起：石磊、劉戀、王葆真、余婉菲。

長城

雪地情仇₁ 碧玉簪₂ 樑上君子₃
林冲雪夜殲仇記₄

鳳凰

三鳳求凰 楊乃武與小白菜₅
嬌滴滴小姐₆ 劉海遇仙記 四美圖
八人渡蜜月 千里姻緣一線牽₇
董小宛₈ 雙珠鳳₉

新聯

秘密文件三零三 雙玉蟬 鬧開封₁₀
齊王求將₁₁ 永遠的微笑 孤鳳雙雛
皆大歡喜 七十二家房客₁₂

南方

梁山伯與祝英台（上影） 琵琶鬼奇冤（海燕）
宋江殺惜（天馬） 蔓蘿花（海燕）
女理髮師（天馬） 李雙雙（海燕）
平原游擊隊（長影）

1　長白山實地拍攝。插曲十分動聽。
2　上海越劇院二團演出。
3　創當年香港黑白影片賣座紀錄。原為公司的「星期早場話劇」，演出時大受歡迎，繼而搬上銀幕。
4　中國京劇院一團演出。
5　戲曲電影。片中部分道具為清宮遺物。
6　同場加映短片《水荒新聞紀錄片》。

7　柬埔寨吳哥窟取景。
8　北京故宮太和殿實景拍攝。
9　錫劇戲曲。
10　潮劇戲曲。鴻圖公司出品。
11　漢劇戲曲。鴻圖公司出品。
12　經典影片。

事件

· 1963年9月7日，銀都戲院落成開幕。

· 普慶戲院發生敵對勢力策動的爆炸事件。

· 「長鳳新」聯同光藝、港聯、新藝一起組團，赴星加坡訪問演出。

· 南方此後不再發行蘇聯影片。

1963年，「長鳳新」與光藝、港聯、新藝聯合組團赴星加坡，為興建國家劇場義演籌款，獲李光耀總理接見。前排左起：唐紋、向群、苗金鳳、白茵、梁慧文、陳綺華、李光耀、嘉玲、江雪、王葆真、石慧；後排左起：丁亮、關良、周驄、陳文、周康年（右六）及廖一原（右二）。

1963

七年了！我跨進電影圈，過着銀色生涯，不多也不少，足足七年整！七年來，我拍了十多部片，也演過各種各樣類型的少女角色——比方天真無邪的中學生啦、多情而純潔的姑娘啦、好高騖遠而幻想多多的女孩子啦、性格剛烈的野姑娘啦、含愁帶怨的蓬門碧玉啦、愛笑愛鬧的刁蠻小姐啦……形形式式，不一而足，就是不會嘗試演過古裝片。

我是一個相當好奇的人。對於扮演古裝片角色，我確然躍躍欲試，急欲演演這種在我來說全然陌生，而又十分有趣的角色。因此，我到戲院看古裝片時，顯得特別留心；大概是前年吧？我們公司開拍一部彩色片——「生死牌」，主角是石慧和高遠、鮑方等人，為了吸收一些演古裝片的經驗，我曾做了她們工作會議的旁聽者，後來，我亦

做了她們排戲時的旁觀者。

經此一役，我發覺演古裝片，與演時裝片完全是兩回事。演時裝片，只要你有生活經驗，肯苦心研究劇本的人物，然後按照自己的體會，自己的意思，自由自在，淋漓痛快地在攝影機前表現出來；可是演古代人物呢？沒那麼多方便與自由，揣摩角色時，你必須回到當時的年代，當時的社會去，她們的說話姿態，舉止關目，都有特定的形式。你表演此種人物，不單要照顧到她們的思想感情，還必須照顧到她們的儀態。學過舞台工架的人，扮演這種角色，比較容易；至於像我這種對舞台戲曲表演藝術一竅不通的人，演將起來，真是狼狽不堪，笑話百出！

儘管扮演古裝角色，對我來說，是

初嘗 古裝片滋味

朱虹（演員）

《三鳳求凰》。左起：曹炎、朱虹、高遠。

《三鳳求凰》。左起：高遠、朱虹、吳景平、馮琳。

一個難題，但這難題嚇不倒我。反之，我的興趣有增無減。記得「上海越劇團」來港演出時，我經常去偷師，確乎學到了一點東西。當然，憑着這一點東西去扮演一部古裝片的角色，還不足應用。

到了一九六一年冬天，公司給我派來一個劇本和一紙通告，劇本的名字是──「三鳳求凰」，朱石麟老先生導演，演出者除我而外，尚有高遠、王小燕、石磊、鮑方、馮琳、曹炎等，是彩色古裝片，正如廣東俗話所說，開正我嗰一槓！對着「三鳳求凰」的劇本，我委實有說不出的高興。

花了一個晚上，我句斟字酌地讀完了「三鳳求凰」的劇本，我咬着下唇，不禁有些為難猶豫起來！──我為難猶豫的，是在這「三鳳求凰」裏，不但只演一個聰敏活潑的大家閨秀，同時還得來一個女扮男裝，易釵而弁。她上京考

試中了探花後，和（她）同科的高遠（狀元）、曹炎（榜眼）一塊爭先恐後地向自己求婚！

說實話，這樣的情節，實在妙趣橫生，我一邊閱讀，一邊忍不住笑口大開，但是以不曾演過古裝片的我，要扮演這個今女昨男，今男昨女的角色，確然是有些吃不消。

第二天，我去找朱石麟先生，把暗藏於內心的顧慮向他老人家吐露，朱先生聽了我的話後，胸有成竹地說：「不要緊，我已經替你安排好一切了！」

我永遠不會忘記公司這一次給我安排好的學習機會！──在「三鳳求凰」開鏡前一月，「青年京劇團」剛好來港演出。在台前，我當然成為基本觀眾；在幕後，我亦成為那些青年演員們的徒弟，跟她和他們學舞台工架和身段。在

「三鳳求凰」中，我既有女扮男裝的演出，並且佔戲頗多，公司為此特邀青年小生蔡正仁專門排練，每天清早，在普慶戲院的舞台上，蔡正仁師傅教我各種舞台動作，比方拂水袖、走路的步伐、歡樂、煩惱、悲傷等等姿態……感謝「青年京劇團」的青年演員們及蔡正仁老師的幫忙，憑着他們指點和教導，我才在「三鳳求凰」中演得比較順暢，不致鬧笑話。

──《文匯報》，1963年4月23日

《千里姻緣一線牽》。韓瑛（左）、高遠。

不成話的「導演的話」

沈鑒治（導演）

一個人自己寫文章為自己的影片捧場，大概是最難的差使了，而且這種文章必然有一個一定的格局：先是說拍攝如何艱苦認真，再是說影片拍得如何如何，最後是自謙一番，希望大家批評指教。如果我也這樣來一篇，大概也還可以對付過去，但是讀者們一定會覺得陳腔濫調而不愛讀，那麼豈不是白寫了？所以我決定不這麼寫。

該怎樣寫法呢？我實在想不出。因為我拍電影，其實是半路出家，既無多年經驗，亦乏藝術心得。以前拍過幾年電影，也算有了幾部作品，但是自己都不願多看。這恐怕和我的性格有些關係。這些年來，我也曾在報上寫過一些不像樣的文章，但都是登出便算，自己從來不剪存，因為我並不喜歡讀自己的文章，何況寫得又不好，何必存起來自尋煩惱呢？然而，拍電影似乎不能像寫稿那樣「出門不認貨」。一則是拍下了底片，就可以印出許多拷貝來，一次一次的放映給大家看；二則是自己的「大名」印在片子上，再也不能因為用的是筆名而假裝與我無涉。功過優劣，做導演的總得負起責任來，這個滋味是並不好受的。

如果別人往往說「拍製過程，備歷艱辛」，我只好說本片拍來，十分開心。鳳凰公司第一部彩色寬銀幕的大製作，導演竟由我來擔任，這是開心之一。免費去柬埔寨「遊埠」，走遍了金邊名勝，觀賞了吳哥古迹（跡），這是開心之二。還有就是全片之拍攝，工作人員始終嘻嘻哈哈，從來沒有愁眉苦臉，因為，此乃喜劇是也！

——《新晚報》（日期不詳）

韓瑛（？—）

浙江人。先在袁仰安主持的新新公司任演員，六十年代初加入鳳，先後主演了《嬌滴滴小姐》、《四美圖》、《千里姻緣一線牽》、《合家歡》、《十月新娘》、《椰林雙姝》、《秀才奇記》等影片，婚後息影。

翁午（1937—）

江蘇常熟人。童星出身，1956年進長城任放映員，後獲公司培養攝影師。1958年以攝影師身份到廣州珠影支援生產，不久被召長城任演員，六十年代初轉進鳳凰，主演了《千里姻緣一線牽》《十月新娘》、《畫皮》、《我又來也》、《沙家浜殲敵記》等片。八十年代任清水灣製片廠屬下現代器材公司經理。現任華南影工作者聯合會名譽顧問。

大氣魄的彩色片《董小宛》

立揮

近日影圈常鬧雙包案，前者有「紅樓夢」，「楊乃武與小白菜」；近者的「七仙女」更搞得滿城風雨，因「七仙女」一片而起的，據說尚有「啼笑姻緣」，「寶蓮燈」等等。現在快要上映的鳳凰彩色片「董小宛」，也是一齣雙包案，據聞電懋也在拍攝同一題材的故事。鬧雙包大都是意氣之爭，但「董小宛」卻有所不同，它不過是兩家公司一同的看中這一故事，不約而同的進行了拍攝工作而已。

董小宛，是明末清初的著名的愛國名妓，她和冒辟疆，順治帝三方面的戀愛故事，一直為文人逸士所樂道和渲染，因此，兩家公司一同的選中它為題材，而以最大的氣魄拍攝成彩色大片，便不足為奇了。我有這末一個願望，希望看罷鳳凰出品的董小宛後，最好能很快便看到電懋的出品，看看不同的藝術家處理下的「董小宛」有何不同之處，誰長誰短，作個比較。

鳳凰出品的「董小宛」所動用的人力與物力，可以說是鳳凰自有彩色片以來最大的，投資最重的一部，先說演員吧！除了飾董小宛和冒辟疆的夏夢和高遠之外，尚有鮑方的史可法，唐紋的李香君，石磊的錢牧齋，姜明的洪承疇，曹炎的順治帝，文逸民的阮大鋮，王熙雲的柳如是，王季平的馬士英，藍青的董母，司徒霖的福王，王臻的彩雲和新人梁珊飾的董小宛貼身侍婢。這樣的陣容，在別的鳳凰出品的電影中是並不多見的。

人多，就能說明是巨製嗎？當然不

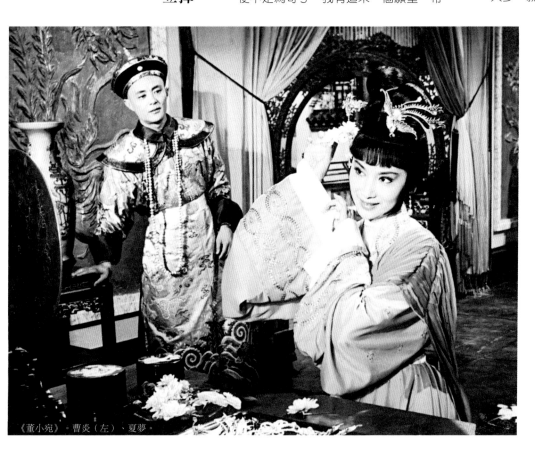

《董小宛》。曹炎（左）、夏夢。

1963

能如此說，由於「董小宛」的故事發生在南京的秦淮河畔，發生在明末偏安的南京王城中，發生在清帝的宮中，因此，無論佈景，陳設和服裝，都得花一翻（番）心血。佈景不但要大，要宏偉，而且要合乎當時的景象，該風雅的風雅，該金璧（碧）輝煌的金璧（碧）輝煌。服裝除了美艷之外，也要求其真實。鳳凰公司為求真實起見，有一些內外景，還是派員乘飛機到北京紫禁城的太和殿（即金鑾殿）拍攝的呢！如果不是這個故事的確有其值得拍攝之處和動人之處，鳳凰公司是沒有理由花這末大的人力物力去攝製這樣一部巨片的。

今年，我們一連看了「三鳳求凰」「嬌滴滴小姐」，「劉海遇仙記」，「四美圖」，「八人渡蜜月」及「千里姻緣一線牽」等六部喜劇或神話片，現在有機會看看凰凰出品的文藝巨片，這是一九六三年末的大事，也是一九六四年初的喜事。鳳凰不只是喜劇之家，他們攝製其他多種的影片，也有極高的水平，「董小宛」將是最好的見証（證）。

——《星島日報》，1963年

《董小宛》劇照。

開拍《七十二家房客》始末
王為一（導演）

香港的廖一原來了。他拍了許多部潮劇，主要給海外的華僑看，潮劇拍完了，已經沒有什麼好選的了，便想拍部故事片，問我有沒有材料。我說上海大公劇團在這裏演出滑稽戲《七十二家房客》，是講上海話的，講舊社會的。他說可以想法子拍粵語的，我認為如果拍粵語，演員就不能用上海人，而且上海滑稽戲要拍電影，裏面很多誇張的動作，在電影上是不行的，得重新改過去符合電影的要求，大公劇團認為這是他

們的看家戲，不給我們改編；但從政策上來說，我們是為了華僑的需要，最終電影局出來干涉了。結果是拍粵語片，不能說普通話，不能在全國發行，只能在兩廣地區上映，國內其他省市都不能演，因為要保留舞台劇可以在全國演出，所以電影能在海外發行，廖一原他們也不管國內是否放映，他要拿到國外華僑地區上映。

談下來了，我們這個劇本也很自由，愛怎麼改就怎麼改，而且請了廣東戲的好演員去演這部片。我們的電影跟舞台劇的內容有很大分別。舞台劇只寫警察三六九在七十二家房客中到處敲竹槓，意義比較小一些；我們的主題則是二房東要住客搬出去，逼遷和反逼遷的鬥爭。

但是，這部電影剛剛上映不久，文化大革命就開始了，我們廠裏的革命群眾，認為廠裏有兩部反動片，一部是《逆風千里》（1964），另一部是《七十二家房客》（1963）。後來大批判的時候，就把這兩部片作為批判的對象，大字報、標語一直貼到了化妝間，請外面的革命群眾來，先看片子，第二天就批判。珠影那些「打倒王為一」的標語一直貼到放映間，那時我在「牛棚」裏住，聽到放映間裏有哈哈笑聲，後來他們一研究，這《七十二家房客》怎麼批呢，批的時候，觀眾大家講起裏面的情節，都哈哈笑，批不下去了，實際上它也沒有什麼反動的內容，所以就沒有挨批。

文化大革命結束後，北京成立了一個覆審小組，這班人把所有封存的片子都一本一本的拿來看，沒有問題的，就通過，讓它發行，實在有問題的、亂七八糟的片子就封起來。到看《七十二家房客》時，他們覺得這部電影很好，沒有問題，可以在全國放映。他們說發行公司應該出些錢，讓珠影把廣東話翻成普通話，發行公司當然很高興，出了兩萬塊錢，向我們說：「請王為一主持翻成普通話。」這樣一來，我們就去翻，翻了以後，全國發行了。過程很戲劇性，電影最後反而被文化大革命救活了，本來只在兩廣發行，在海外發行，文化大革命後倒在全國發行了。

——香港電影資料館《粵港電影因緣》

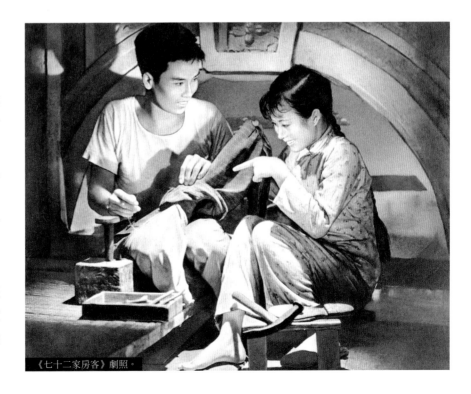

《七十二家房客》劇照。

1964

長城

金枝玉葉₁　三笑₂　龍鳳呈祥₃　五虎將
牛郎織女₄

鳳凰

假婿乘龍　合家歡　風雪一枝梅₅
故園春夢₆　金鷹₇

新聯

大少奶₈　高處不勝寒　男婚女嫁
永結同心　魂斷奈何天　自君別後
紅葉題詩₉

南方

花為媒（長影）　穆桂英大戰洪州（北影）
周總理訪問巴基斯坦、緬甸（新影）

春燕展翅（北影）　**劉三姐**（長影）
第一屆新興力量運動會（新影）

1　經典影片。越劇。
2　經典影片。公司首部彩色寬銀幕影片。「文革」後在內地公映，風靡一時。
3　改編自越劇名角筱丹桂、徐玉蘭的戲寶《是我錯》。
4　黃梅調。安徽黃梅戲劇團演出。
5　同場加映《影星影友郊遊特輯》。

滿意不滿意（長影）　**柳毅傳書**（長影）

6　名著改編。夏衍編劇。
7　內蒙古實地拍攝。香港首部票房超百萬影片。同場加映《金鷹獻映之夜》。
8　鴻圖公司出品。
9　瓊劇戲曲。鴻圖公司出品。

事件

· 1月14日，為「工聯會」興建工人俱樂部在香港大舞台再次舉行盛大義演。

· 5月16日，珠江戲院落成開幕。

· 10月1日，銀都戲院被敵對勢力放置炸彈。

· 12月9日，清水灣片廠舉行電影界聯歡。

珠江戲院開幕嘉賓剪綵。

評《金枝玉葉》

金草

電影畢竟是電影，它和舞台劇應該有所不同，而《金枝玉葉》的成功之處，就在於導演胡小峰能盡量利用電影之長，而藏舞台之短。汾陽王郭子儀七十壽誕，七子八婿、文武百官，以至東宮太子紛來賀壽，其場面例必豪華、壯觀，由於舞台的面積有限，盡管調度再得宜，仍不免有捉襟見肘之感，現在，電影盡量使用，它可以隨意抒展的空間，在不是堆砌場面的前題（提）下，使觀眾感覺到汾陽王大壽，果是氣派不凡。其次如佈景的運用，也不是台上所能做得到的。

我也曾看過上海越劇團演出的《打金枝》，對呂瑞英和陳少春兩人的表演佩服得五體投地。但是，卻有一點極大的遺憾，對演員複雜而細膩的表演，及她們在感情交流時極其敏銳的變化，卻無法看得清楚，這是因為坐位和舞台上距離的關係，明知其好而不能親視其好，這是最為焦急的。電影由於有種種不同角度，不同遠近的鏡頭，如近景、特寫、大特寫等等的變化，我們不管坐到那一個角落，鏡頭幫助了我們，使我們能清晰的欣賞演員表情的細膩變化。

夏夢並非科班出身的越劇演員，但我對她的表演卻滿懷信心，這不是盲目

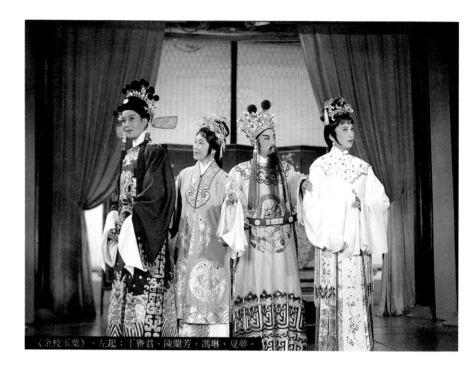

《金枝玉葉》。左起：丁賽君、陳蘭芳、馮琳、夏夢。

的信賴，而是基於她在《三看御妹劉金定》中的演出。曾記得，當時看《三看御妹劉金定》時，我有所顧慮，因為這不是一般的古裝片，而是有唱有做的啊！夏夢能勝任嗎？結果她給我留下的印象是不只能，而且相當好。至於丁賽君，那更不用說，她飾的郭曖，文扮武扮，都是那末英俊瀟灑，一唱一做都是名演員風範，演得出色，那是自然的。丁賽君在藝術上的造詣，是和她苦心鑽研分不開的。特別是她近年來不斷吸收其他先進劇藝如崑劇、京劇中所有美好的身段，從而在演出上，無論水袖袍角，"耍"來卻極其美觀。

——《金枝玉葉》特刊

《三笑》的江南小調

吳雨花

軟綿綿的江南小調，是真正所謂"另有一功"的，假如拿湘桂地方歌謠如"劉三姐"之歌作為菜餚中的"辣子雞丁"、"椒蔴子雞"而覺得爽脆辛辣；那麼江南小調蘇式民謠當是"薺菜雞片"，"蛤蜊燉蛋"有異樣鮮甜。而尤其好的是一經學會，真的可以抒一番，興來之時，可以按拍低哼，情味盎然。江南小曲本屬瓜棚歇涼，田農餘興，別有纏綿流暢之感。和江南纖秀似畫的山水景色配合，柔情似水韻味流長！著名的江南小調，有"知心客"、"歎五更"，"無錫景"、"梳粧台"、"手扶欄"、"歎十聲"……較"大

塊”的有“九連環”、“蕩湖船”……
而擴大廣義以言，那麼，彈詞若干開篇
如“來富唱山歌”（倭袍）也正是也；
“玉蜻蜓”書中“磨房產子”裏老佛婆
的山歌又是之，“三笑”裏米田共船梢
山歌尤其著名。“江南小調”曾予一部
份港九人印象，那是前番楊乃珍在港登
台那一曲“九連環”……但，在聽曲者
輒覺稍縱即逝，到喉不到肺……而周璇
的名曲雖也多是小曲所“套借”（“天
涯歌女”是“知心客”，另若“四田季
相思”均是……）給港九人的耳管享
受大增其樂趣；但也因畢竟有過“剪
裁”，非原裝原璧的“小曲”，但，眼
前長城公司那部電影“三笑”的所有曲

子就有“成個唔同”感。它是正正式式
的“江南小調”了，而且簡直可說集江
南小曲之大成，包羅萬有外，兼及於楊
州無錫各地名曲，“十把扇”、“常錫
戲”、“庵堂相會”等等，幾十首曲用
為劇中代對白，淋漓酣暢，才真是小曲
大全，聽得人心花大開。“三笑”是陳
思思、向群主演，幕後主唱卻是舉國菁
華合奏，單是小調也使人先有“五更相
思”、“九連環”感呢！

——《三笑》特刊

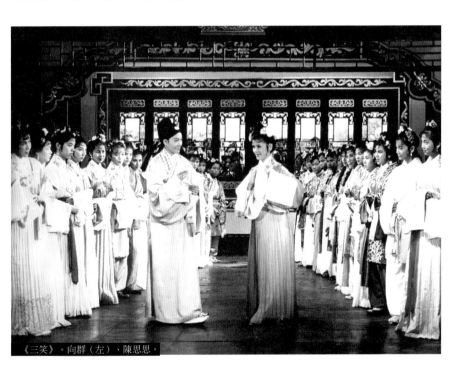

《三笑》。向群（左）、陳思思。

陳思思（1940—2007）

浙江寧波人。原名陳麗梅。1955年進長城，有「長城三公主」之
稱。十一年間，共為公司主演了二十八部影片。她具有獨特的氣
質，以演出性格剛強、機靈、亦正亦邪的角色最為得心應手。代表
作有傾倒萬千觀眾的《三笑》、被譽為新武俠電影里程碑的《雲海
玉弓緣》以及《雙鎗黃英姑》、《春雷》等。

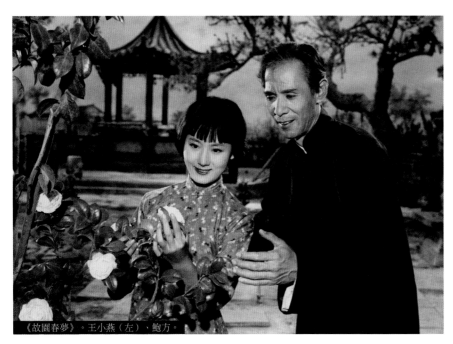

《故園春夢》。王小燕（左）、鮑方。

評《故園春夢》

劉成漢

巴金的原著『憩園』寫於一九四四年，故事就是以抗日戰爭後期的四川成都為背景。小說改編影片後，基本上仍然保持原著那種現實主義而兼具比興意象的風格。

在影片之中，戰爭的痕跡只不過是牆上一張張的巨大標語，好像抗日戰爭與大後方普通市民的生活並不相干似的。影片的中心仍是封建家庭的沒落以及兒童的教養問題，這不禁令人想起一九三七年的《新舊時代》。楊夢痴（鮑方）是一名舊時代的人物，他小時因為父親的過份縱容而結果沉迷嫖、賭及鴉片，變成東亞病夫似的人物，終於

家道中落而逼得把祖業「憩園」出賣給新興的中產階級姚國棟（平凡）和繼室昭華（夏夢）。姚家的兒子小虎（陳碩修）亦得到外婆的盲目縱容，行為誇張，拒絕接受繼母的善意教導，外婆更坦（袒）護外孫而敵視昭華。影片就以楊和姚兩個舊式家庭的遭遇作出對比。而小虎與楊夢痴結果都是同樣悲劇下場。

在影片之中可以看到朱氏同情的是楊家的夢痴與姚家的昭華。楊夢痴是舊時代不智所做成的惡果，而且他已經有悔意，只是過份軟弱而無能自拔，朱氏雖然並不婉惜封建餘孽的過去，但卻對他的悲劇賦予同情。昭華則是一名正直勇敢的女性，她雖然只是小虎的繼母，但卻為了他的教養問題不惜與丈夫和老太衝突起來，最後更因小虎之死受刺激而流產。所以，在朱石麟這部最後的作品之中，仍然包含著他的電影世界觀，他讚美開明進步，但卻並不打倒一切舊的傳統。

——《第七屆香港國際電影節特刊》

平凡（1921—1999）

北京人。原名平永壽。自幼隨父學藝，後以表演武術、車技、魔術為生，曾赴南洋巡迴演出。1946年來港。是長城創立時的基本演員，一直工作至退休。一共主演了七十多部影片，主要作品有《禁婚記》、《絕代佳人》、《飛燕迎春》、《樑上君子》、《雪地情仇》、《故園春夢》、《雲海玉弓緣》等。曾任華南電影工作者聯合會監事長。

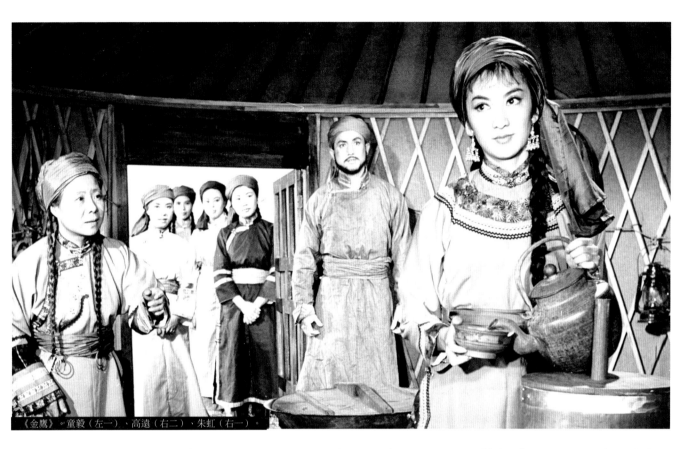

《金鷹》。童毅（左一）、高遠（右二）、朱虹（右一）。

《金鷹》的拍攝

陳靜波（導演）

　　當我初次讀到蒙古族作家朝克圖納仁先生的「金鷹」原著時，就深深地為書中那個被草原同胞譽為「金鷹」的摔跤手的故事所感動了。我想，要是能把這個故事搬上銀幕，讓觀眾們一道來欣賞，那該多好！後來，這個願望得到了公司的支持，並請陳召先生改編為電影劇本，改編在情節上作了一些增刪改動，我對它就像原著一樣的喜愛，但單單喜愛是不夠的，作為一個導演，應如何將劇中的人物形象和情景通過銀幕具體地表現出來呢？這可是一個難題啊！

　　首先，劇中人物所處的特定環境，是在祖國遙遠的邊疆——內蒙古，那兒到處是遼闊的草原，到處是數以千計的馬隊、駱駝和牛羊群，這些，在香港這個彈丸之地根本無法找到，更還有劇中

所描繪的蒙古族同胞——他們的性格是那麼爽朗，豪邁，行動是那麼勇敢，慓悍，個個騎術精湛，能歌善舞，而又有着那麼奇妙有趣的風俗習慣……這些，都不是我和演員們所熟悉的，如何準確地把蒙古的風物搬上銀幕，這就需要大大的探索了。

　　在公司的鼓勵和支持下，我和製片吳景平、攝影師蔣仕、各主要演員朱虹、高遠、陳娟娟、張錚，翁午、石磊、童毅等不辭萬里跋涉，「遠征」內蒙古，到達了故事傳說的所在地——阿巴嘎旗，我們一行曾多次到蒙族同胞家中去作客，在那富有游牧民族色彩的蒙古包裏，他們給我們喝馬奶酒、吃奶酪、熱情地歡迎我們這一群遠方的客人，還給我們講述悲慘的過去和今天歡樂的生

1964

活，說得高興時就放開喉嚨唱了起來，姑娘們和小伙子跳了起來，皮靴蹬得答答作響，就這樣，我和演員們才逐漸地熟悉牧民們的聲音，笑貌和生活習慣，為「金鷹」人物的塑造創造了條件。

朱虹、高遠、張錚、翁午在港時雖已學會了騎馬，可是在「金鷹」這部片中，需要他們（他們需要）的是精湛的騎術，他們往往是天剛亮就在草原上練騎，太陽出來了就拍戲。在名師——善騎的牧民指導下，加上演員們自身的勤學苦練，一切都進展很快，在短短的時間內，幾位演員不但一躍就跨上馬背奔馳在草原上，還能使成千上萬的馬隊和羊群，在他們的皮鞭指揮下，成了馴服的「小羔羊」，朱虹、娟娟、高遠、張錚、翁午還學會了不少蒙古舞，在草原上和蒙古姑娘，小伙子們對舞起來，簡直可以亂真。

在草原上拍戲，在我們真是新奇有趣的嘗試，在拍攝中，我們經常碰到意想不到的困難，例如草原上的氣候千變萬化，開拍時本來是晴朗的天，不一會就陰雲四佈。狂風突起，飛沙走石，使我們不能不將拍攝工作轉為對自然作搏鬥了！還有最有趣的是指揮馬群，羊群演戲，好容易把演員的活動和馬群羊群的地位排好，攝影機正要開動拍攝的時候，馬兒忽然嘶叫起來並且紛紛掉頭轉向，把屁股對準了攝影機，這下子就全完了，只好重新再來過，可是這時天空的雲彩卻躲起來了，大伙兒只好耐着性子等下去，有時久等不來，只得鳴鑼收兵明天再拍了。

就這樣，「金鷹」這部拍攝比較艱巨的影片，在蒙族同胞的熱情幫助下，在全體演職員的通力合作下，克服了重重的困難，終於攝製完成與觀眾們見面了，如果說「金鷹」還能令觀眾們滿意的話，那將是我們全體工作人員的莫大欣慰。但親愛的觀眾們，我們最期望的，還不只是你們的讚語，更重要的還是你們的批評，因為只有你們的批評才能使我們進一步地改進工作，提高藝術水平，更好的為你們服務。

——《文匯報》（日期不詳）

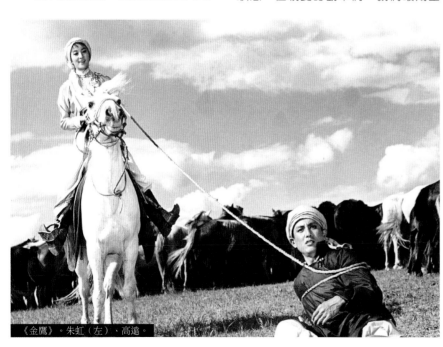

《金鷹》。朱虹（左）、高遠。

陳靜波（1924—1995）

生於上海，福建閩侯人。1940年起先後在多個劇團擔任演員。1953年進入鳳凰公司，隨朱石麟學藝。導演了《同心結》、《五姑娘》以及香港首部票房超過百萬的《金鷹》等。七十年代末擔任鳳凰經理，銀都成立後，任銀都董事副總經理。監製了《父子情》、《半邊人》、《閃電戰士》等多部影片。曾任華南電影工作聯合會副會長。

高遠（1933—　）

江蘇蘇州人。原名蔣家琪。早年曾在哈爾濱體育學院接受專業體育訓練。1953年加入鳳凰公司，是五六十年代公司的當家小生之一，先後主演了《閣第光臨》、《婦唱夫隨》、《有女初長成》、《董小宛》、《金鷹》和《畫皮》等三十多部電影。

吳景平（1915—2000）

四川成都人。早年是著名的話劇演員，先後參加和組織了「中旅」、「上海劇藝社」、「中中」、「綜藝」等多個劇團。五十年代初加入長城，1958年轉入鳳凰，擔任製片及演員，參加過三十多部影片演出。六十年代末轉任導演，作品包括《迷人的漩渦》、《艇》、《早春風雨》等。

吳景平談《金鷹》外景拍攝

鳳凰外景隊包括製片（即吳景平）、編劇、導演、演員、攝影、電工等約共七十餘眾，先抵北京，然後乘火車出發，直望內蒙進發，第一站是賽汗塔拉（該市有北京莫斯科航線，設備現代化）。歇宿一宵，經過六百哩的公共汽車旅程，抵阿巴嘎縣。這是一個廣漠無邊的大草原，屬牧區。次日大隊先飽餐一頓，由女旗長（等於縣長地位）和一蒙族導演帶路，費時半日，才選定外景位置。第二天一早就開始拍戲。當地蒙族人，不管老幼男女，都非常熱情、友愛、淳樸，只要你有所需要，他們便立刻幫忙，絕不計酬。對於馬匹和綿羊，聯群結隊，一隊最小就是五百，兩隊便一千，拍戲時只要女旗長吩咐一下，他們便毫無異議地將全部牲口交給外景隊去拍戲。當地人異常好客，只要你臨門造訪，不論生張熟魏，一律款以羊肉、馬奶酒，令你滿意而後已，其熱誠之處教人感動。我們在內蒙前後共耗三個多月，大隊才拔隊返北京。

1965

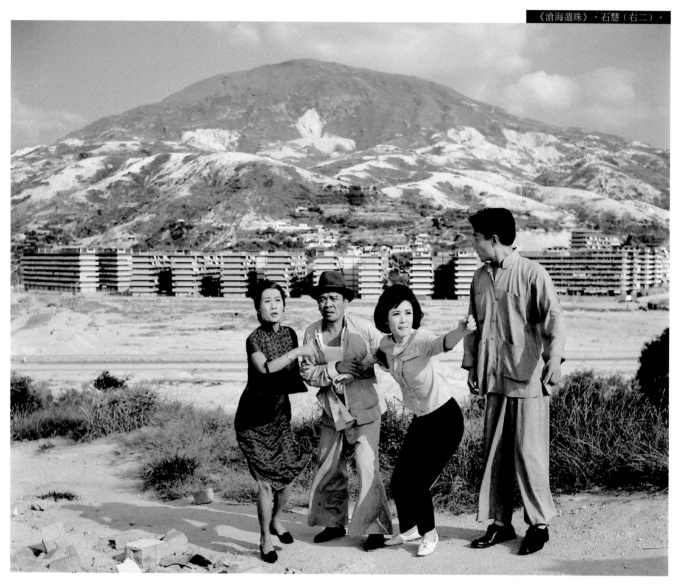

長城

黃金萬兩　滄海遺珠₁　粉紅色的夢
皇帝出京　艷遇　烽火姻緣₂

鳳凰

變色龍₃　十月新娘　椰林雙姝₄

新聯

東江之水越山來₅　西施₆　女司機
英雄兒女　蜜月　毛子佩闖宮₇
馬陵道　劉明珠₈　巴士銀巧破豪門計₉

南方

中國歌舞（北影）　竇娥冤（長影）　紅燈記（長影）
地雷戰（八一）　夢遊奇遇記（北影）

今古奇觀第二輯 (新影)　　**寶葫蘆的秘密** (天馬)
野火春風鬥古城 (八一)　　**光輝的節日** (新影)

1　粵語明星白燕告別影壇前最後一部上映影片。
2　越劇。
3　破香港黑白影片票房紀錄。內蒙古實地拍攝。
4　海南島拍外景。
5　解決水荒紀錄片。首破紀錄片百萬票房。
6　經典電影。

7　越劇戲曲。鴻圖公司出品。
8　潮劇戲曲。鴻圖公司出品。
9　同年最賣座的兩部粵語黑白片之一。

事件

・「長鳳新」聯合舉辦大規模的演員新人訓練班。

・8月21-22日，參與「影聯會」在香港大會堂音樂廳舉辦的「合唱音樂舞蹈綜合演出」，節目包括《黃河大合唱》。其後移師普慶戲院，作為國慶獻禮節目演出。

・9月前後，南方與港英政府電檢處進行第二次正面抗爭，使國慶紀錄片《光輝的節日》得以上映。

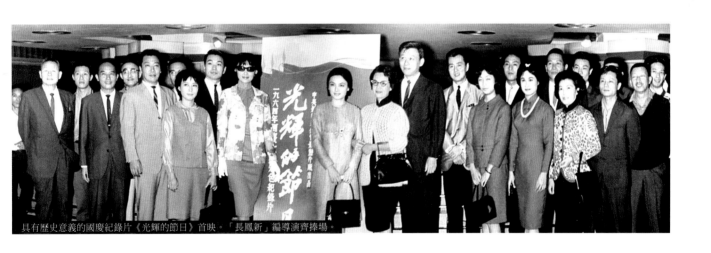

具有歷史意義的國慶紀錄片《光輝的節日》首映。「長鳳新」編導演齊捧場。

1965

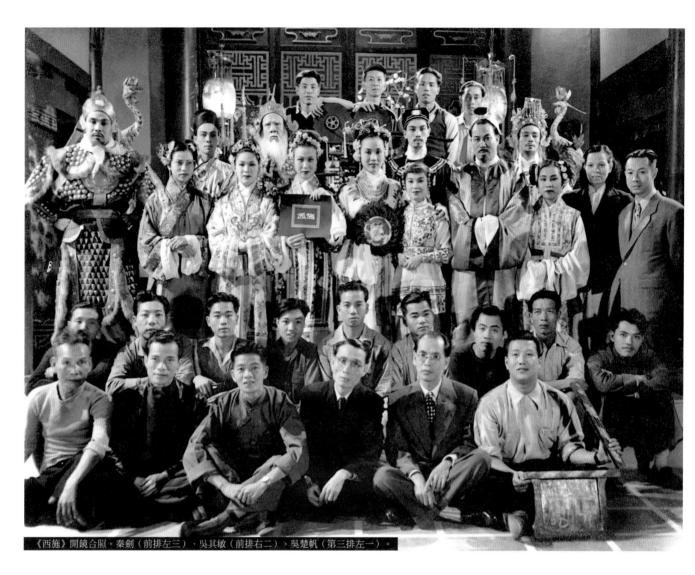

《西施》開鏡合照。秦劍（前排左三）、吳其敏（前排右二）、吳楚帆（第三排左一）。

評《西施》

吳其敏

《西施》是不容易拍攝的影片，要搞得路路俱通，成為一部上乘的歷史劇，必將遭遇到許多的困難。許多人都知道，「春秋無義戰」。吳越的紛爭，拆穿來看，實際上只不過是雙方統治階級相互報復吞併的不義戰爭而已。吳王夫差的伐越，是為了報復父仇；越王勾踐的「苦心焦慮，終滅強吳」，是為了昭雪會稽之恥。從可稽的歷史記載中，極難取得一個誰是誰非的正確判斷。

從西施這一人而言，正史可考的不多，而野乘雜記之中，則眾說紛紜，莫衷一是。或謂范蠡獻西施，吳亡，西逸（施）復歸范蠡；或謂吳亡，沉西施於江。總之一向的傳奇說部中，西施是被渲染為一個越國獻施「美人計」的工具人物。犧牲色笑，迷惑敵人，自不是愛國女子應走的正途；視女人為「禍水」，以割捨自己愛人，謀求傾人之國，也非愛國臣子宜有的非非之想。所以今日要拍西施，一定要從過去這一些腐舊的臼窠中跨越出來。

比較正確的處理，應該是既能基本上符合歷史真實，又不完全為歷史事實所拘囿。換句話說，就是要善於抓取故事人物，在一定的歷史基礎上，發揮所能發揮的新的積極精神。

如果按照這一標準出發，我們就會

要求影片既要揚棄舊的表材，也要確立新的面貌。現在，看在我們眼裏，作品確然已經揚棄了很多舊的糟粕，新的東西，也在影片中見到。有的人拍《西施》既不願意完全蹈入歷史傳說的泥坑，卻也不願意和庸俗的觀點一刀兩斷。兩條腿分踏兩頭船，所以使得（得）作品雖也染上莊嚴的歷史色素，卻仍然存在着極其濃烈的傳奇味道，人物、情節那不曾更端正、更純粹地被提到理想的階段，不即使之成為貫澈（徹）影片全新積極精神的具體形象。

這一點，最明顯的是，表現於對越國舉國上下自強不息的復國精神的體會不足。

人們讀歷史，從來不去記住吳王夫差的三年報越之志，卻始終來記着越王勾踐「十年生聚，十年教訓」的艱苦奮鬥過程。理由很簡單：勾踐的復國，是和人民一道的，多少符合人民的共同利益，也是從相當結合人民的力量中取得勝利的。所以拍《西施》，在對待吳越的紛爭問題上，一家要加多分量，強調越國君民不為敵人暫時的強大和自己暫時存在的困難所嚇倒，刻苦自勵，埋頭苦幹，踏踏實實，打出全新的局面。新聯的《西施》在這一重要關鍵上，都做了工夫，嚴格要求起來，當然還可以加重一點，使主題更加突出。

關於西施這一角色人物的改舊創新，影片是有較大成就。她既不是被當做工具，被送入吳宮，行其所謂「美人計」，也不曾被脫離歷史現實，把她說成是一個承擔什麼內應重任的傑出女英雄。她在亂離中被吳兵擄劫而去，在吳宮裏所有見機行事，也祇是限於憑着自己愛國的熱忱，以及對愛人范蠡、對國君勾踐的尊敬與愛戴而來。她膽大心細，由於保密，迫得要在姊妹群中含冤受屈，精神上加重着特大的負擔，演員白茵的表裏相承，允當刻劃，增益了不少的戲劇氣氛。

總之，這是一齣不容易處理的戲。放在一般粵語古裝影片的水平上，是卓越的出品。演員陣容的壯大不待說了，色彩絢麗，場面豪華，也不是尋常之作所能企及的。據了解，祇是劇本一頁（項），就久歷了三個年頭的經營，數易其稿，然後才告開拍。其製作態度是認真謹慎的。

——《吳其敏文集》

吳楚帆（1911－1993）

廣東番禺人。新聯主要演員，有「華南影帝」之稱。三十年代投身演藝事業，因主演抗戰影片《生命線》成名。先後主演過近三百部影片，包括《家》、《春》、《秋》、《危樓春曉》、《十號風波》、《香港屋簷下》、《人海孤鴻》等經典影片。創辦過「中聯」、「華聯」、「新潮」製作公司。著有回憶錄《吳楚帆自傳》。1993年獲香港電影金像獎頒發「特別紀念獎」。曾任華南電影工作者聯合會副理事長。

李清（1921—2000）

廣東東莞人。原名李漢清。1934年赴上海，進明星演員養習所，其後參與話劇及電影演出。抗戰時在香港主演多部以抗日為題材的影片。先後主演了一百多部影片。新聯成立後，成為公司的主要演員，主演的影片有《再生花》、《桃李滿天下》、《西施》、《英雄兒女》等。曾任華南電影工作者聯合會理事長。

1965

早期「長鳳新」影片 輸入內地概況

從五十年代初到六十年代初，一直有香港電影獲准輸入內地。獲准輸入內地的影片，大多是「長鳳新」及性質相近的電影公司出品。因此，可以說，「長鳳新」也曾為繁榮內地的電影市場、為內地觀眾提供優質的娛樂、精神食糧作出了貢獻。而由於內地「文革」的出現，使香港輸入內地的影片於六十年代初便幾乎中斷。以下，是有關的情況。

香港影片輸入內地，主要由在香港專門發行國產電影的南方公司負責。

1950年7月11日，由於中央人民政府政務院頒佈了管理電影事業的五項政令之一的《國外影片輸入暫行辦法》，香港影片在內的所有海外影片由國家機構統一輸入，統一安排發行放映。從而國家可以控制電影的輸入和輸出，根據國家的政治，經濟，文化需要輸入影片，1949年以前的自由輸入方式不再存在。然而在此時期還是有一部份高品質，符合內地電影主管部門審查標準的香港影片輸入，例如大光明（顧而已、高占非等主理）的《水上人家》，《小二黑結婚》，南國影業（袁

耀鴻、蔡楚生等主理）的《珠江淚》，《冬去春來》等。五十年代初，大光明遷往上海，南國歇業，香港進步電影的主力「長鳳新」成為向內地輸出的主要基地。該時期輸往內地的部份影片：

1953年　《絕代佳人》（長城）　　《孽海花》（長城）
　　　　　《寸草心》（長城）

1955年　《一年之計》（鳳凰）

1956年　《新寡》（長城）　　《紅顏劫》（長城）
　　　　　《新婚第一夜》（鳳凰）

1957年　《男大當婚》（鳳凰）

1958年　《夜夜盼郎歸》（鳳凰）　　《搶新郎》（鳳凰）
　　　　　《柳暗花明》（鳳凰）

1959年　《春到海濱》（長城）　　《王老五添丁》（長城）
　　　　　《真假千金》（鳳凰）　　《野玫瑰》（鳳凰）
　　　　　《豆蔻年華》（鳳凰）

1960年　《新聞人物》（長城）　　《王老虎搶親》（長城）
　　　　　《飛燕迎春》（長城）

1961年　《華燈初上》（長城）　　《美人計》（長城）
　　　　　《雷雨》（鳳凰）　　《生死牌》（鳳凰）

《新聞人物》。陳思思（左）、平凡。

早期輸往內地的影片帶有明顯的上海左翼電影特徵，而「長鳳新」的影片更多的具有香港電影特徵，在「寓教於樂，導人向上，導人向善」為指導方針的基礎上，表現了城市現實生活，有發揮勵志和勸戒的作用。一方面滿足了香港市民的欣賞要求，另一方面，因為當時的內地電影題材限制較多，相對單調，引入的香港電影則題材豐富，或者是反映小人物生活寫實片，或是充滿娛樂性，諷刺性的喜劇片，或宣揚優秀傳統觀念的古裝片，大都受到了內地城市觀眾的歡迎。但是據說因為很多觀眾（特別是青少年）去看香港電影，極力模仿。連女演員（銀幕內和銀幕外）的髮型、服飾以及鞋襪花樣，都會「有樣學樣」。所以，當某些香港電影上映後，一些婦女、青少年等群眾組織的負責人會站出來「反映」，指出人們受到香港電影「污染」，使群眾的「思想工作」很難做。

當時，這批影片主要通過南方公司採購並在國內發行。南方公司收購的是國語片的全國版權，粵語影片一般只限於在「兩廣」（廣東、廣西，均以粵語為主要語言）發行。所謂「全國」版權，其實也只限於沿海一些城市，兩廣的粵語電影版權也只限於廣州、南寧、桂林三城市及附近一些縣級戲院。內地的城鄉，多數不能排映，也不准排映。但因為影片受到內地群眾歡迎，所以香港一些製片公司認為收購版權的價格太低，每有微言。這些情況說明，當時在香港經營香港電影到內地發行，屬於「互利」但又是兩頭不討好的矛盾事例。

而從 1962 年下半年起，「文革」開始，這種合作模式中斷。1963 年僅輸入 2 部，1964 年停止輸入，相比 1960 年的 11 部，1961 年 5 部，1962 年 17 部，六七十年代的香港電影對內地幾乎沒有影響。但是對於香港任何影片也沒有批判，基本採取了區別對待的方針。15 年後，內地才正式輸入香港電影。1978 年到 1979 年共引入了 8 部，主要以長鳳新舊作的古裝戲為主，例如 1978 年《屈原》（鳳凰），屈原代表的不屈不撓追求真理的形象正是內地飽受「文革」之苦的普通民眾所

推崇的理想形象，而 1979 年引入的《三笑》，以有趣的民間故事，優美的江南民間小曲和內含的優秀傳統文化博得內地觀眾歡迎。

在這三十年間，因為觀看香港電影而建立起來的內地與香港在精神和情感方面的聯繫，一方面使群眾形象化地了解到香港社會生活；另一方面，在內地現代化過程中，香港電影提供了這樣的機會給內地觀眾提供了各種社會問題的解決方式作為參考，並且香港電影中的商業因素和娛樂因素也豐富了內地觀眾的生活。

1978 年，廖承志召開的香港愛國電影工作者會議上作出了這樣的指示，「祖國的名勝古跡，名山大川，都可以拍外景，內地大力支持。」同時，國家旅遊局主動歡迎香港愛國電影機構進駐內地拍攝風光片及各種類型故事片。香港和內地在電影業方面的交流合作逐漸增加。時至今日（2010 年），兩岸三地的電影人已融合在一起，共同打造中華電影品牌，現時的局面可以說是「換了人間」了。

《美人計》。傅奇（左）、陳思思。

1965

話劇《紅燈記》。左起：王葆真（飾李鐵梅）、馮琳（飾李奶奶）、鮑方（飾李玉和）。

話劇《紅燈記》

姜明（導演）

為紀念抗日勝利二十周年，長城與鳳凰合組話劇團，演出《紅燈記》。導演姜明為此撰寫一文如下：

長城、鳳凰兩個公司的演員，這些年來在他們經常的業務學習中，有朗誦、歌詠、舞蹈、話劇等多方面的內容，以此去不斷提高自己的業務。我們的話劇排練活動，是經常的，但排成一個話劇，並不一定公演。記得前幾年長城、鳳凰兩公司的演員合組話劇團，曾演出過「樑上君子」，並受到觀眾的愛戴與支持。當時，就想既作拍戲的工作，又將話劇學習的結果經常公之於眾，使大家能多跟觀眾見面，通過在舞上的鍛鍊，來鞭策自己。遺憾的是這個計劃沒有能好好的堅持下去。

去年以來，國內各個劇種都在大演革命現代戲，使過去陳舊的王侯將相、才子佳人，這些與現社會不相稱的東西，讓位於新社會的英雄形象，而受到廣大觀眾的熱烈歡迎。

今年初大家看到京劇「紅燈記」的演出，都說是道地的京劇，又好聽，又好看，對原來的形式有所改變，又保留了京劇的特色。而且感人特深，看了後很少不為李玉和、李奶奶、李鐵梅三代人的悲壯事跡而流淚的，同時又通過「紅燈記」受到了教育。「紅燈記」成為各種戲劇演革命現代戲的樣板。

看過戲後朋友聊起來，很想把它拿過來作學習的教材，因為大家很少接觸現代革命題材的東西，通過學習既可以提高技術，又可以鍛鍊人。有人講要演革命戲先作革命人，儘管我們沒有那種生活經驗，也要從一些別的辦法來補救，最後決定用話劇的形式把「紅燈記」搬上舞台。

首先我們根據滬劇、京劇和參考了電影來作劇本改編的工作。離開了唱詞，感染力可能因之減弱了，經過一再努力，才寫成現在演出的劇本，我被大家推出來作執行導演的工作，並立即分成幾組人邊學邊做，這還是今年六月間的事。

本來是業務學習的東西，從劇本的改編到人物的塑造表演，到導演工作，都是在模索學習的過程中進行的。在排練的過程中，大家精神飽滿的對待工作，導演團對整個戲的關心，以及各方面的幫助、鼓舞，都是十分感人的。

在抗日勝利二十周年的今天，從各個角度上來重溫這一頁人民鬥爭勝利的、偉大的、可歌可泣的歷史，對我們與及廣大觀眾都是一件很有意義的事。當然，我們這齣戲還有不少缺點有待於不斷的修改提高，我們摯誠地期待着戲劇界的朋友們和觀眾的寶貴意見和批評。

——《紅燈記》演出特刊

春節聯歡會 ▮

1965年春節前夕，「長鳳新」一起舉行「春節聯歡會」。《娛樂畫報》（1965年1月號）有題為〈一個多姿多彩的銀色聯歡會〉文章，記述是次聯歡會。從文章中，可以進一步了解三公司之間「大家庭」般的內在關係，以及當年三公司的面貌。

座落在郊外清水灣大坑口的清水灣電影製片廠，十二月七日那天頓成了歡樂的廠房。這是長城、鳳凰、新聯、清水灣片廠四個單位在那裏舉行首次聯歡大會。

這一天，片廠和電影公司全體編、導、演、製片、電工、場記、職員從上到下，放假一天，四百多人，一心一意的玩個痛快。這一天清水灣片廠打扮得整齊漂亮，接待來賓。停車場打掃得乾乾淨淨，一塊塊紅色路牌指示着客人們走路的方向。在C棚攝影場中，搭起了一個寬敞的舞台，供各單位表演節目。茶水、茶點供應之週到更不在話下啦。

一點前，四位單位的表演者已全部化好妝等待於後台了。董事長廖一原致開場白，他說：「長城、鳳凰、新聯三家電影公司長年以來均在清水灣片廠拍片，但所有職工均未曾有機會在一起歡聚。如今，六四年快過去了，六五年即將到來。我們趁稍為空閒的一天，聚首一堂，慶祝六四年所做下的成績，預祝

六五年有更大的收穫。三家公司明年將要拍二十四至三十部影片。為此，片廠也在擴建中。月前第四個廠棚已經興建了；第五個、第六個也陸續出現。」他的話給全體帶來了更大的鼓舞，也加深了歡樂的氣氛。

半個月籌備起來的遊藝節目開始了。王葆真是報幕員，她穿一套黑白格子西裙顯得青春可愛。第一個節目：「大合唱」，由四單位五十多人組成，歌聲嘹亮而整齊。

長城公司一共表演三個節目：一個「魔術」、一個「相聲」、一個話劇「我的愛人不是你」。有「魔術大師」之稱的平凡那天沒上台，做了舞台監督，卻由徒弟表演。在一個大木箱中釘進一位女人，然而一下子卻鑽出來一個男人。簡直具有「上帝造人」的本事嘛！相聲由邵仲安（編者按：即江龍）、葉榮祖演出，講那些南腔北調之間的「烏龍」事，笑得大家合不攏嘴。話劇是個喜劇：用諷刺的手法，說李嬙飾的護士眼界高，不願和做理髮師的張錚戀愛，做姊姊的朱立可急死了，結果還是撮合了杜青和張錚的婚姻。該劇的導演是夏夢，坐在台上看得又緊張又有味。問她何以不上台？她說：「平時我們演戲，今天該輪到他人演給我們看啦。」夏夢穿了一套紫紅色套裝旗袍，和穿綠色大襖的石慧坐在一起，紅綠輝映，分外搶眼。

鳳凰演出的滑稽戲「打電話」，將各種打電話的神態形容得唯妙唯肖，劉甦扮長氣婆，急死了等打電話的楊誠和

王小燕反串的男童。陳娟娟扮阿婆和孩子通話，掉了兩顆門牙，說得笑痛了觀眾的肚子。

另一個集體朗誦詩，鳳凰全體演員都上了台，嚴肅而有意義。

新聯的三個節目很具有特色，一是伍秀芳和江濤演的粵劇「搶傘」。由於他倆均是紅褲出身，演來身段優美熟練，唱腔婉轉動聽，拍爛了觀眾手掌。宣姐盧兆璋也露了一手蘇州評彈，很是清脆。第三個廣東小調「月光光」，由白茵、上官筠慧、陳綺華、梁慧文飾媽媽，手抱嬰兒又唱又哄要孩子瞓覺。幾分鐘後，嬰孩忽地長大了，他們是江濤、李大為、呂錫貴、鄭啟良，還手拿奶瓶吮吸。全場的人笑到幾乎滾地。

聯歡會開了三小時，真正達到了聯歡的目的，不是嗎，大會結束時個個都還笑口吟吟的。

——《娛樂畫報》，1965年1月號

「長鳳新」經常舉行聯歡會。圖為鮑方在玩遊戲。

1966-1980

坎坷歲月，
在逆境中求生存。

每逢國慶節，「長鳳新」、南方、清水灣製片廠和「影聯會」等愛國電影機構均會舉辦隆重的慶祝活動。以上照片是清水灣製片廠舉行慶祝二十一周年（1970年）國慶大會的場景。時值「文革」，會場的佈置、慶祝方式以及節目內容等都具有當時的特色。這也是銀都體系六十年歷程中一個具代表性的階段印記。

「文革」十年的影響與重創

張燕　北京師範大學藝術與傳媒學院副教授、博士

1966年5月之前，長城、鳳凰、新聯三家進步電影公司的發展勢頭非常強勁，儘管面臨「電影內容只要稍涉民族意識，港英就會要求刪減」[1]等嚴苛的電影審查和進步人士被驅逐出境等政治迫害，以及以港九電影從業人員自由總會為代表的右派電影的圍追堵截等嚴峻形勢，卻往往能夠突出重圍而大放異彩。它們出品的影片多導人向善、寓教於樂，而且多源於香港的現實生活又進行巧妙智慧的藝術加工，因此常常叫好又叫座，不僅品質高、票房好，而且觀眾面非常廣，在香港、澳門和東南亞多個國家都很有市場。尤其是五十年代初、中期，在東南亞擁有龐大影院網路的邵氏、電懋等公司都還沒有很好地開發自己的製片業務之時，香港進步電影公司出品的製作嚴謹、明星號召力強的眾多電影，就成為院線競相購買的對象，不僅海外市場是「長鳳新」的天下，而且「星馬、北美、南美等主要市場，都是進步公司佔優」[2]。創作方面，在五十年代到六十年代中期，當時連邵氏等公司也要跟隨長城、鳳凰的美學潮流走，[3]可見香港愛國進步電影良好的發展。

但不幸的是，隨着文化大革命來臨，香港愛國進步電影的良好格局被完全改變。作為進步文化載體的香港愛國進步電影，無可避免地受到極左思潮的嚴重衝擊，在電影指導方針、創作力量、創作狀況、市場表現等多方面，均陷入了前所未有的困境。

極左電影方針

1966年5月16日內地正式發動文化大革命，不久，革命浪潮很快燃燒到了香港愛國進步電影的文化創作中。受當時極左思潮主導，香港愛國電影界被要求一律貫徹實施「以階級鬥爭為綱」的電影方針。

首先，「長鳳新」三家製作公司十七年來的輝煌成就被全部抹殺。1966年以前，「長鳳新」總共生產了二百六十二部電影，其中長城一百一十五部、鳳凰六十九部、新聯七十八部[4]，這些影片均被認為是「執行文藝黑線的產物，在港澳及海外大量放毒」，同時也完全否定了香港進步電影一直堅持、行之有效的「導人向上、向善」的電影方針，令左派電影完全迷失了方向。

其次，當時的創作被要求一切「突出政治」。一方面，要求「長鳳新」負責人和所有創作人員積極

回應運動號召，努力改造舊有思想，徹底清洗創作頭腦。1970年5月，在廣州召開專門為香港愛國進步電影界舉辦的「紀念毛主席在延安文藝座談會」上的講話發表二十八周年的學習會，要求「長鳳新」等左派電影公司的行政管理人員、編導演藝術創作骨幹力量三十多人參加，學習時間長達一個多月，目的就是要在香港進步電影界推行極左路線。同時，創作實踐要求完全實施「工農兵」政治路線，強制要求創作者深入工廠、漁村、菜地體驗生活，拍攝以樣板戲為標準的模式化、僵硬化的工農兵電影。但事實上，這種要求是與香港主流社會現實格格不入，完全脫節的。

再次，主導發行放映的南方公司和多家影院也被要求政治化。除了主要放映革命樣板戲、有關紅衛兵的紀錄片等外，就只能是反覆重映《平原游擊隊》（1957）、《地雷戰》（1965）、《地道游擊戰》（1966）等少數未被禁映的「三戰」影片。

極左政治思潮的氾濫，錯誤電影路線的推行，加之外部反對或競爭力量的種種打壓，這些內外部夾擊的雙重困境，給香港愛國進步電影帶來了致命傷害，葬送了原有的良好發展格局。

電影人才大量流失

對於諸如李萍倩、朱石麟、鮑方等眾多愛國進步電影人來說，他們之所以拒絕邵氏等其他電影公司開出的高額薪酬，而選擇一直堅守在進步電影創作陣線，主要源於他們都胸懷一種進步電影的崇高理想和藝術理念。

但是，「文革」期間極左的政治運動、錯誤的電影指導方針，完全打破了之前「長鳳新」熱情高漲、民主自由的創作氛圍，基本顛覆了「導人向上、向善」的創作理念，徹底傷害了進步電影人的電影藝術理想。創作過程中，進步電影人只要尺度掌握稍有不慎，就會墜入種種被批評的誤區，甚至深陷被批判的囹圄。正如著名導演胡小峰多年後回憶說，「太多帽子呀——侮辱工人階級、小資產階級思想、對工人階級不禮貌等等。當時是過左了，社會這個要批評那個也要批評，帽子很多，對作品有很多不利的意見，譬如『你這個人思想有點問題，最好去改造一下』。雖然不會被槍斃或吃官司，但也很難受。民間真正需要關注的問題卻不去關注，就靠唱愛國高調。我們本來就以鼓勵人向上、向善為目標，但這樣做那樣做都不對，那麼多帽子，我們都有點怕，興趣也減低了。另外我們把感情也打掉了，不敢投入感情，怕出毛病」。[5]

可見，「文革」極左思潮對香港愛國進步電影創作形成了全面的政治禁錮，導致電影人膽戰心驚、無所適從、畏首畏尾、難以操作，而且他們中的很多人被誣衊為「出賣祖國山河」、「在海外放毒」，被要求分批回國內接受思想改造，進行「靈魂深處鬧革命」[6]，並不時被推向政治運動的風口浪尖。他們不僅在心理上遭受嚴重打擊，身體上也飽受創傷，同時生存境遇和家庭經濟也發生了種種困難。

在這樣的背景下，「長鳳新」無可避免地出現了大量人才流失等現實問題。

一部分進步影人因為參加激進的反抗暴力運動，遭到港英當局的殘酷迫害。比如1967年5月清水灣製片廠攝影師蔣仕、黃錫林（黃亞林）被港英當局逮捕；7月港英政府把長城公司的傅奇、石慧夫婦拘捕囚禁後又試圖遞解出境，而後他們堅守羅湖口岸進行「反遞解」抗爭，最後在輿論之下才被釋放；1967年11月新聯董事長廖一原、鳳凰著名導演任意之也被捕入獄，關進集中營。這很大程度上削弱了香港左派進步電影在某一階段的創作力。

一部分優秀的編導演人員，因為內部極左勢力的錯誤批判，飽受身體心理創痛，甚至以身殉業。比如1967年鳳凰靈魂人物朱石麟因《清宮秘史》（1948）被嚴厲批判而突發腦溢血死亡，成為「文革」期間香港愛國進步電影所經受的最大重創之一，此事件也嚴重傷害並連續影響到很多進步電影人的理想與心志。

還有一部分影人，面對難以控制的政治時局和難以適應的拍片環境，覺得再堅守進步電影陣線已經沒有任何意義，所以選擇了逃避和隱匿。比如「長城大公主」夏夢就既沒選擇積極參加運動，也不投靠右派陣營，而在1967年9月突然離開、遠離影壇；鳳凰重要編導鮑方堅持到七十年代末，退休後加入無綫電視台當演員。

另外很大一部分影人在艱難時局中，在右派「自由總會」以誘人條件拋出橄欖枝的心理攻勢下，因應生存困境及考量家庭事業未來，而選擇右轉發展。比如長城著名演員龔秋霞在童月娟出面勸說下轉赴台灣，與丈夫胡心靈會合，後因發展不如意又重新返回進步電影陣營；還有著名編導文逸民和演員高遠、陳思思等，也在這個時候脫離了左派陣營。

著名影人傅奇曾說：「我始終認為搞影片就是打橋牌，手上要有好牌，還要懂得如何出牌。好牌的關鍵在於有好的編導。簡單說，就是要有出色的講故事的人」。[7]但是對於經歷「文革」的香港愛國進步電影界來說，極左錯誤的運動嚴重傷害了很多優秀進步電影人的感情，動搖了他們的信

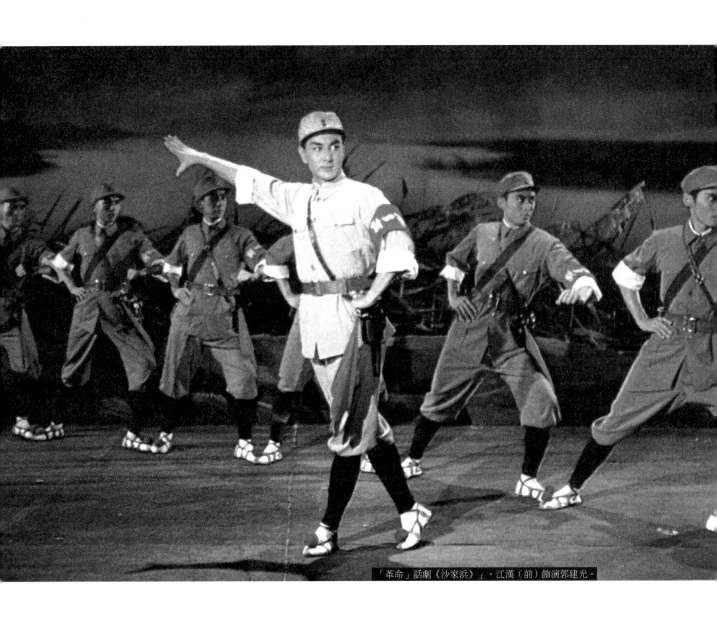

「革命」話劇《沙家浜》。江漢（前）飾演郭建光。

念，破碎了他們的理想，導致很大一部分優秀電影人才都傷心外流，創作隊伍支離破碎。

既然好的編導和會講故事、會演繹故事的眾多優秀電影「人」都被趕跑了，那麼香港進步電影的生產狀況也就可想而知了。

創作教條化和產量萎縮

極左思潮，直接禁錮了香港進步電影人的創作自由和創意激情，從而給藝術創作從內容到形式都套上了沉重的政治枷鎖。

首先，在題材內容上，原先頗受歡迎的才子佳人、帝王將相等古裝題材不能拍了，頗有市場的家庭倫理、社會寫實題材也不被允許了，反而要求強制貫徹「為工農兵服務」路線、以突顯階級鬥爭的工農兵題材為主要創作任務。「政治為綱」的創作要求，使得香港愛國進步電影從根本上脫離了香港社會現實，完全沒有尊重香港觀眾的觀賞需求，因此觀眾產生諸多負面批評，並慢慢遠離香港進步電影。

當時，即使進步電影人勉為其難、想方設法拍攝出了符合政治要求的《沙家浜殲敵記》（1968）、《英雄後代》（1968）、《紅燈記》（1968）、《春夏秋冬》（1969）等工農兵題材的電影，都是教條僵化的樣板戲式電影。「拍電影一定要按照他們定的框框，主題思想千篇一律，教條主義，這樣的電影怎能叫做藝術呢」[8]，「雖然也寫了一些工農形象，但多是概念化的，被觀眾嘲笑為不食人間煙火的人物」。[9] 對此，左派影人鮑方更有深刻的感受，他回憶說那時朱楓導演滿腔熱情地拍了一部影片《姊妹同心》（1973），主要講工廠女工因被資本家壓迫而反抗的戲，希望向觀眾傳遞資本家不要剝削工人、工人要站起來爭取自己權益的主題。後來電影公映以後，女工表現出來的態度卻很不熱情，認為電影跟現實完全是兩碼事，要是都為兩毛錢搞鬥爭搞罷工，那工人都吃什麼、怎麼生存？[10] 女工如此出乎意料的反應，令進步電影人傷心，同時也促使其深刻反省。

在當時拍攝的一些工人電影中，1970年胡小峰導演的描寫建築工人自己沒房住、只好跑到山上艱苦蓋房的影片《屋》（1970），是極少數值得肯定的作品。影片比較深刻地關注香港工人住房難的民生問題，盡可能真實地描摹底層工人的倔強、苦悶、自私，最後安排工人在集體的幫助下完成自我修養的提升。應該說，這種不追求「高、大、全」的創作模式，在當時極左思潮控制的香港影壇是

難能可貴的。但即便主題如此準確鮮明、藝術表現力很強，但影片還是沒能逃脫被政治定罪的命運，原因歸於片中著名演員李清扮演的建築工人在休息時間會喝酒、抽煙。從現實規則看，工作太辛苦了，喝杯酒、抽根煙也是正常的，但卻被當時的極左運動人士批判為「醜化工人的形象」、「專寫工人階級落後面」，進而提升至「流露了資產階級思想」、「損害了無產階級的形象」[11] 等嚴厲的政治批判。

其次，香港進步電影創作的內外氛圍也越來越緊張，創作阻力層層疊疊，創作難度越來越大。創作過程中，不僅「九稿十三綱」（即劇本改寫九稿、再寫十三次大綱）的情形非常普遍，而且負責審查的人不再以藝術專業人士為主，而是以各界革命群眾為主，所有人都可以提意見，所有意見都必須被吸收消化到劇本修改中，同時影片無論策劃選題、拍攝實踐還是發行放映還經常會出現人為的意外或阻撓。上述極左畸形的現實原因，都導致電影創作過程異常艱難、創作者完全無藝術自主權，迫使眾多電影人身心俱疲、痛苦不堪，最終導致進步電影根本無法正常生產。

最為典型的是，多災多難的影片《屈原》（1974）。影片的拍攝，從頭到尾充滿了悲情無奈、艱辛心酸。前期創作時，影片主創在得知毛澤東送《楚辭》給來訪的日本首相田中角榮的消息後，判斷形勢確定立項，並根據著名作家郭沫若的同名話劇劇本改編。但到影片實拍時，正好遭遇「四人幫」發動「評法批儒」運動，屈原到底是法家還是儒家，這是關係到影片能否生存的關鍵。為此導演鮑方只好暫停拍攝，專程去請教資深的歷史學教授，最後專家得出屈原具有法家傾向的結論。好不容易，屢經政治審查、艱難通過之後，影片完成了，但孰料公映在即卻又遭遇不測風波。公映前一天，鳳凰公司和導演接到了電影被禁映的通知。到底什麼原因導致該片被禁呢？原來是《明報》副刊黃霑的專欄文章惹的禍。在《屈原》上映前一天，黃霑看到影片廣告宣傳片後，撰文表達「香港左派膽子可大啊，這不是借屈原諷刺毛澤東和江青嗎？」的看法。此文被當局注意到了，因此做出了禁止該片上映的決定。這件事發生得太突然，令鳳凰公司措手不及，最後只好以「影片拷貝損壞」為由，作為向公眾和媒體解釋的藉口。[12] 直到「四人幫」倒台後的1978年，影片《屈原》才得以在香港公映，而後內地公映時還創造了數億觀眾人次的票房紀錄。

由此可見，「文革」十年，香港愛國進步電影創作被要求以銀幕搞階級鬥爭的方式，完全與香港社會現實格格不入。「獨沽一味要工農兵做主角，要樹立高大的英雄形象，但始終樹立不起來，弄成一年也不能拍成一片，有的幾年也拍不成」。[13] 整體上造成眾多進步電影人在戰戰兢兢不敢創作之餘，極度傷心失望，並且嚴重傷害了香港觀眾的熱情，創作意圖適得其反。

因此，「文革」剛開始不久，「長鳳新」的電影生產極度萎縮，年均產量急劇減少。

具體來說，六十年代後半期，三大公司還能保有一定的創作數量，但品質已急劇下降。根據資料統計，長城在1966年生產了《雲海玉弓緣》等五部電影，1967年推出了《春雷》等三部，1968年創作了《社會棟樑》等六部，1969年湧現出《玉女芳蹤》等七部；鳳凰1966年生產了《我來也》、《畫皮》等九部電影，之後1967年《白領麗人》等四部、1968年《我又來也》等四部，1969年《英雄後代》等四部；新聯的產量分別為1966《真假兇手》等五部、1967年《虎口鴛鴦》等五部，1968年翻拍樣板戲《紅燈記》等兩部、1969年《秋雨春心》等四部。

到七十年代，三大公司已經很少拍片，有些年份還發展到無片可拍的地步。截至1978年，長城出品總共十九部，年均兩部左右；鳳凰總共推出二十三部，1971年還停止生產；新聯總共生產十四部，1971年至1972年連續產量為零。這一時期，儘管三家公司傾力推出過《屋》（1970）、《一磅肉》（1976）、《泥孩子》（1976）、《生死搏鬥》（1977）等值得關注的影片，但整體上故事片生產已經驟減，教條樣板模式明顯，而且市場表現非常差勁。

相反，紀錄片的拍攝創作卻較出風頭，成為這一時期香港愛國進步電影創作一片黯淡中的一抹亮色。包括《萬紫千紅》（1974，長城）、《春滿羊城》（1974，鳳凰）、《桂林山水》（1975，新聯）、《武夷山下》（1976，新聯）等在內的紀錄片，創作數量較多。儘管這些紀錄片也包含較強的政治意味，但對於相當多的香港觀眾來說，其內地獨特的自然風景和風光名勝具有一定陌生感和奇觀性，而且進步電影人將「文革」期間壓抑已久的創作熱情發揮於紀錄片領域，不僅結構獨特、製作認真，而且鏡頭語言豐富新穎，所以導致部分紀錄片的票房表現要大大強於故事片。特別是表現亞非拉乒乓球邀請賽的紀錄片《萬紫千紅》，當年票房收入超過百萬港元，應該是「文革」期間香港進步電影中最賣座的影片之一。此外，在僅有的創作寬容度之內，少量其他類型電影也有出現，比如1971年長城出品、由梁羽生親自改編自同名小說的影片《俠骨丹心》（張鑫炎導演），是「文革」期間香港進步電影推出的第一部武俠片。

發行放映嚴重受限

發行放映方面，強制「突出政治」、配合工農兵路線的要求也被嚴格執行。主要負責國片發行放映的南方公司，和香港左派影界的「雙南」院線，均被要求完全放棄市場化運作，徹底服從政治需要，越是農曆春節等好檔期越要排映革命重點影片。

當時可以放映的影片內容，實際上是非常有限的。一方面院線被要求主映有關紅衛兵或蘇修鬥爭的紀錄片，或者是《紅燈記》、《沙家浜》等樣板戲電影；另一方面，當時無論國產片還是「長鳳新」等電影創作多被批判，可以提供給院線的也非常有限。這種情況下，反覆重映《地道戰》（三次放映）、《地雷戰》（兩次放映）、《平原游擊隊》（四次放映）、《小兵張嘎》（四次放映，1966年首映，又名《游擊小英雄》）等少數幾部尚未被禁映的抗戰電影以及《搜書院》（三次公映，1957年首映）、《劉三姐》（三次公映，1962年首映）等戲曲片，便是填補院線片源、維持慘澹經營的唯一辦法。

放映形式上，院線在每部影片放映時都被要求在片頭設有毛主席語錄，並播放語錄歌，甚至還不合時節地被要求懸掛革命海報。比如1971年春節上映京劇樣板戲《紅燈記》時，普慶戲院門口大幅懸掛主人公李玉和戴手銬的宣傳畫，促使途經影院的香港人往往視之「不吉利」而繞道而行。在這種情景下，即使一些影片有左派團體組織群眾集體參加，但整體上香港觀眾的關注度非常低。此時香港愛國進步影界對苦心經營多年的電影市場，已經無力挽狂瀾，唯有無奈地將領導地位讓給後來者。

「文革」結束初期努力發展

七十年代中期，香港經濟繁榮發展，產業結構日趨現代化，整個社會基本進入安定興盛、民生向好的重要時期，在此背景下香港大眾文化誕生並迅速發展，以許冠傑為代表的通俗音樂和以許冠文、狄龍等為代表的明星消費，逐漸成為社會時尚的流行寵兒。同時隨着以粵語方言為主的無綫電視的普及，粵語文化逐漸成為香港社會的主導，粵語電影再度興盛，於是國語電影落寞退場。上述這些因素，正好有力地構建了香港以自我為核心的社會價值訴求，同時推動港人本土認同、身份自覺和文化意識的空前張揚。

在這樣的社會背景下，「文革」結束初期，「長鳳新」努力擺脫「極左」政治思潮的不良影響，希望調整步伐、東山再起，積極適應香港社會現實與文化潮流。具體措施是一方面積極鼓勵影片創作，在有限的條件內陸續生產了《巴士奇遇結良緣》（1978）、《蕩寇群英》（1978）、《歡天喜地對親家》（1978）、《辣手情人》（1978）、《怪客》（1979）、《冤家》（1979）、《鬼馬智多星》（1979）、《碧水寒山奪命金》（1980）、《白髮魔女傳》（1980）等少量影片。另一方面，為改善人才流失嚴重的現實創作困境，三大公司也陸續通過開辦演員培訓班、新人訓練班等形式，積極發掘引進、培養提升鮑起靜、方平、劉雪華、李燕燕、毛悠明、孟平、姚霏等一批批新

人，快速有效地充實創作隊伍。

儘管如此，在七十年代後香港商業電影發展迅速、邵氏和嘉禾雄踞港台和東南亞市場的情形下，「長鳳新」努力發展的結果並不理想，這些影片公映時上座率也不理想。主要原因在於「長鳳新」在經歷十年的政治、文化隔閡之後，其生產的影片在短時間內還不能擺脫政治激進、樣板情節的思維定式，創作仍然與香港社會的現實生活脫節，無法適應或滿足香港電影觀眾的娛樂需求。

總之，「文革」十年導致香港愛國進步電影遭遇重創，不僅創作生產力全面下挫，而且市場競爭力贏弱，「長鳳新」三大公司的日常運作也入不敷出，虧空甚多，促使香港進步電影機構「文革」前累積的近一千萬元盈餘[14]驟變為嚴重虧損、甚至無以為繼的狀態，掙扎於生死存亡的邊緣。「以前我們是處於領導地位的，我們的戲很受歡迎。『文革』一展開……我們拍的片都是緊隨着國內走的，這些香港觀眾根本就不要看」。[15]原本與香港民生聯繫緊密、創作佔優的市場優勢隨之也喪失殆盡，拱手相予於邵氏、嘉禾等電影公司。

註釋

〔1〕 廖一原的話，參見張家偉：《香港六七暴動內情》（香港：太平洋世紀出版社，2000），頁214。

〔2〕 鮑方的話，參見黃愛玲編：《香港影人口述歷史叢書之二：理想年代──長城、鳳凰的日子》（香港：香港電影資料館，2001），頁101。

〔3〕 銀都前負責人李寧的憶述，參見本書的採訪資料，感謝銀都和董事長宋岱先生的提供。

〔4〕 廖一原、馮凌霄、周落霞、吳邨：〈香港愛國進步電影的發展及其影響〉，張思濤編《香港電影回顧》（北京：中國電影出版社，2000），頁57。

〔5〕 黃愛玲編：《香港影人口述歷史叢書之二：理想年代──長城、鳳凰的日子》（香港：香港電影資料館，2001），頁153。

〔6〕 張家偉：《香港六七暴動內情》（香港：太平洋世紀出版社，2000），頁220。

〔7〕 原長城總經理、後任銀都總經理傅奇的話，參見石銘：〈電影－企業－多元化──訪傅奇談長城〉，《中外影畫》第

12期（1981年2月），頁49。

〔8〕 參見張家偉：《香港六七暴動內情》（香港：太平洋世紀出版社，2000），頁221。

〔9〕 廖一原、馮凌霄、周落霞、吳邨：〈香港愛國進步電影的發展及其影響〉，張思濤編《香港電影回顧》（北京：中國電影出版社，2000），頁57。

〔10〕黃愛玲編：《香港影人口述歷史叢書之二：理想年代──長城、鳳凰的日子》（香港：香港電影資料館，2001），頁100。

〔11〕胡小峰的話，參見黃愛玲編：《香港影人口述歷史叢書之二：理想年代──長城、鳳凰的日子》（香港：香港電影資料館，2001），頁156。

〔12〕相關詳情參見張家偉：《香港六七暴動內情》（香港：太平洋世紀出版社，2000），頁223-224。

〔13〕胡小峰的話，參見黃愛玲編：《香港影人口述歷史叢書之二：理想年代──長城、鳳凰的日子》（香港：香港電影資料館，2001），頁154。

〔14〕廖一原的話，參見張家偉：《香港六七暴動內情》（香港：太平洋世紀出版社，2000），頁222。

〔15〕夏夢的話，參見黃愛玲編：《香港影人口述歷史叢書之二：理想年代──長城、鳳凰的日子》（香港：香港電影資料館，2001），頁127。

暴雨驕陽歲月的十年波折

石琪　香港著名影評人

1966年開始的文化大革命，在內地釀成「十年浩劫」，香港也受到衝擊。不過這段火紅驕陽和烈風暴雨的歲月，卻激起香港加速轉型，進一步自由開放，工商業大有進展，電影業亦大展拳腳，創出國際觸目的奇蹟。相反，「文革」十年大陸電影界是重災區，停止生產劇情片，只拍了幾部樣板戲以及一些紀錄片，連香港「左派」影壇也被「文革」極左狂潮所累，元氣大傷。

本來，長城、鳳凰、新聯等香港左派電影公司雖然與紅色中國關係密切，標榜「進步」和「愛國」，但立足於「化外之地」的香港，跟大陸作風不同，基本上按照商業市場規律運作，曾是香港主流影壇的主力之一，談不上激進的「左」。而且當年港英政府對電影檢查相當保守，嚴格禁制涉及敏感的政治話題，尤其是宣揚反英、反殖民主義，以及華洋衝突、國共惡鬥等。因此他們製作的題材內容和其他香港電影相差不大，只是更強調正派道德，在娛樂性中注重教化，不會太低俗投機。長城、鳳凰的國語片還常有「小資產階級味」，新聯的粵語片則以無產階級小市民為主，但在嘲諷富商名流時亦往往乘機賣弄豪華。其實「文革」前大陸電影也較有彈性，拍出不少雅俗共賞之作，包括深受世界各地華人歡迎的傳統戲曲片和民間傳奇片，惟到了「文革」卻被指為毒草，慘受批鬥。

1966年「長鳳新」公映的國、粵語電影其實相當豐富，有文有武，有悲有喜，有愛情有戲曲，當時未受「文革」影響。其中國語的新派武俠片《雲海玉弓緣》、俠盜喜劇《我來也》、聊齋片《畫皮》以及粵語的時裝女俠劫富濟貧片《巴士銀妙計除三害》等最受歡迎。同年南方公司發行大陸片《甲午風雲》叫好叫座，據說票房高達百萬港元。記得那年我看到其他大陸片《江南姐妹》、《天山紅花》、《冰山來客》等亦印象不俗，當然這些影片都是拍於「文革」前的。

針鋒相對的動亂之年

左派電影轉向，轉捩點是1967年，「文革」波及香港了。就在年初，香港左派影壇元老名導演朱石麟由於其舊作《清宮秘史》（1948）被內地批判，他讀到報道後顯然大受打擊，當晚驟然逝世。到了年中，香港爆發歷來最嚴重的社會動亂，起因是工廠勞資糾紛引起示威和鎮壓，演變為左派與港

英政府正面對抗，到處湧現「文革」式大字報和「革命委員會」，滿地「菠蘿」（土製炸彈），滿街防暴警察，發生爆炸、暗殺和大拘捕，全城危機四伏，人心惶惶。

中方把「六七動亂」稱為「反英抗暴」，支持港府輿論的則稱為「左派大暴動」，充滿爭議性。當時被捕的左派人士包括電影界，最哄動是明星大婦傳奇，石慧被港英政府拘捕囚禁，還發生遞解出境的中英鬥法風波。《白領麗人》女編導任意之也曾被捕受苦。另一方面，公然「反左」的著名電台藝員兼電影演員林彬遇害，亦成為大新聞。

可是，單看1967年公映的「長鳳新」影片名單仍作風依舊，跟往年沒有分別，顯然因為多數開拍於動亂之前。例如農曆新年賀歲期的《白領麗人》和《雙鎗黃英姑》一文一武，都以女星為主，無傷大雅。任意之拍攝《白領麗人》是港產片中較早的中環商行寫字樓女職員O. L.群戲，由夏夢、韓瑛、梁珊等漂亮女星主演，她們雖然家境清貧，然而都打扮華麗；《雙鎗黃英姑》是鄉土俠義片，陳思思飾演迫上梁山的神鎗女俠，在抗戰時期領導綠林好漢大戰惡霸、漢奸和日軍，此片熱鬧生動，相當叫座。

比較特別是該年的新聯粵語片《離婚之喜》，盧敦監製、朱克編劇、吳回導演，白茵和江漢合演，其實屬於白領夫妻鬥氣喜劇，批評丈夫升職發達後不顧情義，妻子寧願去做貧窮工人。最突出是後段強風之夜風雨成災，爆發工廠勞資衝突，拍攝時大概已發生香港大騷亂了。

隨後幾年香港左派影壇陷於政治化僵局，逐漸減產，忙於唸毛語錄，有時還要回大陸「學習」，閉關自守地邊緣化，失去原有的市場吸引力。「長鳳新」旗下某些影人轉而「投奔自由」，另尋出路。1967年至1977年，是左派電影業在香港最艱困、最孤立的時期。

充滿爭議的正反多面體

現在回看這場動亂的產生背景十分複雜。其實當年香港確有很多不公平現象，港府重英輕中，重富輕貧，小市民缺乏人權和福利保障。早在1966年蘇守忠等個別青年自發地抗議天星小輪加價，便受到當局嚴苛對待。1967年勞資糾紛惡化，警方曾打死抗議工人，當局高壓手段，可見一斑。形成社會騷亂後，當局大舉拘捕左派人士，顯然亦有警方濫用暴力的情況。但「反英抗暴」演變成惡鬥，無疑令人擔心香港也陷於「文革」式浩劫，反而導致廣泛市民支持港府維持社會安定發展，並且促

1971年張鑫炎（前）正在拍攝《中國乒團匯報表演》。

成以香港為家的強烈歸屬感，跟以往很多人把香港當作暫居地的過客心態不同。

另一重大影響，是港英政府因騷亂而改變政策，由舊式殖民統治轉為比較注重民意，改善勞工待遇、社會福利、居住環境和公營教育，大增文娛康樂，還針對官商貪污而成立廉政公署，以預防再爆發嚴重衝突。官方也積極主辦國際電影節、藝術節，贊助演藝，加強香港官方電台及其電視部的功能，不像過去香港文娛幾乎全由民間自生自滅。

1967年騷亂是香港歷史大事，影響深遠，可惜當年的複雜實況，那時和此後的香港影片都未能客觀具體地加以描述。關係密切的左派電影始終迴避，可能由於充滿敏感爭議性而不願直接提及。非左派影片則偶爾觸及大騷亂，先後有兩部格外重要，而角度亦大有分別：其一是龍剛的《昨天今天明天》(1970)，靈感來自法國作家卡繆的小說《瘟疫》，說香港發生疫症大危機，未放映已引起影射「左派大暴動」之嫌，在包括左派在內的雙重壓力下，該片經大量刪剪後才低調公映；其二是香港九七回歸後，劉成漢編導的獨立中篇劇情片《皇家香港警察的最後一夜之一體兩旗》（1999），片中不但有當年防暴警察對抗示威者的鏡頭，還罕見地拍攝「左仔左女」遭警方拘禁及受凌虐的慘況。但這一部電影只映過幾場，始終缺乏正式公映的機會。

到了香港回歸十周年，銀都出品的《老港正傳》（2007），影片通過左派戲院放映員數十年經歷，描述香港「老左」一家兩代的愛國滄桑，不過對1967年騷亂稍觸即止，亦沒有詳細刻劃。

隨着時移世易，那些往事已漸被淡忘，親歷其境的人亦逐漸消逝，看來很難期望今後會有影片能夠不偏不倚地重現當年衝突動亂的多面體。但歷史不可遺忘，有關的文字、影音資料必須好好保存、搜集和探討。

在港片轉型期被邊緣化

雖然「文革」十年對香港左派影壇打擊甚大，然而也要指出，當時香港本身正處於轉型期，整個電影界正面臨新陳代謝的劇變，有盛必有衰。曾經鼎盛的國語片大公司國泰在六十年代後期沒落，七十年代初結束。同樣曾十分重要，而且土生土長的香港粵語影壇亦同時退潮，這都與政治問題無關，而是由於跟不上時代、社會、市場的轉變。其中一大關鍵是免費無綫電視攻入家家戶戶，搶走了粵語片最依賴的婦女及兒童觀眾，而結業的國泰，向來亦以女性口味為主。

那個階段，新派武俠動作片成為香港影壇的救星，邵氏公司的胡金銓和張徹是兩大旗手。其實「左派」是這方面的先鋒，例如張鑫炎、傅奇合導的《五虎將》（1964）及《雲海玉弓緣》（1966）；陳靜波導演的《金鷹》（1964）及《變色龍》（1965）；鮑方導演的《我來也》（1966）；張鑫炎、李啟明合導的《雙鎗黃英姑》（1967）。相比之下，胡金銓導演的動感抗戰片《大地兒女》（1965）及新派古裝武俠佳作《大醉俠》（1966）；張徹導演的首部武俠片《虎俠殲仇》（1966）及《獨臂刀》（1967），起步時間均稍遲於左派電影。

無可否認，左派電影的武俠動作仍然比較傳統，不及胡金銓、張徹富於動感衝勁及大大革新。張徹的陽剛暴力作風更促使港片進入男星稱霸時代，代替了過往長期以女星為主的「陰盛陽衰」局面，影響至大。

如果左派電影沒有「文革」的影響，相信也能在武林中爭勝，可惜時機已失，直至《少林寺》（1982）才再展奇功。不過，他們的正派傳統能否適應那個風氣大變的時代？也有疑問。事實上，當年香港經歷了另一種「文化革命」，變得大鳴大放，許多傳統道德觀念都被打破。港產片踏入七十年代，不但大打大殺，還盛行「男盜女娼」的騙術片、賭千片、風月片、色情片、奇案片，又有新派搞笑的許氏喜劇大受歡迎，李小龍的新派功夫更是揚威國際。那十年的港產片真是破舊立新，翻天覆地。

住屋題材貫徹始終

受到1967年的嚴重衝擊後，「長鳳新」仍有出品，路線照舊「軟性」，沒有馬上強硬及激進化。例如傅奇、石慧獲釋後，在《玉女芳蹤》（1969）飾演記者夫婦，義助老華僑尋找失散廿年的女兒，就跟以前一樣溫和正派，好像沒有發生過騷亂、拘捕、遞解大風波。

這時左派電影界正處於左右為難的尷尬狀態，到了七十年代前半期，港產片大打大笑、大賭大脫，而能奇蹟地大收旺場之際，他們更是產量銳減，而以符合內地政策的體育、雜技、風光、國慶及藝術團訪問演出等紀錄片為主。那時期他們的劇情片很少，其中最重要亦最有香港現實性的是住屋題材，繼承左派電影一貫關注危樓、木屋貧民，譴責官商拆樓迫遷搞地產的傳統戲路（朱石麟早在五十年代已拍出這類型的名片《誤佳期》、《一板之隔》、《水火之間》等）。胡小峰導演的《屋》（1970）便是其中的代表作，批評港府利用貧民做「開荒牛」，待木屋區興旺後就將之趕

走，乘機收地賣地建高樓，從市區到郊區不斷重複。

另一代表作是陳靜波與朱楓（國語片名導演朱石麟之女）合導的《泥孩子》（1976），拍攝大風豪雨引發木屋區山泥崩瀉之災，以及災民、工人同舟共濟，為小孤兒找尋親人的故事。片中實景不少，災情實感頗強，亦有生動的人情味。

此外，胡小峰導演的《一磅肉》（1976），取材莎士比亞名劇《威尼斯商人》。妙在開拍起因與哄動全港的葛柏案有關，廉署把貪污警司葛柏從英國引渡回港受審時，葛柏兒子用「一磅肉」怒罵香港官方陷害其父，香港傳媒紛紛報導，並解釋典故來自《威尼斯商人》的猶太高利貸者要割人一磅肉還債，成為新聞話題。胡小峰借題發揮，還以荒謬劇手法諷刺法律與奸商。

而李兆熊（粵語片名導演李晨風之子）編導的《群芳譜》（1972），記者追尋失踪少女，涉及包括舞院酒吧、豪門與貧家的社會眾生相，比較多采，但未能突破「左派」舊格局。

值得注意的是，左派電影的原有特長被其他電影公司及電視活學活用，收穫甚大。例如楚原為邵氏公司執導的破紀錄賣座片《七十二家房客》（1973），使粵語對白在香港影壇全面復活，追溯起來其實源自左派電影，即新聯出品發行、廣州珠影攝製的黑白粵語片《七十二家房客》（1963），當時很受歡迎；隨後朱克導演的「話劇版」亦叫座，合演的姜中平、江漢、王葆真、丁亮、上官筠慧、良鳴等，便多是新聯的演員。七十年代初，此劇再由「香港影視話劇團」搬上舞台，轟動一時，因此主力拍國語片的邵氏公司，才破例用粵語照搬上銀幕。

還有公營的香港電台七十年代開拍的《獅子山下》電視劇，初期由黃華麒拍攝，設計出黃大仙橫頭磡徙置區小市民群戲，顯然亦借用了粵語街坊片及「左派」寫實片的特性，主演寫信佬「德叔」的良鳴，本來就經常演出新聯的粵語片。《獅子山下》聰明地像「左派」傳統那樣關注貧苦大眾，讓他們罵罵官商洩洩怨氣，而又調和勸導，達到討好小市民並為政府宣傳之目的。

停滯期紀錄片異軍突起

至於紀錄片，「文革」前由新聯出品，著名攝影師羅君雄編、導、攝的《東江之水越山來》（1965）便奇蹟地叫座，「首破紀錄片百萬票房」。這部宣傳性紀錄片表揚祖國輸送東江水來港，解決香港水荒問題（其實港府出錢買水，與內地互有得益）。片中香港制水輪水實況和內地興建輸

水管的鏡頭，很有吸引力，至今也有歷史回顧價值。

「文革」期間，香港「左派」院線曾出現放映紀錄片多於劇情片的怪現狀，主要是大陸出品。如《毛主席和百萬文化革命大軍在一起》（1966），此後毛澤東每次在天安門接見紅衛兵都有紀錄片（至少八次）；亦有中蘇邊境衝突紀錄片《新沙皇的反華暴行》（1969），都有新聞話題性。「文革」後內地再拍劇情片，初期產量不多，紀錄片仍然重要，最有吸引力是紀錄全國哀悼周恩來、毛澤東逝世的《周總理永垂不朽》（1977）、《毛主席永垂不朽》（1977），隨後拍攝中越邊境戰的紀錄片《直搗諒山》（1979）也受注意。

記憶中，當初觀看毛澤東接見紅衛兵的紀錄片，充滿震撼力，天安門廣場上真是人山人海，激情狂熱，不少手提鏡頭出色，影像、旁白加字幕標語的體裁也有革命獨創性，甚至影響了法國尚盧高達一些「毛派」影片。可以相提並論的是1970年公映哄動一時的美國《胡士托音樂節》紀錄片，比毛澤東接見紅衛兵紀錄片遲了幾年，儘管那種西方搖滾迷幻浪潮與中國「文革」大異其趣，但同樣帶來人山人海的震撼，代表着六十年代青春狂熱世界的鏡像兩面。

《成昆鐵路》（1975）也是給我留下深刻印象的大陸紀錄片，把興建該條鐵路的艱苦危險過程拍得真切迫人，超出一般宣傳片。

「文革」期間大陸停拍故事片，紀錄片於是變得重要，並偶有佳作，不過更多是「官樣文章」，多看生厭。妙在內地有些關於考古、風光、醫療的紀錄短片具有「奇觀異趣」，例如千年女屍、金鏤玉衣、斷肢再植、針刺麻醉和毛孩等，都令人嘖嘖稱奇。南方公司運用商業頭腦，把短片剪輯成一套套「今古奇觀」長片公映，十分賣座。隨後長城亦北上拍攝《雲南奇趣錄》（1979）、《新疆奇趣錄》（1981）及《四川奇趣錄》（1982）等，學了五六十年代歐美日本流行的獵奇「噱頭」紀錄片，大拍神州名勝和奇風異俗，在當時內地還不大開放旅遊的時期頗有市場，不過越拍越濫，只能曇花一現，好景不長。

《屈原》借歷史抒發悲情

毛澤東逝世後、「四人幫」倒台前，香港左派影壇仍然停滯不前。不過，鮑方導演的《屈原》（1977），卻是多年來罕見的古裝歷史大製作，拍得很用心，嚴肅性多於娛樂性。此片值得注意之

七十年代初，「影聯會」與愉園體育會友賽藍球。雙方隊長江漢（左）、廖錦明帶隊出場。

處，是通過屈原的悲劇，流露出文人慘遭政治迫害的強烈悲情，還引起影射江青的可大可小風波。

這裡順帶說明，影射風波和本人有些關係。黃霑曾為無綫電視主持每周介紹公映新片的節目，請我幫手做資料，未幾黃霑太忙，改由林燕妮主持，但他仍常常跑來和我們一起看試片。那天看《屈原》，我順口說片中朱虹飾演的奸惡王后角色像江青，黃霑就在報章專欄借題發揮，累到大做宣傳的該片要延遲上映。

看來鮑方並非有意影射江青，但他對「文革」顯然敢怒不敢言，拍攝《屈原》確實對中國歷史政治悲劇深感痛切，可能無意間借古喻今，抒發悲憤。我認為該片雖拍得不算理想，但精神可嘉，勇氣可敬。

1978年內地開始改革開放，於是左派電影又再躍躍欲試，《巴士奇遇結良緣》便是其中的代表作。其實該片仍是很傳統地仇富憐貧，指責巴士公司壓迫員工做牛做馬，又淘汰車上售票員，弄到員工生活悽慘（實際上大家都知道，一人巴士是進步）。幸而導演張鑫炎拍得靈活，兼顧通俗娛樂性，主演的方平青春、有生動喜劇感，而且用鮮明彩色把香港現代化市容拍得相當漂亮，因此反應不錯。

此後左派電影始終沒有恢復全盛時期的主流地位，但已不再自閉，還提拔電視台新秀開拍電影，首先是冼杞然導演的《冤家》（1979），然後是杜琪峯往粵北拍成的《碧水寒山奪命金》（1980），至於方育平的《父子情》（1981），對香港電影新浪潮的湧現，尤其起了重要的作用。不久，張鑫炎提拔內地武術人材拍成《少林寺》（1982），捧紅了「國產」武星李連杰，影響特大。當然，這已是另一階段了。基本上，八十年代香港影壇已經不大區分左派與右派，大陸與香港亦不再壁壘分明，展開了互動交流的新局面。總的來說，香港左派影業由於「親中」，而受到「文革」牽連，不過也因為有內地作後盾，在最艱困的十年仍能生存，不像香港其他純商營電影公司，會因業務不振而需關門。然而這種近乎「國營」的關係，也限制了他們在港產片最興旺的時期，無法全身投入在激烈的商業市場中競爭。

1966

《畫皮》。高遠（左）、朱虹。

長城

雲海玉弓緣 1 　胭脂魂　鴛鴦帕　小忽雷
連陞三級

鳳凰

蟋蟀皇帝　未婚夫妻　我來也　審妻
含苞待放　天才夢　畫皮　尤三姐
偷龍轉鳳

新聯

巴士銀妙計除三害 2 　問君能有幾多愁
碧海青天夜夜心　真假兇手　都市的陷阱

南方

孫悟空三打白骨精 （天馬）
游擊小英雄 （北影）　江南姐妹 （天馬）
全國人民的心願 （新影）　甲午風雲 （長影）
並肩前進 （新影）　英雄頌 （八一）
天山紅花 （西影）　草原雄鷹 （北影）
冰山來客 （長影）　搜書院 （上影）
烈火青春下集 （長影）　天仙配 （天馬）

花兒朵朵 （北影）　軍墾戰歌 （八一）　　　豪門夜宴 （影聯）　年青的一代 （上影）

雷州青年運河 （珠影）　孔雀公主 （美影）　　青春之歌 （北影）　中國卡通片 （美影）

地道游擊戰 （八一）　革命讚歌 （新影）　　　特快列車 （長影）　今日西藏 （新影）

毛主席和百萬文化革命大軍在一起 （新影）

1　被譽為新派武俠電影里程碑，捧紅了武術指導劉家良和唐佳。
2　鴻圖公司出品。

事件

· 南華戲院及南洋戲院，分別在1月9日及4月1日開幕，從此「雙南線」成形。

· 為勞工子弟學校籌款，於普慶戲院舉行義演。

· 組成「銀星藝術團」。4月，應星加坡「國家劇場」邀請前往訪問演出。

· 排練大型綜合節目《光輝的節日》參加香港各界慶祝國慶匯演。

· 「文革」發生，「長鳳新」受影響。

為影聯會製作國慶舞台演出紀錄片《紅花朵朵向太陽》。趙小山（前右）演唱《讚歌》。

1966

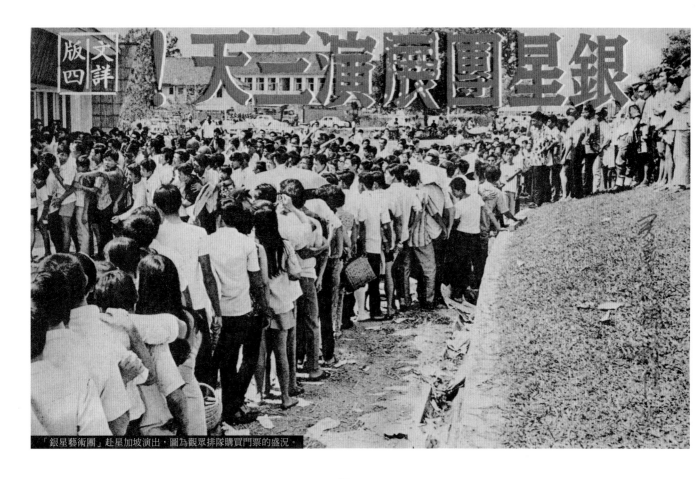

詳文
四版

二演慶團星銀
天

「銀星藝術團」赴星加坡演出，圖為觀眾排隊購買門票的盛況。

銀星藝術團 ▌
在星洲演出 ▌

1966年，「長鳳新」正式組建「銀星藝術團」。「長鳳新」的藝術人員多才多藝，很多演員（如夏夢、石慧、李嬙、傅奇、張錚）不單演出，還曾親自為影片唱主題曲。還進行過無數次大型的公開文藝演出。雄厚的藝術力量為藝術團的組建提供了堅實的基礎。

藝術團主要由長城、鳳凰、新聯和飛龍等影業公司及清水灣電影製片廠的藝術人員、職工組成，共六十多人。

藝術團成立後十多年間，曾在香港和澳門舉行多次公開演出，深受各方矚目。但論影響最深的，是多次出訪

東南亞國家。由於當時出訪的國家部分尚未與我國建立外交關係，加上「長鳳新」的「親中」背景，因此訪問時，被視為來自中國政府的民間使者和友誼橋樑，深受當地政府和民眾關注。

1966年4月，藝術團應星加坡「國家劇場」邀請前往訪問演出，有關資料如下：

演出委員會成員

團長：周康年
副團長：陳昌明　盧敦
委員：吳麟華　姜明　李蕙　李元龍　唐賢文

職員表

藝術指導：石慧　傅奇　草田　于粦　吳世勳

舞台監督：吳景平

後台主任：姜明

佈景：王季平

道具：石磊　金沙

化粧：王臻　關良

服裝：馮琳　白荻

音響效果：盧敦　吳世勳

字幕：唐賢文

演員組

石慧　王葆真　王小燕　李嬙　陳娟娟　龔秋霞　馮琳
王臻　白荻　伍秀芳　唐紋　梁珊　勞若冰　顧錦華
裴藝　于小華　杜菁　林潔瑩　馮真　盧兆璋　李淑莊
傅奇　江漢　張錚　丁亮　平凡　石磊　吳景平　金沙
姜明　盧敦　王季平　梁衡　江龍　江濤　趙小山
鄭啟良　草田　于粦　吳世勳　陳漢銘　林風　卓偉雄
陳直康　趙士豪　黃助民　黃侃　何碧堅　張英榮
區濤　鄧福銘　許經良　溫聯華　譚百先（即後來著名
歌星羅文）

節目表

大合唱：《遠方的客人請你停下來》、《放馬山歌》、
《阿拉木汗》、《變了心的姑娘》

舞蹈：《快樂的囉嗦》、《弓舞》、《紅綢舞》、《走
馬燈舞》

舞劇：《搶親》

粵劇：《雨中緣》

話劇：《大家庭》

民樂合奏：《喜洋洋》、《邊寨之歌》、《旱天雷》、
《四季歌》

琵琶獨奏：《十面埋伏》、《送我一朵玫瑰花》

男聲獨唱：《嘎依麗泰》、《老光棍》、《馬車夫之戀》

女高音獨唱：《我的花兒》、《瑪依拉》、《照鏡
子》、《康定情歌》、《繡荷包》、《飛出苦難的牢籠》

男聲表演唱：《籃球隊歌》、《迎着太陽把歌唱》

女聲表演唱：《送我一朵玫瑰花》、《泉水灣灣》、
《姑娘生來愛唱歌》、《瞧情郎》

吳世勳（1933— ）

廣東汕頭人。著名舞蹈家。五十年代進長城，擔任電影舞蹈場面編
排，並兼任演員。期間，電影界之國慶演出舞蹈均由他負責編排。
曾參與「仙鳳鳴」演出，並擔任華南電影工作者聯合會、著名粵劇
團「雛鳳鳴」舞蹈導師。

于粦（1925— ）

廣東台山人。原名黃玉麟。畢業於廣東省藝術專科學校音樂系。
1953年起在鳳凰公司從事電影音樂工作，為數十部電影及多部電視
劇集配音及作曲，其中《一水隔天涯》一曲在香港電台舉辦的《香
江歲月百年經典金曲一百首》評選中，獲選為排名第一之金曲。曾
任香港校際音樂節評判及香港中樂團客席指揮等職。現任華南電影
工作者聯合會名譽顧問。

關於
《紅花朵朵向太陽》

1966年，香港各界為了慶祝中華人民共和國成立十七周年，舉行了盛大的文藝演出。在普慶戲院和香港大會堂連續演出了二十三場，場場滿座，受到廣大觀眾的歡呼喝采，紛紛要求將它拍成電影。本片便因此而誕生了。

本片由清水灣電影製片廠負責製作。從籌備到開拍到完成，前後經過一個多月，參加演出的演員和工作人員約有兩千人，包括港九各業工人、電影界、工商界、華革會、文員協會、音樂界、出版界、新聞界、銀行界等。

參與攝製工作的人員，包括六位導演（羅君雄、黃域、張鑫炎、鮑方、胡小峰和任意之）、五位製片（謝濟芝、謝益之、劉芳、姜明和沈天蔭）、七位攝影師（溫貴、蔣錫偉、曹池、黃錫林、蔣仕、趙錦和顧志昂）、

四位佈景師（溫文、王季平、梁志興和黃學莘）、四位錄音師（洪正卿、張望、岳敬遠、葉炳光），還有負責化妝的黃韻文、王臻，負責服裝的馮琳，負責道具的冼錦棠等。

影片於同年11月8日在清水灣電影製片廠開鏡；12月4日拍好最後一個鏡頭；12月16日沖出彩色拷貝。能在短時間內完成這部大規範的影片，可以説是香港電影史上史無前例的事，也再一次展示清水灣電影製片廠和各有關單位的藝術水平和組織能力。

在影片中，由「長鳳新」負責或參與的演出節目有：大合唱《東方紅》、各界大合唱《大海航行靠舵手》、電影界男聲小組唱、音樂界／電影界合唱《毛主席語錄歌》、電影界唱快板《閃金光》、電影界朗誦、電影界跳《盅碗舞》、工商界／電影界跳《西藏舞》、出版界／電影界跳《紅綢舞》、銀行界／電影界唱《女民兵》、銀行界／電影界唱《人民公社就是好》、電影界唱《社員都是向陽花》。

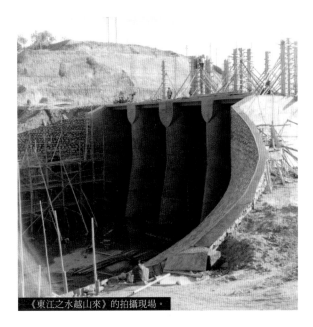

《東江之水越山來》的拍攝現場。

羅君雄（1919－2009）

廣東中山人。五十年代著名攝影師，後師從朱石麟學習導演，導演過《男大當婚》、《真假千金》、《石敢當》、《失蹤的少女》等影片。曾製作多部大型紀錄片如《紅花朵朵向太陽》，其中，反映香港水荒的大型紀錄片《東江之水越山來》曾創下超過百萬票房的驕人紀錄。他擔任攝影及導演的作品近百部。曾任華南電影工作者聯合會副理事長。

衷心的佩服

梁羽生（原著小說作者）

「雲海玉弓線（緣）」是一部七十多萬字的小說，長城公司拿去改編電影的時候，老實說，我心理有點擔憂。我當然知道長城公司高手甚多，決不至於改編壞了。但這畢竟是部長篇小說，故事複雜，人物眾多，同時是幾條線索在書中穿插的，有金世遺與厲勝男、谷之華的情感糾紛，有孟神通與厲家的武林仇殺，有岷山派與清廷的衝突……，這麼一個頭緒紛繁、超過七十萬字共有十三集的長篇小說，怎麼樣在一集電影中表現出來呢？我對電影藝術是個門外漢，我想不出。因之我既是好奇的等待，同時又難免有點杞憂。

看試片的時候，我看得又是歡喜、又是驚奇，高手畢竟是高手，改編得不但緊湊，幾條線索有條不紊的都表現了，而且比原著更凸出了人物的性格，更加強了是非善惡的衝突。我這部小說寫得本來不好，但我看了電影，卻禁不住連讚「精彩」！精彩的不是我的小說，是他們的演出！

當時有記者問我：「你看傅奇、陳思思、王葆真……，他們的演出，可似你書中的人物？」我說：「可惜我沒有時間改寫這部長篇小說，要不然我會按照銀幕上的形象，把原來書中的人物刻劃得更細緻一些，補救我以前寫得不夠好的地方。因為他們豈祇是演活了我書中的人物，經過他們的藝術加工，那是比我筆下的金世遺更像金世遺，比厲勝男更像厲勝男了，其他的人物也是一樣。」

這不是我矯情之語，而是衷心佩服。隨便舉個例：厲勝男的性格本是相當複雜的，有刁蠻的一面，也有善良的一面；有時令人生氣，有時惹人愛憐。這種複雜的性格，我往往要用一千幾百字來描寫，自己還覺得不滿意的，陳思思的一顰一笑、一舉手一投足，甚至祇是一個眼波，就把厲勝男的性格神韻都活現了。我心目中想像而筆下難以表達的就正是這樣。

「雲海」中的人物在銀幕出現，讓讀者如聞其聲、如見其人，比書中的人物更出色，我無以為報，聊贈歪詩兩句：「雲幕揭開銀幕現，傳聲留影在人間。」

——《雲海玉弓緣》特刊

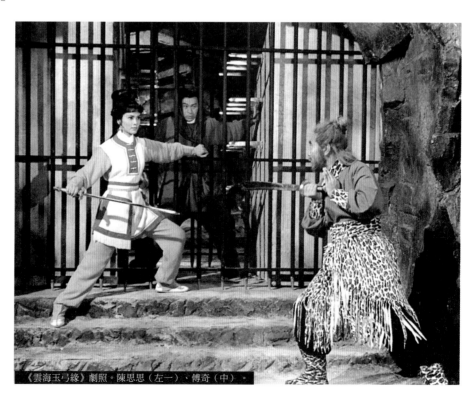

《雲海玉弓緣》劇照。陳思思（左一）、傅奇（中）。

1966

《我來也》的由來

鮑方（導演）

製片楊誠是個武俠小說「迷」，編劇陳召是個武俠小說「通」。某次敍談一起，他們忽然提出：何不拍部武俠片？！

當時我說，「武俠」固然有勁，怎奈自己既未有過「路見不平拔刀相助」的經驗，又未上過峨嵋山尋師學劍，也不曾拜在北派龍虎武師的門下練

得幾度散手，正是孤陋寡聞，一竅不通。這武俠片從何拍起呢？不免越說越寒，越寒越縮。

可是「迷」「通」二位鼓其六寸不爛之舌，拚命打氣加油。他們侃侃而談，如數家珍，從「虬髯客」、「紅拂女」一直談到「近代俠義英雄傳」，從司馬遷、平江不肖生一直談到當今膾炙人口的梁羽生。他們連說帶做，口沫橫飛，他們的那股「俠義」之情，不知不覺竟感染了我這個「縮沙」份子，不知從何時起，我居然也隨着他們慷慨激昂，拍枱擊櫈，伸拳踢腿起來。製片楊誠一見，大叫「得咗」！他說：「看你這副身手，虎虎有『大俠』之風，別說導演一部小小武俠片，就是千軍萬馬廝殺的大戰爭片，也必定手到擒拿，易如

反掌。好，從現在起，你們編劇導演立刻動手，拍一部武俠片出來吧！」楊製片下完命令，不由分說，一聲「拜拜」，鬆人而去。

自那以後，我被「打鴨子上架」，只好追隨召兄，日以繼夜，刨起劇本來。

開始，像是不難，誰知越來越不對頭，一個月過去了，兩個月過去了，一稿、兩稿、三稿，搞來搞去，始終跳不出「一把寶劍」、「一本天書」、「三角戀愛」、「殺父之仇」的老框框，雖說也是個戲吧，但陳腔濫調，味同嚼蠟，越想越一無是處。既然明知走進了死胡同，那就該猛回頭再找路吧，可是我們進雖不能，退又不捨。像是緊執一條「雞肋」，食之無味，卻又棄之可惜。

《我來也》。左起：王小燕、江漢（飾「我來也」）、楊誠。

實，並且要對反映的東西下判斷這一點上。正是這種看法，使影片的主題有了很大的局限性。同時，由於影片接觸了繪畫的內容，恐怕也會引起對這門藝術有研究的朋友們的指摘。我這裏想聲明的是：對於現代派的繪畫，影片並不是不分皂白的加以反對的，而是反對那種不負責任的創作態度和以斂財為目的的創作動機。

藝術道路　不斷探索

　　直到今天，我對於「天才夢」這部影片還有許多不同的想法，而並不認為影片是對藝術家的人生道路的最後定論。我覺得一部影片如果使觀眾在看了以後能夠運用自己的獨立思考去多想想的話，總算是「發人深思」的。相信這部電影會引起大家許多不同的看法，從而對此時此地的藝術家的道路，來進一步的探索。

<p style="text-align:right">——《新晚報》（日期不詳）</p>

國產影片《甲午風雲》海報。

發行國產片《甲午風雲》

許敦樂

　　1966 年 4 月，位於港島灣仔區的南洋戲院（南洋兄弟煙草公司產業）在簡日林先生和許敦樂一起策劃下落成。原準備安排《林則徐》作為開幕首映之用，但由於港英政府不予通過，我們就另選長春電影製片廠新出品的《甲午風雲》代替，與九龍旺角的南華戲院聯袂放映。該片描寫中國海軍與日本軍國主義海戰，是部民族主義色彩極濃、極感人、優秀的愛國主義故事片。不過，我們初時對該片的信心並非很足。因為純粹從技術角度著眼，以為長春電影製片廠拍攝海戰的特技水準不是那麼好，沒有西片那麼驚心動魄，攝影方面的色彩運用也嫌水平不足，所以對該片不敢太樂觀。沒想到影片一公映，戲院卻大排長龍，天天滿座，其轟動的情形竟是我們過往發行國產電影所沒見過的。結果，共有五十萬人次的觀眾捧場，票房收入一百多萬，跨越了本港開埠以來任何國家（包括荷里活）出品的影片紀錄。我們認為，《甲午風雲》成功的意義還不在於收入破紀錄，更重要的是反映了觀眾愛國家、愛民族的愛國主義情操。觀眾對影片中心人物鄧世昌與日寇作戰的大無畏英雄氣概，深感欽佩和敬仰。

<p style="text-align:right">——《墾光拓影》</p>

1967

《矇查查的愛情》。梁珊（左）、江漢。

長城

雙鎗黃英姑 [1]　飛龍英雄傳　春雷

鳳凰

白領麗人　烽火孤鴻　秀才奇遇記
春自人間來

新聯

虎口鴛鴦　離婚之喜　金面俠
抗敵風雲　矇查查的愛情

南方

苦菜花 （八一）
毛主席是我們心中的紅太陽 （北影）
地道游擊戰 （八一）　小兵張嘎 （北影）
甲午風雲 （長影）　平原游擊隊 （長影）
毛主席第五第六次接見紅衛兵 （新影）
毛主席永遠和我們心連心 （新影）

1　賣座奇佳，首周觀眾人次便達二十萬。

事件

· 朱石麟因《清宮秘史》被批判逝世。

· 南方公司就《鴉片戰爭》（即《林則徐》）及《南征北戰》影片被禁一事，與港英政府新聞處進行面對面抗爭，也是第三次的抗爭。

· 香港發生「反英抗暴」事件，愛國影人遭港英政府迫害。

· 「長鳳新」話劇團分別演出大型粵語及國語話劇《紅燈記》，前後二十二場。

· 11月，參與演出豐年娛樂公司（普慶戲院）舉辦的「文藝歌舞劇匯演」。

傅奇（左一）、石慧（左二）被港英當局遞解出境，在羅湖橋堅守，以及前往支持的同事謝添勝（左三）、徐明（左四）。

1967

《春雷》
編導演的話

「春雷」從開拍到上映，時經一年。無論是影片開拍之初直至影片獻映之際，「春雷」的編、導、演，都有不少感想。

周然（編劇）說：寫「春雷」這個劇本，我力求寫到三點，一是寫出「五四」運動（的）磅礴氣勢；二是寫出情節和角色之間的針鋒相對；三是寫出愛國者和賣國者兩種截然不同之言行。我不敢說寫得如何如何，但我盡了我的能力。現在，當紙上的文字經已變成了銀幕上的畫面，我期待於大家的，是對這部片編劇上的批評和指正。

胡小峯（導演）：幹導演多年，但處理「春雷」這種題材，卻是一個新的嘗試。可以告慰於大家的是「春雷」終於完成了。而在影片每一吋的膠片上，都履行了這個決心：一定要導好它！「春雷」的時代，雖然是一九一九年「五四」運動的時代，但愛國的道理在今天仍然會使人感到親切的。如果「春雷」這部片，使大家看了後，能增長愛國心，那麼，為這部片所付出的心血和勞力就是十分值得的了。

陳思思（演員）：在「春雷」中，我飾演一個女藝人馮如蓮。演技上的難度較大，除了要演好，且又要唱好。換言之，如果能把一首京韻大鼓「春雷頌」演唱好了，那就幫助了這個女藝人的形象在銀幕上「亮」出來。看了「春雷」這部片，同拍攝時一樣，我再一次又愛上了馮如蓮這個角色。愛她那份倔強、剛直；愛她那份愛國熱情。

傅奇（演員）：聽說「春雷」就可上映了，我很高興，雖然我無法同觀眾們一起共睹這部片，但彼此的觀感我想是共通的。這份觀感，正如我在片中所講的那句對白一樣：「愛國的道理還怕講不過賣國的道理嗎？」而「春雷」這部片，就曾很好地講出了愛國的道理，也是做人的道理。

李嬙（演員）：在「春雷」這部片裏，我是「總理公署」徐祕書長的女兒，又是天津駐軍司令軍閥陸佩霖的媳婦，成了軍閥、政客勾結的一個工具，作了買辦婚姻和封建禮教下之犧牲者。如果通過這角色的遭遇，能喚取觀眾的共鳴，那麼，我希望這共鳴，不止是一聲嘆息，而是要認清，是誰害死了我在片中所飾演的那個角色？

張錚（演員）：「五四」運動，是我國歷史上偉大的一頁，也是我國青年學生第一次的愛國運動。當我知道自己在「春雷」中扮演「五四」運動中一個愛國的青年學生，心情極為興奮。在演出中，我一直感到心中有股熱，一股要把影片演好、把角色演好的熱！

平凡、李次玉、蘇秦、裘萍、金沙、藍青、丁川（演員）：在「春雷」中，我們演的都是反派角色。有的是大壞蛋，有的是小壞蛋，有的是主兇首惡，有的是幫兇脅從，不過，有個願望倒相同，就是希望觀眾們看「春雷」時，對我們演的這些反派角色，恨得深些，罵得狠些。請請。

——《文匯報》，1967年12月12日

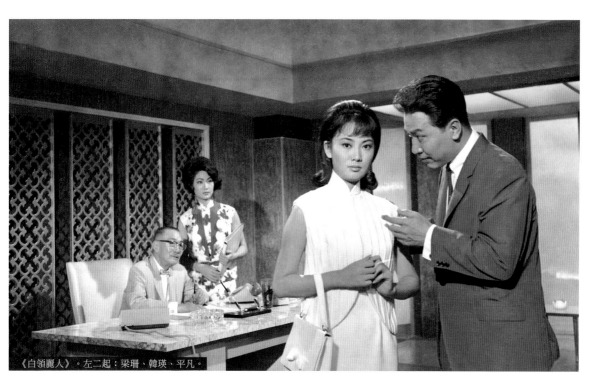

《白領麗人》。左二起：梁珊、韓瑛、平凡。

從《白領麗人》說起

任意之（導演）

在我們生活的週圍，經常可以看到、聽到很多悲劇發生，其中有關婦女的，尤其不少，有的女性被污辱被害而憤世，有的女性遇人不淑受玩弄而墮落，有的女性沉迷不正常的愛情而自殺，有的女性找不到正確生活目的而沉淪……婦女，在這個社會裏為什麼會有這麼多的不幸，為什麼？值得深思。

也許是有所感吧，很想搞這樣一個題材的影片，但，婦女問題，從來都是被認為是社會問題存在的，能不能反映得準確呢？信心是不足的，但想到「在游泳中學會游泳」的名言，我們幾個臭皮匠湊在一起邊學邊幹的創作「白領麗人」。

我們描寫的是一群職業女性，首先，怎麼正確地來對待婦女問題呢，曾有人說，這是男性中心社會，婦女都是被壓迫的，所有都應同情，對不對頭呢，僅僅從性別上來區分，看來是有問題的，自從人類化分為階級以後，一切人不論男人，女人，都在一定的階級地位中生活，各種思想，無不打上階級烙印，因此，不同階級的女人，她們的生活目的，生活思想，婚姻戀愛的觀點也是截然不同的。對問題實質的認識不解決，就無法正確的表達主題，無法掌握對人物的愛憎，在這個問題上，我們走了不少彎路，雖然經過朋友們的幫助，認識過來，但在實踐中還不能表現得準確的。尤其是「白領麗人」中主人翁是一群在洋行工作的女文員，是小資產階級的女性，在現社會中，她們有被剝削壓迫、玩弄的一面，但她們不同於廣大勞動婦女所受的剝削、壓迫污辱那麼災難深重，也沒有像勞動婦女那麼有由政權夫權，物質和精神束縛下徹底解放出來的迫切要求，小資產階級婦女各方面存在着很大的弱點和缺點，雖然，不像資產階級婦女把自己的享樂建築在別人被剝削的痛苦上，但她們對生活目的、理想，是有局限的，她們的婚姻戀愛觀點也計較金錢，地位，身份的，因此她們的悲劇也特別多，當然在她們中間也有相當一部分不滿現實，能潔身自愛，也有對生活有理想追求進步的，我們意圖通過幾個不同思想認識的女文員，在工作生活戀愛上（的）不同遭遇，來揭露社會的醜惡，同情被玩弄、污辱的姊妹，也指出了她們的弱點，鼓舞她們

堅強地和生活鬥爭，對這群婦女，我們懷着深厚的同情，溫和地向她們批評，更迫切地期望她們堅強起來，但由於自己的水平，願望和效果有着很大距離，影片中主題的表達，人物的刻劃，各方面存在的缺點很多，問題很多，有待今後更好的努力，有待大家更多的幫助來改進，但「白領麗人」的工作，在我們是一次很好的學習，深深體會影片中要把現實反映得準確深刻，創作人員必須改變舊有的思想感情，把立足點移過來，世界觀的改變是首要問題，是根本問題，更是最迫切的問題，在「白領麗人」的工作過程中，文員朋友們給我們不少熱情的幫助和支持，深深體會，我們的工作是有很多支持的，社會上有很多值得我們學習的東西，我們今後要甘作小學生向各方面的老師討教，同時在這次工作中我們開始走馬看花的接觸生活，雖然非常不足，也沒有能在工作中體現，但僅僅是這樣走馬看花，也深深體會，人類的社會生活是創作的唯一源泉這一真理，編導演工作人員如不熟悉生活不熟悉描寫的對象，是無法把影片拍好的，深入生活，是我們今後必走的道路，只有到生活中去，到火熱的鬥爭中去，才能改變舊有的一切，也只有這樣，才能創作出更多更好的影片，才能不辜負廣大愛護我們的觀眾的期望。

「白領麗人」在群策群力下完成，現在要和觀眾們見面了，我們全體工作人員期望着大家給我們批評和指教，只有你們的批評和指教，才能使我們進一步改進工作，提高影片藝術水平更好地為觀眾們服務。

──《文匯報》（日期不詳）

任意之（1925—1978）

上海人。1937年參加上海救亡劇團赴東南亞演出。1945年來港，先在其父親任彭年導演的影片中擔任助理，同時兼任演員。1953年進鳳凰公司隨朱石麟學習編導，終成為當年少有的具才華的女導演，也是香港首位電影女導演。曾任鳳凰編導室主任，導演作品有《荳蔻年華》、《情投意合》、《滿園春色》、《四美圖》、《白領麗人》及《春自人間來》等。曾任華南電影工作者聯合會理事。

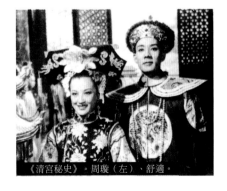

《清宮秘史》。周璇（左）、舒適。

朱石麟逝世因由

1967年元月1日出版的《紅旗》雜誌，發表了姚文元寫的〈評反革命兩面派周揚〉一文，借批判電影《清宮秘史》把矛頭直指共和國主席劉少奇。1月5日，香港《文匯報》全文轉載了這篇文章。當朱石麟看到文章中引用毛澤東的話：「被人稱為愛國主義影片而實際上是賣國主義影片《清宮秘史》，在全國放映之後，至今沒有被批判。……」這對於投身愛國電影事業，自認為愛國的朱石麟來說，真是如雷轟頂，五臟俱焚，當天下午腦溢血與世長辭，享年六十八歲。

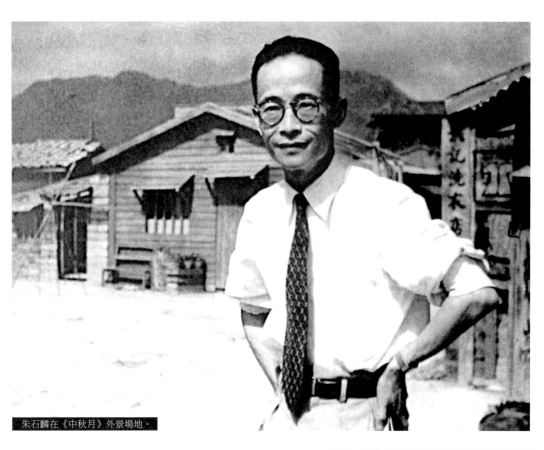

朱石麟在《中秋月》外景場地。

朱石麟的奉獻精神

朱楓

朱石麟和大家一樣，為着愛國電影事業，無私地奉獻，鳳凰公司早期的片頭字幕都是他跪着寫出來的（因為他殘疾無法真正坐直），公司的劇本他都無償地反覆修改，常常夜間寫劇本，翌晨自念對白，再修改使之流暢。許多人送來劇本請他提意見，他總是仔細閱讀後寫下詳盡的意見……從來沒有聽到他抱怨工作的繁重，他總是興緻勃勃地去工作。為了鳳凰能生存和發展，他和大家一樣自動減薪，很難想像，在一九四八年永華時期他的月薪是兩千多元，十九年後即一九六七年他去世時，他的月薪只有一千多元。但他甘之如飴，毫無怨言。曾有一家大公司許以高薪，並贈以樓房汽車，要他過檔他都不為所動。錢對他是身外物，他的至愛是電影，是愛國進步電影。很多人以為一位拍攝了百部電影的大導演，應該很富有，但是他去世後，沒有留下錢、更沒有留下樓和車，留下的只有他寫的劇本，隨時記下的一段段創作意念，和許多本記錄了拍攝工作日、預算和收入數字的筆記本。當然，他還留下了最可珍貴的無可替代的電影作品。

——朱楓、朱岩《朱石麟與電影》

人老心死壯身殘

未來猶但求集体

益不計个人安

一九六〇年 朱石麟

朱石麟以詩明志。

1967

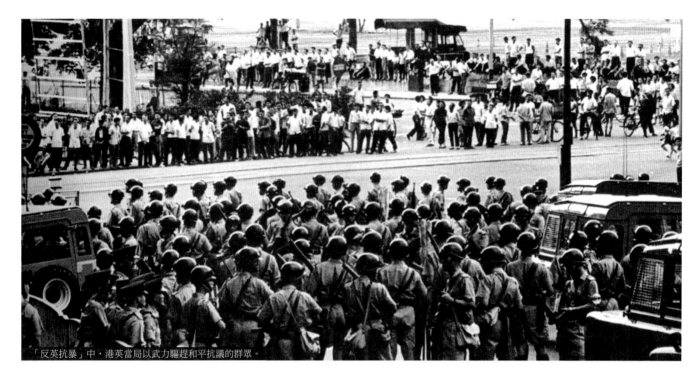

「反英抗暴」中，港英當局以武力驅趕和平抗議的群眾。

愛國影人與「反英抗暴」

周奕

1967年5月，香港發生「反英抗暴」事件，這事件持續了一年多，至翌年下半年才結束。這是一宗影響深遠的事件。至今，香港的一些人仍以此作為攻擊香港愛國人士的理據。

「反英抗暴」的發生，始於1967年4月13日一家人造花工廠的工潮。工人因不滿廠方宣佈實施減少工人獎金等十項規定，並無理開除九十二名工友，便在工廠外貼大字報抗議。至5月5日警方介入，出動200多名防暴警察以暴力鎮壓並拘捕了18名工人，並以「非法集會」罪名起訴。各業工人和市民群起聲援。警方繼續介入，一再以暴力對付前來聲援的群眾，並在5月12日槍殺了一名年僅十三歲的理髮店學徒，遂引起全港規模的反響。隨着警察一再打人抓人，人們轉向位於花園道象徵港英政府最高權力的港督府抗議。5月22日，終於發生了警方「血洗花園道」的慘案，使民間的反英情緒進一步擴大升級，後來更導致大罷工和暴力對抗的態勢。

這裡無意就「反英抗暴」的全過程作出詳盡的描述，只就涉及愛國影人的事件作出簡單介紹。主要事件有以下幾宗：

5月11日，清水灣製片廠攝影師蔣仕、黃錫林（黃亞林）被港英當局逮捕。

6月9日午夜，警察衝進銀都戲院，逮捕19名職工。

7月15日，拘捕長城演員傅奇、石慧夫婦，關進集中營，其後遞解出境。

11月15日，拘捕新聯公司董事長廖一原及鳳凰導演任意之，關進集中營。

以下，是資深記者周奕所著的《香港左派鬥爭史》中對以上事件的記述：

蔣、黃（蔣仕、黃錫林）二人是清水灣電影製片廠的資深攝影師，早一天晚上，他們二人來報社取經，了解如何拍攝紀錄片，因為他們沒有見過這些場面。我介紹了一些採訪經驗和注意事

項。但是當天下午，我看到他們兩人拍攝時十分勇猛，好幾次衝到馬路中間去爭取鏡頭，當然也很矚目，於是成為警方的獵物。他們兩人當天被扣留並控以「非法集會」，這個控罪真是個「偉大的發明」。後來有多位左派記者、多次在採訪現場被捕，都是被扣上這個罪名的。

審訊蔣仕和黃錫林實況

當日正是港英審訊新蒲崗被捕同胞的日子，包括5月6日和5月11日兩批，數達百人，法庭內擠滿了聽審的家屬。當法官進入法庭時，書記官高喊一聲：「Court！」聽審者全部不起立，並高聲朗讀毛主席語錄。法官無奈，押至下午審訊。中午過後，警方加派人力把守住南九龍裁判署的大門，只許部分聽審者進庭。當審訊至電影攝影師黃阿林、蔣仕兩人（同被控告「非法集會」），法官耍了一個花招，他以證據不足，判黃阿林無罪釋放，而蔣仕則要押後兩天再訊。蔣仕當即高呼「抗議！」他說他是與黃阿林同一時間、同一地點、在同樣的情況下被捕的，為甚麼還要把他扣押？（兩天後法官以證據不足，蔣仕獲判無罪釋放。）他的夫人、電影導演任意之當庭展示刊登我國外交部聲明的《文匯報》號外，憤怒地要法官立即放人！聽審的家屬們高聲呼應，被拒於庭外的數百群眾則列着隊伍朗讀毛主席語錄，遙作聲援。這個鬥爭方式叫做「鬥法庭」。

仇視蔑視鄙視行動展開

「六三」人民日報社論發表之後，港英繼續採取對抗性的態度，它集中力量於掃除市面的大字報。在6月8日進攻電機部和煤氣公司並釀成三條人命的慘劇之後，6月9日深夜警方衝入觀塘銀都戲院撕毀戲院大堂內的抗議聲明。左派旗下的電影院計有：北角新光、灣仔南洋、油麻地普慶、土瓜灣珠江和觀塘銀都。當時所有左派戲院幾乎都在大堂擺上毛主席塑像，張貼毛主席語錄和《人民日報》聲明，同時還播放外交部聲明。警方此舉是殺一儆百，目的是向所有左派機構發出警告，要他們把展示出來的抗議佈置撤去。

6月9日深夜十一時許，當夜場電影散場、職工們準備拉閘收工時，一批警察衝進銀都戲院大堂，有幾位戲院職工上前質問來意，警察二話不說，就用槍托、警棍毆打，兩人當場滿身鮮血不支倒地，前來聲援的職工同樣遭到毆打。警察把戲院大堂肆意搗毀之後，拘捕了25名職工，其中4人傷勢嚴重即晚要送院醫治。翌日有19名職工被解上法庭分別控以：阻差辦公、張貼煽動性標語、播放煽動性廣播，阻礙警方清除煽動性廣播等罪名。這些所謂「煽動性廣播」的錄音內容，在法庭上讀出是：「打倒英帝國主義！」（高菲法官在另一宗判案中認為，「打倒英帝國主義」無煽動性。他說：「倘若所有的人一表現這種情感就被控告，那會使到法律成為很不愉快的情狀。」並判被告無罪釋放。見1967年10月7日《工商日報》。）「打倒戴麟趾！」「血債血償！」「港英必敗，我們必勝！」銀都副司理周昭勝在審判期間，力斥港英，所以他的判刑最重：入獄三年，另罰款$500或加囚兩個月。6月14日，港英進一步宣布撤銷銀都戲院執照。

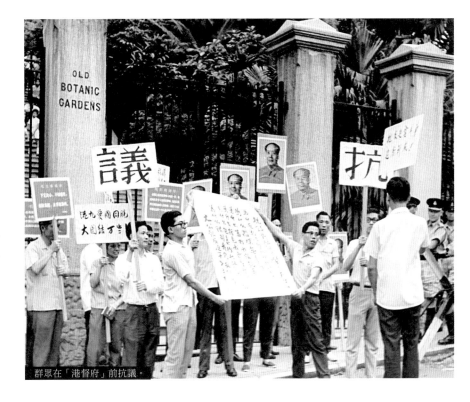

群眾在「港督府」前抗議。

1967

緊急法令下的拘押迫害

蔡渭衡（編者按：第八屆人大代表）事後撰文對裏面的生活有相當詳細的描述。他說，他被蒙頭送進集中營，只聽到鐵門開門、關門和上鎖的聲音，不知道走了多少道鐵門始進入監倉。這個時候傳來了微弱的歌聲：《我的祖國》，事後他始知道這是石慧唱的歌。每當石慧聽到鐵門、鐵鍊啷噹的聲音，她知道又有新的難友進來了。儘管每一次都遭到警衛的吆喝，她依然獻出她甜美的歌聲，讓戰友們知道：你不是孤立的，讓我們一起戰鬥！長篇小說《紅岩》所描述的情景再現在我們的面前，只不過《紅岩》寫的是跟殘暴的國民黨反動派作鬥爭，而現在我們與之鬥爭的是英帝國主義。

蔡渭衡說，他的監倉是一間 4'x6' 的密封囚室。除了門上有小門窗之外，三邊牆壁都裝有小如黃豆的門窺鏡，換言之，警衛可以從任何一個方面監視囚徒。頭頂裝有一盞耀眼的射燈，還有一部強力風扇，即使是盛夏都感到寒意逼人。強光照明和嗡嗡作響的風扇24小時不停，加上單獨囚禁，這是精神與肉體的折磨。有的獲得「優待」者住進的冷氣房，盛夏會冷得直打哆嗦，有時關機令你汗流浹背，然後是呼吸困難，頭昏腦脹，這個時候就會把你叫出去問話。問話是採取疲勞審訊的方式，不分日夜，隨時叫去問半天；回到房間，剛剛瞇眼又被叫去……。女導演任意之的遭遇是個例子。她是11月15日被捕的，一連十八天都是疲勞審訊，並且多次遭到毒打，兩度關進冷氣房。特務又揚言把她解去

台灣，任意之曾絕食七天以示抗議。

港英拘禁這批頭面人物的目的何在？首先它是要套取情報，另外它認為這批人都是左派的領導人物，把他們拘禁就群龍無首了。除此之外是誘使他們變節投降，蔡渭衡原是「番書仔」，是英資和記集團的高層，專責對華貿易，港英以二百萬元為利誘，並承諾把他送去瑞士為條件，希望他答應出境，但是遭到蔡渭衡堅決拒絕。

羅湖橋頭的抗爭

港英另一個突破點是傅奇、石慧夫婦，他們抓傅、石跟抓湯秉達一樣，都是藉此向上層人士恫嚇，心理戰重於實際作用。既然蔡渭衡不就範，政治部就向傅、石游說，希望在這裏打開一個缺口。他們對傅、石說，你們在長城影業公司能拿多少錢？倒不如過檔到邵氏影

業公司，收入起碼多上十倍。雖然遭到這對夫婦的一再拒絕，他們還不死心。有一次，政治部人員說，邵先生已經來到，要他們去見，傅、石兩人均予拒見（兩人是分別單獨囚禁的）。

收買不行，港英又生一計，它打算把傅、石夫婦遞解出境。這件事隱藏着一項政治陰謀。事緣中國早已向英方聲明，香港是中國領土，中國人有在香港居住的權利，不容英方將之遞解出境。五月風暴掀起之後，雖然港英一再宣傳要把「滋事分子」遞解出境，法庭亦有多次判決：「刑滿遞解出境」。港英希望以傅、石為突破點，衝破中方設立的界綫（線）。

1968年3月8日起，港英把傅、石兩人同其他難友隔離，游說他們在一份文件上簽字。這份文件是這樣的：「我

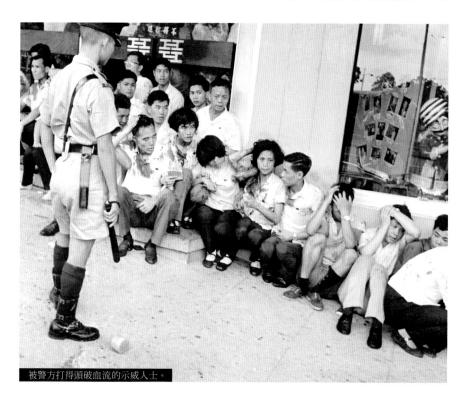

被警方打得頭破血流的示威人士。

和石慧是中華人民共和國政府的支持者，我們考慮到這個情況，自願返回中國。」但是遭到兩人的拒絕。執行人員說，如果他們不返回大陸就把他們解去台灣，傅奇斬釘截鐵地說：「香港是中國的神聖領土，你們無權遞解我們。如果你們強要將我兩人解去台灣，那就是政治謀殺，你們所能得到的，不是兩個人，而是兩具屍體！如果你強要將我們解去深圳那面，我們就堅決不過去。」考慮到鬥爭的尖銳複雜性，有一天深夜，傅奇突然在囚室中把港英打算把他們遞解去台灣的事情嚷出來，讓難友們知道這個情況。

儘管一再碰壁，港英還是要試一試。1968年3月14日，即是他們二人被關押了將近八個月之後，是日清晨六時許港英把他們夫婦二人帶到羅湖，關押到中午十二時半始着令他們步向橋頭。這時在羅湖橋中間有一列邊防人員在恭候，為首一人對他們說：如果你們二人是自願的話，歡迎你們返回祖國！如果不是出於你們二人自願的話，你們可以留在那邊堅持鬥爭。其實傅、石兩人已有心理準備堅持鬥爭，所以他們去到羅湖橋中間就戛然止步，沒有踏足華界。當天晚上，邊防軍和群眾就在羅湖橋頭給他們架上兩張帆布床，送來棉被和蚊帳，四周圍上木板，擋住颯颯寒風，還給他們蓋搭了一個臨時廁所。

港英萬萬想不到傅奇夫婦竟會耍出這招回馬槍，致令他們在國際社會上大大丟臉。第二天，港英在羅湖管制站通過擴音器向橋頭廣播說：「傅奇、石慧

注意，你們可以回到中國大陸，你們要回到這邊的話，可以回來。」傅奇夫婦在橋頭堅持了31個小時，終於粉碎了港英自強佔香港以來所實行的遞解法令。自此以後，港英不敢再使用遞解出境這個手法來對付左派群眾了。

反英抗暴事件於1967年10月開始降溫，這始於港英政府的助理工商處長麥理覺在獲得授命後透過中間人盧偉誠與《大公報》總編輯李俠文進行接觸，而這次接觸，竟涉及長鳳新。對此，書中有如下一段文字：

他（編者按：指盧偉誠）只記得麥理覺提出建議之後，左派影星曾在普慶戲院演出粵語話劇《紅燈記》，麥理覺要求去看戲，不介懷會遭到白眼。於是在《大公報》的安排下，盧偉誠陪同麥理覺去看了戲。過了不久，《大公報》就刊出那則消息（編者按：指雙方願意進行和解談判的暗示文字）了。

「反英抗暴」期間，愛國影人所受的迫害，並不止以上幾件。期間，港英警察還曾包圍愛國社團華南電影工作者聯合會，當該會主任秘書外出察看時，竟遭警察槍擊，幸而沒被擊中，後來，警察衝入該會會所，以莫須有的罪名把兩名女職員投獄。還有鳳凰公司製片部一位姓袁的場記，準備將剛印好的電影分鏡頭劇本派發給該組演員，途中被警察查獲劇本，一看片名即視他為「左仔」關進監獄，在獄中飽受毒打，年後才獲釋放。

儘管社會上有些人把「反英抗暴」稱為「左派暴動」，但事實是，以上涉及的人和事並沒有「暴動」成份，恰恰相反，他們是港英政府暴力下的受害者；儘管事件中夾雜着極左的思潮色彩，但他們所展示出來的，也只是一份基於民族大義的情懷。

——《香港左派鬥爭史》

1968

長城

社會棟樑　迎春花　珍珠風雲
雙女情歌 ₁　爸爸的情人　過路財神

鳳凰

石敢當　周末傳奇　我又來也
沙家浜殲敵記 ₂

新聯

紅燈記 ₃　魔窟尋蹤

南方

分水嶺（八一）　游擊小英雄（北影）
平原游擊隊（長影）
革命小將最聽毛主席的話（上影）
鋼琴伴唱紅燈記（新影）

1　陳思思在片中的演技深受讚揚。
2　「樣板戲」改編。「長鳳新」曾改編成「革命話劇」公演。
3　「樣板戲」改編。

事件

・傅奇、石慧被港英政府「遞解出境」期間，長城主辦「傅奇、石慧影片選映周」。

・「長鳳新」話劇團在普慶戲院演出話劇《沙家浜》（五天九場），場場滿座。

・「長鳳新」聯合舉辦歷來規模最大的「長鳳新演員訓練班」。

・國慶節，在普慶及高陞戲院舉行大型舞台劇《人民戰爭勝利萬歲》公開演出。

「長鳳新」聯合舉辦「演員訓練班」

　　1968年，長鳳新聯合舉辦最大規模的一次演員（共二十五名，包括部分工作人員）訓練班。時值「文革」，對學員的「背景」格外注意，因此主要來自香島、培僑、漢華、勞校等幾家愛國學校及愛國機構。學員由李嬙、姜明負責選拔，然後進行為期一年的學習、培訓。前三個月主要是學習電影理論及基本知識，並參加國慶節目排練、演出。後三個月則集中在清水灣片廠留宿實習，了解影片的製作程序。半年後，又按對學員的不同情況要求，部分被派往工廠去體驗生活，部分則開始參與影片製作。一年之後，才正式將學員分配予三公司。訓練班的主要成員如下：主任：李嬙／副主任：馮琳／電影課老師：唐龍／聲樂老師：草田／舞蹈老師：吳世勳／普通話老師：童毅／主要男學員：方平、蔣平、江雷、洪峰、何清、黎廣超、許鳴、侯沛文、梁錦平　湯廣智、甄建成、施揚平（編劇）、吳滄洲（編劇）、林炳坤（製片）／主要女學員：鮑起靜、向樺、陸茵、楊虹、謝瑜、王燕屏、馬勁翔、湯蓓、葉惠、陳瑛。

「長鳳新」新人在清水灣製片廠參加勞動。方平（右二）。

1968

新演員訓練規劃草案

唐龍主講

共九堂課（九週，廿九小時以內，每課三小時以內）

第一項：電影常識方面

（1）電影的特性

1. 電影所起的作用，與其他文藝（如繪畫、音樂、小說等）有些什麼不同？

2. 電影為什麼是綜合藝術？

3. 電影與戲曲之不同（包括話劇、歌舞劇、音樂會等）。

4. 電影之拍攝與銀幕效果

（2）電影之各部門分工和職責

1. 編劇、2. 導演、3. 製片、4. 演員、5. 攝影、6. 錄音、7. 美工、8. 化妝造型、9. 服裝、10. 音樂、作曲和配樂、11. 燈光、12. 道具、13. 沖印、14. 剪接、15. 場記、16. 佈景、17. 場務及劇務、18. 劇照、19. 宣傳、20. 發行

（3）電影語言和動作

1. 為什麼電影之語言與動作和戲曲（包括歌舞劇、京劇、相聲等）有些什麼不同？

2. 電影語言之特點。字正腔圓與吐字清楚。（副：介紹配對白工作）

3. 潛台詞

（4）一些電影術語、名詞和略談蒙太奇

（5）攝影場常識（與入片廠參觀、解說）

1. 內景之拍攝、2. 外景之拍攝、3. 配音工作、4. 剪接工作

（6）由新演員提問題並解答

以上一、二、三、四、五、六，教師把握兩堂時間教完，五則由演員室

七十年代初・鳳凰演員向觀眾拜年。

派人另作安排，二堂時間共五小時到六小時。

第二項：演員課方面

（1）創造角色（初步的、理性的、想當然的）

1.對劇本之分析、主題、主線、每個角色所擔任的任務和作用

2.研究和討論角色

A.該角色之任務、所需之特定環境，B.對該角色之想像，C.歷史背景，D.該角色之形象，E.替「他」立自傳，（此項包括與導演統一看法）

（以上之創造角色屬理性認識階段）

（2）體驗生活和深入生活（感性認識階段）

1.帶角色任務深入生活（對照理性認識是否正確）

A.觀察研究該角色（現實生活人物）之本質、氣質、生活習慣、語言、舉動和一些特點；B.在可能情況下與他們「四周」或和他交朋友、請教他對某一件事（劇中件物）之看法、甚至作法；C.在許多類似的人物中，尋找其共同點，典型性；D.根據A、B、C，三項之總結、對照自己、找差距，和對照對角色初步創造之B、C、D、E四項。（也就是理性與感性之對照）；E.再創造角色（理性感性之結合、對照劇本需要）

2.平時之體驗和深入生活（沒有角色任務的時候）……略談

3.間接體驗（在無法直接體驗的情況下）

A.根據書本、報紙、圖畫、電影，B.根據老演員、前輩等人的口述，C.歷史人物（除1、2兩法之外）可以在現代人物看古人、尋其本質、特性。（如過去之科舉與現在之會考，過去的官僚與現在港英的官場等）

（3）體現

1.角色任務、規定情境，2.動作設計與鍛鍊，3.注意力集中（入戲後自然會注意力集中、勿以「史氏」之訓練），4.單位……大單位中之小單位，由有意識到下意識，5.情緒……演出情緒之飽滿不泄、培養，6.交流……同場角色之交流、電影特寫又如何交流（指一人拍攝而言），7.連貫……貫串動作、電影鏡頭間、場與場間之連貫、角色主線之連貫等，8.節奏……言語、動作、表情之節奏，9.排戲……將以上各點排練數次至數十次然後肯定下來，10.演出……正式演出

（4）演員紀律（由演員室任講）

1.守時、2.合作、3.角色配合、4.演員道德、5.民主、集中與聽從指揮、6.「三互」精神、7.根據公司「演員手冊」項目

（5）欣賞與分別影片

1.閱後影片自由座談（包括主題、人物等），2.不同看法之辯論、提出問題，3.請編導總結、統一看法

［以上（一）一堂、（二）三堂、（三）三堂、共七堂、（四）（五）另排時間］

第三項：實習

（1）赴片廠觀摩演出（派人指導、解說）或「跟」「場記」若干日

（2）國慶節目之排練

（3）排演片斷、用影片拍出、放映（座談、分析、研究）

（4）基本功

1.國語、2.舞蹈、3.音樂歌唱、4.武功體育、5.朗誦、6.其他

（5）參加群眾場面拍攝

（以上由演員室安排和設計，此處提出供參考）

——銀都資料室，1968年7月12日

1968

《雙女情歌》的拍攝

黃域（導演）

宣傳部鄭科長（按：鄭樹堅）要我寫一篇關於「雙女情歌」的稿子，由於限期已到，不得不鞭策自己動起筆來。

「雙女情歌」由開始籌備到攝製完成，前後達三年之久，在這三年攝製過程中，曾出現過不少令人欣慰，令人緊張，令人感動的事例，千頭萬緒，一時無從下筆，現在僅能畧談一些個人的感想。

自從一些中國民歌影片與香港觀眾見面後，它們的新穎有趣的情節，美麗清新的景色，以及悅耳動聽的歌曲，受到廣大觀眾的歡迎！富有民族色彩的少數民族歌聲傳遍了整個東南亞地區，這實在是件令人可喜可慶的事，當時我暗暗許下了心願，渴望能有個合適的劇本，來完成我的宿願，一天，編劇朱明哲兄送來了「雙女情歌」的初稿，一看之下，大有可為，它是一個反地主惡霸和歌頌堅貞愛情的故事，通過劇中人——一對攣生姐妹——的遭遇，說明了敵人是欺軟怕硬的，向敵人妥協祇會給自己帶來了災難，劇本不但主題明確，戲劇性也

強，而且有歌有舞，從內容到形式都很符合要求，在公司同意下，很快的就展開了緊張的籌備工作。

雲南省是少數民族分佈很廣的地區，有傣族、壯族、彝族、白族等，「雙女情歌」的故事，就發生在彝族的一支——撒尼族。我們對少數民族的戲，在各方面來說，如他們的生活習慣、佈景、服裝、道具等等，都非常陌生不熟悉，為了求得真實起見，首先從收集有關資料着手，這下可忙壞了音樂草田，佈景王季平，服裝白荻以及其他各部門工作人員，頓時把整個製片部沸騰起來了。

「雙女情歌」是一部以歌唱為主，音樂性較強的影片，草田收集了西南地區各民族的音樂資料作參考，經過半年多的悉心創作，終於完成全劇卅二首富有民族特色的歌曲，服裝道具也是難題重重，公司以往未曾拍過這類片子，從主要演員到群眾演員的每一件服裝，每一款飾物，每一件道具，都要全部新做，從設計到採購，東奔西跑，傷透腦筋，花了不少心血。

「雙女情歌」的劇情中，需要一對攣生姊妹由一個演員來飾演，而且在同一個畫面出現的鏡頭很多，這就給攝影蔣錫偉帶來了不少麻煩，在攝影棚裡用燈光拍攝，技術上還容易掌握，但是到外景拍攝時，因陽光的不穩定，氣溫忽高忽低，給播片（即同一畫面出現一對攣女）鏡頭的攝製帶來了極大的難度，但是困難終究壓不倒我們的攝影人員，他

們以分秒必爭的精神，全力以赴的完成了理想的鏡頭，使觀眾們在銀幕上能看到一對攣生姊妹能歌善舞的有趣場面。

認真對待工作，就是向觀眾負責，這是我們每一個文藝工作者的態度，在大家辛勤的勞動下，深深鼓舞着我認真的處理每場戲，每個鏡頭，就在彼此互相督促，互相勉勵下完成了「雙女情歌」，如果說影片還有某些可取之處，那應歸功於集體的力量，沒有大家的努力，是得不到今天的成績，我除了衷心感謝工作同人的通力合作之餘，還虛心地等待着觀眾們的批評。

——《雙女情歌》特刊

清新動聽的 民歌風插曲

草田（音樂）

《雙女情歌》中的陳思思。

我很喜歡「雙女情歌」中的歌曲。它們清新、動聽。其中充滿着勞動的愉快、生活的俏皮；既有對地主惡霸的欺凌作無情的痛罵和嘲笑，也有對勞動人民的愛情加以適當的描繪和頌揚。這些歌曲不是多餘的插曲，而是屬於整個戲的有機體，有效果地推進着整個劇情的發展。

戲中的二十多首歌曲，大都改編自我國西南一帶少數民族的民歌。每一支經過了改編者細緻的加工後，曲調更顯得多彩多姿，歌詞內容的表達就相應地更加有力和更能感動人。這一類節奏爽朗、曲調悠揚的民歌，在香港的國產片中實在是難得機會聽到。特別這幾年來，銀幕上總是充塞着大量的黃色肉麻的時代曲、瘋狂吵耳的所謂歐西流行曲，這都是足以把我們觀眾的情操引向下流和低級的東西，都是些腐朽沒落、要不得的渣滓。

正因為在這一片污濁的、吵耳欲聾的噪音當中，能夠聽到了「雙女情歌」中眾多清新而又動聽的民歌，我特別感到快慰。像在沙漠中找到一股清泉，怎能不使我特別覺得它的珍貴呢？

作為香港電影音樂工作者的一員，我在這部戲的民歌風的插曲當中，也獲得了不少創作上的靈感。在這兒，我要向愛好音樂的觀眾們推薦這部戲的歌曲。當你聽過之後，你就會更深刻地體會到：這些健康的、充滿了人民的機智和幽默、隱藏着深沉的階級的愛和恨、而又洋溢着勞動的活力與鬥爭的勇猛的民歌，和那些盡是低級趣味的內容、伴以淫蕩的舞場中的節奏和懶洋洋的或風騷蝕骨的旋律、充滿着世紀末情調的所謂時代曲，有着多麼巨大而顯著的不同啊！

聽過這部戲的歌曲後，你將會更喜愛民歌。

——《雙女情歌》特刊

1969

《我的一家》中的梁珊。

長城

玉女芳蹤　虎口拔牙₁　少男少女
金色年華　我的一家　迷人漩渦
五福臨門

鳳凰

姻緣道上　英雄後代　三劍客　臥虎村

新聯

秋雨春心　兇手尋兇₂　神偷俠侶
春夏秋冬

清水灣製片廠

萬眾歡騰₃

南方

新沙皇的反華暴行　（新影）
中共九大北京開幕　（新影）
毛主席第七第八次接見紅衛兵　（新影）
中共九大全過程　（新影）

1　鮑起靜首次主演影片。
2　飛龍公司出品。
3　港澳同胞慶祝二十周年國慶活動大型紀錄片。

事件

·繼1968年，「長鳳新」再次聯合舉辦「新人訓練班」。

·為慶祝國慶廿周年，舉行《社會主義祖國萬歲》大型文藝綜合演出。

·清水灣製片廠建造古裝佈景街「清水街」。

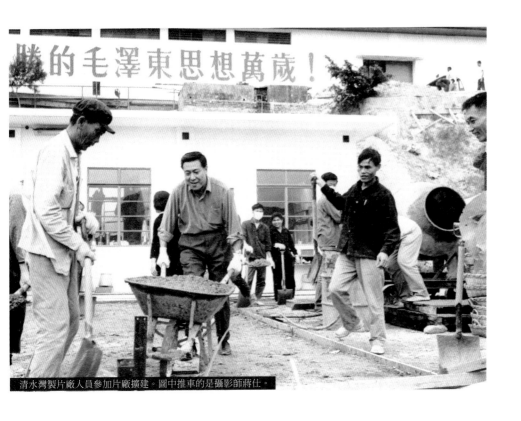

清水灣製片廠人員參加片廠擴建。圖中推車的是攝影師蔣仕。

1969

傅奇、石慧出獄後首部電影

東方龍

《玉女芳蹤》是傅奇、石慧出獄後主演的首部影片，以下是該片的影評：

傅奇、石慧擔綱主演的一部新片「玉女芳蹤」，舊曆除夕之日開始上映。這是傅奇、石慧夫婦從摩星嶺鬥爭勝利歸來之後的第一部新片。當然這部片是在「五月風暴」之前開拍的，只因港英無理綁架了這兩位愛國演員，使這部電影不得不中途停頓了下來，直到他們夫妻倆相繼勝利歸來之後，影片才能繼續拍攝下去，以竟全功，得以在新年來臨的時候與影迷會面。

我們清楚地記得，傅奇、石慧夫婦，一年多以前，在羅湖橋頭，曾經經歷過一場轟天動地喧傳海外的反遞解鬥爭，而且獲得了最後勝利。在這一場鬥爭中，港英弄巧反拙，使這兩個本來是平凡的人物，不過是愛國影人隊伍中普通兩員，卻一下子成為萬人景仰的英雄人物——抗暴的英雄，反遞解的英雄！

傅奇、石慧，是香港著名的電影演員，即是一般人心目中的大明星。大明星，在一般人的心目中，是嬌身（嬌身）肉貴，養尊處優的特殊人物。傅奇

和石慧，他們所以由平凡變為不平凡，就是與一般的所謂大明星有所不同，他們經得起鬥爭的暴風雨，像海燕，在暴風雨中展翅高飛，像黃河鯉，在波濤中破浪前進！

這兩個愛國演員的鬥爭，的確使得香港千千萬萬知識份子們尊敬的，筆者就是其中之一。在階級鬥爭中成長的工人，表現了硬骨頭本色，那是可以想像得到的。而這兩位愛國演員，他們出身於比較富裕的家庭，投身於水銀燈下工作之後，生活方面也比較豐裕，這種人本來是比較易在困難面前低頭的。敵人也許是看到了這一點，所以才向他們倆開刀。可是，這兩位愛國演員偏偏與同類人不一樣，他們表現了中華民族優秀兒女的英雄氣概，威武不屈地進行着頑強的鬥爭，在羅湖橋頭堅持着十多（三十多）小時的戰鬥。他們的骨頭硬，敵人卻不軟不輕下來了（編者按：應是「不得不軟下來了」之誤），被迫把他們押回集中營。

正是這一場鬥爭，使這兩個具有愛國心，富於民族感的演員，迅速成長起來。集中營是一所階級鬥爭、民族鬥爭的大學校；他們學得多，也學得好。因為他們從毛澤東思想中取得了無窮的力量。

記得石慧甫離集中營，即參加了愛國電影界的匯演工作，在國慶匯演中擔任演唱。另方面，她又到愛國報館中實習，以便繼續拍攝「玉女芳蹤」。因為在片中她飾演一個女記者。在這個時候，敵人向她施放冷箭，通過一些喉舌報章，說石慧已經不為左派重視，被打入冷宮，無片拍了。企圖以謠言抵消石慧在這一段時間進行鬥爭所起的作用。

敵人所以這樣做，正因為石慧從集中營出來之後，不是屈服，而是更加堅強，不是害怕，而是更加敢於鬥爭，不是蟄伏，而是活動頻頻，忘我地進行愛國宣傳工作。傅奇勝利歸來後，同樣是這樣通過他們不懈的工作，使我們這麼快就能看到他倆主演的新片。

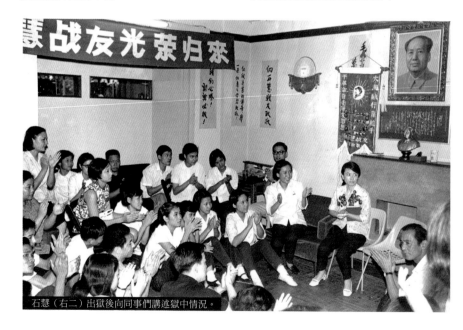

石慧（右二）出獄後向同事們講述獄中情況。

在「玉女芳蹤」中，傅奇的沈家
頤、石慧的林梅華，演的是一對夫妻。
沈家頤是編輯，林梅華是記者，在片
中，石慧把這個愛國報館中的女記者，
那種干預生活，樂於助人，大膽揭露
黑暗面的優良品質，發揮得淋漓盡緻
（致），就像鬥爭生活中的她自己一樣。

看到石慧飾演的林梅華，使我想到
一些仍在獄中進行鬥爭的同業，感到十
分振奮。他們也與傅奇、石慧一樣，只
因為他們愛國，他們勇於干預生活，
樂於助人，大膽揭露黑暗面，才給港英
無理地投進黑獄。集中營與監獄不過是
二而一的人間地獄，但所有愛國者的紅
心是無法用鐵窗關得住的，我相信，我
們這些同業、朋友，當他們勝利歸來之
後，將與傅奇、石慧一樣，比過去更愛
國，比過去更堅強。

「玉女芳蹤」這是一部以愛國報館
代讀者尋人作題材的影片，通過一雙父
女失散十多年終告團聚的故事，反映此
時此地五花八門的現實生活。對傅奇、
石慧久違了的讀者們、觀眾們，不妨看
看他們今日在水銀燈下的豐（風）采，
是不是更勝往昔！

——《香港夜報》，1969年2月27日

《五福臨門》劇照。

《五福臨門》
的喜和鬧

周然（編劇）

「五福臨門」是部喜鬧劇。一個收
入微薄的勞動者，或像片中主人公——
一對手停口停的理髮師夫婦，如果他們
一胎五仔來了個五福臨門，是福是禍？
是苦是樂？又將如何解決五福臨門帶來
的實際問題呢？光就奶粉、尿布，怕就
性命交關了，遑論其他？

社會上不乏熱心人士，五福臨門世
所少有，勢必轟動，還怕沒有熱心人士
伸出援手？對！熱心人士聞風而來，倒

是不少，但伸出的都是「援手」？未必。

在這「民主自由」的社會裏，「民
主自由」像招貼畫，廣告牌，到處宣
揚，整天在嘰嘰叫，卻又諱言政治。但
五福臨門一出娘胎就因「祥瑞」之故，
被「關切」上了，偏偏碰上了政治。五
小福孺子無知，當然不懂政治，理髮師
夫婦最初也不甚了，可是諱言政治的
政治，以各種姿態關心「祥瑞」，纏苦
了理髮師，幾乎纏死了五小福。

資本主義商品社會裏一切商品化，
家庭倫理等尚不能免，所謂慈善、同情
等等，也就勢所難免了。五福臨門轟動
社會，正是商人藉以宣傳做廣告的大好
機會，於是理髮師夫婦被認作奇貨，爭
相羅致；五小福給奶粉商、兒童用品

商等看作彩票，個個都想插一手，人人都想博一博，「援手」誠然多到不可計數，理髮師夫婦和五小福卻因之益發的喫不消了。

熱心人士也似乎從來都分真的和應該加上括弧的兩種。就錢財權勢來講，這社會有心的往往無力，有力的卻往往別有用心。但就真正的熱心和幫助來講，前者精誠所至，金石為開，後者倚財仗勢又往往自揭其醜，自取敗亡。前者是「五福臨門」的喜的因素，後者是戲裏鬧的成分，喜鬧交岔，「五福臨門」喜鬧劇就是由此構成的。

「五福臨門」未必真有其事，但應該說，它也有充分的生活依據。劇裏的主人公理髮師夫婦，經過「五福臨門」認識了社會，懂得了更多生活的道理，他們確是「添福」了，祝福他們！

——出處不詳

江龍（1944— ）

1963年進長城任演員，先後主演了《珍珠風雲》、《虎口拔牙》、《少男少女》、《五福臨門》、《映山紅》、《生死搏鬥》等十多部。七十年代末轉往電視台發展。曾在新加坡廣播局任職，掌管電視廣播戲劇組。

奮起抗敵的《臥虎村》

傅奇（演員）

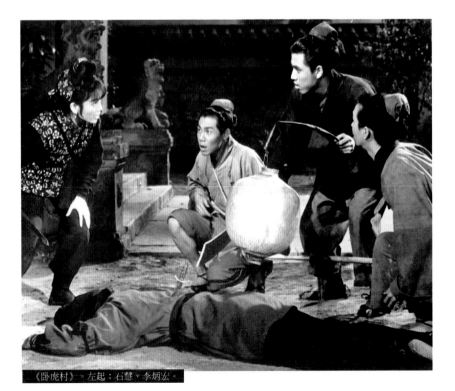

《臥虎村》。左起：石慧、李炳宏。

影友們非常關心石慧和我出獄以來第一部合作的影片「臥虎村」。無論是在渡船上，在餐館中，甚至就在車水馬龍的大路上，也會拉着問：「臥虎村」怎樣？我總是回答說：「好！」這就落個嫌疑——老王賣瓜，自賣自誇。好在那裏，下面是我的淺見：

一、「臥虎村」整個戲說明了一個問題。面臨敵人的侵略時應該怎麼辦？怎麼辦才是對的？這部戲告訴我們唯一的、正確的辦法就是拿起武器，團結起來，奮起抗暴，把入侵之敵徹底消滅。

在臥虎村裏有三方面的代表人物。石慧、石磊、小山、鄭啟良和我飾演的角色，是主戰派。楊誠和一些鄉紳們是妥協派。還有就是被蒙蔽一時的姜明。隨着劇情發展，楊誠飾演的漢奸，明裏滿口以和為貴，暗中卻裏通外國的嘴臉暴露了，姜明飾演的老大爺，目睹居家被日寇焚毀也覺醒過來了。他拿起了武器，和我們主戰派一起勤習武藝，準備消滅敵人。整個臥虎村沸騰了，與四圍的村莊組織了聯防，團結一致，共同對敵。其結果——「臥虎村」就成了敵人的墳墓。看到村民各獻奇謀，運用種種陷阱戰勝敵人，最後終於全部消滅了入侵之敵，真是大快人心，戲院裏響起了一片熱烈的掌聲。

二、「臥虎村」告訴了我們一條真理，手持弓箭刀槍的村民為了保家衛國，憑着他們的勇敢和智慧，戰勝了用洋槍洋砲武裝到牙齒的敵人。洋槍洋砲在十六世紀的時候，真還算是頭等新式武器呢。村民所持有的武器雖然低劣，但只要能發揮不怕死的精神也一樣戰勝敵人。這就證明了決定戰爭勝敗的是人民，而不是一兩件新式武器。

我之所以說「臥虎村」好，主要就是好在這兩點，至於其他好處（當然也會有很多缺點和不足之處），那還是讓看過了戲的觀眾們來評定吧，寫到此處，就此打住，請！請！

——《文匯報》（日期不詳）

《春夏秋冬》的改編

陳漢銘（編劇）

「春夏秋冬」是根據香港商報連載小說「醜陋的春天」改編而拍成電影的。幹編導這一行，我還是一個小學生。在這改編和攝製的過程中，得到大家不少熱誠的幫助和指導。影片若有一點成就，那是大家的功勞；若存在很多缺點，那是我的責任。

原著寫青年問題，寫青年的前途、遭遇、友誼和戀愛，人物不少，變化很大，讀起來很吸引人，可是要把它改編並且搬上銀幕，對我這個小學生來說，的確是一個大難題。從哪一個角度來分析原著中的情節，又從眾多的情節中，究竟抓哪一個為中心，作為戲的主要矛盾，加以發展和豐富，然後再通過矛盾的解決，想要說明什麼問題？由於個人能力有限，這些問題都不能很好解決。怎麼辦呢？幹還是知難而退。在領導的鼓勵下，在大家的熱情幫助下，我有了信心和決心，幹下去；結果，寫了六個大綱，兩個文學劇本，才產生今天的製成品。尤其在分鏡頭和臨場執行導演工作的時候，得到本片導演蔡昌先生的具體幫助，使我得益不少。可以說，今天的製成品，是群眾智慧的結晶。互相關心、互相愛護、互相幫助，是我們這個大家庭的好風氣，也是某些電影公司所不可能有的。在編寫「春夏秋冬」的整個過程中，使我深深地體會到這一點。

「春夏秋冬」主要是寫四個青年之間的變化。春、夏、秋、冬四人是同班同學，由於每人的姓名有一個季節名稱，因而結拜為兄弟姊妹，好比一年四季

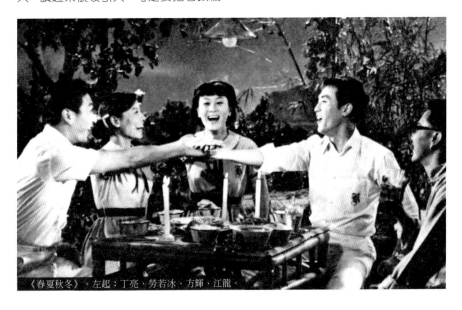

《春夏秋冬》。左起：丁亮、勞若冰、方輝、江龍。

1969

缺一不可。可是，春是富家子弟，夏是孤兒，秋生長在小康之家，冬的家庭有一段辛酸的歷史。這四個青年，由於出身不同，他們的純真友誼，能維持多久呢？中學時期，還可以結拜為兄弟姊妹的，但是一踏進社會，各人走上不同的道路，他們的友誼也產生變化。春留學歸來，繼承父業，在父親的提攜下做了大老闆，變得損人利己，唯利是圖，以致為了自己的利益，拋棄了曾經熱戀的秋。夏因工作關係，接近下層工人，受到工人的教育，逐漸覺悟，通過與春的鬥爭，看清他的醜惡面目，最後和他決裂。秋因較單純，對春存有幻想，結果被玩弄和拋棄。在活生生的事實面前，她得到夏、冬的鼓勵，覺悟過來，丟掉幻想，重新做人。冬則由較軟弱的少女，逐漸鍛鍊成長。這四個結拜兄弟姊妹的關係在階級社會中產生了巨大的變化。這變化說明了沒有超階級的友誼，更沒有超階級的愛情。這就是這部電影的主題。當然，這個主題是否能正確地表達出來，或者還有更好的手法去表達，那就要請觀眾批評指出了。在這裡，我誠懇地希望得到觀眾的幫助，使我們的電影會拍得更好，更能為觀眾服務。

——《春夏秋冬》特刊

《春夏秋冬》。勞若冰（左）、丁亮。

紀錄片《萬眾歡騰》

《萬眾歡騰》特刊封面。

1969年，是中華人民共和國成立二十周年大慶。清水灣電影製片廠攝製的大型紀錄片《萬眾歡騰》，紀錄了港澳同胞慶祝二十周年國慶的盛況。影片以彩色製作，在當時來說，是一種嘗試，也為攝製工作帶來了不少技術上的問題。不過，這都在攝製組的共同努力下克服了。

影片生動而全面地介紹了港澳兩地各街區、各行業、各單位的各式各樣的慶祝活動。其中，也有在普慶戲院舉行的由工人、農民、漁民、學生、坊眾、工商業、銀行界和電影界等聯合參與的大型文娛演出。

馮真（1942—）

原名馮飛烈。新聯公司六七十年代主要演員。曾主演《問君能有幾多愁》、《真假兇手》、《離婚之喜》、《抗敵風雲》、《魔窟尋蹤》、《秋雨春心》、《春夏秋冬》等十多部影片。七十年代末轉往電視台演出。

「長鳳新」影人慶祝我國人造衛星發射成功，攝於1970年。

現代公司簡介 ▍

「長鳳新」三公司，多年以來，還開設過多家分子公司，同時也積極通過資助創立多家電影公司，其中之一是現代公司。有關現代公司的資料如下：

1969年至70年間，李兆熊與周驄成立現代製片公司。六十年代中後期的香港相當動盪，左派的長城、鳳凰、新聯三間公司開拍電影，無論在題材和市場上皆殊不容易，台灣市場固然沒有，東南亞市場也日漸萎縮。為了增加產量，長、鳳、新三公司表示願意支持李、周二人成立製片公司，當然這件事情也得到父親李晨風的支持。當時三公司雖在背後給予經濟支持，創作上倒沒有指定要如何如何，劇本或故事都交給他們共同商討，沒有多加干預，創作路線亦一如新聯公司既往的方針，電影的主題以導人向善、立意積極為主。李兆熊表示，嚴格來說，當年拍電影，這樣的要求並不複雜，艱難的倒是如何適應大環境的改變。

現代公司成立後，李兆熊曾開拍《半生牛馬》（1972），請來父親李晨風任導演。當年周驄不但是《半生牛馬》的主角，同時對於劇本的創作，亦參與甚多。影片改編自《文匯報》林迪的粵語連載小說，這個小說以粵語方言寫成，非常生動有趣，也很受歡迎。影片以散仔館的生活為題材，可說是後來港產片《籠民》（1992）的先驅。為了拍攝這部電影，李兆熊當年曾往土瓜灣珠江戲院鄰近的散仔館實地考察，搜集資料，務求做到寫實。散仔館的佈景則在清水灣片場搭成，由於空間非常擠逼狹窄，李晨風在拍攝之前，做了不少準備功夫，在鏡頭與演員的安排上，亦花了心思。

《半生牛馬》不單室內的戲有真實感，街景也拍得很自然，看得出四周的行人沒有注意到鏡頭存在。當時拍周驄與苗金鳳在街上逃跑的鏡頭，是在佐敦道裕華國貨公司樓上的公寓，租下一間向着大街（彌敦道）的房間，可以望到對面的立信大廈，然後就在房間內安置攝影機，從高處俯拍。由於當年沒有手提電話或對講機這類通訊設備，導演與演員在商量好如何走位及開始做戲的暗號後，便開始拍攝。雖然當時街上人來人往，但由於沒有攝影機在場，加上演員的衣著打扮亦不起眼，拍完又馬上離開現場，因此街景拍出來很有實感。

——黃愛玲編
《李晨風評論‧導演筆記》

1970

長城

屋 1　映山紅

鳳鳳

失蹤的少女　海燕　天堂奇遇　過江龍
大學生

新聯

肝膽照江湖　古鐘風雲

南方

慶祝二十週年國慶盛典 （新影）
首都人民支持世界人民反美鬥爭大會 （新影）
地道游擊戰 （八一）　英雄兒女 （長影）
地雷戰 （八一）　鐵道衞士 （長影）

1　被視為寫實影片的佳作。

事件

· 「長鳳新」又一次聯合舉辦「新人訓練班」。

· 8月22-23日，參與「豐年娛樂公司」（普慶戲院）主辦的音樂會演出。

· 參與紀念《在延安文藝工作者座談會上的講話》發表二十八周年大型演出。

· 為慶祝國慶，「長鳳新」排練「革命話劇」《沙家浜》公開演出。導演為鮑方。

慶祝二十一周年國慶表演節目。左起：梁治強、向樺、黃鈞世、李惠麟。

1970

別開生面的慶祝國慶活動

10月1日國慶節，對「長鳳新」等愛國影人來說，是一個極重要的日子。每到這一天，他們都會舉行隆重的慶祝活動，或參與各界舉辦的各種慶祝活動和大型文藝匯演，每年香港各界的大型文藝演出，「長鳳新」影人都擔當了最主要的節目。由於「長鳳新」演員中人才輩出，很多人不但能演，還能跳能唱能演奏，往往能吸引大批觀眾前來觀看。

1970年的慶祝活動，是別開生面的。他們在清水灣電影製片廠的影棚裡舉行了隆重而簡樸的聚餐聯歡會。舉辦這次活動期間，正值「火紅的年代」。那時，「長鳳新」的編導和演員們常常會到工廠、農村去體驗生活，並通過體驗生活來尋找新時期的創作靈感和端正對待生活的態度，總而言之，是培養「為人民服務」的品德。從以下的照片中，可以看到作為大明星的演員們為聚餐聯歡活動擔任服務員的角色。從中，可以看出當時「長鳳新」演員的純樸品質，也是歷史中的一個印記。

王葆真（左，捧菜者）在慶祝大會上當服務員。

方輝（右一）為慶祝大會擔任後勤。左一是任意之。

《屋》簡介

隨着大陸解放，南下的左翼電影工作者紛紛北上，香港左翼電影的發展從此亦與國內大異。六十年代文革之前，香港的"左派"電影公司相對上獨立於國內的政治掛帥路線，為了迎合市場，出品頗富小資產階級趣味。其後十年卻無負左派之名，對香港資本主義社會的不合理制度猛烈批評，將工人階級高度美化。像《屋》一片大群師生山坡墾荒的勞動場面，及校內召開的學習會鼓勵孩子批評父親等，皆使人想起文革的景象。

建築工人徐天佑（李清）一家貧無立錐之地，後更被逼遷至郊野，千辛萬苦蓋起來的木屋又被颶風吹毀，幸得到工友們的幫忙鼓勵重建家園。影片可說是同類電影的代表作，因為左派電影的主題應有盡有，而且拍來頗有技巧和趣味——如工人必須團結互助爭取權益，窮人受苦不是命運而是剝削等。尤其出色的是主角父子情的刻劃，婉轉動人。

最後以颶風吹襲的自然災禍作結，也是為了突出人定勝天的主題；但同時亦使人想起，六、七十年代的香港以今日眼光看來，尚未踏進現代的門檻。

——《第十四屆香港國際電影節特刊》

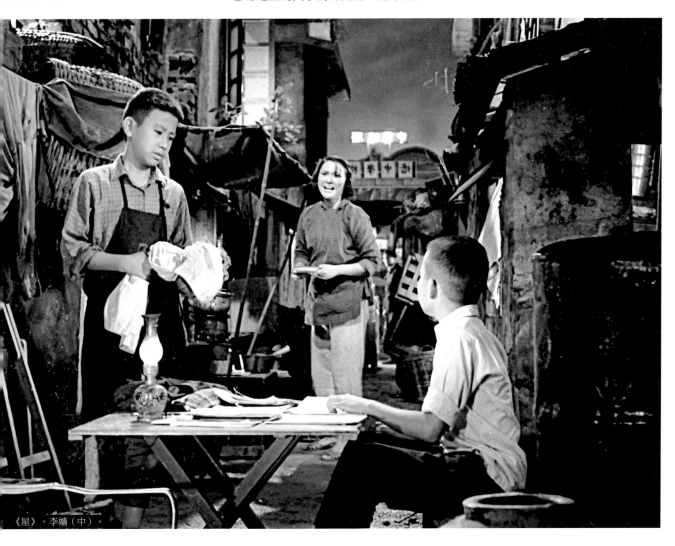

《屋》。李嬙（中）。

1970

《屋》的主題

胡小峰（導演）

　　《屋》描寫工人階級，香港的工人階級待遇真是很可憐的，造房子的人沒有房子住，這是很普遍的現象。故事講述一家人感情很好，但沒辦法，住在巷子裏。後來很艱苦跑到山上才找到一個地方，但還要耕地種田，結果孩子的老師和同學一起來幫他——一個工人為了有房子住要吃這麼多苦，幸好最後有很多人來支持他。

　　我很聽從領導的指揮，要寫工人階級，我就寫工人階級，我不但不寫他們的不好，還寫一般群眾很支持工人；但片末最後幾句話，說甚麼我們工人階級要團結起來，人多好辦事——我覺得其實不用說嘛，但那些領導卻認為非講不可，而且重複地講，就怕人家不明白。

　　——香港電影資料館《理想年代》

《海燕》。梁珊（左）、江漢。

《海燕》拍攝

朱楓（編導）

　　在鳳凰影業公司工作的人，都會感到一種溫暖，那就是公司裡盛行着互相幫助共同提高的風氣。使我這個經驗甚少，能力不夠的新手，終於有勇氣擔當起鳳凰公司第一部大型歌舞片的拍攝工作。

　　「海燕」攝製組在努力將健康的、富有民族色彩的，有現實基礎的歌舞，通過銀幕向觀眾介紹推荐（薦）。同時，「海燕」除了有大小型歌舞七場之多，更有一個比較有趣的故事，來和歌舞交相輝映，使「海燕」不致於流於一般的歌舞紀錄片公式。我也看過幾部此地拍攝的歌舞片，其中有些演員也有一定的歌舞才能，但可惜，那些舞蹈的內容和形式是歐美式的或者是日本化的，而故事情節往往蒼白無力，灰沉沉的。看過這些影片後，我總是更加努力，想把我們的歌舞片拍好。

　　在「海燕」裡，我們特別向觀眾介紹幾個富有民族特色的歌舞，比方「彝族的青年」、「彩練雙飛」和「長城頌」等，此外，我們還介紹了一個描寫漁村生活，充滿地方色彩舞劇的「海上兒女」，因此，我說演員們拍攝這部「海燕」，要比別的片子辛苦一些。演員們既要做好演出工作，又得抽出時間來排練舞蹈，到了臨場拍戲，又跳又唱又演的，負荷不輕，在此，我跟唐龍（編者按：唐龍為此片另一導演）都感謝演員們的合作，此外，我還向好些外界來支援我們表演歌舞的熱情青年朋友們致謝！舞蹈家吳世勳和音樂家于粦、草田在此片中盡了很大的力量，謹於此向他們致謝！

　　——出處不詳

梁珊（1943— ）

原名梁秀珊。珠影演員訓練班畢業。1962年進入鳳凰擔任演員。先後主演了《董小宛》、《假婿乘龍》、《石敢當》、《周末傳奇》、《海燕》、《矇查查的愛情》、《古鐘風雲》等近二十部影片，並曾在話劇《沙家浜》中飾演阿慶嫂一角。七十年代後期轉往電視台演出。

唐龍（1928— ）

原籍北京。原名唐鴻濱。鳳凰公司導演，兼任演員。導演作品有《我又來也》、《海燕》、《風頭人物》及《小鬼靈精》等。八十年代曾任職廣告公司。現任華南電影工作者聯合會名譽顧問。

俠義片
《過江龍》

許先（導演）

「人家的武俠片已經拍得那末多，差不多快過時了，你們還在拍？」「過江龍」開拍的那一天，有位朋友這樣對我說。

我覺得第一：「過江龍」並不是武俠片，而是在反抗異族侵略的鬥爭中，歌頌勞動人民中英雄人物機智殺敵的影片。

第二：關於過不過時的問題，這主要是要看它的內容如何了。形式總是為內容服務的，如果主題正確，內容充實，能夠說出廣大群眾心裏想說的話，引導群眾走上愛國反帝的道路，則不管是任何形式的影片（當然也包括武俠片），它是決不會過時的。反之，則不管它是什麼所謂文藝片、倫理片、歌唱片，當然也包括武俠片，也只能曇花一現，最後一定給廣大觀眾所遺棄。

近年來，此地的確流行過不少所謂「武俠片」，這些影片的內容，不外是為了一本什麼秘笈、一把什麼寶劍而打得死去活來。有些更進一步的歌頌為某門某派復仇的家奴思想，或者保皇思想。這些內容跟廣大群眾到底有什麼關聯呢？沒有！那些影片的編導為了掩飾它內容的貧乏，不得不絞盡腦汁，幻想出種種奇招怪式，甚至宣揚色情或者恐怖殘殺的鏡頭，藉此來騙取觀眾的興趣。

《過江龍》。江漢（右）。

1970

這些影片應該叫做「武打片」，因為除了「打」之外，連一些「俠」的味道也沒有。說了半天，「過江龍」應該算是什麼片呢？我說，應該叫做俠義片！

俠，就是英雄人物。「過江龍」也描寫英雄人物，歌頌英雄人物，但決不是個人英雄主義式的人物，而是在激烈的民族鬥爭、階級鬥爭中湧現出來的英雄人物。他是廣大勞動人民中間的一員，但又集中了廣大勞動人民英勇和智慧，領導群眾和侵略者展開各種形式的鬥爭。

義，就是國家民族的大義。翻開祖國解放以前幾百年來的歷史，我國的廣大勞動人民，內受封建地主的壓榨，外遭異族侵略的迫害，生活在水深火熱之中。而統治者又勇於伐內，怯於對外，更使得廣大人民無以為生，揭竿而起的何止萬千。特別是對待異族的侵略，廣大勞動人民更是前赴後繼，捨身衛國，寫出了我國幾千年來的光輝歷史。對於這些默默無名的英雄人物，難道我們不該大書特書？

編劇陳召兄說得對：「歷史是勞動人民所創造的，可是在過去的一切文藝作品，舞台或者銀幕上，從來就沒有勞動人民的地位，這不是歷史的真實！如今有良心的藝術工作者，應該把歪曲了的歷史顛倒過來，使歷史回復它自己的真實面目。」

「古為今用」這就是我們要拍攝「過江龍」的主要目的。

由於我們的思想水平和藝術水平都還遠遠不足，錯誤和缺點一定很多，請觀眾們看完後盡量批評指出，使我們得到提高，從而能更好地為廣大觀眾服務。

——《文匯報》，1970年6月6日

《大學生》獻映瑣言

鮑方（編導）

早已想寫一個青年學生題材的戲，但醞釀經年，總是舉棋不定，難於下筆。去年春上，在朋友們的一再督促、關懷和幫助下，終於得以脫稿，並且不斷地排除許多困難，把它拍攝出來，這就是「大學生」。

這個戲的歷史背景，被假定在二十多年前抗日戰爭勝利後的第三次國內革命戰爭時期。當時的中國，正是光明與黑暗激烈搏（搏）鬥的年代，是全中國的老百姓和裏裏外外的牛鬼蛇神進行你死我活的決戰的年代。凡四十歲以上親身經歷過這段時間的朋友們，相信無不留有深刻和激動的記憶。

這個戲裏面的一些人物，有我自己的親歷親聞，也有純屬虛構的杜撰。但這些都無關緊要，只要是有助於揭露當時的黑暗統治的；只要是有助於反映全中國的人民大眾團結一致共同對敵的；只要是有助於抨擊當時反動的奴化教育政策，引導知識青年丟掉幻想準備鬥爭的；我都盡力地概括了，集中了。當然，由於自己水平低，局限大，能力小，對於刻劃那樣一個偉大的年代，並把它引為今天的借鑒，為今天所用，實在是力所不及。雖然在攝製過程中一再進行修改，但現在檢查成品，發覺原來存在的許多被置放顛倒的東西，還難於完全顛倒過來。缺點錯誤仍然是不少的，這就迫切需要觀眾朋友們和文化教育界的朋友們大力幫助，批評指出，以便總結經驗教訓，將來逐步改進提高了。

最近以來，在市上斷斷續續看到一些以青年學生、教師或者學生運動為題材的美國影片，什麼這個「生」那個「桃李」，這個「相逢」那個「師表」的。這些影片發出霉爛腐朽的惡臭，極盡歪曲顛倒之能事，在意識形態領域裏，進行懷改，大肆放毒，妄圖腐蝕、麻痺、奴化青年學生，以達到他們政治上不可告人的卑鄙目的。對於這一類影片，青年朋友們要擦亮眼睛，辨別真偽，揭開畫皮，口誅筆伐，千萬不要中了他們的糖衣砲彈！

但歷史是無情的，在今天這個偉大光輝的思想旗幟普照全球的七十年代，誰敢來阻擋歷史車輪的前進，必將粉身碎骨，自食其果！君不見四海翻騰，五

洲震盪，洶湧澎湃的學生運動，此伏彼
起，連綿不斷，一浪高過一浪，終必成
為燎原之勢。「大學生」之所以能夠產
生，主要還是出於這種烽火連天，捷報
頻傳的大好形勢的要求。因此，儘管作
品還不成熟，還有缺點，也等不及要拿
來呈現給親愛的觀眾們，並接受檢查。
如果這部影片還能對當前蓬勃發展的學
生運動，能在團結一致，打擊我們的頭
號敵人這個重大問題上，添一塊磚瓦，
起一點一滴沙石的作用，那就將是我們
參加攝製的全體電影工作者莫大的喜悅
和鼓舞了！

——《新晚報》，1970年8月11日

《大學生》劇照。

唐紋（1942— ）

原名唐乙鳳。六十年代初加入鳳凰任演員，先後主演了《千里姻緣
一線牽》、《假婿乘龍》、《審妻》、《秀才奇遇記》、《大學
生》、《群芳譜》等影片。她也是服裝設計師，曾為《少林寺》擔
任服裝設計。她更是著名的工筆畫家，曾在北京、南京和成都等地
舉辦個人畫展。

1971

《俠骨丹心》。左起：李次玉、傳奇、周驄。

長城

俠骨丹心 ₁　小當家

清水灣製片廠

中國乒團匯報表演（第一輯）
中國乒團匯報表演（第二輯）

南方

智取威虎山（北影）　紅燈記（八一）
慶祝二十一週年國慶（新影）
新沙皇的反華暴行（新影）
紅色娘子軍（北影）
中國代表團訪問越南（新影）
鷹峰殲敵戰（八一）　英雄兒女（長影）

1　這是「文革」期間，少有的一部武俠片。

事件

・銀星藝術團赴吉隆坡演出。

・主辦「電影界慶祝國慶廿二周年大型文藝演出」。節目包括有話劇《沙家浜》選段《堅持》、快板《喜看祖國換新裝》（苗金鳳、方輝、陸茵、葉惠演出）、活報劇《覺醒》等。

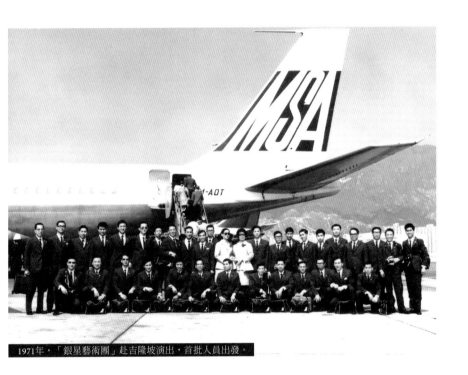

1971年，「銀星藝術團」赴吉隆坡演出，首批人員出發。

苗金鳳（1942—　）

廣東人，原名林慧珊。1962年從影，先在港聯主演了《俏冤家》、《孽債親情》、《一水隔天涯》等影片，是六十年代中期最紅的粵語片演員之一。後來加入新聯，先後為公司主演了《孤鳳雙雛》、《矇查查的愛情》、《兇手尋兇》、《意亂情真》、《勢不兩立》等影片。

1971

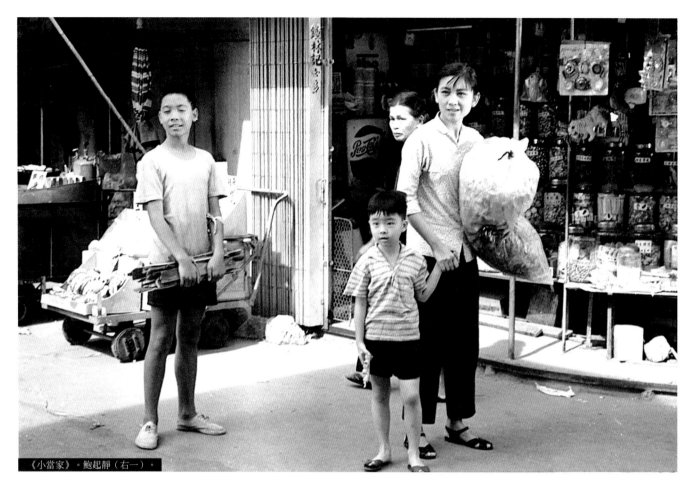

《小當家》。鮑起靜（右一）。

《小當家》影評

阿特・李察

這裏又有一部因具有現代的主題，完善的人物形象和優良的演技而使我感動的影片，這是長城公司的新出品《小當家》。尤其是它能夠有效地描繪出香港貧富懸殊的現象，並且表現出這個英國殖民地的幾百萬人的歡樂和哀傷。

《小當家》涉及到構成生產因素之

一的勞動力問題。影片展示了工廠中的工作情況，工資和利潤之間的關係，以及當地僱主——殖民主義者的僕從的漠不關心的態度。

漂亮的鮑起靜飾演少女阿蘭，她的雙親都在生活的重壓下相繼死去，遺下兒女們獨立生活，她勇敢地挑起了撫養四個弟妹的責任。第二個孩子阿牛（陳元康）去賣氣球幫補家費，但被歹徒威赫；阿蘭在一家富人家裏當女傭，受到刻薄對待和欺侮，含恨離開，到一間電子廠去做工。

影片顯示出，悲苦和絕望壓不住這一家人要以勞動換取正當工資以求生存

的意志，以及實現他們終有一天獲得光明的願望。孩子們受盡各種職業和社會的不平待遇，好像勞動剝削。

我們看到阿牛遭到違反「法律」僱用十四歲以下童工的鐵工廠僱主的欺壓。而在生產半導體收音機的電子廠裏，我們看到阿蘭和她的幾十個女同事，處在一種被迫以低賤工資出賣勞力的地位，因為她們不能在別的地方找到工作。

為了增加生產，那速度越來越快的輸送帶，把工人都變成機器人，而毫不顧及她們的健康。就這樣，這群少女之中的一個工友帶來了希望，大家要求較好的工作條件和維護合理的職業權益。

阿蘭在生產工作方面的成績最好，她後來跟隨她的工友加入集體——了解到力量在於團結。這部影片來得及時，而且發人深思，謹以本片獻給新加坡產業工人。

——英文《海峽時報》，
1971年9月12日

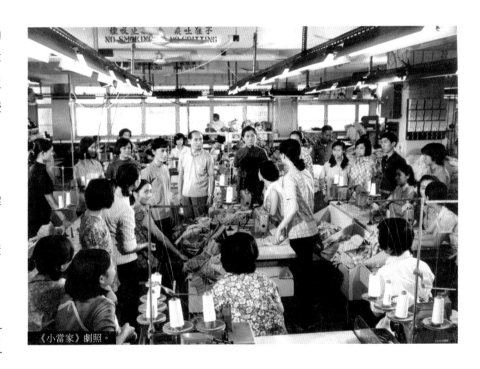

《小當家》劇照。

吳佩蓉（1926— ）

上海人。長城成立初期，任公司化妝、場記、副導演等職，七十年代初擔任導演，導演了《小當家》、《一塊銀元》、《男朋友》等影片。

1971

雪州華校校友会联合主办香港銀星艺術團賑災義演全体演員及工作人員合撮一九七一年三月廿四日至四月一日。

銀星藝術團赴吉隆坡演出，演出結束與當地工作人員合照。

國際 INTERNATIONAL

「銀星」赴大馬義演賑災

廖一原（團長）

銀星藝術團團長率團抵吉隆坡，在機場發表題為《友好的同情，親切的慰問》講話，內容如下：

我們銀星藝術團此次接受華校校友會的邀請進行救災籌款演出，由香港來到吉隆坡，得到敬愛的女士們，先生們和朋友們的熱烈歡迎和親切接待，我們感到十分高興，在這裏，首先讓我們全體團員向各位表示衷心的感謝，並向巫，華，印各族的朋友們致以親切的問候！

我們彼此之間雖然遠隔重洋，過去未有機會相敘，而今天會面也還是初次，但通過我們的電影，相信我們是早已結識，並已成為互相了解的朋友了。誠如各位所知道的，銀星藝術團是由長城，鳳凰，新聯三家電影公司的藝術人員傅奇，石慧，江漢，草田，王葆真，王小燕，勞若冰，方輝，江龍，丁亮，張錚，馮琳，鮑起靜，黎廣超等六十八人所組成的。我們一直在香港從事電影

藝術工作，長期以來，得到朋友們對我們的電影事業的熱情關懷，愛護和支持，使我們深受感動。讓我們借這個機會，向所有愛護我們的朋友們表示最大的敬意！

今年一月間，雪蘭莪等地遭遇嚴重的水災，當我們得知這一不幸的情況時，我們深感不安。對受災的巫，華，印各族的災民們，我們深表同情與關切！這次我們應邀前來作救災籌款演出，能夠有機會為各族災民略盡一點微力，我們心裏感到愉快，其實，這也是朋友之間應盡（的）一種義務。在這裏，讓我們以全團的名義向各族災民致以友好的同情與親切的慰問！

但是，我們的能力很是有限，而這次籌備的時間也比較倉促，遇到不少困難，所以，準備演出的節目雖然也包括大合唱，男聲表演唱，女聲表演唱，男聲獨唱，女聲獨唱，民樂合奏，手風

琴合奏，舞蹈，舞劇，大型舞蹈等等各個項目，但是還不夠豐富，不夠多姿多采，同時我們也受水平的局限，因此，恐怕演出水準難符理想，有負朋友們的殷切期望。不過，我們還是抱着學習求教的態度而來的，我們誠懇地希望將會得到朋友們嚴正的批評和指教，使我們今後有所改進。同時我們這次演出，得到許多朋友的支持，協助，各方面的工作都得到友好的合作，使我們的演出能夠順利進行，尤其對這些朋友們，我們是應該表示感謝的。

對各位女士們，先生們和朋友們的熱情歡迎和週到的接待，對我們所做的各種協助，讓我們再一次表示衷心的謝意！並祝各位生活幸福！精神愉快！

「銀星」在馬來亞期間，傅奇接受錦旗。

大馬報章《中國報》評「銀星」的政治影響

由香港長城，鳳凰，新聯組成的銀星藝術團在吉隆坡盛大演出，顯示出一些跡象，馬來西亞在敦拉薩首相領導之下，正在逐步執行她的新外交政策。

這批由中國控制的左翼演員，毅然接受民間團體（雪蘭莪十三間華校校友會）的邀請，來馬義演，可說是繼中國紅十字會捐出價值六十萬元物品救濟水災災民之後，另一項具有深長意義的行動。

首相敦拉薩在本月十二日在國會下議院表明在外交事務方面，馬來西亞已有重大調整，並且願意和尊重我國獨立主權，以及不干預內政的任何國家建立邦交而不理會他們的政治信仰。

對於中國立場，敦拉薩也明正的指出馬來西亞認為中華人民共和國是中國大陸的法理和事實上的政府，而且是一個超級強國，應該在聯合國扮演它的主要角色。

廖一原（1920—2002）

廣東新會人。又名廖源、廖滌生。1937年在香港中國新聞學院專業畢業，曾任戰地記者。在香港《文匯報》工作期間，因其撰寫的小說被改編為電影《十號風波》而與電影界結緣。1956年進新聯，任董事長，監製過一系列影片。銀都成立後，首任董事長。曾任華南電影工作者聯合會會長。2000年獲香港特區政府頒發「銀紫荊星章」。

1972

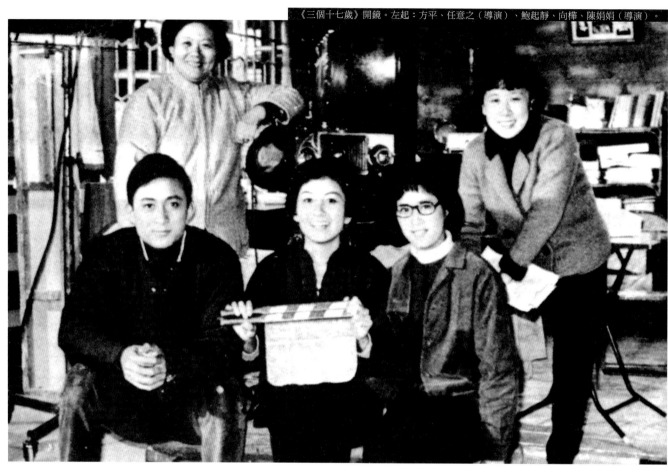

《三個十七歲》開鏡。左起：方平、任意之（導演）、鮑起靜、向樺、陳娟娟（導演）。

長城

友誼花開 ₁

鳳凰

三個十七歲　歡樂的廣州 ₂　艇

南方

奠邊府大捷 （越南）　銅牆鐵壁的永寧 （越南）
金剛山的姑娘 （朝鮮）　南江村的婦女 （朝鮮）

摘蘋果的時候 （朝鮮）　沙家浜 （長影）
奇襲 （八一）　歡慶22週年國慶 （新影）
紅色娘子軍 （北影）
亞非乒乓球友好邀請賽 （新影）
白毛女 （上影）　鋼琴協奏曲《黃河》 （新影）
熱烈歡迎埃塞俄比亞貴賓 （新影）
考古新發現 （新影）　龍江頌 （北影）
東北紀遊 （新影）

1　紀錄片，北京舉行的亞非乒乓球邀請賽實錄。
2　廣州紀錄片。

事件

· 北角新光戲院建成，9月16日開幕。

新光戲院落成啟用

「長鳳新」在完成「雙南線」院線組建後，仍致力開拓院線實力，並於1972年建成新光戲院。位於港島北角的新光戲院原為商務印書館館址，由中國銀行投資改建為僑輝大廈。「長鳳新」及南方便利用大廈通天建了新光戲院。原計劃是要作為雙南院線在北角區的電影放映據點，同時兼演舞台劇。建造時由僑光置業公司陳康副經理及南方公司許敦樂兩人負責統籌，中國銀行港辦總稽核潘靜安兼任監督，並曾參考北京、廣州等多家大型劇院。戲院內設有大型旋轉舞台及化妝間，有第一流的放映機、音響、燈光設備，還有最新式的舒適座位。戲院大堂由名家文樓和許敦樂合作設計，採用漢白玉石及銅刻嵌鑲，外牆白瓷磚孔雀藍，新型、大方又具民族色彩，美輪美奐。

新光戲院剛落成。

1972

《三個十七歲》的由來

任意之、陳娟娟（導演）

前年，認識幾位青年朋友，聽他們講自己跨出校門到某處坊眾開辦的小學任教的經歷，短短幾個月，在艱巨複雜的環境裡，經受嚴峻的考驗，在工作過程中，不斷改變着自己……深受感動，很想在銀幕上表現他們，於是就有寫「三個十七歲」的念頭。

公司當局支持我們，朋友們也熱情幫助我們，我們倆也有決心把這個題材好好搞出來，但是，儘管有良好的動機和願望，真要在銀幕上把生活如實地反映出來，面臨的困難和問題不少，我們對社會上很多事物的認識是不多，對要描寫的人物也處在不熟不懂的地步，因此在劇本創作過程中，以小學生的態度向各方面請教，各界朋友熱情支持幫助我們，記得有一次在郊區訪問，借宿在工友家，她們把唯一的碌架床讓給我們，自己在兩條長板櫈上睡，炎熱的夏天，木屋裡悶得透不過氣來，為了讓我們休息得好一些，坊眾們把自己的電扇悄悄地搬到我們床前……不少青年們、教師們把我們看作知心的親人，坦率地、無保留地談出他們思想轉變的經過。我們還接觸過幾個十來歲的孩子，聽他們述說如何受社會的毒害，賭博、逃學、吸毒，甚至賣血，又如何在老師和集體幫助下擺脫過來。有一個手腕上至今留着孤兒院用鐵鍊鎖的疤痕……這一切都激勵着我們努力去寫好「三個十七歲」。如果說這個戲有某些動人之處，是和大家給我們的支持幫助分不開的。

創作到拍攝完成有一個不短的過程，劇本幾易其稿，拍完後又經過集體幫助認真修改，我們受舊的觀念影響較深，要表現新的人、新的事，存在的差距不小。所以說「三個十七歲」的工作過程，是我們一個學習過程，也是逐步改變認識，改變思想感情的過程。

在大家通力合作下，「三個十七歲」和觀眾見面了，我們感到很高興，但存在的不足和缺點是很多，希望朋友們、觀眾們指正。我們深信，今後在各個朋友和觀眾們的幫助支持下，努力學習，不斷實踐，我們愛國電影工作者，定能拍出更多、更好的作品，來滿足大家對我們的期望！

——《三個十七歲》特刊

《三個十七歲》拍攝時，方平（右）權充「拍板」員。

陳娟娟（1928－1976）

生於馬來西亞，四川樂山人。原名陳素娟。四歲便參與電影演出，因參加《飛花村》拍攝、首唱聶耳作曲的中國第一支電影兒童歌曲《牧羊女》而走紅。1950年加入長城，後轉入鳳凰，主演了《南來雁》、《水紅菱》、《生死牌》、《金鷹》、《畫皮》等近二十部影片。同時導演了《英雄後代》、《三個十七歲》、《雜技英豪》等影片。曾任華南電影工作者聯合會常務監事。

發行國產片《新考古發現》*

許敦樂

1972年，美輪美奐的新光戲院落成。可惜的是美則美矣，準備開幕之時，也早已萬事俱備，偏偏因為「文革」而獨欠新片排映。翻遍庫存，一時也找不到合適的開幕電影。戲院開幕放舊片，未免難為情，搞得上上下下都急得像熱鍋上的螞蟻。文化大革命卻弄不出新影片，實在是搞笑。

一時沒辦法找到合適的故事片，只好轉而搜羅紀錄片。正好北京的中央新聞電影製片廠（新影廠）攝製了一部有關文革期間出土文物的紀錄片，名字就叫《出土文物》，其中有西漢時期中山靖王劉勝的金縷玉衣，還有奴隸時期陪葬者的骸骨之類，但影片長度只有六十分鐘，作為新戲院開幕首映，很難得到觀眾認同。就在這時，新影廠又完成了

另一部短紀錄片《考古新發現》，記載了剛在湖南長沙馬王堆出土的兩千年女屍以及其棺木中的陪葬品。其中有保存得很好的絲織錦袍和漢代原始竹簡（是中國有史以來最早的繪畫和隸書精品）。這批文物在發掘整理時，有關的新聞報導早就吸引了海內外人士注意。

當《考古新發現》拷貝寄到香港，我們一看，其內容正是當時新鮮熱辣的「出爐」新聞，其中還有對馬王堆出土的軑侯夫人屍體進行解剖的真實片段。真是踏破鐵鞋無覓處，得來「卻顏」費功夫。這部新奇而珍貴的紀錄片，無疑給我們打下了一支強心針。雖然它只有三本片，放映時間不足半個小時，但可以和《出土文物》配在一起，剛好可以湊足九十分鐘，作為一個節目放映。主意既定，我們便立即廣泛招待新聞文化界觀看試片。試片間裏，反應相當強烈，特別是影片中的「老太婆」出現之後，氣氛更加活躍。當特寫鏡頭下，手指按著老太婆的肌肉並顯示出有彈性時，觀眾更是「嘩嘩」連聲。公映以後，受到觀眾熱烈歡迎，連映了三十九天、一千二百二十場。影片中的內容很快成了街坊、茶樓議論的話題。其間，我們

還把觀眾的口碑和輿論上的佳評，節錄後印成傳單，在各處派發。影片的報紙廣告，也故意使用特大號黑體字加以突出，造成「滿城爭看千年古屍老太婆」的效果。此事看似千古奇談，但也是很現實、很轟動的社會新聞。結算下來，該片觀眾將近九十萬人次，收入二百五十多萬元，為中外紀錄片收入的最高紀錄。

*本文根據許敦樂《墾光拓影》資料整理

紀錄片《新考古發現》海報。

1973

長城

彝族之鷹　鐵樹開花 [1]　阿蘭的假期

鳳凰

苗寨烽火　姉妹同心

新聯

出路

1　內地針刺治療香港聾啞人的故事。

南方

越南小英雄 （越南）　賣花姑娘 （朝鮮）
禿魯江畔之花 （朝鮮）　雜技迷奇遇 （朝鮮）
針刺麻醉 （上科）　慶祝二十三週年國慶 （新影）
歡迎斯里蘭卡貴賓 （新影）
中國乒團訪問美、加、墨、秘 （新影）
大寨紅旗 （新影）　全國五項球類運動會 （新影）
在英雄國土上 （新影）
第一屆亞洲乒乓球錦標賽 （新影）
中國雜技 （新影）　大有作為 （上影）
第廿七屆聯合國大會 （新影）
巴黎國際會議 （新影）　古屍揭秘 （新影）

事件

· 參與香港各界慶祝國慶文藝匯演。

參加各界國慶演出

　　每年國慶節，「長鳳新」都會舉行各種慶祝活動，也會參與香港各界或獨自主辦的隆重文藝演出。1973年，參與了香港各界慶祝廿四周年國慶文藝匯演，「長鳳新」提供的節目有六個（所佔份量最多），計有石慧女高音獨唱（歌曲有《自由山鷹》、《千年的鐵樹開了花》、《紅太陽照邊疆》、《延安月夜》等），江濤粵曲獨唱《雙橋煙雨》，舞劇《海上兒女》（江漢等），女聲小組唱〔歌曲有《親愛的祖國》、《紡織工人學大慶》、《大寨亞克西》（筱華、張錚領唱，方平手風琴伴奏）〕，鋼琴、三弦、二胡三重奏（鋼琴演奏石慧，曲目有《農村小調》、《光明行》等），壓軸節目是管弦樂合奏（于粦指揮，曲目是《紅燈記》和《紅色娘子軍》選曲等），長城演員王葆真任大會司儀。

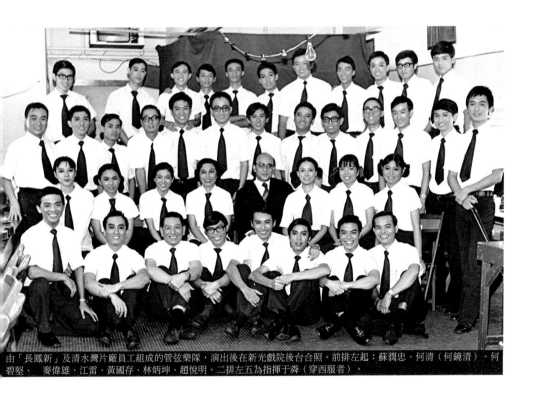

由「長鳳新」及清水灣片廠員工組成的管弦樂隊，演出後在新光戲院後台合照。前排左起：蘇潤忠、何清（何鏡清）、何碧堅、　麥偉雄、江雷、黃國存、林炳坤、趙悅明。二排左五為指揮于粦（穿西服者）。

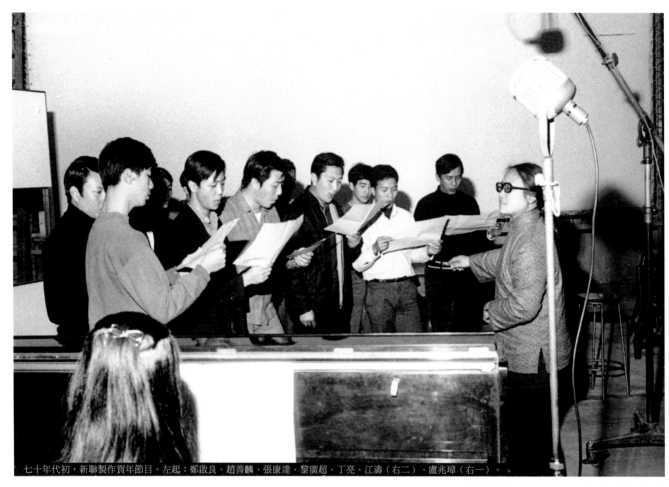

七十年代初，新聯製作賀年節目。左起：鄭啟良、趙善麟、張康達、黎廣超、丁亮、江濤（右二）、盧兆璋（右一）。

我的第一次

丁亮（導演）

人人都有第一次。第一次接觸導演工作有何滋味？——雖然，只是作陳漢銘的助手，但畢竟也碰到不少有別於作演員時的事物。

舉個例。在拍「出路」時，有一次，我們要拍大牌檔的實景連廠景。這場戲出場的演員有謝瑜、江濤、鄭啟良，還有一群演工友、食客的群眾演員。劇情是他們中午從工廠出來吃飯，一邊吃一邊談話。

拍攝前，我們導演小組（包括有正副導、攝映（影）師、佈景師、燈光師和製片、劇務等），已先到港九各處找一合適拍攝的外景，然後，才回來計劃接搭廠景。原先，我們是準備一面搭佈景一面去拍外景的，可是卻遇上了一連幾天的陰雨，到廠景搭好了，天氣仍未好轉，為了爭取時間只好先拍廠景。誰知拍罷廠景，回過頭來再去外景地，卻幾乎撞了大板。

原來，那天我們外景隊到達現場後，才知道這一帶的大牌檔，當局明天就會派人來拆帳篷。幸好我們及時來，要是遲了一天，那末拍好了的廠景就只能作廢了（因為接不上佈景也）。

從前做演員的時候，較多的是着重於想角色的事。對於拍攝環境、條件等事是根本不用操心的，現在雖然做副導演，但也總算嘗到了作導演和製片的滋味啦！

還有一點較深的感受是：過去上場演戲，只要對自己所演的角色負責，極其量是跟自己同場演對手戲的演員切磋、交流對彼此所扮演角色的見解就成了。可如今，卻要使自己學會對全部演員的表演負責，雖然事前有陳漢銘在旁指導，大家又曾圍讀分析，但當一上場，陳漢銘得在掌管鏡位上多花精神時，臨場幫助演員培養感情這副擔子就落在我身上了。

還好的是我有眾多師傅指點。而導演、攝影師、製片與及多位有經驗的演員，也一力幫忙，所以我才能戰戰兢兢地過了當副導演這一關。

—— 出處不詳

江漢（1938— ）

原名姜永明，遼寧瀋陽人。小學時便參加電影演出，1958年進入鳳凰，是鳳凰六七十年代的當家小生，先後主演了《十七歲》、《五姑娘》、《我來也》、《三劍客》等七十多部電影。並曾任《蕩寇群英》、《泰山屠龍》等影片導演、策劃。八十年代轉入電視圈發展。現任華南電影工作者聯合會副理事長。

丁亮（1940— ）

廣東中山人。早年活躍於澳門話劇界。1958年考入港聯，不久即成為港聯的台柱小生。六十年代加盟新聯，主演了《紅燈記》、《兇手尋兇》、《神偷俠侶》、《春夏秋冬》、《肝膽照江湖》、《古鐘風雲》、《意亂情真》、《胎劫》、《光棍神偷雙彩鳳》、《勢不兩立》等影片。並曾擔任《出路》一片導演及《碧水寒山奪命金》製片。曾任華南電影工作者聯合會理事。

黃麥銓（1942—）

廣東東莞人。六十年代加入新聯，初任場記，期後成為公司七十年代及銀都初期的主要編劇。劇作有《失蹤的少女》、《出路》、《胎劫》、《歡天喜地對親家》、《鬼馬智多星》、《黃河大俠》、《聯手警探》及《湘西屍王》等。

1974

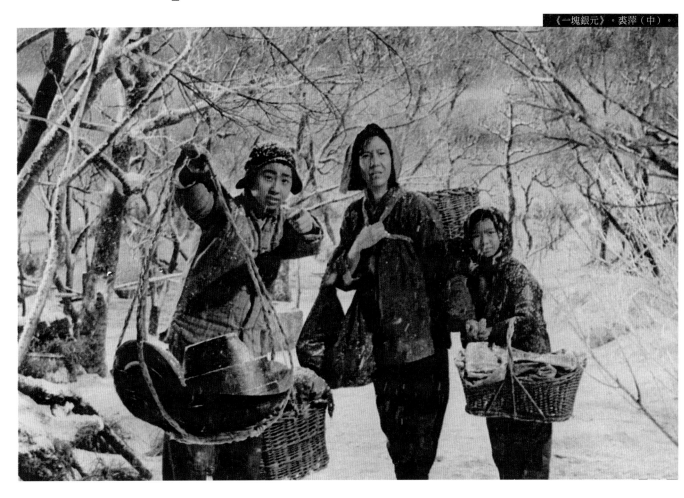

長城

萬紫千紅 ₁　一塊銀元

鳳凰

春滿羊城 ₂　球國風雲　雜技英豪 ₃

新聯

意亂情真　群芳譜

南方

空中舞台（朝鮮）　戰地英雄（越南）
第廿七屆聯合國大會（新影）
海港（北影）　歡慶國慶（新影）
小八路（美影）　英雄兒女（長影）
艷陽天（長影）　沙家浜（珠影）
斷肢再植（上科）　無限風光在險峰（新影）
火紅的年代（上影）　半籃花生（長影）
南征北戰（彩色版）（北影）　豪門夜宴（影聯）

1　亞非拉乒乓球邀請賽紀錄片。在全國放映。
2　廣州紀錄片。
3　廣州雜技團演出紀錄。

事件

- 7月，銀星藝術團分別在新光、普慶戲院舉行音樂舞蹈綜合演出。

- 8月，銀星藝術團赴澳門演出。

《球國風雲》舉行足球友誼賽

　　許先導演的《球國風雲》描寫香港足球圈的故事，拍攝時獲得了香港甲組足球隊愉園足球隊的大力支持，很多球員都參與影片拍攝工作，而影片中的演員江漢、蔣平、方平、黎廣超、江雷、侯沛文等等，通過影片拍攝，和球員們建立了十分友好的關係，同時球技也精進不少。影片完成後，他們還組成了球國風雲足球隊，挑戰以甲組足球隊東昇隊為主體的有榮隊（編者按：由後來擔任「全國人大」常委、「全國政協」副主席的霍英東任總領隊），在修頓球場作賽，除了演員外，兩隊中的球員均是當時著名的球星，可謂「球星明星共冶一爐」，吸引了數千觀眾，盛況空前。以下，是兩隊的職、球員名單：

球國風雲隊：

領隊：姜明　／　隊長：江漢　／　軍醫：陳志英　／　教練：盧德權　／　隊員：劉德祥　朱柏和　黃文光　江漢　黎新祥　鄭潤如　林英傑　周皆然　張子岱　周志雄　黎廣超　鄭國根　吳汝賢　周榮　劉榮業　方平　鍾楚維　蔣平　余國傑　江雷　侯沛文

有榮隊：

總領隊：霍英東　／　領隊：霍震霆　／　教練：衛佛儉　／　隊長：李國強　廖錦明　葉錦雄　／　軍醫：陳志英　／　隊員：廟子賢　甘乃泉　廖錦明　葉錦雄　曾廷輝　馬迎祥　陳中　王照保　鄧沛強　麥天富　張耀國　盧洪海　袁權韜　翁偉國　黃達財　李國強

許先（1930—）

江蘇蘇州人，原名許林森。剪接師出身，鳳凰成立初期的影片幾乎全由他剪接，同時兼任演員，主演過《未出嫁的媽媽》、《小月亮》等多部影片。六十年代末轉任導演，作品有《英雄後代》、《過江龍》、《球國風雲》、《屈原》、《泰山屠龍》和《塞外奪寶》等。

1974

評《萬紫千紅》

楊思璞

《萬紫千紅》是「文革」期間少有的能獲在內地公映的「長鳳新」影片。本文是北京《光明日報》評《萬紫千紅》的文章節錄：

彩色紀錄片《萬紫千紅》（長城電影製片有限公司攝製），以其革命的思想內容和充沛的創作激情動人心弦。

《萬紫千紅》以令人信服的電影形象，揭穿了安東尼奧尼之流的無恥讕言。

《萬紫千紅》的主題是「友誼第一，比賽第二」，熱情讚美亞非拉乒乓球友好邀請賽為三大洲人民的友誼交往作出了巨大的貢獻。

首先，在報道場內比賽和場外活動上，影片介紹場內比賽實況從簡，留出大量篇幅，淋漓酣暢地描述各國運動員的交往。其次，在報道遊覽觀光和參觀訪問時，影片介紹觀光景色從簡，省出筆墨突出地描繪文化大革命以來，我國工農業生產、文藝創作和人民精神面貌的深刻變化，有利於增進亞非拉朋友對我們祖國的了解和交往，有利於發展我國人民和世界人民的革命友誼。

「花滿乒壇春常在，萬紫千紅迎客來。亞非拉人民心連心，友誼歌聲傳四海。」這就是影片給人們留下的美好回憶。

多采而又不失統一，完整而又富於變化，這是《萬紫千紅》在鏡頭組接上的顯著特色。《萬紫千紅》在鏡頭組接上大膽衝破常規，沒有按照原來運動員參觀活動的日程先後來決定鏡頭的先後，而是從畫面（的）視覺形象和內容的內在聯繫，重新安排鏡頭，從而使影片在場景轉換上做到了自然流暢，一氣呵成。運動員遊覽長城、參觀工藝美術展覽和工廠、漫步動物園、觀看幼兒園小朋友演出和訪問人民公社果園，這五個內容的先後次序之所以這樣排列，原因是《萬紫千紅》的攝製者在它們兩個相近的段落之間，找出了能呼應前後、承上啟下的媒介點。

新聞紀錄電影在攝製前雖然可以大體上預測報道對象的發生和變化，從而制定拍攝方案。但是，它畢竟不同於故事片，人物表情和場面調度、攝影角度

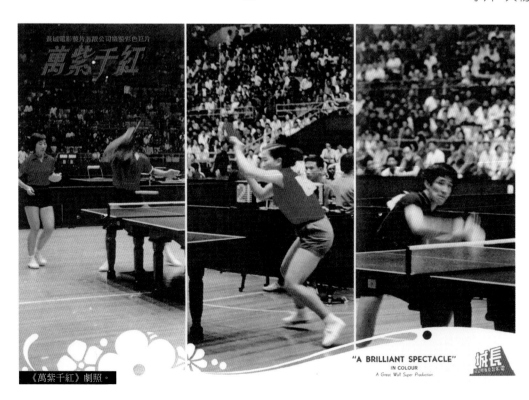

《萬紫千紅》劇照。

和場景等都不能事先安排，因而，這就需要新聞攝影師從主題思想出發，隨機應變、靈活機動地從事現場「即興」創作。

《萬紫千紅》的攝影師敏捷地拍攝了一組組十分動人的鏡頭，這裏不分膚色，不分國家大小，人們手牽手編織着一條友誼的彩帶。其中，攝影師應用了許多中近景和特寫鏡頭，攝取了運動員們激動的情緒，鮮明地體現了亞非拉人民團結一心的真摯情感。

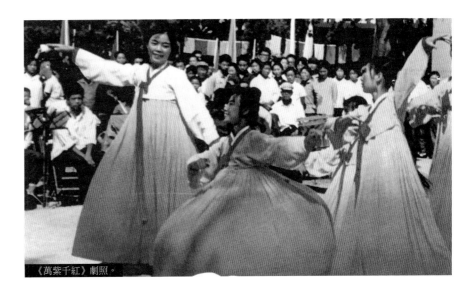

《萬紫千紅》劇照。

《萬紫千紅》生動地告訴我們：攝影師只有在認真構思的基礎上，同時又有熟練地掌握機動靈活的現場拍攝本領，才能既把握主題，又能生動而富有激情。

《萬紫千紅》的解說詞是一篇很好的散文詩，它除了介紹和講解畫面內容外，在語言上還很有獨到之處，全片聲畫交融，相得益彰。

其中，影片突出了兩年多前亞非乒乓球賽時栽種的六棵「友誼樹」。當「友誼樹」在銀幕上出現時，影片解說詞是：「兩年來，這幾棵『友誼樹』在人們的精心培育下，長得十分茂盛、挺拔。這兩年間，各國人民的友誼、團結和友好往來，也在不斷發展。」這裏既是敘事，說明了召開亞非拉乒乓賽時的一片大好形勢；同時又是抒情，以青松寓意，象徵著亞非拉三大洲人民的戰鬥友誼和團結正在發展。虛實結合，耐人尋味。

影片以乒乓球賽閉幕式大歌舞為結尾，這時銀幕上「歌如潮，花如海」，洋溢著深情厚誼，攝製者把全片的情緒推向了最高潮。影片在這裏，運用了如下一段解說詞，十分貼切：「盛會難忘，友情更難忘。這友情，像高山那樣堅固，像湖水那樣清澈，像松柏那樣鬱鬱蔥蔥。它蘊藏在亞非拉億萬人民的心坎裏，萬古長青。」短短數語，詩情畫意，描繪出了亞非拉乒乓賽所取得的巨大成就。

「風景這邊獨好」。願《萬紫千紅》的攝製者繼續努力，為社會主義祖國拍攝更多更好的影片。

——《光明日報》，1974年8月8日

劉熾（1931— ）

廣東中山人。早年畢業於華南文藝學院，當過記者、編輯。六七十年代先後擔任清水灣電影製片廠副廠長、長城副總經理。同時，擔任過《萬紫千紅》等多部影片的編劇。八十年代在廣東電視台任職。曾任廣東電影家協會副主席、廣東電視藝術家協會主席，廣東省「政協」常務委員等職。

1974

《萬紫千紅》影評

石琪

香港左派戲院上映的劇情片不多，本地製作的十分少，映期也很短，此外就是大陸舊片和朝鮮片，或重映西片，賣座方面都遠不及他們上映的紀錄片，紀錄片從「出土文物」、「針刺麻醉」、「全國五類球類運動會」、到「春滿羊城」、「萬紫千紅」，都吸引到不少觀眾，最新的「萬紫千紅」收入也破了百萬，是近期全港最賣座影片之一。

他們的劇情片大都有點公式化。紀錄片雖然也有很濃的政治味，不過人們對國內的風景和事物極感興趣，在銀幕上看看也是過癮的，這跟尋常看電影的要求不同。就如月前重映的「蘇小小」，因為在西湖實景拍攝，所以也很受歡迎。

「萬紫千紅」跟「春滿羊城」一樣，是香港左派公司到大陸拍成的紀錄片，「春」片主要拍廣州秋季交易會，「萬」片則拍去年在北京舉行的亞非拉乒乓球邀請賽。這兩片跟大陸拍攝的相比，色彩鮮艷一點，鏡頭也較為生動，但不及「出土文物」那麼用心。

「萬紫千紅」雖以乒乓賽為中心，但乒乓賽本身只佔少部份篇幅，開幕禮當晚，由出場禮到團體操、舞獅、武術表演，就佔了全片的前半部，中間拍攝各國賓客到各地遊覽訪問，然後又是文藝晚會。全片可說是以文藝表演為主，乒乓賽為次，最少的是風景。

表演場面都十分熱鬧，男男女女五彩繽紛，其中黑燈下的銀球紅燈操最為可觀，此外在石林附近苗族人表演的歌舞，也具有濃厚的山地特色，比「樣版」表演有趣，其他的則沒有什麼特別。影片很強調外賓參觀訪問時的活潑熱情，爬長城爬得累了，就跳舞而下，在酒會和訪問時載歌載舞，打成一片，從這些場面也可看出外國人天性比中國人開朗外向一點。

若論娛樂性，最高的還是乒乓賽，雖是短短的幾節，但緊張精彩有趣兼而有之。而視覺上最可觀的當然是風景了，如桂林、石林、龍門都使人嘆為觀止，可惜拍得太少了。觀眾最喜歡看的其實是風景，但本片跟「春滿羊城」在這方面似乎太不慷慨了。

此片跟安東尼奧尼的「中國」比較，可說是迥然相反的樣本，「中國」色調灰暗，本片絕對鮮明，而「中國」最感興趣的街景行人，本片則完全沒有。

香港左派公司近來似乎較為活躍起來，但仍以紀錄片最出風頭，今年香港流行的諷刺現實劇，本來最切合他們過往的路綫（線），奇怪的是他們現在反而不大拍攝，全力而為的大片卻是古裝的「屈原」。左派公司的電影過去曾頗受歡迎，但多年來已脫離觀眾，在大陸恢復拍攝劇情片後（首部就是「艷陽天」），且看他們會否多產起來，走回接近大眾的路綫（線）。

——《明報》（日期不詳）

《雜技英豪》
的拍攝

朱楓（編導）

「雜技英豪」的編導組，由任意之、陳娟娟和我組成。為了拍好這部影片，我們首先走訪了廣州雜技團的藝術指導和創作組的工作人員。他們詳盡地給我們介紹了中國雜技的歷史，廣州雜技團的發展和新老藝人如何在「推陳出新」的精神指導下，創作出新的節目。他們生動豐富的介紹，使我們對拍好「雜技英豪」更具信心。

之後，我們又認真讀了些有關雜技知識的書籍，翻看了出土文物中有關雜技的圖片、拓片，觀看了幾部歐洲的雜技紀錄片和描寫雜技藝人生活的舊影片，聽取了文藝界、出版界的朋友們對

如何拍攝雜技片的寶貴意見。

所有這些，都開闊了我們的眼界，豐富了我們的知識，使我們有所借鑒，有所啟發。

編導小組經過多次討論後，確立了影片「雜技英豪」的指導思想。我們覺得，一定要滿腔熱情歌頌新中國雜技藝術如何繼承優秀傳統又推陳出新。特別是經過文化大革命的洗禮，中國雜技在演出內容、表演風格、舞台美術、音樂伴奏等方面，煥發出新的光彩。

電影的藝術構思

整部戲的藝術構思，我們是從雜技來自人民，為人民喜聞樂見這一特點來考慮的。適當地介紹中國雜技的歷史，對比新舊社會雜技藝人迥然不同的命運，激發起人們對新社會的熱愛。對雜技節目的拍攝，要精心設計、講究畫面，通過對雜技藝術的介紹，表現出中國人民勤勞、勇敢、智慧、健康的精神面貌。使觀眾從這朵雜技藝壇上的新花，看到社會主義文藝大花園裏百花吐艷、萬苞齊放的燦爛美景。

考慮到有關雜技影片已有多部，我們覺得要努力使「雜技英豪」這部影片有些新的特色。如何把已經確立的主題思想，通過比較新穎的藝術手法表現出來，是擺在我們面前的重要課題。

我們覺得「雜技英豪」雖然是一部紀錄片，而且是以紀錄廣州雜技團演出節目為主要影片。但是，若僅僅把節目

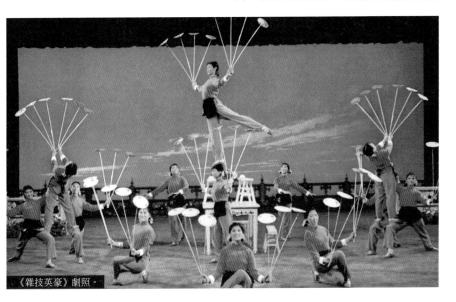

《雜技英豪》劇照。

1974

表演過程忠實地記錄下來，是難以表現中國雜技豐富的內容的。必須充分發揮電影的特長，把攝影機當作觀眾眼睛，給觀眾看他們在劇院裏想看而又難以看到的角度和畫面。攝影機的靈活性，使我們能從各個不同的角度，有所強調，有所刪減地把雜技藝術細膩生動地記錄下來。同時，更重要的是，必須突出演員的精神面貌，也就是人的形象。

紀錄片人物性格的塑造

一般來說，導演很講究故事片中主要人物性格的塑造，但是，往往會忽視紀錄片中人物形象的表現。我們在「雜技英豪」中比較注意演員形象的介紹。譬如在「轉碟」這個節目中，我們除了把拍攝重點放在演員折腰咬花這組動作上，同時，也不忘記介紹主要人物形象。在演員的咬（花）後，給了一個特寫鏡頭。在這個鏡頭裏，觀眾可以清晰看到，演員在表演靈巧優美、令人絕倒的技藝時，始終保持一種從容不迫、優雅鎮定的神態。這樣，使觀眾不是單純為雜技技巧而鼓掌，主要是為能表演這樣美妙藝術的演員而鼓掌。

在人們看完雜技表演後，總會從心裏自然發出這樣的問題：這些精采絕倫的節目，其中奧妙何在呢？突出了人的形象，可以幫助觀眾解答這個問題。這些演員和常人相同，他們之所以能人所不能，主要是經過了長年累月的勤學苦練。那麼，在其他的工作崗位上，只要你能有這樣的精神，是可以把工作做得更好一些的。我們編導組的成員，也正是得到這樣的啟示的。我們三人從來沒有

拍過大型紀錄片，為了拍好這部影片，只有「以勤補拙」，沒有什麼捷徑可走。

我們覺得，一部紀錄片，要有主要的內容，卻又不能忽視重要的側面。所以，我們在介紹廣州雜技團表演節目之前，先向觀眾介紹了中國的歷史。我們拍攝了有關雜技的出土文物畫片、拓片，古籍文字記載，敦煌壁畫的臨摹畫等，希望觀眾對中國雜技藝術兩千多年來的發展大致有個了解，對新舊社會雜技藝人的生活對比有強烈的感受。表現這個重要的側面，能夠豐富和深化影片的主題思想。

另外，我們又把台上台下，演員觀眾的感情有機地聯繫起來。譬如在「雜拌子」這個節目中，有一個片斷表演，是演員用一根長棍頂了一叠碗，以他們演出技巧來看，這個動作應該是「小意思」，可是演員卻左右搖晃，令人擔心，突然，碗倒下，觀眾大吃一驚，以為砸了台。誰想，那叠碗是用繩串起來的特別道具。觀眾席上對演員這種出人意表的幽默感有很強烈的反應。我們拍到一位觀眾一面眼睛盯着舞台上笑，一面伸手去拍拍鄰座的同伴，非常傳神地把那種又驚又喜的心情表達出來，我們把這個鏡頭插在節目之中，更增加了表演效果。捕捉觀眾席上歡樂、驚嘆、傾倒、啞然失笑等反應，適時地插入表演節目之中，更能襯托出雜技表演迷人的魅力，增添引人入勝的歡樂氣氛。

彌補銀幕的隔閡感

我們一直感到，舞台演出節目的紀錄片，總不如看真人演出的效果好。在拍攝「雜技英豪」這部紀錄片時，我們三人為這個問題苦惱了很久。怎麼樣來彌補銀幕的「隔閡感」呢？暫時就叫它「隔閡感」吧，我們想不出更確切的詞。在戲院看演出，台上是活生生的演員表演，演員和觀眾之間很容易有交流。演員的精采表演，觀眾的及時反應，造成了熱烈的場面和融洽的氣氛，這是很難在電影院裏出現的。

那麼怎樣辦呢？我們三人請教了一些內行朋友，又認真地討論了幾次，心裏才有了底。我們發現，每一個雜技表演節目，通常有一兩手「絕活」，使表演形成高潮。如「椅子頂」的單臂劈磚，「雙爬杆」的高速滑下、魚躍過杆，「蹬技」的開傘收傘，踢花盛開等，我們覺得這是發揮電影特長的好機會，可以以己之長補其所短。

拍攝舞台上看不到的東西

觀眾置身於劇院現場看表演時，對那幾手「絕活」，不是都能看清楚的。尤其是後排的觀眾，會因為距離遠而看不清楚，就是坐在前排的觀眾，也會因為眼花撩亂而不幸錯過。那麼，電影就可以彌補劇場的不足。運用電影的特殊技巧，把演員表演時快如電光石火的動作，如「鑽地圈」的各種鑽法，「大武術」的不同觔斗，用慢鏡頭表現，讓大家有充裕的時間看清楚其中的奧妙。「扛杆」這個節目，有底座（扛杆的演員），又有尖子（扛杆頂上表演的演

員），在劇院裏，觀眾有顧此失彼之感，可是電影可以分別用近鏡介紹，還能用分切畫面的技法，讓觀眾既清楚看到底座表情，又能欣賞尖子的表演。其他如俯攝、仰攝等角度，更是劇院觀眾所不能看到的。充分發揮電影的特長，運用各式技巧，淋漓盡至（致）地把雜技節目中的精華再現在銀幕上，有助於消除那種隔閡感，收到了劇場上難以得到的效果。

「雜技英豪」很快就要和觀眾見面了，如果有一些可取的地方，主要歸功於廣州雜技團。沒有他們來港演出，就沒有「雜技英豪」這部影片，沒有他們精彩絕倫的表演，多花妙的鏡頭也無濟於事。在這裏，我誠心誠意向廣州雜技團致以敬意，向所有關心和幫助過「雜技英豪」拍攝的朋友們表示感謝。

——《大公報》，1974年12月21日

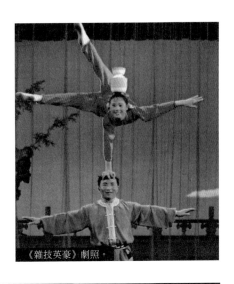

《雜技英豪》劇照。

為甚麼《雜技英豪》沒有導演名字？

《雜技英豪》影片上及廣告上都不見導演名字，使人不知道導演是誰，為什麼，以下文字道出其中原因：

紀錄片《雜技英豪》，由三位女導演任意之、陳娟娟、朱楓合作拍成。當時廣州雜技團離港前拍完，在他們演出期間，先搶拍現場，並在清水灣電影製片廠兩個棚搭出舞台景，在他們表演完後，共用了五天半將所有表演拍攝完畢。

此片完成後，影片上沒有導演的名字，因為當時有人對導演説，煉鋼工人不會在鋼條上寫「某某」造，紡織女工不會在布匹上寫上「某某」織，為什麼導演在影片上要寫上「某某」導呢。所以此片在公映並無導演名字，這大概也是電影界上一件「奇事」吧。由此也可見當年受極左路線干擾之深。

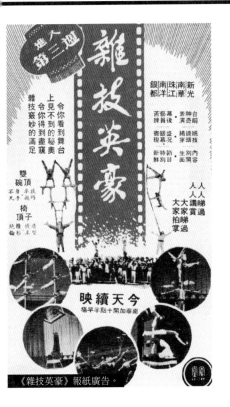

《雜技英豪》報紙廣告。

1975

長城

萬戶千家[1]　紅纓刀

鳳凰

白雲山下譜新歌[2]
中國體操技巧比賽特輯[3]

新聯

桂林山水[4]

南方

胡志明傳略（越南）　兒童歌舞（朝鮮）
青松嶺（長影）　今日中國特輯（新影）
杜鵑山（北影）　國慶頌（新影）
渡江偵察記（彩色版）（上影）
第七屆亞洲運動會（新影）
在英雄的國土上（新影）　平原作戰（八一）
成昆鐵路（新影）　草原兒女（美影）
平原游擊隊（彩色版）（長影）
輝縣人民幹得好（新影）

1　寫實影片的又一佳作。
2　廣州紀錄片。
3　紀錄片（短片）。
4　桂林山水紀錄片。

事件

· 4月8-9日，參與「影聯會」主辦的「話劇音樂舞蹈綜合演出」。

· 4月19-20日，銀星藝術團赴澳門演出。

桂林山水甲天下

　　自1969年清水灣製片廠製作了國慶紀錄片《萬眾歡騰》後，「長鳳新」逐漸增加了紀錄片的生產數量。原因之一是當時受「文革」影響，故事片「難產」，製作紀錄片相對「容易」（其實，製作紀錄片也絕非易事，拍攝《桂林山水》時便發生攝製人員被洪水沖走的險情）；原因之二是以介紹風光為主的紀錄片具有一定的市場。《桂林山水》便是一部極受歡迎的風光紀錄片，由黃憶編劇，陳靜波導演。

《桂林山水》工作照。左起：攝影師余世雄、鄭兆強。

1975

看《紅纓刀》試片

張鑫炎（編導）

當「紅纓刀」第一個彩色拷貝沖洗出來時，攝製組的同事們抱着先睹為快的心情湧進試映室，人們一改往日溫文禮讓的習慣，紛紛佔坐一個自認為最好角度的「超等位」，目瞪銀幕，屏息以待。這種忘形的行動，我是深深了解的。

負責放映的小徐，似乎比我更了解大伙兒的心意，這次他的工作效率可真快，兩三下手腳就開動了放映機。擴音器響起了莊重而響亮的音樂、矗立在銀幕上的是以雄偉的萬里長城為標誌，那是已有廿五年歷史的長城影片公司商標和鮮紅奪目的「紅纓刀」片名。銀幕下響起一陣掌聲。

幾聲悅耳的鳥啼聲，音樂很自然的轉得那麼悠揚，婉轉，展現在人們眼前的是——翠竹掩映，晨霧瀰漫。旭日初升，奪霧而出，照紅了一望無際的蘆葦蕩，在那碧綠透澈的河汉水道中閃出一葉輕丹（舟），屹立在舟子上的俏俊少女利落地把櫓一擺，輕舟順流直放，穿過一座古老堅實的拱形人石橋，是一條寬闊而彎長的河道，兩岸翠竹成林，垂柳成行……好一派江南水鄉景色！好美麗的祖國河山啊！

銀幕下一陣騷動，連親身參與拍攝這些鏡頭的同事們也情不自禁的嘖嘖讚嘆起來，跟着有人在輕聲的議論着，我側耳細聽，原來他們在享受着勞動後豐收的喜悅的同時，還在及時的總結經驗，尋找着美中不足之處，以利今後的工作中有所改進，作出更好的成績，多麼可愛可敬的人呀！同事們為了愛國電影事業，在各個平凡的工作崗位上誠誠懇懇的工作着。頓使我心情激動，思潮起伏難平。

一年前，為了「紅纓刀」外景置景工作的需要，他們毫不計較個人得失，在做好繁多的本位工作之餘，跟着支援外景工作的祖國人民一起開路造橋，堵河攔壩，抬沙包，築碉堡……忘我的勞動着。那一望無際的蘆葦蕩是他們以驚人的速度在二個小時不到的短短時間裏栽插而成。使攝製工作能順利進行。

北風呼呼，更闌人靜，是該休息的時候了。他們卻還奮戰在蘆葦蕩裏，通宵達旦的埋頭工作着，那裏有需要，那裏就見到他們。那個工種缺少人力，他們就爭着頂上去。泡在零度以下的河去裏，身子僵了，手腳麻了，他們還是堅持着。傷了不離開崗位，病了不讓人知。不叫苦不叫累。——可敬的同事們，是你們這種頑強的工作作風鼓舞着我，是他們以實際行動教育着我，激勵着我，使我堅定了對工作的信心，振奮起來，跟隨着他們一起勝利的完成了「紅纓刀」攝製工作。

銀幕上，咱們中華民族的英雄兒女，為了祖國，為了正義，拿起大刀，魚叉，以頑強的鬥志，無畏的精神跟配有精良武器貌似強大的敵人作英勇搏鬥，終於戰勝他們。我心裏想：銀幕下，咱們這一批可愛的同事、幕後英雄們，何嘗不是這樣呢！

——《文匯報》，1975年2月8日

《紅纓刀》。左起：徐力、王葆真。

發行國產片《成昆鐵路》

許敦樂

1975年，我們在雙南院線排出另一部紀錄片《成昆鐵路》，該片展現的是修築成昆鐵路的過程，該工程十分浩大，還要征服重重天險，也很吸引觀眾，收到較好的效果。早在1956年，我們也曾安排紀錄片《長江大橋》在彌敦道中段的平安戲院（現址為逸東酒店斜對面的平安大廈）作獨家排映，也收到極佳的成績。那時候祖國的社會主義建設可謂突飛猛進，武漢長江大橋建成通車，被視為空前壯舉，十分轟動。1969年作為配片放映的紀錄片《南京長江大橋》也深受觀眾歡迎，該工程和之前的武漢長江大橋不同，前者由蘇聯專家幫助建設，後者則完全由我國自己設計、施工，採用的鋼鐵也都是自己鋼鐵廠製

造的，這就更加震撼國際。中國人有愛國家、愛民族的優良傳統，那個時候凡是以為祖國爭光、揚眉吐氣為內容的紀錄片（如在第二十六屆世界乒乓球比賽中勇奪冠軍的紀錄片）都能吸引大量觀眾。曾有一家專門放映國產電影的戲院的股東，初時看到國內建設水庫的紀錄片中有很多幹部和工人、農民、解放軍參加勞動，沒有笑料又沒有故事情節，於是就反對排映，認為「光是挖土、挑泥，有甚麼好看？」。後來還是接受上映了，結果卻是排隊買票的長龍不斷。這位朋友就是看不到事物背後的本質，所以不得不承認自己「跌晒眼鏡」（掉眼鏡，看不準）。

——《墾光拓影》

紀錄片《長江大橋》。

1976

《一磅肉》。平凡（左）、李權。

長城
中國體壇群英會 [1]　大風浪
可愛的小動物　一磅肉 [2]

鳳凰
泥孩子 [3]

新聯
武夷山下 [4]　至愛親朋

南方
原形畢露（朝鮮）　看不見的戰線（朝鮮）
戰友（朝鮮）　溪山大捷（越南）
閃閃的紅星（八一）　創業（長影）
攀登天下第一峰（新影）
第二個春天（上影）　決裂（北影）
紅雨（北影）　孤鷹嶺風雲（北影）
渡江偵察記（彩色版）（上影）
難忘的戰鬥（上影）　南海諸島（八一）
團結戰鬥的新疆（新疆）　創業（長影）
熊貓、蛇島、地震（長影）

1　第三屆全國運動會紀錄片。
2　改編自西方名著，影片具有荒謬的色彩。
3　寫實電影佳作。
4　武夷山紀錄片。

事件

· 10月，「長鳳新」電影界代表團回國觀光，行程包括哈爾濱、長春、北京等。

· 11月，銀星藝術團應邀到菲律賓義演。

· 參與「影聯會」主辦的「音樂舞蹈綜合演出」。

銀都藝術團赴菲律賓義演

1976年11月，銀星藝術團應邀到菲律賓義演。有關節目如下：

舞蹈：《彩綢舞》、《膠園晨曲》、《喜送糧》、《放排歌》、《織網舞》、《栽秧賽》　民樂合奏：《早春》、《北風吹》、《蕉林喜雨》、《壯錦獻恩人》　笛子獨奏：《牧民新歌》、《姑蘇行》、《揚鞭催馬運糧忙》、《油田的早晨》　二胡獨奏：《賽馬》、《豐收時節》、《秦腔主題隨想曲》、《牧羊姑娘》　鋼琴獨奏：《漁民之歌》、《水草》、《快樂的女戰士》、《秧歌舞》　男高音獨唱：《我的家鄉》、《烏蘇里船歌》、《牧馬之歌》、《馬兒啊你慢些走》、《我是個石油工人》　女高音獨唱：《瑪依拉》、《燕燕下河洗衣裳》、《阿依莎》、_Halina Sa Bukid_　男聲表演唱：《鐵道工人歌》、《川江號子》、《愉快的理髮師》、《南海明珠》　女聲表演唱：《蝶戀花》、《請到我們山區來》、《採茶燈》、《新媳婦回娘家》

「銀星」節目。舞蹈《栽秧賽》。

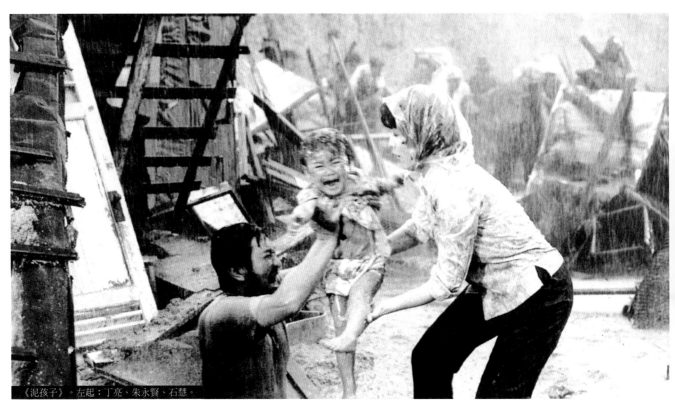

《泥孩子》。左起：丁亮、朱永賢、石慧。

《泥孩子》簡介

左派寫實路線在七十年代最突出的作品之一，題材真實（寫颱風襲港，山泥傾瀉淹沒安置區的慘劇發生後不久公映），拍得也切實含蓄，避免了左派寫實片過份誇張黑暗、醜化現實的通病；而且人情味濃郁自然，做到有悲有喜。

影片通過石慧收留一個劫後餘生的小孩及為他尋找父母的遭遇，對政府的政策和官僚的辦事作風作出了尖銳的諷刺。尤其難得的是，對石慧也有不落俗套的心理描寫，處處流露出一種左派的溫情主義。還有值得一提的是，山泥傾瀉的特技做得高度逼真。

——《第八屆香港國際電影節特刊》

評《泥孩子》

羅卡

這是朱石麟入室第子陳靜波和朱（按：朱石麟）的六女朱楓合導的影片。其時已是文革最後期，可以看出，影片雖然寫的是住在安置區的基層人的生活，寫情寫景都比較真切細緻，擺脫了國內那一套"三特出"，和刻意的階級鬥爭觀點。片中亦沒有真正的"惡人"、"壞人"，無疑是寫無產者互相照顧愛護，共渡時艱。插入颱風襲港的紀錄片和實景拍攝的安置區日常生活，以之和廠景並置，亦運用得頗為流暢。

——香港電影資料館
《長鳳新作品大展特刊》

勞若冰談「長鳳新」的日子

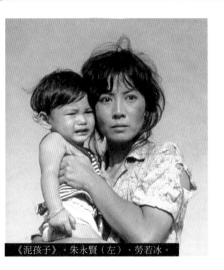

《泥孩子》。朱永賢（左）、勞若冰。

《泥孩子》這部戲對我來說是個較大的挑戰。我演一個因為孩子被山泥活埋而瘋了的母親，情感的衝突很強烈。拍攝過程也很辛苦，因為戲中我要在災場出沒。當時在「四廠」拍，拍攝我衝進災場時，工作人員開着大水龍頭朝我猛噴，沙石、泥土蓋頭蓋腦地砸下來。我也管不了那麼多。不過，拍攝成功後，心情卻格外高興。

在「銀星」時，排練和演出過程是相當辛苦的，因為時間緊，要從早到晚地排練，演出時，還要親自搭建舞台。我們本都不是舞台演員，經過這麼一個綜合的鍛練，我們的唱、跳、演樣樣都在行。「銀星」成立後，「長鳳新」還組織了一個青年演出隊，對我們是更大的挑戰。往往上午才寫稿編節目，下午便要到各大愛國社團、工廠和學校為基層大眾演出。

在「長鳳新」，所有人就像兄弟姊妹一樣，大家對彼此家人的情況都知道得很清楚。我只在鳳凰十幾年，但很多人一做便是幾十年。我想，這樣的情感，只有在那樣的時代，那樣的公司，才可以培養出來。除了我所獲得的演藝、歌舞鍛練，這些感情，也是我視為最寶貴、令我刻骨銘心地懷念的。那時朱石麟導演常給我們上電影文化課，真的很懷念。我們的根基打得好，除了演藝，還學文學、分析劇本，提高每個人的文學修養，所以根基打得好，對我們此後的演藝生涯有很大幫助。後來我離開電影界入了另一行，這些為人處世的修養和道理確是「放諸四海而皆準」的。

朱楓（1936— ）

江蘇太倉人。南開大學中文系畢業。1961年進入鳳凰，隨其父親朱石麟學習編導。是鳳凰七八十年代的主力導演，作品包括《海燕》、《蕩寇群英》、《錯有錯着》、《泥孩子》及大型紀錄片《雜技英豪》、《大西北奇觀》等。曾與其弟朱岩聯合編著《朱石麟與電影》一書。曾任華南電影工作者聯合會副理事長兼秘書長。

勞若冰（1943— ）

原名勞茜敏。1963年加入鳳凰任演員，先後主演了《石敢當》、《天才夢》、《苗寨烽火》、《神偷俠侶》、《春夏秋冬》、《意亂情真》、《泥孩子》等十多部影片。七十年代轉往旅行社任職。現任華南電影工作者聯合會候補理事。

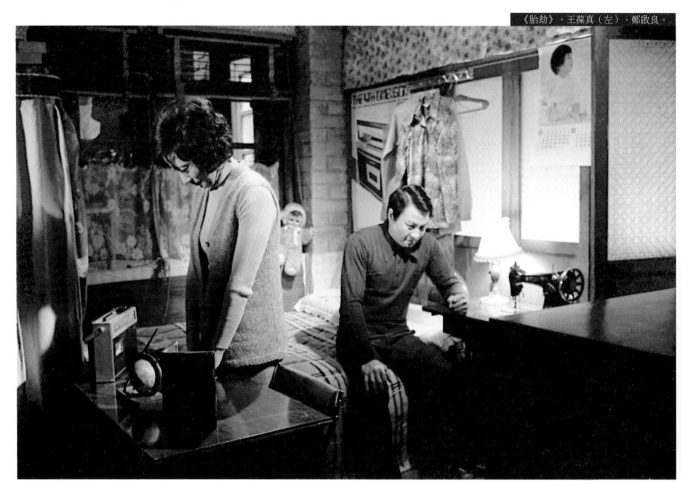

《胎劫》。王葆真（左）、鄭啟良。

長城

生死搏鬥 1

鳳凰

風頭人物　屈原

新聯

潮梅風光 2　胎劫

南方

毛主席永垂不朽（新影）

周總理永垂不朽（新影）

紅旗渠畔展新圖（新影）　東方紅（八一）

海島女民兵（北影）　烽火英雄（長影）

洪湖赤衛隊（北影）　小兵張嘎（北影）

三進山城（長影）　年青的一代（上影）

大慶戰歌（上影）　十月的勝利（八一）

甲午風雲（長影）　邊寨風雲（八一）

天山紅花（西影）　瓊花（天馬）

黃河飛渡（長影）　上甘嶺戰役（長影）

1　改編自西方名著。
2　潮梅風光紀錄片。曾為勞校籌款義演。

事件

· 為勞工子弟學校籌款舉辦「音樂舞蹈綜合演出」。

· 銀星藝術團應星加坡國家劇場信託委員會邀請，到星加坡訪問演出。

· 《屈原》曾因被認為影射江青而押後公映。

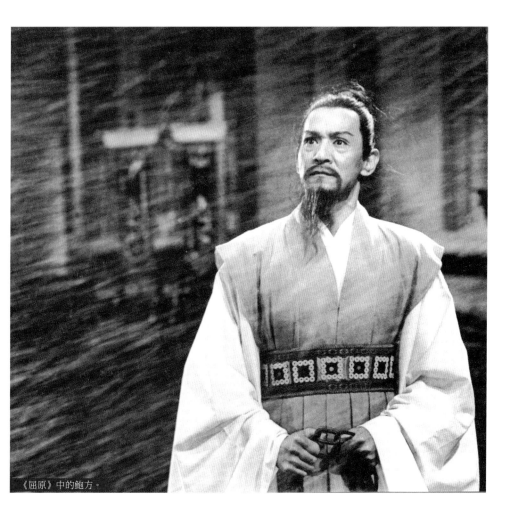

《屈原》中的鮑方。

1977

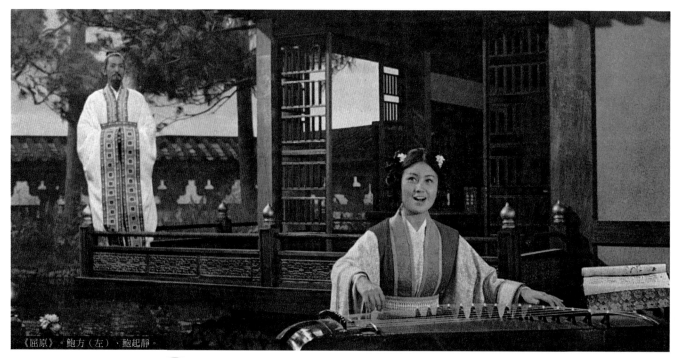

《屈原》。鮑方（左）、鮑起靜。

《屈原》
導演闡述

金影

下文摘自訪問《屈原》導演及主演者鮑方的文章：

　　在中國悠長的歷史中，優秀人物代代輩出。我們一貫的製片方針是，除了拍攝反映現實題材的影片外，對歷史上的先進人物，有愛國精神及在歷史上起進步作用的人物，也搞一點。

　　屈原是兩千兩百多年的人了，現在絕大部分中國人還記得他，勞動人民對他的懷念和景仰沒停止過。無可置疑地，他是一個愛國進步的詩人，也有他的政治思想。他的詩歌被翻譯成多國文字，在中國文學史及世界文學史上都享有盛譽。十多年前，鳳凰公司已研究過將屈原的歷史事跡搬上銀幕。

　　到一九七二年，日本首相田中訪華時，毛主席將「楚辭」六卷送贈給他。楚辭的作者主要是屈原。後來，我們更

看到日本朋友將郭沫若的劇本「屈原」搬上舞台，在日本各地演出，著名演員河源崎長十郎已經七十多歲了，也參加巡迴演出。我們更加覺得日本朋友也有這個魄力，為什麼我們沒有呢？拍攝「屈原」的決定就定下來了。

　　我們選了楚懷王十六、十七兩年的歷史來拍，集中表現屈原主張變法圖強的思想。但結果，他的主張沒有被接納。在奴隸主貴族集團靳尚和南后為首的阻力下，他被降職及放逐，這之後，屈原基本上再沒在政治上起作用，而將心境寄托在文學上。

　　屈原的詩反映了他的政治理想，他為人稱誦的是他那種不屈不撓的戰鬥精神，抽掉這政治內容，他的詩便沒有了生命。我們編劇也著重從他的政治理想：睇穿秦國「連橫政策」不利於楚，而加以揭露；在內提出變法改革。變法

就是解放生產力，讓奴隸變為農民。我們通過劇中奴隸的遭遇用形象去解說屈原變法的內容。

屈原的文學成就是很難用電影來反映的，我們引用了他早期作品「橘頌」一部分，貫串整套影片，表達屈原堅貞高潔的性格。插曲「離騷」，是摘取「離騷」及「九章」能體現他的精神的詩句編撰而成。這些樂曲得到名家替我們演唱，「橘頌」就由韋秀嫻獨唱，「離騷」則由程路禹演唱。

為了拍「屈原」，我們翻遍了本港所能找到的有關資料。劇本是依據郭沫若話劇「屈原」編寫。為了達到一定的戲劇效果，使電影在矛盾衝突中高潮迭起，對人物性格進行了一些雕琢和概括（，）有人說鄭袖和南后是兩個不同的人物，我們集中寫南后，將她典型化。屈原的兩個學生：嬋娟和宋玉，則標誌了屈原後學所走的兩條路線：一個不畏卑微，緊跟屈原，堅持愛國為民；一個則懾於權勢，甘被貴族網羅作小臣。這兩個角色更好地陪襯和突出屈原的形象。嬋娟未必真有其人，屈原的詩作上提到有女伴喚嬋媛，這是唯一的迹象，有人說那是他姊姊，有說是學生、妻子，我們塑造了侍婢及學生這角色。真的宋玉也未必如劇中那麼軟弱；這樣的改動未知觀眾感受如何呢？

在戲裏，我們集中打擊以南后為首的一班權臣，他們可說是十分惡毒的一班大奴隸主，為了維護一己利益反對變法，誤國誤民。我們也反對那專靠一張嘴進行挑撥離間的縱橫家張儀。

我們是以十分嚴肅的態度拍攝這部電影的。無論對道具、布景、服裝、歌舞我們都做過一番考據。例如，有人問我們為什麼將屈原詩中的「兮」唱成「呀」。那是因為我們採納了清代音韻學家孔廣森的考據，楚國時代「兮」字音「呀」，所以我們也唱「呀」。

拍歷史劇我們不很成熟，「屈原」也是一次嘗試。希望從中汲取更多經驗。

——《新晚報》，1977年3月30日

《屈原》影評 ▌
祖沖

此片籌拍於文革後期四人幫當權的一九七四年，由於長城、鳳凰、新聯和國內有着長遠、密切的關係；文革政局的變幻不斷影響着長、鳳、新的製作路線。《屈原》寫的是歷史人物，但由於寫到滿懷壯志的屈原備受奸臣的壓制、迫害，以致忠良被誣害打倒，奸人讒臣當道，頗有感懷於四人幫當道的時勢，而為周恩來、鄧小平被奪權，和無數忠良知識分子被迫害而悲傷、慨嘆之意。影片拍攝期間和拍成之後，據說都受到"極左派"的干擾，一度被擱置不獲發行，直至四人幫倒台之後才正式公映。

由於創作上諸多制（掣）肘，並多次停拍、修改，編導演方面都顯得比較拘謹，人物塑造亦多少留有樣板化的痕跡，但不掩那份迷茫、悲憤與悲劇感，這正是香港文化人面對文革思想感情的自然流露。

——香港電影資料館
《長鳳新作品大展特刊》

《屈原》被「禁映」內幕

《屈原》於1977年公映。其實，本片早於兩年前已製作好，並定好公映日期。但因有人在看完影片試映後，在報上發表文章，認為影片中的人物南后有影射江青之嫌，在當時「四人幫」當權的情勢下，只好被迫以「技術故障」為由，在公映前夕取消公映。直至「四人幫」倒台後才得以見天日。

1978

長城

巴士奇遇結良緣 1　情不自禁 2

鳳凰

蕩寇群英　上海 3　早春風雨　都市四重奏

新聯

歡天喜地對親家　奪命錢　辣手情人
光棍神偷雙彩鳳

南方

特快列車	（長影）	永不消逝的電波	（八一）
長空比翼	（八一）	劉三姐	（長影）
飛燕迎春	（新影）	春天	（北影）
塞外飛騎	（上影）	農奴	（八一）
新的長征	（新影）	戰上海	（八一）
大鬧天宮（粵語版）	（美影）	祝福	（北影）
霓虹燈下的哨兵	（天馬）	楊門女將	（北影）
冰山來客	（長影）	女跳水隊員	（長影）
野火春風鬥古城	（八一）	大東島海戰	（海燕）
十五貫	（上影）	草原雄鷹	（北影）

1　公司「四朵小花」之一的李燕燕擔綱主演，也是在經歷了長達十年的
　　「文革」低潮期後，拍出的首部令人耳目一新的作品。

2　劉雪華首次主演的影片。

3　上海紀綠片。為「學聯」《中國周》作首映。

事件

·11月，銀星藝術團再次赴星加坡，為星加坡乒乓總會籌募經費演出。

舊的有去　新的有來

1978年，「文革」期間離開長城的陳思思回巢，以下是《明報》就此撰寫的「社論」，刊於1978年4月28日，現摘錄如下：

北京正在逐步糾正僑務偏差，最近有兩件事顯示僑務政策上有新的突破。第一，深圳準備設立出口加工區，讓港澳商人去料加工。第二，香港一位著名明星，回到脫離了十年的原來電影機構，受到熱烈歡迎。據説連到台灣「投奔自由」定居了一段時間的其它大牌明星，也可以「回娘家」。第二件事並不純粹是僑務，毋寧説是統戰政策的一部份，但也反映了僑務工作的方向。

深圳出口加工區未來的規模和經營性質，相信與台灣高雄加工區必定不同，但吸收僑資，解決當地勞動力的出路，繁榮當地經濟，卻是共通的目的。這是文革前從來沒有過的構想，更是文革與四人幫當權期間決不可能有人膽敢提起的事。至於「投奔自由」的「反共義士」，早被視為「叛徒」，無可原諒，現在卻不加追究，向他們招手歡迎回歸，這是有大魄力的人才能定下來的政策。那當然非當地所能決定，必是北京交代下來的。

陳思思離開長城前拍的《雙鎗黃英姑》。鏡前：陳思思（左）、傅奇。

1978

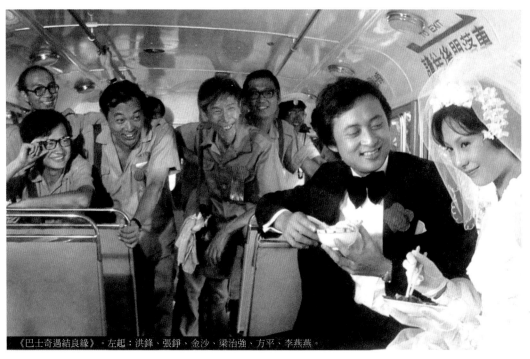

《巴士奇遇結良緣》。左起：洪鋒、張錚、金沙、梁治強、方平、李燕燕。

《巴士奇遇結良緣》創作背景

張鑫炎（導演）

文革期間我們很少拍電影，只在內地拍過兩套紀錄片，一部叫《友誼花開》，另一部叫《萬紫千紅》，分別是1972年及1974年亞非拉乒乓球友好邀請賽的紀錄片。

很少戲拍，我們就改做樣板戲。樣板戲最大的特色是"不能走樣"，這也是最大的限制，從舞台佈置、道具到服裝、衣飾都必須依照樣板。

那時工農兵最被推崇，所以工會代表也來審查我們的影片。記得有一回，戲中出現了工人抽煙、買彩票的鏡頭，這其實都是現實的寫照，結果被認為醜化工人及鼓吹不良風氣，要刪去。如果要拍香港景色，不許拍繁華的維多利亞港，要拍貧窮的木屋區。如此審查，叫人啼笑皆非。

在這樣的政治氣氛之下，我提出仿傚英國著名導演查裡（查理）‧卓別林的《城市之光》、《摩登家庭》，拍喜劇。碰巧那時巴士要轉形象，我就把這個元素加入戲中，拍成了《巴士奇遇結良緣》。這部戲不是由香港電檢處審查而是由工會審查，他們來審查戲中有沒有侮辱工人的成份。文革過去後，我曾遇過內地審查我們電影的人，他的連聲道歉使我領略到，這些人要按上級指令做自己不認同的事，是非常無奈的。

《巴士奇遇結良緣》取景在香港，在剛剛開放的內地上映大受歡迎。所以每當內地提起港產片，大家總會想起它。

——《北行紀事》

評《巴士奇遇結良緣》

祖沖

巴士售票員阿義（方平），是一個任勞任怨的年青人。一天，少女乘客阿珍（李燕燕）被巴士的扒手欺凌，阿義"英雄救美"，墮入愛河，並結婚生子。一人巴士實施後，阿義被暫派當站長，為了避免再被淘汰，只好勤習駕駛，以期當上司機。當此逆境之際，夫妻互相砥礪；恩愛之情，在殘酷現實的洗鍊下，更見真純。

影片拍成於"四人幫"倒台之後，也就是中國大陸由極左過渡到"開放改革"的那幾年，這亦是長、鳳、新擺脫文革極左派的困擾，重新尋找製作路線的定位的摸索時期。從本片大致可以看到，它基本上還是採用五、六十年代由朱石麟等人開創的小市民人情喜劇模式；只不過加強了趣味性、加快了節奏、美化了包裝，乃至某些場面採取了漫畫化的誇張。這劇情會給予觀者多一些刺激，但和一些寫情的、勵志的段落又不大協調，風格上不免顯得堆砌。

影片起用了新人方平、李燕燕這雙年輕演員當主角，配以老練的金沙、李嬙、金婉菲、張錚等，角色和演出還是生動的，編劇也是新秀吳滄洲（其後他成了長、鳳的基本編劇，並且為張鑫炎、方育平寫了多個著名的劇本）和導演張鑫炎也嘗試用比較通俗、趣味的手法去活化故事主題，但總擺不開要為主題思想服務的陰影。娛樂與教化的結合仍嫌生硬。

——香港電影資料館
《長鳳新作品大展特刊》

《巴士奇遇結良緣》劇照。

方平（1951— ）

廣東潮洲人。1968年循訓練班進入長城任演員，主演了《天堂奇遇》、《三個十七歲》、《萬戶千家》、《巴士奇遇結良緣》、《情不自禁》、《通天臨記》、《財神到》等十多部影片。八十年代中，轉任監製及導演。監製了《喜寶》、《人在紐約》、《忘不了》、《旺角黑夜》、《老港正傳》等一系列影片。現任銀都機構營運總裁、華南電影工作者聯合會名譽顧問。

1978

評《上海》|

施叔青

到南洋戲院看了中共最新發行的紀錄片「上海」，銀幕上展現着繁華擾攘的南京路，櫛比鱗次的高樓大廈，無不酷似香港的中環，我先是悚然於那種相似——外表建築物與內在資本主義的本質，直至看到了昔日賽馬的跑馬場，我不禁搖頭嘆息了，這不是香港是什麼？所不同的，可能只是上海的馬場，當年只有白皮膚的英國人得以入內，而今跑馬地的馬場，卻是夢想中「六合彩」的販夫走卒，白領藍領，任何人都歡迎。當然，這是「民主」時代嘛！

舊日的哈同花園，不知怎的，使我聯想到香港俱樂部。漸漸地，大世界、城隍廟、聿嘉濱、蘇州河，慢慢顯出上海獨特的味道，特別是筆直的、長長的林蔭大道，絕非英國式格局，狹隘的街道所能比。

我們看到了中國第一大都市的市容及氣派。攝製此紀錄片的導演，在重要關節，將花得發黃的舊紀錄片，和解放後，彩色鮮麗的現在上海，做了強烈的對比。特別吸引人的是片中那些蘋果臉的紅領巾小孩，什麼樣的地方使他們笑出那一臉笑？那麼開朗、自信、有朝氣，中國的新一代，共產國家的新外族！

我們也看到了老去的徐玉蘭、王文娟、韓非、王丹鳳。他們並沒有真正的老，他們執着教鞭，為延續傳統而竭盡所能的教養下一代，文革斷了十年的中國技藝，可幸又得以接續了。

文化工作隊的表演節目，使我熱烈（淚）盈眶，不為表演者的好壞，只因為他們是那麼樣的中國。生活在西化到入骨的香港、台北，我好懷想上海的中國味道，這不正是我們日夜企盼，回歸的中國？

——《快報》，1978年9月12日

《上海》劇照。

《上海》為學聯「中國周」作首映

1978年，香港專上學生聯會（簡稱「學聯」）舉辦「中國周」，並以鳳凰公司的紀錄片《上海》作為「中國周」的首項活動。

學聯會長馬逢國（編者按：後任鳳凰公司宣傳發行主任、銀都機構代總經理，現任香港藝術發展局主席）在會上致詞說：今屆「中國周」將秉承過去幾屆的宗旨，促進居民師生的交流，共同增加對祖國的了解。今屆「中國周」的活動將包括電影、專題研究比賽、出版論文集和《祖國萬里行》畫冊等。出席首映的「長鳳新」負責人及演員有姜明、陳靜波、吳佛祥、鮑起靜、黎漢持、湯蓓、侯沛文、毛悠明、劉雪華、孟平、平凡、石磊等。

《上海》劇照。

發展香港
愛國電影事業

廖承志

1978年1月31日,廖承志在香港電影界座談會上發表講話,談過四人幫對香港愛國電影事業的影響,以及今後的發展方向,以下是有關摘要:

在今天早上的旅遊工作會議上,我把你們希望到全國的風景區、名山大川、革命聖地拍電影的要求提出來了,大家都很贊成。李先念同志說這很好,指示要馬上組織,並要電影局給予協助。如何具體安排,請你們先提出意見。以下談談香港的電影工作。

電影事業是一項重要的事業。香港電影事業從一開始就是在一個很困難的環境下發展的。從一九五〇年開始,江青就插手破壞香港的電影工作。她說,香港電影都是有毒的,如果流入內地就會泛濫成災等等。她希望進到內地的香港電影愈少愈好,最好將香港的電影事業完全取消。她的這些謬論當時就受到周總理批駁。每次香港送回影片就引起一次風波,這類事情多了。江青為什麼對香港電影工作那麼仇恨,現在還不清楚。

應該說,不管江青之流怎樣企圖阻止香港電影事業的發展,我看建國二十八年以來,香港的電影事業是有成績的,是沿着毛主席指示的方向和結合香港的實際環境前進的,基本上貫徹了愛國反帝統一戰綫的方針。在文化大革命中,由於江青的嚴重摧殘,一些電影製片廠被搞得支離破碎,一些電影界人士蒙受不白之冤,江青給他們安的罪名可大了,說他們出賣祖國山河。賣給誰呢?弄得這些人抬不起頭來。當然,受「四人幫」破壞最大的還是內地的電影事業。江青不搞百花齊放,只搞一花獨放。他們還拍了一些壞電影,瘋狂攻擊周總理,例如《反擊》、《歡騰的小涼河》、《盛大的節日》等影片。這些影片可以放給從事電影工作的朋友看看。

1978

「四人幫」拋出來的文藝路綫（線）是裹着革命外衣，打着馬克思旗號進行反革命活動的黑綫。所謂「三突出」，完全是脫離現實、脫離群眾的。十年來，內地的電影讓「四人幫」弄得一團糟，香港的朋友也感到特別苦悶，你們想搞一部像樣的電影很困難。內地也如此。許多從事電影、藝術工作的同志被關起來，有的失蹤了，有的人被打斷了腿，許多人被隔離多年，變成了桃花源中人，多少人被搞死啊！這些遭遇是你們香港電影界的朋友所沒有的，你們頂多受了一口氣。我們要把仇恨集中在「四人幫」身上。

港澳的工作受到了林彪、「四人幫」的干擾，流毒傳到各個方面，首先表現在對同我們長期在一起工作，渡過了不少難關的朋友都不相信了，一定要派一些「馬仔」進去。這些馬仔是欽差大臣，一是當馬仔，二是打小報告。派

個小特務進來，打小報告，張牙舞爪，這是江青的作風、「四人幫」的作風。姚文元也是這樣幹的。這是國民黨作風，沒有比這更壞的了。你們電影公司是否也有這個問題呢？不能讓這種作風繼續下去，要恢復以前毛主席、周總理那時的傳統作風。

其次，是將內地那一套強迫往香港搬，內地幹什麼，香港就搬什麼一九七〇年「五二三」廣州會議[1]，香港電影工作身受其害，拍電影一定要按照他們定的框框，主題思想千篇一律，教條主義，把「開卷有益」變成開卷教訓別人，這樣的電影怎麼能叫做藝術呢？無論在待遇上，還是在其他方面，都對我們電影界的老人冷淡對待。總之，江青的目的，就是要把香港電影事業搞垮，這方面電影公司同幾家愛國報紙是同一個命運。報紙的銷數直綫（線）下降。電影製作也下降得很厲

害，青年演員培養不起來，老演員也跑了一些。電影創作縮手縮腳，許多題材不敢寫，寫出來的東西像課本一樣，都是人手足刀尺馬牛羊。這種情況不能再容忍了，打倒「四人幫」一年零四個月了，中央要求國家的狀況一年初見成效。現在內地的文化、電影陣地鬆了一口氣，一些老同志開始出來了，有了一些新的電影，部分京戲如《逼上梁山》、《楊門女將》等都復活了。江青並不懂革命樣板戲，她把芭蕾舞變成了柔軟體操，像過去梅花歌舞團搞的那一套。我們的芭蕾舞不經過很好的整頓，一個時期之內不能出國。

我們同報館的朋友座談時，大家做到知無不言，言無不盡，這次電影界也採取同樣的辦法。香港的電影工作要重新振作起來，重新回到毛主席、周總理所制定的方針路綫（線）上來。最近中央幾位領導同志都說，香港電影製作的幅度可以更為廣泛些。凡是有利於愛國統一戰綫的，什麼都可以拍，內地充分支持你們，你們可以到內地拍外景，拍祖國的名勝古蹟、名山大川。題材由你們自己選擇，不要加這樣那樣限制，只要求：一不違反愛國原則，上下幾千年都可以拍。但是也不要求每一個電影題材都是非愛國的不可，板起面孔像牧師那樣喃喃不休的說教。二不要黃色的、頹廢的。希望你們有自己的風格，不要照搬內地。香港觀眾對內地電影的表現手法不一定欣賞，你們的電影藝術要提高，一二年內要超過邵氏，應該有這樣的抱負，現在的條件很好。希望你們能多出一些內容健康、能吸引觀眾的影

夏夢（左）、廖承志「文革」結束後會見。

片。我和一些同志計算了一下，今年要完成九部（包括兩部風景片）。同時還希望你們精益求精，要有伊文思拍《愚公移山》的氣魄，不要單純追求數量。

為了香港電影事業興旺發展，希望大家暢所欲言，不要有顧慮，要破除一切障礙。爭取一九七八年成為轉折點，爭取在香港的銀幕上佔有重要的一角。內地產的電影會出去一些，但是更重要的是在香港產生新的影片，找出一條新的道路，使我們的電影事業興旺起來。

——《廖承志文集》

[1]「五二三」廣州會議是指：一九七〇年五月二十三日由廣東省革命委員會第二軍管小組在廣州主持召開的香港澳門地區電影界、報社部分人士參加的會議。這次會議在紀念毛澤東《在延安文藝座談會上的講話》發表二十八週年的名義下，推行林彪、江青的法西斯文化專制主義，對港澳地區的電影文藝、新聞工作，造成了嚴重惡果。

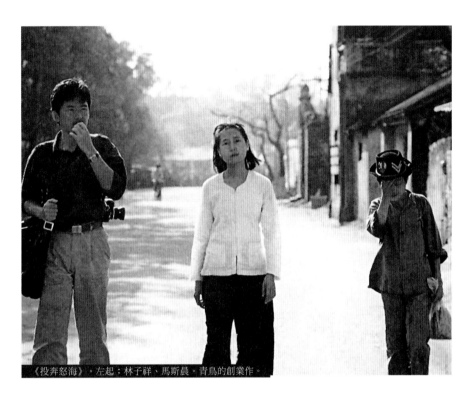

《投奔怒海》。左起：林子祥、馬斯晨。青鳥的創業作。

夏夢與青鳥

這是我文革以後第一次回國內，碰見廖公。這也是我的轉捩點，廖公接見我，堅持要我回到電影界。可是我說，我這麼老了，拍戲肯定不行。那麼，他同意我做幕後。見到他以後，我才決定賣掉我的製衣廠，成立這個青鳥公司的。

1979|

《通天臨記》。劉雪華（左）、方平。

長城

男朋友　鐵腳馬眼神仙肚　冤家[1]
雲南奇趣錄[2]　通天臨記

鳳凰

奇人奇事奇上奇　小鬼靈精[3]　怪客[4]

新聯

鬼馬智多星

南方

獵字99號（八一）　南征北戰（彩色版）（北影）
毛孩（科影）　五朵金花（長影）
以身許國（長影）　花為媒（長影）
東進序曲（八一）　直搗涼山（八一）
黑三角（北影）　孫悟空三打白骨精（天馬）
林家舖子（北影）　地下特工隊（海燕）
馬路天使（明星）　滿意不滿意（長影）
早春二月（北影）　大河奔流（刪剪版）（北影）
阿詩瑪（海燕）　搜書院（上影）
江姐（上影）　早春二月（北影）
鐵道游擊隊（上影）

1　「新浪潮」導演冼杞然首次執導電影。
2　雲南省紀錄片。
3　舉行公開徵求兒童演員。
4　泰國外景。

事件

· 新聯和長城合組中原電影製片公司（黃憶、陳文主理），籌備、開拍《少林寺》。

· 著名導演王天林化名王濤，為新聯拍攝《鬼馬智多星》，引來親台勢力責難。

《雲南奇趣錄》劇照。

孫華（1936—　）

廣東中山人。五十年代進長城，先後擔任劇務、製片、副導演等職，七十年代轉任導演及策劃，導演作品有紀錄片《雲南奇趣錄》、《四川搜秘錄》、《神秘的西藏》、《秘境神奇錄》等。曾任華南電影工作者聯合會理事。

1979

現代都市人情喜劇

石琪

左派公司與電影人材合作的影片，前此有過《大搶特腸》和《光棍神偷飛彩鳳》等，都失諸低俗胡鬧，並無具體的新成績。至於天龍公司製作，長城公司出品的《冤家》，雖然亦沒有真正大膽的突破，但到底較有新意。在輕鬆風趣中，多了點現代都市感覺，成績顯著地勝過上述兩片。《冤家》是由四個短篇故事組成，頭尾和中間過場，則使用象徵式的啞劇，手法也有點特別。編導冼杞然是要描寫現代都市某幾種男女的微妙關係，在喜劇的調子下，反映出一些人情特質。此種人情喜劇的拍法，與美國尼爾西蒙的劇作相當近似，特別是《再見女郎》和《加州套房》，本片也拍出自然而幽默的風味。不過《冤家》亦有尼爾西蒙那種過於側重對白的缺點，而在題材的特殊性，以及對白的尖銳性方面，自然不及尼爾西蒙那麼功力老到。

《冤家》第一個故事，描寫以盧大衞為首的幾個教師，平時娛樂就是相聚打麻雀，看西洋鹹書和小電影，而以盧大衞家為中心。後來盧大衞對新來的女教師毛悠明一見鐘情，實行改邪歸正，戒色戒賭，婚後才發現毛悠明原來也是

個麻雀鬼。

此節寫出了香港某些為人師表者的空虛無聊，也藉此反映出香港地普遍缺乏精神寄託的問題。那群教師都非壞人，但生活就是如此不端不正。冼杞然拍得頗有諷刺性，而盧大衞改邪歸正，掃除屋中鹹書，結果當街出醜，拍得頗為有趣。

第二個故事拍攝青年男女同居，特別寫出新女性反乎傳統，不願受到束縛的自由作風。最妙的是男子方平千方百計希望結婚，少女劉雪華卻一概不從，寧願同居。

第三個故事寫老夫傅奇與老妻石慧，是全片最幽默的部份。這對老夫老妻的生活已絕對刻板化，傅奇有如機械人，對老妻毫無反應。結果石慧一怒出走，傅奇頓時手足無措，一變而像個神經佬。此節前頭的演和導都很有妙趣，後

面則流於胡鬧草率，使人覺得美中不足。

最後一節是離婚，描寫何守信與黃淑儀離婚後，各找對象，開展自由自在的新生活。但兩人其實都若有所失，分手後反而注意到對方，結果漸歸於好。此節頗有過來人的韻味，不過跟全片其他部份一樣，故事素材不大足夠，缺乏戲劇性高潮。所以此節反而讓陳復生的胡鬧插曲搶了鏡頭，陳復生又是另一種時代妙女郎，刁蠻蠱惑，死纏男人，她家長要請個巨人來做她保鑣，亦搞她唔掂。

總的來說，冼杞然首次執導，拍得流暢幽默，人物描寫有新鮮感，已算不錯。缺點是未夠大膽痛快，很多地方無傷大雅、點到即止，就大團圓結局，不能發揮得淋漓盡致。事實上，今日電影是需要更尖銳、更痛快的筆觸的。此外，冼杞然也跟不少電視出身的編導一樣，戲劇結構比較單薄。筆者覺得冼

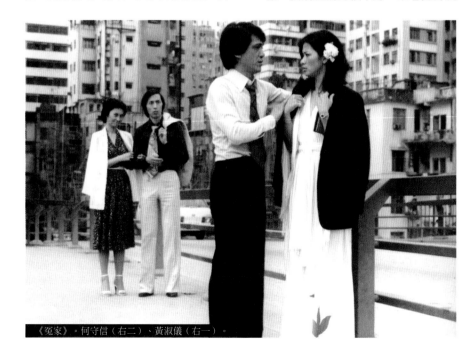

《冤家》。何守信（右二）、黃淑儀（右一）。

杞然最可觀之處，是發揮出左派公司不少新舊演員的才華，跟他們以往比較公式化的演出大有不同。石慧與傅奇這老夫老妻固然演得妙趣橫生，而毛悠明、李燕燕、方平等都清新可愛，但最突出的仍數「同居」一節的新女星劉雪華，演出現代女性的爽朗活潑，具有大將風度，與他們相比，片中其他電視藝員反有熟口熟面之感。

——《明報晚報》，1979年7月26日

冼杞然談與銀都結緣三十年

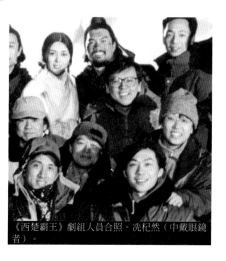

《西楚霸王》劇組人員合照。冼杞然（中戴眼鏡者）。

1979年，長城的老闆傅奇先生給了我一個機會，讓我拍攝了第一部電影《冤家》。我跟銀都緣來緣去走過了三十年，現在又回到銀都來。我對銀都最深刻的感覺，是它一直建立的正面價值觀，嚴肅、正派、認真地搞電影，這是香港之福。六十年來，在推動國內、香港甚至海外電影方面，他們都做了很多具積極性與建設性的工作。在人才培訓、明星製造、類型片的發展空間甚至技術上的提升、市場的開拓以及整個電影的配套，以至對電影教育的支持和整個社會正面價值觀的推動上，都是建樹良多。

冼杞然（1950—）

廣東南海人。畢業於香港中文大學社會學系。1975起，先後在多家電視台任編導，監製。1979年至1994年，先後為長城及銀都導演了《冤家》、《情劫》、《薄荷咖啡》和《西楚霸王》。現任銀都機構營運總裁。

1980

長城

白髮魔女傳 ₁　蘇杭姻緣一線牽　情劫 ₂

鳳凰

泰山屠龍 ₃　錯有錯着　碧水寒山奪命金 ₄
險過剃頭　長城內外 ₅　密殺令 ₆
祥林嫂 ₇

新聯

勢不兩立

南方

報童（北影）　保密局的槍聲（長影）
小花（北影）　女籃5號（天馬）
哪吒鬧海（美影）　七品芝麻官（北影）
櫻（青影）　舞台姐妹（上影）
十字街頭（明星）　將軍（長影）

1　黃山拍攝外景時，鄧小平曾到現場探望。
2　日本實地拍攝，著名日本影星參與演出。
3　泰山拍外景。
4　杜琪峯首部導演作品。粵北拍攝。

5　紀錄片。
6　河北及山東外景。
7　越劇。

事件

· 鳳凰協助劉松仁等組建宙斯製片公司，拍攝杜琪峯首部電影導演作品《碧水寒山奪命金》。

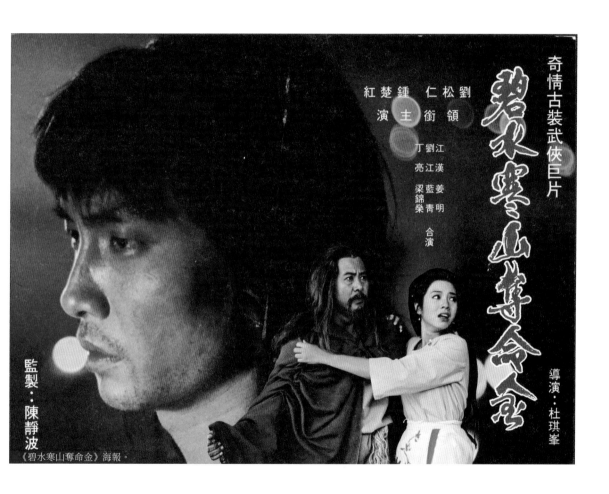

《碧水寒山奪命金》海報。

1980

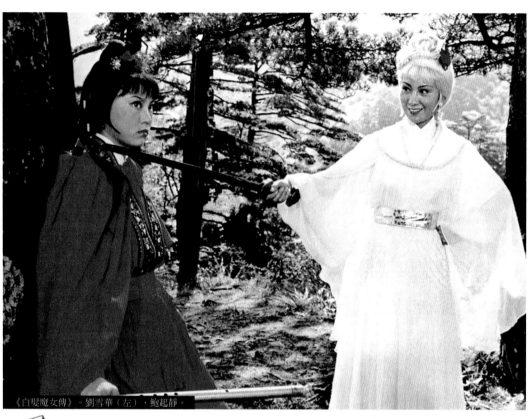

《白髮魔女傳》。劉雪華（左）、鮑起靜。

黃山拍外景
喜遇鄧小平

白荻（服裝設計）

七十年代末，在黃山拍外景，條件是十分艱苦的。那時，為了方便工作，省卻往返時間，所以我們就住在黃山頂上的賓館。儘管住在山頂，但每天從住處到拍攝現場，往往也要走二、三十里路。黃山的風景固然優美，但在緊張而疲累的狀態下也無心觀賞了。不過，經過大約一個月後，便逐漸適應了在崎嶇山路上長途跋涉。現在回想起來，那也無疑是一個很好的鍛煉機會。

在黃山期間，要記最難忘的，是遇見了鄧小平。鄧小平是新中國第二代領導人。他以作為「中國人民兒子」的赤誠，以無比堅韌的意志和高瞻遠矚的政治智慧為中國的解放與建設，都作出了卓越的貢獻。特別是由他構思及推動的「改革開放」，把國家引向了復興的大道上。

正因為在黃山拍外景，使我有幸近距離地接觸過這位偉人。那天傍晚，我們發現，我們居住的賓館旁的小樓裡，住進了一班人。想不到，來的便是鄧小平一行。

鄧小平一行抵達黃山山頂的翌日，我們照平常一樣出外景。突然，攝製組中，有人大聲喊了起來：「啊，鄧小平來了！」我們隨着聲音望去，便見鄧小平一行來到拍攝現場，並駐足看我們拍攝。這時，不知道誰提議，希望他和攝製組一起拍張合照，大家一聽都叫好，便把他引到中間位置。

在準備拍照期間，我正好站在鄧小平身邊，便靈機一觸，掏出隨身攜帶的拍紙簿和筆，問他：「鄧先生，你能給我簽個名嗎？」他聽了，笑著點了

點頭，便接過筆和拍紙簿，在上面認真地簽下了他的名字和「一九七九年七月十四日」。

拍完合照後，他又看了一會，便離開現場，繼續他的行程了。我對鄧小平的生平早有所了解，經過這次近距離的接觸後，更感覺到他是一個慈祥而親切的人。

在鄧小平住在黃山上的幾天裡，我們也常常碰見他，他總是和藹地和我們點頭打招呼，每逢我們攝製組的成員要求和他單獨合照，他也總是笑著點頭，因此，包括方平、鮑起靜、平凡和梁治強等也都有和他的單獨合照。

——《最美不過夕陽紅》

鄧小平（第二排左三）與《白髮魔女傳》劇組人員合照。

鮑起靜（1949— ）

原籍安徽。1968年循訓練班進入長城任演員，是公司七十年代最主要的演員之一。先後主演了《英雄後代》、《小當家》、《三個十七歲》、《萬戶千家》、《大風浪》、《情不自禁》、《白髮魔女傳》等十幾部影片。八十年代轉往電視台擔任演員及節目主持人。2009年憑《天水圍的日與夜》獲香港電影金像獎最佳女主角獎。現任華南電影工作者聯合會理事。

朱岩（1945— ）

江蘇太倉人。南開大學畢業。小時侯便經常參與電影演出。1973年加入鳳凰，擔任編導。劇作有《蕩寇群英》、《小鬼靈精》、《碧水寒山奪命金》、《亂世英雄亂世情》及大型電視連續劇《香港的故事》等。導演作品有《閃電戰士》和《她來自台北》等。曾與朱楓聯合編著《朱石麟與電影》一書。

《碧水寒山奪命金》影評

石琪

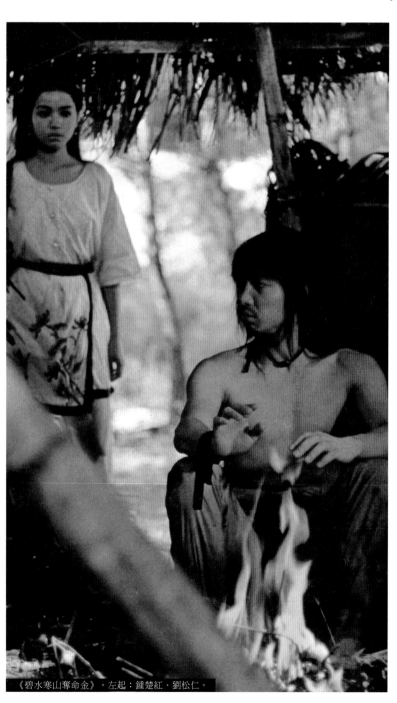

《碧水寒山奪命金》。左起：鍾楚紅、劉松仁。

在左派公司贊助下，由電視年輕人才在粵北拍成的《碧水寒山奪命金》，是部毫不誇張神化，而着重實景與實感的新派武俠片，映像豐富有力。全片只見窮山惡水、貧村陋巷，無甚名勝美景可言，不過風味迫人，與身入名山卻十足片場格局的《泰山屠龍》大異其趣。當然，本片的通俗生意眼未必勝過《泰》片，而且東洋風味過份顯著，但不失為頗有創勁、不落俗套之作。

故事以明朝為背景，然而劉松仁扮演的浪人，無論裝扮和性格都活像日本電視片集的小旋風紋次郎，只少了口中的竹籤而已。片頭字幕襯以荒野、落日、流浪、斬殺，就顯出紋次郎式凄厲落寞之感，貫徹全片。

正本戲是劉松仁身陷冤獄，飽受酷刑，接着發生監獄暴動，大舉逃亡，馬隊在山野與河灘間追殺，都處理得簡潔迫真，拍出外國逃獄片的野味。及至滂沱大雨之下，劉松仁與少女鍾楚紅茅寮相逢，始終不發一語，卻有雨打芭蕉的情趣。

導演杜琪峯和攝影師鍾庸擅於渲染環境氣氛，突出蒼茫色彩，片中的粵北實景是熾熱而粗野的，樓屋與街巷是古老而殘破的，毫無優雅的詩情畫意，但充份切合了影片那種慘酷鬥爭之感，尤其襯托出民不聊生、瘟疫為患的故事背景，此種現實疾苦，幾乎完全省略了情節與對白的交代，純靠映像。至若盂蘭祭禮、河邊放燈，則又別具民間的神秘情調。

這是個奇情故事,隨着劉松仁的逃獄與追查,我們逐漸明白了他蒙冤的真相。原來地方官押送黃金上京為魏忠賢祝壽,途中被賊人劫去,劉松仁無辜地做了替死鬼,而賊人全都離奇喪生,人人都以為劉松仁私吞了黃金。最後水落石出,原來整個劫案其實是地方官自設的圈套。但更意外的,在於地方官此舉並非中飽私囊,而是不願把人民的血汗錢送給奸臣,於是半途自劫,然後用黃金來賑濟災民,實在是一片苦心。

編劇朱岩的故事構思很好,佈局神秘巧妙,劉松仁除了要逃避官府的追殺之外,又發現賊頭與押運官都死而復生,危機重重。最險惡的,是助他逃獄、不斷暗中救他的同囚逃犯劉江,原來竟是追查失金的東廠大特務,是他最大敵人。

不過本片跟很多新人首作一樣,雖然構思獨特、映像敏銳,但故事的鋪述仍感功力未足,顯得有點鬆散,未曾發展出精密緊湊的紋理,故此缺乏強烈的懸疑劇力,中段尤覺單調沉悶。杜琪峯雖然電影感迫人,不過講故事的技巧尚未夠引人入勝。

——《明報晚報》,1980年6月15日

杜琪峯談加入鳳凰

左起:杜琪峯與新聯職工盧兆璋、黃培、謝鳳儀。

青年時期,我不曾接觸任何左派的人士或團體,家中也沒有左派的親戚朋友,但在成長的年代,曾看過《甲午風雲》、《林則徐》等南方發行的國產電影,自然而然會受到這些電影的影響,對國家自然產生了一種感情。1980年,劉松仁先生接了鳳凰經理陳靜波導演的一部電影,我就這樣加入鳳凰,拍攝了我的第一部電影《碧水寒山奪命金》。我十分有幸曾在左派電影公司拍過電影,豐富了我的人生閱歷,讓我以後能從不同的角度去看待事物。一甲子以來,銀都機構在香港電影業曾經佔有重要的一席。一部電影成功與否,最重要在於創作人才,希望銀都能好好利用六十年間建立起來的根基,開創出下一個六十年的輝煌!

1981-1995

重建日子，
在改革大潮中尋求發展。

《黃河大俠》劇組部分銀都人員攝於嘉峪關。左起：剪接師顧志慧、導演張鑫炎、劇照師李惠麟、攝影助理蔡澤恩、燈光師畢沾。本片由銀都與「西影」聯合製作，具有「西部片」的風格，也是銀都開拓影片視野的成功作品。拍攝歷時三載，過程十分艱辛，故參與工作的人員常以「駱駝」自居。

銀都的成立與開拓

張 燕　北京師範大學藝術與傳媒學院副教授、博士

「文革」結束以後，經過十年的負面損耗和創作停滯的香港左派電影，迎來了空前巨變的香港狀況和內地情勢，猶如突然間被喚醒而顯得措手不及。

上世紀八十年代是香港社會政治震盪最突出和最嚴重的時期，也是港人文化心態最為複雜糾葛的時期。1982年中英兩國政府開始談判香港問題，「九七回歸」意向的出現，給香港社會帶來了政治、經濟、文化等全方位的巨大震動，更重要的是給香港人思想精神和生活態度帶來了前所未有的焦慮。當時香港民眾的集體反應飄忽不定、脆弱無助、沒有安全感，原本熟悉的「香港是我家」的信念出現了動搖。由此，歷史重置後的「浮城」生態和心態，成為了八十年代以後香港社會典型的主流意識。

這一時期，香港電影作為娛樂文化的主要形式之一，也適時地承擔起幫助港人實現精神上宣洩和生活上信念重建的責任。特別是「香港電影新浪潮」在1979年以《點指兵兵》、《蝶變》、《瘋劫》和《行規》四部影片為標誌誕生以後，隨後一大批年輕導演相繼崛起，推出了《名劍》（1980，譚家明）、《救世者》（1980，于仁泰）、《父子情》（1981，方育平）、《檸檬可樂》（1982，蔡繼光）、《殺出西營盤》（1982，唐基明）、《打擂台》（1983，黃志強）等一大批銳利先鋒的電影作品，將深刻的社會寫實成功地包裹在主流商業電影類型中，以新穎的電影語言、敘事風格和藝術理念來改造傳統電影。隨着商業電影理念的不斷拓新，電影市場也不斷良性發展，香港商業電影創作進入了蓬勃的多元化時期。

上述香港社會政治、文化等方面的變化，帶來了銀都發展非常現實的身份意識、文化認同問題。

新時期新挑戰——銀都成立

八十年代初至1997年間，無論香港還是內地，長城、鳳凰和新聯所面臨的社會情境和時空場域的重大變化，實際上已經將香港左派電影被動地裹挾進新時期的創作困境中，其生存與發展必然面臨社會歷史、產業氛圍、創作面貌等方面的重大考驗。

首先，「文革」十年的隔閡疏離，導致香港左派電影與香港商業化的時代割裂多年，創作理念缺乏與時俱進的更新能力，很難切近香港大眾文化現實和港人生存現狀。

其次，內地與香港之間區域性合作的推進，很大程度上削弱了「長鳳新」的特色優勢。

根據當時的相關規定，香港電影可以通過三種方式進入內地：一是經與內地協商後分賬引進，佔用進口影片配額；二是由內地發行機構一次性買斷引進；三是內地與香港共同投資合作拍攝的合拍片，可以在內地享受國產片的審批、發行、放映等優惠待遇。對香港電影機構來說，拓展內地市場的關鍵途徑就是兩地合拍，因為合拍片既是登陸內地門檻最穩、承擔風險較低、分享收益較多的重要方式，而且在內地與香港電影特色資源的優化整合中，可以創造出全新的電影生產力。在此背景下，又隨着香港「九七」回歸問題的確定，特別是九十年代以後隨着中國內地電影市場的不斷開放，以及借由中國電影合拍公司的橋樑作用，對大多數的香港電影公司來說，兩地之間電影合拍熱潮無疑是一種極大的福音。

但是對於左派電影公司的「長鳳新」來講，卻並不完全是一件好事。因為儘管此時的「長鳳新」仍享有方便前赴內地實拍風景名勝和與內地電影製片廠合作拍片的豐富資源，但相對於新藝城、嘉禾等其他香港電影公司來說，已經不再是獨一無二的文化優勢和特色資源了，原先佔有的內地特權很大程度上被削弱。這給「長鳳新」的電影創作帶來了極大的失落和一定的困境。

再者，「長鳳新」數十年的進步傳統，擅長於中國意識的文化表達，而弱於身在香港的銀幕本土意識的展示。而隨着內地逐漸開放與香港公司的普遍合作，與生俱來的中國文化認同優勢被消弭，而香港本土意識卻仍然沒有真正確立。

在這樣的新社會文化語境下，如何應對這些問題，都給這一時期的香港進步電影提出了嚴峻的挑戰。「長鳳新」要繼續生存和發展於香港影壇，必須尋求新的發展路徑和創作策略，必須對電影生產進行結構性調整，必須從以往身在香港、旨在建構中國文化認同的中國性，轉向先必須建構本土文化認同的香港性，然後再巧妙融合中國性的發展趨勢，只有這樣才有助於復蘇調整和轉型發展。

「文革」結束以後，「長鳳新」在各自發展瓶頸太多、困難重重的情況下，希望以團結協作的集體方式，努力尋求新時期左派電影的新突破。1981年，長城和新聯率先行動，聯合成立中原電影製片公司。

八十年代初，時任國務院僑務辦公室主任的廖承志提出了讓香港進步電影公司拍攝《少林寺》

和《太極拳》兩部武打片的建議，因為他認為少林拳和太極拳是中國最有名、最厲害的兩類武術。[1] 時任中原董事長的廖一原率先接下任務，在他的決策下，中原派出薛后、盧兆璋兩位編劇前往少林寺實地采風，最終選擇「十三棍僧救唐王」的壁畫題材發展成劇本。同時中原派出工作人員輾轉全國武校和賽場，海選有真功夫並具表演氣質的武術人才。

隨後1982年，中原推出張鑫炎導演、李連杰主演的功夫片《少林寺》。真實的少林功夫、秀美的山河風光，給予了觀眾前所未有的新鮮感；還有「全國武術冠軍」李連杰的獨特宣傳滲透力，更吸引了廣大香港電影觀眾的注意力。

影片公映後反響熱烈，市場成績空前成功。不僅香港票房高達一千六百多萬港元[2]，觀眾人次突破一百萬，而且成功地開拓了國際市場，海外版權在影片拍攝期間就紛紛被各國片商搶購，版權總收入超過二千萬港元[3]。影片在美國、泰國、澳大利亞、菲律賓、日本等多個國家上映時，均打破了華語片的賣座紀錄。

除了香港及海外市場飄紅之外，影片在內地公映時亦曾風靡一時，超過五億觀影人次的市場表現實為奇跡，此外還獲頒1982年文化部優秀影片特別獎的殊榮。

《少林寺》在海內外取得的巨大成功，不僅讓眾多進步電影人揚眉吐氣、信心百倍，也讓公司管理者看到了集思廣益、團結協作的重大優勢。

1982年11月[4]，「長鳳新」和中原正式合併，後來還逐漸加入清水灣電影製片廠、銀都娛樂、南方影業公司等企業，從此為一個擁有製作、片廠、影院、發行、廣告、宣傳等影視系統業務的綜合性、多功能集團企業——銀都機構有限公司。

銀都的成立與發展，有效整合了進步電影界的原有力量，開拓了發展新思維，並進一步保持和發展其作為愛國進步電影公司的優勢，為香港左派電影掀開了全新的一頁。

抓緊機遇開拓市場

客觀地說，合併之初銀都面臨着眾多問題，創作隊伍薄弱、生產力低、市場缺失、觀眾缺席等都是致命弱點，這些都關係着公司的基本生存和未來發展。可喜的是，銀都的管理者對自身條件和外在環境有着清醒的認識，主要以關注市場和重視觀眾為發展原則，並且有步驟地實施了相關發展策略。

整體而言，銀都實施了因勢利導、商業探索、迂迴突圍等切實可行的基本策略，努力保持發展優勢。

銀都初期，因勢利導是最重要、最核心的發展策略，主要依靠現有的電影人才將創作優勢發揮到極致，既確保了生存前提又創造了利潤空間。

首先是把握影片《少林寺》轟動海內外的天時商機，進一步推動銀幕「少林熱」和新一波「真功夫電影熱」，最大限度地利用該片的後續市場效應。1984年銀都迅速推出張鑫炎導演、李連杰主演的《少林小子》，既寓意了海峽兩岸對抗的深刻現實主題，而且也再創市場佳績，香港票房獲得二千二百二十八萬港元、位列當年香港電影票房排行榜的亞軍。旗開得勝之後，銀都又繼續拍攝李連杰主演的《南北少林》（1986）、《中華英雄》（1988）和許鞍華導演的《書劍恩仇錄》（1987）等影片。

其次是繼續1979年長城出品的《雲南奇趣錄》、《蘇杭姻緣一線牽》、《白髮魔女傳》和1981年《新疆奇趣錄》等一系列以內地為背景的影片成功之路，加大力度推進可以趕赴內地風景名勝實拍創作的地利資源。正如著名導演張鑫炎解釋《少林寺》為何在海外那麼受歡迎時，這樣說：「那時電視不普及，風景紀錄片海外華人都很喜歡看，所以編劇加入了少林十景的描寫。每個都有名堂，這也是照顧市場的商業行為」。正因為如此，《少林寺》實景拍攝的合拍模式才普遍盛行。其後，香港愛國進步電影不僅拍攝了《嶗山鬼戀》（1984）、《雲崗游俠》（1984）、《少林小子》奔赴內地嶗山、桂林、雲崗等實景拍攝的多類型故事片，而且還陸續推出了《大西北奇觀》（1984）、《神秘的西藏》（1985）、《中國神童》（1985）、《神州大地女兒國》（1985）、《中國三軍揭秘》（1989）等一系列的紀錄片，既創立了電影的獨特品牌，也極大地契合了當時廣大香港民眾和海外同胞渴望了解中國、旅遊中國的人和心態，取得了比較理想的市場票房和社會反響。

面對香港高度商業化的社會和香港電影濃烈的商業娛樂氣息，也因為作為香港電影製作機構，「我們總要拍攝一些為這裡的觀眾喜愛、接受、意識健康、藝術構思新穎的影片」，「在這裡拍電影，當然要面對商業化的問題」[5]。八十年代中期銀都開始大力向外拓展，有效地實施了揚長避短的商業創作策略。

相較於香港其他的電影製片公司，銀都最大的優勢和特色資源，就是和內地之間的緊密關係，既可以方便地去內地拍攝外景，也可以比較順暢地與內地政府部門、電影製片廠溝通合作。這種優勢在銀都團體的精心策劃下得到了成功發揚。

經營策略多元化

商業策略之一，就是實行合拍主導的原則，以己之長，攻競爭對手之短。

故事片領域，這一時期銀都大規模推進與內地各大電影製片廠的合作，深入挖掘和發揮合拍政策的優勢，推出了與西安電影製片廠合作的《黃河大俠》（1988）、《西太后》（1989），與珠江電影製片廠合作的《寡婦村》（1989）、《出嫁女》（1991），與八一電影製片廠合作的《中國三軍揭秘》，與上海電影製片廠合作的《我愛賊阿爸》（1989）、《最後的貴族》（1989），與深圳影業公司合作的《聯手警探》（1991），與福建電影製片廠合作的《武林聖鬥士》（1992），與青年電影製片廠合作的《秋菊打官司》（1992），與兒童電影製片廠等合作的《豆丁奇遇記》（1997）等一系列出色的影片。

此外，內地很多名山大川、旖旎風光、壯麗景致和風情奇觀，也被實景拍攝、精心製作成眾多紀錄片，成功地推向市場，深受港澳觀眾和海外僑胞的喜愛與追捧。

策略之二，是借重香港電影機構的製作優勢，彌補自身的商業性不足。

這一時期，銀都在加強與內地電影機構合作的同時，也與香港多個電影製片公司有步驟地推進合作，催生了與騰龍合拍的《福星臨門》（1989），與夢工廠合作的《飛越黃昏》（1989），與影幻合作的《玩命雙雄》（1990）、《婚姻勿語》（1991）、《籠民》（1992），與東方合作的《冒牌皇帝》（1995）、《非常警察》（1998），與嘉禾合作的《星願》（1999）等大量的影片。

導演梁治強（左）及錄音師黃鈞世，在清水灣片廠為《閃電戰士》做後期。

合拍策略的雙管齊下，既保證了銀都每年的電影產量的平衡發展，也有效地降低了投資成本和風險係數，發展了更廣泛的市場空間。

策略之三，嘗試商業開發、多種經營。

八十年代初，長城就嘗試成立僑發貿易公司，開始商業多種經營，在北京、上海、廣州、杭州等全國各大城市的機場、車站、口岸等，開設了一些免稅商店，嘗試涉足旅遊事業。[6] 著名影人石慧就曾擔任過經理職務。

如此商業開發，充分發揮了內地優勢，最大的好處是為香港進步電影積累更多的資金，更好地促進電影拍攝製作的品質和數量。

對於本土市場狹小的香港電影來說，對台灣市場的依賴性很強，尤其是在七十代商業化電影全面鋪開以後，台灣市場的賣埠價往往能佔到香港電影總收益的三分之一，甚至有時候達到二分之一。但長期以來因為右派「自由總會」的政治排斥，不僅導致了「長鳳新」出品的影片完全不可能進入台灣公映，而且只要參與過左派電影製作的電影人都會被台灣市場所禁止。比如王天林曾受邀替新聯拍攝多部影片，儘管已採用化名，但還是被「自由總會」發現並取消多年的會員資格；八十年代初以後，李翰祥因為獲准到北京故宮、圓明園等實景拍攝《火燒圓明園》（1983）、《西太后》（1989）等影片，而被「自由總會」取消會籍，必須寫悔過書才能恢復，同時梁家輝因為主演了上述影片而被禁止入台，很長一段時間內因無片可拍而淪落為街頭商販；著名導演張徹也曾因為到內地拍攝《大上海1937》等影片，而遭受右派影界指責與處罰。這些事例說明，長期以來香港影壇儘管有很多願意與銀都合作的編劇、導演、演員等，但因為右派影界的阻撓和對台灣市場的顧忌，他們中的絕大多數選擇了放棄。這始終成為了香港愛國進步電影進一步市場拓展的重要瓶頸。

為了爭取到更大的創作生存和市場空間，也為了吸納到更多的人才和有效保護電影人，銀都想方設法衝破台灣市場的限制屏障，積極採取了迂迴突圍的彈性策略，「為突破台灣市場，不堅持用『銀都』公司的名義」[7]，而允許用香港獨立公司的名義來出品影片，以此巧妙地改頭換面進入台灣市場。這樣就出現了很多銀都作為幕後主導者的影片，比如映之道製作公司出品的《廟街皇后》（1990），影幻製作公司出品的《玩命雙雄》（1990）、《婚姻勿語》（1991）和《籠民》（1992），華映製作公司出品的《馬路天使》（1993），影像公司製作的《湘西屍王》（1993）等。此外，銀都還以子公司名義，巧妙地與邵氏（也以子公司名義）以及台灣公司等進行合作，比如邀請著名導演劉家良執導的《南北少林》就是如此操作，成功通過邵氏版權代理的方式進入台灣市場。[8]

八十年代後期，台灣當局宣佈解除戒嚴，開放兩岸經濟、文化等方面的交流。在這種意識形態被一定程度鬆綁的背景下，銀都更靈活發展了迂迴突圍的策略，有效利用獨立公司名義與一些「自由總會」的會員公司合作來爭取台灣市場，待台灣上映結束後，再恢復銀都品牌進入香港和內地的電影市場。當年夢工廠出品的《飛越黃昏》（1989）、台灣學甫公司出品的《人在紐約》（1990）等影片，就是這樣的狀況，取得了不錯的市場效應和藝術成就。等到九十年代台灣市場進一步放開以後，銀都更嘗試直接與巨龍等台灣公司合拍《西楚霸王》（1994）等影片。

以此明暗出擊、相互配合的策略，銀都不僅大大提升了與電影人廣泛合作的機會和影片的生產量，也成功地拓展了台灣市場，最大限度地確保了電影的收益空間。

新銳導演的搖籃

相對於完全香港本土背景的電影公司，銀都作為左派電影主力的電影公司，存在的問題和劣勢也非常明顯。

首先，合併初期，銀都既承繼了原「長鳳新」公司的有效電影資源，但同時也接收了編導演人員退休多、機構贍養負擔過重、創作生產力嚴重不足等相關問題。為減輕公司的運營壓力和加大利益空間，也為了更好地啟動創作力，銀都大幅改變傳統自身培訓人才的狹窄機制，落實之前「長鳳新」嘗試和杜琪峯（《碧水寒山奪命金》，1980）、方育平（《父子情》，1981；《半邊人》，1983）等年輕導演力量合作的策略經驗，以「香港電影新浪潮」的湧現為契機，大範圍地選擇創作理念基本一致、激情銳氣的新導演加盟，希望借助新生力量的本土意識和創作求新，來實現新時期電影事業的新發展。

方育平是香港左派電影公司合作中的最佳福將，其電影藝術創作的聲譽正隆、獲獎率最高。1986年，方育平繼續為銀都導演了移民題材電影《美國心》，影片雜糅戲劇性和紀錄片的創作風格非常大膽新穎，又一次成為香港影界輿論的寵兒，並再一次贏得香港電影金像獎最佳導演獎。

張之亮1993年為銀都執導的《籠民》，是銀都與年輕導演合作中另外一部取得突出成就的影片。影片聚焦於香港底層小人物猶如動物一樣常年居住於籠子內的「籠屋」公寓現象，巧妙觀照回歸前香港社會特定的社會政治境遇，被輿論界讚譽為「這類深入民間的艱辛創作」，「逆流而上，難能可

貴」，一舉贏得第十二屆香港電影金像獎、第三十八亞太影展最佳影片等多項大獎。

冼杞然是香港新浪潮重要導演之一，為長城先後拍攝過《冤家》（1979）、《情劫》（1980）、《薄荷咖啡》（1982）等大膽探索多線索、多段落敘事的風格化電影，頗吸引影界注意力。1994年，他為銀都拍攝了由張藝謀監製和呂良偉、張豐毅、關之琳等主演的古裝歷史片《西楚霸王》，是銀都在九十年代中期之前製作規模最大的一部電影。影片公映之後，雖然因為寓戲劇性愛情於正史創作的方式被輿論界褒貶不一，但其拍攝手法卻得到普遍的肯定，而且帶來一千五百萬元的票房成績。

許鞍華為銀都拍攝了根據金庸武俠小說改編的《書劍恩仇錄》（1987）和《香香公主》（1987）。劉國昌為銀都先後執導了關注香港不良青少年的《童黨》（1988）和描摩廟街鴇母等底層小人物生活的《廟街皇后》（1990）等充滿香港草根意味的影片，分別贏得第八、十屆香港電影金像獎「十大華語片」等獎項的肯定。

此外，銀都還出品了青年導演鮑起鳴（即鮑德熹）執導的《爵士駕到》（1985）、邱禮濤導演的《靚妹正傳》（1987）、李志毅導演的《婚姻勿語》等影片，社會反響不錯，很大程度上推動了八十年代以後香港電影多元化的創作格局。

可以說，銀都一定程度上已經成了香港影壇培養「新浪潮」以及「後新浪潮」年輕導演的重要搖籃。包括方育平、杜琪峯、冼杞然、劉國昌、李志毅、邱禮濤、鮑德熹等在內的多位導演，他們的電影處女作都是在「長鳳新」或銀都問世的。

同時銀都還積極策劃和推進與眾多著名導演的合作，先後推出了劉家良《南北少林》（1986）、張徹《大上海1937》（1986）和《西安殺戮》（1990）、李翰祥《西太后》（1989）和《敦煌夜譚》（1991）、謝晉《最後的貴族》（1989）、牟敦芾《黑太陽731》（1989）、關錦鵬《人在紐約》（1990）、郭寶昌《聯手警探》（1991）、張藝謀《秋菊打官司》（1992）、袁和平《詠春》（1994）、于仁泰《夜半歌聲》（1995）等一系列重量級影片，為提升藝術品牌和市場號召力再下關鍵的一城。

通過這些合作，銀都儘管沒有實現市場票房和經濟收益的大幅改觀，但是卻贏得了很多獎項，在香港及海內外贏得了很大的藝術聲譽和社會影響。

其次，電影創作不夠豐富，商業性、娛樂性不足，是一貫堅持進步主張和「影以載道」的銀都的突

出弱點。八十年代中期以前，除了《少林寺》、《少林小子》最具市場競爭力之外，整體的製作面貌及市場佔有率，與主觀的期望仍有差距。這一時期，身處商業化氛圍和產業化環境中，銀都希望不再局限於中國文化、倫理道德和意識形態的教化性表達，而是力求故事情節的張力、人物語言的本土化和觀眾易於接受的橋段，即力圖以生產適合香港市場和觀眾的商業性影片，來實現真正落地香港本土的目標。於是八十年代中期以後，類型電影的多元化推進成為了銀都發展的重要策略。

對此，銀都採取了最直接的借力打力型的措施，一方面主動出擊、密集參與和寰亞、星皓、寰宇、一百年等香港製片機構的精誠合作，另一方面也廣泛邀請杜琪峯、爾冬陞、劉偉強、趙良駿等香港知名導演來執導各類題材，從而在短期內有效形成多樣化類型電影的格局，並成功奠定本土化發展的電影態勢。具體創作過程中，首先在《少林寺》已經開創本土市場的武俠功夫片方面，銀都再接再厲繼續拓展。回歸前，在《少林寺》與《少林小子》創造的市場高起點基礎上，銀都又出品了《中華英雄》（1988）、《書劍恩仇錄》（1987）、《少林豪俠傳》（1993）、《怪俠一支梅》（1994）、《青蜂俠》（1994）、《詠春》（1994）等武俠功夫片。

此外，銀都的長處在於電影精神文化，特別是「長鳳新」成立以來所堅持的導人向上、深刻寫實的創作傳統。面對八十年代以後香港社會的轉型和港人心態的轉換，銀都也一如既往地堅持現實主義創作精神，生產了一批有深刻人文內涵的寫實影片，成功地樹立了藝術品牌。比如說，對之前長城、鳳凰等擅長的傳統喜劇片、情感片進行了現代性拓展。徐克的《滿漢全席》（1995，又名《金玉滿堂》）、邱家雄的《福星臨門》（1989）、劉國權的《減肥旅行團》（1997）等喜劇片，《婚姻勿語》、《傻女之戀》（1993）等愛情片陸續推出，其中《滿漢全席》還成功晉級1995年香港電影票房排行的第五位。此外對於一些以往沒有嘗試或極少涉及的影片類型，銀都也大膽嘗試。回歸前，張之亮的《玩命雙雄》、郭寶昌的《聯手警探》、黃志強的《省港第一號通緝犯》（1994）等警匪動作片，《黑太陽731》、《西楚霸王》等歷史片以及恐怖愛情歌唱片《夜半歌聲》等一批多類型影片出現。

應該說，商業類型片的多元推進，只能算是銀都轉向「香港性」定位的外在包裝，並不是最本質的關鍵策略。銀都要真正地實現香港本土化發展，還必須以香港社會生活和文化特色為本位，來推進電影內容生產。只有這樣，電影中所呈現出來的文化認同，才真正是植根於香港社會肌理和文化脈絡的。因此八十年代中期以後到香港「九七」回歸前，銀都在繼承「長鳳新」等社會寫實的優秀傳統時，進行了都市化、現代性的發揚，開始真正着力於現代香港都市中普通的人和事，特別是處於香港弱勢境遇的底層小人物，不僅真實記錄他們的生存狀況和悲劇命運，而且細膩描摹他們艱難苦澀的內心。通過一系列的影片嘗試，銀都希望在香港平民真實生活的寫實性故事再現系統中，呈現和凸顯香港典型的草根性特點，以此來有效建構香港特性的文化認同和身份意識。

引領兩地合拍新潮流

在長期的歷史選擇下，香港左派電影機構在內地實施改革開放以後有了更全面的拓展。1978年，長期領導香港進步電影事業、時任國務院港澳辦主任的廖承志在北京召開的香港愛國電影工作者會議上，對左派電影公司作出這樣的指示：「祖國的名勝古跡、名山大川，都可以拍外景，內地大力支持」[9]。與此同時，內地的國家旅遊局希望積極發展對外旅遊業，主動歡迎香港進步電影機構進入內地拍攝風光旅遊片和各種類型的故事片，甚至把全國劃分成三大區域，長城負責華東沿海、新疆、雲南、四川等地，鳳凰主掌東北、華北、西北地區，新聯則負責其他地區。[10]不僅如此，內地主管機關還賦予了香港進步電影機構以特殊的優越扶持條件，在1981年的《進口電影管理辦法》中明確規定：左派公司與內地合拍電影，直接由國務院港澳辦同有關地區和單位聯繫，其他香港電影公司務必經過中國電影製片公司管理，必須經國家電影主管機關審查劇本通過才行。而且在實際操作中，左派機構每年都有幾部在內地享受國片發行待遇的電影配額。如此的時代際遇和政策傾斜，對「文革」期間飽受創傷的左派電影來說是一針強心劑。

香港左派電影公司緊緊抓住了這個機會，在很短的時間裡就組織多部電影北上拍攝，包括鳳凰出品、由杜琪峯赴內地實景拍攝的武俠片《碧水寒山奪命金》（1980），長城公司拍攝的《雲南奇趣錄》（1979）、《蘇杭姻緣一線牽》（1980）、《白髮魔女傳》（1980）等影片。1982年，長城和新聯聯組的中原電影製片公司推出了張鑫炎拍攝的電影《少林寺》等，影片選擇河南嵩山少林寺實景拍攝，邀請了李連杰等武術專才加入，全片真打風格和壯美風景，明顯區別於當時香港影片影棚拍攝的虛假風格，吸引了無數觀眾成功開拓了廣泛的國際市場。

《少林寺》的成功，直接觸發了香港左派電影業與內地電影業之間的密集聯動。同年主營發行的南方公司利用新聞素材剪輯成紀錄片《今古奇觀》，影片將中國秀麗河山、歷史古物、奇人逸事、美景意趣融於一爐，香港公映票房近一千萬元，觀眾人次七十九萬[11]，進一步推動兩地合拍潮流。銀都得到了極大的鼓舞，延續著展現中國壯麗河山和悠久歷史文化、弘揚民族氣節和愛國情懷的路線，陸續推出了《南北少林》、《中華英雄》、《書劍恩仇錄》多部武俠功夫片以及《大西北奇觀》、《神秘的西藏》系列人文紀錄片，不僅空前彰顯出其獨特的中國文化品牌和認同意識，與當時一味強調本土意識的香港主流商業片也有着明顯的差別，而且在香港銀幕上也契合了當時香港民眾和海外華人對改革開放以後的中國所表現出的極大關注。

《少林寺》石破天驚的成功，成為了鮮明的時代號角，也因此一「拍」漸「合」，為新興的兩地合拍片注入了飽滿的熱情，直接推動香港影業與內地影業之間的密切合作，而且也開啟了以銀幕

《神秘的西藏》劇組人員梁承桑（右二）、翁午（右一）訪問藏民家。

為載體、全球傳播中國文化的新時期。少林題材的功夫片風起雲湧，迅即成為了兩地合拍創作主流。之後從少林題材逐漸發展至武當門派、武林人物等，創作出了《武林誌》（1984）、《武當》（1984）、《浪子燕青》（1984）、《新方世玉》（1984）、《自古英雄出少年》（1983）等一大批作品。其後多數合拍片都如法炮製。事實上，就產業發展形態和國際影響力來說，儘管香港電影整體上要遠超於尚未深度發展的內地電影，但內地市場的存在卻有着重要的意義。對香港電影來說，或許八十年代至九十年代上半期黃金時代時，東南亞國家的巨大市場創造了香港電影「產即銷」、甚至「未產先銷」的輝煌，那時內地市場無足輕重。但一旦東南亞國家和台灣地區等海外市場逐漸陷落，內地市場往往扮演着被香港電影依賴的角色，不僅是香港電影最有效的突圍方向，也是香港電影發展轉型的最好途徑。比如1978年香港電影出現了一定程度的市場行銷困局，不僅星加坡、馬來西亞等華人眾多的地區自1977年下半年開始將外片進口版稅由20%提高至40%，菲律賓的華語影片需求量減少了60%、片商購片價減少了40%，印尼的外片引進配額也逐年削減，而且原本香港電影廣受歡迎的韓國和日本市場也大舉萎縮，韓國每年只准引進三部華語影片、每部影片必須繳納二萬美金的保證金，日本除了早年的李小龍電影外幾乎不引進香港影片。[12] 這些傳統市場的變局，導致香港眾多電影公司出現生存危機，必須拓展新的市場空間。

於是一時間，在銀都率先密集合拍的引領示範下，進軍內地拍攝電影成為當時香港影壇的時尚潮流，名勝古跡的實景創作也屢屢成為香港電影賣座於東南亞的有力招牌。香港的新崑崙、華文影業、聯城影業、思遠影業等獨立電影公司陸續開闢內地。眾多導演都積極嘗試推進兩地合拍片。昔日「長城大公主」夏夢創立的青鳥電影公司連續登陸內地，與內地合作拍攝許鞍華電影《投奔怒海》（1982）、嚴浩電影《似水流年》（1984）、牟敦芾電影《自古英雄出少年》，不僅香港金像獎、內地金雞獎等藝術收穫非常突出，而且市場反響也很熱烈。其後，徐小明拍攝香港票房超過一千五百萬的《木棉袈裟》（1985）和《海市蜃樓》（1987），劉家良導演的《南北少林》也斬獲一千八百多萬的香港票房，這都為兩地合拍片的全面推進更加強了市場信心。

總而言之，從八十年代到香港回歸前這段時期，儘管銀都的發展也屢經挫折，但憑藉體制化改革、本土化摸索和商業化推進，走出了一條百花齊放、寓教於樂、藝術與市場兼重的切實轉型和有效發展之路，同時以引領合拍和啟動內地市場的全新角度，再次比較成功地承載起中國文化意識表達的香港銀幕使命。

〔1〕 參見本書資料〈廖承志與《少林寺》〉，感謝銀都機構和董事長宋岱先生的提供。

〔2〕 廖一原在香港《大公報》1982年3月8日發表的文章，收錄於中國電影家協會編：《中國電影年鑑1982》（北京：中國電影出版社，1983），頁663。

〔3〕 子嬰：〈如何利用得天獨厚的條件？──淺談《少林寺》的得與失〉，《中外影畫》第25期（1982年3月），頁20。

〔4〕 關於「銀都」成立的時間，多數認為是1982年，但據現任董事長兼總經理宋岱在一次座談會中介紹，真正運作開始是在1984年。

〔5〕 原長城總經理、後任銀都總經理傅奇的話。參見石銘：〈電影－企業－多元化──訪傅奇談長城〉，《中外影畫》第12期（1981年2月），頁50。

〔6〕 原長城總經理、後任銀都總經理傅奇的話。參見石銘：〈電影－企業－多元化──訪傅奇談長城〉，《中外影畫》第12期（1981年2月），頁52。

〔7〕 前銀都副總經理馬逢國的話，參見香港電台《百年夢工廠》系列節目之《香港電影無國界》。

〔8〕 銀都製作總監林炳坤先生的憶述，參見2005年筆者對林炳坤先生的採訪。

〔9〕 許敦樂：《墾光拓影》（香港：簡亦樂出版，2005），頁97。

〔10〕〈大陸今天邀「長鳳新」拍旅遊片〉，香港影視叢刊《攻勢》（香港：香港影視出版社，1978年3月），頁5。

〔11〕許敦樂：《墾光拓影》（香港：簡亦樂出版，2005），頁101。

〔12〕亦楓：〈獨立製片〉，香港影視叢刊《攻勢》（香港：香港影視出版社，1978年3月），頁6。

銀都在香港電影黃金年代的遺產

李焯桃口述　香港國際電影節協會藝術總監
鄭傳鍏執筆　香港電影評論學會理事、傳媒人

五六十年代曾經穩佔香港電影一席之地的長城、鳳凰、新聯等左翼電影公司，經過十年「文革」的折騰，到七十年代後期已經被香港電影市場邊緣化。產量大減之外，當時的出品不論是電影美學還是社會觸覺，都和時代脫了節。雖然有張鑫炎的《巴士奇遇結良緣》（1978），嘗試結合社會變遷（以巴士售票制度發展為故事骨幹）和愛情喜劇，取得了一定反響的例子。但更多是像《白髮魔女傳》（1980），以黃山實景做賣點，惜其鏡頭調度、動作設計，都還是六十年代新派武俠片初起時的狀態，直如被封在時間囊中一樣。一系列因應當時光棍喜劇潮流的喜劇如《奇人奇事奇上奇》（1979）、《光棍神偷雙彩鳳》（1978）等，不論導演是傳統的愛國影人，還是化名的外來借將，出來的作品都有節奏混亂，笑料生硬，兼且硬套過時社會景況的尷尬。面對這個局面，長城、鳳凰以至後來的銀都，都開始尋找合作對象，引入年輕的導演人才。

盛產「最佳電影」

事實上，六十年代國語片盛行的一條龍片廠體系，到八十年代港產片時代已經讓位給較鬆散的獨立、衛星公司製作模式，「長鳳新」尋求外來人才合作，除了因為內部人才老化的困難，也是外部製作環境變化的因應之道。由1980年至1995年間，參與了「長鳳新」以至後來銀都電影創作的外來導演有冼杞然、杜琪峯、方育平、許鞍華、劉國昌、邱禮濤、關錦鵬、張之亮、李志毅等年輕新銳，以及像李翰祥、劉家良、牟敦芾、謝晉、王進、張藝謀等成名的中港導演。可以說，這些「長鳳新」／銀都體系外導演的作品，構成了其作品的主體，亦對香港電影文化與工業造成一定的影響。首十二屆的香港電影金像獎之中，共有四屆的最佳電影是出自銀都體系，分別是第一屆的《父子情》（1981）、第三屆的《半邊人》（1983）、第九屆的《飛越黃昏》（1989）以及第十二屆的《籠民》（1993）。如果加上夏夢主持的青鳥電影公司那兩部：第二屆的《投奔怒海》（1982）和第四屆的《似水流年》（1984），左翼電影系統的出品，就佔了頭十二屆香港電影金像獎最佳電影的半數。這固然是和香港電影金像獎選民偏好文藝類型有關（正好是「長鳳新」／銀都的主要創作方向），但亦證明了雖然銀都產量不多，但其出品的平均質素，在當時整體港產片之上。

八十年代初的香港電影新浪潮是一個重要的分水嶺。1978年至1980年間，一批由電視台出身的新導演推出長片處女作，徐克、許鞍華、力育半、嚴浩等電影作者的出現，把香港電影創作帶上了一個新台階。在這批電視導演的處女作中，冼杞然為長城導演的《冤家》（1979年7月26日首映）僅遲於1978年12月14日首映的《咖喱啡》〔導演嚴浩，其父親嚴慶澍為《新晚報》編輯，「長鳳新」的《閃電戀愛》（1955）、《香噴噴小姐》（1958）、《女人的陷阱》（1958）等多部電影，便是由其小說改編的〕，成為新浪潮的濫觴之一。之後冼杞然在長城和銀都完成了《情劫》（1980）和《薄荷咖啡》（1982）兩片，然後轉入德寶公司成為八十年代商業製作的中堅力量。

新導演的舞台

銀都和香港「新浪潮」導演的合作，最引人注目的一段還是方育平的三部作品。1980年，在電視台已經佳作不斷，且引人注目的方育平離開香港電台電視部，加入鳳凰公司。他分別在1981年和1983年完成的《父子情》和《半邊人》得到影評人的激賞，先後在《電影雙周刊》以大量篇幅介紹評論。相比起同期譚家明、黃志強等「新浪潮」導演，在風格上大舉引入歐美的現代電影語言、美學理念和文化符碼，重形式、輕內容的做法，方育平的電影着重人物感情與生活細節刻劃，關注低下層生活，形式的創新從為內容服務的角度出發。這兩部電影的精神，上承五六十年代左翼電影的傳統，也可視作三四十年代中國電影寫實主義人文傳統的支流。他用現代的形式結合當時的環境，繼承了傳統精神。可貴之餘，更和當時「長鳳新」的狀況配合得絲絲入扣。

可能是因為這種電影作者與機構在精神上的吻合，當其他「新浪潮」導演完成最初幾部破格之作，紛紛向從俗的市場低頭之際，方育平卻在銀都完成了他至今在形式上最為大膽的《美國心》（1986），這部打破港產片慣見的敘事方式，結構時空交錯，起用非職業演員演回自己的電影，可以說是導演「放盡來拍」之作。若果不是有前兩作的成功，以及銀都機構不是單單追求票房業績的娛樂商人，在八十年代的香港出現這部電影恐怕是不可能的。

在八十年代和銀都合作的新導演也不是所有人都一炮而紅的。杜琪峯在1980年為鳳凰拍攝了風格粗礪、情節懸疑的《碧水寒山奪命金》後，回到了電視台繼續磨練，六年後才重新踏足影壇。和方育平一樣是港台名導的單慧珠在銀都推出她的第二部電影《愛情麥芽糖》（1984），則計算錯誤，票房慘遭敗績，從此沒有拍片。而如今是奧斯卡最佳攝影獎得主的名攝影指導鮑德熹，當年以本名鮑起鳴拍攝的唯一導演作品《爵士駕到》（1985），雖結構鬆散，人物模糊，卻是港產片中少有的歌

《中華英雄》在張家口完成拍攝工作後的慶功宴上。左起：李連杰、徐小明、林炳坤、施揚平。

舞片嘗試，情節明顯受到當時流行的青春題材以及《勁舞》等荷里活歌舞片影響，是一個有趣的失敗之作。

八十年代初和方育平、冼杞然等導演合作後，八十年代中後期至九十年代初，銀都繼續找新晉導演拍片。期間劉國昌完成了《童黨》（1988）、《廟街皇后》（1990）、張之亮拍了《飛越黃昏》（1989）、《玩命雙雄》（1990）與《籠民》（1993），還有李志毅的《婚姻勿語》（1991）。當中《童黨》和《廟街皇后》走的是銀都傳統的關注低下層寫實路線，雖然片中的低下層不再像傳統左翼電影中那麼純真善良。劉國昌在片中大量起用非職業演員，強調低下層青少年心態的「反文藝」處理，既是他拍電視時一貫關注的題材，也算是方育平《半邊人》、《美國心》開創之寫實風格的延續。而張之亮則是更討好的雅俗共賞文藝路線，於是兩部作品都在香港電影金像獎中拿下桂冠。其中，《籠民》因為如實呈現低下層的市井語言而被列為三級片，而銀都並沒有因為市場考慮而妥協，可見他們對「寫實」的堅持。更有趣的可能是李志毅，他的導演首作《血衣天使》（1988）是當時大行其道的剝削電影，以性和暴力作賣點。到他和銀都合作的《婚姻勿語》則來個一百八十度的轉變，講中產家庭的男女關係，以精緻的中產生活想像作包裝，確立了他個人以及後來UFO的作品風格。

擦亮招牌　突破陣地

除了提供機會讓新導演出道或建立個人風格，銀都在八九十年代亦不乏和成名導演的合作。當中「新浪潮」導演許鞍華改編金庸小說的《書劍恩仇錄》（1987）和《香香公主》（1987），是最早的一次。這兩部許鞍華改變路線的大製作在票房上差強人意，評論亦毀譽參半。但作為一個電影作者，許鞍華努力在主流市場模式與個人創作理念間對話、互動，不甘心於從俗的努力卻不容抹殺。而這樣一個努力的機會，很難想像當時香港其他電影公司可以提供。

另一位當時的新銳導演關錦鵬，在拍攝《人在紐約》（1990）時已經憑《胭脂扣》（1988）成名，銀都和他的合作多少想起擦亮招牌的作用。這部起用了中港台三地台前幕後工作人員的作品，也不負所托，在第二十六屆台灣金馬獎之中，以《三個女人的故事》的片名，拿下了包括最佳電影在內的八個獎項。在金馬獎這個冷戰背景下成立，以宣揚反共意識形態為最初目的的電影頒獎活動中，左翼公司（雖然不是以銀都名義報名）出品的電影，壓倒了在台灣新電影發展中有里程碑意義，還拿下威尼斯影展金獅獎的《悲情城市》（1989），這個賽果實在耐人尋味。

另一次更成功的擦亮招牌出品是和內地第五代導演張藝謀的合作。當時張藝謀接連幾部作品都不能在內地公映，正陷入低潮。這時候銀都主動提出合作，結果完成了《秋菊打官司》（1992），一反他之前作品的強烈視覺風格，低調寫實，講當代農村故事。這部電影在威尼斯影展拿下了金獅獎，而張藝謀也以此為契機，找到了左右逢源，俘虜全國觀眾的門路。從這點來看，張藝謀是所有和銀都合作過的導演之中，所得最多的一位。

除了八十年代出道的新導演，銀都亦和不少出道已久的中港導演合作。其中最著名的當數李翰祥和謝晉。李翰祥的《西太后》（1989）是之前兩部話題作《火燒圓明園》（1983）和《垂簾聽政》（1983）的續篇，成為李氏宮闈片的壓卷之作。而和李翰祥差不多同期成名的內地名導謝晉，則在紐約拍了一部《最後的貴族》（1989），雖然對舊中國上流社會和海外華人的生活想像有些脫節，但無疑是中國導演走出國門的先鋒之作。至於最特別的一次合作經驗，應該是由牟敦芾導演的《黑太陽731》（1989）。這是香港實行電影三級制以來，第一部被定為三級的本地電影。根據侵華日軍在東北進行生化武器人體實驗的史實拍攝，早就以極之沉迷殘忍暴力場面知名的牟敦芾，在電影中毫不保留地大量展示殘酷實驗場面。

民營電影發展局

八十年代是香港電影最風光的十年，同時也是堆砌笑料、奇觀、煽情場面，企圖一網打盡所有觀眾的過度計算之作大行其道的年代。因為抱持文以載道，道人向善／向上的理念，加上沒有不顧一切追求利潤的壓力，銀都在這段時間和香港電影人的合作就起了一個重要的作用。很多被視為缺乏商業考慮的文藝作品，通過銀都才有機會面世。這些作品之中有誠懇紮實的言志之作，或是以寫實細節取勝的話題作，就算是一些不太「文藝」的例子像脫離實際生活的《爵士駕到》、暴力場面可議的《黑太陽731》，因為其極端的態度，也很難想像在其他電影公司可以開拍。銀都的出品，讓香港電影的黃金十年多了幾分人文氣息，另類風光。

從支持商業主流以外的作品這一角度來看，「長鳳新」／銀都機構在1980年至1995年間扮演了一個類似今天電影發展局和藝術發展局，提供拍片資助（主流和非主流兼顧）的角色，為不少新導演提供第一次執導筒的機會。除了上文談及的杜琪峯、方育平、劉國昌等，還有可能是近十幾年香港拍片最勤的多產導演邱禮濤。相比起現時政府機關的比例資助，銀都當時是全資投入，而且出錢出人，全程參與，所以才會有許鞍華的《書劍恩仇錄》和《香香公主》這兩部大製作。而更重要的

是，銀都旗下有雙南線及後來的影藝戲院這個上映渠道，讓那些不易討好普羅觀眾口味的作品，也有相當的映期曝光（如《美國心》以一百一十三萬元票房有十三天映期，長過同年關錦鵬《地下情》五百萬元票房的十二天映期），這點可以說是遠遠勝過目前拿公帑資助拍攝，卻難找商業放映檔期的獨立電影了。

張鑫炎的慧眼

雖說八十年代「長鳳新」／銀都體系的電影創作以外來導演的創作較引人注目，六七十年代內部培養的導演人才多數跟不上步伐，但當中也有張鑫炎一個例外。這位剪接出身的導演，在執導梁羽生原著的《雲海玉弓緣》（1966）時，開始了新派武俠片的世代（比胡金銓的《大醉俠》（1966，但比《雲》片晚數月）、張徹的《獨臂刀》（1967）都要早公映），更重要的是起用了武術指導唐佳、劉家良，開發了「威也」這種成為港產片標誌的特技。可惜，因為政治氣氛的劇變，唐佳、劉家良兩人在長城揚名立萬，卻為邵氏所重用，在那裡卓然成家，大展拳腳。在「文革」十年間，武俠片作為一種脫離革命群眾、階級鬥爭的片種難以在「長鳳新」有大發展，張鑫炎後來只是拍了另一部梁羽生作品改編的武俠片《俠骨丹心》（1971）。他下一次改編梁羽生已是九年後的《白髮魔女傳》，如前文所述就像是打開了時間囊一樣。這時候的香港武俠片經過多次變革，動作設計從實感技擊，到諧趣功夫，已是極盡刺激感官之能事。左翼電影公司受制於當時台灣當局的打壓，實難以找到外邊的武術指導合作，跟這一波的技術進步接軌。

打破這個困局的是《少林寺》（1982），臨時接掌導筒的張鑫炎想到起用武術運動員這一招，由他們自行設計武打動作，結果大獲成功，掀起了一陣真功夫電影的熱潮。在當年的香港電影票房之中，《少林寺》以一千六百一十五萬元排第四，更壓倒了同時排在賀歲檔的劉家良導演作品《十八般武藝》（票房未到一千萬元），也算是打了一場漂亮的翻身仗吧。老實說，以觀賞為主，模仿體操表演的武術運動算不算「真功夫」可以討論，但張鑫炎無疑是在傳統技擊和北派舞台兩個源流之外，另闢了一個電影動作設計的路數。而他作為武俠片導演，亦重新上路成功，直到九十年代還導演了《少林豪俠傳》（1993）。

其實從其他「真功夫」電影的觀眾反應來看，這場熱潮主要是來自一位明星的魅力。在一眾由武術隊選拔的演員之中，李連杰無疑是最有觀眾緣的一位。當時和他配戲的其他武術運動員如黃秋燕、于海、胡堅強等等，在三部「少林寺」系列之後，都沒有特別引人注目的作品。只有李連杰，幾年

後經過徐克「黃飛鴻」系列的重新包裝，成為一代動作巨星，繼而進軍荷里活。張鑫炎在起用唐佳、劉家良之後，又一次扮演了伯樂的角色。發掘出李連杰這個級數的明星，不單在左翼電影公司，甚至在整個八十年代的香港電影工業中都是難能可貴的。在香港人的娛樂被TVB掌控的八十年代，幾乎所有的明星都是無綫藝訓班出身，在電視台成名（當中沒有一位是動作演員）。銀都以電影公司捧出這樣一個大明星，多少是有點無心插柳的意外收穫。但就算這樣，張鑫炎已值得被電影史家記上一筆了。

1984年，許敦樂（左）與邵逸夫商討在內地合作拍片的可行性。

1981

長城

財神到　新疆奇趣錄 ₁　飛鳳潛龍

鳳凰

父子情 ₂

南方

廬山戀（上影）　一江春水向東流（崑崙）

青春之歌（北影）　天雲山傳奇（上影）

歸心似箭（八一）　三毛流浪記（粵語版）（崑崙）

巴山夜雨（上影）　瞧這一家子（北影）

今夜星光燦爛（八一）　亡命客（北影）

大渡河（長影）　喜盈門（上影）

辛亥風雲（新影）　南昌起義（上影）

革命軍中馬前卒（上影）　新金牌女將（青影）

1　新疆紀錄片。

2　獲選為「百年百部最佳華語片」。第一屆香港電影金像獎最佳影片、最佳導演。
　參加柏林電影展。

國產電影的
新熱潮

彩色感人文藝故事片

巴山夜雨

榮獲「金雞獎」五項大獎

最佳故事片獎·最佳編劇獎·最佳音樂獎
最佳女主角獎·最佳男女配角獎

題材獨特 構思巧妙

劫後餘生·同舟共濟
劇力萬鈞·撼人心靈

青春影后
張瑜

葉楠編劇 高田

李志興·仲星火·強明·歐陽儒秋主演 總導演:吳永剛 導演:吳貽弓 攝影:曹威業

上海電影製片廠攝製
香港南方影業公司發行

《巴山夜雨》海報。

1981年,南方發行了十六部國產影片,與前兩年發行的國產影片不同,這些影片大多是新拍的。其中,有多部歷史戰爭大片,但更多的是具有濃烈文學氣息和浪漫色彩的影片,如《廬山戀》、《天雲山傳奇》、《歸心似箭》、《巴山夜雨》、《今夜星光燦爛》等。這股熱潮,應該說是由上一年的《小花》帶動起來的。這種現象的產生,可以說是內地電影在歷經十年「文革」的壓抑後,創作人員在美學觀念上的一種突變。這在中國電影的發展過程中,具有特定的意義,也使香港觀眾有耳目一新的感覺。據說,《廬山戀》一片,自1981年公映後,一直在廬山延續放映至今,大概已成了世界上映期最長的影片了。

——銀都資料室

1981

《父子情》
影評

林年同

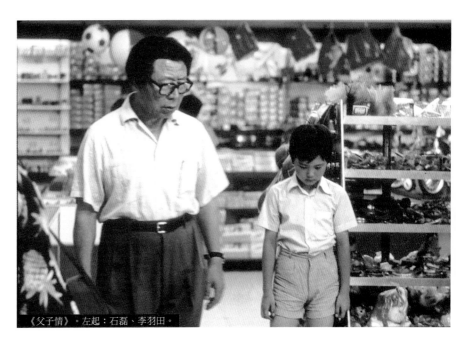

《父子情》。左起：石磊、李羽田。

在眾多的新電影作品當中，方育平導演的影片《父子情》的表現是最令人讚賞的，可以說是1981年度港產電影中最上乘之作。

影片採用了一種屬於過去式的劇作結構樣式，將電影機的鏡頭理解成為一個自我觀照的鏡子，藉着童年生活的經驗，憑鏡借景，不斷往來鑒察、反省，從一個側面寫出變遷中的香港社會的家庭結構和宗法思想的危機。

《父子情》的表現和五十年代香港某些國粵語電影在表面上有某些相似之處，但是《父子情》卻沒有承繼那個時代寫實主義電影中一般都表達的感時傷國、悲天憫人的憂患意識。導演方育平在《父子情》中所表現的自我觀照的鏡頭觀念和過去式的劇作結構理論，也有異於五十年代香港電影創作理論中寫實主義的傳統。

影片《父子情》所表達的電影思想，和1971年唐書璇在《董夫人》一片裡所宣示的香港新電影的創作理論是有一個承前繼後的關係的。這個繼承關係才能夠說明香港新電影的特點，說明

《父子情》在香港新電影的發展歷史上的價值和意義。

——〈1981年香港電影一瞥〉

《父子情》的
「政治風波」

看過《父子情》的圈內人士，一致認為這是近年來罕有的一部好片，去年十一月，香港國際電影節選片委員會已內定該片在電影節首映禮中播映，計劃呈交市政局高層，詎料遭受部份人士的反對，原因雖然未見公佈，但父子情的導演已從有關方面得知其中底蘊。據方育平說，反對派人士所持的理由是該片乃一部左派公司的製作，為了避免惹起一些人士不必要的誤解，電影節高層人士乃審慎地取消了將《父子情》首映的計劃，而祇是將之安排在參展作品中放映。為此，雖然電影節方面未有正式公文通知該片是否「首映」或「參展」，鳳凰公司已去函有關方面，謝絕邀請參展的好意。

電影節經理馬國恒先生對本刊編輯解釋說：「父子情風波」是不必要的誤會，父子情本身確實是一齣好片，而鳳凰公司在未知道是否首映時已拒絕參展，實在是一件令人遺憾的事。

過度敏感

他又說：「其實首映與否，並不是衡量一套片的好與壞，如果是一齣好戲，放映時自會有人欣賞，反之，壞片即使是首映，也會遭人評彈的。

「電影節至今已舉辦第五年，一向都不是以政治為出發點，同時更不會受到政治的左右，這次風波，大抵是由於「過度敏感」所引起而已。

「其實，在政治觀點而言，今年獲選為首映的日本片《太陽之子》，其政治意識也很濃厚，反之，《父子情》卻是一部純寫實的文藝創作，以刻劃人性為主旨，故此，電影節實在沒有理由會以政治原因而對之有任何歧視。」

《父子情》是一個道地的香港故事，它描述一位在香港洋行打了一輩子工的文員會計羅木山，為了不使他唯一的兒子也像自己那樣捱苦一世，殷切希望兒子好好讀書，在父親強迫大女兒結婚，二女兒放棄學業來替兒子籌錢到美國唸書時，危機終於爆發，兒子因姊妹為己犧牲而感到一陣莫名的震撼。

政治成份

這齣電影完全沒有涉及政治，這點是可以確定的。名影評家湯尼雷思（編者按：應是「湯尼雷恩」，原名Tony Rayns）在最近一期的「號外」雜誌中曾經這樣的評論這齣電影：「父子情」的背景是過去，而焦點也是傾向心理的，但拍一部以現實為背景的電影，怎可能會完全沒有一絲觸及殖民地政府日常生活的壓力及限制的描寫甚至暗示呢？

無可否認，在這個色情和暴力充斥的香港電影市場中，《父子情》是這個時代「污泥中的純情」，方育平認為以標榜「提拔香港電影水準」為宗旨的電影節，竟然選了一部日本片來作首映禮，對香港年青一輩的電影從業員是一個沉重的打擊。他說：《父子情》獲邀請參加柏林影展和倫敦影展，獲得甚高的評價。

「以一部這樣的影片，不能安排在電影節中首映，實在可惜。」方育平沉痛的說。

鳳凰公司宣傳主任馬逢國最後解釋，他們拒絕將《父子情》送往參展，是在獲知當局選出《太陽之子》為首映之後才決定的。

無論如何，電影節這場風波，在局外人來說，絕不會是起於「誤會」那麼簡單，所謂空穴來風，自必有因，或許，果然是有部份人士在攪鬥爭也未可料。這點電影節經理馬國恒也沒有排除其可能性。如果這是事實，無論香港的電影從業員或觀眾，也不會對這一小撮人士原諒的。

——〈方育平，你的努力不會白費〉，
《假日周刊》（日期不詳）

方育平（1945— ）

廣東人。美國南加州大學電影碩士，畢業後加入香港電台任編導，1977年，憑《野孩子》獲亞洲廣播協會最佳青年導演獎。1980年加入鳳凰，先後為公司導演了《父子情》、《半邊人》和《美國心》三部影片。三片均獲香港電影金像獎最佳導演獎。前兩部同時獲最佳電影獎。

1982

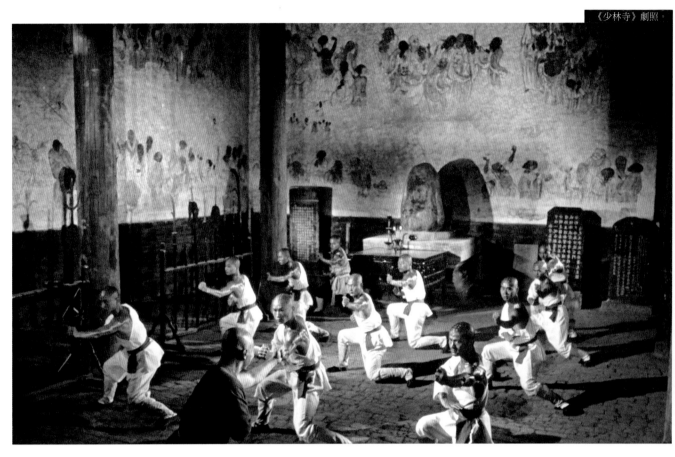

《少林寺》劇照。

長城
夜上海 ₁ 四川奇趣錄 ₂

鳳凰
塞外奪寶 ₃

銀都
少林寺 ₄ 薄荷咖啡 ₅

南方
今古奇觀 （南山）　倒袁秘史 （北影）
南昌起義 （上影）　神女峰血案 （廣西）
大鬧天宮 （粵語版）（美影）
華北海陸空軍大演習 （八一）
橋王走天涯 （北影）　牧馬人 （上影）

1　以周璇生平為藍本。周里京、沈丹萍和張鐵林等新演員嶄露頭角。
2　四川紀錄片。
3　張豐毅首次主演電影。
4　少林寺實地拍攝，內地公映時觀眾人次達五億。獲文化部1982年優秀影片特別
　　獎。參加馬尼拉電影展。
5　為「太平山青年商會」籌款義映。

談《少林寺》

張鑫炎（導演）

「文革」期間，我們公司有個口號，説就算戲院裏只有一個觀眾，也要拍「為工農兵服務」的電影。可是，香港只有英國兵，工人生活我們不懂，香港農民也很少，編導們都很痛苦，也想去寫，也到工廠和農村去生活，但老是搞不好。那時，我們就去請教廖公（廖承志）、夏公（夏衍）這些老前輩，問我們到底能拍一些什麼片子。廖公便提出拍《少林寺》，因為武術是全世界老百姓都能接受的。

《少林寺》一開始，並不是由我導演；主角也非李連杰，而是我們公司的演員吳剛。他的功夫也不錯，拍了有一個月後，覺得不太理想。原來的導演也身體不好，公司就把我找去，要我接手去殺出一條出路。我説，要殺出一條出路，就得創新，不能照以前的路子走，香港有個李小龍，後來有成龍，我們用什麼去跟他們競爭？

記得七十年代，中國武術代表團訪問美國後經過香港，曾表演過幾場。當時很哄動，我也去拍紀錄片，感覺大開眼界，於是提出用國內的武術運動員來演。很多人聽了，都説我亂搞，認為運動員都沒演戲經驗，連我師傅（編者按：李萍倩）也特地請我吃飯，勸我不要拍。我當時的想法可能有點簡單，覺得公司有困難，應該幫一下。於是，提了兩個要求，一是讓我把劇本重新改一下，公司同意了。第二個就是所有演員都不要，改用武術運動員，他們問什麼道理，我説我看過那些武術運動員，他們在一萬幾千人的體育館表演都很自如，對着鏡頭也應該沒問題。我想從那個地方找到一個全新的出路，後來他們同意了。

拍攝前，碰巧山東有個全國武術比賽在舉行，我們便去觀看，從中挑選演員。結果選了幾十個，在當時，這批武打人才在全國範圍內，可説是最好的了。有了人選後，我們就通過港澳辦去找體委的徐寅生，他給我們寫了介紹信，讓我們直接去找各省的體委。到了每個省，體委主任都來接待，任我們挑選人。記得去向北京體委要李連杰的時候，接待我們的大姐説你不要着急，所有的人都是你長城的，因為當時只有我們一家可以向國內要人。就這樣把最好的運動員都挑來了。

我後來又想，中國有那麼多好人才，為何武術指導一定要用香港的呢？於是，我又大膽地提出由演員自己編對

《少林寺》。丁嵐（左）、李連杰。

1982

打招式的想法。所有的武打動作，先由演員自己編好，錄下來，再由導演根據拍攝要求提出意見，再改動，確定後再由導演分鏡頭進行拍攝。

影片在香港上映時，李連杰他們來參加首映，走出戲院門口的時候，有觀眾圍着他們，説我們中國也有自己的武術明星了，我聽了很震動。

李翰祥導演知道我拍了這個戲，影片還沒上映，他就要求我給他先看一下，看完以後，他説這個戲一定能把所有的武術片都打掉，還提議把少林寺牌匾的字改一改，因為影片故事是唐朝的，而牌匾上的字是清朝皇帝的。我説對對對，本來也不知道，只是感覺不能動它。

後來，李翰祥還曾動腦筋，要把幾個主角全拿過去替他拍戲。他以前曾在長城當美工，離開後從我們公司挖走了樂蒂。這一次他又看中了《少林寺》這批演員，於是，請我們去他家吃飯，要我把這批演員帶上。我告訴他，你有話跟他們説，自己説，我沒有膽量替你説。

廖承志與《少林寺》

沈容

拍攝《少林寺》影片的建議，來自當時擔任國務院僑務辦公室主任的廖公（廖承志）。他是名揚海內外的著名政治家、外交家。其父廖仲愷和母親何香凝是早年國民黨內重要的左派人物。他是廣東惠陽人，曾在香港工作，與香港各界有着極密切的聯繫。

這一建議是他在七十年代末會見香港長城、鳳凰、新聯三公司人員時提出的。

在《少林寺》拍攝期間，廖公一直給予極大的支持，並數次派出助手沈容親赴河南看望攝製組，了解拍攝進程。

多年前，沈容女士曾有文章在《文匯報》發表（編者按：該文原載《南方周末》），詳細描述了廖公和《少林寺》影片的關係。她在文中說：

鍾情武打電影

他（編者按：廖公）對武打電影，情有獨鍾。廖夢醒大姐曾告訴我，他們姐弟兩人都曾經跟孫中山的保鏢馬相學過武術，所以他懂得武術，喜愛武術。他看了香港著名武打影星李小龍主演的影片《精武門》後，讚不絕口，還說，這不是一部很好的愛國的影片嗎？

他建議香港的電影公司拍兩部武打片：少林拳和太極拳。他認為少林拳和太極拳是中國最有名、最厲害的兩類武術。香港的一家影片公司寫了一個劇本，並已在河南少林寺所在地嵩山開拍。我看到了劇本，覺得不很理想，便把劇本送給廖公。廖公第二天就把我叫去，他說他看了劇本「涼了半截」。他要求修改劇本、調整導演、演員的人選。

不要花拳繡腿

日本有一個少林寺聯盟，人多勢眾，而且已對此片買了花（就是已付了買片的定金）。廖公要求找有真功夫的人來演，而決不能打那些花拳繡腿。最後他說我搞過電影，這件事交給我了，要我「搞掂」它。這是廣東話，是叫我負完全責任把這件事辦好的意思。這下，該我涼了半截了。我說我實在對武術一竅不通。廖公說不懂不要緊，鑽進去。他說，據他所知，中國有兩個人真正懂少林拳，一位是南京軍區司令許世友，一位是中紀委副書記趙毅敏。他叫我去找他們，向他們請教。我早聽說許世友是從少林寺打出來的，但是他在南京，往返費時，就去找了趙毅敏。趙毅敏同志十分熱情，連說帶比劃，講了不少。可是，對於我這樣一個完全不懂拳術的人，怎麼講得清呢，我仍然不得要領。他叫我伸出一隻手來，比劃一個招式。當他的手搭在我的手上，我還沒有看清他是怎麼出手的，我的手就痛得哇哇叫起來。這下，我至少領教了少林拳的厲害。

我兩次去嵩山，和香港電影界的朋友們研究修改劇本，充實攝製組的人員。李連杰、于海等一批武林高手就是導演張鑫炎物色到的。我每次從嵩山回來，廖公都要詳細詢問劇本修改和拍攝的情況。他要求服裝要唐代的，我說全部重做服裝花錢太多，最後只給主要演員重做了服裝。我第二次去嵩山，把影片中武打的一些招式拍了錄像帶回來放給廖公看。

票房高居第一

影片拍攝完成後，廖公建議大力宣傳。於是，主要演員匆匆忙忙趕往香港，參加影片的首映式，並在電視台表演。影片在春節期間上演，也是根據廖公的建議，因春節看片人多。果然，此片一炮打響。香港電影界都把好片放在春節上映，報紙每天都登載各影院售票情況，影片《少林寺》的票房一直高居第一。此片轟動國內外，港澳人人爭看《少林寺》，台灣也有人專門到香港看此片。這就是廖公所說的不要搞花拳繡腿，要求點真功夫。

——《南方周末》（日期不詳）

《少林寺》劇照。

李連杰（1963— ）

生於北京。現為國際巨星。原是北京武術隊成員，12歲起連續五屆獲全國武術比賽全能冠軍。1980年因主演《少林寺》而跨進影壇，其後再為銀都主演了《少林小子》、《南北少林》及《中華英雄》，後者更是他首次執導的影片。

張鑫炎（1935— ）

寧波人。出身「黑房」及剪接。五十年代中加入長城，六十年代初開始擔任導演至退休，首部導演作品是《心上人》，其他作品還有兩度引領武打片潮流的《雲海玉弓緣》和《少林寺》。除了武打片，他也擅長喜劇和現實題材，1978年的《巴士奇遇結良緣》在內地上映時也極受歡迎。1986年至1994年任銀都機構副總經理，策劃、監製了《秋菊打官司》、《飛越黃昏》、《籠民》等影片。現任華南電影工作者聯合會榮譽副會長。

1982

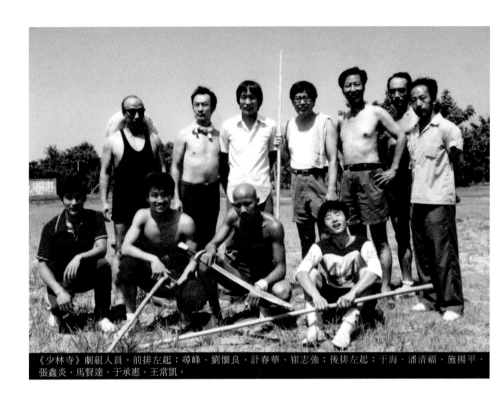

《少林寺》劇組人員。前排左起：尋峰、劉懷良、計春華、崔志強；後排左起：于海、潘清福、施揚平、張鑫炎、馬賢達、于承惠、王常凱。

施揚平談《少林寺》的拍攝

張鑫炎接任《少林寺》導演後，首先着手修改劇本，同時重建演員及工作人員組合。本來在鳳凰任編劇兼副導演的我也在這時候被選進了《少林寺》劇組。

我先在張導演的指導下，協助他重整故事大綱和對白本，那句在八十年代很流行的對白「酒肉穿腸過，佛祖心中留」就是這期間由我加上去的。其後，我還擔任副導演一職，參與整個籌備和拍攝工作。

整個拍攝過程，十分艱苦，攝製人員的工作意志卻十分堅忍高昂，因為，在經過「文革」的嚴重打擊後，大家都期望通過《少林寺》能使「長鳳新」的局面有所突破和提升。我當然也不例外，還因此得了「拼命三郎」的外號。

在黃河邊拍攝時，氣溫是零下五度，風又很大。有一個鏡頭，需要李連杰下水。因聽說黃河有很多漩渦，所以要找一個人先下水試探一下。誰下？當然是我了。當時在岸上的人，很多都穿着四條褲子。我也不管那麼多，脫光了，只換上一條游泳褲下水。大家怕漩渦把我捲走，在我身上綁了根大麻繩，由張導演親自抓住繩子的另一頭，又在下游準備好一條用來撈我的小船。

還有一段戲，拍李連杰和丁嵐撐船送走李世民。因為船撐得太慢，我又得下水，躲在鏡頭看不見的船後方推。水很淺，但整個人得完全泡進冰水裏，只露出頭來，就這樣連續推了半個小時。本來，遇到這種情況，一般是由副導演派人去幹的，可這是苦差事，我實在不忍心叫別人去幹，只好硬着頭皮自己幹了。初時，我找了一個山東武術隊的「哥們」（崔志強）陪我一起推，約十五分鐘以後，他說了聲「俺不行了！」便跑掉了，只剩下我一人繼續推。我不怪他，實在是情有可原。當然，大家從銀幕上，看不到這水下的一幕。

零下五度在河水中泡半小時的滋味確實不好受。不過，後來影片得到空前成功，那滋味卻是特別的好受。

《薄荷咖啡》影評

羅卡

沉默了一年有多，冼杞然的第三部作品《薄荷咖啡》終於面世了。今次走回了他擅長的人情世故路線，只是背景更現實，人物關係更複雜了。影片通過兩個職業女性事業上與愛情上的發展和挫折，寫出了商業社會的激烈競爭以及由此而導致人與人之間感情的變幻與破滅。

《薄荷咖啡》這個名字，令人聯想到這是一部時下流行的青春派影片，其實非也。編導的解釋是：戀愛如薄荷，清涼飄逸；事業如咖啡，濃烈苦澀。實在，冼杞然野心勃勃，並不止於拍一齣輕娛、美麗、傷感一番的潮流片那麼簡單。他安排了兩條主線。黃淑儀這個廣告界女強人為了事業而無法兼顧兒子，以致與夫何文匯離婚，要求復合為時已晚是其一。鍾楚紅嚮往廣告行業，入行後屢受挫折，在男友蔡楓華開解下終能度過並磨練成堅強好鬥的性格，終於事業有成，卻失去了男友是其二。兩線間還有一個錯縱（綜）關係，就是鍾楚紅先以黃淑儀為學習對像，到她學到了竅門就以其人之道還治其人之身，一腳把她踢走。這其（期）間，人際關係相當複雜，有決裂也有追求、有互相利用也有真誠關懷、有互助互愛也有暗鬥明爭，線索之密，感情變化之多層次，簡直足以發展成一齣電視中篇劇。冼杞然的野

心也正在此，他要在兩小時內給你看香港社會的縮影，看整個人生的歷程。

首先，我得佩服他的勇氣。時下的新派導演早已放棄類似的戲劇結構，以玩弄影像、節奏、氣氛為尚，遠離人生舞台而走入電影技巧的魔幻世界。冼杞然不嫌「老派」之譏，屹自搞他的人物情節戲；屹自面對他的人生舞台、社會現實，那份傲然潮流之外，但認真從事的精神是難得的。《薄荷咖啡》即使仍有不少未盡如人意的地方（比方劇情發展出現斷落，事件太多，演技參差，感情強弱有時起伏得不太自然等），但就整體格局而論，卻是健全而獨立的。我可以感覺到編導對劇中人物（至少是黃淑儀、鍾楚紅這兩個角色）是有真正感情的，他對劇中所呈現的人生與社會問題，是有過一番思索的。無論你喜歡或不喜歡（我個人是喜歡的），《薄荷咖啡》是一齣有「人」味的電影，而不是

只有「機械」味的電影。

其次，我覺得他仍然有可待改進的地方。冼杞然要面對的問題不是突破，而是收斂。人情世故的路線仍然可以走下去，戲劇性強於電影感的影片一樣會吸引人看，冼君如果能把劇情再去蕪存菁，把局面收窄一些，在細節上多下些功夫，應該會有更好的成績。喝完《薄荷咖啡》之後，讓我期待他的龍井香茶吧。

——《百姓》半月刊第36期，
1982年11月16日

《薄荷咖啡》劇照。

1982

銀都機構成立始末▌

1982年11月，由長城、鳳凰和新聯三公司合併而成的銀都機構正式成立。以下，是前銀都機構董事長韓力對銀都成立始末的憶述：

當年（1982年），參加著名的「廣州會議」的，有「長鳳新」三公司的人員，整個電影線的骨幹、主要演員、主要編導人員等，我也出席了。廣州會議應該是一個里程碑，會議由廖公（廖承志）親自主持，並做了系統的報告，主要的核心是在打倒四人幫以後，對於三公司的看法，以及要把三公司合併起來成立一個大的公司，廖公是用「托拉斯」這個詞來形容的。

會議期間，香港正在放映《少林寺》，這部電影如一顆原子彈一樣，震動了香港的電影市場，所有人都非常振奮。廖公的報告講了方針、任務、總結了形勢、說了很多具體的點子。另一方面，在當時會議和其他類似會議上，也講到了合拍片的想法。在當時環境下，因為左派或是右派，黑白分得很清楚，沒有辦法搞合營合作，因此便產生合拍片的想法，即使在今天看來，也是很進步的想法。同時，在銀都缺乏資金、缺乏人力、缺乏技術的時候，合拍片的手段解決了很多實際問題。

在當時打倒四人幫之後新的社會大形勢下，以往「長鳳新」那種分散、老化的狀態已經很不適應進一步的發展。廖公便提出來，要結束這種分散的狀態，把「長鳳新」等多間公司資源調整重組，成立一個大的電影企業，集團式經營與管理。這就是成立銀都的想法的雛形。而成立後的指導方向就是，對老幹部一個都不拋棄，「你有能耐的你幹事，你沒有事幹的你要找事幹，總而言之就是調動大家一切積極因素，進行實幹。」

如果把廖公的報告集中起來，就是三個重點：一是體制改革，具體就是三公司的合併，把財力物力集中；二是抓生產、抓創作、抓劇本、抓片子，只要主題是愛國向上的，具體題材不限，武打、歷史、現實都可以；三是為了解決搞好前面的兩大項，要好好總結以前經驗，尤其對於失敗經驗要正確對待，不要扣帽子、不要上綱上線，但是大家要暢所欲言。然後在這個基礎上把前兩項工作做好。

我們今天看到的銀都就在這樣一種情況下成立的。根據「廣州會議」的決議，抓生產、抓創作。從1980年到1989年，銀都、南方同邵氏、揚子江、內地等合拍了十七部電影，投資規模上千萬的影片八部，四百萬以上的九部，其中有四部獲獎。以當時整個群體在資金、人力、技術缺乏的困難條件下，做出這樣成績是非常不容易的。

結果，銀都機構於1982年11月正式成立。成立時，主要負責人有名譽董事長呂健康、何賢，董事長廖一原，總經理傅奇，副總經理陳靜波，發行經理劉芳等。銀都成立後，先後合併入銀都的，還有南方公司、清水灣電影製片廠、僑發公司以及多家戲院等，使銀都形成一個具有多功能電影產業鏈的集團式機構。

歷任銀都主要負責人的，還有馬逢國、黃憶、韓力、馬石駿、蘇辛群、張鑫炎、許大春、張敦智、李慧生、李寧、崔頌明、劉德生、余倫、竇守芳、楊英等。

現任董事長兼總經理為宋岱，副總經理任月、張康達，董事局成員崔顯威和林炳坤。

劉德生談南方與中影

長期以來，南方公司是中影公司（中國電影發行放映輸出輸入公司）在海外業務的唯一代表，被視為中國電影對外窗口公司。這種關係到八十年代中影公司在美國和法國成立子公司之後才發生變化。到1993年，在改革大潮推動之下，內地各電影廠實行「自產自銷」，中影公司不再是各廠的發行公司，南方公司和中影公司的關係才逐漸轉變。

馬逢國（1955—）

香港出生。香港理工學院畢業。七十年代末加入鳳凰公司，擔任宣傳發行工作。1983年至1992年擔任銀都機構副總經理，期間擔任過《神秘的西藏》、《中國三軍揭秘》、《最後的貴族》、《秋菊打官司》等多部影片製片、監製。香港回歸後，曾任香港特區立法會議員。現任香港藝術發展局主席等公職。

韓力（1929—）

原新華社香港分社文體部部長。1990年任銀都機構董事長。

劉德生（1948—）

福建晉江人。六十年代中加入南方公司，從事國產電影的發行工作，1997年升任南方公司董事總經理。曾任銀都機構董事。現任華南電影工作者聯合會理事。

余倫（1940—）

廣東海豐人。長期從事文化工作。八十年代末轉任銀都機構董事、副總經理，負責行政管理工作。同時兼任清水灣電影製片廠廠長。現任華南電影工作者聯合會理事長。

李慧生（1944—）

原任北京市文化局副局長。1992年至1997年任銀都總經理。曾任華南電影工作者聯合會副會長。

1983

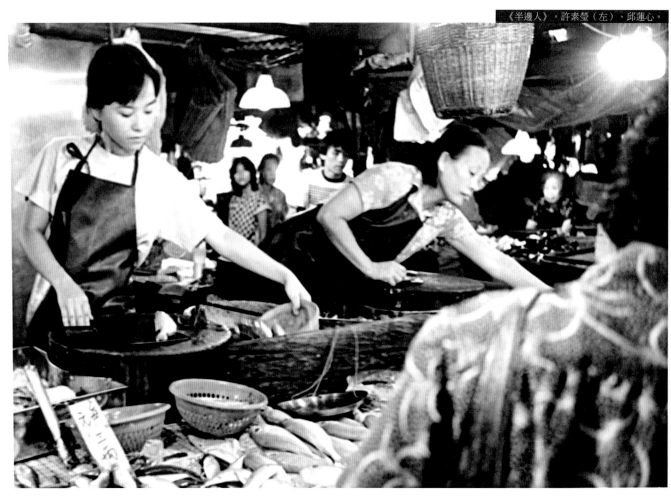

《半邊人》。許素瑩（左）、邱蓮心。

鳳凰
半邊人 1　中國民族體育奇趣錄 2

南方
阿Q正傳（粵語版）（上影）　西安事變（西影）
一盤沒有下完的棋（北影）
今古奇觀續集（南山）　火燒圓明園（新崑崙）
垂簾聽政（新崑崙）

1　獲選「百年百部最佳華語片」。香港電影金像獎最佳影片、最佳導演、最佳剪
　　接。為電影中心籌款義映。
2　紀錄片。

方育平
《半邊人》

李焯桃、張承勳訪問

補拍的用意

問：聽說原先『半邊人』拍出來不是這個樣子，是經過補拍及刪剪？

答：是的，影片第一次剪輯之後就決定補戲，總共拍了六日。我覺得補拍是很 REWARDING，雖然好像很不 PROFESSIONAL。我贊成第一次剪輯後再補拍。那六天的戲比十五天的戲還要好。

問：還有哪些是補拍的？

答：張松柏解釋演舞台劇『將軍族』的一段也是後來加上，加得最好的要算餐廳張松柏訪問阿瑩及她的男友阿雄一場。

問：這一場戲有多少是自發的？

答：訪問的內容大約我亦知道，不過部份細節及對話則為綵排時所沒有。最有趣的是二人綵排時的對答與正式拍攝時很不同。而攝影機將二人對話時的尷尬表情亦攝下用上了。

問：決定加戲前是否訪問過二人？

答：是決定加戲後才訪問二人，當時已覺得會不錯，拍出來之後發覺效果很好，這類戲是不可能有 TAKE 2 的。

張松柏角色的精神

問：為甚麼選取王正方演張松柏一角？

答：主要是希望找一個熟悉戈武（編者按：戈武為張松柏現實生活中的原型，長城公司導演，一生熱愛電影，但於美國醫治腿患時不幸去世。）的人來演；這樣可以不用費太多唇舌去解釋角色，而王正方正是適當的人選。

問：不過張松柏一角是來自美國，他的美國經驗對電影來說是重要的，但戲中他過去的歷史就只有從他口中講及打籃球，其餘的經歷都欠缺，與阿瑩一角相比就較平面，亦只見他的優點？

答：剛才我已說過我拍戲很著重細節，很著重演員發揮自己，開始後，我覺得阿瑩較好，故注意力放她身上。事實上，張松柏一角是代表一種精神，代表很多人亦包括我自己。

對演員的要求

問：你對演員的要求怎樣？

答：由他們去做，現實生活中怎樣做就怎樣表現在電影中，所以往往第一兩個的 TAKE 就是最好。

問：我覺得頗奇怪，阿瑩一家可以用自己的反應演得如此精采？

答：他們全家人都可說有演戲的天份，可能一是由於他們不怕攝影機，另外每日站在魚枱後做生意，實際上已是一個 ACTING WORLD。

問：壓車一場看起來是較誇張與整套戲並不統一，是否故意的？

答：這場戲並沒有刻意誇張，用不同角度的特寫去拍攝只因客觀環境所限，整個 PROCESS 很長，卻要在半小時拍完，因為周圍的事物：墳場、壓車場等都是感覺較強烈的東西，所以分手時變得輕描淡寫，我覺得很好，車與張松柏是否平衡發展並非最重要，不過兩者都有一定關係，片中幾場戲都與車有關。事實上戈武的確有一部車，死後亦被壓碎。

老套題材靈活處理

問：最初『半邊人』的故事似乎是較老套的，是有關新婚夫婦找房屋的問題……？

答：是的，通常我會選取「老套」的意念而加以靈活處理，我覺得根本上很少有所謂新的事物。中國的五倫中除了君臣之外，我都已拍過，並非有人拍過的題材就不可拍的。不過拍攝那一類內容，就需要有種種客觀、主觀條件的刺激才成。

問：片名取名作『半邊人』，是甚麼意義？

答：（自袋中取出一張早已寫下的

1983

紙）每個人都有很多面，內心亦有想做的東西，但很多時不能十全十美，五全五美也不錯了，這就是半邊人。

問：你對這部片的感受怎樣？

答：我覺得非常 ENJOYABLE，在拍攝期間，我碰上一班好友，大家不約而同的為一個目標去工作，發揮每個人的創造性，我很少有這樣的感受，拍電影⋯⋯不過是想 REACH 一些人，其他的東西已不再重要。

問：公司的反應又怎樣？

答：我想公司沒有給我壓力，如果有的話，是他們不斷告訴我：戲雖好但不會賣錢。不過我已達到所想做的，故此亦不介意。

——《電影雙周刊》124期，
1983年11月10日

致方育平的信

高思雅

親愛的方育平：

多謝你邀請我看『半邊人』；其實應該更感謝你攝製這部電影。

我相信有些電影是可以成為我們的集體良知：它們填補我們知識上和感情上的空隙，喚回我們美好或痛苦的回憶，以現實的真相抗衡生活中的絮聒謊言。

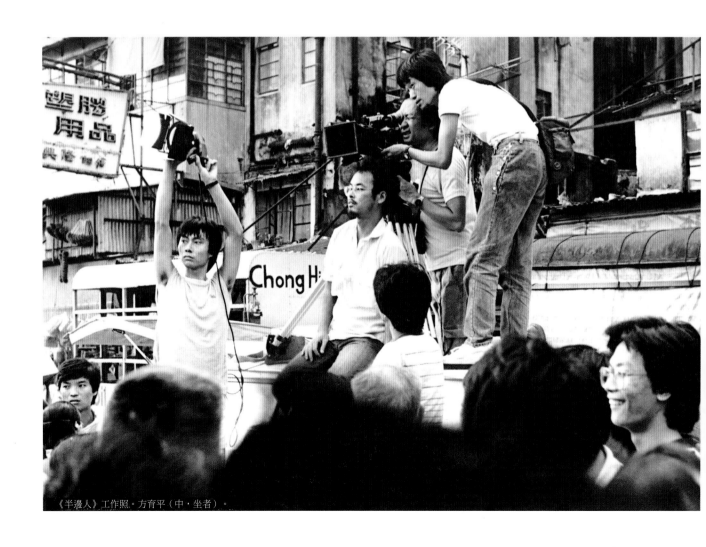

《半邊人》工作照。方育平（中，坐者）。

831101-2

《半邊人》主角許素瑩。

望、挫折和經驗都是有意義的。感謝你告訴我們這一切。

——《電影雙周刊》125期，
1983年11月24日

與多數電影不同，『半邊人』真正尊重它的觀眾：尊重他們自己的形象、歷史和感情，帶引他們投入角色的生命，最後進入電影本身的生命中。他相信觀眾有足夠的愛心和智慧，去了解電影各種不同的意義。其實，我們又怎會不了解呢？『半邊人』壓根兒就是我們自己的故事。

我明白『半邊人』很大程度是有關對電影的夢想，和野心的挫敗。它更告訴我們，所謂「成功」與「失敗」只有程度上的分別；重要的是我們在工作的過程中，我們學得了什麼。拍電影就像討生活，其中會遇到障礙也會有收穫；就算在極度的逆境之中，經驗也可以支持希望。

我記得有一晚看你拍片，在一點空隙的時間，你對我說（不無一點自傲，

我想）：「你看，這就像是學生在拍片。」

當然你說得對，所有拍過學生實習電影的人都會明白你的意思：只得一小隊工作人員，擠逼的場地，還要準備隨時開拍，有甚麼器材便拍甚麼器材，但自始至終有一股燃燒的欲望——要拍一部與眾不同的電影，是要發自內心，夢魂縈牽的東西。『半邊人』真正是「學生拍的電影」：學生都相信在電影裏，正如在生活中一樣，總會不斷有新鮮的發現。他喚回我們在拍學生習作和發電影夢時有過的希望，你的電影就是由那些夢想編織而成。和『父子情』一樣，『半邊人』是一個夢想家（而絕非逃避主義者）的電影，你的夢底內容就是現實，而真理就在其中。你拍的這一類電影告訴我們，生命的路不會白走，沒有甚麼東西會被浪費掉——所有夢想、希

李翰祥拍《垂簾聽政》始末

列孚

著名電影評論家列孚曾發表〈進軍內地市場是香港電影的最大出路—— 有關合拍片的一些回顧〉一文，文中有以下一些值得與眾分享的內容：

李翰祥能夠作為第一個與內地合拍影片有影響的香港影人，他能以香港新崑崙電影公司名義與中國電影合拍公司合作拍攝、出品《垂簾聽政》、《火燒圓明園》，其主要資金卻不是來自香港，而是來自澳門。那是在當時一次社交場合中，已故澳門名人何賢（時任全國政協常委）與李翰祥不期而遇，不管當時是誰首先拉起了與內地合作拍片這個話題，何賢後來在資金上對這件事起

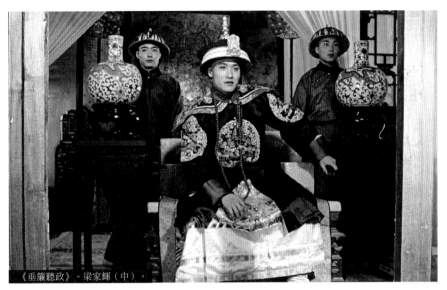

《垂簾聽政》。梁家輝（中）。

了關鍵作用，這是毫無疑義的。同時，香港南方電影公司前總經理許敦樂在這次合拍過程中也起了重要作用。南方影業公司作為中國電影輸出輸入公司派駐香港機構，它與內地有關機構本來就是一家。而中國電影合拍公司也只剛剛成立，它需要有所作為，而且係不是一般的作為。在當時來說，要吸引像李翰祥的成就和影響力的香港影人，肯定是非一般所為了。與李翰祥合作，其作品同樣也是非一般的。李翰祥劇本有了，資金也有了，但要與內地合作拍片，這是他「大姑娘上轎──第一遭」。因而，這其中的「薦人」、「保人」和穿針引線者角色，就是許敦樂了。自然，當時擁有雙南線──即南方和南華院線的當家人之一，許敦樂更樂見有大片在自己的院線上映。他堅信，有李翰祥作號召，又是在北京實景拍攝的清宮片，不賣座才怪！

有了何賢的雄厚資金支援，又有許敦樂和雙南線，李翰祥放心去幹了。以他的經驗和慧眼，就算當時找不到香港知名男星肯冒風險北上拍片，找來了從無演戲經驗的梁家輝，李翰祥最後還是成功攝製了《垂簾聽政》和《火燒圓明園》，並在市場上有良好票房、口碑上也有不俗反應。這是歷史的造化。要是沒有國共兩黨鬥爭在香港的伸延，梁家輝到現在可能還是一個很好、很出色的記者（他當年就是因為採訪李翰祥而被看中的），但香港可能就少了一個出色的演員。

說起演員，林子祥、繆騫人由於演出由許鞍華導演的《投奔怒海》（1982），後來被迫指定在《香港時報》（國民黨在港所辦黨報，已停刊）上「悔過聲明」，要承認自己由於「幼稚」，「誤入匪區」拍片，保證以後不再入「匪區」拍片云云。當時，被迫在《香港時報》刊登類似聲明的不止是林、繆等人。劉德華幸而當年還是新人，雖然他也有參加《投奔怒海》演出，（卻）用不著要在政治上作表態。

《投奔怒海》是在《垂簾聽政》、《火燒圓明園》後影響最大的一部合拍片。該片由夏夢主持的青鳥電影公司和廣州珠江電影製片廠合作拍攝，其中霍英東（全國政協副主席）也作資金上的支援。

夏夢是五六十（年）代香港的著名電影演員，是當年長城電影公司的當家花旦之一。由於她的漂亮，甚至連當時中共最高領導人之一的陶鑄（曾任排名第四的中共中央政治局常委）曾經因為說過「夏夢是我見過最漂亮的女人」竟也成為他後來在文革被批判的原因之一。

現在回過頭來看香港和內地合拍電影過程，就會覺得十分可笑。張叔平憑《似水流年》第一次獲獎，竟不敢用上自己的真名實姓而用的是化名章叔屏！其實這樣可笑的情形不止是回內地合拍顯得戰戰兢兢，就連在香港與銀都合作，為銀都拍片也不敢用自己的名字。如陳嘉上為邱禮濤導演的第一步（部）作品、銀都出品的電影《靚妹正傳》（1987）寫劇本，就是死也不肯署用真名！

──《第二十三屆香港電影金像獎特刊》

《垂簾聽政》的開拍經緯

蘇誠壽

一九七九年七月，北京為了適應「開放政策」的需要，成立了中國電影合作製片公司。香港電影演員兼導演姜南先生，受李翰祥之托，曾北上聯繫。不久，李翰祥又應邀飛京——這是第四次了。

根據中央文化部的安排，由長春電影廠與李翰祥合作。在合拍公司趙偉、史寬兩位先生主持下，李翰祥與長春電影廠座談兩次，在友好互利的氣氛中，順利達成合作攝製《垂簾聽政》的協議，雙方簽署了正式合約，並且初步規定了李與邵氏合約一滿，即進行籌備工作的具體日程。

李翰祥一回到香港，馬上積極籌劃資金，挑選演員，洽購器材，未滿一個月，李翰祥第五次飛到北京，為的是與長影廠進一步磋商合拍的有關細節。後來，李翰祥由京飛滬，只見他神情沮喪，很不愉快。一問之下，才知道長影廠由於經濟核算關係，無法抽出大量資金，拍攝歷史鉅片。不過合拍公司已經表示，無論如何，一定負責把《火燒圓明園》、《垂簾聽政》推上去！原來，李翰祥執導的這部影片，中央主管部門於一九七九年十一月就正式批准了。

然而，盡（儘）管各有關方面盡了很大的努力，合拍的具體問題，仍舊遲遲未能落實。

李翰祥等得好心焦！苦心經營了一年有餘，實在不能繼續久等了。他為了生活，不能不工作，要工作，就不能不與邵氏續約……

一九八〇年四月廿八日，李翰祥在別無選擇的情況下，不得不與邵氏公司續簽了推拖多次的導演合約。

以負責合拍工作為己任的中國電影合作製片公司，沒有由於李翰祥續約邵氏而停止《垂簾聽政》的推進。趙偉、史寬兩位先生還在動腦筋，想辦法，開掘新的合作途徑。每有一些進展，趙、史兩位，或直接告訴李翰祥，或者通過我這個媒介來傳遞信息。

李翰祥覺得，既然合拍的事不是一蹴即可，時間還很寬裕，正好利用這些日子，把《垂簾聽政》的劇本搞得好上加好。為此，李翰祥建議約請老劇作家楊村彬先生重寫一稿。合拍公司支持李的建議，由史寬和我向楊村彬表達了此意。我把某些材料以及沈寂與我合寫的電影劇本都交給楊村彬供作改寫的參考。

一九八〇年十年月十一月初，李翰祥應邀赴京，參加榮寶齋卅周年紀念，有機會詳讀了楊村彬先生的改編提綱。李翰祥通過合拍公司，向楊村彬先生提出了一些看法和想法，希望把劇本改得更精煉、更生動、更電影化，把他的故事大綱，寫成適合拍攝的電影劇本。

怡曆翻到一九八二年春節，李翰祥去澳門拜會何賢先生，面陳擬返大陸拍攝《垂簾聽政》的宏偉計劃。三年前，何賢先生在北京故宮巧遇李翰祥時早已倡議在先，承諾在先。所以，不待李翰祥多表，何賢先生就立即說出：「冇問題，毫無條件，全力支持！」

這一次，經過友好磋商，李翰祥以新崑崙影業有限公司的名義，與合拍公司的趙偉經理，簽定了合作拍片的新合約。

——李翰祥《三十年細說從頭(四)》附錄

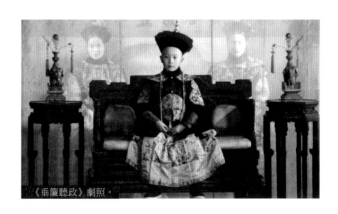
《垂簾聽政》劇照。

1984

長城

雲崗游俠 ₁

鳳凰

嶗山鬼戀 ₂　大西北奇觀 ₃

銀都

少林小子 ₄　愛情麥芽糖

南方

駱駝祥子（北影）　城南舊事（上影）
茶館（北影）　秋瑾（上影）　包氏父子（北影）
武當（長影）　廖仲愷（珠影）　武林誌（北影）
大橋下面（上影）　人到中年（長影）
心靈深處（長影）　愛之路（北影）
血總是熱的（北影）　零的突破（新影）
劉三姐（長影）

1　雲崗實地拍攝，內地著名武術運動員參與演出。
2　聊齋故事。嶗山實地拍攝。
3　紀錄片。
4　桂林等地實地拍攝。

「兩岸」
交流的突破

許敦樂

南方舉辦「八十年代中國電影精選雙周」，台灣影人首次與內地影人作「秘密交流」，以下是許敦樂的回憶：

那時，台灣新銳導演的作品也常在香港戲院映出，「金馬獎」（台灣主辦的電影評獎活動）編導如陳坤厚、楊德昌、侯孝賢、吳念真等經常穿梭於港台之間，觀摩兩岸三地的電影新作。時內地的著名電影藝術家謝添、白沉等也因我們舉辦電影展活動而組成代表團來港。我們徵得當時在港的導演陳坤厚、謝添、白沉等的同意，促成了台灣和大陸兩地電影工作者在尖沙嘴香港大酒店嘉賓廳開了一次茶會，那真是一次破天荒的聚會。我們原來以為大家從未見過面，而且兩岸政治環境不是很和諧，生怕場面會太過冷靜。沒想到一坐下後，他們便七嘴八舌地拉扯起來，簡直像話家常一樣，氣氛親切而熱烈。既省卻了相互自我介紹的客套形式，更無陌生疏離感。大概是同行的關係吧，話題多的是，像久別了的親人般互訴衷曲。結果，從早上十點半談到下午兩點，還是「雞啄唔斷」（停不了）。由於台灣在當時尚未開放，所以會見前雙方有過口頭的「四不」君子協定，即不拍照（但是大家在激情洶湧時還是照拍無誤）、不在報上發消息、不招待記者、不紀錄談話內容。

——《犖光拓影》

《人到中年》中的潘虹。題字：許敦樂。

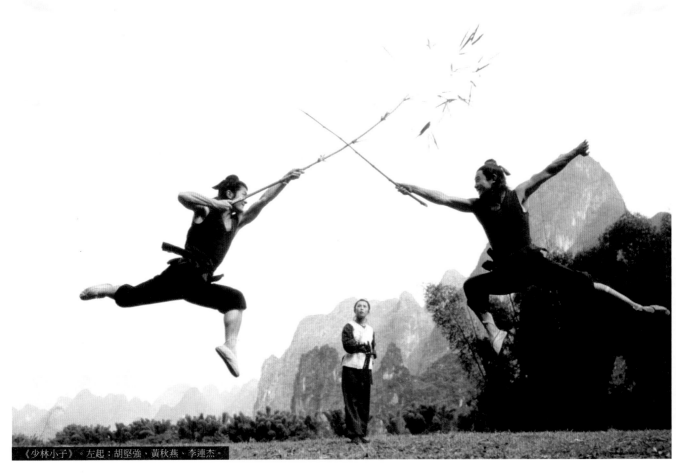

《少林小子》。左起：胡堅強、黃秋燕、李連杰。

《少林小子》
的由來

張鑫炎（導演）

我傾向多拍武俠片，又愛在片中表現一種抱打不平的態度，像《少林小子》實在是想寫一種一河分隔兩家，本來互不相讓的中國人，如何在面對外敵時，反過來聯合對抗外敵的故事。雖不知觀眾能否感受到，但我當時是有感於海峽兩岸及中國人常搞對抗，故寫成此帶有寓意的故事。當年我們拍戲，公司均會要求故事必須有主題，武打片亦然。（見香港電影資料館出版電影口述歷史展覽之《再現江湖》）

《少林寺》市場上的成功，使各方面想購買下一部戲版權的定金洶湧而來。公司希望我快點開第二部戲，但我

碰到一個很大的困難，就是李連杰在拍完《少林寺》後，本來大家說好，讓他專心拍戲，不要再參加武術比賽的。可是，北京隊要拿十屆武術冠軍，必須要他去比賽，就在進行賽前練習時，膝蓋嚴重受傷。

我一時間處在兩難狀態中，一方面公司要我開戲，而李連杰的傷勢又實在拍不了。最後，我帶着三個編劇加上李連杰，一起去山東，商量下一步該怎麼走。期間，李連杰講起他的時候在武術隊的故事，於是，我提議拍一部兒童片。當時想法也很單純，也是受到大陸和台灣兩岸狀態啟發的。我說就寫一河

兩岸，住着不同的兩派人。這一邊擁有
很多女兒，另一邊有很多兒子；兩邊的
家長因為門戶之見互不往來，最後結成
一家親。由於是群戲，可以減少李連杰
在武打方面的壓力。大家都同意，這也
是沒辦法中的辦法，《少林小子》就這
樣確立起來。

拍攝時，我們有意把李連杰的武打
部份放在後期才拍，使他的傷勢能有時
間恢復。戲拍到半途，李連杰的傷勢也
逐漸好轉，他的武打戲也開始了。

在拍完《少林小子》後，我認為李
連杰以後應該和其他好導演合作，因此
我去找徐克。徐克曾經跟我說過好幾
次，說希望和我合作拍一部戲，他說以
前在電視台的時候，曾經看過我拍戲，
一直想和我合作。我說我現在找你不是
為了我自己要拍一部戲，只是想把李連
杰推荐（薦）給你，讓你來進一步培養
他。後來，他決定拍《黃飛鴻》，條件
都談好了，但他又堅決要我聯合導演，
我說不行，況且我已跟西安廠簽了拍
《黃河大俠》的合同。就這樣，事情又
告吹了。

——出處不詳

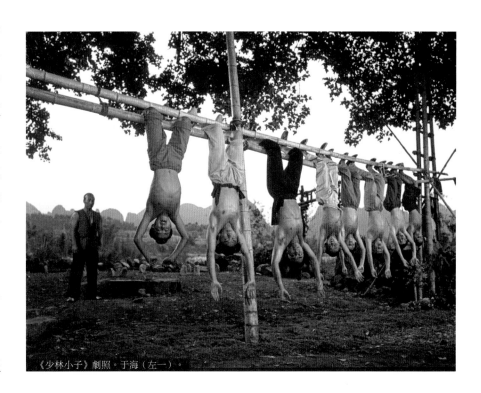

《少林小子》劇照。于海（左一）。

梁治強（1950— ）

廣東東莞人。1968年加入長城，初任劇務等職，八十年代初轉任編
導，編寫了《財神到》、《少林小子》等劇本，導演作品有《閃電
戰士》、《我愛賊阿爸》等。現任華南電影工作者聯合會理事。

1985

鳳凰

爵士駕到 ₁　中國神童　神秘的西藏 ₂

銀都

瘋狂上海灘　神州大地女兒國 ₃
亂世英雄亂世情

南方

沒有航標的河流 （西影）　漂泊奇遇 （上影）
黃土地 （廣西）　雷雨 （上影）
駱駝祥子 （北影）　人生 （西影）
鴉片戰爭 ₄（海燕）　紅衣少女 （峨影）
西安事變 （西影）　衛國軍魂 （上影）
雅馬哈魚檔 （珠影）　木棉袈裟 （嘉民）

1　鮑起鳴（即鮑德熹）首次執導作品。
2　西藏紀錄片。
3　紀錄片。
4　舊影片《鴉片戰爭》（即《林則徐》）首次獲准公映。

李萍倩
電影回顧展

李焯桃

第九屆香港國際電影節舉辦《香港電影八四及李萍倩紀念特輯》，共選映李萍倩導演的五部影片，其中三部是長城出品，計有《都會交響曲》、《笑笑笑》和《三看御妹劉金定》。特刊的序言如下：

前輩導演李萍倩先生於去年十一月逝世時，我們便有為他做一個回顧特輯的想法。李氏在從影的四十年裏（一九二五─一九六五），拍片約一百部，親身經歷了中國電影從無到有，從默片到有聲，從誕生到發展的過程。四八年來港後不久即加入長城電影公司，扶掖後進不遺餘力，對中國及香港電影可謂貢獻良多。

要回顧一位這樣多產的導演的創作生涯，片源無疑是最大的問題。即使李氏香港時期的作品，也超過半數已無拷貝留下。最可惜的是《說謊世界》（一九五〇）這部經典之作，在六年前的香港國際電影節放映過後，唯一的拷貝現已變壞至無法再映。我們本來希望能從底片翻製一個新的拷貝，也因底片的聲帶部份損壞而無法進行。

至於李氏在國內時期的作品，也因年代久遠，大部份經已散失，如一九三三年的《時代的兒女》及《豐年》等名作，北京的中國電影資料館也表示沒有拷貝。所以今次小規模的回顧展當中，選映李氏最早的作品只是一九四七年文華公司的《母與子》。但《一代妖姬》（一九五〇）、《都會交響曲》（一九五四）、《笑笑笑》（一九六〇）及《三看御妹劉金定》（一九六二）四片，卻足可以代表李氏在長城的早期至後期，分別在海派商業片、社會諷刺喜劇、倫理悲喜劇及戲曲片等類型內的高峰成就。其中的《笑笑笑》，更是令人驚喜的一大發現。

基於各種主、客觀的因素，今次只能選映五部李萍倩作品，作為對這位重要的前輩導演的紀念。後面的幾篇文章，也只是一些初步研究的努力。對李氏作品更全面的回顧和評價工作，希望可以在不久的將來有更多影片被發掘出來時，再次更大規模地展開。

──《香港電影八四及
李萍倩紀念特輯》特刊

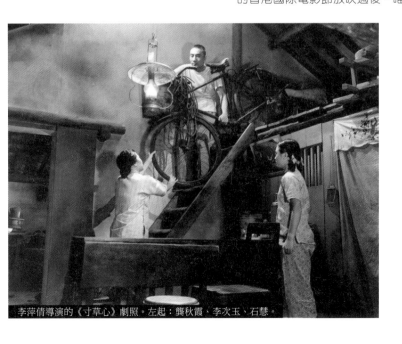
李萍倩導演的《寸草心》劇照。左起：龔秋霞、李次玉、石慧。

1985

鮑德熹談《爵士駕到》

八十年代中，我離開美國三藩市藝術學院回到香港，當時銀都機構的領導陳靜波問我：「你想不想做導演？」對於剛剛畢業、初出茅廬的年輕人，怎會不想做導演？就這樣，銀都給了我第一次做導演的機會，拍攝了歌舞片《爵士駕到》。

我很感謝前輩陳靜波給了我這個機會，發揮了我當時有限的、所謂的才華。因為這部電影，我被當時香港電影界的導演發現了我在攝影方面的特長，才開始找我做攝影。所以，我也很感謝銀都。我對銀都的未來抱着很大的希望，希望銀都多去發掘一些好的劇本，拍一些不僅在香港賣座，而且中港台都歡迎的電影。而且要做好投資，集中火力勝過分散投資，利用銀都目前的技術力量，仍然在工作的員工，再尋找主創人員（因為主創人員可以從外邊請，大膽採用新的辦法拍攝），以打響銀都本身已擁有的名聲。銀都要發揚光大「長鳳新」時期的光輝歷史，向着更好的方向發展。

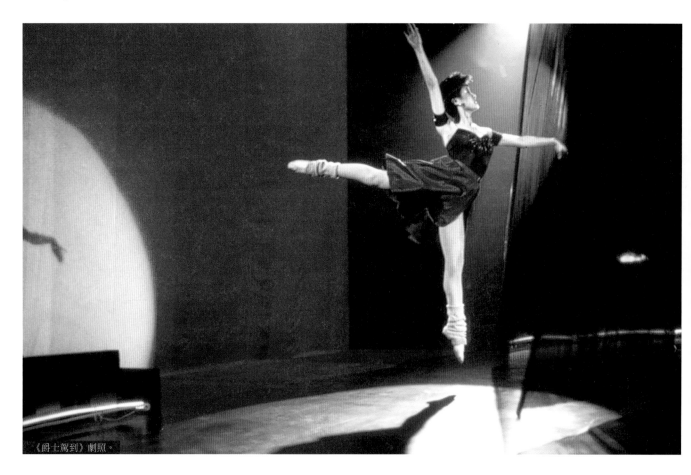

《爵士駕到》劇照。

馬逢國談《神秘的西藏》的拍攝

在大型紀錄片《神秘的西藏》拍攝工作中，我一度擔任製片工作。為此，我曾經進出西藏八次。當時進西藏的交通遠不如現在方便，加上當地的條件也比較缺乏，所以整個製作過程十分艱苦。首先是要適應高原氣候問題，在拍攝過程中，曾有工作人員因無法適應高原反應而需要換人。吃飯也是個問題，因為高原缺氧，舉炊時要用壓力煲，因不習慣操作，煮麵條時，往往會煮得像漿糊一樣。晚上，因行程及時間關係，經常要在野外（往往要在山洞）過夜，生活條件很差。

我遇到最危險的一次「意外」，是在拍「天葬」時。因為天葬不是經常舉行的，往往十天八天也碰不到一次，所以那天我們一見有天葬即將舉行，便二話不說，招呼攝影隊帶着拍攝器材趕到天葬現場去。當我一口氣跑上山時，便腦袋一黑，倒了下來。躺在地上，意識還是有的，但根本動不了，也呼吸不了，差點就沒命。幸好，影片拍成後，很受歡迎，總算沒辜負了辛苦一場。

《林則徐》重見天日

1985年，南方發行了原名為《林則徐》的影片《鴉片戰爭》。本片是由海燕製片廠攝製、鄭君里和原鳳凰導演岑範聯合導演、趙丹、秦怡、韓非等主演的舊影片（1959年攝製）。1966年，南方本準備把它作為南洋戲院開幕首映影片，但因不獲港英政府審查通過，只好擱置放映計劃。直至接近二十年後的1985年，才能在香港重見天日。

——銀都資料室

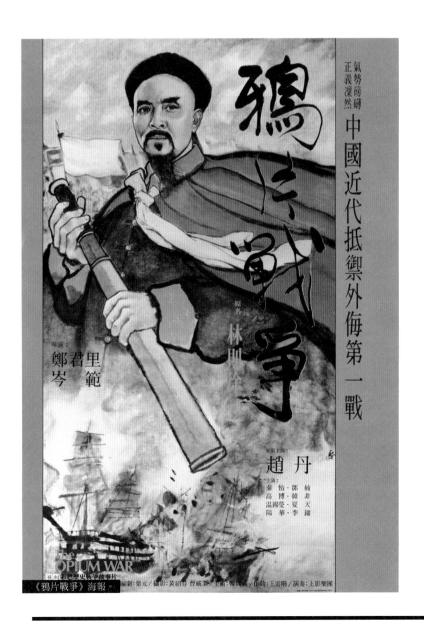

《鴉片戰爭》海報。

1986

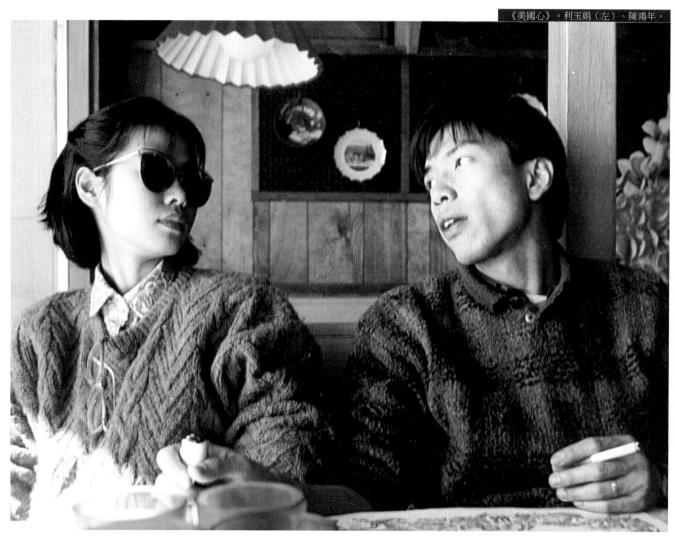

銀都

南北少林 1 美國心 2

南方

如意 （北影）　火龍 （新崑崙）　戊戌政變 （長影）
野山 （西影）　少年犯 （深影）　日出 （上影）

天國恩仇 （瀟湘）　阿混失落的一代 （珠影）
良家婦女 （北影）　青春祭 （青影）
孫中山 （刪剪版）（珠影）　絕響 （珠影）
末代王朝 （新崑崙）　孫中山 （珠影）

1　劉家良導演。
2　香港電影金像獎最佳導演、最佳新人、最佳剪接、十大華語片。

事件

《南北少林》製作始末

　　1986年銀都製作的影片《南北少林》（出品人安子介、廖一原，監製傅奇，策劃陳文，編劇施揚平，導演劉家良，主演李連杰、黃秋燕、胡堅強），是以珠江影業公司的名義攝製的。實際上，影片是由銀都和邵氏公司聯合投資製作的。這是兩公司繼《紅樓夢》、《七十二家房客》之後，在製作影片方面的一次「真正」合作。

《南北少林》在北京開鏡照。

南方改組始末

馬石駿口述　文丁整理

從 1950 年到 1982 年，南方影業公司在香港和澳門共發行國產影片 384 部，觀眾 982 萬人次，為國家結匯 2,400 餘萬港元，向地方上繳 600 餘萬港元。同時，通過國產影片的發行，團結和聯絡了一大批對我友好的港澳地區和海外的影人和朋友，為擴大統一戰綫（線）做了大量有益的工作。

1958 年以前，南方公司的主要幹部任免和業務均屬中影公司領導，以後，由於管理體制的改變，中影公司就不再委派幹部了。那麼，我又因何去了香港呢？

1984 年 10 月，由中央對外宣傳領導小組組織一個考察團赴港考察，以便有針對性地解決一些實際問題。代表團由時任中央對外宣傳領導小組副組長的郁文同志擔任團長，成員包括新聞、出版、文化等方面的負責人。我當時是中影公司主管國內業務的副經理，本來不屬於我的工作範圍，但當時並不了解這次組團赴港考察的目的和工作時間，經電影局多次催促決定由我參加。

參加考察團在香港工作了一個多月，新華社香港分社知道有我這麼一個人，從事電影工作 30 多年，廣東人，適合在香港工作。幾經周折，由新華社香港分社通過中央組織部向文化部辦理了借調手續⋯⋯

根據上級決定對南方影業公司進行改組，成立南方影業有限公司，組成董事會。經董事會討論並報上級批准，南方影業有限公司在業務上執行的方針是：本着宣傳第一，經濟收益第二的原則，採取多種形式，向香港居民介紹內地影片。從 1986 年 1 月至 1991 年 12 月的 6 年中，以商業發行的方式公映國產影片共 75 部，觀眾 145 萬餘人次，票房收入 3,400 餘萬港元。其中《孫中山》、《紅高粱》、《血戰台兒莊》、《芙蓉鎮》、《開國大典》等影片，映出成績和觀眾反映都很好。《開國大典》在香港影藝影院公映，映期長達 141 天。我於 1992 年 8 月退休返回北京，1992 年 1 月公映《周恩來》，5 月公映的《大決戰──淮海戰役》映出成績也較好。

此外，從 1986 年 1 月至 1991 年 12 月，採取商業或半商業發行方式，自辦或與香港文化中心等部門共同舉辦 14 次電影展覽和電影映出，公映的影片總計 206 部。影片在香港電影院公映以後，我們將影片的電視版權售予

馬石駿（1931— ）

廣東人。原任中影公司國內業務部副經理。1982 年赴港，擔任銀都機構副總經理、南方公司董事長兼總經理至 1992 年退休。

電視台，將影片製作成錄影帶在港播放和出售，使廣大的香港市民能多渠道看到國產影片。從 1986 年 9 月起，組成放映組，對外以新華社香港分社文體部的名義進行活動（當時港英當局不允許商業機構從事這類放映活動），負責對外供片並派出放映人員協助香港的愛國工會、社團、學校、街坊會等進行放映。這些為群眾提供方便的措施，深受香港市民的歡迎。

——《中影50年》

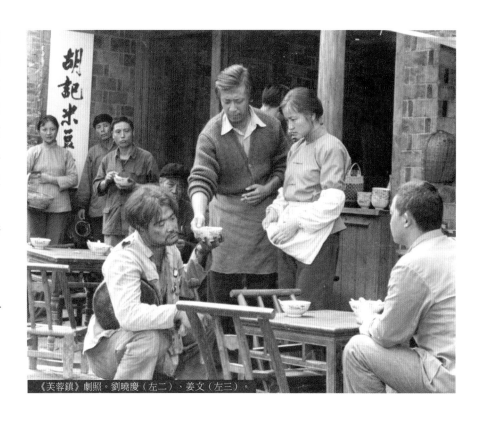

《芙蓉鎮》劇照。劉曉慶（左二）、姜文（左三）。

馬石駿談《孫中山》的宣傳

《孫中山》海報。

1986年11月份，在孫中山誕辰的時候發行影片《孫中山》時，遇到了不少困難。其中，也有經濟上的困難，但傅奇跟我說：「南方的經濟雖然很困難，但如果是和台灣打對台，這個仗就值得打，你看，劉文治在這部影片裡演的還可以啊，你就下決心做大宣傳，爭取成功，不要擔心宣傳費用，五十萬、一百萬，不要擔心這個。」他的表態使我非常感動。結果，影片花了一百三十多萬宣傳費，最終影片拿到四百萬票房，五五分賬，公司拿回二百萬，扣掉130萬宣傳費，剩下七十萬，中影公司一半，南方公司一半。如果當時不是銀都給予支援、讓我大膽做宣傳，一定打不贏這個仗。經過團結協作、共同努力，做了這些事我覺得很高興。但這不是我個人做的事情，是我們愛國電影人共同做的事情。

方育平談《美國心》

方育平（導演）

我想拍一部關於婚姻的電影。我七七年結婚，去年初為人父，個人婚姻經驗的起落使我思考更多婚姻生活的問題。

我一直覺得混合戲劇和記（紀）錄片是十分吸引的。這一次吸引我的是影片素材有兩個明顯的層面：它既是一個婚姻的故事，也是個移民美國的故事。

我所有的作品都是由資料搜集和訪問開始，《美國心》也不例外。不過這次我想在一開始就把訪問拍下來成為影片的一部份，而不只是用作資料素材。

我現在已去到一個對傳統戲劇結構失去興趣的階段，我追求與觀眾直接溝通，為此我不惜創造一個全新的結構。

我會繼續這樣拍電影。每一次你都會認識新的朋友，也會樹立新的敵人，每一次都比上次更刺激。

——《第十一屆香港國際電影節特刊》

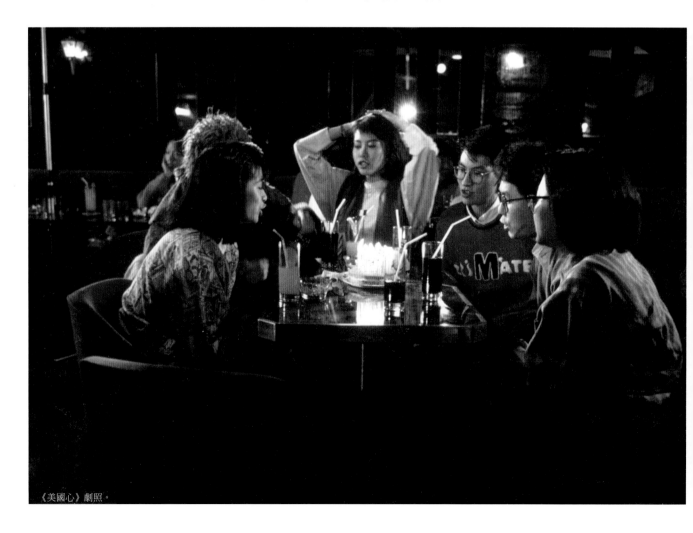

《美國心》劇照。

《美國心》影評

石琪

《美國心》可以說是真正電影化的「盡訴心中情」，就跟電台節目那樣，由男女主角自訴心聲，並且現身說法，出鏡扮演跟自己相近的角色。

香港人的心事越來越多，同時日益敢於表白，由電台到電視，都充滿訪問與談心。結果是公說公有理，婆說婆有理，真相是越來越複雜迷亂了。但無論如何，香港已進入「真實的時刻」。

方育平的電影一向注重真人真事，《父子情》帶有自傳成份，《半邊人》是以亡友及一個少女的關係為藍本。這兩片都是已經發生了的真事再創作，《美國心》更進一部，拍攝一段未知結局，正在發生的關係，那對青年夫婦引起方育平的興趣，請他們拍戲，除了由他們重演一些實況之外，亦由導演安排他們演出一些劇情，還帶他們到深圳與美國，使到拍片也成為他們真實體驗的一部份，而由影片捕捉他們的種種反應，紀錄他們的多次自白，就連拍攝組也出鏡了。

這種把拍片與真實結合為一的方式，在港片是空前地自由大膽的嘗試，拍出新奇而迫真的效果，感染力很強，成績勝過方育平前兩作。關於此片的特異之處，影評界的朋友已談過不少，但這種實驗式技法的爭議性，也應該一

提。問題之一，是此片以真實為主，但也有導演以主觀意念而編排演的「假戲」，真假之間尚未做到天衣無縫。其中女主角到深圳墮胎的假戲，效果非常成功，但由黃志強扮演的車行奸商角色，以及一個追求女主角的獸醫角色，雖然都妙趣橫生，很有戲劇性，但不及全片其他部份那麼迫真，而不夠統一。此外，結局表示夫婦和好，似乎不想移民，看來亦是「理想化」的編排，甚至有點俗套——據《電影》訪問利玉娟所說，這對主演的夫婦拍完片回港後，已分手了。

此外，《美國心》純粹呈現事態，而不作任何情理上的交代，有些地方顯然玩得很過份，不必要地令觀眾難以明白。最顯著的是兩主角飛往美國探親，卻不是直飛親戚所在地，反而不斷逗留在雪野。據方育平解釋，這是因為男主角想試試在美國長途駕車的滋味，但片中毫無說明。

方育平本人在片中出鏡，也具爭議性。有人認為如果他不露面，單拍兩夫婦，全片會更純粹更動人。筆者則覺得此片的特異，是導演也介入戲中，但他略為出鏡卻不足夠，應該像兩主角一樣盡訴心中情，表露他對婚姻、移民和拍片的觀感，成為本片另一個主角，這樣才更為公平、坦率和富於對比的諷喻性。

現在本片給人的印象，是有點吞吞吐吐，在表現出很多迫真情景與心事的同時，亦顯得有些東西是掩飾了、隱藏了，或是避重就輕、欲語還休。不過，我們面對「真實的時刻」，大概總會這樣半真半假、半坦誠半閃躲，深感不明朗的迷惘。《美國心》的傑出，在於充份表現了這種心上心下的猶豫，而這正是當今香港的普遍心態之一。

——《明報晚報》，1986年10月30日

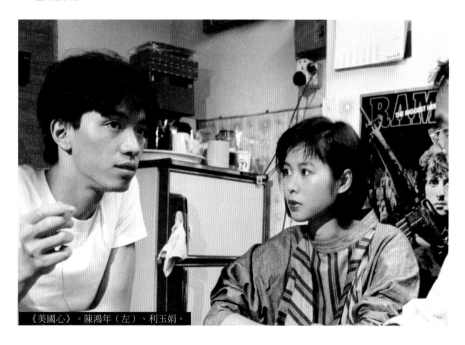

《美國心》。陳鴻年（左）、利玉娟。

1987|

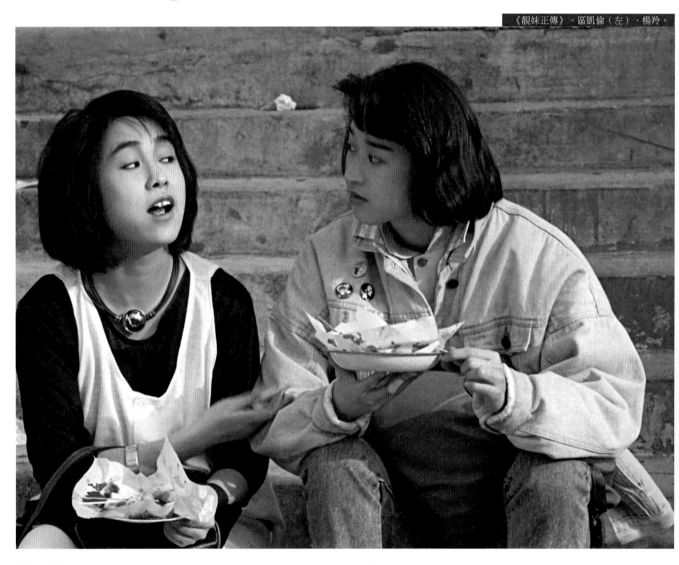

銀都

書劍恩仇錄 ₁　香香公主 ₂　靚妹正傳
閃電戰士 ₃

南方

邊城 （北影）　湘女蕭蕭 （青影）
黑炮事件 （西影）　野媽媽 （西影）
血戰台兒莊 （廣影）　最後一個冬日 （瀟湘）
秦川情 （上影）　錯位 （西影）
爬滿青藤的木屋 （峨影）　大閱兵 （廣西）
末代皇后 （長影）

1　許鞍華導演。
2　許鞍華導演。
3　廣播電影電視部1986－1987年優秀故事片獎。

李焯桃與
許鞍華對話
《書劍恩仇錄》

銀都（印章）

武俠 VS 歷史

李焯桃：儘管『書劍』原著是武俠小說，但改編後的電影卻在很多方面與傳統的武俠片不同，阿 ANN 是否自覺在改造類型？

許鞍華：我的 MODEL 其實好簡單，當年初看『柳生一族之陰謀』（即『爭霸』），便得到很大的啟發。那本來是歷史片的格局，突然有幾個人跳上屋頂，於是幾個世界混在一起，非常過癮。日本武俠片就給人這種感覺，有 REALISTIC 的一面，例如片中的街道和古代一樣，而非想像世界中的街，比較 HISTORICAL。我曾找回『七俠四義』、『流寇誌』等片作參考，甚至

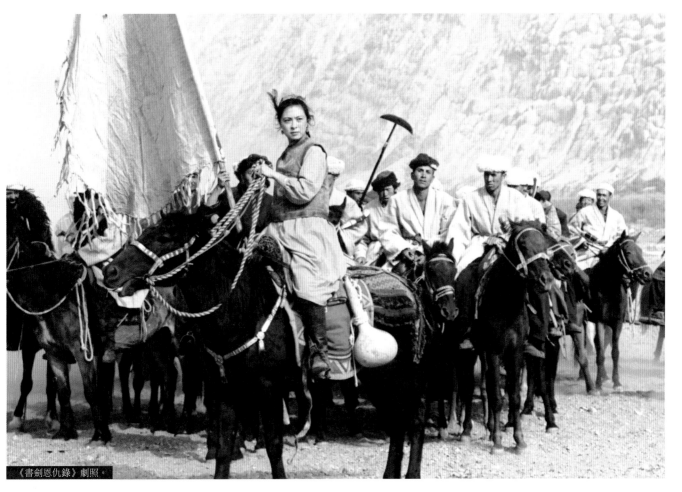

《書劍恩仇錄》劇照。

1987

重看胡金銓、劉家良等的作品，發覺最有 INSPIRATION 的是『流寇誌』及黑澤明，我就是要那個半真半假的 LEVEL OF REALITY。那個世界內的武打和動作，只是推動劇情的動力。

我無意去創一個新的類型，因為我知道那必然是一個混合的東西，我只不過嘗試 ENGAGE THAT LEVEL OF REALITY。比方說人物幾時凌空？可跳多高？都有很多因素需要考慮。因為飛躍是假的，大家知道只是武俠片的 CONVENTION，去到那個程度人家才會覺得兩個世界彼此 INTRUDE，而是在一個兩者都有的第三世界？到後來在剪接階段時，我就用音樂解決了這個問題──紅花會群雄每次打鬥便出主題曲音樂囉！這也是一個大家習慣了的 CONVENTION。

改編金庸的唯一生路

許鞍華：我選擇如今這樣拍攝，一方面是 NECESSITY，因為如果以燦爛武打為主，不要說突破，要不輸於前人的水準也十分困難，所以沒辦法不加一些自己的東西。但另一方面也實在是一個 CHOICE──我認為必須這樣拍。

像楚原六年前那次改編其實拍得不差，很工整和四平八穩，有通順的起承轉合，但問題是只取 PLOT LEVEL 的東西，而且企圖盡量表現原著，變得樣樣都在意料之中。本來最大的秘密（兩主角是兄弟）要慢慢 REVEAL 出來嘛，但觀眾全都一早知道了，所以根本沒有興趣看。

正因為觀眾大多看過原著或電視劇，連最基本的 SUSPENSE 都沒有了，所以改編金庸那樣流行的小說，尤其是『書劍』唯一的出路就是大膽創新！你真的絕不能希望將原著忠實拍出來，無論拍得多好也會被人罵，因為那全是 EXPECTED 的效果，"你冇嘢俾佢"。我想是不可能的，你又不能夠拍 COMPLETE（全部搬上銀幕），一定要刪掉一些，但為何刪這個不刪那個，又有得爭論了。

『書劍』被改編了這麼多次，實在非常有趣，簡直可以從中研究一個 CROSS-SECTION 的人對一種東西的反應。我一度有無路可行的感覺，朋友們跟我談起『書劍』，都問有沒有狼群呀……全是來自對原著的 FASCINATION。我知道那些 SPECTACLES 我拍不來，一來是沒有這個錢，二來未必有這個能力。那為甚麼還要拍呢？唯一的 JUSTIFICATION 是拍自己的 INTERPRETAION。像西方的 LANCELOT 故事拍了那麼多次，也是因為有不同的 INTERPRETATION，不同的 VISION。

──《電影雙周刊》220期，
1987年8月20日

《書劍恩仇錄》劇照。

《書劍恩仇錄》劇照。

《書劍恩仇錄》影評

舒琪

電影『書劍』與原著更大的分別，正如我在座談會所言，其實是道德價值上的取向。金庸的原著從來沒有突破傳統章回小說的規範和框格，小說肯定了紅花會，肯定了紅花會群雄捨身取義的決心與精神，也肯定了陳家洛的英雄身份——換句話說，就是一切傳統的道德價值。除了寫出「十萬軍聲半夜潮」的氣勢（這方面電影的懾人映象並沒有辜負金庸的文字）之外，戲劇性的衝突幾被磨平。電影裏卻安排乾隆一針見血地說服了陳家洛放棄反清復漢的理想，

歸順清廷，巧妙地結合了家國的衝突，更把陳家洛放置在一個個人與道德的雙重矛盾裏。這個改動，起碼在層次上要比原著豐富和複雜得多，也多了一份現代的精神。

很不幸地，因着某種根深蒂固、不肯冒險的經營觀念，電影『書劍』無法以最完整的面貌（上下集一場映完）與大部份的觀眾見面，而只能以破斷的形式面世。這項發行上的決定做成最大的遺憾，是影片很多前後呼應的內部結構都被削減了感染力。

『書劍』其實有一個很有趣的 GOVERNING STRUCTURE。這不是一個戲劇上的結構，而是一個 THEMATIC STRUCTURE，一個以 DUALITY 做為母題

與基礎的結構。DUALITY，既源自一對兄弟的兩種命運，也源自所有抉擇與矛盾的雙重性，我說的前後呼應，指的就是這份 DUALISM（重覆性）。於是，影片以生離開始（陳母的大特寫），也以死別作結（陳家洛的大特寫）；故事在北京（御獵場南苑）開始，也在北京了結；陳家洛在上半部出場時，許鞍華先插入他的回憶（與母親惜別，隨於萬亭往塞外習藝），下半部開始時，我們也是先見其背，待插入他另一段的童年回憶之後，才再見陳家洛的特寫；陳與乾隆兩次擊掌為盟（一次在塘邊，一次在六和塔），後者兩次都棄約背盟；驚濤拍岸的特視效果，也在上半部中出現過兩次，一次把陳母的轎子覆沒，一次把兄弟二人吞掉，還捲走了遺書，（暗示了歷史和人物的宿命性）；到了下半部，風沙取代了海的 MOTIF，劇情上也先後安排了兩場風沙，一場描述陳家洛和香香的感情（我會嫌處理上味道沒有出來），一場寫陳、香與霍青桐三人的三角關係。自然還有那兩個叫人措手不及的高空俯瞰，一個萬馬千軍，氣派宏觀，一個天地蒼茫，此情可待。

CONTEXT 仍是我想強調的字眼，只要把電影『書劍』放在香港電影的 CONTEXT 裏，一切便很清楚。

——《電影雙周刊》220期，
1987年8月20日

1988

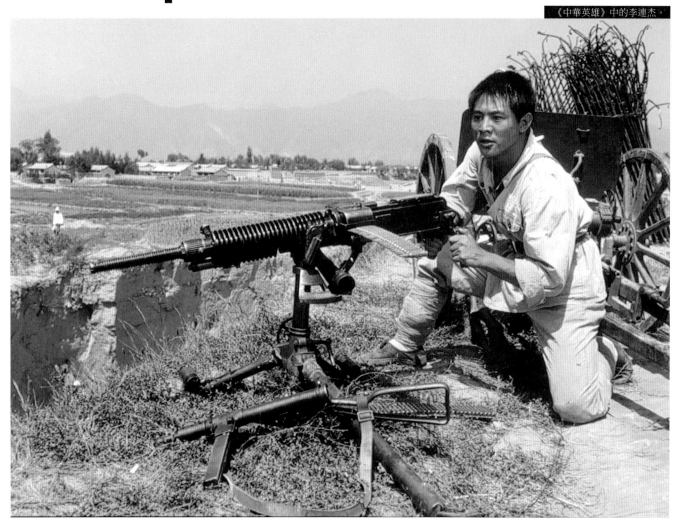

銀都

中華英雄 ₁　**童黨** ₂　**黃河大俠** ₃　**喜寶**
法律無情

南方

老井（西影）　**芙蓉鎮**（刪剪版）（上影）
芙蓉鎮（上影）　**紅高粱**（西影）
中國刑警（西影）　**孩子王**（西影）
盜馬賊（西影）　**一個和八個**（廣影）
邊城（北影）　**一個死者對生者的訪問**（北影）
敦煌（新崑崙）　**八旗子弟**（新崑崙）
大陸窺秘（GM）₄　**馬路天使**（明星）

1　青島等地拍外景。李連杰導演。
2　香港國際電影節首映。香港電影金像獎十大華語片。
3　與西安廠合作。陝西拍外景。
4　南方製作的紀錄片。

第五代導演的崛起

　　1988年，國產電影在香港展現了一個新的面貌。這一年，南方發行的影片中，有多部是內地第五代導演的代表作，如《老井》、《紅高粱》、《孩子王》、《盜馬賊》、《一個和八個》等。他們最成功和有別過去的地方，是在故事組成的因素之外，表達了更加深廣的訊息。這些影片，在香港公映時，都得到極高的評價，對中國電影的發展有着極大的影響，而主創人員也因此奠定了其藝術地位。

《紅高粱》劇照。

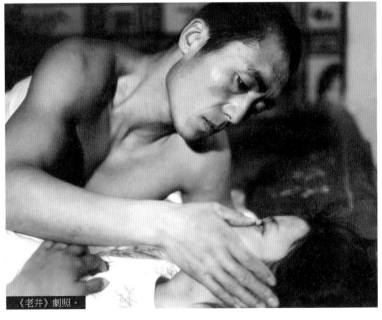
《老井》劇照。

1988

李連杰為銀都拍攝的四部影片（《少林寺》、《少林小子》、《南北少林》和《中華英雄》），我都有參與。因此，和李連杰有很多朝夕相對的日子，也建立了很深的友誼，例如，我受傷時他幫我洗澡，反之 亦然。

拍完《南北少林》後，他常常和我談到未來的路向。他的理想是通過電影宣揚中國武術，同時又想通過武術電影抒發他對人生的看法。就這樣，在他主導下，我們開始了《中華英雄》劇本創作，故事描寫一個經歷抗日戰爭的小兵到青島探視曾經一起出生入死的排長（由主演《歸心似箭》的趙爾康飾），卻在和平時期的青島捲入了另一場以拳頭代替子彈的戰爭中。我們想通過小兵的遭遇來刻劃大時代中小人物的命運，並揭示、引伸到國家和民族命運這一議題上。

《中華英雄》 拍攝記

施揚平（編劇、執行導演）

為了增加創作力量，我們邀請了在內蒙古歌舞團任職的

《中華英雄》。前排左起：林克明、施揚平（右二）、趙爾康（右一）；後排左四：李連杰。與青島鐵路工人合照。

蒙古青年捷爾戈參與編劇。他的背景和「長鳳新」還有點淵源，他的父親朝克·圖納仁是鳳凰出品、香港首部票房超過一百萬影片《金鷹》的原著者。我們兩人，連同李連杰，三個「臭皮匠」終於完成了劇本創作。在當年銀都總經理傅奇先生首肯下，把劇本交與李連杰導演。

在影片中，李連杰除了編導演，還擔任動作指導一職，一人身兼四職無疑是十分吃力的。很感謝徐小明導演拔刀相助，中途加入擔任動作導演一職，得以減輕製作過程中的很大壓力。

影片在青島開機，後來還到張家口和廣州拍攝部分外景和廠景，結尾的一場主力戲則是在香港完成的。

整個拍攝過程頗順利，但要面對的困難很多。例如，影片中有中日兩軍的戰爭場面，便要動用解放軍坦克部隊協助，在青島拍攝的一場美國軍艦進港的戲，也得到了當地的海軍派出四艘軍艦協助拍攝。同時，也得到青島鐵路局協助，撥出一列舊式火車和一條專用鐵路供我們拍攝。

拍攝期間遇到的另一個頭疼的問題是，影片在青島和廣州拍攝的戲份，需要大批外國人，有的還要「連戲」。那時，單在青島和廣州根本無法解決，為此，要花很多氣力去找。在青島時，外國人大多從老遠的北京找來，有的則在香港找，影片中飾演李連杰主要對手的外國人，則是來自瑞典的歐洲搏擊冠軍。

另外，還有四十年代的佈景和道具問題，這方面全靠清水灣片廠資深的美術、佈景師王季平以及長城的道具師劉觀清全力配合解決，單是從上海和北京運送拍戲用的車輛到青島便花了不少功夫。此外，還有演員因受傷而影響拍攝進度等問題。所幸，通過全攝製組的通力合作，我們總算完成了一部具有一定代表意義的作品。李連杰也因此，有可能成了當年內地最年輕的導演。

《中華英雄》劇照。

1988

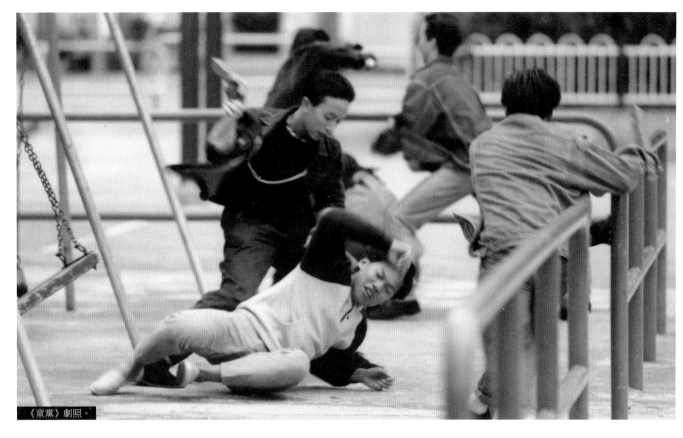

《童黨》劇照。

《童黨》
編劇自白書

陳文強

兩年前劉國昌毅然離開港台電視部，拍他第一部電影，找我作編劇，我受寵若驚，因我當時從未寫過電影劇本。當然，我和劉國昌在港台是合作過的，一是修改他兩個『香江歲月』劇本，一是為他創作了『獅子山下』的『小童、老同』。

我不否認，我和劉國昌皆有野心，想弄一齣令人刮目相看的寫實電影，但發掘深刻主題和挑選堅實素材，卻仍費煞思量。直到有一天，我們透過宣揚福音戒毒的「互愛中心」，接觸了一些正在改過自新的孩子，了解他們沉淪經過，竟赫然抓到個駭人的聳聞，原來當時十二、三歲的街童，參與黑社會活動，非常普遍，只是有關方面一直低調處理和報導，致令公眾忽略。這真相無疑令人十分難受，但卻也為『童黨』提供了極具意義的焦點。『童黨』的主題，也就建立在揭露黑社會假借義氣為標榜以吸納無知的青少年和年幼街童為其作奸犯科這定點上。

之後為全面搜集資料，我們踏遍青少年喜好的各種娛樂場所，例如波樓、球場，公園，溜冰場，的士高，遊戲機中心……等等，也曾認識了好幾堆不同生活背景的問題份子。

我們原先打算，『童黨』是九位但一體的，即使在劇情推展也如此，換言之，九人各有平均的戲份，且盡量採用更具客觀性和生活味的片段的組合方式刻劃人物和交待情節，然而，這卻不大被公司接納，上頭擔心故事性薄弱吸引

不到廣大的觀眾，而且也不好看，要求突出九人其中一對：父親以前曾是黑社會人物的兄弟，以他們父子之間的矛盾為主線，並盡可能將劇力推到最高。我們雖然接納了，但畢竟對先前的構想仍懷有先入為主的喜歡。結果，唯有大膽將兩種做法合併一起，上半部依舊採用片段式結構，展露『童黨』不羈的生活和荒謬的世界，用冷靜的態度刻劃他們的心態行為，營造喜怒哀樂；下半部則傾重戲劇的推動，營造『童黨』內部的破裂和悲慘的命運，兩種做法性質上雖有頗大差異，但我們仍希望能協調出連貫的感人效果。

『童黨』人物眾多，群戲也多，一場群戲動輒見足九個主角，單是人物調度已然考盡編劇工夫，何況還要付與（予）角色生動傳神的對白。現實生活中，街童的說話完全自成一格，粗野而活潑，暗語背語豐富，表情生動。我寫『童黨』對白，所費心血絕不比花於調度人物上少。

『童黨』開拍時，劉國昌大膽起用了一批背景合適的孩子當演員，更堅持同步錄音，出來效果異常真實，大大提高影片的感染力。

『童黨』拍完後，順好片一共有二十本，但為配合戲院九十分鐘放映時間，結果剪成九本。

戲拍出來長了，是因為我和劉國昌在拍攝前的判斷失準和取捨優悠引起，這責任我們一同負了。

——《電影雙周刊》，235期，1988年3月24日

張鑫炎談銀都

卓之

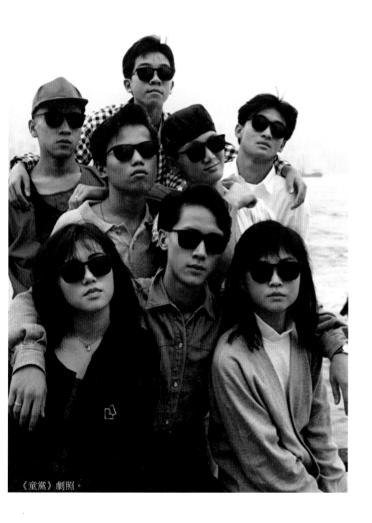

《童黨》劇照。

今日的「銀都機構」除了綜合當年「鳳凰」、「新聯」及「長城」公司的各部門份子外，也因某些因素而加入了其他投資者組合而成。

由於是公司制度，況且時代關係，每一作品都需有足夠籌備時間之外，製作預算亦相對有所控制，我們都仍圍繞着較有藝術性和寫實的主題而開拍電影，導演方面亦給予新一代作不同嘗試，預算雖然受控制，但在特殊情況和合理要求下也作出一定的遷就和配合；除了一班資深的職員，會因為與公司長久的感情而自然地為公司著想，連新進（晉）一派的導演和其他工作人員，亦不期然感染了公司的保守作風，這令老

1988

一輩的十分感激他們的熱心,而且覺得他們的熱衷是值得佩服的。

因為某些市場的需求,較有票房保證的港產演員,都為著某些原因而未能和我們合作,這一點大家都很明白,希望經歷一段時間能令演員更能體會自由選擇劇本的重要,也令電影藝術更廣大性地拓展。

也就為這因素,我們所拍的電影都一定以香港市場為主,在選角方面除邀請國內較有知名度(的)演員以外,只好起用新人;但訓練新人需時,公司屬下的戲院須要不斷的片源,所以發行部除選映一些國內製作的優秀電影以外,也都安排好些外國片或其他獨立公司的製作上映;對於這現象,總覺得有些歉意。

至於預算失控,也必然地需要各方面合作和體諒,公司方面亦盡量了解當時情況,盡量不給予導演或製片太多壓力,反正沒可能是他們希望的都得到吧!

由於片源和環境關係,我們總想多有機會與新進(晉)導演合作,沒有新怎有舊?況且新的一代總會有點突破,這也是我們希望的,所以非常歡迎新進(晉)導演和我們接觸;至於國內的第五代導演,確實為潮流添了點顏色,好像陳凱歌的思考人生,田壯壯的揭示人與自然,謝晉的理想與激情,張藝謀的大膽和黃健中的超現實主義等等,都可以概括為探索電影導演;他們的作品的票房與藝術價值,一直不成正比,但他們也符合了我們欲試驗的目的;票房總不是太大的前提,最重要的還是將藝術

延續下去。

然而,我們偶然也有些為市場為主的作品,以「少林寺」為例,總希望把這比例拉得近一點。

出任那一職位都不重要,重要的還是一份熱衷與感情;若時間許可,我仍會執導;當導演可真有滿足感,對不?但對新進(晉)導演如劉國昌我們由衷地支持,也為此把時間都花在和他們溝通去了,就讓時間給我另一個執導機會。

——《電影雙周刊》248期,
1988年9月22日

影藝結業。崔顯威(左)致詞。

影藝戲院的
光影十八年

影藝戲院於 1988 年 7 月 9 日開幕（同年開業的還有銀都屬下的新藝戲院），主要供放映國產影片，以及世界各地藝術價值高或風格獨特的影片。開幕首映的影片是《孩子王》和《尼羅河女兒》，由此而定下了一院專放映內地電影，二院則放映內地以外的世界各地電影。

開幕之後，它便迅速地建立起藝術品牌，成了喜歡電影藝術的觀眾趨之若鶩的地方。有人稱之為「石屎森林中的一片綠洲」，也有人稱之為「藝術電影專門店」。雖然，在經營的十八年中，它一直處於入不敷支的狀態，不過，銀都從不輕言放棄，因為，這是銀都對放映、推廣國產電影以及提倡電影藝術文化的傳統使命。

在前後十八年的經營中，影藝戲院（兩院）共發行了八百二十三部影片，其間還舉辦了「影藝經典回顧」、「影藝國際影展」、「日本電影展」、「西安優秀電影選」、「長鳳新銀都優秀電影展」等專題或類型影展，還和香港國際電影節聯線獻映。

由於影藝成功地樹立藝術電影品牌，開拓了「另類」電影的市場，使得香港的其他一些發行商和戲院，也加入了發行、放映藝術電影的行列。因此，可以說，影藝戲院在很大程度上提升了香港電影的藝術氛圍。

自上世紀九十年代中期，全港戲院業業績普遍下滑，影藝同樣受到影響，不過，影藝的經營目標和宗旨一直沒有改變，在困境中繼續承擔着如同「長鳳新」先輩們和銀都一直以來執着的傳統使命。遺憾的是，在影藝戲院經營了十八年後的 2006 年，因為影藝戲院的大業主決定中止租約、把戲院更改用途而被迫在 2006 年 11 月 30 日正式結業。

結業那天，影藝特地舉辦了告別儀式，放映了《開國大典》、《芙蓉鎮》（足本）、《那山那人那狗》、《我想有個家》和《朗朗星空》五部內地電影免費招待觀眾。當晚上最後一場放映完畢，影藝拉下閘門，觀眾依依不捨之情溢於言表，同時期待着新的影藝戲院能早日重開。

影藝的結業，在社會上引起極大的反響，成了一件社會事件。由此，也可見它在觀眾心目中的地位和它的存在價值。

陳子良談影藝戲院的運作

1987 年，我經朋友介紹，認識了當時銀都高層馬逢國，並加入銀都擔任行政助理，主力協助馬逢國的工作。在公司三年，是我一生最寶貴的機遇。感謝馬先生大膽起用本來與銀都毫無關係的我，而且完全放手，給我很多機會處理事情。例如，在籌備開辦影藝戲院時，我最初只是負責監督裝修工程，後來公司決定培訓新人擔任有關選片及排片工作，馬逢國便把這事交給我，帶我去外國買片。如果沒有在影藝工作的經歷，我便沒有獨立成長的機會，就沒有現今獨當一面的自己。

影藝營運初期，便確定了放映「另類電影」的定位，但其商業模式的運作則是靠後來邊做邊模索出來。由於影藝戲院位置較偏僻，若我們與其他戲院上映同一部電影，影迷不會選我們。當時銀都高層馬石駿先生，在管理影藝戲院的策略上，採用同時放映中國電影與外語電影的策略，以吸納觀眾並做出名聲。結果由開始時沒有人願意供片給戲院放映，至慢慢成為影迷所熟悉及歡迎的戲院。要數最厲害的，不得不提 1990 年上映的日本電影《搶錢家族》，它連續上映五百六十七天，前後橫跨了三個年度，成為本港歷史上放映期最長的電影。

1989

銀都

黑太陽731 ₁　福星臨門　西太后 ₂
中國三軍揭秘 ₃　寡婦村 ₄　情義我心知
飛越黃昏 ₅　都市獵人　我愛賊阿爸
最後的貴族 ₆

南方

人鬼情 （上影）　京都球俠 （峨影）

T省大風暴 （上影）　太陽雨 （珠影）
晚鐘 （八一）　頑主 （峨影）　黃河彎彎 （西影）
歡樂英雄、陰陽界 （福影）
美洲豹行動 （西影）　死神與少女 （青影）
開國大典 （長影）　如意 （北影）
一江春水向東流 （崑崙）　西安事變 （西影）
早春二月 （北影）

1　揭露日軍侵華惡跡的電影。
2　李翰祥導演。
3　紀錄片。

4　百花獎最佳影片。第六屆法國電影節「金熊貓」獎。
5　香港電影金像獎最佳影片、最佳編劇、最佳女配角、十大華語片。參加東京國際電影節。
6　謝晉導演。

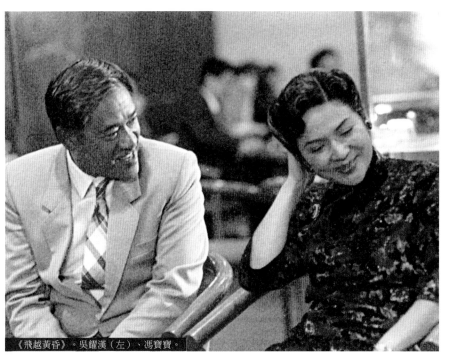

《飛越黃昏》。吳耀漢（左）、馮寶寶。

《飛越黃昏》影評

石琪

新進（晉）導演張之亮雖然迄今只拍了兩部電影，但已經充份顯出他與眾不同的特色，不會隨波逐流，同時又能平易近人，完全從平凡小人物的角度出發，拍出親切、動人的情態，而且強調了小人物的尊嚴。

他第一部作品《中國最後一個太監》無疑比較煽情、堆砌和粗糙，但仍然可以跟國際級名家鉅片《末代皇帝溥儀》相提對照。因為《末》片集中拍攝最尊貴的皇帝，《最》片則描述最卑賤的太監，他倆年齡相等，經歷同樣的歷史劇變，而小太監的辛酸苦難更大，但實際上比溥儀更有人性、更有情義，亦更有自我犧牲的勇氣。

張之亮的第二部作品《飛越黃昏》，題材也是有點冷門和尷尬，全無時下港片的賣座絕招，只是刻劃年近黃昏的老一輩人，以及母女間的恩怨爭執。但此片拍得出乎意外地良好，不但有誠意，手法亦做到細膩有致，悲喜交集，風格比他的首作完善貼切，相當真摯感人。

世界上最親愛的母女，似乎也注定必有頂頸鬥氣的陰性「情意結」，往往像要命的冤家。本片的母親馮寶寶與女兒葉童，就活現出這種真實關係，令人啼笑皆非，而又牽腸掛肚。

這對母女本來相依為命，但女兒大了要獨立，在美國私自結婚生子，十多年後才重回香港與母親和解，哪知仍然因為日常小事，而多次幾乎鬧翻。很少港片能夠這樣毫不誇張地拍出生活上種種難以解釋的矛盾，又能拍出溫情的喜悅。

打破母女悶局的，是三個男子。第一個是美國出生的孫兒，令外婆愛不釋手（他的面珠被摸捏得像麵團似的），第二個是女婿盧冠廷，他傻頭傻氣地向外母斟茶請罪，情景既驚險又妙趣。

最重要的是第三個「黃師父」吳耀漢，為本片帶來驚喜。他與馮寶寶的黃昏之戀，含蓄溫暖得十分可愛，他倆行街買菜和在生日會上跳牛仔舞，都趣味

1989

洋溢。至於葉童企圖撮合母親再嫁而撞板,吳耀漢與美國孫鬥游泳而出事,都增強了本片的戲劇吸引力。

《飛越黃昏》或許太正派,太落實於情感的糾結,而缺乏「飛越感」,但人情世故甚深,寫及上中下三代的代溝,中國傳統與美國精神的對比,還有生老病死、悲歡離合的種種感觸,在港片中不可多得。

此片導技平實,對白尤其出色,演員方面亦全部在水準以上。馮寶寶扮老母固然突出,葉童與吳耀漢亦很精采,單看演技,已經值得了。

——《明報》,1989年7月8日

張之亮談與銀都的合作

我和銀都合作期間,尤其在1986年左右的時期,當時有其特殊背景,凡是有中資背景的影片,都會被台灣封殺,影片無法在台灣上映。以致當時很多公司都不敢跟銀都合作,演員也一樣。例如林子祥,拍完之後要寫悔過書,慘到這樣的地步,真教人啼笑皆非。當時的香港電影又很依賴台灣市場,所以很多電影人只好採用一些很迂迴的方式和銀都合作,例如由電影人自組一家新公司,以隱瞞中資背景,一些工作人員也索性改名,有的甚至改了個日本名。回想那個時期,我真有點像做「間諜」似的,很偷偷摸摸,以神秘的方式進行。

張之亮(1959-)

演員訓練班出身,後成為導演。他是八九十年代與銀都最緊密合作的香港青年導演。先後為銀都導演了《飛越黃昏》(獲香港電影金像獎最佳影片、最佳編劇等獎)、《玩命雙雄》、《籠民》(獲香港電影金像獎最佳影片、最佳導演、最佳編劇等獎)及《流星語》等影片,並監製了《婚姻勿語》等影片。

白先勇與謝晉對話《最後的貴族》

白：我想聽你談談，在你的心目中，《謫仙記》將拍成甚麼樣的電影，大致是個甚麼樣的構架。

謝：我以為你的作品，大多有這麼個特點：常常寫一些已經開始衰退的人物，如一個勤務兵甚麼的，但卻能小中見大。表面看去似乎是「杯水風波」，實際上滲透性很大。你的這種風格，將來在電影中要體現出來。

當然，只要是我拍的電影，還會有我自己的追求。那就是：要讓老百姓看了喜歡，讓那些高級知識分子或政治地位很高的人看了也有啟發。這並不是不可能的事。像《紅樓夢》、《三國演義》這類傳統的東西，就是大家都愛看，國家元首和企業家都喜歡看的。另外，我還追求一種滄桑感。比如這幾十年，我們國家和民族起了翻天覆地的變化，要是過幾十年再來看這段歷史就會有各種感觸，叫滄桑感也好，叫美好的回憶，或無窮的懷念，都行。好的作品，它給人的啟迪，它所引起的回味，決不是一兩句話所能概括的。

但要拍好《謫仙記》，關鍵還是要塑造好典型的人物性格。李彤這個人，正是大動盪時代的特定人物，在中國文學史上還沒有出現過這樣的典型。我

《最後的貴族》中的潘虹。

1989

們都喜歡津津樂道地談論《紅樓夢》、《三國演義》或托爾斯泰、莎士比亞作品中的人物，這些人物至今仍給我們很多啟發和美好享受。但我們的電影所塑造的人物，就達不到這樣的程度。電影中的人物比較單一，不夠豐滿和深刻。很多人瞧不起電影，我認為，電影沒能塑造出不朽的典型，不能不說是個重要的原因。當然這不光是劇本的寫作問題，作品寫好了，演員演不好，人物還是塑造不出來。

李彤給觀眾的感受是：她只能是特定時代的產物。今天，我們又面臨東西方開放，面臨兩種文明、兩種文化、兩種心態的交流。把李彤這個人物寫好，細緻地反映人物心態的變化，就顯得更有意義。

白：我想，現在中國大陸的讀者能接受我的東西，能深有感觸，這也因為其中存在着從古到今一脈相承下來的東西。

謝：從滿清開始，一直可以上溯到⋯⋯

白：那可不得了！中國一向折騰，漢、六朝、魏晉、五代⋯⋯都是折騰的，我們中國人的骨子裡有這個東西。這是一個很重要的特徵。不是從大事件來推展，而從一個人物身上反映整個時代。這就等於是人物的傳記。表面上寫一個舞女、老兵、老傭人⋯⋯可他們背後還更有深廣的東西。

我想指出一個很重要的「航標」：李彤是「最後的貴族」，她在美國格格不入，骨子裡流淌着貴族的血液，所以是「謫仙」。我們不要忌諱這種骨子裡、血液裡的貴族氣。中國真的從沒拍過這種電影。要研究這些人物的生活方式和心態，這正是一個很好的機會。其實別的國家，德、法、意等國，都有這類電影。一場大戰完了，舊的階段衰亡了，他們就拍了不少電影，很好看。

我想應以李彤這個人的傳記來反映一個時代，很細緻地把人物的七情六慾、五臟六腑寫出來。

謝：要寫出靈魂深處的東西。

白：對，最怕把李彤拍成浮面的。這不光靠導演，也靠演員，所以很難，是很大的挑戰。李彤是晴雯和黛玉的結合（體），她的蒼涼、悲哀，如能培養出來，導演出來，整個戲就好了。時代的沒落，人物身上的背負，不只是她個人的。一個留學生在異國的寂寞，靈魂深處代表了一個很大的東西。李彤最後的自殺也出乎她的自尊，並不是因為走投無路，而是⋯⋯

謝：我覺得，是「黛玉焚稿」。

白：你講得非常好，是「黛玉焚稿」的那種內心的東西。

謝：這不是悲痛所能表達出來的。

白：她不跟世人妥協，寧可燒成一把灰。

——《電影雙周刊》第274期，1989年9月21日

《最後的貴族》劇照。

《寡婦村》劇照。

《寡婦村》簡介

《寡婦村》是銀都和珠江電影製片廠合作的影片，由王進導演。影片上映後，得到高度評價，獲得了百花獎最佳影片獎、第六屆法國電影節金熊貓獎等獎項。

故事講述我國東南沿海一個小漁村，多年前一場強勁的颱風使出海的男人全部遇難，留下了許多寡婦，因此被稱「寡婦村」。這個小漁村有一個奇特的婚俗：妻子只有在清明、中秋和除夕夜才可到夫家過夜；成親不滿三年夫妻不許同床，三年後妻子若不生孩子又要受到恥笑。故事主要描寫婷姐、多妹和阿來三位相依為命的姐妹。清明之夜，女人們紛紛來到夫家。多妹結婚三年，每次都是和丈夫隔簾相坐，至今連丈夫的模樣都不知道。婷姐結婚多年，一直沒有孩子，這次相會又趕上她來月經，結果被惱怒的丈夫痛打。阿來從台南嫁過來一年多，不能常與丈夫在一起，內心怨聲不絕。到了四十年代末，因為敗退中的國民黨拉壯丁，村中的男人全都給抓走了，小漁村又成了寡婦村。一天又一天，三姐妹遙望大海，盼望着親人從大海彼岸歸來的一天。

—— 銀都資料室

1990

《廟街皇后》。張艾嘉（左）、劉玉翠。

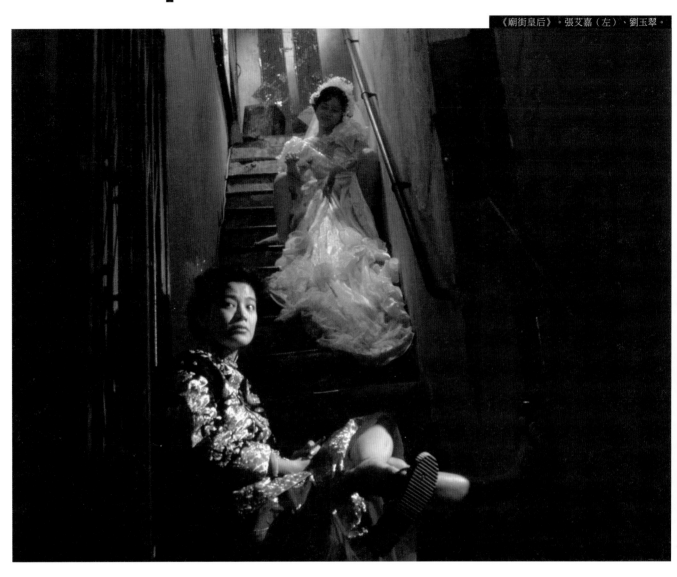

銀都

秘境神奇錄 1 **人在紐約** 2 **廟街皇后** 3
玩命雙雄　水玲瓏　老婆，你好嘢

南方

搖滾青年（青影）　**井**（峨影）　**本命年**（青影）
巍巍崑崙（八一）　**山林中頭一個女人**（北影）
喋血紅唇（上影）　**天音**（北影）
瘋狂的代價（西影）　**雷場相思樹**（八一）
女人的故事（上影）　**百色起義**（廣西）
大清砲隊（珠影）　**屠城血證**（福影）

1　紀錄片。

2　台灣金馬獎最佳劇情片、女主角、攝影、剪接、錄音、原著劇本、原著音樂、服
　裝設計。

3　香港電影金像獎最佳編劇、女配角、新人、十大華語片。參展康城影展。「亞
　洲──美國國際電影節」開幕首映。

《廟街皇后》影評

石琪

娼妓對世界很有貢獻，有助於消除社會上的性苦悶，促進經濟繁榮、男女溝通和國際「性」交流，養活很多人，還為古今中外的文學藝術提供無數哀艷動人的故事題材。

《廟街皇后》的片名，早已被七十年代的邵氏片用過，而廟街妓母與女兒的恩怨關係，亦在八十年代被單慧珠拍成《忌廉溝鮮奶》。但不要緊，老土殘舊的廟街在九十年代仍有利用價值，新版本的《廟街皇后》不但有生意眼，還入選香港國際電影節，甚至被康城影展邀請，登上大雅之堂。

事實上，劉國昌導演、陳文強編劇的《廟街皇后》拍得頗有瞄頭，因為經過深入的資料搜集，加以傳奇的劇情、專業的攝製技法，成為一部有水準的尋幽搜秘電影，滿足到觀眾的好奇。

此片拍得很聰明，做到故事動人而又不太低級煽情，有若干實感而又避免醜怪，加以適當的美化，看來特別順眼。找張艾嘉主演就是最聰明的例子，人人都知道她不似在廟街兜客的鴇母，但正好讓她發揮演技，同時使畫面好看，因為真正的殘花敗柳是不宜上鏡的。

片中既有名花級的廟街靚皇后，又有靚妹仔劉玉翠演她的女兒，跳出廉價火坑，成為豪華舞廳的火鳳凰，還加盟「高級儀態中心」。這就使到本片有中有嫩、有舊有新、有平有貴，式式俱備，男女觀眾都不會失望。

全片豐富流暢，奇情緊湊，張艾嘉智勇雙全、有情有義，充滿「大家姐」的魅力。劉玉翠則奔放活潑、七情上面，比過往芸芸靚妹仔新女星更燦爛。這對母女的鬥法關係，激發出動人的火花，最後則安排了喜出望外的大團圓結局，化哭為笑，令觀眾感到美滿。

——《明報》，1990年4月23日

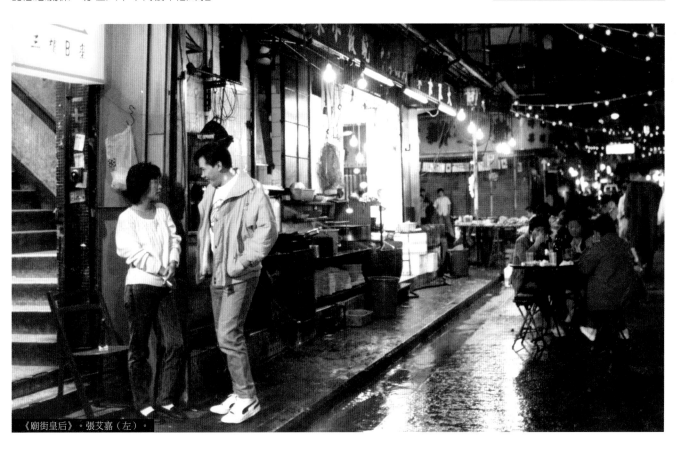

《廟街皇后》。張艾嘉（左）。

1990

《玩命雙雄》 導演自白

張之亮（導演）

最初的構思是講一個武師的生涯，現在則是講特技人，是兩個不同的題材。我現在不拍武師的題材，並不表示我不想拍，而是在兩者的選擇上，先拍飛車特技人的題材，去試一試市場。因為在影像上，這部會較好看。而且要面對一個死亡的題材，必定處於一個捱打的局面。這無疑是基於市場的考慮而改的。還有一個原因，現時港產片因為賣埠和商業因素，很多時為了爆炸而加爆炸，為了火人而加火人。我嘗試去拍一部兩者結合的影片，這樣特技場面就成了內容的一部分，不會使人覺得兀突。

我拍電影往往是由一個畫面引發的。《玩命雙雄》是我在汽車死氣喉冒出熱氣的掩映下，看到特技人在工作的畫面。我覺得他們的工作值得表彰，但他們面對的東西是我所不明白的，同時又不理解他們的心態，於是我想拍，我覺得這樣有趣。特技是一個背景，影片講一個人的心態多過兩人之間的友情，主要是一個人對特技的情意結，比較平白一些。

我覺得電影講的就是感情，沒有感情就沒得拍。戲劇一定要有人性，要有感情。問題是感情發生在甚麼情況下？甚麼人身上？背景是怎麼？繼之而有不同的反應，這也是電影永遠拍不完的原因之一。

《電影雙周刊》292期，
1990年6月7日

《玩命雙雄》劇照。

《人在紐約》 影評

石琪

關錦鵬導演的《人在紐約》，跟謝普電影《最後的貴族》有很多相似之處，都描寫三個華人女子移居美國，過着富裕而又失落的生活。

這兩片最相似的地方，在於都拼命扮文藝、扮高級，拍得非常別（彆）扭，沉悶乏味，沿襲了華人文藝片當中最「難頂」的假文藝腔，令人十分失望。

大陸導演謝普不熟悉海外生活，拍

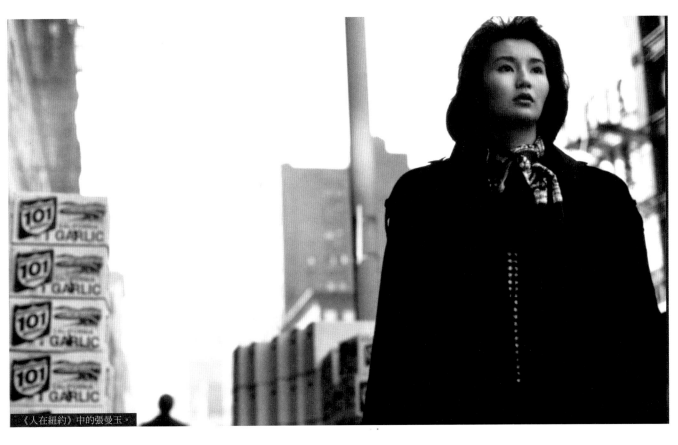

《人在紐約》中的張曼玉。

得老土作狀倒也情有可原。其實《最後的貴族》能從流亡者的角度，拍出她們對大陸一九四九年赤化的悲哀，已屬難得。正因對中共政權存有異見，所以大陸官方禁止該片參加本屆百花獎比賽，等於列入黑名單。

《最後的貴族》還有一個比較客觀之處，就是只有潘虹飾演的女主角陷於性格與環境交織的悲劇，另兩女子則分別成家立室，或在學術上有了成就，反映出海外華人也有發展良好的一面。

本來，我們以為關錦鵬作為香港新進（晉）導演，拍攝海外華人的處境，總會勝過謝晉。然而很意外，此片只在鏡頭上較為新派，整體還比不上《最後的貴族》。

《人在紐約》並沒有更客觀、更真實，反而更狹窄和偏面，一味大搞無奈的悲情，三個本來好好的女子，卻弄到愁眉苦臉，彷彿全世界都對她們不起，終於對男人全失信心，而結成金蘭同志。此片僅能吞吞吐吐曖曖昧昧地顯示某些過份自憐者的心態，而非真正呈現海外華人的世界。

張艾嘉飾演台灣女子，在美國做舞台演員，卻無法在西人世界受到重用，只能跟一個個洋漢同居，苦無歸宿。斯琴高娃是大陸女子，嫁給美國土生中產華人，生活舒適，夫婦感情亦好，但她想接大陸老母來美同住，丈夫不大願意，於是很苦惱。張曼玉是香港聰明女強人，愛上一個中年華人，但因為她曾有同性戀女情人，破壞了她的異性戀。

這三個女子的煩惱，都屬私人問題，很難拉上大陸、台灣、香港與紐約的大範圍上。本片勉強暗示一些文革苦難，諷刺一下台灣年老國大代表的「無恥」，都非常膚淺生硬。結局又弄得不了了之，令人莫名其妙。

三個女角都表情不錯，但受編導所限，演得吃力不討好。台灣把八項金馬獎頒給此片，徒然顯出金馬獎的不濟。此片亦令我們覺得，香港導演拍「純文藝片」，大多數高不成低不就，令人看得既惺恐又尷尬。

——《明報》，1990年3月2日

1991

銀都

婚姻勿語 1　**敦煌夜譚** 2　**聯手警探** 3
出嫁女 4　**奪寶俏佳人** 5

南方

人犬情未了（蘇聯）　**苦藏的戀情**（福影）
東方紅（八一）　**熱戀**（峨影）　**南行記**（峨影）
商界（珠影）

焦裕祿（峨影）　**雙旗鎮刀客**（西影）
大刺殺（長影）　**龍雲和蔣介石**（八一）
哦！香雪（兒影）　**開天闢地**（上影）
多此一女（西影）　**毛澤東和他的兒子**（瀟湘）
北京的童話（北影）　**太監秘史**（北影）
戰爭子午線（青影）　**龍年警官**（北影）
中國霸王花（八一）　**北京你早**（青影）

1　香港電影金像獎最佳女主角、十大華語片。
2　李翰祥導演。
3　廣播電影電視部1989–1990年優秀故事片。
4　獲莫斯科國際電影節特獎、莫斯科新院協會大獎。
5　泰國拍外景。

李志毅談
《婚姻勿語》

張偉雄

很難想像拍成《婚姻勿語》的導演，也是拍《血衣天使》（88）的同一人，不是因為兩片題材、手法、風格迥（迴）異而驚訝；畢竟多類型嘗試才是發掘自己，和探討市場的必要步驟，但這個創作程序早已失修。在香港，如果你給人知道你某一類型的擅長，你沒有機會拍另外的東西，一直到你這方面的才華耗盡為止，然而當你第一部電影失敗了，更加沒有可能在未來的日子裡獲得更大的選擇機會。近十年新導演受賞識完成處女作，是因為他們的 conformity，多過是他們的才華。於是在李志毅這個例子中，我會為他的「洗心革面」感到佩服。

最初李志毅是在加拿大唸美術的，八〇年獲 London Film School 取錄，學成回港曾經短時間在【讀者文摘】工作，但很快就得到機會順利晉升（身）電影圈。他第一部參與的作品是冼杞然的《再見冤家》，擔當美術職務。之後陸續參與了《郁達夫傳奇》、《兄弟》、《雌雄大盜》等片。原本他不過是《血衣天使》的美術指導而已，最多也只是參與過一些劇本創作，但當一切準備就緒，原來屬意的導演鍾敏強考慮過後決定不拍，德寶公司在此情況下徵詢李志毅可願意接受導演一職，於是他便藉此機會成為又一個導演。

經鍾敏強介紹，李志毅認識了張之亮，當時張之亮正與鍾合營「夢工場」電影製作公司，走較文藝氣息的劇情片路綫（線），《飛越黃昏》之後，張之亮遂邀請李志毅「轉行」，替他下一個作品《玩命雙雄》撰寫劇本。之後，便是張之亮監製，李志毅的第二部作品《婚姻勿語》的完成。

「我最初的概念，是來自英瑪・褒曼的《Scenes from a Marriage》（1973）。我是在加拿大看到的，很喜歡；回港後總覺得香港也應該有電影去說香港本身的婚姻故事，當然不會如褒曼那麼苦澀，我只是跟張之亮偶爾提及過，到八九年中，他向我提出不妨一攬，叫我給他一個故事大綱。」

《婚姻勿語》。左起：爾冬陞、梁家輝、周美鳳。

1991

除了是電影的啟發外，是甚麼令李志毅對婚姻關係感興趣呢？自然是個人的經驗。他曾結過婚，也離婚了，電影中有着他個人一些經驗和感受。「一個問題促成了整個電影，就是：到底離婚後還可不可以繼續做朋友？」

電影一開始，葉童和梁家輝本是兩夫婦，不久梁便向葉承認自己愛上了另一個人，葉童在毫無準備下接受婚姻破裂的事實。之後各有各的生活。梁家輝去呵護他的新愛，而葉童則去重建她對異性的價值觀，期間二人仍然有接觸和傾訴，建立着另一種夫妻以外的關懷。

「人和人總有溝通的困難，名份是主要的部分，去框限着人的感情和交往。老闆下屬就是老闆下屬的關係，夫妻也是一樣。最自欺的就是一定要在老闆面前卑屈。是你妻子，你就以丈夫的名份去愛她，為何從來不嘗試，以坦蕩蕩

的心態相處，以人與人的關係去溝通。我有感於《婚姻勿語》這故事，是當夫妻二人離婚後，反而更可以全心的去互相扶持，延續一些以前從未有過的感情。」

片中爾冬陞的角色便是這樣一個典型，連一些基本的溝通也有困難，他與妻子彼離後，獨自撫養兒女，但他卻一直惦念前妻，然而他卻沒有行動，連一封表達感情的信也未寫過。李志毅強調，基本上，整部電影的人物都有溝通的問題。

照李志毅的解釋，《婚姻勿語》企圖藉梁家輝的感受去表白多一些道理，現在的結局是失控了。失敗之作？那又不是，畢竟在虛心描寫男女主角的新關係的過程時，揭示了一些鮮在港產片中感受到的現代氣息；比起荷李活的《90男歡女愛》（When Harry Met Sally）一部由做朋友開始，以情侶結

束，剛巧跟《婚姻勿語》相反的電影。《婚姻勿語》更有勇氣去打破愛情片的一些類型元素規限，更能捕捉着現代城市人感情的一些犬儒模樣。在《婚姻勿語》中，過程來得比結局重要。

根據李志毅的分析，《婚姻勿語》是一部極冒險的創作；沒有海外市場，要單靠本地的票房去歸本。他對《婚姻勿語》也信心不大。

現在基本製作成本的偏高，令這類電影的市場更加收縮，在以前，新浪潮時代，卻是有較足夠空間，去讓一部文藝電影生存的。我覺得一部文藝電影的失敗極有可能是它本身不夠好，因為觀眾看到很多外國電影，能比較出質素來，撇開這些，我相信是未建立到自供自給的習慣來，其實是有一班非主流，偏向於喜愛嚴肅電影的港產片觀眾，因為影片素質問題，他們人數愈來愈少，或不肯走入戲院去；現在一部文藝電影推出，我覺得就是做着積極鼓動觀眾的工作，將會逐步逐步的建立起系統來。」

記得邱禮濤拍他的處女作《靚妹正傳》時接受【電影雙周刊】的訪問時說過拍片可以很易，但最困難的就是如何在拍攝過程中做一個「人」，放在到李志毅身上，由《血衣天使》到《婚姻勿語》，對於看電影的我來說，作者再次出現。

——《電影雙周刊》312期，
1991年3月21日

《婚姻勿語》，梁家輝（左）、潘芳芳。

重建日子

《出嫁女》劇照。

王進談
《出嫁女》

中國著名導演王進，最近憑《出嫁女》一片在莫斯科國際電影節奪得了兩個獎項。另一方面，著名第五代導演黃建中亦憑《過年》一片在東京電影節奪得大獎，令不少中國電影工作者感到十分鼓舞。筆者特別訪問了《出嫁女》導演王進。

《寡婦村》和《出嫁女》都是以女性為中心題材，你為何如此喜歡這類型的題材？

我覺得在反映中國的歷史和實際狀況，女性題材要比男性來得深刻，當然在反映封建思想，人性催殘和禁錮方面，男女也有，但是女性題材要比男性更多層，要沉重一點。

中國導演中，黃建中曾拍《貞女》、《良家婦女》，胡玫亦曾拍《女兒流》，亦有很多電影如《紅高粱》也是以女性為中心，你有沒有受他們影響？

影響倒沒有甚麼影響，但相互間也有一定的觀摩，我在選題和拍攝手法上會比較平實，畢竟這種題材在中國是令人感到十分深刻，同樣選取這類題材也不是甚麼怪事。

中國第五代導演如陳凱歌、張藝謀等才華震驚世界，你有沒有受到一定壓力？

我感到青年一代和老年一代想法和藝術手法會有不同，但在藝術上是沒有代與代之間的分別，而只有藝術層次的高低分別，吸取別人的長處才是最重要（的）。我感到第五代導演最成功的是在傳達影片方面更廣更深的意義，作出

了很大的努力,《黃土地》也好,《紅高粱》也好,都成功表達了深廣訊息。我們近一代導演,更注重的是故事組成的因素,至於傳達訊息的力量方面,我們一向不大注意,我身為第四代導演,必須吸收第五代導演這方面的長處,取長補短在藝術上才能有所突破。

第五代導演受法國新浪潮影響十分深,他們很多都有杜魯福和高達的影子,你們有沒有受到外國電影的影響?

影響當然有,我們都是電影學院出身但我們青年時較少研究法國新浪潮,反而受蘇聯電影的影響最深,如普多夫金、艾森斯坦等蒙太奇理論,《波特金戰艦》等經典作品都對我們現在拍電影有極大影響。後來發展至文革後,我才開始接觸到一些外國電影如法國新浪潮,開始吸取他們的長處。所以我覺得藝術上並不存在代與代的問題,我是負責珠影每年約十部電影的藝術取向方面,和每一人合作我都可看見長處短處,都有受影響,從中學到了很多東西。

很多第五代導演如吳天明、陳凱歌等都到了外地發展,然後以外資拍電影,你有沒有想過到外地發展?

有外資拍電影當然是很好,但我感到他們這批導演也只是會返回中國拍中國的電影,他們了解的是中國文化、中國歷史,感情聯繫着中國大地。到了外國的導演,永不可能拍到外國的電影,勉強拍出來也是沒有深度的作品。所以他們有很多拿到外資也要跑回中國拍片。

有很多外國人或香港人都會認為,現在中國電影只有展現中國的封建後才能奪得大獎,你的《寡婦村》或《出嫁女》也是這類電影,你贊不贊成這說法?

我不大贊成,我覺得這些電影獎都是從電影的藝術上的衡量才能得大獎。如我這部《出嫁女》,在蘇聯和法國引起很大反響,很多人都佩這部電影藝術造詣,他說我以樂觀手法表現一個大悲劇是一大發明,而片中的明亮乾淨亦與一般電影不同,所以才能得到大獎。

——《電影雙周刊》329期,
1991年11月14日

《出嫁女》影評

楊孝文

多年來,中國新電影與及台灣新電影都有着其局限性的發展,彷彿只有展現農村的落後與貧困才能得到外國人的認同與讚賞。中國第五代導演在國際間平地一聲雷,《黃土地》以及《紅高粱》的一鳴驚人,亦毫不例外地以此為題材,這部《出嫁女》,亦是一次是農村落後封建迷信的大展覽。

近年中國新導演的特色,就是對傳統的封建落後進行批判,這部《出嫁女》,充滿了叔本華的存在主義悲劇色彩,五名女角都有著不同的命運,這些悲劇的厄運都纏繞著每一個落後山村的女子,愚昧、封建、落後的禮教、迷信及思維等把婦女們的生命陸續握殺,最後被迫走上集體自殺之路,在自殺前,五名女子卻滿臉笑容,對死亡充滿憧憬。

中國文化發展,與西方截然不同。在西方,古希臘文化的覺醒,令「人類中心論」早顯其民主人權精神。代表個人本位論的戴奧尼索斯酒神與代表社會本位論的阿波羅太陽神已開始抗爭對立,不少學者很早已高舉人本論的旗幟。個體意識與群體制的對立已異常明顯。

而在中國,先秦文化非但未能令人本論確立,反而在畸形的發展中建構了大量愚昧意識,如階級觀念、血緣理論和依賴意識等。正因為宿命、主宰的意識強烈,順天者必然要順從等級專制,正如片中女人在長期等級專制壓迫下,七十歲大壽的壽星婆也無權坐席,女人的生命如草芥,可說是數千年來個人將全部利益和權力,自覺地、無條件地奉獻給虛幻的群體,絕對地服從這一集體無意識下衍生的群體意識。在虛幻的群體意識異化中,人除了付出之外,收穫得到的就只是自我欺騙和一個虛名,多少人為一個甚麼貞操、守節之類的虛名,而拋棄幸福,正如片中的老婦生日也不能坐席,卻因為自己是婦道人家而屈從。另外片中被丈夫毒打的女角,亦

認為被打是理所當然，連半點反抗意識也沒有。

相對於片中其餘角色，五名女主角除了仍愚昧地迷信問米外，她們的果敢和積極，與傳統抗爭的行為更能令觀眾引起共鳴。

相對於唐書璇的《董夫人》，此片導演的個人主義色彩無疑重得多，兩片中的女角，同樣面對的是社會制度下的挫折、抑壓、董夫人所選擇的，是符合群體意識的一種自我完成。但這絕不是個體的自我選擇，而是社會、群體的統一要求，是在知性領域中別無選擇的唯一價值取向。

但《出嫁女》的女角們，選擇的偏是違背這終身伽（枷）鎖的價值取向，但在數千年來團結的群體意識主導下，她們毫無選擇地步向自殺之路，這種選擇超越了選擇做奴隸的無奈心態，是一種自我完成。

表面上，導演以問米的方法來凸顯女角們對死亡意義的誤解，但實質上，眾女角都是受到生活上極度的挫折，冷靜地選擇此路，在存在主義看來，任何行為都比不上死亡的自我肯定，只有死亡，才是最屬於自己的知性感覺，永不會有人和你分享。

若以此片和《黃土地》、《紅高粱》相比，無疑片中有部分情節煽情得過火，但此片背後的悲劇感和積極意義，則比兩片強烈得多。片中令人感到，五女角中有樂觀、超脫、積極等人生觀，但這種虛幻的精神自慰，根本無法解除人生的現實苦難。人從初生之日，就被投入不可逆轉的衝突中，內心的吼叫與外在壓迫的衝突，令她們只有選擇死亡才能擺脫。片末女角自殺失敗，倒令觀眾有點氣餒和可惜。

——《電影雙周刊》327期，
1991年10月17日

《出嫁女》劇照。

1992

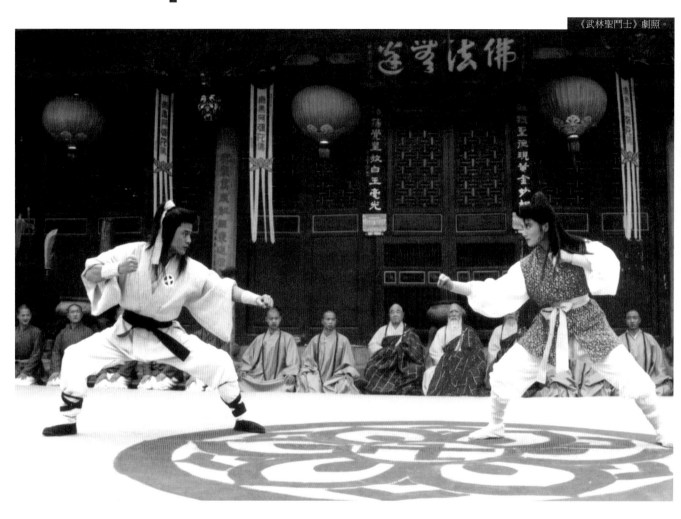

《武林聖鬥士》劇照。

銀都

武林聖鬥士 1 她來自台北 2
秋菊打官司 3

南方

周恩來 （廣西） 辣手霸王花 （珠影）

小巷名流 （峨影） 大決戰之淮海戰役 （八一）
老店 （南海） 雙旗鎮刀客 （西影）
筏子客 （西影） 血色清晨 （北影）
大決戰之平津戰役 （八一）
燭光裏的微笑 （上影）

1 福建拍外景。
2 亞運會為題材。獲北京市政府獎。
3 威尼斯電影節金獅獎、最佳女主角、CIAK最佳女演員、年輕導演及影片獎。金
　雞百花獎最佳影片、最佳女主角。百花獎最佳故事片。香港電影金像獎「百年百
　部最佳華語片」。

《她來自台北》簡介

獲北京市政府獎的影片《她來自台北》，改編自一個真實的故事。本片的導演朱岩曾採訪了真實故事中的主人翁，一位來自台北的少女。她醉心武術，一心前來北京學習武術，在學習過程中與教她武術的北京青年萌生了一段純潔的愛情。

編劇組（朱岩、何冀平、施揚平）便據此寫成了劇本，並把它放在北京舉辦的亞運會背景中（拍攝時，得以在亞運會上取景），同時帶出這一對男女青年上一代因海峽兩岸分割而痛失的一段刻骨銘心的愛情。

——銀都資料室

張藝謀談《秋菊打官司》

木子整理

這幾年我的幾個電影都沒法和觀眾見面，挺沉默的。我覺得中國電影還是得拍點老百姓的事兒，拍點人的事兒，甭管那事兒是實實（在在）的還是虛構的，拍出來的得像那麼回事。

《秋菊打官司》這部電影，首先是小說原作寫得好，它給我們提供了思路。中國電影離不開文學，中國電影的繁榮與否和文學繁榮與否有直接關係。我們幾代導演成功的範例都是由文學作品改編而來的。我自己的電影也全是靠文學改編的。中國有個龐大的作家群，有很多很好的作家都在努力地做。寫小說是件非常辛苦的事情，不像我們電影拍成了特露臉。近幾年文學的變化和小說的追求，為我們提供了思路，刺激着我們這些人怎麼從過去的風格裏演變出來，怎麼採取一種新的創作方法。我們確定用故事片與紀錄片相結合的方法拍攝《秋菊打官司》，便是原小說的風格為我們提供的思路。

這一次，我們的演員和各部門都是在違反常規的情況下工作。比如，偷拍。偷拍說起來容易，實際上好幾天才拍一點東西。為了在一個地方藏起來，天不亮就得去藏，話筒也是天不亮就得拴好，好在中國的違章建築特別多，演員

《她來自台北》劇照。

1992

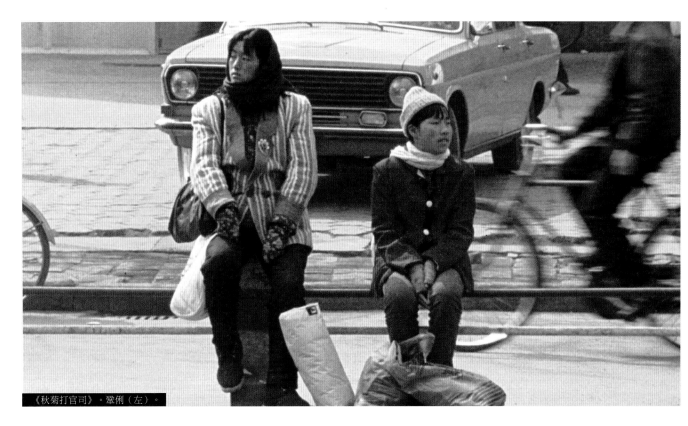

《秋菊打官司》。鞏俐(左)。

們帶着無綫(線)麥克,通常這是不允許的,因為無綫(線)麥克質量不好,不能錄大量台詞,可我們還是用了,糙就糙了,我們要的就是這意思了,再說不帶無綫(線)麥克也沒法錄。我們兩台攝影機器連同攝影師和工作人員,都得天不亮就在一個地方藏好,憋着不能出來,有時憋一下午拍一個鏡頭,有時憋了一天還被發現了,而憋完出來的第一件事就是上廁所。

我們現在看到的演員與周圍貼得很近的表演,一方面是演員自身在很努力地去做;另一方面是這種方法給演員再創造提供了一定的可能性。演員在現場上看不見導演,也不知道攝影機在哪裏;聽不見"預備,開始",也看不見場記"打板"。只是副導演化妝成老鄉蹲着,悄悄跟演員說你從這頭走到那頭,把話一說就完了。這些實際上給演員提供了一個很新的刺激,演員確實不能很誇張地表演,不然,大街上的人會覺得你有病。我們這部片子只有四名專業演員,其餘全部是與角色同一樣職務的現實人物來演。影片中的家庭成員基本上也是由當地農村裏真正的一個完整家庭來扮演,而不是用傳統的方法去物色拼湊組成。四位專業演員都很努力,盡可能地向老鄉靠攏,開拍前他們看了大量紀錄參考片,就陝西話而言,則是相當難學的,但他們都努力地去做了。作為導演拍好片子,名利大大的,可攝製組背後有許多同志都是全力以赴的攝影、美工、錄音等各個部門都非常盡職,在此,我由衷表示感謝。

影片完成後,我連看了三場,這是近幾年我頭一次面對觀眾的反映,真是難得有同胞看電影這種感受。我的前幾部片子國內沒法看,出去參加電影節是外國人看,也不錯,可感覺不同。能看到現場觀眾對電影的共鳴,感受中國人的理解和觀眾笑聲的某種內涵,覺得彼此是相通的。我有個體會:還是得拍中國電影,中國電影還是有希望的,這個希望不能短期看。包括奧斯卡提名,還有後來人,還有第六代、七代、八代導演,還有無數的年經人,我相信,人都是往前走的,人不都是想好嗎?如果人要一點想法都沒有,就不幹電影這活兒了。電影是本土文化,既選擇了這個職業就無法離開,你甭想出去,出去是瞎拚。甭管這地方有多困難,我還是希望能給中國的老百姓拍點實實在在的東西。

——《當代電視》,1992年第10期

與張藝謀的合作

馬逢國

我在銀都，最初是跟隨導演到內地考察，尋找取景地與編戲題材，不久就直接參與了電影的製作。我印象最深的，就是九十年代初和著名電影導演張藝謀合作，拍攝《秋菊打官司》。

1982年，張藝謀自北京電影學院攝影系畢業後，到廣西電影製片廠當攝影師。他是一個很有藝術天分的人，對藝術創作很執著不容易妥協。他最初與外方合作拍攝了《菊豆》、《大紅燈籠高高掛》兩部片子，卻因種種原因，不能在內地放映。我覺得非常可惜，遂主動約他交談，建議他和銀都合作，再拍一部好片子。

張藝謀接受了我的建議，我們在眾多的劇本中，挑選了反映內地農村生活的《秋菊打官司》。除了讓鞏俐擔綱女主角，還大膽選用了很多非專業演員，以半紀錄形式攝。張藝謀當時是鼓足了勁，要把這部片拍好，我們也全力支持他。《秋菊打官司》放映後，得到各方讚譽，被認為是張藝謀導演水準最高的影片之一。影片獲獎無數，包括意大利第四十九屆威尼斯電影節最佳影片金獅獎、最佳女演員獎；第十五屆大眾電影百花獎最佳影片獎、最佳女主角獎；第十二屆香港電影金像獎和當年的十大華語片之一。《秋菊打官司》獲得空前成功，掃除了張藝謀藝術道路上的障礙。此後，他拍的其他片子也順利獲准在內地上映。

——《北行紀事》

左起：馬逢國、潘翎、鞏俐、甘國亮、張藝謀。

馬逢國談《秋菊打官司》參展秘辛

《秋菊打官司》是用超十六毫米膠片拍的，卻差點因此被禁止放映。當年，內地的電影已經發展到用十六毫米膠片拍攝，但有些粗製濫造，電影局因此出了「紅頭文件」，禁止以後審批用十六毫米膠片拍的電影。為了這事，我特地飛去北京找當時電影局負責人商討，並請他們去看這部戲，當他們發現影片拍得很好，才解決了這件事件。到了1990年，影片要去威尼斯影展參賽，我希望它是代表中國參賽而不是代表香港，結果，電影局要求在內地找一家合作廠才能代表中國，我們只好去找青年電影製片廠，不需它們出一分錢，只要求它掛個名，這才使這部電影能代表中國參賽。

1993|

銀都

籠民 1　馬路天使　少林豪俠傳
傣女之戀　湘西屍王　焚心慾火
大磨坊　煙雨情　白蓮邪神
武狀元鐵橋三

南方

鴉片戰爭（海燕）　高朋滿座（長影）
大決戰之遼瀋戰役（八一）　心香（珠影）
站直囉，別趴下（西影）　香魂女（天津）
決戰之後（西影）　闕裏人家（上影）
留守女士（上影）　青春無悔（西影）

1　香港電影金像獎最佳電影、最佳導演、最佳編劇、最佳男配角、十大華語片。新
　加坡電影節評判特別獎、最佳男主角。亞太影展最佳影片、最佳攝影。上海國際
　電影節評委特別獎。

幸福的聚會

白荻

1993年，銀都機構和上海國際電影節組委在上海聯合舉辦了一次規模盛大的「長鳳新電影回顧展」。為此，當時大多已退休的原「長鳳新」的編導演人員張鑫炎、鮑方、夏夢、陳思思、朱虹、王小燕、龔秋霞、朱楓、盧敦、胡小峰、平凡、劉芳、江漢、馮琳等應邀到上海出席盛會。

時身居上海、五十年代初曾任職長城公司的著名前輩演員顧也魯，以〈友誼之樹常青〉為題，記述了這次活動。文中憶述了一些有趣的細節和往事。文章說的雖是零星的小事，但從中可見人與人之間真誠的友誼。也難怪顧也魯稱之為「幸福的聚會」。

四七年在「大中華」，我和周璇合演《歌女之歌》，方沛霖導演把平凡、胡小峰也邀來演一場戲，當年的平凡可是風度翩翩的美男子，小峰是小阿弟，卻年少老成，專愛扮演老頭子。

朱楓是著名導演朱石麟的女兒，也是當導演的。當時她還不到十歲呢，我們都叫她黑妹子。朱楓還未及與我招呼，就被白沉拉了去，「來，朱先生的港滬門生（指在場朱楓、胡小峰、桑弧、岑範、齊聞韶、白沉）一起合影留

念」，剛照過相，朱楓就拉着我說：「我跟也魯哥合張影！」

在場的年輕些的藝友，如夏夢、朱虹、陳思思當時剛踏進電影圈，我沒跟她們合作過。

馮琳是馮喆的妹妹，五一年去香港的，三八年我在上海時，曾是她家的房客，她在家中排行最小，我喚她「小妹」。

粵語、國語片著名導演、演員盧敦，見了我便叫「顧而已，而已！」我忙說，「錯了！」可他卻仍十分自信地用廣東話說：「你不是袖珍小生嗎？」糟了，還是張冠李戴，我也不想多作解釋了。把顧也魯和顧而已弄錯的也不只是從今日始，又何止他一人呢？盧敦今年八十四了，較劉瓊還大三歲，他見了老友就要一起照相留念，說是「機會不能錯過，今

年一見，不知何年再能碰頭了！」

龔秋霞笑臉掃瞄着我，「也魯！」聲音依然清脆悅耳，一點不變。我們曾是四十年代的銀幕情侶。龔秋霞能歌善舞，她是一九三七年進明星公司，在夏衍編劇、張石川導演的《壓歲錢》中初登銀幕的，當時她的小姑子胡蓉蓉卻已充當主角，是位著名童星了。後來龔秋霞進了新華影片公司，我們在一起拍了《薔薇處處開》、《黑夜魅影》、《千金怨》等不少影片，分別飾演男女主角。生活中，她比我長一歲，我喚她「秋姐」；影片中，我是她的情人，她稱我「哥哥」。《薔薇處處開》歌詞大意是「薔薇、薔薇處處開，青春、青春處處在，擋不住的春風吹進胸懷……」這首歌當年曾風靡過上海灘。她的歌喉與周璇、白虹比各有千秋，龔秋霞曾深受歌迷們青睞。

——《最美不過夕陽紅》

銀都組團出席在上海舉行的「長鳳新電影回顧展」。

1993

籠民事件 ▎

張之亮新片《籠民》近日因片中夾雜廣東粗口而被影視處例為三級影片。

雙南線發行部發言人表示，《籠民》在六月初初次（第一次）送檢審查時，是以二級標準申請檢查放映的。結果影視處於七月十六日去信影幻製作公司，表示《籠民》若要作二級放映，則必須刪去片中三十三處夾有廣東粗言穢語的片段。

對於《籠民》一片被列為三級，雙南線發行部發言人與影幻製作公司負責人兼《籠民》一片導演張之亮均認為，《籠民》是一部反映時下老弱貧苦大眾在無奈無援而又樂天的現實生活寫照，戲中的對白，源於生活，忠於低下階層生活的寫實對話，是導演、編劇深入籠屋，根據他們日常口頭語生活習慣記實地表現在戲中，況且在處理粗言穢語的過程中也以慎重為原則，舉凡所有正面人物，例如警察、議員、消防員，在語言上均完全淨潔，不涉穢語範疇，而且穢語的運用也不涉人身攻擊。雙南線發行部發言人更表示根據 1988 年憲報第 36 期（c）語言 26 一段文字：「檢查員應注意電影編劇為了準確反映現實生活中的動作與情緒，會在劇本中加插粗言穢語。本港市民雖然可以容忍很多猥藝言語，但通常會避免某些使用方式，以免引起兒童模仿。內容與性有關的詞句或助語詞……不應在第一級影片中出現。」與 1988 年憲報第 36 期（c）語言第 27 項「檢查員決定一部影片應屬第二級或第三級時應考慮影片內這類語言令人厭惡的程度」所示，《籠民》片中的語言基本只是他們對現實不滿而發洩在生活中的不平鳴而已，實不足構成「令人厭惡的程度」，所以並沒有足夠理由將影片列為三級。導演張之亮更表示，《籠民》一片原本是希望以青少年為主要觀眾對象的，希望藉影片讓年青一代認識到低下階層的勞苦與境況，所以若

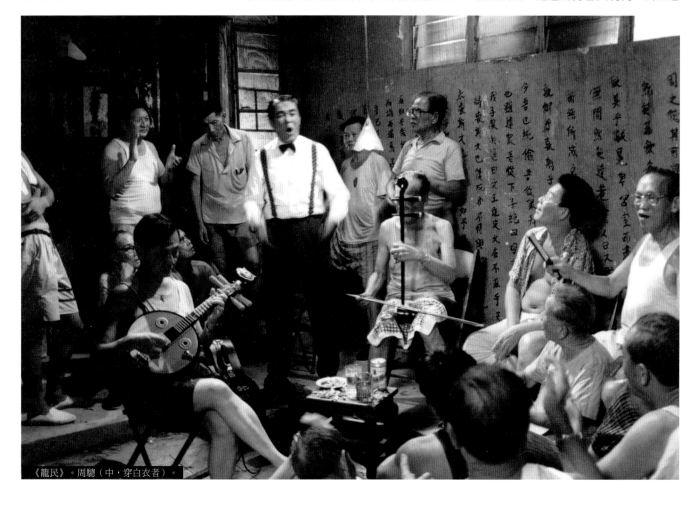

《籠民》。周驄（中，穿白衣者）。

果《籠民》被列為三級，無形中使年青人少了一個機會去體驗低下階層的境況，實屬可惜。

為此，影幻製作公司於八月初去信文康廣播科上訴委員會，希望有關方面對《籠民》重新作出審定，希望能夠把《籠民》一片列為二級。結果上訴委員會維持原判，《籠民》一片仍被列為三級影片。在會議當中，影幻製作公司與雙南線方面予（與）會的有關發言人，均提出過往部份夾有穢言粗（粗）言的外語片與夾有非廣府穢語粗言的華語片也只是被列為二級而非三級；對此，影視處發言人表示，鑒於香港是以廣府話為主要語言的地方，若果影片夾有廣府話中的粗言穢語，於市民，尤其未滿十八歲的青少年會構成相當大的震撼力，有可能對青少年構成不良影響，反過來說因為外語與非廣府話中的粗言穢語的效應於香港觀眾較間接，所以夾有外語或非廣府話的粗語的影片，在某一程度上都可容許被列為二級的，但影視處發言人表示，影片是否列為三級，還要從整體的 presentation 去考慮，若果一部外語片的穢語密集至令人厭惡的地方，亦可能被列為三級。

《籠民》中的李名煬。

對此，著名影評人李焯桃表示，從文化評論角度看，此事正正顯示出電檢處在處理電檢手法上的僵硬與缺乏彈性，不能以整體去看待問題，而祇憑粗言穢語的存在與否去決定影片應否列為三級，李氏以為站在影視處的立場，這無疑是最安全，使爭議性減至最低的一個做法。著名影評人石琪則表示，《籠民》一片的粗口主要是對下層人士生活的一種反映，語言的背後並沒有存在任何色情成份，石琪更認為從這個角度看，《籠民》這樣的寫實片其實應被列為一級。另外石琪認為此事正正顯示了影視處在準則上的混亂與存有偏見，石琪

列舉被列為二級片的《活死人之旅》為例，指出這樣滿注變態色情意識、鏡頭的電影其實應被列為三級而非二級，但《籠民》這樣不涉色情的影片卻被列為三級，可見影視處在準則上相當混亂。

電影導演高志森則認為製作人在拍攝時候早應顧慮到級數問題，若是三級題材便以三級材料拍攝，二級亦然。

——《電影雙周刊》355期，
1992年11月12日

吳滄洲（1950－）

福建南安人。1968年中學畢業後進入長城，在公司培養下成為專職編劇。劇作包括《紅纓刀》、《大風浪》、《鐵腳馬眼神仙肚》、《通天臨記》、《夜上海》、《美國心》及《籠民》等，後者更使他成為香港電影金像獎的最佳編劇。

1994

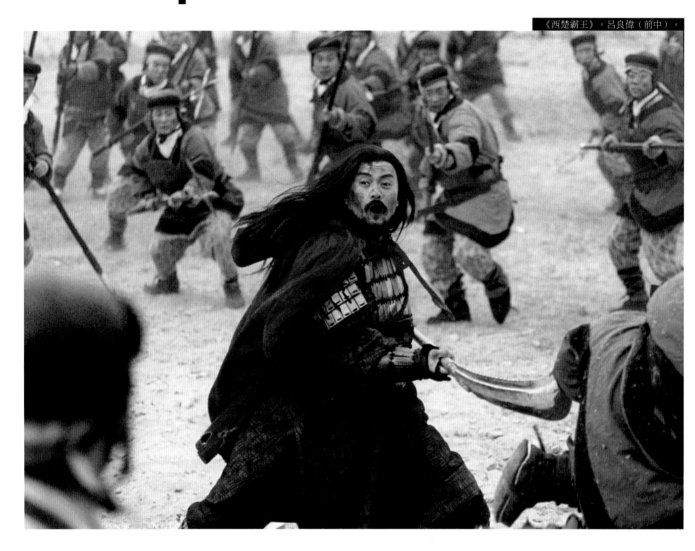

銀都

壯士斷臂　詠春 ₁　蘇乞兒　西楚霸王 ₂
省港一號通緝犯　昨夜長風　青蜂俠
怪俠一枝梅

南方

毛澤東的故事（峨影）　血誓（瀟湘）
重慶談判（北影）　北京痴男怨女（北影）
蔣築英（長影）　鳳凰琴（天津）
三毛從軍記（上影）　離婚大戰（北影）

1　袁和平導演。
2　張藝謀監製。

《西楚霸王》影評

石琪

　　港產大堆頭古裝娛樂片看得多了，像《西楚霸王》那樣認真的歷史戰爭鉅片卻很罕見，以往僅得朱石麟、李翰祥等少數導演有此氣魄，而在幾乎失傳之際，出現了更宏大壯觀的《西楚霸王》，無論古裝歷史大作能否再受歡迎，這一部在時下唐片中仍然難得可貴。

　　特別難得的是，《西楚霸王》相當忠於歷史，除了在男女愛情關係上加以「戲劇性創作」之外，片中主要情節、人物性格和佈景服裝基本上都有根有據。甚至可以說看此片像上歷史課，觀眾在不足三小時內溫習秦亡漢興、楚漢爭霸的「功課」，不是歡天喜地的消遣娛樂。銀幕上時時字幕列出年份、人名、地名和史實，難以消化。

　　但比起多數港片任意歪曲歷史的陋習，此片拍出歷史感，實在值得一讚。

　　其實看荷里活和日本的古裝歷史鉅片也不是純娛樂，而《西楚霸王》拍出千軍萬馬的沙場血戰、勾心鬥角的將相謀略，以及激情暗戀，當然比不少誇張兒戲的古裝武打片可觀。其中行刺秦始皇、鴻門宴項莊舞劍、活埋二十萬秦兵、火燒阿房宮、劃分楚河漢界，而至項羽四面楚歌、霸王別姬、烏江自刎等歷史上著名情景，都一一拍出，氣氛不錯。

　　此片製作盛大，劇本編得很用心，勾劃出眾多人物的不同性格。呂良偉飾演項羽是典型陽剛大英雄，弊在有勇無謀地濫殺濫燒，同時太重英雄情義，不夠狠辣，終於鬥不過張豐毅所演厚面皮偽善狡猾的漢王劉邦。

　　片中項羽勝在具有正牌男人大丈夫的豪邁，而且用情專一，不顧一切闖入火海營救心愛的虞姬，難怪他倆成為傳誦千古的英雄美人。相反地，劉邦自私花心，使元配呂后成為怨婦，編導安排她暗戀項羽，妒忌虞姬，雖然是虛構，但能夠順乎各人性格加強戲劇性，在史實的空隙自由發揮，效果不俗。

　　實際上，鞏俐是全片真正主角，片中呂后是能放能收、機智果斷的女強人，只因劉邦是好丈夫，她又無緣與項羽結合，於是奸險地幫助劉邦打江山，確保自己皇后地位。

　　項羽是悲劇霸王呂后是悲劇奸后，鞏俐把這種複雜性格活現出來。關之琳飾演的虞姬太純太弱，當然鬥不過她，編導處理這兩個女人的暗鬥關係也不錯。

　　據說此片拍成後達五六小時，公映縮短一半，當然不夠完整，更非美滿，但已經似模似樣，合乎正規歷史鉅片的型格了。

——《明報》，1994年6月10日

1995

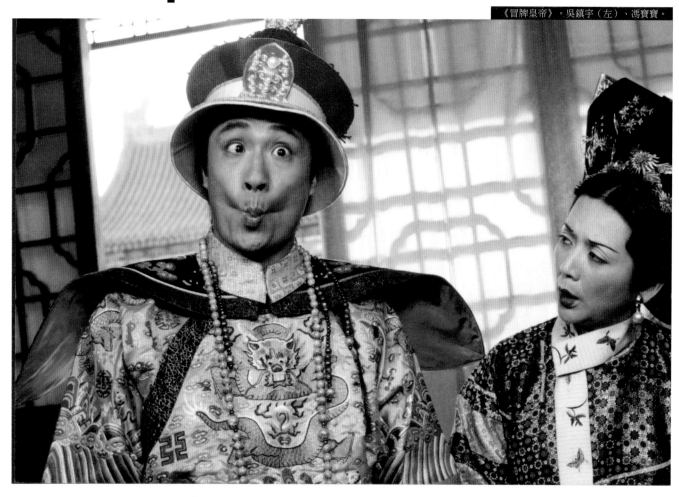

銀都

金玉滿堂₁　冒牌皇帝　橫紋刀劈扭紋柴
慈雲山十三太保₂　夜半歌聲₃

南方

過年（北影）　風雨故園（兒影）　離婚（北影）
天生膽小（青影）　金沙水拍（雲南）
七七事變（長影）　老娘土（峨影）

1　徐克導演。
2　香港電影金像獎最佳新演員。
3　香港電影金像獎最佳美術指導、服裝造型設計。

「中華影星」選舉

　　為紀念世界電影誕生一百周年及中國電影誕生九十周年，經廣電部批准，並由廣電部電影局和新華社新華出版社聯合舉辦「中華影星」系列活動。

　　「中華影星」由全國電影、文藝界三十三名專家、學者評審出由中國電影1905年誕生以來至1995年九十年間較有代表性的一百二十六名中、港、台著名演員入選為「中華影星」，並頒予「中國電影表演藝術貢獻盃」。入選為「中華影星」的香港演員有十一位，包括陳燕燕、吳楚帆、鮑方、夏夢、林黛、石慧、傅奇、李小龍、成龍、周潤發、張曼玉等。其中鮑方是鳳凰演員，石慧和傅奇是長城演員。

　　對多年來從事電影事業及對從事演藝員管理和培育工作有突出貢獻的企業家頒予「企業與電影同心盃」，獲此榮譽的有廖一原及邵逸夫、鄒文懷。其中廖一原是新聯公司和銀都機構董事長。

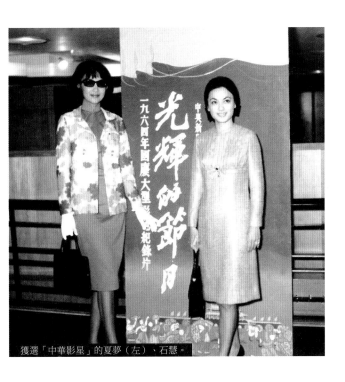

獲選「中華影星」的夏夢（左）、石慧。

1995

《夜半歌聲》影評

石琪

于仁泰導演的《夜半歌聲》，拍得精雕細琢、堂皇華麗，不過最好當作大型廣告片來看，或者當作有大佈景和加插劇情的張國榮演唱會，就會覺得那些聲、光和裝飾在香港製作來說都已落足工本，卻不宜期望這是一部令人滿意的故事片。

此片最出色是鮑德熹的攝影，可以追上國際廣告的專業水準。開場拍樹林煙霧，馬車駛過，載着戲班抵達荒廢破落的大歌劇院，情調一流。

《夜半歌聲》的畫面處理有兩大特色，其一是不再賣弄熟口熟面的快速錯亂的跳接，而能讓鏡頭從容緩慢地遊動，拍出舒泰的寬銀幕效果，無論左移右移上移下移都穩健有致地活用了立體空間。

其二是全片畫面以紅色調子為主，大部份時間加以褪色處理，形成黑白而又不是黑白的奇妙感覺，只在回憶部份是正式彩色，褪色場面特別好看。

北京製片廠搭建的佈景亦值得一讚，那座歌劇院金碧輝煌，火燒後滿佈殘垣敗瓦，一前一後都顯出美工大花心思。而中國式大屋與街道也佈置得有風味，此片景物做到中西合璧。

還有大陸新男星黃磊，青春英俊，瀟灑有型。大陸男星一向比較土，看來新一代有了時髦靚仔，輪到香港男士可能變為「港燦」了！

《夜半歌聲》。張國榮（左）、吳倩蓮。

黃磊飾演三十年代中國某流浪劇團的演員，獲悉這殘破神秘的歌劇院十年前發生大火奇案，以及當年紅星宋丹平（張國榮）與富家女（吳倩蓮）的悲劇戀情。並且發現宋丹平未被燒死，變為半人半鬼，其愛人則瘋了……。

此片改編三十年代上海名片《夜半歌聲》，舊作由馬徐維邦導演，實際上把西片《歌聲魅影》改為中國化。我沒有看過馬徐維邦那部上海舊片，據說該片除了奇情恐怖，亦突出「反封建」主題，其中一些插曲（冼星海作曲、田漢作詞）還宣傳抗日。

現在的新版本完全取消驚險恐怖，張國榮猛扮「羅蜜歐」，毀容後仍然靚仔，毫不駭人。

此片亦取消了抗日，甚至反過來嘲笑抗戰歌曲，說無人願聽。但主題仍是「反封建」，大拍傳統家長和橫蠻官吏無惡不作，迫害情侶，搞得很誇張，活像《梁祝》加《白毛女》。

此片最像演唱會的地方，是時時演唱戲中戲「羅蜜歐」，但處理得俗和悶，卻恐防觀眾聽不熟地唱來唱去，佔了太多時間。

——《明報》，1995年7月25日

《離婚》劇照。

南方
親情電影
《離婚》

九十年代，內地製作了許多講述親情的影片。1995年南方發行的《離婚》便是其中的一部。影片根據老舍同名小說改編，由拍過《瞧這一家子》（獲文化部優秀影片獎）、《哦，香雪》（獲第四十一屆柏林電影展兒童中心學會獎與成人評委獎）的王好為導演。故事主要刻劃三十年代北平一個大學生丈夫，嫌棄妻子是個農村婦女而萌生離婚的念頭，終在事實面前醒悟，最終決定和妻子回農村定居。

——銀都資料室

1996-2010
B PICTURES Edition

復興時期，
在新時代中奮力進取。

《一代宗師》是銀都2010年投巨資製作的宏篇鉅製。由王家衛導演，梁朝偉、章子怡、宋慧喬等主演，袁和平動作指導。本片是銀都成立六十周年的紀念作，是銀都邁向新的六十年的里程碑。

1996 1997 1998 1999 2000 2001 2002 2003 2004 2005 2006 2007 2008 2009 2010

「九七」後再騰飛——新銀都的轉型與發展

李相　中國電影藝術中心助理研究員

司若　中國傳媒大學影視藝術院講師

1997年香港回歸祖國。之後，香港進入了「一國兩制」的新時期。隨着香港的回歸，與內地的電影合作成為了香港電影發展的主流趨勢。作為香港愛國進步電影重鎮，銀都又被賦予和承接了新的歷史使命。

與內地電影合作的橋頭堡

香港回歸之初，因為亞洲金融風暴的強烈衝擊，使得香港電影遭受重創，票房和產量一路下跌，陷入了嚴重的困境和危機中。

面對香港電影的危機，在中央政府的大力支持和國家有關政策的引導下，與內地合作拍片，集合內地的廣闊市場和香港的人才優勢，打造更為強勢的中國電影，成為香港電影擺脫困境，再現輝煌的唯一選擇。在這個時候，銀都作為長期以來香港與內地電影合拍的主導力量，被賦予了新的歷史使命。

長久以來銀都作為和內地聯繫緊密的香港電影公司，在推動內地與香港電影合作的過程中扮演了重要角色。回歸之後，銀都日益彰顯出在香港與內地電影合作方面的重要作用。正是通過銀都，許多影人尋找到了和內地合作的機會。在進入內地市場後，香港電影人才發現這裡是一個潛力巨大的金礦，那種因為擔心市場萎縮、產量下降而產生的危機感被一掃而光，急需救市的香港電影終於看到了希望的曙光。可以說，銀都在兩地電影走向全面合作的過程中，起到了關鍵性的無可替代的橋樑作用。

2003年CEPA的實施，更為香港和內地的電影合作開啟了大門。此時的香港電影也已經離不開大陸市場，在銀都的推動下，許多電影公司和機構都加強了與內地的合作，電影人紛紛北上，成為香港電影業發展的大趨勢。

1997回歸之後，尤其是從CEPA實施之後，銀都與內地電影合作日趨密切，合拍已經成為大多數香港電影通常採用的製作模式。2002年，銀都參與投資了張藝謀導演的《英雄》（2002），更是具有里程碑式的意義。這部影片開啟了中國電影的大片時代，集合了兩岸三地的大牌創作人員和明星陣容，使得中國電影出現了能夠在本土和好萊塢互相抗衡的大片。影片不僅創造了票房的奇跡，還獲得了香港電影金像獎最佳攝影、美術指導、服裝造型設計、原創音樂、音響效果、視覺效果等多個獎項的肯定。除了《英雄》，銀都投資和參與的合拍片，還有很多都在內地擁有較高的知名度，如《自娛自樂》（2004）、《雙雄》（2003）、《早熟》（2005）、《傷城》（2007）、《男兒本色》（2007）、《色·戒》（2007）、《蝴蝶飛》（2008）、《桃花運》（2008）、《竊聽風雲》（2009）、《窈窕紳士》（2009）、《風雲II》（2009）、《鎗王之王》（2010）等。合拍片無論從數量還是品質上都比過去得到了更大的提高。

在香港，很多具有實力的電影人都願意選擇銀都作為與內地合作的平台，這是因為他們對於銀都一貫的藝術水準以及其堅持嚴肅創作的態度，重視影片社會意義的創作理念有所了解。他們相信與銀都合作，自己的作品不會被篡改、變味，不會被商業操作侵蝕而喪失了原初的構思。銀都也確實做到了這一點，無論是自己製作的影片，還是與內地電影機構合作的作品，他們都始終如一地堅守那種為人們所熟知和認可的銀都作品風格。

在香港回歸前後，內地的電影逐漸走上市場化的道路，急需商業娛樂題材，銀都適時地與內地合拍了一些具有較強娛樂性的影片。到為了迎接香港回歸，銀都還與央視合作了電視劇《香港的故事》（1997），作為對香港回歸祖國的獻禮。

2004年銀都投資拍攝了由李欣導演，尊龍、李玟主演的《自娛自樂》。這部影片題材獨特，講述農民突發奇想拍電影的故事。影片根據真實人物改編，除了具有較強的喜劇效果外，影片表現出中國社會在高速邁向現代化的過程中普通人的夢想和追求。尊龍和李玟的出演也讓這部電影有了充分的商業賣點，成為年度的重要作品。

2008年的《桃花運》由內地青年女導演馬儷文執導。這部以都市婚姻愛情為題材的影片，描寫中國都市中「剩男剩女」等各種類型的人物對待愛情的態度，題材頗具現實性。葛優、范冰冰等在內地人氣很高的明星保證了影片的票房收入，而影片中多組人物，多個線條交織的敘述方式也顯得比較新穎。馬儷文一直被看作是一位文藝片導演，此次執導她以前並不太擅長的喜劇賀歲片，許多人都心存疑惑，然而由於有銀都的製作經驗把關，在經過了良好的策劃、嚴格的拍攝、合理的宣傳之後，影片在內地取得了突出的票房成績。

2009年，銀都又投資拍攝了內地女導演烏蘭塔娜的《暖陽》，這是一部低成本的影片。影片講述的是城裡的孫子和鄉下的爺爺的一段故事，宣揚人與人之間的相互溝通與理解，告訴觀眾愛是需要用心去發現，去珍惜的。雖然沒有過多的商業包裝，但影片細膩溫婉溫暖、真誠的故事打動了不少觀眾。《暖陽》參加了釜山電影節和金雞百花電影節，成為小成本電影中的一個成功案例。

近年銀都在內地投資的影片，都是中低成本製作，但在題材或故事上卻都有一定的新意，或是新銳導演的作品，或在題材上更趨於多元化，體現出銀都一貫的注重品質、扶持精品的方針。

精品電影的陣地

從五十年代的朱石麟，到七十年代香港「新浪潮」導演中的方育平、許鞍華等，都在「長鳳新」及銀都拍出了重要的作品。在回歸後這些年，銀都依然成為精品電影的出品地。1998年，銀都投資了林嶺東的《極度重犯》，由呂良偉、任達華、古天樂等影星演出，陣容強大，動作火爆。影片在菲律賓拍攝外景，場面和氣勢在當時的影片中獨樹一幟。

杜琪峯的電影個人風格強烈，堪稱是目前香港最有個性的導演之一。近年來，杜琪峯先後和銀都合作拍攝或發行的影片有《龍鳳鬥》（2004）、《柔道龍虎榜》（2004）、《蝴蝶飛》等等。他的銀河映像團隊其他導演也同銀都有着經常的合作往來，如韋家輝的《最愛女人購物狂》（2006）、《鬼馬狂想曲》（2004）、《喜馬拉亞星》（2005）等。

另一位重要導演劉偉強在回歸之後的這些年間和銀都合作了《中華英雄》（1999）、《拳神》（2001）、《衛斯理之藍血人》（2002）及《頭文字D》（2005）、《傷城》（2007）等影片。他的御用編劇麥兆輝、莊文強還在2009年與銀都合作了《竊聽風雲》。

2007年，大導演李安與銀都聯手合作的《色‧戒》，代表華語電影再奪得威尼斯電影節的最高獎項金獅獎，還獲得了最佳攝影獎。同時影片還獲得了金馬獎最佳劇情片、最佳導演、最佳男主角、最佳新演員、最佳改編劇本、造型設計及原創電影音樂等多個獎項。

特立獨行的王家衛也是一位享譽國際的華語電影導演。銀都投資製作的王家衛新片《一代宗師》經過漫長的籌備與運作，即將和觀眾見面。雖然這部影片的真實面貌還沒有揭開，但我們相信影片不會只是一部普通意義上的武俠片，而是會以獨特的方式來理解中華武術的深邃文化意義。

六十周年國慶宴會上，宋岱（右）向鄒文懷（中）敬酒。

堅持寫實風格，關注社會歷史

由於「長鳳新」對新中國的認同，人們習慣把其電影稱為「左派電影」，然而「長鳳新」及銀都的電影工作者更多地是本着對電影藝術的鍾情以及社會責任感來創作，他們是一批真誠的愛國者和執着的電影藝術工作者，並不是圍繞政治而拍攝電影。多年來他們奉行導人向上、向善的創作方針，成為愛國進步電影的代表。而他們嚴肅認真的創作態度，也成為香港電影界少有的具有高度社會責任感的創作力量。雖然香港電影經歷了起起落落，但傳承了「長鳳新」創作理念的銀都，依然努力在作品中注入較強的現實性，保持對社會問題的強烈關注。

回歸後，銀都與爾冬陞導演合作拍攝了《忘不了》（2003）、《旺角黑夜》（2004）、《早熟》、《鎗王之王》等影片。其中《忘不了》是一部描寫小人物情感心理的文藝片，其中的人物雖然遭遇不幸，卻堅強面對生活，彼此獲得溫暖。《旺角黑夜》雖然描寫黑幫生活，有不少動作場面，但不是一部純粹的商業片，而是通過底層人物的命運，表達出一些對社會的拷問。《早熟》中青春期少男少女早戀的故事，通過相對敏感的題材，表現出當代社會文化的裂痕，因而獲得了國家廣電總局頒發的華表獎最佳合拍片獎。

張之亮曾拍攝過《飛越黃昏》（1989）、《籠民》（1993）等獲獎影片，銀都投資了他導演的《流星語》（1999），影片由張國榮擔任主演。張國榮塑造出了一個與他過去形象完全不同的角色，影片獲得香港電影金像獎最佳男配角、女配角。

張婉婷的《北京樂與路》（2000）則把目光投向了北京，以北京的搖滾樂手為表現對象，通過一個香港人的視角，表現了經濟飛速發展中的中國社會文化的方方面面。

在香港回歸十周年之際，銀都投資拍攝了一部引起廣泛關注的電影，這就是由趙良駿導演的《老港正傳》（2007），這是一部關於「香港歷史」、「香港精神」的香港電影。影片通過一位香港電影放映員老左數十年來的愛國夢想和他一家的悲歡離合，見證了香港的社會歷史變遷。銀都擁有存放着數百部香港電影的經典片庫，影片中主人公放映的電影均來自銀都，使得影片成為了一部中國版的《天堂電影院》（Nuovo Cinema Paradiso，1988）。在這部影片中，所有人物都是香港的草根階層，「老左」則是其中的一種代表，他雖然沒有機會親赴大陸，但是心中卻比其他人提前三十年已經完成了「回歸」。影片表現出這些人的生活和智慧，講述香港草根人群的生活以及變遷，是一部很地道的香港電影。作為慶祝回歸十周年的影片，《老港正傳》還得到了國家廣電總局華表獎的肯定。

作為香港為數不多的能夠駕馭社會歷史文化題材的電影公司，除了這部《老港正傳》，銀都還製作了紀念版《新西楚霸王》，由著名導演王家衛執導、銀都機構投入巨資拍攝的鴻篇鉅製《一代宗師》中更蘊含了博大精深的中國武術的歷史文化內容和進取精神。

市民喜劇與愛情文藝片

回歸後，銀都依然延續着「長鳳新」結合喜劇與社會現實內容的創作傳統。除了前面提到的杜琪峯、韋家輝等人的創作以及在內地投資的一些喜劇片，銀都還和很多香港電影界頗富盛名的喜劇片導演，如高志森、陳慶嘉、王晶、谷德昭、趙良駿、曾志偉等人進行了合作。

1997年高志森的《豆丁奇遇記》，是銀都與中國兒童電影製片廠合拍的一部兒童電影，影片講述一個出國探親的小男孩，在香港轉機時的離奇經歷。既具有喜劇性，又表現了兒童的心理和行為，從一個內地兒童的視角來看香港，迎合了當時「九七」回歸的時代潮流。

梁柏堅、陳慶嘉導演的《戀上你的床》（2003），雖然拿性作為調侃的對象，但沒有過度渲染性的成分，讓觀眾捧腹的同時，探討了愛情與性的關係。李志毅《魔幻廚房》（2004）是一部賀歲片，導演將喜劇元素與他自己那種清新浪漫的風格結合起來，影片的情節較一般的賀歲喜劇顯得舒緩，以細膩的感情描寫取勝。趙良駿的《春田花花同學會》（2007），用動畫和真人的表演穿插，講述春田花花同學會的小朋友們，幻想自己未來的理想職業都是簡單快樂的工作。

《竊窕紳士》是由李巨源導演的一部影片，由內地著名演員孫紅雷出演，講述一個土大款和高級女白領之間發生的一段愛情故事。影片體現出合拍電影中內地元素的逐漸增多，不僅故事的發生地是在上海，更反映出中國社會經濟發展之後的文化差異。

由曾志偉總導演，鍾澍佳、葉念琛導演的《72家租客》（2010）則希望重現當年《七十二家房客》的風采。《七十二家房客》已經成為香港市民喜劇的代表作品，無論是「長鳳新」與珠江電影製片廠合拍的版本，還是後來邵氏出品，由楚原導演的版本，都堪稱是時代的經典。今年在銀都的協同下，邵氏公司再次推出這部新作，顯出他們重回電影界的信心。影片雖然把故事放在了當今社會，但一如既往的有着很強的娛樂性和濃郁的市井氣息。

家庭倫理片是「長鳳新」的拿手好戲，銀都也繼承了這種傳統。馬楚成導演的《星願》（1999）如

同《人鬼情未了》（Ghost，1990）一樣具有魔幻色彩，把生死相隔的愛情表現得淒美動人。影片獲得了香港電影金像獎最佳新演員、原創音樂、原創電影歌曲等獎項。《生日快樂》（2007）同樣是馬楚成和銀都合作的，影片和《星願》相比，雖然沒有那麼離奇的情節，但更集中於探討戀人之間的關係以及男女處理感情的不同方式。

由香港著名編劇岸西導演的《月滿軒尼詩》（2010）是一部格調輕鬆的愛情小品，長期從事編劇工作的岸西在人物心理描寫和情感把握上可謂頗具獨到之處，影片帶有濃厚的香港情調，在故事具有很高可看性的同時，也表現出普通人的情感以及都市平民的生活情趣，淡雅的調子持續着岸西一貫的文藝感。

台灣導演程孝澤的新片《近在咫尺的愛戀》（2010，又名《近在咫尺》）則是香港、台灣、內地合作拍攝，影片講述了年輕人對夢想的追求和對愛情的執着，既充滿浪漫色彩，又展示出人生的酸甜苦辣。

對香港類型電影的推動

「長鳳新」及銀都雖然秉承着嚴肅的創作態度，但他們也一直堅持寓教於樂的方針，在保證影片思想內容的同時，並不排斥商業元素。多年以來，也有許多成功的商業類型電影。如長城公司出品的《雲海玉弓緣》（1966），被譽為新派武俠片里程碑；《樑上君子》（1963）創下香港黑白影片賣座紀錄；而鳳凰遠赴內蒙實地拍攝的奇情俠義片《金鷹》（1964），是香港首部超過百萬元票房的影片。1982年長城與新聯合組中原公司後，拍攝出轟動影壇的真功夫影片《少林寺》（1982），掀起內地武術電影的熱潮。銀都堅持導人向上向善的創作方針，卻並沒有將創作局限在現實主義範疇之內，而是創作出許多票房和口碑兼顧，雅俗共賞，具有浪漫情趣和娛樂性的電影。

警匪動作片一直是香港的傳統的電影類型，回歸前後，銀都曾製作了林德祿的《非常警察》（1998）和林嶺東的《極度重犯》（1998）兩部警匪片。在與內地合拍的警匪動作片中，銀都出產的影片也佔了相當大的比例。

陳木勝是香港目前的中生代實力派導演，借助銀都這個平台，陳木勝拍出了既有着相當水準，又在內地引起廣泛關注的作品。比如《雙雄》在近年的警匪片中，是非常吸引觀眾的一部。陳木勝後來又和銀都合作了《男兒本色》，相對《雙雄》來說，雖然在劇情線索上沒有那麼複雜，但場面更為

激烈火爆，人物的個性也更加鮮明突出。

林超賢也是香港的中生代實力導演，他的《證人》（2008）、《線人》（2010）等影片，都是和銀都合作，維持了他一貫的較高水準。《證人》不僅有着動作片的火爆場面，還充分表現出陷於犯罪案件中的人所承受的內心壓力。影片獲得了香港電影金像獎最佳男主角、最佳男配角。《線人》則延續了《證人》的風格，主人公仍然由謝霆鋒和張家輝扮演，風格上也和《證人》有相近之處，表現出陷於迷局的人在酷烈生存環境中的鬥爭。還有陳嘉上的《A1頭條》（2004），馬楚成的《韓城攻略》（2005）、李仁港的《少年阿虎》（2003）也是銀都參與投資或發行的影片。

彭氏兄弟是香港目前炙手可熱的鬼片導演，兩人一直和銀都有着良好的合作。他們的恐怖片《妄想》（2007）、《森冤》（2007），以及將驚悚和懸疑結合的《C+偵探》（2007）、《B+偵探》（未上映）、《完美童話》（未上映）等，都在與銀都的合作中保證了良好的品質，並使得其中的一些作品被內地觀眾所認識。2009年銀都還參與投資了彭氏兄弟的《風雲Ⅱ》，影片不僅延續了《風雲I》（1998）的輝煌，更在電腦特技製作方面引領了中國電影的潮流。影片也成為彭氏兄弟的轉型之作，使他們突破了驚悚恐怖片的類型，轉而拓展到更多類型的創作。

陳德森導演，劉德華、莫文蔚主演的《童夢奇緣》（2005）也是一部充分利用了電腦特技來製作的影片。雖然這部電影沒有炫目的動作，宏偉的場面，但巧妙的讓電腦特技來為劇情服務，取得了很好的效果。

當一些著名導演希望轉型嘗試新的風格，或在作品注入更嚴肅的內容時，往往首先會想到與銀都合作。與銀都的合作一方面可以保證他們作品的品質，另一方面也有利於開拓內地的市場。比如王晶過去一直擅長拍攝通俗的喜劇片、賭片等等。他的《金錢帝國》（2009）通過與銀都合作，使得這一描寫黑幫變遷的影片帶上了一些社會元素和時代痕跡，具有史詩般的格局。

挖掘新人，培養電影後備力量

目前香港的電影人才面臨着嚴重的斷檔危機。儘快培養新人，發掘新生代力量，成為迫切任務。近年來，銀都一直沒有放鬆對新生代導演的關注和扶持。這些新人雖然經驗不如老導演豐富，但都有着自己對於電影獨特的理解，有的人已經顯露出自己的風格。由於他們正處於事業的開創階段，對

於作品的創意有着較高的要求，銀都的創作思路與創作氛圍，令這些具有藝術理想，熱愛電影的青年電影人感到如魚得水。這些年輕人也能夠受到信賴，得到機會，從而施展自己的抱負，愉快地進行創作。

黎妙雪是位逐漸受到大家關注的年輕女導演，她的《戀之風景》（2003）由關錦鵬監製，彙集鄭伊健、林嘉欣、劉燁等知名演員加盟，並邀請幾米為電影畫了漫畫。這是一部帶有一些憂傷的浪漫愛情片，通過對逝去愛情的回味，讓人們重拾面對生活的勇氣，風格清新，細膩唯美，體現出女性導演特有的敏銳感受力。該片獲得了良好的票房，還獲得了香港電影金像獎最佳攝影，並曾參加多個海外電影節。

台灣歌星周杰倫在內地人氣很旺，但作為導演的他還只能算是位新人。銀都參與投資了他的導演處女作《不能說的秘密》（2007），這部影片充分發揮了周杰倫在音樂方面的優勢，把劇情和音樂結合起來，影像精緻，具有MV般的美感。由於有周杰倫的強大影響力，影片獲得很高票房，並得到一些電影獎項的肯定。

陳奕利導演，吳彥祖、張震、舒淇主演的《天堂口》（2007）是一部由吳宇森監製的黑幫電影。影片表現了舊上海的黑幫爭鬥，並將兒女情長與血雨腥風結合。和那些經典的黑幫片相比，影片雖然不夠老練，但也彰顯出個人的風格追求。由於有了銀都的把關，影片並沒有成為一味打打殺殺的老套黑幫片，而是以冷峻的影調、懷舊的氛圍、張弛有度的節奏給觀眾留下了印象。對於一位影壇新人來說，取得這樣的成績已屬不易。

鄭思傑、郭子健導演的《打擂台》（2010）由劉德華擔任出品人，與銀都等公司聯合製作。影片充滿懷舊感，試圖讓人們回憶起當年香港動作片的輝煌。影片不僅有多位香港資深的武打明星演出，更傳達出一個理念，香港人之所以能夠創造奇跡，靠的就是他們這種打擂台的拼勁。

由多位導演拍攝短片，共同構成一部作品，不僅在國際影壇頗為流行，更是青年導演嶄露頭角的良好方式。銀都聯合製作的《十分鍾情》（2007）就是這樣一部短片集，影片由十個故事組成，包括黃精甫的《清芳》、林華全的《獅子下山》、張偉雄的《遠望》、袁建滔的《紙皮爸爸》、林愛華的《舊山頂道》、麥子善的《依然有夢》、陳榮照的《路漫漫雞蛋赤赤紅》、楊逸德的《最後一口價》、鍾繼昌的《愛的光環》、李公樂的《開飯》。演出陣容彙集了新老兩代藝人，聲勢浩大。銀都將這些具有潛力的新人導演聚合起來，圍繞同一個主題「情」，打造這部短片集，以反映香港社會的時代變遷，不僅為自身的發展積極儲備了人才，也使得整個中國電影的創作力量得到壯大。銀

2007年《老港正傳》首映禮期間，該片演員在北京天安門廣場合照。左起：莫文蔚、黃秋生、毛舜筠、鄭中基。

都董事長宋岱表示，「影片由十位年輕導演及年輕電影工作者創作而成，這表示了香港電影界後繼有人，能做到薪火相傳。」

電影新世紀，銀都新啟程

2005年，隨着公司新領導層履任，機構對內部及外部環境進行了深入的探討，確立目標、方向、步驟，對公司的資源進行重新開發和整合，並制定了一系列相應的方針政策和發展計劃，力圖再次走入主流市場，重塑往日輝煌。

近幾年來，公司在中聯辦領導以及國家廣電總局的關懷和支持下，加強了與香港和內地業界的聯繫和溝通，每年舉辦國慶酒會、中國電影展映等活動，這些努力為銀都提供了很多與業界同行深入合作的機會。2007年，為了隆重慶祝香港回歸十周年，銀都以秘書處的名義，與香港影視業界進行溝通，共同推動組織成立了「香港影視界成立慶祝香港回歸十周年活動籌備委員會」，並舉行了一系列盛大的慶祝活動，包括香港影視界慶祝回歸十周年的大型慶典活動暨香港與內地合拍電影回顧展，還舉行了銀都新片《老港正傳》的首映禮。國家廣電總局電影局童剛局長親自率領由導演、演員、電影公司老闆等共計四十多人組成的內地代表團來港，與香港影視界同仁共同慶祝香港回歸十周年這個偉大的節日。銀都承辦的這次盛大的慶典活動在業界得到了很好的反響，業界同仁普遍認為香港影視界已經很多年沒有出現過如此團結的局面。這次活動的成功舉辦，讓大家再次團結一心，共同為香港影視業的發展加油出力。2009年，為慶祝建國六十周年，銀都承辦了香港的中國電影展活動，展映《天安門》（2009）、《高考1977》（2009）、《紅河》（2009）、《即日啟程》（2009）等十部優秀作品，香港市民通過觀影加深了對祖國歷史文化、社會狀況的了解和認識，同時加深了對祖國的感情。

自2005年以來，銀都全力發展影視主業生產，主營業務重現生機。公司全資和主導投資了二十一部電影，五部共計一百五十九集電視劇，近幾年出品的《老港正傳》、《桃花運》、《生日快樂》等影片獲得了票房和口碑的雙豐收。2010年投拍的《一代宗師》，更成為銀都六十年之際的重磅之作。

目前，銀都片庫保存有近五百部（其中有十一部電視劇）多類型的影片，包括珍貴的紀錄片、五六十年代黑白劇情片及經典劇情片等。為搶救及保存這些寶貴歷史紀錄，公司決定逐年編列預算修復具保存價值之經典影片之母片或拷貝，並重新盤活這個巨大的存量資源。公司多方聯繫，

奔走於電影局、國家電影數字電影中心、海關等部門之間，終於得到了有關部門的支持。2007年至2010年，經電影局批准，國家數字中心修復了《少林寺》、《金枝玉葉》（1964）、《三笑》（1964）、《巴士奇遇結良緣》（1978）、《雲海玉弓緣》、《審妻》（1966）、《金鷹》、《屋》（1970）等共計一百二十部影片。銀都片庫不僅有極高的藝術價值，還有很高的商業價值。僅內地電視版權銷售一項，2007年至2010年收入總額近二千萬元。保守估計內地電視版權總收入可達八千萬元人民幣以上。再加上網絡音像版權收入和海外及各種媒體銷售，片庫的收入可達二億元以上。

另外，近幾年公司在戲院發展方面亦做出很大努力，並成效初現。2006年，銀都屬下的灣仔影藝戲院因業主不允續租而被迫結業。公司一直致力尋找新的戲院，以延續這一「藝術品牌」。2009年7月，機構屬下的另一家戲院——銀都戲院也因為政府實施舊區重建計劃而結業。因此，機構於2009年3月，租下位於淘大的原百老匯戲院，經過重新裝修後，於2009年7月30日晚上正式開幕。淘大影藝戲院的營運，只是銀都隨着新的電影形勢及本身發展需要而積極擴大戲院建設的第一步。對此，機構已制訂了未來戲院業務發展規劃，準備三年內在香港地區參股一條商業院線並建設幾家具標誌性的戲院。此外，還將在內地聯合社會投資，建設一條覆蓋全國的全數字院線。

2005年以來，銀都在公司主營業務、存量資產盤活、內地電影業務等方面都實現了突破性發展。公司營業收入：2005年至2009年總額為15,105萬元。公司主營收入：2005年至2009年總額為8,771萬元。公司利潤總額2005年6,525萬元，2009年18,440萬元。

為拓展內地業務，銀都於2007年在內地註冊成立銀都電影發行公司。發行公司除了發行電影外，還根據內地電影市場的狀況，為機構準備製作的影片提供市場資料分析和評估，有效地減少影片的投資風險。在影片發行上，也取得了良好的效益，其中，2008年的《桃花運》取得了三千六百多萬元票房佳績和5,000多萬的綜合收益。發行公司的現代管理模式以及團隊精神，也為機構的團隊建設提供了一個成功的範例。

2005年至2010年，新銀都已經在主業生產、專案融資、戲院建設、片庫開發、團隊建設、公司管理等各方面理順了關係，做好了準備。目前，中國電影市場生機勃勃，未來三年，將是銀都展現英姿、華麗騰飛的大好機會。據銀都董事長宋岱透露，公司計劃在2010年至2012三年內，在國家產業政策的引導下，經過市場化運作，建立起多元化的企業投資機制，公正、標準、科學、高效的管理和分配機制，在主業項目生產和院線市場的建設方面獲得長足發展。公司計劃年產一至兩部具有社會影響力的大片、三至五部中等影片，總共達到年產二十部影片的製作規模（包括參與投資）；建

立銀都院線，市場終端遍佈全國；吸納人才、更新隊伍，增強企業凝聚力；打造銀都品牌，實現年利潤四千萬元、年增幅15－20％的經營目標。信心十足的銀都人希望通過三年的努力，實現跨越式發展，銀都品牌力爭成為中國電影最具活力、增長性最強的品牌之一；而公司力爭無論在經濟價值和社會影響力上，還是在商業運轉的體量和實力上，都能無可爭議地躋身內地和香港最優秀的影視企業行列。

華語影業大變局中的銀都

林錦波　香港電影評論學會董事會主席

1997年香港回歸祖國後，面對本地電影市場的低迷和內地電影業的市場化，作為一家本地的電影公司，銀都機構也要適應華語電影大環境的風起雲湧。自回歸後，銀都通過政策和經營上的改革，從電影製作到發行，以及經營戲院方面，都作出不少的變動及轉型，藉此延續銀都的事業和精神。

港產片衰退中的生機

上世紀八十年代至九十年代初的黃金期結束後，香港電影的製作形勢和票房逐漸衰落，製作數量每年萎縮，當中涉及多方面的原因。其一是翻版光碟和後來的非法下載情況嚴重。另一方面，港產片面對以荷里活電影為主的外語片競爭，觀眾口味的轉變，都造成觀眾入場意欲大減。而且作為大眾娛樂的電影，因社會和科技的變化，已不再被視為最重要的娛樂消費。海外市場方面，自1997年亞洲金融風暴後，港產片過往依賴的東南亞和台灣市場（所謂的傳統市場）不斷萎縮，港產片已失去過往的霸主地位。加上東南亞國家發展電影產業，星加坡、泰國等各地政府都在政策上扶持，使這些國家的電影產業漸上軌道。其中泰國在協助荷里活電影外景拍攝和後期製作方面，在九十年代中期已趕上香港，當地的電影產業已經成形。星加坡政府更推出各類政策資助電影產業的發展，近年該國部分電影已受國際注目；而後起的馬來西亞也在政策上培育本地的電影人，這些地區的觀眾對港產片的需求已大不如前。至於台灣市場，在九十年代的狂飆期，當地發行及電影公司來港投資，的確令香港電影風光過一陣子，可是隨着濫拍和投資者及製作人的短視等種種原因，台灣市場已瞬間被荷里活和日韓電影所佔據。

銀都在港產片最蓬勃的時候，並沒有如其他電影公司般參與濫拍浪潮「搵快錢」，反而開拍了不少具誠意的電影。但到了影業進入衰退期，銀都也不能獨善其身。面對低迷的影業，只好轉變製作的模式，與其他電影公司合作拍攝，以此維持公司的運作。銀都跟內地電影當局和片廠及院線有着良好關係，加上2003年《內地與香港關於建立更緊密經貿關係的安排》（CEPA）實施之前，合拍片需要通過配額進入內地市場發行，銀都作為香港的愛國電影機構，有取得有關配額的優勢，吸引到其他電影公司合作開拍電影。此階段銀都採取所謂的「兩條腿走路」策略，既有直接參與投資和主

導的製作，亦有以協助方式與其他電影公司合作，基本上由合作公司作為主導。

在產業洗牌中求發展

2000年後，內地影業正式啟動電影產業化進程。各電影片廠經過一輪重整後，需要面對市場化的現況，傳統上內地電影人創作是以政治宣傳和文藝教化為主導，娛樂大眾的商業電影並非他們熟悉和專長的，反而香港電影人在商業電影創作和製作方面，有着豐富的經驗和相對完善的制度。兩地電影公司和電影人自八十年代通過合拍和協拍形式，經過長時間的合作和互相影響，加上內地片廠和民營電影公司得到各地政府和機關單位的資助和協助，擁有比過往豐富的資源和資金支持，逐漸掌握市場的優勢。此外有關當局整治翻版市場的政策，也漸見成效，內地音像市場進入相對規範化的發展階段；；而內地電視台和衛星電視台的發展，在開放改革政策下，踏入「官辦民營」的階段，對劇集和電影的需求增加，雖然過程中曾因製作氾濫而陷入混亂，但整體上有助電影的另類發行收益。內地戲院發行，也在有關當局推行一系列院線規範化的政策下，蓬勃發展，令票房數字屢創新高。

自2003年中央和特區政府推出CEPA，合拍片可以國產片身份在內地發行，造成近年的合拍片熱潮，加速了兩地電影公司的合作。銀都在新形勢下，某程度上失去了過往作為合拍片中介公司的優勢。內地電影業隨着市場化的轉變，多家大型片廠相繼改革轉型後，電影製作產量和票房收益都大不如前，造就了好些民營電影公司的興起，包括華誼兄弟、保利博納等，相對於大型片廠，民營電影公司運作較為靈活，面對轉變中的形勢，在製作模式和市場觸覺方面較為優勝。加上這些公司積極參與合拍片製作，與香港電影公司合作，從製作到發行，以及開拓海外市場方面，都汲取香港電影的寶貴經驗，表現得極為進取。在業務上，這些公司從電影製作及發行，到電視劇製作、音樂製作及發行、藝人經理人等，包含娛樂產業的每個環節，部分電影公司更興建片廠和戲院，實行模仿當年荷里活片廠和香港邵氏電影般，取用垂直式（一條龍）的製作模式，令經營成本和運作更易掌握和操作，這些公司為了宏大的發展藍圖，都相繼從金融市場集資上市，包括買入香港上市的嘉禾電影的橙天和在內地上市的華誼兄弟等。

內地電影的熾熱氣氛，成為銀都再次大展拳腳的契機，自新領導宋岱上任後，銀都再度開展電影製作業務，其中慶祝香港回歸十年的《老港正傳》（2007）正是打着銀都品牌的作品，因應兩地電影的新形勢，銀都有別於上世紀八九十年代的獨資製作，一方面繼續通過內地和香港電影公司合作開拍電影；另一方面，跟內地發行合作，從中籌集資金，開拍預算較大的合拍片，減輕銀都在營運資

金上的壓力；銀都又與台灣電影人合作，促進兩岸影業的合作關係，藉此提升銀都作為香港和內地電影的重要性。

雙南線與影藝的重組

香港戲院業務方面，面對影業衰退，雖然近年進入戲院的觀影人次逐年提升，可是戲院的質素和設施也同時間提高了不少，投資戲院的成本和租金不斷攀升，使一直從事戲院業務的公司，如新寶院線亦不如過往般活躍。銀都是現時本地唯一仍具有片廠制規模的電影公司，集電影製作、拍攝片廠、發行及戲院於一身。經過香港電影的興盛和衰落期，銀都亦經歷多番變革，當年的戲院相繼出賣、轉換業權及轉型。因特區政府發展觀塘舊區，銀都戲院也只好出售，留下的戲院只有搬到九龍灣的影藝戲院，發行勢力難與其他院線相比。

當年銀都在新開發的灣仔北開設影藝戲院，打開另類藝術戲院的面貌，加上較早開設的新華戲院，以及鄰近的藝術中心，為不少影迷提供另類藝術電影，對推動香港電影文化功不可沒。影藝在1988年開業，其時香港電影處於強勢，放映香港電影的院線以首映午夜場和上映首周的票房數字來決定影片的檔期長短，因此部分較為另類和「慢熱」，需要觀眾口碑相傳的電影，在此發行條件下難以生存。至於外語片發行方面，大部分戲院都選擇較受歡迎的荷里活電影為首選，較為冷門的歐美文藝片和另類藝術電影，無法正式上映，只好在每年一度的香港國際電影節、市政局場地舉辦的電影節目，以及第一影室、火鳥電影會和電影文化中心等電影文化組織舉辦的放映活動上看到。在影音產品仍未普及，看電影必需要到電影院的年代，影藝和新華戲院上映的另類藝術電影，實在意義重大。

影藝戲院除了上映外語片，還有內地電影及另類香港和台灣電影，其時正好趕上中國第五代新導演和台灣新電影的湧現，當年陳凱歌的《黃土地》（1985）、張藝謀的《紅高粱》（1988）等都由銀都旗下的雙南線上映，而影藝亦上映陳凱歌的《孩子王》（1988）和侯孝賢的《尼羅河女兒》（1988）等。因應戲院處理香港電影上映檔期的手法，影藝戲院容許上映的電影有較長的檔期，為多部「不起眼」的電影創造票房奇跡，包括日本片《搶錢家族》（1990）、《情書》（1996）及劉鎮偉的《92黑玫瑰對黑玫瑰》（1993）等，創立了香港另類電影發行的先河和領導地位，這跟銀都過往處理雙南線的傳統手法，可謂一脈相承，在急功近利的電影業，給予另類電影和電影人一個生存空間。此外，雙南線和影藝還肩負着放映愛國電影的任務，包括內地八一片廠及其他片廠製作的愛國歷史和戰爭片，如長春片廠的《開國大典》（1989）、八一片廠的《大決戰》系列

（1992-1993）和《大轉折》（1997）等。可惜，灣仔影藝因業主新鴻基地產收回，於2006年結業，2009年在九龍灣德福廣場的前百老匯戲院，重新開業。因地點相對偏遠，加上受到1996年開業，位於油麻地的百老匯電影中心的競爭，令影藝戲院的地位相對過去有所減弱。

珍貴片庫長期財源

銀都作為一家歷史悠久的電影公司，其片庫藏有大量香港電影的珍貴作品，一直以來銀都，以及長城、鳳凰、新聯的電影都沒有推出音像產品，這與銀都過去沒有開拓音像製作和發行業務有關，這一範疇有別於電影製作和發行，其他電影公司，除了美亞和寰宇因為是從事音像業務轉型至電影製作，所以能自力推出音像產品外，大部分電影公司都與具經驗的音像公司合作，而銀都部分電影，如八九十年代製作的電影，亦曾交予這類公司推出過影帶和影碟。進入數碼資訊年代，片庫成為好些電影公司的額外增值資產（add value），邵氏便以天價把其片庫賣給天映，推出影碟及設置收費電視頻道；嘉禾、新藝城、中國星等公司都把其片庫轉售予不同的公司。片庫版權出售後，原公司已無法控制買入片庫的公司再「斬件」賣出片庫的電影予其他公司，這是銀都在考慮出售片庫時其中一個顧慮，這方面可見銀都歷任領導對其電影的重視和關注，不欲為了眼前的利益而令這批具歷史和文化意義的電影遭遇不斷被轉售的命運。可是，要管理好一個有一定數量的片庫，並不容易。除了適當儲存拷貝外，當中的修復和數碼化，需要龐大的財力和資源，而且要由熟悉這方面的人士負責，而數碼化後的電影拷貝如何處理呢？近年天映、亞視等機構，在把他們擁有的邵氏電影和國粵語電影數碼化後，把拷貝捐給香港電影資料館保存，因保存和復修拷貝涉及龐大的資源和複雜的技術，而香港電影資料館在復修和保存拷貝方面，有相當豐富的經驗可以勝任。若銀都有意重整片庫，便需要衡量各方面的因素。至於如何善用片庫來增值，除了推出音像產品外，還有出售電視版權，這方面近年銀都已把部分電影賣給內地電視頻道，收取版權費用；如果能妥善運用片庫的話，這會是未來銀都一個極為穩定的收入來源。

「影聯會」每年均舉辦除夕聯歡會，氣氛熱烈。

1996

《漢宮飛燕》劇照。

銀都

花幟₁　百老匯100號₂　漢宮飛燕₃

南方

頭髮亂了（內蒙）　混在北京（福影）
沒有原告的殺人事件（峨影）
民警故事（北影）

1　劉嘉玲、黃百鳴主演。
2　英達導演。電視連續劇。
3　張鐵林、趙明明主演。電視連續劇。

銀都與
電視劇製作

林炳坤
銀都機構製作總監

從1995年起，香港以及整個東南亞的電影市道開始滑坡，並急劇惡化，整體的電影製作數量日漸減少。至於內地，當時的電影市場也一樣低迷，然而，電視劇的製作熱潮卻開始萌發。有見及此，1995年開始，銀都便開始進行製作針對內地電視市場的電視連續劇的籌劃工作，並於1996年完成了《花幟》、《百老匯100號》和《漢宮飛燕》三部電視連續劇，成了香港電視連續劇進軍內地的「先頭部隊」。

以上三部電視連續劇具有不同的視野和風格。首部《花幟》是與東方電影公司和「勤+緣」合作製作的。由此也開始了銀都和東方電影公司隨後多部電影的合作。

《花幟》由著名「商業」作家梁鳳儀編劇，招展強導演，劉嘉玲、潘虹和黃百鳴、謝賢、狄波拉等主演。故事主要描述劉嘉玲飾演的中區白領女強人如何周旋於一群勾心鬥角的富豪中。借助這個人物的經歷，對香港在「九七」回歸前夕的政治、經濟及社會狀態，作出了形象而深刻的揭示。

《百老匯100號》是銀都和當時由祝希娟（《瓊花》也即《紅色娘子軍》的女主角）主理的深圳電視台製作中心以及美國－上海洛杉磯娛樂公司合作的。和《花幟》一樣，以現實生活為題材，不同的是，故事主要發生在美國洛杉磯。本劇由著名演員（曾演出銀都出品的《最後的貴族》）、電視劇導演英達執導，宋丹丹、詹小楠、劉小峰等主演。故事主要刻劃幾個來自大陸、同住在洛杉磯百老匯一百號的人物（包括學者、畫家、自由職業者）在彼邦的生活，通過他們的生活演繹出在東西方文化的巨大碰撞中，人生奮鬥、情感變遷和交織出的人際關係，是一部具有獨特視野的作品。本片播映時，曾在大陸和美國華人社會中引起不小的轟動。

《漢宮飛燕》則是一部歷史宮幃巨劇。由銀都和中國電影集團合作製作。出品人是崔頌明和童剛，製作總監是王增光、王承廉和龔華，我也擔當了執行監製一職。導演是電視劇高手陳家林，主要演員有張鐵林、趙明明、袁立和李建群等。故事主要描寫中國歷史上「四大美人」之一的趙飛燕如何從一介平民晉身漢宮、最後成為權傾一時的皇后的傳奇經歷，從而呈現出漢代宮廷的真實畫卷。本劇在播映後也引起了極大的迴響。

以上三部電視劇，在收視率和實際收益上，都取得不錯的成績。有見及此，銀都此後至2010年，也陸續製作了一批（共十一部）電視連續劇。

今後，銀都將會因應市場需要，繼續製作電視連續劇。但作為以電影為主業的機構，毫無疑問，更將會加大在電影生產方面的投入，以適應主業本位和新的市場形勢的需要。

——銀都資料室

林炳坤（1950－）

廣東海豐人。1968年進長城，先後擔任劇務，製片。銀都成立後，先後擔任製片經理、策劃、統籌、製作總監等職，參與製作的影片有《廟街皇后》、《中華英雄》、《秋菊打官司》、《西楚霸王》、《人在紐約》、《籠民》、《傷城》、《色·戒》、《一代宗師》等數十部。現任銀都機構董事兼製作總監，並任香港電視專業人員協會特邀執委、香港藝術發展局評審小組成員、香港電影發展局顧問等職。

1997

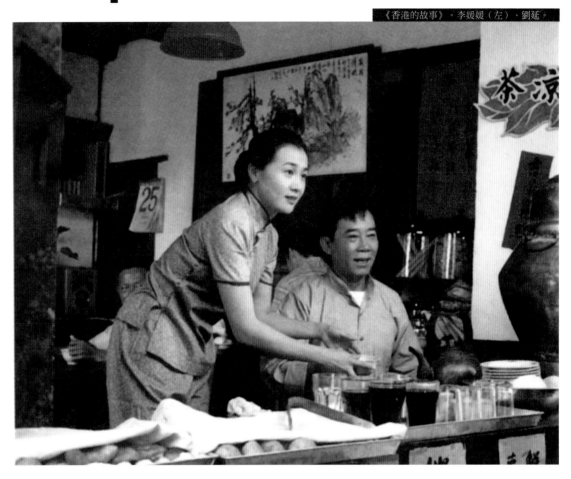

《香港的故事》。李媛媛（左）、劉延。

銀都
減肥旅行團　豆丁奇遇記　香港的故事₁

南方
吳二哥請神（峨影）　埋伏（瀟湘）
蘭陵王（上影）　大轉折（八一）
大轉折（八一）　夫唱妻和（江西）

1　慶祝香港回歸，與中央電視台合作的電視連續劇。

中國電影展 '97

主辦機構：華南電影工作者聯合會／協辦機構：南方影業有限公司、銀都機構有限公司／贊助機構：市政局

展出日期：1997年2月18日至3月1日／展出地點：香港文化中心 香港大會堂 香港科學館

展出影片：《埋伏》黃建新導演、《孔繁森》陳國星及王坪導演、《冼星海》王亨里導演、《金秋桂花遲》謝鐵驪導演、《悲情布魯克》賽夫及麥麗絲導演、《太后吉祥》金韜導演、《蘭陵王》胡雪樺導演、《桃花滿天紅》王新生導演、《九香》孫沙導演、《吳二哥請神》范元導演、《夫唱妻和》張剛導演、《大辮子的誘惑》蔡元元導演、《與往事乾杯》夏鋼導演、《奧菲斯小姐》鮑芝芳導演、《童年的風箏》何群及張建棟導演

擔任是次影展主禮嘉賓的，有香港新華社社長周南、香港特別行政區政府候任特首董建華、國家電影局局長劉建中、香港新華社文體部部長趙廣廷、銀都機構董事長廖一原以及華南電影工作者聯合會副會長夏夢。

影展期間，還舉辦了「中國影人書畫展」和「中國近期電影面面觀」研討會。

——銀都資料室

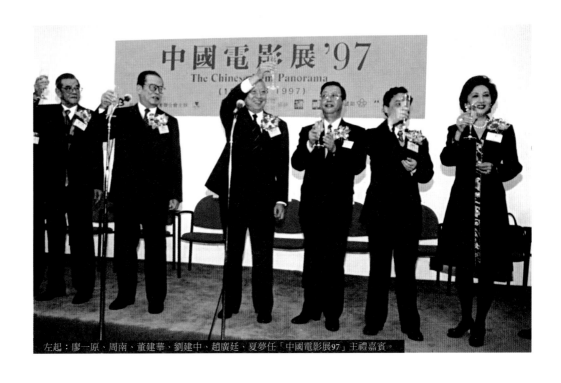

左起：廖一原、周南、董建華、劉建中、趙廣廷、夏夢任「中國電影展97」主禮嘉賓。

1997

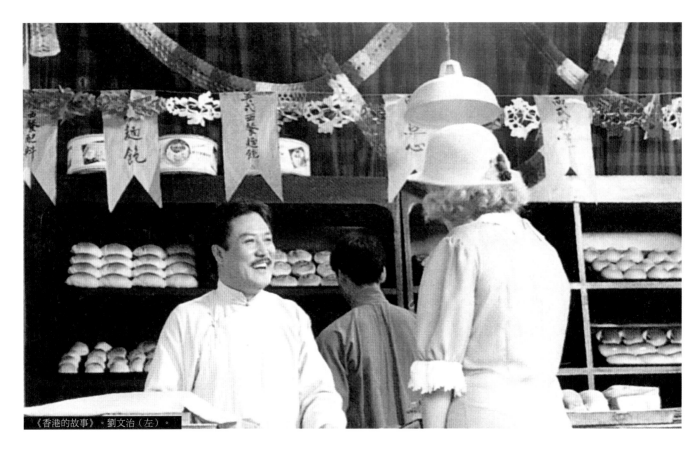

《香港的故事》。劉文治（左）。

 《香港的故事》劇本創作談

為了慶祝香港回歸祖國，銀都機構與中央電視台聯合攝製了大型電視連續劇《香港的故事》，本文是中央電視台方面撰寫的有關文字：

1994年夏末，中央電視台中國電視劇製作中心文學部召開了1995年劇目題材規劃會。會上，"中心"編劇陳愛民提出：1997年7月1日，香港回歸祖國，為了迎接這一民族的盛大節日，擬寫一部反映香港百年滄桑的長篇連續劇。

此創意得到中國電視劇製作中心有關領導的支持，立即著手做準備工作。

為了慎重從事，我們走訪了國務院港澳辦公室，匯報了創作意圖。港澳辦有關領導對創意給予充分肯定，並建議"中心"與香港"銀都機構"合作。

經過磋商，"中心"與"銀都"一拍即合，雙方認為，應責無旁貸的承擔這一使命。

劇本創作採取合作方式，各自選派具有創作實力的編劇合作。"中心"為陳愛民同志，"銀都"為何冀平女士、朱岩、吳滄洲先生。

創作組一致認為：自第一次鴉片戰

爭以來，腐敗的滿清王朝和帝國主義帶給我國的屈辱，深深的傷害了中華民族的尊嚴，這部作品將振奮民族尊嚴，激發愛國精神。

隨著香港回歸，炎黃子孫抹掉了民族屈辱的烙印。雖然這一切將成為過去，還是應當讓我們的後代緊記，香港今天的繁榮是香港人民在這塊土地上努力奮鬥的結果。

主題立意取得共識後，重要的是，要編出一個動人的，讓內地觀眾、香港觀眾以至華人世界都能接受、愛看的故事。

經一年多的討論、修改，最後寫出的《香港的故事》，截取的歷史跨度，從本世紀20年代開始，至80年代中英簽署聯合聲明為止。

在創作過程中，雙方互相理解，通力合作，完成了這部圍繞著幾個家族幾代人在香港與祖國離聚這一大背景中的情感衝突的故事情節。劇中還涉及了許多鮮為人知的歷史事件，展示了不同時代、不同社會層面、不同家庭的多姿多彩悲歡離合的故事，寫出了香港歷史的變遷，透過不同人物的命運，寫出了民族自尊、自強的精神，寫出了香港人繁榮香港的奮鬥心。

——《香港的故事》特刊

李寧談《香港的故事》緣起

九七香港回歸時，銀都和中央電視台合作拍攝了由李媛媛主演的《香港的故事》。這是作為當時國家文化系統迎接九七的三個大作品（即一個電視劇，一個專題片和一個電影）的其中之一。我們的要求是要表現回歸這樣一個重大的歷史事件，香港一百年、回歸這樣一個重大歷史事件。劇本先由朱岩構思，後來朱岩提出以完全收集香港一百年歷史為線索得到大家一致認同。在劇本籌備得差不多的時候，中央台聽說了，便過來與銀都商量共同製作，最終完成了這部作品，並在九七回歸時的黃金段播出，在內地和香港都造成了相當大的影響。

李寧（1938－）

原任中國電影合拍公司總經理。1993至1996年任銀都機構董事長。期間，出品、監製了影片《昨夜長風》、《怪俠一枝梅》、《金玉滿堂》、《橫紋刀劈扭紋柴》、《夜半歌聲》等影片及電視連續劇《百老匯100號》、《香港的故事》等。

崔頌明（1935－）

原任中央政府駐香港特區聯絡辦公室宣傳文體部副部長。1997至1998年擔任銀都機構董事長。期間，擔任過《極度重犯》、《非常警察》等影片及電視連續劇《香港的故事》出品人、監製。

1998

銀都

極度重犯[1]　非常警察　自娛自樂[2]

南方

一個闖進我生命的女人（青影）
安居（珠影）　大進軍之席捲大西南（八一）
一棵樹　（西影）

1　林嶺東導演。菲律賓拍外景。
2　尊龍、李玟主演。

《極度重犯》影評

石琪

林嶺東去年（九七年）拍出警匪片佳作《高度戒備》，重振雄風，新作《極度重犯》更有野心，規模大，火力猛，走上國際政治驚險片格局，場面有威有勢。可是今次人物劇情控制不好，吸引力不及前作。

《極度重犯》以菲律賓為主要舞台，相當大陣仗，描述香港殺手行刺菲律賓總統候選人，不但警方大舉追緝，還有秘密僱傭兵介入，並且涉及軍政界的複雜陰謀。

林嶺東拍跨國大片經驗豐富，今次大量活用菲律賓實景，並獲當地政府和影人合作，從豪華大酒店到政府大樓、警署軍營都拍出實感。而在鬧市封路拍攝飛車、槍戰、大追擊，以及大型集會示威，都接近荷里活片。其中光天化日下，總統候選人被手提火箭炮襲擊，群眾混亂情景很迫真。重犯從橋上跳河，被直升機救起，在香港亦難以拍出。

軍警大場面甚多，最特別是奸黨煽動排華示威，怒民衝入警局，奸黨乘機救出行刺犯，發生激烈槍戰。

片中排華騷亂不及較早時印尼那麼嚴重，但編導拍出某些軍政野心家別有用心的煽動，則巧合地和最近揭發的印尼暴亂內情相若。不過，本片獻計排華者竟然是華人大反派，就過於離奇，大概拍攝者避免「詆毀」菲律賓任何人，所以片中無論忠奸好壞的角色，都是香港演員扮演的華人。問題是拍到菲律賓政治，但出現的主要人物全是華人，始終是借用菲律賓來大搞奇情火爆場面的香港動作片，港人和菲人看來都會覺得誇張炮製，似是而非。

此外，驚險動作片可以細節豐富奇詭，不過故事大綱愈簡單愈好。《高度戒備》一警一匪高手鬥法，就勝在主題明朗，《極度重犯》卻各方面都太複雜，極難「簡介」劇情，單是殺手幫方面古天樂、張智霖和大哥任達華的恩怨關係，就「一匹布咁長」，其實不外乎古龍公式，但糾纏得很不爽快。

每個演員都很賣力，然而角色性格不足，所以古天樂演不出落難英雄感，張智霖則顯得有勇無謀，演菲律賓華人女記者的蔡少芬一味緊張，沒有機會放鬆。任達華演奸猾大反派，呂良偉演老練僱傭兵首領，總算保持水準。

林嶺東還是拍香港故事最好。他在外地拍攝可以場面玩到盡，然而少了真切感和衝擊力。

—— 《明報》，1998年7月19日

王承廉（1940－）

演員出身，曾任北京電影學院教授。1995年赴港，任銀都機構副總經理至2000年。曾擔任《減肥旅行團》、《豆丁奇遇記》、《極度重犯》、《非常警察》等影片及電視連續劇《香港的故事》監製。

1999

《流星語》。張國榮（左）、原島大地。

銀都
**黑馬王子　星願 1　流星語 2
中華英雄 3**

南方
朗朗星空 （青影）
背着爸爸上學去 （紫禁城）

1　香港電影金像獎最佳新演員、原創音樂、原創電影歌曲。
2　香港電影金像獎最佳男配角、女配角。
3　與早前李連杰主演的影片同名。

張之亮談《流星語》

問：《流星語》這故事靈感源自差利‧卓別靈（Charlie Chaplin）經典名作《差利與小孩》（The Kid），聽說還加上一次你在巴士上的經歷，為甚麼會想到將兩者結合一起並組成一個新故事？

答：那只是一個過程。最初我在巴士上看到一個孕婦寂寞地一個人坐着，然後我想：「究竟這個社會需要甚麼呢？」我再慢慢觀察，看到巴士站在等車的人只朝車來的方向注視，不會張望別處；而走在街上的人則匆匆忙忙，愁眉苦臉。我記得喬宏叔曾經跟我說，拍喜劇真的很好，因為它能讓人開心，並不是甚麼羞恥難過的事，只是有些人用的方法不正確，所以我想到要拍一部好的喜劇來cheer up。由於我是個沒有太大喜劇感的人，所以我找來一些差利‧卓別靈的戲來看，看到《差利與小孩》，覺得戲中的小孩子很可愛，我很喜歡，所以我決定將它改為一個現代版本。其實那個年代的背景跟現在頗相似：經濟倒退，社會上來了很多新移民，人們為了賺錢很少關心社會上需要幫助的人，這正好像現在的香港。所以我想藉着《流星語》讓人找回自己的親情，因為這種感情能（讓）我們忘卻生活中的煩惱。

問：《流星語》的原名是《藜頭芒》，為甚麼後來要改名？而《流星語》當中有甚麼寓意？

答：藜頭芒是一種生命力很強的種籽，野生得遍山都是，你偶爾經過，它就會付在你的身上。我覺得那好像感情、回憶，你以為沒事，其實它一直留在心中；另外又好似阿榮收養明仔，大家玩得很開心，「藜住唔甩」，我想講這種關係。後來哥哥（張國榮）告訴我他想寫一首叫〈流星語〉的歌，因為戲中他飾演的阿榮很喜歡看流星。我想，那也不錯。流星之所以美麗，是因為它短暫，好像人的感情，當它在你身邊時你不會珍惜，當它短暫（消逝）時，你卻會很欣賞、很留戀，初戀也不就是這樣？所以能捉住那種剎那間的感受也很美麗，所以我用了《流星語》這個戲名。

問：我記得有一幕講述哥哥和明仔在吃麵的戲，當時的氣氛好像你沒有刻意安排對白給他們？

答：不，那場戲是有對白的，但明仔突然「爆肚」，說哥哥給他吃的蛋是「凍嘅」，弄得哥哥也不知怎樣回答才好，只好說：「怕『嘞親』你嘛！」無論一個演戲多麼好的演員，（也）突然被小孩子冷不防的「爆肚」搞到亂晒。其實感情的生活是要去品嚐的，有時刻意要一個小孩子去記很多對白，他manage不到，所以要給他最簡單的對白讓他自己慢慢去發揮。

問：明仔最後離開撫養他長大的張國榮而跟回有錢的生母，是物質戰勝真愛嗎？

答：事實上這是很無奈和模糊。小孩子就是這樣，要逗他們開心不難，你給他玩具他就開心，單純的物質是可以令小朋友很開心，卻不可以長時間令他們開心。哥哥的角色和明仔有深厚的感情，但他很少用物質令明仔開心，於是他去買一隻帆船模型造給明仔。最後小孩跟回母親，這是因為逗小孩子開心和給他們幸福是兩回事，要是明仔跟哥哥一起生活，那會是很艱難；但他跟母親，物質上他可以接受更好的教育、住得好一點，你不可以否定母親也會肯花時間和孩子培養感情。

《電影雙周刊》534期，
──1999年9月30日

2000 |

《小親親》劇照。

銀都
小親親　北京樂與路

南方
國歌（瀟湘）　美麗新世界（藝瑪）
網絡時代的愛情（西影）
那山那人那狗（瀟湘）　金婚（山東）
草房子（南京）　生死抉擇（上影）

《北京樂與路》影評

為何拍《北京樂與路》？導演張婉婷透露："我從小就很喜歡音樂，年輕時還組織了一隊名叫墨西哥跳豆的女子民歌樂隊，由我負責彈和唱，但媽媽當時覺得這是虛榮的東西，不支持我，所以我沒有在這方面發展……"

原來《北京樂與路》有的是張婉婷本人的感情投影。

既然講的是樂與怒歌手，何以不是樂與怒，而是樂與"路"？據張婉婷受訪所言，那涉及官方意思，不過，對於樂與路，他有這樣的解釋："《北京樂與路》的'路'字，代表着人可以選擇不同的道路，就像現在剛開放的北京，面對世貿、面對 2008 奧運，有很多路很多選擇。"

但《北京樂與路》裡的男主角平路（耿樂飾），卻一如不見光的搖滾樂手般，難逃悲劇宿命，最震撼主持的，是他在遭遇車禍臨終前，不忘叫肇禍的司機聽他的音樂作品，聲聲"我不入地獄，誰入地獄"，化控訴為無奈，釀成一個令人驚嘆的句點！

論戲，主持不覺得特（突）出，畫面感觸卻非常強，如勾勒搖滾樂手內心的獨白素描、繽紛交錯的螢光影畫，導演張婉婷總擅長在最喧鬧的情節處境中，突出一種隔岸觀火，又或是置身事外的靜止感，主持於《北京》一再見到這種處理功力，這樣一種對比調度，給了觀眾思考的空間，也令聒躁的氣氛沉澱，顯得文藝起來。

舒淇仍擺脫不了她一貫台式的嗲聲嗲氣演出，穿三點式跳艷舞或可滿足一些男影迷，吳彥祖有型但角色衝擊力不強，淪為花瓶，與舒淇的感情戲太開水，比不上《甜蜜蜜》，最終，最搶鏡的恐怕是本地影迷不怎麼熟悉的中國新生代演員耿樂，有一場他在火車站與父親小聚的對手戲，言有盡而意無窮，很感人。

《北京樂與路》是一部需要將心情沉澱下來、慢慢玩味的電影，講男女之情，成績可能不比《秋天的童話》，但講人生際遇，或令很多人有所體悟。

──《新明日報》（日期不詳）

2001

《秋月》海報。

銀都

拳神　絕色神偷
四大名捕鬥將軍（電視劇）

南方

女足9號（謝晉）　秋月（天津）
說出你的秘密（浙影）　藍色愛情（中影）

中國電影展 2001

《中國電影展2001》特刊封面。

主辦機構：康樂及文化事務署、銀都機構有限公司、南方影業有限公司

展出日期：2001年10月16日至28日

展出地點：香港文化中心、沙田大會堂、香港大會堂、香港科學館

展出影片：《紫日》馮小寧導演、《父親 爸爸》樓健導演、《藍色的愛情》霍建起導演、《橫空出世》陳國星導演、《刮痧》鄭曉龍導演、《因為有愛》何群導演、《緊急迫降》郝建導演、《我的1919》黃健中導演、《誰說我不在乎》黃建新導演、《一曲柔情》李子羽導演

展覽期間，還舉行了「中國電影走向商業電影發展的路上」論壇。

——銀都資料室

香港電影資料館舉辦「長鳳新作品大展」（2001年11月9日至2002年1月11日）及「長鳳新片廠大觀」展覽（2001年11月9日至12月26日）。

是次展覽，包括清水灣片廠的佈景及實物展覽。而展出的「長鳳新」影片有：《禁婚記》、《寸草心》、《都會交響曲》、《深閨夢裏人》、《我是一個女人》、《新寡》、《夫妻經》、《阿Q正傳》、《同命鴛鴦》、《王老虎搶親》、《雷雨》、《三看御妹劉金定》、《金枝玉葉》、《三笑》、《故園春夢》、《烽火姻緣》、《東江之水越山來》、《雲海玉弓緣》、《春夏秋冬》、《天堂奇遇》、《屋》、《泥孩子》、《俠骨丹心》、《屈原》、《一磅肉》、《巴士奇遇結良緣》、《冤家》、《雲南奇趣錄》、《白髮魔女傳》、《碧水寒山奪命金》、《父子情》等。

是次活動特刊有以下介紹文字：

前言

創立於五十年代的"長城"、"鳳

2001

凰"（其前身是張善琨創辦的舊"長城"和國內進步人士創立的"五十年代"、"龍馬"），其主創人員如袁仰安、韓雄飛、沈天蔭、朱石麟、李萍倩、黃域、顧而已、程步高、陸元亮、岳楓、舒適、陶秦、馬國亮、林歡、朱克，主要演員如嚴俊、李麗華、龔秋霞、韓非、陶金、王丹鳳、陳娟娟、孫景璐、劉戀、羅蘭、韋偉、江樺、裘萍、馮琳、岑範、姜明、吳景平、平凡、鮑方、石磊等，都來自內地。"長城"、"鳳凰"創辦之初，大家都懷抱着要以電影推動社會進步的使命感，充滿對祖國的熱愛和對藝術的熱誠。新聯公司則由本地的粵語片工作者廖一原、鄧榮邦、盧敦、陳文等發起創辦；其目的也是團結有社會責任感的同工，提高粵語片的質素和社會意識。三公司在業務上互相扶持，在製作路線上"沿襲了中國主流進步電影的傳統"，因此一直被統稱為"長鳳新"。本專題亦選入舊"長城"和"鳳凰"前身"五十年代"、"龍馬"的若干影片和把"長城"主將袁仰安後期創辦的"新新"包括在內，由於其製作路線相類似，寓教於樂的主旨亦接近。

在五、六十年代，"長鳳新"的出品曾高踞賣座前列，它的第二代影星如夏夢、傅奇、石慧、陳思思、李嬙、張冰茜、平凡、張錚、高遠、江漢、王葆真、白茵、周驄等，曾是六十年代不少影迷心目中的偶像。"長鳳新"的製作路線雖因着時代的變遷而有所調整，但寓教化於娛樂的主旨，則未曾有所改變。

從今次《長鳳新作品大展》選映的三十多部影片，大概可以看到其不同年代的製作路線。比方五十年代初奉行的批判現實路線出品：《一板之隔》、《敗家仔》、《十號風波》、《寸草心》、《一年之計》、《水火之間》、《玫瑰岩》、《我是一個女人》等；五十年代後期到六十年代中期寓教化於輕鬆娛樂的出品：《眼兒媚》、《情竇初開》、《蘇小小》、《王老虎搶親》、《樑上君子》、《金枝玉葉》、《三笑》和七十年代重新着重社會批判的《屋》、《泥孩子》、《出路》、《春夏秋冬》等。從中亦可看到五、六十年代影星形象的變化和人材的興替：夏夢、石慧、張錚、李嬙、傅奇、平凡、鮑方等由陳思思、張冰茜、王葆真、朱虹、高遠、關山、江漢、丁亮、毛妹、白茵、王小燕、李燕燕等接班，而幕後也人材輩出：胡小峰、蘇誠壽、羅君雄、鮑方、陳靜波、任意之、朱楓、張鑫炎等編導接替了程步高、朱石

麟、岳楓、李萍倩這些前輩，晉身成為中堅人物。

在展出影片的同期，亦舉辦"長鳳新片廠大觀"展覽，透過重建昔日的拍攝場景，帶大家進入"長鳳新"的電影世界，以富有趣味的方式介紹這三間製片公司的製作規模、路線和幕前幕後的陣容。本館從多年來訪問前輩電影人資料編製而成的"口述歷史叢書"亦完成了第二冊《理想年代——長城、鳳凰的日子》，於影展的開幕日隆重推出發售。

是次影展、展覽得蒙銀都機構、清水灣製片廠及眾多前輩影人、媒界（介）、文化界先進的協助良多，更有本館各組全人通力合作，使得活動順利開展，在此謹一併深致謝忱。

南來影人的理想

抗戰年代以至一九四九年前後，在港的一批進步文化人和電影工作者，充

原「長鳳新」人員出席「長鳳新作品大觀展」開幕式合照。

滿愛國熱忱，有強烈的社會責任感。五十年代，正當香港經濟困乏、人民生活困苦，長鳳新此時期的作品着重對現實的批判，同時也苦中尋樂，鼓勵大家團結互助、互愛，這種積極精神一直洋溢於整個五十年代。

寓教於樂 多元發展

五十年代末六十年代初，經濟日漸好轉，人們在溫飽之餘，渴望多些歡樂和享受，促使長鳳新的作品更趨多元，更多寓教於樂或溫情浪漫的小品，亦有改編文學名著的嘗試。

中港兩地活躍的交流

六十年代初到中期，長城的製作日趨龐大而多元，發展方向包括和內地的製片廠及藝人合作拍攝一系列戲曲片，如越劇、潮劇、京劇、黃梅調等，都很受港澳和東南亞觀眾歡迎。長鳳新在這期間合共拍了十八部戲曲片。

這時期亦是鳳凰創作的多元化時期，作品由喜劇、愛情小品到奇情片、俠義片、紀錄片等都有。陳靜波導演遠征內蒙拍攝成俠義奇情片《金鷹》（1964），還有《變色龍》（1964）、《我來也》（1965），愛情喜劇的新嘗試有《滿園春色》（1961）、《我們要結婚》（1962）和《千里姻緣一線牽》（1963）等。當年的文化部長夏衍更親自改編了巴金的名著《憩園》，寫成夏夢、鮑方主演的《故園春夢》（1964）。新聯則有古裝片《蘇小小》（1962）、《湖山盟》（1962）、喜劇片《皆大歡喜》（1963）、《英雄兒女》（1965）、《金面俠》（1967）、寫實片《問君能有幾多愁》（1965）等。

文革前後：由全盛而急轉

長鳳新發展到六十年代中，業務達到全盛，但不久國內文革爆發，拍片方針和政策都受國內政策影響，而且「扣帽子」的情況嚴重，很多早前拍的電影如《阿Q正傳》（1958）等都受到黨的批評。三所公司的製作路線因而遭受嚴重限制，很多編導演都被調回內地進行學習，過去堅持的拍攝方針亦不能維繫了，只能拍一些談工、農、兵和階級鬥爭的題材如《沙家浜殲敵記》（1968）、《英雄後代》（1968）、《紅燈記》（1968）、《春夏秋冬》（1969），觀眾亦慢慢遠離。

重整、吸納與合併

長城、鳳凰、新聯原來各有獨立創作能力，並有一定產量，惜文革後三公司的生產都礙於局勢的轉變和拍攝方針的更改，大走下坡。文革以後重整隊伍，大量起用新人，如鮑起靜、方平、蔣平、李燕燕、劉雪華等，但仍未能回復當年的興旺局面。七十年代後期到八十年初，吸納了洗（冼）杞然、杜琪峰（峯）、方育平等「新浪潮」編導，試行新的製作路線，初見成效。一九八一年長城、新聯以中原公司名義合製了《少林寺》（1982），創下過千萬的票房紀錄。此後三公司的主腦決定聯合起來，於是八二年正式成立銀都機構。

七十年代末中國大陸日漸開放，很多人都對大陸風情感興趣，長鳳新藉着其與大陸緊密的聯繫，拍攝了多齣深入不毛地帶的奇趣式紀錄片，如《雲南奇趣錄》（長城，1979）及《神秘的西藏》（鳳凰，1985）等。

<div align="right">

—— 香港電影資料館
「長鳳新作品大觀展」特刊

</div>

竇守芳談任內的銀都方針

我剛上任的時候（即1998年），那段時間香港股市屢次跌倒歷史最低點，而銀都又內憂於內部管理不善，資金不足，經營十分困難。因此，我根據當時情況做出判斷，在公司提出一個方針，即縮短戰線，保留元氣，保證吃飯，再圖發展。當時的中心思想就是把這份事業先保留下來，因此在經營上不能夠好大喜功。

2002

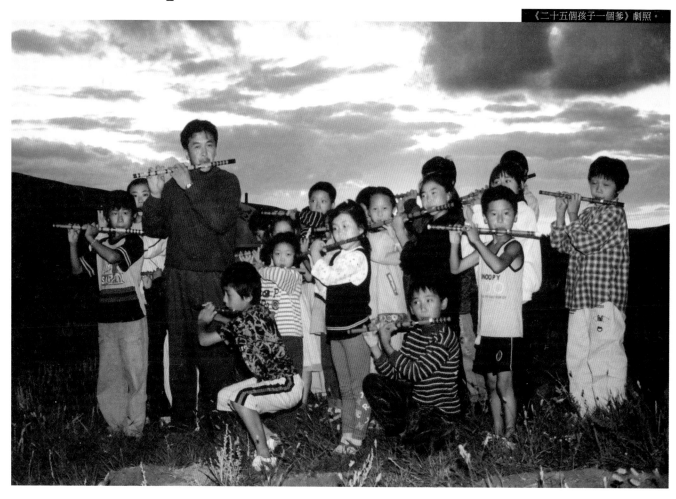

銀都

衛斯理之藍血人　英雄 [1] **嫁個有錢人**

南方

娃娃唱大戲 (中影)

二十五個孩子一個爹 (山西)

世界上最疼我的那個人去了 (中影)

極度險情 (珠影)

1　香港電影金像獎最佳攝影、美術指導、服裝造型設計、原創音樂、音響效果、視覺效果。

中國
經典電影展

主辦機構：康樂及文化事務署、銀都機構有限公司、南方影業有限公司、影藝戲院

展出日期：2002年10月11日至27日

展出地點：香港科學館、香港電影資料館、香港大會堂

展出影片：《智取威虎山》謝鐵驪導演、《劉三姐》蘇里導演、《林家舖子》水華導演、《早春二月》謝鐵驪導演、《搜書院》徐韜及凌大非導演、《城南舊事》吳貽弓導演、《梁山伯與祝英台》桑弧及黃沙導演、《黃土地》陳凱歌導演、《紅高粱》張藝謀導演、《芙蓉鎮》謝晉導演、《西安事變》成蔭導演、《甲午風雲》林農導演

—— 銀都資料室

最美麗的電影 撩人心弦的故事 最堪回味的愛情

早春二月
Early Spring

名著改編彩色文藝巨片
編導：謝鐵驪
孫道臨・謝 芳・上官雲珠・高 博 主演
北京電影製片廠攝製

《早春二月》海報。

竇守芳（1946－）

原國家廣電總局電影局副局長。1998年任銀都機構董事長兼總經理。期間，擔任過《英雄》、《少年阿虎》、《忘不了》、《雙雄》、《魔幻廚房》、《戀情告急》等影片及電視連劇《四大名捕鬥將軍》、《梅花檔案》出品人、監製。2005年調回北京繼續任職於國家廣電總局電影局。曾任華南電影工作者聯合會榮譽副會長。

2003|

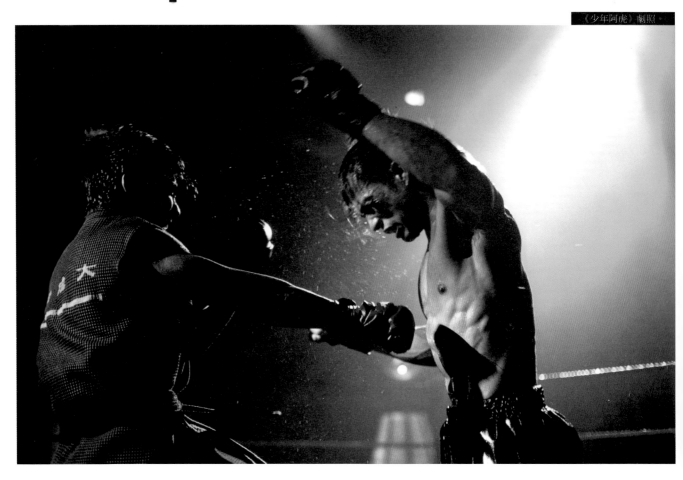

銀都

戀之風景₁ **少年阿虎**₂ **忘不了**₃
絕種好男人 雙雄 戀上你的床
梅花檔案（電視劇）

南方

極地營救（上影） **天上的戀人**（文聯）

1 香港電影金像獎最佳攝影。
2 香港電影金像獎最佳新演員。
3 香港電影金像獎最佳女主角、原創電影音樂。

黎妙雪談
《戀之風景》

問：我想先聽聽《戀之風景》是如何構思的？

答：你想聽official定unofficial的答案？（笑）Unofficial當然是「我想拍一部美麗的愛情片！」Official當然亦都是「我想拍一部美麗的愛情片！」

問：片名的「風景」是青島的「登瀛梨雪」，「登瀛」我就知道，但「登瀛梨雪」是否真有其景？

答：在搵景的時候，我們在青島買了一本書，書中有一幅照片，名為「登瀛梨雪」，是舊時青島一個很著名的風景。不過我們四圍打聽，也問不出甚麼來，無人知道「登瀛梨雪」在那裡？我們去了登瀛，所謂「梨雪」其實是開滿梨花的梨花田，以前賣梨，但因為梨不好賣，於是就將樹全斬掉起樓，所以我們搵景的過程就像片中林嘉欣搵一個不知存不存在的景一樣。後來我們在青島找到一個幾有「登瀛梨雪」feel的山頭，但原來該地又準備要起樓，不准拍攝。經過一輪交涉之後，地主介紹了一個有過百年歷史的梯田景，雖然跟最初的想法，即相中的景物不一樣，但因為有《黑澤明之夢》的感覺，所以便決定在那裡拍了。

問：那即是說妳將自己搵景的過程變成片中林嘉欣的遭遇？《戀之風景》也算是妳搵景的「真實紀錄」？

答：（笑）冇錯。我將搵景過程變成一齣愛情片。而我跟片中林嘉欣的角色一樣「患得患失」，因為我一路搵就一路驚搵唔到合適的景，點算？

問：青島是妳的首選取景地點？

答：不是。最初的選擇是澳門，當時我想拍一個香港三級片女星到澳門放假，遇上一個郵差的故事。但去到澳門發現沒有心目中的feel，跟住就決定去大陸拍，最初有人提議到青島、大連、旅順、上海、北京市郊、哈爾濱，昆明等地。直至在青島找到那張「登瀛梨雪」的相片，於是就拍板。

問：那張相片有甚麼吸引妳？

答：靚——我也不知道，只是覺得那個風景好純，個名「登瀛梨雪」好

靚。更重要的是這張相刺激到我創作其他情節及主線。

問：英文片名「Floating Landscape」（浮動的風景）為何意義重大？

答：「Floating Landscape」代表了整部電影的靈感，「風景」才是主角。片中的風景在主角心中浮現，但又觸不到，我正是想製造這種觸不到的感覺，故事的流程真的有浮下浮下的感覺。同時伊健的「Floating Landscape」亦都是嘉欣的「Floating Landscape」。

問：是否用景物描繪嘉欣的心境變化？

答：有。主要是想用景物反映嘉欣可不可以打開自己的狀態。所以冬天的登瀛很重要。

——《電影雙周刊》639期，
2003年10月9日

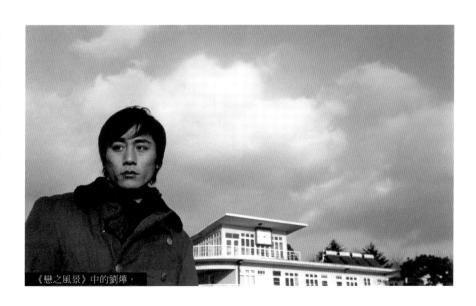

《戀之風景》中的劉燁。

2004|

《一棵樹》劇照。

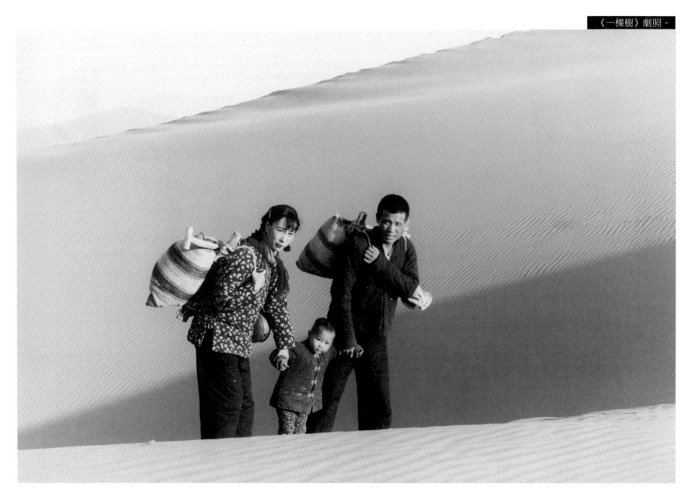

銀都

自娛自樂　衝鋒陷陣　鬼馬狂想曲
魔幻廚房　旺角黑夜 1　救命　戀情告急
柔道龍虎榜　龍鳳鬥　A1頭條 2
六壯士　遠東特遣隊（電視劇）

南方

我想有個家（山西）　生活秀（中影）
婼瑪的十七歲（青影）　鄧小平（珠影）
誰可相依（福影）

1　香港電影金像獎最佳導演、編劇。香港電影評論學會最佳導
　　演。參賽第49屆亞太影展。
2　香港電影評論學會最佳編劇。

中國西部
電影展

主辦機構：康樂及文化事務署、華南電影工作者聯合會／協辦機構：銀都機構有限公司、南方影業有限公司

展出日期：2004年10月15日至11月7日／展出地點：香港電影資料館、香港科學館、香港太空館

展出影片：《雙旗鎮刀客》何平導演、《美麗的大腳》楊亞洲導演、《驚蟄》王全安導演、《人生》吳天明導演、《紅高粱》張藝謀導演、《黑炮事件》黃建新導演、《野山》顏學恕導演、《陝北大嫂》楊鳳良及周友朝導演、《炮打雙燈》何平導演、《黃沙・青草・紅太陽》周友朝導演、《一棵樹》周友朝導演、《孩子王》陳凱歌導演、《老井》吳天明導演、《黃河在這兒轉了個彎》金音導演

—— 銀都資料室

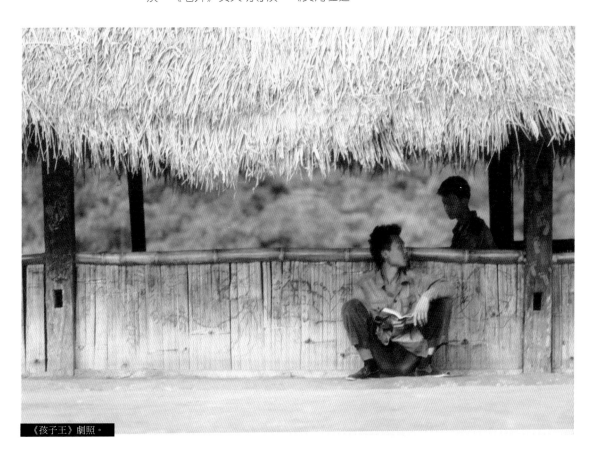

《孩子王》劇照。

2004

爾冬陞談《旺角黑夜》

問：聽說某個警察朋友的經歷觸發了《旺角黑夜》的靈感，過程是怎樣的？

答：其實過程是很簡單的。我認識不少當警察的朋友，有次吃飯，他們提起了一次經歷——因為收到線報，有人可能持有槍械，所以他們要追尋這位「目標人物」，可是他們一直找也找不到他，清早臨收隊之際，兩方人馬卻在便利店相遇……我聽到這個故事就覺得很有趣，但一個意念是不足以成為劇本的，所以我要再添加其他素材。

問：我覺得電影表達了「人生的偶然」及「命運」，你心目中的主題又會是甚麼？

答：寫劇本去到某個階段，我就發覺我要先找出一個主題，而這個主題就是「尋人」，當然現在出來的電影素材很多，但核心都是「每個人都是在尋人」（戲中的吳彥祖來香港是尋找他的未婚妻的），這是我為這個劇本定下的遊戲規則。不過對於這點，我沒有說得太明白，因為電影所表達甚麼，與觀眾接收到甚麼未必是一樣的，如果我認識警察，我的看法可能是這樣；如果我憎恨警察，看法又可能會是那樣，所以最終都要由觀眾自己去感受，我不想干涉他們。

問：劇本是寫了三年時間嗎？

答：可以這樣說，由有這個意念開始到拍成電影是橫跨三年時間，人們都以為我埋頭苦幹地寫了幾年。其實，我一直是同一時間籌備多個劇本的，基本上我以前拍過的電影當中，除了《忘不了》之外，沒有一個是一有劇本就即刻拍的，《烈火戰車》及《新不了情》都是有了劇本之後三年才開拍的。

我比較喜歡「戲劇性」的東西，如果故事的戲劇性強，只要到時修改一下背景，就算遲一點拍也沒問題。我估計我的電腦入面最少有十幾個劇本，當中包括已經完全完成了的，希望有生之年可以將它們全部拍完（笑）！

問：說回《旺角黑夜》。很多人覺得爾冬陞的電影向來是幾「溫柔」的，今次似乎火爆得多。另外，在拍攝手法上，你亦用了全 hand-held 的拍法，為什麼有這樣的轉變？

答：很多人說《旺角黑夜》的風格與我以前很不同，我想是由於年青觀眾都忘記了我都拍過一些劇力幾震撼的電影，譬如《癲佬正傳》同《人民英雄》。至於 hand-held 的拍法，其實不是新方式，而且很多 hand-held 的鏡頭是像用上了腳架般穩定，所以只是攝影師辛苦一些，體力上要求較高。

我自覺的轉變反而是，今次由籌備到拍攝，每個過程我都是在不斷創作。我有很多「後備鏡頭」，有很多 Close up，不會一個長鏡頭拍足三分鐘。另外，我連林雪、車保羅背後的故事也有拍出來，所以做剪接的時候可以很有彈性，跟我以前「拍攝時就決定了一切」的做法很不同。

問：吳彥祖和張柏芝那段情，與很多港產片的處理手法很不同，沒有正式開始就結束，卻令人很觸動。

答：吳彥祖及張柏芝那段戲，我沒有寫得太明白，只是盡力將那個感覺拍出來。因為有些影評——雖然不大想看影評（笑），經常都說我「對白多，又拍得太明白」，所以今次很多東西我都以較為淡然的手法來處理。

問：吳彥祖及張柏芝的角色都來自內地，你怎樣揣摩「外來人」的心態，然後寫成劇本？

答：我覺得很深入地搜集資料是不必要的，因為甚麼類型的人你只要稍作資料搜集就可以再自行創作。假如我拍一部《火星任務》，我無可能先去火星一次；我拍一部「鴨」的戲，無必要自己又去做一次「鴨」。

針對角色來說，有關妓女的，最好的一部戲——《榴槤飄飄》，陳果已經拍了，所以戲的前段，張柏芝（飾演妓女）的背景不用放得太重，只要她是朝著「遇上吳彥祖」的方向發展就夠了。

另外，吳彥祖的角色就算是大陸、南洋、台灣人……也沒有關係，他只是做一個敦厚的人。我第一次見吳彥祖就覺得他很純品、不是太懂交際，再加上他又不是歌星，不用顧及形象，剪頭髮剪2mm都不行，所以是很適合的人選。

——《電影雙周刊》655期，
2004年5月20日

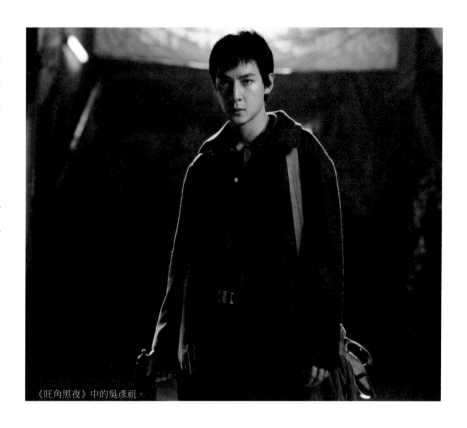

《旺角黑夜》中的吳彥祖。

楊雪雯（1968－）

畢業於香港樹仁學院新聞系，主修廣告及公關。1991年大學畢業後即加入銀都，於宣傳部及銀都屬下的華達廣告公司擔任公關一職。2005年任銀都秘書兼宣傳部經理。現任銀都總經理助理、宣傳發行總監及南方公司董事、總經理。

陳勝華（1946－）

廣東南海人。1968年進普慶戲院，任職於財務部，其後升任副司理。八十年代中轉往銀都機構總部，任職於財務部至今。現任銀都機構財務部經理。

楊英（1951－）

原任職於中影公司。2003年赴港，任銀都機構副總經理至2006年。期間，曾任了《柔道龍虎榜》及《頭文字D》等影片出品人、監製。

2005

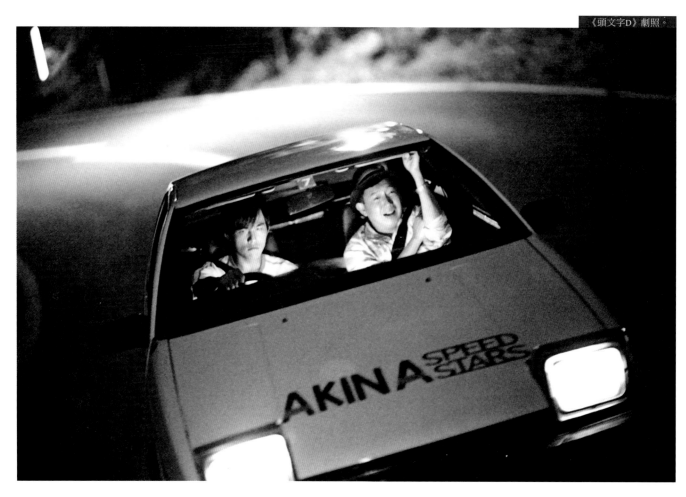

銀都

喜馬拉亞星　韓城攻略　隱面人　早熟 [1]
頭文字D [2]　**做頭　千杯不醉　童夢奇緣**

南方

回家吧媽媽（山西）　**信天遊**（中影）
太行山上（八一）　**花腰新娘**（中影）

1　獲國家電影局頒發「華表獎」。
2　香港電影金像獎最佳男配角、新演員、音響效果、視覺效果。

中國電影百年評選

　　2005年，是中國電影百年華誕。中國電影表演藝術學會舉辦了「中國電影百年百位優秀演員」評選。香港共有十一位演員入選，其中包括長城和鳳凰演員夏夢、鮑方以及曾為銀都影星的李連杰。香港電影金像獎也評選出一百部「百年百部最佳華語片」，其中，銀都有五部影片獲選，計為：《中秋月》（鳳凰，1953）、《紅樓夢》（鳳凰，1962）、《父子情》（鳳凰，1981）、《半邊人》（鳳凰，1983）、《秋菊打官司》（銀都，1992）

余慕雲與專業精神獎

　　銀都機構一直十分重視電影資料的保存與整理，1982年更聘請余慕雲，專職擔任電影資料研究員，為他提供致力收集整理銀都及香港電影歷史資料的平台。2005年，著名香港電影歷史專家余慕雲獲第二十四屆香港電影金像獎頒發「專業精神獎」，以下是他接受訪問時的一段談話內容（見該頒獎禮特刊）：

　　我是一九五八年開始研究電影的。我自小就喜歡電影，可說是跟着中國電影成長，後來讀書時又愛上歷史，兩者結合，就對電影史產生興趣。初時，我在大陸是以中國電影史為目標的，後來在一九六四年到香港長住，發覺中國電影史可分為三個領域，就是內地、香港和台灣，當時內地和台灣都已經有人研究，而香港電影史的研究還處於啟蒙階段，那時剛好我看到翁靈文先生的一篇文章，題目是〈香港電影豈可無史〉，我覺得有道理，便專心於此，但也只視作業餘興趣，不是用來找生活，如此經過十八年的自修，到了一九八二年才漸漸有點成績，後經《中國電影發展史》作者程季華的引薦，我加入了銀都機構做電影資料研究員，才算是把興趣轉化成事業。

余慕雲。

《生日快樂》中的劉若英。

新的時期 新的起點
(2005-2010)

2005年是中國電影誕生一百周年，也是銀都承先啟後，以新的姿態邁進新里程的起點。

2002年，中央政府與香港特區簽署了《內地與香港關於建立更緊密經貿關係的安排》（CEPA），給香港多個界別提供了進入內地市場的多項優惠措施。其中包括了香港電影業界。CEPA的簽署，無疑給低迷的香港電影業界打了一支強心劑。此後，隨着國家對電影產業化的推進，「北望神州」遂成了香港電影業界的一大潮流。對於銀都來說，這無疑是一個新的挑戰，也是一個新的契機。

面對這一挑戰和契機，公司新領導層於2005年下半年履任，根據「凝聚人氣，加強管理，擴大生產，扭虧為盈」的指導方針，對內部及外部環境進行了深入的探討，確立了新的工作方向目標，對公司的資源進行重新開發和整合，並製訂了相應的方針政策和發展計劃，力

圖再次走入主流市場，重塑往日的輝煌。

當然，銀都明白，在電影領域中難以「獨善其身」的道理，要使本身得到發展，還得依賴整個電影巿場復興的氛圍，因此，機構的總的策略是和香港電影業界走「共同發展，共同富裕」的道路，最終達致香港電影和中國電影的整體繁榮。

根據這一策略，公司從 2005 年開始，即着力於進一步加強與業界的交往，積極參與業界各商會、社團和專業團體，乃至政府有關部門的活動，一起探討共同繁榮的道路。同時努力做好中國電影展（每次電影展，都會請廣電總局和電影局的領導來，組織懇談會，與業界老闆、主創交流，闡釋國家電影產業政策、交朋友），重新開展國慶酒會，積極參加特區政府的政治改革、選舉等，團結電影業界，凝聚香港電影力量，努力促進香港電影振興，香港與內地以及包括兩岸三地的交流合作，也進一步加強業界在愛國愛港理念下的凝聚力。

由於前幾年香港電影市場低迷，公司生存困難，主業凋零，要實現新的工作和發展目標，必須重啟主業生產。經過 2005 年下半年的準備，於 2006 年公司便開始《桃花運》、《胡笳漢月》（電視連續劇）、《生日快樂》等影視項目的生產。

2006 年至 2010 年，公司全資與主導拍攝的電影有二十一部，計有：
1《生日快樂》、2《老港正傳》、3《桃花運》、4《窈窕紳士》、5《近在咫尺》、6《暖陽》、7《十分鍾情》、8《立正》、9《高老頭》、10《女司機》、11《馬歡進城記》、12《李四過壽》、13-19 北魏傳奇系列電影七部、20《一代宗師》、21《紀念版西楚霸王》（院線版）

2006 年至 2010 年，公司全資與主導拍攝的電視連續劇有五部，計有：

1《胡笳漢月》、2《綠水英雄》、3《龍鳳呈祥》、4《英雄無名》、5《新員警時代》

從 2005 年至 2010 年，銀都以合作拍攝方式與業界合作生產的影片有三十一部。

2005 年七部：
1《喜馬拉亞星》（與一百年電影合作）、2《韓城攻略》（與寰亞電影合作）、3《早熟》（與無限映畫合作）、4《頭文字D》（與寰亞電影合作）、5《童夢奇緣》（與寰亞電影合作）、6《購物狂》（與一百年電影合作）、7《超班寶寶》（與漢文化電影合作）

2006 年十部：
1《春田花花同學會》（與摩根陳影業合作）、2《情意拳拳》（與驕陽電影合作）、3《妄想》（與寰宇娛樂合作）、4《傷城》（與寰亞電影合作）、5《森冤》（與寰宇娛樂合作）、6《功夫無敵》（與名威

《生日快樂》中的古天樂。

2005

影業合作）、7《色‧戒》（與易先生電影合作）、8《天堂口》（與中環娛樂合作）、9《蝴蝶飛》（與驕陽電影合作）、10《男兒本色》（與寰宇娛樂合作）

2007年兩部：
1《不能說的秘密》（與安樂影片合作）、2《C+偵探》（與寰宇娛樂合作）

2008年五部：
1《證人》（與英皇電影合作）、2《金錢帝國》（與影王朝合作）、3《竊聽風雲》（與保利博納、英皇電影合作）、4《罪與罰》（與安樂影片合作）、5《風雲II》（與寰宇娛樂合作）

2009年七部：
1《72家租客》（與邵氏、TVB合作）、2《打擂台》（與映藝娛樂合作）、3《鎗王之王》（與英皇電影、博納影視合作）、4《月滿軒尼詩》（與安樂影片合作）、5《B+偵探》（與寰宇娛樂合作）、6《線人》（與英皇電影、華誼兄弟合作）、7《完美童話》（與寰宇娛樂合作）

從2006年開始，公司的主業生產起步較快，但《桃花運》和《胡笳漢月》在製作階段和發行階段一度出現問題，致使「桃片」、「胡劇」的商業循環遇到障礙，以後經花費幾倍的力氣，終把兩個項目問題解決，並且都能盈利，但在一定程度上影響了公司的發展速度和發展效率。

2010年，公司投入的主要項目，一是完成了《西楚霸王》紀念版的製作，二是由公司主導投資的王家衛導演的《一代宗師》（即將製作完成）。同時，由香港廉政公署和國家電影局共同支持、公司主導投資的影片《驚天風暴》（暫名），以及另外幾個新戲正在密鑼緊鼓的籌劃創作當中，與公安部、中央台合作的電視劇《新警察時代》也正在緊張拍攝之中。預計2011年投產的影片，會有三部至五部。

《高老頭》劇照。

「中國電影展2005」海報。

中國電影展 2005

主辦機構：康樂及文化事務署、華南電影工作者聯合會

協辦機構：銀都機構有限公司、南方影業有限公司

展出日期：2005年10月18日至11月15日

展出地點：香港文化中心、香港電影資料館、香港科學館

展出影片：《為了勝利》鄒德昌導演、《一輪明月》路奇導演、《美麗家園》高峰導演、《青紅》王小帥導演、《心急吃不了熱豆腐》馮鞏導演《魯迅》丁蔭楠導演、《台灣往事》鄭洞天導演、《花腰新娘》章家瑞導演、《一個陌生女人的來信》徐靜蕾導演、《秋雨》孫鐵導演

由國家廣電總局電影局副局長張丕民率領的中國電影代表團專程前來香港出席「中國電影展2005」。

代表團在港的七天工作之旅，由銀都作具體安排。代表團先後拜訪了香港電影界的邵逸夫先生和鄒文懷先生，向他們表達了廣電總局趙實副部長的致意。代表團還拜訪了英皇、寰亞、安樂、星皓和美亞等公司。

影展期間，在銀都董事長宋岱主持下，代表團還分別與香港電影界的九大工會、電影業界老闆舉行了兩次懇談會。

懇談會上，張丕民副局長主要介紹了國家把電影確定為「產業」後的電影發展藍圖，並就香港業界關心的「國內的審查制度」、「盜版」、「不同版本」、「類型片」、「分級制」、「合作片」、「引進片」、「電影立法」等問題進行詳細的解答與溝通。

10月18日舉行的「中國電影展2005」的開幕酒會，是整個影展活動的重頭戲。擔任開幕式主禮嘉賓的有：中央政府駐香港特別行政區聯絡辦公室副主任李剛、香港特別行政區律政司司長梁愛詩、國家廣電總局電影局副局長張丕民、中央政府駐香港特別行政區聯絡辦公室宣傳文體部部長張延軍、香港特別行政區康樂及文化事務署副署長（文化）鍾嶺海、銀都機構有限公司董事長兼總經理宋岱。

——銀都資料室

2005

張丕民副局長視察銀都

2005年10月17日，專程來港出席「中國電影展2005」的國家廣電總局電影局副局長張丕民攜中國電影集團公司總經理韓三平、上海電影集團公司副總裁許朋樂、中國電影海外推廣中心常務副主任任月等，在中央駐港聯絡辦公室宣文部副部長蔡文中陪同下，視察了銀都機構，並作了重要講話。

在講話中，張丕民副局長首先代表廣電總局對銀都乃至以前的「長鳳新」、南方對中國電影的貢獻，表示衷心感謝。對銀都今後的工作及發展，他提出以下幾點希望：

1 近年來，銀都與整個業界都面臨著同樣的「低谷」折磨，希望大家要有在困境中拼搏的決心和信心。

2 銀都在「一國兩制」下，更具特殊色彩。她的獨特性，既會造成她要面對某些獨特的難題，同時也產生了她的獨特優勢。

3 希望銀都抓住機遇、深化改革。

4 希望注意總結過去歷史的經驗。

5 要揚長避短、慎重投資，不求速度、但求成效，要立足長遠發展。

6 公司內部要精誠團結，為了共同目標上下一心、共同努力。要實際一點，要有具體的實施方案。只有團結才能求得發展。以後，有需要電影局協助的，會盡力支持。

——**銀都資料室**

左起：張丕民、李剛、梁愛詩、韓三平、宋岱出席「中國電影展2005」開幕式。

宋岱（1955—）

陝西人。西北輕工業學院畢業，經濟學碩士，高級經濟師。經七年教學研究後，任測量師、雜誌社編輯部主任、陝西省國際信託投資公司董事會辦公室主任等職。1993年進入西安電影製片廠和西部電影集團，先後擔任西安電影製片廠副廠長、西部電影集團副總裁等職，具有多元化的企業管理經驗。2005年8月履任銀都機構董事長兼總經理至今。現任華南電影工作者聯合會榮譽副會長。

任月（1969—）

河北人。北京大學法律系畢業。1995年任職中國電影公司辦公室法律部，其後任總經理秘書。1999年至2007年，先後擔任中國電影集團公司進出口分公司總經理助理、副經理及中國電影海外推廣中心常務副主任。2007年7月加入銀都，現任銀都機構董事副總經理以及南方公司董事長。

張康達（1950—）

廣東中山人。1969年循演員訓練班進入新聯公司，後轉任製片工作，參與《少林寺》、《亂世英雄亂世情》等影片製作。八十年代中調任行政工作，並監製了《傷城》、《男兒本色》、《森冤》、《C+偵探》等影片。現任銀都機構董事副總經理，華南電影工作者聯合會副理事長。

崔顯威（1957—）

廣東中山人。原名崔雄繼。在學期間，曾在珠江戲院當暑期工，畢業後正式在珠江戲院任職，由帶位員升至司理。1988年調任銀都機構，協助管理旗下戲院。1997年後兼管機構屬下現代器材公司、清水灣片廠及僑發置業。現任銀都機構董事兼資產總監、清水灣製片廠廠長。歷任香港戲院商會監事、副理事長及會長等職，現任副理事長。

宋岱談銀都

來銀都之前，我在西影，雖然也是幹電影的，但對遠在香港的銀都機構並不太熟悉。履任之後，我一直有一個心願：希望對銀都過去的歷史，作一個全面和系統的總結和整理，並在她成立六十周年時付諸出版。

面對銀都六十年的厚重歷史，我的感覺只有四個字：那就是「高山仰止」。

合拍電影回顧展

主辦機構：康樂及文化事務署、華南電影工作者聯合會

協辦機構：銀都機構有限公司、南方影業有限公司

展出日期：2006年10月17日至11月5日

展出地點：香港大會堂、香港電影資料館、香港科學館、香港太空館

展出影片：《垂簾聽政》李翰祥導演、《木棉袈裟》徐小明導演、《秦俑》程小東導演、《秋菊打官司》張藝謀導演、《新龍門客棧》李惠民導演、《霸王別姬》陳凱歌導演、《陽光燦爛的日子》姜文導演、《西遊記第一百零一回之月光寶盒》劉鎮偉導演、《西遊記大結局之仙履奇緣》劉鎮偉導演、《天國逆子》嚴浩導演、《變臉》吳天明導演、《半生緣》許鞍華導演

——銀都資料室

《新疆奇趣錄》劇照。

內地與香港「合拍」28年

陳柏生

大家請記着這一個日子，1979年8月7日。這天是中國電影合作製片公司正式成立的日子。1976年之後，國家逐漸回復正常運作，很多本港和外國的電影人開始探首北望，打探回內地拍片的可能性。與內地關係密切的長城公司便率先回內地拍攝劇情片《蘇杭姻緣一線牽》、《白髮魔女傳》、《飛鳳潛龍》與紀錄片《新疆奇趣錄》、《四川搜秘錄》；鳳凰公司也在內地拍了劇情片《泰山屠龍》與《密殺令》。有見及此，文化部便決定成立中國電影合作製作公司（一般人略稱為「合拍公司」），作為負責管理國

外企業到中國拍攝影視片的「對口單位」。一般人都以為李翰祥的《火燒圓明園》與《垂簾聽政》是第一部「合拍」電影，其實早於1980年初，也就是「合拍公司」成立不久，便有香港的海華電影公司申請回國拍攝《忍無可忍》，但我查不到這部影片曾在港公映的紀錄，其後亦有意大利電視劇《馬可·波羅》，日本導演佐藤純彌的《一盤沒有下完的棋》等。不過論轟動程度，還是要數李翰祥。因為他是邵氏公司的資深導演，又與台灣電影界關係密切。李翰祥回國內拍片的消息傳出，有如投下一枚小型炸彈。而李翰祥以故宮實景恢宏氣度，不只展現一段清宮秘史，亦造就了國內影后劉曉慶與香港影帝梁家輝。

「合拍公司」成立未滿一年，就有香港和國外的公司二百多個申請。28年來，通過「合拍公司」在國內拍攝的影

片有《海市蜃樓》、《木棉袈裟》、《秦俑》、《變臉》、《宋家皇朝》、《新龍門客棧》、《黃飛鴻之三獅五爭霸》、《天脈傳奇》、《臥虎藏龍》、《英雄》、《功夫》等。隨着國家政策逐步開放，台灣電影人也加入了回國內拍片的行列。《霸王別姬》、《大紅燈龍（籠）高高掛》等片更在國際影展中獲獎。歐美、日本等地的電影人亦不甘後人，在內地開拍了《末代皇帝溥儀》、《太陽帝國》、《菊豆》、《天地英雄》、《手機》、《大腕》、《荊軻刺秦皇》、《標殺令》、《芬妮的微笑》等，此外還有無數的紀錄片。

2002年簽定「內地與香港關於建立更緊密關係的安排」協議（簡稱「CEPA」）後，其中「香港與內地合拍的影片可視為國產影片在內地發行」一條更吸引投資者與電影人的興趣，因為這意味着投資者可以從國內影院與錄像產品的收入中分到更大的比例。而透過國內龐大的影院與音像營銷網絡，導演、演員與一眾電影工作者亦可提高知名度與影響力。加上香港本土的市場不斷萎縮，開拓更大的國內市場令香港與台灣影人趨之若鶩。只是如何與國內合作，但仍可保留港片一貫特色，倒是香港電影工作者要探討的重要的課題。

——「80－90年代內地與香港合拍電影回顧展」特刊

電視劇《胡笳漢月》導演闡述

冷杉

這個戲，歷史時代跨度大，設計的人物多，每個人物都各有特點。有些次要人物，但是跟一般電視劇的配角還不一樣，雖然戲分不多，但是也是很有特點的重要的人物。比如說，宗愛，我們準備讓郭東臨扮演，有點幽默，能調節氣氛，也是一種商業性元素。崔浩這個人物準備請孫淳來演，他演技好。總之力圖形成明星、熱點演員的加盟。

《胡笳》的定位是商業主旋律作品。這樣的主題是官方認可的，但整部戲的運作也是商業性的。其實好萊塢的大片，也都是和官方意志相匹配的。

注意多景別和多角度使用鏡頭。特寫方面，面部特寫要全力表現演員的魅力。拍女演員一定要拍的漂亮。

道具方面。兵器上要體現出少數民族和漢族的兵器都有，進攻和防守的兵器都有。用兵器來營造氣氛，特別強調「盾」的應用，非常出氣勢。陳設道具，不能一個道具重複利用。戲用道具，例如木簪、胡笳、香囊等，精心製作。戲用道具能夠起到幫助演員表現出感情的作用。

武打及動作設計方面，要求每場打都要合理並且有特色，千篇一律的打不如不打，毫無意義。打就要有結果，不是胡亂打。節奏上要求舒緩有致，張馳有度。任何一場打都要有時間的標識，這個標識在成龍的武打戲裏做的很

《胡笳漢月》中的寧靜。

《胡笳漢月》中的唐國強。

好，充分利用了道具。比如崔浩喝毒酒那場戲，李奕和馮桂兒闖崔府，崔府當時已經被宗愛的人包圍，這場一邊闖一邊打的武戲就可以用崔浩喝毒酒作為時間的標識。終於闖進去的時候，毒酒剛好喝完最後一滴。也就是說，畫面表現出來的那種緊張程度，一定要有觀眾可以看到的東西作為參照。要求武打導演拿出武戲的設計方案，從進劇組開始就畫設計圖，設計好之後，經過導演簽字認可，才可以開拍，規範化嚴格管理。另外，戰爭場面可以通過電腦合成，減少實際的群眾演員，最終也可以達到場面的恢宏性。以人為本，武戲中還要保護演員，避免主要演員有任何傷害。不鼓勵演員自己出演危險動作，這個沒必要，如果演員真的受傷，對於整個劇的損失太大了。

文戲中注意個性化的處理。讓皇上、大臣、平民等各個不同身份的人的行為符合各自的身份特點。皇上和大臣受角色身份的限制，不能隨意的走來走去，場面調度受到約束。但是想辦法要讓這些戲有個性，鏡頭活起來，不沉悶，做到每個鏡頭都蘊藏懸念。文戲本身採用平行蒙太奇，並且採用武戲和文戲交叉進行，避免觀眾的視覺疲勞。隔一段應該有高潮。盡一切可能避免劇情中長時間沒有興奮點。

注重開發演員魅力。不能為了表現光影而犧牲演員的表演。人們看電視劇是看的畫面裏的人，而不是畫面本身。關於明星制，中國的明星教育非常欠缺，電影學院表演系學四年，每個人受一樣的教育，開發不出演員的特質，非常浪費時間。

快節奏是商業片的要素之一。根據趣味心理學的理論，人們對動態的東西能夠更加集中精神保持注意力。所以如果鏡頭裏沒有新的因素出現，五秒鐘之內一定要進行鏡頭的切換。我們的剪輯師是《三國演義》、《水滸傳》的剪輯師。

後期配音杜絕一個人配多個角色的情況。如果演員想自己配，我們會優先考慮。要根據角色不同的性格、身份等特點找合適的配音演員，做到跟角色儘量接近。

動效上，向電影學習，特別是向大片學習。如果劇情有些平，就要利用動效來刺激觀眾。比如很靜的時候，突然有個聲音，吸引觀眾的注意力。有些人說，前期拍攝的時候，色調不要管，構圖先構好，後期再調色調。不過，我還

是堅持，前期能解決的決不拖到後期。

服裝、化妝要搞好。看片商很重視電視劇裏的服裝、化妝，特別是女演員漂亮與否，尤其是古裝片。服裝方面，漢族、鮮卑族的服裝要有所區別，後期的服裝改制能夠體現出來。官員、老百姓等各個階層角色的服裝要有所區別。鮮卑人的服裝簡單樸素，考慮採用大色塊的搭配。化妝方面，女演員的妝不能太濃。馮太后的妝要體現出歷史的跨度。少女時代，進宮前後要體現少女的質感和美感，頭上的配飾越少越簡單越好。封了皇后和太后那個時期，儘量體現出女人的魅力，母儀天下的氣度，艷光四射，非常美。老年，孝文帝長大了，馮的臉上體現出飽經風霜的滄桑感。從中年到老年的過渡，一瞬間，造成視覺的衝擊震撼。不過，臉上的妝不能太老，皺紋色斑不要太明顯，還是要保持漂亮。

主題曲，兩首好歌，用於片尾，單雙集交替採用。片頭音樂一分十秒，體現出恢宏的氣勢。片尾主題曲，其中有三十秒的下集預告。劇中的音樂，控制好比例，並且對整部戲起到再創作的作用。

字幕，要有節奏，隨着演員說話的節奏上。不能說了前半句，後半句的字幕先出來了，影響了劇情的開展。

—— 銀都資料室

2006年銀都基本狀況

2006年，雖然公司在現階段還面臨着許多困難，但經過對公司現存問題的梳理，明確了公司定位，規範了工作流程，同時加強了與業界的聯繫和溝通。通過全體員工的共同努力，基本上扭轉了虧損的狀態，並為下一步開展主業經營以及參與激烈的市場競爭積累資源打好基礎。2006年，機構主要工作，有幾下幾項：

主業生產

公司主業生產順利啟動，呈現出較好運轉勢頭。表現在電影生產、電視劇生產以及與香港其他影視機構的合作上。

1 是年，機構主導和參與投資的影視項目計有電影《桃花運》和《生日快樂》以及電視劇《胡笳漢月》、《龍鳳呈祥》和《綠水英雄》。

2 與香港其他影視機構合作14部影片和3部電視劇。

策劃工作

為適應主業生產的發展需求，06年公司成立了策劃部，並規範了策劃工作流程，進一步配合了製作部門、宣傳發行部門的工作。主要負責審讀影視劇本，為公司提供審讀意見。同時承擔了《老港正傳》初稿的編劇工作，並為07年的主業生產儲備了多個影視項目。

宣傳發行工作

根據公司主業專案製作週期、專案內容以及市場的要求，宣發部門做出了電影、電視劇的宣傳、發行、廣告的工作方案，擬訂了規範、詳細、合理的工作流程，同時根據每個專案的具體情況設計了所有專案的宣傳發行預算，進一步與香港以及國內各地的主要傳統媒體、網路媒體、院線公司都建立了良好的溝通管道。除了公司內部的工作，還承接了多項機構外的項目。

國產影片發行

1 在影藝戲院年底結業，下半年無法排片的情況下，國產片發行工作依然取得了一定的市場成績。全年發行國產片四部，其中《上學路上》在06年香港票房前十的國產片中位列第三。

2 南方還堅持社會效益為首要位置，積極開展了國產影片的非商業性發行放映工作。06年共進行了五十四場非商業放映，觀眾共計12,246人次。在發行工作中堅持成本核算原則，特別是在非商業發行上盡量控制成本，盡可能地在非商業發行工作中貫徹了商業性原則，取得了較好效果。

《上學路上》海報。

戲院工作

1 公司在兩家戲院，三塊銀幕的情況下，戲院業務持續低靡，票房慘澹，總體上較上年持平。06年底影藝戲院結業。06年影藝戲院票房同上年相比上升了30%，而銀都戲院則下降了30%。

2 影藝戲院因為場地租賃到期，業主不再續租而結業。為了守住影藝這塊陣地，公司全年堅持跟業主談判多次，但沒能成功續約。為了影藝能夠重新開張，現正在做廣泛而深入的調研工作，希望能找到新的院址。

資產與物業

1 公司存量資產龐大，使用效率很低。為了盤活存量資產，提高資產的使用效率，06年公司就片廠的聯合開發問題與特區政府城規會以及相關地產商做了多次深入地聯絡和溝通，以便對清水灣片廠進行更好的開發利用。同時，也與片廠周邊的居民進行了多次溝通，為下一步片廠土地資產的開發奠定基礎和積累經驗。

2 目前，片廠攝影棚的出租對象以亞視為主，但06年亞視在大埔地區新建了自己的電視基地，有可能在07年中不再續約租賃。就此，公司與亞視就搬遷後的善後進了深入的溝通。

3 公司位於觀塘的銀都大廈已被政府列入舊區重建計劃中，為了保住資產不流失，公司多次與另外兩業主溝通對話，爭取探討出應變計劃。同時，確保

了現有出租業務的收入。

4 銀都前身「長鳳新」三大公司共留下452部電影，是一筆珍貴的影像財富。上半年，公司成立了片庫修復小組，並在第三季度正式開始了片庫的經營開發工作。第三季度末，與央視電影頻道（CCTV-6）就片庫國內電視版權的整體購買達成了初步協定。這項工作得到了廣電總局趙實副部長、電影局童剛局長、張丕民副局長以及CCTV-6主要領導的支持。現公司與頻道雙方基本肯定了分期滾動修復和購買的行銷思路，為07年盤活公司存量資產打下了基礎，掃清了障礙。

財務工作

1 06年根據公司經營管理工作的要求，指定了財務管理規程，實施了費用預算管理制度，規範了財務工作的標準和程式。

2 在電影、電視劇專案的主業生產中施行嚴格的預算管理，貫徹大預算、小預算以及大決算、小決算的模式。

3 在公司費用管理和費用控制上，堅持財務總監會簽制度以及支票雙人聯簽制度，防範風險，確保經濟活動安全開展。

4 根據公司資源分佈情況，合理調度、安排公司的資金和資產，在保證公司主業生產的投入需求和管理正常運轉前提下，謀求公司資產現金收益的最大化。

行政人事工作

1 規範工作流程。根據主業生產流程開展工作，按照主業生產的不同階段、不同方面整合業務項目、環節、形態，凸現公司主業生產體系，一切工作圍繞主業，減少多餘環節產生出的弊端。公司所有工作做到有章可依，有章必依。

2 協調各部門工作，做好機構整合，組織內地專業團隊，凸顯公司在內地開發市場的思路，調整和理順公司內部業務職能有重迭現象的部門，提高工作效率。

3 制訂公司考核體系預案，為公司進一步的深入改革做好準備。根據各部門工作的需求，提出人事安排的思路，為公司下一步發展儲備新力量。同時，在國內物色專業人才、建立專業團隊，包括製片團隊和行銷團隊。管好用好公司的硬體，保重公司生產經營的安全。

4 根據自覺的社會責任，配合中心任務，做好各項工作。

5 06年員工薪水平均上調1.5%，並恢復了年尾雙薪制。07年薪水預計上調5%，高於全行業的平均水準。

舉辦大型活動

1 自2005年來，重辦香港影視業界國慶酒會。此次酒會由香港業界組成的籌委會主辦，銀都作為實務工作的秘書處出現，並獲得了業界的贊助支持和廣泛稱讚。

2 舉辦「80-90年代內地與香港的合拍電影展」。

3 銀都春茗。

與影聯會的合作

06年的上半年和下半年，銀都領導班子兩次拜會影聯會主要領導成員，確立了互動發展、默契合作的思路。年底，為影聯會提供了10萬元資助。

團結業界

在開展業務中、專案合作中、參與的活動中以及社團工作中，盡心盡力地討論和向有關單位反映香港業界的諸方面訴求，做好團結業界的工作。

———銀都資料室

2007

銀都

生日快樂　春田花花同學會　妄想
情意拳拳　傷城　森冤　功夫無敵
十分鍾情　男兒本色　不能說的秘密
天堂口　C+偵探　色‧戒₁　老港正傳₂
龍鳳呈祥（電視劇）

南方

磨刀剪搶菜（中影）　茶色生香（中影）
青藏線（中影）　小兵張嘎（卡通片）（北京艾易美）
燃情歲月（中影）

1　威尼斯影展金獅獎及最佳攝影獎。金馬獎最佳劇情片、導演、男
　　主角、新演員、改編劇本、造型設計及原創電影音樂。
2　慶祝回歸十周年影片，獲國家電影局頒發「華表獎」。

舉辦「中國電影展」

主辦機構：康樂及文化事務署、華南電影工作者聯合會

協辦機構：銀都機構有限公司、南方影業有限公司

展出日期：2007年9月17日至10月14日

展出地點：香港文化中心、香港電影資料館、香港太空館、香港科學館

展出影片：《五顆子彈》蕭峰導演、《雞犬不寧》陳大明導演、《圓明園》金鐵木導演、《別拿自己不當幹部》馮鞏導演、《兩個裹紅頭巾的女人》韓志君導演、《香格里拉信使》俞鐘導演、《愛情呼叫轉移》張建亞導演、《我的長征》翟俊傑、王珈傑及楊軍導演、《第三種溫暖》李昕、吳天戈及毛小睿導演、《天狗》戚健導演

「中國電影展」特刊封面。

銀都與影聯會的「送暖活動」

　　銀都和影聯會有着幾十年風雨同路的緊密關係。自2005年開始，銀都與影聯會進一步加強了互動關係。並從2007年至今，銀都每年都會出資支持影聯會舉辦「和諧相聚，歡樂共用」的送暖活動，活動主要向年老會員派發「利是」以表心意。

左起：宋岱、洪祖星、童剛、唐英年、霍震霆、林建岳、吳思遠等出席「慶祝回歸十周年慶典」。

香港影視界
慶祝回歸
十周年

為了隆重慶祝香港回歸十周年，銀都機構以秘書處的名義，與香港影視業界進行溝通，共同推動組織成立了「香港影視界成立慶祝香港回歸十周年活動籌備委員會」，並舉行了一系列盛大的慶祝活動。籌備委員會由一百三十四名個人及五十三個團體組成。籌備委員會的主要架構如下：

榮譽主席：李剛、唐英年、夏夢、梁愛詩、童剛、鄒文懷

名譽主席：王永平、何志平、吳思遠、洪祖星、馬逢國、高峰、張延軍、趙廣廷、霍震霆、韓三平、蘇澤光

名譽顧問：朱虹、江平、吳天海、汪長禹、林天福、孫國林、張同祖、陳志雲、喇培康、馮琳、賈琪、劉長樂、鄺凱迎

主席：林建岳

主席團：于冬、文雋、王晶、王家衛、王海峰、王禮泉、向華強、江志強、余倫、宋岱、李國興、杜琪峯、林小明、施南生、徐克、徐小明、梁朝偉、陳莊澄、陳子良、陳可辛、陳凱歌、陳鄒重行、陳嘉上、陳榮美、曾志偉、馮小剛、黃百鳴、黃建新、黃家禧、楊受成、爾冬陞、蔡文中

秘書長：宋岱

籌委名單中，尚有原「長鳳新」及銀都的成員張鑫炎、方平、白茵、江

漢、周驄、張康達、劉德生、鮑起靜、何冀平和林炳坤等。

這次香港影視界慶祝香港回歸十周年活動，是個「頂級規格、頂級匹配」的慶典活動，列入 07 年香港特別行政區政府慶祝回歸重大活動計劃之中。

國家廣電總局電影局局長童剛親率四十多名由內地著名導演、明星、電影公司老總組成的電影代表團專程來港，與香港影視界共同慶祝香港回歸十周年的偉大節日。

6 月 14 日晚上，香港影視界慶祝香港回歸十周年盛大慶典假洲際酒店舉行。擔任慶典主禮嘉賓的有：

中央政府駐港聯絡辦公室李剛副主任、香港特別行政區政府財政司唐英年司長、國家廣電總局電影局童剛局長、香港基本法委員會梁愛詩副主任、香港藝術發展局馬逢國主席、嘉禾娛樂集團鄒文懷主席、寰亞綜藝集團林建岳主席、香港電影工作者總會吳思遠會長。

慶典宴會由電影局副局長江平、著名影星顏丹晨、毛舜筠、曾志偉擔任司儀，專程前來參加活動的內地電影代表團的藝術家們和香港影視界的藝術家們，為慶典宴會獻上了精彩的節目。慶典宴會上洋溢着濃濃的親情，來自兩地的影視界同仁歡聚一堂，情同手足，充份體現了兩地影視界親如一家的情懷。

6 月 15 日上午，童剛局長率內地電

影代表團拜會了中聯辦，與宣傳文體部張延軍部長和蔡文中副部長進行了工作會談。中午，高祀仁主任在中聯辦宴會廳宴請內地電影代表團。李剛副主任、趙廣廷秘書長、張延軍部長和蔡文中副部長參加了宴會。宴會上，高祀仁主任發表了熱情洋溢的長篇致詞。童剛局長致答謝詞。宴會上，代表團的藝術家們即興演出了節目，歡聲笑語把宴會推向了高潮。

6 月 15 日下午和晚上，慶典大會還分別舉行了「內地與香港電影合作座談會」以及紀錄片《香港，你好》首映禮暨兩地合拍電影回顧展開幕儀式。

—— 銀都資料室

唐英年在「影視界慶祝回歸十周年」慶典中致詞。

結合。團隊建設的原則是年輕化、專業化、高學歷、文化素質佳、一專多能。初建時，公司員工六人，平均文化程度大學。

團隊組合方式，根據公司業務的內容及特點，通過對業內發行公司模式的考察及向專業人士的諮詢，採取了「核心團隊+周邊團隊」的組合方式，團隊成員各司其職，公司運營靈活，效率較高；周邊團隊組織靈便、素質全面，成為公司的有效補充。此種組合方式，一方面可避免龐雜臃腫、效率低下的組織結構，將公司的日常運營與專案操作靈活地結合起來；另一方面也合理運用了公司的經費，使得各類專才能夠為公司所用。

公司的用人原則，一是注重人品，是否認真負責、誠實上進、具有團隊合作精神是，這是公司擇人、用人的第一

標準；二是注重能力，在選擇臨時工作人員時，其工作能力、業務能力以及學習能力也是考察的標準，周邊團隊中，公司聘用了北京高校的高素質人才。在幾個項目的運作中，建立起一個素質全面、靈活有效的周邊團隊，既調動了人力資源，又合理運用了人事聘用的資金，並為公司積累了豐富的人力資源。對於專門人才，採取臨時聘用的方式，解決問題的同時也為公司節約了資金。

發行公司的現代管理模式以及團隊精神和專業才能，很快地通過2008年《桃花運》（取得內地票房三千六百多萬，綜合收入五千多萬的成績）一片顯露出來。更重要的是，內地銀都發行公司專業化團隊建設，也為機構提供了一個方向性的成功範例。

——銀都資料室

成立內地電影發行公司

2007年，為適應發展需要，銀都在內地成立了銀都電影發行公司和銀都南華廣告公司，楊雪雯擔任董事長，薛理明擔任總經理。發行公司除了發行電影外，還根據內地電影市場的狀況，為機構準備製作的影片提供市場數據分析和評估，有效地減少影片的投資風險。

公司的部門設置，按照業務職能和精簡原則，設置宣傳、發行、財務、行政等四個部門，定員定編和周邊團隊相

《桃花運》劇照。

《老港正傳》中的黃秋生。

銀都

《老港正傳》始末

2007年，銀都共製作了十四部電影及一部電視劇。由銀都投資及主導的有《生日快樂》（馬楚成導演，古天樂、劉若英主演）、《老港正傳》（趙良駿導演，黃秋生、毛舜筠、鮑起靜主演）和電視劇《龍鳳呈祥》（秦漢、薛家燕、張含韻主演）。其中，最重要的是作為香港回歸十周年獻禮片並獲得「華表獎」的《老港正傳》。

電影《老港正傳》是一部講述香港愛國電影放映員左向港（黃秋生飾）執着於愛國理想、堅持「人人為我，我為人人」的信條的「草根史詩」，電影裡展現了兩代香港人的奮鬥歷史和成長歷程，充滿香港和香港民眾的「集體記憶」。

《老港正傳》從前期策劃到後期製作完成一共不到四個月的時間，製作部門創造了「40天拍40年」的「奇蹟」。電影的藝術品質和技術水準得到了業內的認可，被公認是一部兼具社會歷史意義、情感和商業價值的電影作品。影片由香港資深電影人方平監製，趙良駿導演，匯集了黃秋生、毛舜筠、鄭中基、莫文蔚、岑建勳、鮑起靜等實力派演員，於2007年6月在內地和香港上映，被稱為暑期的一顆「溫情炸彈」。

6月，電影主創赴內地為影片上映宣傳造勢，在北京，主創們來到天安門為老港「圓夢」，北京的盛大首映禮上，近百位嘉賓前來參加紅地毯儀式，巨幅海報給現場媒體和觀眾不小的震動。《老港正傳》作為上海國際電影節的特別展映影片，參加了電影頻道的華語電影傳媒大獎，鄭中基演唱的主題曲《星光伴我心》獲得了最具潛力電影歌曲獎。

作為今年第一部上映的慶祝香港回歸十周年的電影，《老港正傳》以其溫情、感人、幽默的故事，精良的製作和明星的精彩表演取得了商業上的成功，得到了業內、媒體和觀眾的廣泛好評。

經過市場調查，電影在內地和香港

2007

發放了三百五十個膠片和數位拷貝,並選擇在六月底上映,雖然此時進口大片雲集,國產片空間被擠佔,但是《老港正傳》以其愛國主題,獨打「溫情牌」,公映後憑藉媒體的評價和觀眾的口碑取得了不錯的票房成績。香港媒體稱這是一部「屬於香港的好戲」、「明年香港金像獎的重頭戲」、被認為是慶祝香港回歸十周年而製作的各種呈獻中,最具誠意和意義的電影。而內地媒體、觀眾稱其「很地道,很容易就會觸動你某一處的神經」、「一部優秀的傳,叫你破涕為笑」、是「兩代人的史詩」,小人生大寫意的「香港往事」。電影也以其溫情的故事感動了各個年齡層的觀眾,觀眾調查顯示,百分之九十以上的人有流淚或者流淚的衝動,百分之九十六的人表示會把電影推薦給朋友看,黃秋生、毛舜筠、鄭中基、莫文蔚等人的演技得到香港和內地觀眾的一致好評,黃秋生稱這是他演過的最滿意的一部作品。

《老港正傳》的主題思想、藝術水準、觀眾口碑以及票房表現都取得了讓人滿意的成績,在香港回歸祖國十周年之際,銀都機構以其誠意之作、精良之作代表香港電影界為香港回歸十年留下了影像的紀念,同時也為中國電影留下了具有特別意義的作品。

—— 銀都資料室

《老港正傳》工作照。左起:鄭中基、莫文蔚、趙良駿、黃秋生、毛舜筠、鮑起靜、方平。

老港正傳
一套好戲

alohamibo(網友)

請大家不要錯過這套電影,它會告訴你,你曾經都是這樣長大的,你是這樣活着過。

全片110分鐘裏讓你重新在五星紅旗影響下再活一次。把你錯過的,沒有錯過的片段,湧上心頭。淚水就不停流……慨嘆一聲「我們都是這樣長大的」。回憶是何等重要,我常慶幸自己出生在80年代……這個時代,令我沒有錯過巨星們如梅艷芳,張國榮,啟德機場拆卸,到97回歸,金融風暴,沙士疫症……所有所有大事有開心,不開心的,都是難忘……完場時,我呆坐位子

中三分鐘。我覺得「老港正傳」個尾收得幾(挺)好!

「老港正傳」利用四個小人物之間微妙的關係,每個人物獨特的性格,訴說了香港這幾十年來經歷過的風光……

每一幕我都好有印像,好記得……好記得莫文蔚跟鄭中基在九龍城長大,跳橡根繩,跑到啟德機場外欄看飛機起飛,夢想自己有一天長大後會坐飛機去尋夢的片段。

戲中最重要的角色是黃秋生所飾演的一個左派愛國分子,但亦是一位電影院放映員—— 名叫老左,他為人忠直,夢想有一天能夠去到北京天安門廣場前感受一下祖國的偉大。但他「人人為我,我為人人」的性格,導致他遲遲都未能蓄夠錢去北京,四十年來,他的夢想卻一直未能如願!

別人「向錢看」，老左總是「向前看」，腳踏實地的他總是想感染兒子跟他一樣愛國……但他這份左派思想，往往令到老婆及兒子不知所措。對別人付出所有，但疏略了身邊的親人。這點我很有感覺，因我爸都是舊思想的一派……這個左派愛國的性格令他做錯了很多事，要彌補已經太遲！

這套戲應該帶埋（同）爸爸媽媽看的。95分（這麼高分是因為自己個人喜好，缺點是有的，但因本人太喜歡，所以已不成問題了）

—— **個人博客，2007年6月14日**

內地網友談《老港正傳》

《老港正傳》在內地上映，有一個突出的意義，是讓內地的觀眾，通過影片加深對香港社會歷史及「香港人」的瞭解。以下，特選登三段網友留言：

（一）
久違了這麼感人的電影，久違了這麼純粹的人性，久違了這麼熟悉而又陌生的場景。社會主義在香港也有這麼一片天，也影響了這麼一代人。在香港也生活了一段時間，經歷了啟德到赤鱲角機場的轉換，感受到回歸前後的切身體驗。但從沒有想到香港這麼商業化物質化的殖民地，也有這樣的經歷變化，讓人感慨萬分。拍的好讓你哭讓你笑，還沒上映就已經熱切的盼望，真的太好了。上午場（而且）不是週末雖然人不多，但散場了許多人還久久不願離去。被劇情感動被演技吸引。演員個個出彩，演的太好了。鄭中基讓人刮目相看。太佩服香港演員隨便一個演技了得，金像獎又有得一拼了。這麼拍電影就對了，香港就要有香港特色，不要動不動合拍，用些大陸演員風格不統一表演很怪異，港不港中不中的，沒法看。所以香港一定要監守自己的香港精神，這就是執著拼搏向上向前進。香港回歸10年了，謹以此祝香港明天更美好！

（二）
（編者按：反駁另一網友觀點）朋友，只不過你以前一直對香港人有很深誤解而已！黃（黃秋生）的角色在上一代香港人當中絕非小數，其實就是因為香港有這樣的傻冒，它正正解釋了為什麼那麼多香港人在祖國有難時都樂於捐款幫忙，非典時台灣醫生跳窗逃跑而香港醫生卻多人死在前線的原因！香港並不只是一個紙醉金迷，認錢不認人的地方！重新認識香港吧！話說回來，這電影很難在國內賣坐，因這網友這種觀點絕非少數，他們會覺得跟他們過往心目中的香港人的形象有太大衝突！

（三）
今天我去看了《老港正傳》，最先以為是喜劇片，工作太累，想純娛樂一下。但隨著劇情的發展，有了一種想哭的衝動，好幾次悄悄的將眼淚逼了回去。太多的感動，太多的歎息交織在一起，心裏有一種酸酸甜甜的感覺，讓人心痛，讓人刻骨銘心，為老港的堅持，

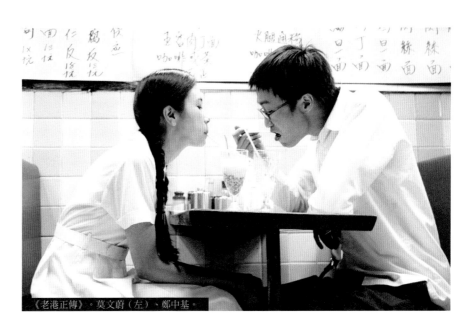

《老港正傳》。莫文蔚（左）、鄭中基。

善良，在艱苦環境下的安之若素的平靜心態而感動。為他那位辛勤一生，奉獻一生的好妻子而感動。為他那位在生存線上苦苦掙扎的兒子而歎息，現在浮躁的娛樂與心靈的返真在苦苦的較量，視覺的衝擊麻木了人的心靈，其實那些沉澱在內心深處的東西更讓人感動。對信念的執著，淡中見親的夫妻情，歷經波折後回歸的父子情，明明暗暗的戀愛情在平淡的描述中有著震撼心靈的力量。是他，是你，也是我。趙良駿功力深，黃秋生，毛舜筠演繹棒，鄭中基也可以讓人哭。還有鮑起靜，方平兩夫婦，你們是真的「鐵老港」，希望你們過得比片中的老港好很多！好片！！！

——新浪網

2007年銀都基本狀況

2007年銀都機構收入三千多萬，盈利約三百萬左右。是銀都十多年來第一次盈利。有關2007年基本工作有以下幾項：

主業生產

1 在極短時間內做了《老港正傳》的劇本創作、製片以至後期上映銷售。電影從藝術及基礎上得到不錯成績，在「華表獎」一百部合拍片中進入了三十三部，再繼而打入七部提名，並成為獲獎電影（其餘三部得獎電影均為大製作），影片在香港及內地業界有着很好的評價，成為今年業界最有誠意的電影。

2 投入了《李四過壽》（編者按：正式上映時名《生日》）及與國安影視中心、電視台合作了「主旋律」電視劇《英雄無名》。

3 與業界合作的影片有七部，影響較大的有《色·戒》，還有《男兒本色》也得到好評。

片庫開發

在06基礎上，啟動了片庫的數子修復和開發售銷售工作。

資產工作

06年沒有因華潤退租使銀都大廈物業出租受影響，公司引進新的物業承租人。南方公司07年分別在6月、9月及12月舉行三個電影展。戲院工作一直未有停下來，影藝結業對南方發行放映及公司在藝術片發行有影響。戲院經營商業化及成本化，資源有限，發行公司要研究在無戲院下如何進行發行工作。

宣傳發行

在國內建立了發行及廣告公司，通過幾項目的首映、市場等工作，初步執行了市場建設。

行政工作

在行政工作上有推動，專業團隊有所增聘，下一步將繼續提新人的補充計劃。要在三至五年內達至80%年輕化，內地採取專業建立。香港要根據專業情

《香港影視界慶祝回歸十周年特刊》封面。

況吸納新人或聘用專業人士。

舉辦活動

1 07年是香港回歸十周年，慶典活動約四至五個項目，由銀都牽頭籌備協調、組織執行，活動得到各方響應，成立了籌委會，依法進行了兩次會議。內地代表團一行四十多人蒞港參加活動。在銀都或影視史上也未試過。活動也列入到香港特區政府慶回歸十周年的重大活動安排中。並獲得國家廣電總局、中聯辦及業界的高度評價及肯定。

2 中國電影展及國慶酒會也一同放在9月份舉行。張丕民副局長親自到港以表示對香港電影及銀都的支持。影展由影聯會及康文署主辦，銀都南方協辦。國慶酒會則由銀都全資製作，電影展預算一百萬。幾個活動也辦得頗為成功。

3 公司積極參與了行政長官選舉，區議會及港島立法會補選等四場活動。

——銀都資料室

《生日》海報。

2008 |

銀都

**蝴蝶飛　證人[1]　桃花運[2]
無名英雄**（電視劇）

南方

兩個裹紅頭巾的女人（中影）

1　香港電影金像獎最佳男主角、最佳男配角。香港電影評論學會最
　　佳男演員。富川國際電影節最佳男主角、最佳導演。

2　取得內地票房三千六百萬、綜合收入八百萬的突出成績。

3　獲韓國國際電視節最佳電視劇、最佳美術。在中央電視台一套黃
　　金時段播出。

朱石麟回顧展

2008年3月20日至5月12日，香港電影資料館舉辦名為《大時代小故事》之「朱石麟電影」影展，展出朱石麟導演的二十九部作品，其中包括鳳凰出品的《中秋月》、《寂寞的心》、《太太傳奇》、《小月亮》、《婦唱婦隨》、《夫妻經》、《金屋夢》、《閃電戀愛》、《風塵尤物》、《雷雨》、《陳三五娘》、《故園春夢》、長城出品的《新寡》、《同命鴛鴦》、華南電影工作聯合會出品的《男男女女》等。

展影特刊有關朱石麟的介紹

尋常百姓，不尋常的人生。朱石麟生於動盪之世，一生單純地投身電影創作，然而時局浩瀚的牽動，令他簡樸的電影生涯，煥發出耀目的光華。他將生命與熱情奉獻給電影，拍的多是生活小故事。但跌宕時勢裏的點點滴滴，無數段落匯聚成篇，凝聚了大時代的氣魄。他的作品，既沉澱了時代精神，亦有濃郁的個人風格。流暢的技法、精密的調度、細緻的營造，融匯了中國古典藝術的典雅與西方現代文明的浪漫。他對電影的整體運作瞭如指掌，多種故事題材處理均得心應手，亦能準確捕捉不同類型的神髓，並會因應時代背景，婉約地藉電影言語，或寫實或寓意地抒發他的儒者胸懷，體現傳統中國倫理思想。

出生於十九世紀最後一個年頭，正值風雲色變之際，他走過了近代中國最驚心動魄的各個階段，歷遍帝制餘暉，辛亥革命，國共內戰，外敵入侵。抗戰以後更激烈的一輪內戰，他只能隔岸觀火，因為複雜的時代因素，迫使他退居殖民領土。無奈身經多場外憂內患，最終仍逃不脫國運的折磨，無辜地受中國近代史上那場沉痛的文化浩劫牽連，死於浩劫前夕。

年輕時一次嚴重風寒，令他終身行動不便，因此大部份作品格局較為簡單，但他剛毅地不斷創作，在電影史上留下不滅的印記。他憑着才華、修養、氣魄、堅持，把大時代的經歷提煉為刻記人生的小故事，成就了為數不少的卓越作品。

朱石麟是中國最偉大的電影作者之一。

原「長鳳新」人員參觀「朱石麟回顧展」。

2008

從影感受

夏夢

2008年，在大連舉行的「金雞百花獎」舉辦「夏夢女士電影展」。以下，是夏夢在電影回顧展開幕式上的錄像發言：

首先，十分感謝大會主辦這個「電影回顧展」，說實在的，它並不是屬於我個人，而是台前幕後所有工作人員創作集體的成果。

我是因為機緣巧合，參加了一份與眾不同的工作，電影的光影為我的人生增添了色彩，也留給我許多值得回顧的難忘記憶。

我不會忘記，當年從事電影事業的時候，香港還在英國高壓的殖民統治之下，在艱難的環境下，我身邊的許許多多影人為了愛國電影事業而無私奉獻的精神，感動著我，同時也激勵著我努力地去做好一個演員的本份。

我也不會忘記，在我們的工作和生活中，國家給予的支持；還有周總理、廖公、夏公的殷切的關心、愛護和鼓勵。

今天，我欣慰地看到中國電影已經有了長足的進步，取得了豐碩的成果，我為自己曾經陪伴中國電影的成長、作為中國電影發展的歷史川流中的一滴水而深感榮幸。

—— 銀都資料室

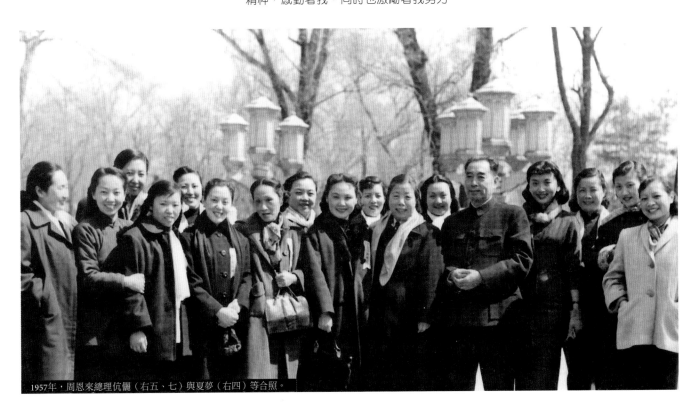

1957年，周恩來總理伉儷（右五、七）與夏夢（右四）等合照。

紀念周恩來誕辰110周年影展

「紀念周恩來誕辰110周年影展」主禮嘉賓。

主辦機構：華南電影工作者聯合會／協辦機構：銀都機構有限公司、南方影業有限公司／贊助機構：康樂及文化事務署

展出日期：2008年6月27日至7月6日／展出地點：香港電影資料館、香港太空館

展出影片：《八月一日》宋業明及董亞春導演、《情歸周恩來》阮柳紅導演、《周恩來》丁蔭楠導演、《周恩來萬隆之行》韋廉導演、《重慶談判》李前寬、蕭桂雲、張夷非導演、《周恩來外交風雲》傅紅星導演

這次影展，是為了紀念周恩來誕辰110周年而舉辦的。通過展出的六部影片，全方位展示了周恩來總理在軍事、外交、國家經濟建設等方面的卓越風采，呈現出周總理的豐功偉績和光輝人格。這次影展深受觀眾歡迎，上座率達百分之九十。影展之初，恰傳來四川大地震的消息，銀都決定將影展收益撥歸四川賑災之用。

—— 銀都資料室

紀念改革開放三十周年電影展

主辦機構：康樂及文化事務署、華南電影工作者聯合會／協辦機構：銀都機構有限公司、南方影業有限公司

展出日期：2008年10月16日至11月9日／展出地點：香港科學館、香港電影資料館、香港太空館

展出影片：《突發事件》孫鐵導演、《風雪狼道》高峰導演、《益西卓瑪》謝飛導演、《築夢2008》顧筠導演、《背水一戰》蕭鋒導演、《東方大港》張建亞導演、《夜·上海》張一白導演、《江北好人》劉新、勞達導演、《天上草原》塞夫及麥麗絲導演、《野山》顏學恕導演

—— 銀都資料室

2008

業界懇談會 ▌

張宏森
國家廣電總局副局長

2008年10月16日，作為「紀念改革開放三十周年影展」主協辦機構的銀都，在尖沙咀新世界萬麗酒店舉行了業界懇談會。會議由吳思遠主持，出席的嘉賓有國家廣電總局電影局副局長張宏森，中國電影團成員詹金燦、顧筠、巫剛、範志博、蔣曉玲以及銀都機構董事長兼總經理宋岱、南方公司董事長任月。

出席懇談會的香港業界代表有張同祖、爾冬陞、陳可辛、劉偉強、唐詠詩、莊澄、方平、董韻詩、鍾偉明、文雋、鄭樹新、朱嘉懿、梁承榮等六十多人。

張宏森副局長在懇談會上作了講話。講話後，還詳盡地回答了與會者關心的問題。

張宏森副局長在講話中，首先代表國家電影局對香港電影工作者致以親切問候。希望在充滿友誼、情感基礎上、圍繞振興繁榮中國電影，進行懇談。

在介紹了內地三十年來電影的發展歷史時，他指出，30年來，中國電影與各行業發展一樣，取得矚目成績，大起，大落，再崛起。76年，粉碎「四人幫」；78年，改革開放確立，79年至90年代初，有非常輝煌的發展，270億人次觀影，觀影人數比美國還多。社會影響、文化影響、輿論地位，伴隨多媒體的產生、新生媒體、人們審美需求以資訊為主，中國電影遭遇大跌底，90年代末最低點，是谷底。國民電影一年票房總收入不到2億，影院大面積關閉，觀眾大量流失，除了新生媒體的造成，還有自身性的問題。電影計劃經濟體制，與世界比，自身體裁的局限，使它更具悲劇性，承受無法承受的壓力，進入漫長、令人窒息的沉默期。魯迅先生說過「不在沉默中爆發，就在沉默中死亡！」死亡無法選擇，中國電影選擇了爆發。黨的｜六屆會議中，第一次提出「電影產業」，這樣明確地把電影調整到文化產業的大框架中，在產業化、市場化的軌道上前進，是第二次思想解放。

對於國產影片的崛起，他列舉了以下一些數據，02年不到百部，03年140部，然後是202部、260部、330部，07年402部，其中39部合拍，39部中有75%是中港合作，超越了產業化實施前的數字。電影票房呈現非常好景象。我初進電影局，是8億人民幣，去年是33億多人民幣，08年將會超40億，應在40-45億之間。08年，兩地合作的電影首次壓倒美國及進口電影，不會低於7億人民幣，產生很高飛躍。尤為可喜的是，傳統電影院關閉，新一輪新建電影院修建速度規模十分快，平均每天以1.45塊增長，在世界電影史上，創下高水準奇蹟。08年，1-9月底，每天增加銀幕1.5塊，有顯著上昇，每天都產生變化。到今年年底，銀幕數很快抵達4千，希望繼續創造環境、政策，調動政府資源，打造電影市場。希望到達1萬塊銀幕，100億票房，到那時，才能說產業化初見端倪。目前產業狀態，不足4千塊，不足50億，稱之為「下車伊始」、萌芽狀態，希望能盡快到1萬塊、100億。更穩妥、積極投入，以探索中國電影發展之路。我與宋總（編者按：即宋岱）說過，要像胡錦濤主席說的「聚精會神搞建設，一心一意謀發展」，要謀多層次、多級的開發之路，人才隊伍、影院基本設施等，希望我們電影界更加團結、合力減少鬥爭、你我之間的猜忌、造成力量分化，集中精力，打造品牌，把票房提高到主創、投資商各方面都能心花怒放、心平氣和。

他指出，現今面臨的兩個主題是，建設與發展。要注意東方文化的特質、人文魅力和價值，代表中國文化並立於世界電影之林，提高獨特的魅力優勢。

改革開放30年以來，中國電影歷次崛起，無不凝聚著香港電影工作者的心血、智慧與勞動，要向在座的與不在座的電影同仁表示敬意和謝意。因為你們推動了中國電影的進步發展。

在內地與香港電影合作方面，他也列舉了以下數據，97年至2008年，內地與香港合作209部，協拍9部半，共218部，香港獨立影片73部引進大陸，CCTV6播出香港電影211部。總數500部。十年來，與內地觀眾發生緊密聯系，使中國電影發生細緻變化，緊密合作形式。

左起：曾德成、宋岱、張宏森出席紀念改革開放三十周年電影展。

中國電影多起來，多樣化，更快更早出現完成吸取世界前沿位置的模式、類型化特點，使中國電影發生結構性變化，出現了更多形態。香港與內地合作，拉動內地電影的繁榮。5年前，不到1千銀幕，到今天近4千塊，是與香港電影作品、電影人創造一系列品牌電影效應分不開，很多香港明星、導演、製片公司去年出力地產生巨大影響力，物化為票房效益及影院的建立。兩地的合作，拓展中國電影的事業蔚為壯觀的文化景觀。香港包容的文化胸懷與日益開放、包容的內地電影，使中國電影增加面向世界的勇氣，一起創造非常輝煌的文化景觀。內地深厚的文化，與香港包容、開放、前衛的文化，缺一不可。兩

地的親密合作，將產生更加壯美的文化景觀。三地電影人聯手出擊，華語電影界的團結、優勢互補，使中國電影產生了深刻的變化。

中國電影要有追求。內地在學習「科學發展觀」，發展是第一要務，作品要越來越多、越好，市場越大越強，核心是「以人為本」，改變過去，從非以人為本中解放出來。我們的產業仍非常脆弱，電影的文化觀念、制度要修改、完善、上昇，市場小、不規範、盜版等等都是問題。「科學發展觀」要求我們全面看電影，發展中看到缺點。協調有上中下、藝術等各方面、市場的協調。我們的目標：1萬塊銀幕、100億票

房，要三年五年才能達到。可持續，要求政策不能反覆，不能低下，品格不能脆弱。聽到過香港電影人各方面的心裏話，傳達了幾點訊息，有感於：驚喜就兩地電影市場上的合作打造出新局面，也有不同的疑問和困惑、憂慮。當中產業化發展關鍵階段，急需兩地攜手，成為中國電影的核心力量，在此前題下，對香港電影要更愛護、支持和鼓勵，基本是政府持續開放，積極包容的態度和愛護，不能消極冷落，一如既往保護、支持香港電影及兩地的合作，這話是代表電影局向大家作毫無疑問的溝通、說明。在我們走過的路程中，出現各種問題、隱患、合作中的問題是前進中、發展中的問題，是不能逾越的階段，

這絕不會成為前進的障礙性問題，是必然湧現問題的階段，不會縮小兩地合作。打了盆子說盆子，打了碗說碗，就問題說問題，不伸延。A問題就屬A問題，不伸延至ABC。多種管道對話，平等交流，按法規尺度、管理條例，多途徑、多樣式，是合作，又是朋友，一家人的合作問題，目的為了中國電影、兩地電影都有好的前景，容不下人為製造瓜葛、障礙。大家別擔心，兩地交流加深，香港電影的獨立形態、獨特之處、自成一格的格局會否受破壞？在中國電影的多文化形態中，有一個十分重要的形態，叫香港電影形態。既要加強緊密合作，又要保持香港電影的形態、獨特性，是中國電影的要求，但，任何一種文化，都具有兩面性。在香港電影文化中，也有一些不利的電影品格，走向世界的不利因素，不完美、正負極。走向世界的前題是：希望香港電影在高水準、高品格中保持其獨立性，敢於自我創新、自我革命；自覺融入中國文化的源遠流長的血脈；敢於自我摒棄、革命的勇敢精神；把不利走向更廣大前景的因素去掉。這是我們的期待。

還有一點，當前，綜合國力的提昇，全球一體化的加快，形成大家一致性，觀眾的更高期待，人們對電影的包容還是有限的，對電影會多有指責、批評，包括大家的作品，我們要正確、冷靜地面對社會環境，要把所有批評、謾罵，看作是對中國電影及香港電影的熱愛，關注的熱愛，給了我們永遠創新、追求真善美的責任。面對廣大觀眾的要求，要冷靜和清醒，任重道遠。給我們

的管理部門的更大課題，要採取有容乃大、海歸百川的心胸，更包容的政策，主要共同遵循法律、憲法、電影管理條例及相關的規定，管理部門要有很寬的胸懷，鼓勵更大的探索，所有電影界作出的努力與探索。當然，我們的管理條例仍有不足之處，只能根據現今的法律要求。

最後，他希望通過大家共同努力，最終能形成更嚴謹、規範更有效益的合作機制，多出好作品。

—— 銀都資料室

《桃花運》導演闡述

馬儷文（導演）

電影主要講什麼

《桃花運》講的是中國部分女人關於感情、關於婚姻、關於性、關於整個人生坦誠真實的生活現狀。故事雖是在女人的大腦中做了一次旅行，但卻是無可辯駁講的男女兩性之間的情感故事。

電影探尋的是什麼

在現代超速發展中的社會，還有那麼多的女人在面對「有個男人」的這座靠山上費神攀越。這些女人她們面臨共同的困擾——在這充滿欲望和誘惑的都市裡，真正的愛情和歸宿究竟在哪裏？是社會的問題？是男人的問題？還是女人自己的問題？故事在波瀾不驚的平靜表像之下也勾勒出一個暗潮洶湧、微妙的人際、社會關係。

電影最後的定位

電影推薦給那些願賭服輸樂觀的女人們，也為那些經歷過挫折的女人們投

射一面鏡子。並推薦給每個有幽默感的男性觀眾。

1 都市題材。時代、現代時尚感。

2 幽默也夾雜反諷及荒誕。

3 坦誠真實深入、也令人深思。

電影的形式

1.100分鐘的電影分為四組生動鮮活的故事，四組男女分別演繹頗具情味的獨立事件，生活像是一個戰場，人們或被生活所「折騰」著、或主動和生活去「折騰」……在這中間，他／她們試圖尋找出路，尋找愛，不管愛的是別人，還是自己。

2.以四個女主人公各自真實的內心讀白來進入劇情 —— 或從夫妻關係破裂帶來的挫折、或落空絕望、或到恢復平靜、或要尋求新的起點；或新的希望帶來的驚喜、或衝動、或樂此不疲……

這裏面男人和女人之間所發生的可笑、可愛、可敬又可歎的行為，都是日常生活中司空見慣的情形。看似以男人為輔，但電影實際上還是在講男女之間的如何相處的故事，沒有男人，這個女人的故事就不能成立。

3.片頭或片尾、或每一組開篇前及結尾由大量真實還原的採訪、採訪原生態女性來敘述：她們的人生觀、價值觀、愛情觀、自我批評或自我完善、及對男人及婚姻的看法，貫穿始終，類似調查採訪。

4.四組故事，分別在四個城市拍攝。北京部分已經拍攝完畢。（另三個城市由上海、杭州、重慶。或用四個季節的城市來區分，這需要另行商定。）

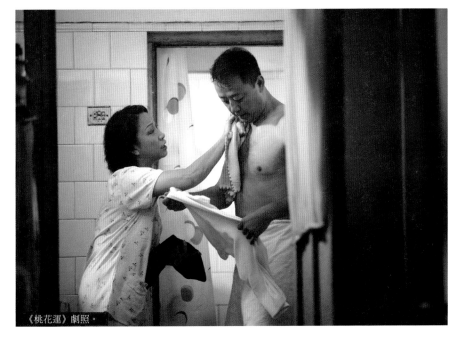

《桃花運》劇照。

為什麼要拍

為了完成這個故事，我也做了大量的採訪和調查，下面這些資料算是電影大的綜合背景劇本創作的由頭。

1.民政部2007年5月發佈了《2006年民政事業發展統計報告》。2006年辦理離婚手續的有191.3萬對。

2.每天電視上、報紙上、各種媒介上、大量的尋親交友、徵婚、婚姻介紹所、琳琅滿目、比比皆是。獨立單身人群正在無處不在隱藏在我們身邊。

3.在中國，婚介是個大產業，2005年，中國網路婚戀市場規模約為9800萬元，而據艾瑞市場研究顯示，2008年市場規模將為6.53億元。中國某一家交友中心、嫁給我等網站稱擁有35萬會員。

4.僅僅一家披着婚介資訊公司合法外衣，利用在全國50多家刊物刊登的虛假徵婚廣告、致使全國各省5000多人受騙。而造成婚姻介紹所以婚姻詐騙的犯罪分子正在迅猛龐大發展。

這些事情讓我意外，並感到好奇，同時也震驚，龐大的資料讓我對日益翻新的新中國有了更新的認識。人們忙忙碌碌、用不同的努力做著各種夢想，生活得有滋有味、平靜祥和，這是否意味著每一個人的情感都如在表面看上去那麼完美？

——《桃花運》並沒要有打算做負擔起什麼責任感的使命的電影，但電

2008

影更大的價值在於不僅僅是要拍一部電影，更是在想要拍成 2008 年當今的中國社會一個文化事件、社會新聞。這就是為什麼在電影的風格，及定位上要做以往的電影類型從沒有過的新式樣。既有商業性、又有份量、也有嚼頭的新類型電影。

—— 銀都資料室

《桃花運》劇照。

《桃花運》
主創人員訪談

主持人王瑩：這部戲我不知道，我是在網上看了一些相關的消息說，我們的男主角也有百變的造型是這樣嗎？

馬儷文：因為演員也比較多，有 5 對，這5對每個人都有一些新的東西發現，就是說都會有不同的變化，但是你要說為了改變而改變，也不一定是這樣，有的組合說服更自然，有的更誇張更搞笑，有的更深一點兒。

主持人王瑩：您當時是出於一種什麼樣的考慮讓梅婷說南京話呢？

馬儷文：有些調整，有些變化，因為梅婷以前演一些悲劇類的比較多，正好有這樣的語言天賦可以用一下，而且

南京話在電影裡面沒有出現過。

主持人王瑩：戲劇效果怎麼樣？

馬儷文：不是為了搞笑而搞笑，這個人物非常合適，更有意思，一個從外國回來的一個小伙子，一個是本土的，兩人在一起就為一件事情過不去，非常有戲劇性。

主持人王瑩：其實都挺典型的，就是生活當中好多一些情況，但我覺得是5個不同類的愛情故事，不知道導演是怎麼串聯在一起的呢？

馬儷文：從情緒上開始剪接，比如這一組可能是面臨要分手的一些事情，這一組他們是非常溫馨的擁抱在一起，情緒對比，主要這方面做了一些工作。

主持人王瑩：年底了，也陸續有很

多賀歲片上映了，票房有沒有壓力呢？

馬儷文：就像開餐廳、髮廊一樣，這條街成氣候了，就會有人氣。並且這幾天老有人打電話，問這個什麼時候上映等等。對票房的期待，對於投資方來說，首先不賠本，把利息賺回來，上不封頂，這是底線，不賠錢這是底線，這是大家共同的奮鬥目標，我覺得沒問題。現在我們找了一些贊助，包括海外的銷售都特別好，特別特別好，老板（闆）非常有熱情，他才會花很多的錢去營造這個片子包括我們的拷貝，這都是非常大的，這是我以往的電影連想都不敢想的。

—— 新浪網

主業生產
內部評估

從2006年開始，機構根據主業生產必須市場化的要求，加強了對主業投產項目的市場評估。這項評估主要由策劃部和發行部共同負責，而更多的依靠北京的發行公司。為此，銀都發行公司自2007年起加強了對市場的瞭解和調研。

直到2009年，他們走訪考察了全國票房重點城市，計有、北京、上海、深圳、廣州、成都、武漢、杭州、重慶、南京、西安、瀋陽、天津、大連、蘇州、哈爾濱、長沙、鄭州、佛山、長春、寧波、福州、溫州、廈門、無錫、青島、濟南、南寧、東莞、常州、洛陽、烏魯木齊等三十餘座、二十五條院線（萬達院線、中影星美、上海聯和、北京新影聯、中影南方、廣州金逸珠江、浙江時代、遼寧北方、四川太平洋、世紀環球、河南奧斯卡、湖北銀興、江蘇東方、武漢天河、浙江橫店、重慶保利萬和、山東新世紀、上海大光明、浙江溫州雁蕩、江蘇藍海亞細亞、福建中興、新疆電影公司、四川峨眉、浙江星光）的二百五十一家影院。以上城市所覆蓋的票房高達四十七億多。

通過調研，加深了與各院線的連系，更重要的是通過調研瞭解市場的需要並結合對市場上的每一部影片的分析及內地的審查制度進行項目判斷，為公司準備投產的影片作出貼近市場的商業評估，再提供給總公司作出投產與否的參考根據。

以下，且以兩部公司尚未投產的項目的評估摘要，作為案例。

（一）歌舞喜劇片《山寨同堂》項目分析摘要

兩岸文化及情感碰撞融合的主題較為明確，但表達不夠含蓄，過分刻意。

「山寨文化」作為近年來大陸興起的文化現象可以作為創作元素，但是因近期廣電總局近期發佈對於「山寨」話題「不參與、不炒作」的指導精神，故不建議在全片中強調這一主題或者相關人物角色設置，但可以把「山寨」手機等作為小情趣來點綴。現在編劇弩著勁在寫，觀眾看得不但不會鬆弛，反而會很累，且有妖魔化內地人物的感受，不舒服。

勵志主題不明確。形成對立衝突的兩組老少組合的人物關係已經搭建起來，但是人物的行動動機不明確，他們是否是帶著情感需求和理想來的，實現了沒有，每一個階段故事的主要推動力是什麼，起承轉合的節點是什麼，高潮是什麼，這些都沒有給人很明顯的印象，因此故事顯得平淡（目前的故事節奏、起伏類似《老港正傳》）。兩組人物的矛盾關係流於表面——同住一屋的尷尬而產生的爭奪，很多情節不是故事推動的而是編劇強加給人物的。

該稿劇本廣泛吸納了上次會議中眾多的想法和創意，編劇盡力照顧內地觀眾的審美口味，但是很多人物動機和情節處理略顯刻意和生硬，絲毫不覺得可愛。（如土氣的西北腰鼓隊、不講衛生的鄉親，及山寨春晚，人肉搜索等內地熱門話題。）

兩組人物同在一個屋簷下嬉笑怒罵矛盾點多，但是缺乏主要矛盾，戲劇性弱，所以情節略顯複雜，情感線顯得薄弱，喜感分散不明顯，高潮不突出。

人物身上的勵志色彩不夠強，小人物「華強」、「老趙」狡黠有餘但是很難引起觀眾溫暖和感動的感受，「阿蘇」的形象過於獨立強硬不夠討喜，乳腺癌情節非常突兀，《女人不壞》中的女性形象失敗就是典型例子。眾多人

薛理明（1968－）

陝西西安人。1991年畢業於陝西工商學院。歷任香港康登集團總裁秘書、陝西金元方集團公司副總經理、西安明樂影視文化有限公司總經理、西影華誼電影發行公司副總經理、陝西明樂影視投資有限公司總經理。現任銀都機構發行總監兼銀都電影發行有限公司總經理。

2008

物不讓人覺得可愛建議角色設置為：內地大款老爸+內地女兒VS香港時尚女魔頭姨媽+香港侄兒，設計婚戀的情感主題，可以構建隔代的情感碰撞，兩岸觀眾都容易理解和接收。

（二）戰爭片《悲壯的歷程》項目分析摘要

作為戰爭題材並不是很討巧，受眾群比較狹窄，相對於喜劇片的輕鬆調侃，戰爭史詩片電影的觀影人群局限性相對較大，但是戰爭所提供的戲劇性、英雄氣概、大場面、刺激性，更是這類型電影吸引人的地方。

《集結號》的成功，為現代戰爭電影樹立了一個大片的概念。但是馮小剛和《集結號》的票房成功並不能代表現代戰爭史詩片題材的全線成功。如何在看著「愛國主義」抗日、內戰電影電視長大的觀眾群中再扛戰爭大片的旗幟，如何解除看膩了被刻意塑造的「高大全」英雄形象的觀眾的審美疲勞？此類電影需要一個審視戰爭與生命的全新視角，一個真實不做作的英雄人物和感人故事。而這正是《悲壯的歷程》目前所欠缺的功力。

成功的戰爭史詩片往往都是一部宏偉壯觀視覺場麵包裝下的精神感情大片。人性在戰爭中的描寫往往比宏大的戰爭場面更能打動觀眾。《投名狀》和《集結號》的成功都離不開這一關鍵因素。《悲壯的歷程》有著與《集結號》相同的時代背景，卻明顯沒有抓住人性這一重點。戰爭片的物理特徵它都具

備，只欠一個昇華主題的靈魂人物。

目前劇本故事完整，結構基本合理，不足之處是整個風格上偏於老套，劇本讀起來很像八、九十年代的風格，建議對劇本進行「好萊塢」化的調整，這樣可以拉近與當下觀眾的距離。目前，非現實題材的影片也可以拍得很「當下」，需要劇本在細節、台詞的處理幽默、智慧一些，而去掉「教化」的成分，可以參考《集結號》和《赤壁》。

作為一部戰爭題材的大片，劇本對戰爭場面的設計缺乏特點，刺激不足。建議突出兩、三場核心戰鬥，突出以弱勝強的戲劇張力。如《集結號》兩場重點戲攻城戰、防守戰就很抓人眼球，戰術、包裝都很接近現代觀眾對於現代戰爭的審美想像，《投名狀》開場戰爭和攻打南京的戰役就氣勢恢弘。充滿震撼、激動人心畫面的預告片往往是最吸引影院觀眾的法寶。

《黃石的孩子》雖然有高達4,000萬美元的投資，又有強大的幕後製作班底，宣傳手段也是花樣翻新，但是票房卻很慘澹。分析其失敗的原因有以下幾點：

主演不對中國人胃口，缺乏市場號召力——我們要謹慎；片名不討巧 疑似兒童片——我們要改名；好萊塢孕育的中國電影回國水土不服——我們要利用韓國人特效，目標亞洲就好。好萊塢製作班底對《黃石的孩子》來說是把雙刃劍，在製作上也許能令它達到了好萊塢的精良標準，但是出手不準，難免讓電影在中國水土不服。《黃石的孩子》的中國戰爭元素也讓它在歐美市場遭受了冷遇，在北美市場也僅僅取得七十多萬美元的票房。中外合拍片的性質註定給這部電影增添了許多市場風險。

—— **銀都資料室**

《集結號》劇照。

08年總結及 09年計劃

《女出租車司機》劇照。

2009年1月11日至12日，銀都董事會及總經理室假深圳召開公司經營工作會議，對機構2008年經營工作進行總結以及制定2009年的工作計劃。會議上，董事長兼總經理宋岱指出：

08年是大事不斷。下半年美國引起的金融危機在全世界蔓延，香港衝擊很大，香港的電影市場還是低迷，國內市場是不錯，但競爭很激烈。現在每年立項有八百多部，生產電影有四百多部，市場競爭白熱化，大家都在搶市場。僅以08年為例，在四十多天賀年檔期內，就有三十多部影片上映。

公司的全力拼搏在08年取得比較好的成績。初步數字來看全年總收入是四千萬左右，主營收入約2,920萬，佔了總營業收入的百分之七十三，07年佔百份之五十。是這幾年得到的最高數字。

1. 主業生產方面。除完成《桃花運》的製作（06年已開機，因發生問題而停下來，經過年多的溝通，在08年調整劇本，十月份完成製作）外，還完成了《十分鍾情》、《生日》、《立正》。

完成了《女司機》，《高老頭》等三部數字電視電影，另《北魏傳奇》等七部電視電影也基本製作完成，正進行音效處理。

完成《風雲II》等合拍影片。

電視劇已完成《英雄無名》製作，獲二個韓國電視大獎，並在中央電視台一套黃金時段播映。尚待完成製作或發行的還有《綠水》、《胡笳》及《龍鳳》等107集電視劇製作。

《桃花運》今年在競爭下上映，國內發行做得非常好。發行公司完成了全國戲院考察工作後，成效已從《桃花運》一片體現出來。期間還加強了與六至七個地方電視台的聯繫，為以後電視製作打了基礎。公司團隊專業化工作及策劃能力都有進步。

2. 南方去年自劉總（編者按：即劉德生）退休後，由任總（編者按：即任月）接手工作，在很短時間已把公司理順，按照總公司方案而進行經營活動，包括香港及海外發行業務，為09年的工作奠定基礎。

3. 院線工作方面。在國內已對膠片、數字以及在修復片庫時有關國家數字中心、影院、製作及海關等技術發行平做了考察。這都是我們所做的前期工作。

06及07年已深入考察香港戲院市場。現與九龍灣淘大完成洽談及草約工作，目前正在考慮院線裝修及團隊工作。

4. 資產方面。片庫修復困難大，在與電影頻道溝通過程中，同步與國家數字中心洽談，保障了技術無償服務。6頻道對技術版權資料要求高，合拍公司也協助影片進出關。因影片比較舊，任總是親自下片庫做本，檢查問題才能知道每一部質量，這是量大繁瑣工作。

資產工作。在05年底06年初要求五個整合。08年已完成了資產整合，在法律檔上完成了手續。觀塘舊區的改造，配合公司及南方搬遷計劃及清場裝修工作。各部門工作區已就位。另在總公司

2008

及南方搬遷後，準備籌備新光及東美出租工作，其他物業出租及管理預營。

5. 財務部門配合總公司、辦行財部及會計師樓對公司審計工作，根據主業生產預算及結算工作及監督。認真做好公司財務帳目，票據處理及控制工作，按要求在08年進行並完善公司的財務核算及轉換。公司的月報，年報等完成了兩表體制，但仍欠資產表。09年希望完善三表體制。

6. 行政人事工作。在08年度根據公司安排組織協調三個影展籌備及實施工作。組織完成資產整合及審計工作。完成年度會議紀錄決議工作。完成公司發文歸檔等管理工作，包括公司事務工作。年度調資工作。對北辦廣辦進行具體協調管理，保持公司正常安全運轉。

銀都作為商業機構，在發展國產影片及拍攝愛國電影任務的同時，也要保持好原有及爭取利潤，以及社會工作。08年做了三個影展，取得了很好的成績，得到好評。銀都也加強與影聯會的互動工作，給予資助，希望他們能在工作方向，隊伍上能有新的推進。

參與了業界社團工作。08年為了推動香港業界發展及CEPA落實，分別在六月、十月及十一月組成了香港業界學習班、訪京團及廣東省訪問團。向辦（編者按：即中聯辦）及總局（編者按：即廣電總局）反應業界訴求，闡述想法。積極為業界爭取更大的權益，銀都做了大量工作，得到業界的表揚，今年也參加了大連金雞百花、金馬及金像獎。

宋岱指出，國家現在提出科學發展，以人為本。銀都也要全面發展及兼顧，用科學發展觀思路去闡示以往工作，討論及完善以後的發展思路。2009年的工作安排思路，主要有幾個方面：

1. 公司經營管理原則，是以人為本，科學發展，市場一票否決。實行民主決策，集思廣益。保證公司按照市場規運轉。體質體制也要創新，特別是要建立年輕化、專業化、國際化及市場化的團隊。但經濟效益也不是唯一的，要做到社會效益並重。

2. 電影這行業在大經濟低迷時會冒出來，國家仍在研究這問題。國家在撥款四萬億（人民幣）中，用於文化藝術是四百至六百億。對行業來說這數目較大，我們要千方百計的爭取沾上邊，能否爭取要看我們工作力度。銀都主業生產不能缺位，這也是我們所存在的價值，從這方面考慮的明年安排。

3. 公司現在的市場導向不足，決策不夠。消費引導市場，我們的產品導向很清楚，就是要產出大於投入。從商業角度上，市場是有絕對重要性。今後的經營及製作決策，要以市場引導。09年要繼續努力，做到市場一票否決。

4. 主業生產方面，除了電影、電視，還要考慮新的產品形態，拓展新的收入和利潤增長點。

5. 創作難題未解決。由於香港和內地文化差異及電影創作者的思想差異，想做一個符合要求是很難。05到現在還是一樣，我們如要通過這關卡，需花大力氣去做這事情。

6. 市場營銷方面。已把海外、院線及發行都放在一塊，並已完成去年回收及庫存發行工作。要繼續做好09年度公司生產宣發方案及回收計劃，繼續拓展一線市場營銷，加強二線及農村市場開發。全面深入開展電視劇市場營銷，合作模式銷售，與重點地方建立具戰略性合作關係。與重點院線公司建立關係。努力拓展公司主營業務商業，包括廣告植入、票務等商務溝通要加大力度。繼續做好稅收減免，為公司稅收做到好的保障。

7. 南方要繼續爭取開拓新的業務，豐富我們的市場，開拓香港、台灣及海外市場。市場部門要靠近營銷，盡力參與項目策劃，提前進入籌備階段以做好生意發展。加強公司的營銷團隊的專業化和市場化建設。

大力拓展香港台灣海外市場，探索海外新路徑，爭取自己的網絡。

8. 09年完成九龍灣戲院簽約、改裝及測算。同時要探索其他新院線網點，以建立銀都自己的院線。首先是香港，其次是海外。通過院線工作擦亮品牌，將子公司及總公司做好做大。必具先進理念，經營方式，市場經營要求及符合市場要求的團隊及規模工作管理。

9.繼續做好數字中心的修復工作,增加可實現交易的片目,以滿足公司發展需要。為此,要做好片庫工作的團隊及技術力量配置,進一步加強財務稅務及海關落實工作,以及後電影及網絡的市場開發。明年(2010年)是銀都六十周年,在做好片庫修復基礎上,同時準備製作經典作品DVD。

10.資產工作方面,要力保新光及南方租金收入。拓展清水灣片場的使用效益,除了總公司及南方遷入外,要重點探討商業開發,包括聘請顧問設計影棚、錄音間。至於觀塘銀都大廈,要先做好測量價值評,再向董事會報告。同時要做好公司其他物業資產經營管理。

11.總公司及各部門分子公司的體系要創新,在業務人員資產及機構整合上,要讓各部門在09年真正實現獨力核算、自負營虧。每部門子公司按主業生產流程,實行內部按市場規則,財務部成為內部銀行,內部結算。各部門子公司實行合併資本金,總公司要為每公司提供經營條件,明確各部門分子公司的權力及責任。各公司相對獨立運轉,總公司扶上馬送一程,給優惠給政策,要把前兩年的「空轉」變為「實轉」。

12.公司內部運營要改革及創新。分子公司要建立考核體制及獨立營運,目前各子公司及部門遠離了主業及市場,對商業經營工作不太熟,市場低迷下往往不敢冒險承擔,團體狀態及思維行為資源等都不能滿足要求。分配體制要先看考核體制,上半年前要完成公司

的考核體制及分配激勵制度的設計,按企業需要進一步做體系改革,

13.機構的年青化跟不上業務發展需要。各級領導層中,年青幹部上位不夠。長此下去,很快便後繼無人。團隊建設迫在眉睫,這是公司建設重大問題。

14.機構管理要在規範下實行。在製作發行、財務資產管理等各方面,要堅持以「依法經營」為原則。

15.財務工作要進一步建立規範制度,要符合政府的要求。09年底要完成合算體系轉換,月、年資產表要出來。每部門及分子公司都要在年底制定經營及費用預算。總公司和財務部要在這基礎上建立制度預算指標及體制。以往用會計委派制,項目會計、時間風險及過程監控也要堅持及做好。行政及會計要一起做好總公司的成本績效及考核方法,通過制度化來保障財務安全。

16.行政部門要根據銀都歷史及傳統、行業特性、企業本身的要求,吸收最新的管理成果,規範、陽光、簡單、學習及效率,進行企業文化建設,組織協調總公司各項工作,保障公司規範運轉。還要做好公司會議文件檔案管理工作。人事工作要按公司年度需要及滿足各分子公司人員的要求。

17.今年(2009年)是新中國建國六十周年,香港電影一百周年及影聯會六十周年,2010年則是銀都六十周年。建國六十周年電影展,康文署及影聯會為主辦單位。同時,要做好六十周年國慶活動的工作。香港電影一百周年活動及影聯會六十周年活動也要積極參與和支持。

—— 銀都資料室

宋岱(左)、張康達為影視界慶祝國慶六十周年大會作準備。

2009

銀都

生日　立正　高老頭　風雲Ⅱ　金錢帝國
竊聽風雲₁　罪與罰　窈窕紳士　暖陽
女出租車司機　馬歡進城記

南方

愚公移山（中影）　道歉（北京海晏）

1　香港電影金像獎最佳剪接。香港電影評論學會最佳導演。

開拓數字電影市場

　　2008年，除了十一部電影之外，銀都還投資主導了《高老頭》、《女出租車司機》和《馬歡進城記》三部數字電影。三部數字電影均以現實生活為內容，展現了不同方面的生活主題。它們既緊迫生活，同時又具有發人深醒的內涵和娛樂成份。《高老頭》描寫一位曾經戰火洗禮的老兵的晚年生活以及他終生不渝的信念；《女出租車司機》描寫一位剛柔並濟的女出租車司機，最終如何感化了一個曾經打劫她的劫匪；《馬歡進城記》說的是幾個來自農村的男女青年進城謀生中，如何面對新的生活環境的挑戰並作出人生的抉擇。製作數字電影，是機構因應市場變化、拓展新片種的嘗試，也藉此鍛煉、培養新的製作團隊。

「戲。夢。人生」方育平回顧展

　　2009年7月17日至8月9日，香港電影資料館影舉辦「戲。夢。人生」方育平回顧展，展出了包括方育平為鳳凰導演的《父子情》、《半邊人》和《美國心》三部影片。

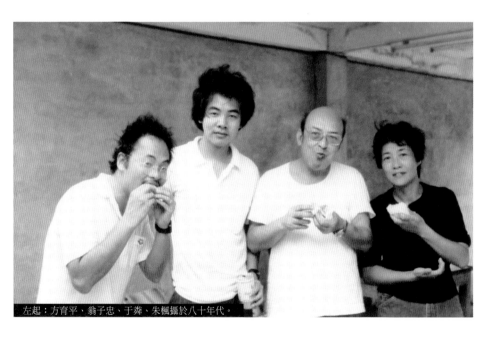

左起：方育平、翁子忠、于粦、朱楓攝於八十年代。

2009

中國電影展 2009

主辦機構：康樂及文化事務署、華南電影工作者聯合會／承辦機構：銀都機構有限公司、南方影業有限公司

展出日期：2009年10月5日至11月1日／展出地點：香港文化中心、香港科學館、香港電影資料館、香港太空館

展出影片：《天安門》葉纓導演、《紅河》章家瑞導演、《一年到頭》王競導演、《即日啟程》劉江導演、《十七》姬誠導演、《高考1977》江海洋及吳天戈導演、《尼瑪家的女人們》卓·格赫導演、《走路上學》彭家煌及彭臣導演、《鄧稼先》王冀邢導演、《瘋狂的賽車》寧浩導演

2009年，是中華人民共和國成立六十周年。因此，「中國電影展2009」的舉辦具有特殊的意義。也因此，被特區政府列為全港大型慶祝活動之一。

影展由國慶獻禮影片《天安門》揭開序幕，連同其他九部影片，從多個層面反映了中國社會及電影的發展面貌。

以下，是「中國電影展2009」特刊的文字：

今年是中華人民共和國建國六十周年，一年一度的《中國電影展》將由國慶獻禮影片《天安門》揭開序幕。影片重現1949年10月1日開國大典的熱烈盛況，將一個「把不可能變成可能」的故事展現於觀眾眼前。

影展選映的另外9部新片從多個層面反映了中國電影的發展，其中有娛樂性豐富的《瘋狂的賽車》，緊張驚險兼具溫情的喜劇《即日啟程》，描寫少數民族生活面貌、兩代相處的《十七》、《尼瑪家的女人們》、發生在中國和越南邊境小城的愛情故事《紅河》，還有以真摯純樸筆觸描寫貧困地區兒童飛索渡江求學的原生態勵志片《走路上學》。這些影片在細緻描寫人性的同時，也為我們展示了祖國的大好河山——偏遠山鄉的清純、蒙古草原的壯麗、雲南怒江的奇險等。

恢復高考對改革開放在人才、文化、知識各方面取了很重要的作用，影片《高考1977》震撼心靈，喚起記憶，描寫一群上山下鄉的知識青年在群山、雪原、黑土地上的青春歲月。1964年中國成功試爆第一顆自製原子彈，背後蘊藏著可歌可泣的真人實事，《鄧稼先》再現歷史，描寫「兩彈元勳」鄧稼先為研製原子彈及氫彈，為國家犧牲小我的感人事蹟。

城市的高速現代化發展帶來了社會變遷，複雜的人際關係及社會狀況成為「都市電影」所關注的題材。除《瘋狂的賽車》及《即日啟程》外，《一年到頭》從春運反映城鄉差別，以悲喜交雜的手法寫人情世故，強調理性、和諧才可以解決問題。

希望各位在欣賞電影之餘，也能藉著影片加深對祖國歷史文化、社會狀況的了解和認識。

——《中國電影展2009》特刊

《中國電影展2009特刊》封面。

驚喜之作
《暖陽》

《暖陽》劇照。

2009年10月，由香港銀都機構獨資拍攝的電影《暖陽》（烏蘭塔娜導演，李萬年、韓嘉康主演）獲邀參加第十四屆釜山電影節「亞洲之窗」單元，被電影節主席以及各國資深評委稱為「溫暖的驚喜之作」。

10月15日《暖陽》作為「中國電影論壇」閉幕影片，在南昌中影今典國際影城舉辦了觀影會，率先在金雞電影節上與部分觀眾見面，電影廳內座無虛席，反響熱烈。

在以明星規模和商業行銷主導的國產大片雄起年代，導演烏蘭塔那堅持拍攝沒有明星大腕出演的小成本電影，因為她相信觀眾最需要的仍然是一個動人故事，而不只是明星的堆砌，而《暖陽》的樸素真摯正好補償觀眾這樣的需求。銀都電影公司負責人也表示：現在經濟形勢嚴峻，所有的人需要更多的暖意，《暖陽》正是大家需要的真誠、樸素、溫暖的作品。它具有國際化的溫暖「內核」——愛。

——銀都資料室

《暖陽》故事介紹

電影《暖陽》講述了淘氣任性的孫子與土氣木訥的爺爺之間的矛盾，爺爺最終以默默樸素的愛撫平了孫子心中那道代溝，並讓孫子開始懂得愛的意義。

九歲的子洲住在城裏，在一個研究所上班的爸媽，整天忙於事業，很少把時間留給子洲，也忽視了對兒子的教育，得不到情感交流的子洲，性格孤癖，自由散漫，成了家裏和班裏的問題孩子，他寫的檢查都夠釘作業本了。

爸爸媽媽要因公出國，不得不請鄉下的爺爺來照顧他。由於爺爺一直在鄉下生活，與子洲很少見面，兩人感情非常生疏，再加上習慣農村生活的爺爺有點「土」，有點「邋遢」，與城裏的生活習慣格格不入，還抱了一隻鴨子，讓子洲對他很「嫌棄」。子洲鄙視地看着蒼老而又土氣的爺爺，不屑地打落爺爺帶給他的禮物——親手為他編的小草人。

再接下來的日子裏，子洲處處和爺爺做對。一開始子洲不願意吃爺爺做的飯，不願意與爺爺說話，因為害怕被同學看見自己的「土」爺爺而遭到嘲笑，在上學路上刻意和爺爺保持距離，還給爺爺畫下不能跨越的「界限」；爺爺捏了很多泥人到街上去賣，子洲笑爺爺是財迷；愛搞惡作劇的子洲把爺爺心愛的鴨子染成五顏六色，還哭着說非要吃掉爺爺養了很多年的鴨子；子洲的同學要來家裏玩，子洲怕爺爺給他丟人，讓爺爺出去，天黑了再回來……嬌慣任性的子洲使出各種花招「欺負」他的「傻」爺爺……

《暖陽》劇照。

面對這樣的孫子，爺爺卻只有寬容的愛，默默忍受孫子的「欺負」。爺爺為了讓孫子吃飯，忍痛賣掉了陪伴自己多年的鴨子；下雨天一直站在學校門口等子洲放學；子洲考試不及格，爺爺托鄰居家的女孩幫子洲修改滿是錯題的試卷，還做了一百個小泥人送給子洲的老師希望用它給子洲換來一面小紅旗，因為他相信，好娃是誇出來的⋯⋯

漸漸地，子洲被爺爺感動了，祖孫之間原本那道「代溝」被愛一點點溶解，子洲開始改變對爺爺的態度，他用自己的零花錢給爺爺買了一雙運動鞋，還開始用功讀書，得到了第一面小紅旗。

當子洲的父母從國外回來，爺爺回到鄉下了，子洲傷心不已⋯⋯

故事平平淡淡，平淡的敘事中卻展現了平凡、真摯的祖孫情，催人淚下。希望這個故事能像一道陽光，打開觀眾心裏那道堵塞已久的情感之門，觸動大家心底的溫暖陽光 —— 更讓我們在享受別人關愛的時候，懂得自己的愛也要及時說出口。

—— 銀都資料室

淘大影藝戲院開業

2006年，銀都屬下的灣仔影藝戲院因業主不允續租而被迫結業。為此，機構一直致力尋找新的戲院，以沿續這一「藝術品牌」。2009年7月，機構屬下的另一家戲院——銀都戲院也因為政府實施舊區重建計劃而結業。因此，機構於2009年3月，租下了位於淘大的原來百老匯戲院（三院），經過重新裝修後，於2009年7月30日晚上正式開幕。

開幕當天，曾任銀都機構代總經理的現任香港香港藝術發展局主席的馬逢國發表了講話。他在講話中指出：「今晚，我懷著十分愉快而又激動的心情前來出席淘大影藝戲院開業典禮。對我來說，影藝戲院的重新開業，有著比其他人更多的感受。因為，二十一年前它首次開業，我是其中的策劃者之一。在它其後的十八年中，我欣慰地看到它受到廣大喜愛電影藝術文化的觀眾的愛戴，被視為是一個欣賞優質影片的樂土和『世外桃源』。因此，當它在2006年11月30日結業的時候，大家對它依依不捨之情，溢於言表。還記得它結業的那一天，戲院外牆上掛著一幅標語，上面寫著「今宵一別，有緣再聚」。今天，「有緣再聚」終於成為現實。過程中，充份體現了銀都機構對香港電影文化的承擔，以及他們在這方面的誠心、決心和信心。」

淘大影藝戲院的營運，只是機構隨著新的電影形勢及本身發展需要而積極

擴大戲院建設的第一步。對此，機構已制訂了未來戲院建設的計劃，希望三年內，在香港地區參股一條商業院線並建設幾家具標誌性的戲院。此外，還將在內地聯合社會投資，建設一條全數字院線。

—— 銀都資料室

銀都機構戲院建設歷史概說

崔顯威
銀都董事兼資產總監

淘大影藝戲院開幕。

自50年代，電影先輩們將電影製片基地從上海南移香港，長城與鳳凰在港紮根發展，大量的優秀電影湧現香江；除電影製片外，中國電影亦經南方進入香港電影市場，及後期新聯電影的加入，片量日多，但當年沒有自己的固定放映基地，影片發行只能每每尋覓戲院，又或短期租賃戲院，維持發行網絡。

60年代初，正值香港整體發展，很多新市鎮成立，公共屋邨的大量興建，解決了大部份貧下市民的住屋問題，時社區規劃未完善，文娛康樂活動貧乏，地區康樂設施除公園球場外，獨立建築設計的戲院，便成為居民的日常娛樂消費場所；當時潘國麟先生從澳門到港，與當年的領導們一起開始發展在港的戲院事業，由於某些原因又或經濟問題，並不能全面投放資金買地建院，因此先輩們便運用他們的影響力，尋求很多愛國華僑人士的經濟支持，在不同區域覓地興建自己的戲院，1963-1965年間，珠江戲院、銀都戲院、南華戲院、南洋戲院先後落成，加上較早期購入的高陞戲院及租賃經營的普慶戲院，六家戲院便在六個社區成長，成為「雙南院線」的始祖。

戲院經營之初，長鳳新三公司產量豐富，加上影片放映週期較長，一年52週廿來部片便已足夠。但至文化大革命期間，三公司電影創作受到影響，產量下降，需求外語電影支撐以維持日常放映，作為龍頭戲院的普慶，開始與港島區的龍頭戲院組成「普慶線」，聯同一些地區的「艇仔戲院」

2009

（小戲院），以放映荷李活八大公司及歐洲影片為主。70年代末80年代初，雙南線更與BangBang電影公司合作，放映其他港產電影。高陞亦在70年代初拆卸。在高陞拆建時期，新光落成並歸於公司旗下。80年代下旬，公司又相繼租賃了多家戲院，計有灣仔影藝、元朗樂宮、沙田新藝、深水埗南昌等。

在漫長的歲月裏，各戲院曾經為公司帶來豐厚的利潤，以收益支援電影製作，以當時的話稱之，是「以院養製」。無奈時移勢易，現今，機構屬下只餘淘大影藝戲院（三廳）一家。隨著機構電影業務的發展，現正在香港及內地積極物色新的戲院，亟待建立新的院線。

—— 銀都資料室

銀都片庫的保護與開發

任月
銀都董事副總經理

六十年來，機構一共拍攝了五百多部影片，這是一項重大的資產。自新領導層2005年履新開始，對片庫全面檢查、整理、保養、修復成了最主要的工作之一。經過幾年的努力，現已修復了大部份存在不同程度損壞的舊影片。同時，得到國家電影局的大力支持，其中

《生死牌》劇照。高遠（中）、石慧（右一）。

有四十部重要影片得以參加國家數字電影修復工程。片庫的修復，有效地保存了機構的固有資產，同時也通過修復影片的推出市場，為機構贏得了經濟效益。現在，經修復的影片，已開始在中央電視台電影頻道播出，部份將以製作光碟及其他隨著時代發展產生的製品形式，或再次在戲院公映。不但要它們永不消失，而且要繼續發揮它們的作用。

銀都片庫保存有452部多類型的影片，包括珍貴的紀錄片、50、60年代黑白劇情片及經典劇情片等，皆為前人留下的無價文化資產，由於片庫裏影片的底片、聲片都是膠片形式，不可能長期保存下去，尤其是長城、鳳凰、新聯的影片如不加以搶救，再過幾十年將會全部毀損。為搶救及保存這些寶貴歷史紀錄，公司決定逐年編列預算修復具保存價值之經典影片之母片或拷貝，並設法擴充和維護影片所需之保存環境，和資料館和其他機構合作以專業的設施、

技術與人員進行影片之典藏作業，使銀都電影獲得妥善的保護，以免因為保存環境不佳造成影片永久性之損壞，或是因為所有權人更替、搬遷或其他意外狀況，造成影片遺失而絕版。

2005年國家批准《電影檔案影片數位元元化修護工程》專案，投資2.8億元，完成5,000部影片的數位化修護工作，將具有保存和應用價值的檔案影片進行數位化修復和處理，存入電影數位節目庫，通過建立的管理系統為數位電影流動放映、數位影院和高清電影頻道等提供應用服務。公司多方聯繫，奔走於電影局、國家電影數字電影中心、海關等部門之間，終於得到了有關部門的支持。2007年，經電影局批准，國家數字中心修復《少林寺》、《金枝玉葉》等十部影片；2008年，修復《三笑》、《巴士奇遇結良緣》等三十五部影片；2009修復《雲海玉弓緣》、《審妻》等四十部影片；2010年，修復《金鷹》、《屋》等

三十五部影片，共計120部影片。公司計劃將所有庫存影片經數字化中心進行數字化修復儲存。經修復儲存的影片由於是數位存儲格式，可以保存數百年。許多經典之作、老一輩藝術家塑造的光彩奪目的藝術形象得以長留世間。

銀都片庫不僅有極高的藝術價值，還有很高的商業價值。僅內地電視版權銷售一項，2007年收入達176萬元人民幣，2008年達160萬人民幣，2009年達600萬人民幣，2010已簽訂合同金額258萬元人民幣，預計收入亦在500萬人民幣以上，保守估計內地電視版權總收入可達8,000萬元人民幣以上。再加上海外及各種媒體銷售，片庫的收入可達二億元以上。以下，是電影局數字化修復保存的銀都電影拷貝清單：

2007年

《少林寺》、《少林小子》、《金枝玉葉》、《三看御妹劉金定》、《白髮魔女傳》、《天堂奇遇》、《我又來也》、《半邊人》、《非常員警》、《連陞三級》

2008年

《飛龍英雄傳》、《臥虎村》、《巴士奇遇結良緣》、《蟋蟀皇帝》、《小當家》、《畫皮》

《春自人間來》、《大學生》、《蘇小小》、《假婿乘龍》、《三笑》、《白領麗人》、《歡天喜地對親家》、《夜上海》、《父子情》、《生死博鬥》、《生死牌》、《董小宛》、《秀才奇遇記》、《風頭人物》、《週末傳奇》、《胎劫》、《一塊銀元》、《紅纓刀》、《都市四重奏》、《怪客》、《情劫》、《俠骨丹心》、《失蹤的少女》、《過路財神》、《小忽雷》、《情不自禁》、《群芳譜》、《辣手情人》、《法律無情》

2009年

《審妻》、《三鳳求凰》、《雲海玉弓緣》、《王老虎搶親》、《我來也》、《劉海遇仙記》

《千里姻緣一線牽》、《我又來也》、《金色年華》、《彝族之鷹》、《萬戶千家》、《鐵腳馬眼神仙肚》、《冤家》、《通天臨記》、《滄海遺珠》、《西施》、《搶新郎》、《黃金萬兩》、《皇帝出京》、《五福臨門》、《姻緣道上》、《海燕》、《泥孩子》、《財神到》、《人在紐約》、《敦煌夜譚》、《奇人奇事奇上奇》、《小鬼靈精》、《胭脂魂》、《雙女情歌》、《塞外奪寶》《嶗山鬼戀》、《玉女芳蹤》、《情義我心知》、《亂世英雄亂世情》、《蕩寇群英》、《密殺令》、《鴛鴦帕》、《雙鎗黃英姑》

2010年

《金鷹》、《石敢當》、《早春風雨》、《三劍客》、《椰林雙姝》、《過江龍》、《故園春夢》、《球國風雲》、《金美人》、《艷遇》、《我的一家》、《少男少女》、《龍鳳呈祥》、《虎口拔牙》、《屋》、《迷人漩渦》、《阿蘭的假期》、《男朋友》、《社會棟樑》、《迎春花》、《映山紅》、《虎口鴛鴦》、《至愛親朋》、《春夏秋冬》、《出路》、《秋雨春心》、《古鐘風雲》、《肝膽照江湖》、《黑太陽731》、《飛越黃昏》、《秋菊打官司》、《籠民》、《西楚霸王》、《壯士斷臂》、《婚姻物語》

2009

銀都機構
資產概況

崔顯威

潘國麟先生擔任院線總經理（七十至八十年代初）期間，機構共有六家戲院：普慶（姚蕙任經理，座位總數 1,788）、南洋（方德民任經理，座位總數 1,095）、珠江（謝濟芝任經理，座位總數 1,895）、銀都（朱作華任經理，座位總數 1,440）、南華（潘萍任經理，座位總數 1,291）、新光（周昭勝任經理，座位總數 1,709）。

六院除新光在 1972 年興建外，其餘都是在 1963 至 1965 年自資或合作興建營運，又或租賃營運。

隨着香港戲院業的變化，舊六院首

先結業者為高陞戲業，時為 1972 年左右，拆卸後建作僑發大廈，部份售予員工作住宅用。其他戲院也先後結業。過程如下：

普慶戲院在 1987 年租約期滿後結業，業主把物業出售。

南洋戲院為南洋煙草公司物業，80 年代末拆卸，重建為南洋酒店，在交回戲院物業時，與業主取得共識，重建後內設兩廳的迷你（小型）戲院，由公司繼續接管。新物業自 1992 年起，經營 5 年左右，連年虧蝕，公司主動約滿前交回。

珠江戲院 30 年租約，1964 年 5 月 14 日至 1994 年 5 月 13 日，隨著業主合夥人的內部變化，業主最後把物業售予「中國海外發展」，改建成住宅大廈。

新光戲院則在 80 年代初經內部協商，給予專營舞台演出的「聯藝機構有

限公司」經營至今。

自置物業南華戲院，1990 年由一大廳改為兩個分別 847 及 380 座位的放映廳，並分別入線嘉禾及新寶院線。改建後生意興旺，但隨著 90 年代中香港電影業開始低落及金融風暴等因素，2000 年開始只留一廳供放映用，另一廳出租作商業用途。後因遭租戶拖欠租金，加上戲院所在的大廈發生意外事故遭索償及大廈維修費官司敗訴付出的維修費和訴訟費用，兩宗事件令公司無辜損失高達 400 萬，在收入大受打擊和預料以外的支出下，公司於 2005 年最終以 7,500 萬出售。

銀都戲院於 1990 年也曾由一廳改為兩廳。2000 年也同樣將其中一廳及大堂部份改作商業用途。每年近 800 萬的租金收益，成為機構主要的收入來源。2008 年底，戲院地段被政府納入舊區重建範圍，經多次談判，物業最終以 195 百萬（編者按：即 1.95 億）交予市建局整體重建，戲院則經營至 2009 年 7 月 8 日。

除了傳統的六院外，80 年代下旬（後期），機構亦連續租賃多家戲院經營，計有：

元朗樂宮戲院，開業時間為 1986 年 12 月 25 日，至 1998 年結業。首任司理林明，其後為簡作斌及王昆穗。

沙田新藝戲院，開業時間 1988 年 12 月 17 日，至 2000 年交回業主，司理劉

八十年代的南洋戲院。

燕瓊。

南洋戲院（九十年代拆後重建），開業時間1992年4月16日，至1997年結業。司理葉祉餘。

南昌戲院，1987期間購入，司理李安。本想代替普慶戲院作舞台演出用，惜因戲院本身條件問題，幾年後，內部就把物業及經營權讓予「聯藝機構有限公司」。

灣仔影藝戲院，1988年7月9日開業，兩廳設計，司理區耀祥。租賃時希望作為國產電影發行平，同時放映世界各地的藝術影片，成為「藝術電影專門店」，並曾創下多項賣座「奇蹟」。後來香港整體電影市道下滑，但公司為了國產影片的發行，極力保留。最後因業主決意收回使用權，被迫於2006年11月30日圓滿結業。

資產經營

2005年後，機構經過改革重組。2008年11月，「僑發」、「南華」及「南方」等幾家分子公司名下的物業，已各以一元轉到「銀都機構」名下。官塘銀都戲院大廈，也在2009年1月同樣以一元轉名「銀都機構」。

現在，機構仍擁有七個物業。其中，最重要的物業是清水灣電影製片廠。

清水灣電影製片廠分為兩部份：

一是製片廠的主體部份，面積

1966年南華戲院開幕。

17,094平方米，二是清水灣新邨（宿舍）部份，面積5,574平方米。

早在1996至97年間，機構已開始探討清水灣片廠發展住宅項目的可行性，當年由董事長崔頌明及副總經理余倫一起處理事宜。1997年中，崔顯威開始參予（與）發展項目，並兼任廠長，更具體地處理與地產發展商之聯繫及技術性工作。期間，曾與多家著名地產發展商進行實質談判協商，並已達成實施協議，後因地產市道逆轉及地積比例等原因而暫時擱置至今。

1988年起，清水灣製片廠租與亞洲電視台，至2009年，因亞洲電視台自置的製作總部落成，雙方遂終止租約。

2009年7月，銀都機構把總部遷入清水灣製片廠。這是總公司董事會具有多方面積極意義的舉措。一是可以把原來位於市區的寫字樓出租，以增加固定收入；二是提高片廠的使用效益；三是可以提高片廠的「人氣」，進一步加強對片廠運作的管理和業務拓展。

<div align="right">—— 銀都資料室</div>

南方放映隊成員萬俊民工作中。

細說南方放映隊

林雲華
南方副總經理

南方影業自1950年成立以來，一直以發行和推廣國產電影為己任，最高年發行量高達25部，至今共發行750部（次）。如果加上歷年在香港舉辦的各類影展活動的部次，合共為香港市民帶來近千部國產影片，譽之為「國產電影專門店」實當之無愧。為了更深入地將國產影片帶到基層社區，並滿足社團、學校各階層市民瞭解祖國、認識祖國的要求，通過電影進行愛國主義教育，南方公司於1986年9月成立了戶外放映隊，並在分社三個辦事處的積極推動及協助下開展工作。向各工會、學校、社團組織借片或派出放映人員攜帶機器、影片前往放映。這些為群眾提供方便的

措施，深受市民歡迎。成立至今，共為社團、學校提供超過二千多場的放映活動。

1986年9月放映隊甫成立隨即展開工作，至12月的短短四個月間，已提供了54場放映，幾乎每個星期有近三場放映；至1987年更錄得最高紀錄270場，平均每1.35天就有一場，其中學校佔了135場，影片以《大鬧天宮》和《甲午風雲》較受歡迎；1988年繼續錄得223場的高紀錄，放映的電影除了卡通片《阿凡提》、《大鬧天宮》，故事片《牧馬人》、《甲午風雲》較受歡迎之外，《九寨溝》、《中國雜技》等介紹國內風景名勝的紀錄片亦大受歡迎。9月21日，放映隊更應邀往港督府，為當時的香港總督衛奕信爵士伉儷放映《芙蓉鎮》足版本。由於事先作好充分準備，放映聲光俱佳，事後港督衛奕信來信表示對《芙蓉鎮》的欣賞及對放映組的感謝。

在不同的歷史時期，放映隊都發揮了不可估量的作用。中國實施改革開放政策，放映隊為中資機構員工及市民大眾提供管道，帶來正面的資訊。九七回歸前後，放映隊深入社區，配合社團組織的愛國主義教育，在港九學校巡迴放映《國旗國徽國歌》，同場配合問答比賽，提高了現場氣氛，增加了學生們的興趣，為推展國民教育，增加國民身份的認同，發揮了積極的作用。04年在學校巡迴放映《我的1919》，再次引起學校強烈反應，觀映後老師同學們都紛紛撰文表示讚賞，通過影片不僅加深了對中國近代史的認識，對「弱國無外交」深感悲哀，激發起愛國情懷，並認為「這是一部每個中國人都應該看的電影」。2005年抗日戰爭勝利60周年，為了緬懷60多年前那段永遠銘記在中國人心中的歷史，「以史為鑒，面向未來」，放映隊聯合亞太區華僑華人等多個愛國團體，放映了多部以抗日為題材的影片，其中包括《屠城血證》、《抗日烽火》、《太行山上》、《血戰台兒莊》、《國歌》和《為了勝利》，全年放映90場，以抗日為題材的影片佔了49場之多，對進一步弘揚民族精神、凝聚民族力量都發揮了積極的作用。2009年祖國甲子大慶之年，放映隊聯合香港青年協會以《祝福祖國》為題，舉辦為期十個月的放映活動並安排專家講座，讓青年人加深了對建國至今的歷史、文化及民生發展的認識。此外，亦聯合東區各屆國慶籌委會，民建聯地區支部，新界校長會等組織了多場的放映活動，讓市民大眾一起感受國慶的喜悅。全年錄得近百場放映，創流動放映

隊高峰。

放映隊的足蹟除遍佈港九新界社區會堂及學校之外，亦多次參與大型戶外放映活動。02、03連續兩年在尖沙咀文化中心露天廣場，為國際電影節提供戶外放映活動；03年年頭為黃大仙騰龍墟提供為期近兩個月共31場放映；06年時值電影百年，為紀念中國電影百週年，協助中西區文化藝術協會在中區遮打花園舉辦一連兩晚的「中國電影百年－香港篇」活動。2010年放映隊將與灣仔區議會合作，以「星空下的光影」為主題，在灣仔區戶外場地為區內居民提供多場以反應（映）灣仔人、灣仔事為背景的影片，藉此增加區內居民的歸屬感，共建融合社群。

多年來，放映隊一直努力探索，尋求與不同的組織與機構合作推廣中國電影，合作過的團體多不勝數，不僅將影片帶到各區，更積極配合各團體組織的不同類型活動，提供了為數不少的以反應（映）內地貧困地區學童努力求學的影片給苗圃行動等慈善助學團體，包括《一個也不能少》、《背著爸爸上學去》、《我想有個家》、《上學路上》、《燃情歲月》、《道歉》等，為這些慈善助學團體在募捐善款工作上取到不少作用。此外，亦多次為本港婦女團體提供符合主題的影片，為配合九龍婦女聯會主辦的「婦女與民主」研討會而推介的《代課老師》；亦有為配合主講者環保鬥士李樂詩博士而向官塘婦女聯會推介的環保題材電影《愚公移山》等，這些影片都讓與會婦女留下深刻印象，對豐

富活動的內涵取得良好效果。2010年5月放映隊更首次將電影帶到山頂廣場，並配以「香港電影」為主題的圖片展覽，為打造多元化社區文化作出新的嘗試。

放映隊成立至今，創下不少佳績，這當中凝聚著幾代放映員的心血和汗水。為了達至最佳的放映效果，放映隊每次都竭盡所能，克服種種困難，尤其是戶外放映，除了受到天雨的影響，銀幕的掛置、音響效果的處理，每次都受到新的挑戰。試過因風太大，銀幕鼓成半圓形而無法放映，結果要出動大卡車，將銀幕掛在大卡車一側才完成放映任務。每次放映完畢，還要披星戴月將沉重的器材運回公司。這群為無數觀眾帶來美好回憶而默默耕耘的放映員包括：李育輝、李潤、葉榮燊、劉志軍、陳耀漢、李華梅、陳自永、鄭煜、何國雄、周偉祥、萬俊民。

隨著影藝戲院的重開，放映隊再次發揮獨特的功能，啟動豐富的社區網絡，讓各社區團體除了可以外租放映，亦可以包場安坐戲院內欣賞電影。不論戶內戶外，不論是學校還是戲院，放映隊均可因應不同團體的需要，提供不同的服務，可說服務更趨完善。

未來的日子，放映隊將繼續努力，在新的歷史時期發揮新的歷史作用。

—— 銀都資料室

南方放映隊放映電影。

2010

銀都

72家租客　打擂台　月滿軒尼詩
鎗王之王　翡翠明珠　近在咫尺　線人
北魏傳奇之悲情英雄（已完成）
北魏傳奇之風雨飄落都是愛（已完成）
北魏傳奇之百草情恨（已完成）
北魏傳奇之愛歸五胡滄海情上（已完成）
北魏傳奇之愛歸五胡滄海情下（已完成）
北魏傳奇之情緣（已完成）
北魏傳奇之宏圖恨（已完成）

南方

驚天動地（八一）

以下未上映：

完美嫁衣　B+偵探　完美童話
新西楚霸王　一代宗師
新警察時代（30集電視劇）

《北魏傳奇》系列片

2010年銀都製作中，包括了七部《北魏傳奇》系列數字電影（冷杉導演，唐國強、寧靜等主演）。分別是《悲情英雄》、《風雨飄落都是愛》、《百草情恨》、《愛歸五胡滄海情》（上、下）、《情緣》和《宏圖恨》。這七部系列片的特色，是每部都可獨立成篇，又可連成一部完整的歷史史詩，反映了歷經十四帝、一百四十九年的北魏帝國中的驚鴻一瞥，一個帝王的命運，在北魏歷史上曾經統一北方、結束長達百年多中原混戰的拓跋燾最輝煌也是最悲情的歷史。《北魏傳奇》系列片深刻地揭示了改革和民族融和的主題，具有歷史和現實的意義。

—— 銀都資料室

《北魏傳奇》劇照。

《少林寺》獲獎

2010年11月，內地舉辦首屆「中國國際文化旅遊節文化旅遊發展貢獻獎」評選活動。在評選「影響中國旅遊的一部電影」中，銀都1982年出品的《少林寺》榮獲「金獎」。

中國電影展 2010

別具意義 的合作

2010年，銀都製作十四部影片，其中銀都投資及主導的有八部，包括《近在咫尺的愛戀》（張家振、唐在揚黃志明監製，程孝澤導演，彭于晏、明道主演）和《北魏傳奇》系列片七部。

在合作的影片中，值得一說的是和邵氏公司合作的《七十二家租客》和《翡翠明珠》。

在過去六十年，從銀都的前身長鳳新開始，便與邵立建立了緊密的聯系和交往，但從五十年代初至八十年代中，由於人為的政治原因（彼此被劃分為敵對雙方），兩公司之間就算有合作的意圖，也只能秘密地進行，有些合作計劃則在計劃曝光後被迫中斷。因此，這次的「公開」合作，具有特別的意義，也不禁使人們要慨嘆一句「換了人間」。

—— 銀都資料室

2010年，是國際婦女節一百周年。因此，今年中國電影展的主題是「她們的光影世界」，主要展示1981年至2010年間十一位元女導演的作品。

主辦機構：康樂及文化事務署、華南電影工作者聯合會／承辦機構：銀都機構有限公司、南方影業有限公司

展出日期：2010年10月14日至31日／展出地點：香港文化中心、香港科學館、香港電影資料館、香港太空館

展出影片：《杜拉拉升職記》徐靜蕾導演、《我們天上見》蔣雯麗導演、《青春祭》張暖忻導演、《人鬼情》黃蜀芹導演、《血色清晨》李少紅導演、《我們倆》馬儷文導演、《哦，香雪》王好為導演、《公園》尹麗川導演、《遠離戰爭年代》胡枚導演、《箱子》王分導演

—— 銀都資料室

《原野》劇照。

《近在咫尺》（又名《近在咫尺的愛戀》）劇照。

《近在咫尺的愛戀》宣發說明

一部影片製作完成之後，接下來是宣傳發行的環節。一部影片是否賣座，投下的資金能否回收甚至盈利，就要看宣傳發行的功力了。隨著電影市場的變化和新媒體的產生，宣傳發行也進入了一個嶄新的時期。近年來，銀都北京發行公司也採取了一切必須的與時俱進的方式方法，其要點也在於貼近市場。以下，謹摘《近在咫尺的愛戀》宣發計劃中的「有趣」片段作為「案例」：

電影的名字

開機前大家就都覺得不太合適，因此一直以來我們和大家也一樣，都在尋找更合適的名字。前日，我們在東北考察時，在跟一個影院經理談論到這個事情的時候，對方很直接地講：「《近在咫尺》這個名字不好，看你們這個故事還不如叫《我的男友是拳王》」。我們覺得他說的也有一定道理，所以才將《我的男友是拳王》作為一個備選，希望拋磚引玉，調動大家的智慧找到更合適的名字。

我們也與內地多家相熟的媒體和院線、影院人士交流，大家幾乎都認為《近在咫尺》的名字不合適。

針對《近在咫尺》片名事宜，就《近在咫尺》和《我的男友是拳王》兩

2010

個片名諮詢了十一家內地媒體的記者，其中五家網路媒體、三家電視媒體、三家平面媒體。綜合看來，大家認為《近在咫尺》文藝感重，台灣片風格濃，類型不明確，沒有觀影興趣；而《我的男友是拳王》明顯學韓劇模式，感覺相對好一些、更直觀，但缺乏新意。在十一家媒體中無人接受《近在咫尺》，七家媒體認為可以接受《我的男友是拳王》。

現用《近在咫尺的愛戀》更明晰類型，好於《近在咫尺》。

愛情片的市場

近幾年中小製作的愛情片在票房上有作為的影片很少，09年情人節檔期的《愛得起》（梁詠琪、陳柏霖）200多個拷貝的上映規模，票房不到2000萬；周杰倫自導自演且宣傳陣勢強大的《不能說的秘密》票房也只

有3000多萬，3月上映的《親密》（岸西導演，鄭伊健、林嘉欣主演）文藝氣質濃厚，市場成績更不理想，因此類型單一的愛情題材電影市場並不樂觀。除非有大明星的加盟或者愛情類型與其他類型的綜合，如《遊龍戲鳳》有劉德華、舒淇，電影具有濃厚的過年喜慶氣氛，在大年初三上映成績不錯。再如《畫皮》，愛情的內核，魔幻的包裝，票房也不錯。

賣點

根據這部片子目前的狀況，我們做了兩套方案：一種是台灣校園文藝片的做法，一種是結合內地市場情況，將電影包裝成「愛情／青春／喜劇」的做法。

《近在咫尺》是一部地地道道的台灣電影，在進入內地市場的時候，我們需要考慮內地市場和台灣市場的不同：內地市場大，觀眾的欣賞水準參差不

齊，能夠欣賞文藝片的觀眾佔到很少一部分。影院在進行排片的時候，往往不會考慮到這小部分人的喜好，因為沒有辦法保證上座率，絕大部分的文藝片在內地的市場都不樂觀。目前內地只有一家專門放文藝片的影院，是江志強先生開的，他明確表示，開這家影院純屬個人愛好，不指望賺錢。所以，我們在做內地的市場的時候，不想走「文藝、清淡、恬靜」的路線，而是想針對市場，對本片的一些「元素」進行「放大」，把電影包裝成一部「類型化、市場化、色彩明快、具有動感」的電影。

對本片而言，明星不是大賣點，對於這種缺乏明星號召力的電影，內地市場來講主要靠「類型」來判定，基於我們以上分析的賣點，我們建議將該片的類型定位為「愛情／青春／喜劇」。

青春熱血：青春的動感、性感、勵志，男兒的熱血、陽剛、力量，洋溢著些許暴力的青春，充滿春天的、生命的蓬勃氣質；兄弟情義：兩個男生在見面之初也充滿了矛盾、對撞，後來才走到和睦，兩人互幫互助，走向兄弟情深，從而烘托他們的兄弟情義；搞笑喜劇：內地觀眾最喜歡的是喜劇，因此最好在宣傳片、宣傳品上突現喜劇、搞笑的元素；浪漫愛情：電影預計於4月份上映，正值春天，所以希望我們電影的浪漫愛情中充滿著春天的朝氣，年輕人的生命力。

《近在咫尺》劇照。

4月沒有大的節假日檔期。在這個檔期一般沒有國內大製作的影片上畫，成為很多中小製作上映的時間段。從影院經理的角度來看，現在電影消費的旺季和淡季越來越不明顯，影片好，不論在什麼時段，都會有較好的收益，例如《2012》，雖然不是在特別檔期上映但在內地仍然票房大收，表現出內地電影市場的慢慢成長，及電影市場對於電影產品選擇的成熟。

從目前來看，4月份仍然是《近在咫尺》最適合的檔期，也沒有比較大的西片擠壓，存在生存空間，但要看是否能夠把《近在咫尺》適合大陸市場的賣點發揮出來，從去年暑期開始，內地市場的影片供應已經出現「供過於求」的形勢，因此今年4月份檔期競爭也很激烈。

內地宣傳計畫

根據發行規模的不同，我們也做了兩套方案：規模較大的是赴內地四個城市巡迴宣傳並在上映期集中轟炸的方案。另一個是本著節約成本、主打網路的方案，即在3月25日至4月30日階段以推廣素材為主進行密集宣傳。

—— 銀都資料室

《畫皮》。左起：高遠、朱虹、陳娟娟。

歲月「偷」不走香港電影

唐元愷

與香港觀眾一樣，內地影迷對香港電影也有着特殊的感情。"文革"剛結束，大陸影院又開始放港片，它們成為國門初啟時不少國人"往外看"的一個窗口，當然，也可能被"誤讀"。記得有部《巴士奇遇結良緣》，也許當時港人眼裏"一般般啦"，卻轟動了內地。不少觀眾恍然——原來資本主義花花世界裏的女人甚至男人都穿得挺花，公共汽車雙層，可車門同樣會夾乘客的腳。該片導演張鑫炎幾年後拍的《少林寺》，更在內地風靡，影院觀眾人次超5億。貢獻10次以上的青少年絕非個別，幾位"70後"後來"從實招來"七遍為學功夫，三遍以上想見"夢中人"（牧羊美女或帥和尚）。導演賈樟柯當年的很多同學，離家投奔少林寺，雖半路被家長截回，卻傳為縣城"傳奇"。我本人記得，首都體育館都拉起過銀幕，放映改編自梁羽生名著的《雲海玉弓緣》。還有人至今難忘"露天影院"目睹"新片"（實則出品於1966年）《畫皮》的心驚肉跳，更要命的是還得走夜路回家。此外，無數記憶與錄像廳聯在一起，當年多少飢渴、復蘇的身心得到慰藉與"啟蒙"……

—— 《今日中國》，2010年06期

新聯及銀都電影回顧展

2010年，時值銀都機構成立六十周年。香港電影資料館舉辦了「六十年電影光輝 —— 從長鳳新到銀都」之「文藝任務：新聯電影回顧」活動。

活動的開幕酒會於11月18日假銀都屬下的影藝戲院舉行，並以《中秋月》（鳳凰創業作）為首映影片。

香港電影資料館對是次活動有以下說明：

今年是銀都機構成立六十周年，這是以1950年長城改組算起。新聯已經完成歷史任務，但新聯的歷史不應抹滅。它在獨特的地域文化中建立，從事文藝工作和政治使命，奮鬥三十年，製作電影百部，發展出獨特的風格、藝術及人

事。正是因為個性和特色，新聯在香港電影史和左派文化陣營的佈局中都擔負起歷史角色。這次回顧展，我們選映多部新聯名作，以誌紀念。紀念是為了尊重和理解歷史，希望更多影人憶說經驗，更多的電影和文獻可以參考，研究者能夠有所憑依，傾力以赴，使歷史傳承下去。

影展主要介紹新聯製作的十七部具代表性的影片，計有：《敗家仔》、《七十二家房客》、《離婚之喜》、《新婚夫婦》、《改期結婚》、《佳偶天成》、《蘇小小》、《至愛親朋》、《東江之水越山來》、《真假兇手》、《巴士銀妙計除三害》、《家家戶戶》、《馬陵道》、《父慈子孝》、《少小離家老大回》、《秋雨春心》和

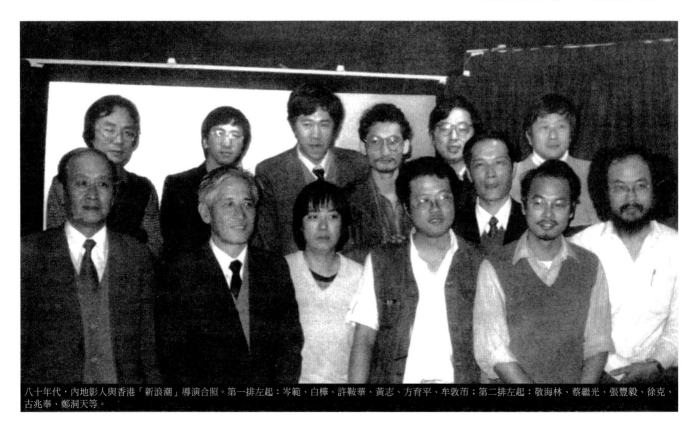

八十年代，內地影人與香港「新浪潮」導演合照。第一排左起：岑範、白樺、許鞍華、黃志、方育平、牟敦芾；第二排左起：敬海林、蔡繼光、張豐毅、徐克、古兆奉、鄭洞天等。

《至愛親朋》。

影展同時展出了四部銀都製作的影片，計有：《童黨》、《靚妹正傳》、《籠民》和《人在紐約》。香港電影資料館說明如下：

銀都於1982 年正式成立，由長城、鳳凰及新聯等公司合併而成，一直致力提攜新晉導演，勇於投資一些較具實驗性的電影。曾參與製作超過七十部電影的邱禮濤，首次執導之作《靚妹正傳》（1987）便是由銀都出品。以風格偏鋒見稱的劉國昌，同樣以銀都出品的《童黨》（1988）展開導演生涯。其他導演如許鞍華、關錦鵬、張之亮及李志毅，都是在銀都的支持下完成代表作的。

香港電影資料館今次選映的四套作品，均是銀都培育年輕優秀人才，支援大膽創新作品的例證。

—— 香港電影資料館網頁

「60年的電影光輝——從長鳳新到銀都」影展海報。

童剛局長
視察銀都

2010 年 3 月 25 日，國家廣電總局電影局局長童剛及其一行，前來銀都視察。在視察期間，童剛局長會見了銀都的管理人員和員工，並作了講話。

童剛局長首先代表代表國家廣電總局趙實局長、張丕民副局長對一直勤懇工作，付出辛勞、堅守在銀都的全體職工表示感謝。他在講話中指出，現在是中國電影發展最好的時機。具有天時、天利和人和。

天時，是政策好，社會發展機遇好。特別是國務院頒佈了電影產業化的指導意見，體現了國家對電影領域的關注。引起了社會的關注，提升了全社會對投資電影的積極性。他認為，一切政策是為了促進電影發展，產業政策符合電影發展的需要。還有，高科技運用，也為電影創造發展條件。他舉例說，以前一部影片八百個拷貝便封頂，現在是一千個，其中一半是數碼。

地利，是市場。他認為現在的內地電影市場，是全世界最具活力和潛力的市場，尚待進一步開發。以2003年為例，電影票房十億。長期無法突破十億，以前更差，往往只有1至2億。可到了2009年，已經突破60億。2010年的第一季度，又比去年有了大幅度上升。所以，連外國電影人都說「為甚麼不去中國?」中國成了全球電影人關注的地方。

人和，是由於電影人看到了前景，信心倍足（雖然其中也有困難）。

童剛勉勵銀都說，銀都具有悠久的歷史和知名度，無形的資產還在，有形的資產也不少。他關心銀都的前途，認為銀都目前的發展思路及綜合管理的措施是對路的，並對銀都發展，提出了許多具體的建議。

—— 銀都資料室

國家電影審查制度

近年來，內地電影在產業化的推動下及廣電總局、國家電影局的領導下，有了極速的發展。2009年，內地的電影總票房達六十多億，2010年，更高達一百億。因此，內地市場成了香港電影乃至海外電影不可輕視、缺失的市場，甚至是最主要的市場。

銀都自2005年至2010年，一共以獨資或合作形式拍攝53部影片，這些影片也大都是以內地市場作為首要市場的。一部影片要進入內地市場，除了商業風險評估外，更重要的是要經過國家電影局的審查，在技術層面及內容層面上獲得通過後才能在內地市場發行放映。技術層面的問題，包括送審的物料規格、語言文字、著作權法及公映要求等，一

般較易解決。內容層面的問題則較難處理，主要是銀都的一些合作夥伴或其主創人員（主要是策劃和編導人員）不大瞭解內地對影片內容的審查要求，使製作流程出現障礙。有鑑於此，機構在與業界合作時，都會根據國家電影審查制度、要求，從影片一開始的立意、故事大綱、對白本直至送審前的樣片，親身和合作方進行深入細緻的探討跟進，以確保影片最終能獲得審查通過。對銀都來說，這除了是一項商業行為外，也是向香港業界闡釋國家電影審查制度特別是對影片內容要求的機會。

—— 銀都資料室

國家廣電總局電影局局長童剛。

萬眾期待
《一代宗師》

《一代宗師》是銀都牽頭投資及主導的鉅製，由王家衛導演，袁和平武術指導，梁朝偉、章子怡、宋慧喬、張震等主演。影片自2010年初開拍以來，即受到世界性的廣泛關注。2010年11月1日，在萬眾期待中，劇組設計的兩款國際版海報首度曝光亮相，媒體對此爭先報導，對影片的期盼溢於言表。以下是幾段摘自「百度百科」網站的「編輯本段」：

影片殊榮

據銀都機構有限公司消息，近日，王家衛籌備八年的功夫鉅製《一代宗師》已亮相世界最大電影交易市場——

《一代宗師》海報（一）。

2010 AFM（美國電影市場交易大會）。同時，將參加明年的戛納電影節（編者按：港譯「康城電影節」）。

本屆"American Film Market"今日於洛杉磯開鑼，梁朝偉與章子怡的《一代宗師》造型隨著首批宣傳海報正式曝光，前者造型吸引不少媒體關注，其氣勢之勁被當地影迷拿來與家喻戶曉的"超人"及"鋼鐵俠"等相提並論，更有人將葉問的英文名字諧音化成"Yeahman"。而據悉《一代宗師》片令不少歐美片商虎視眈眈，欲將海外版權羅致旗下。

從零開始苦練詠春

片方已發佈的兩款海報，對相關劇情並未作出交待。海報上，梁朝偉雨夜大戰群敵的場面色調灰暗，暗藏玄機，給人帶來肅殺之感。片中梁朝偉扮演詠春拳一代宗師葉問，是梁朝偉演藝生涯中首個功夫角色。梁朝偉在武打導演袁和平的嚴格指導下，潛心苦練詠春，對練中手臂曾經骨折。負責貼身指導梁朝偉的教練是詠春拳宗師葉問入室弟子梁紹鴻。梁紹鴻說："當初王導演找我訓練偉仔時，我聲明詠春拳並非一朝一夕可以練就的，要放心思和時間。我給導演兩個選擇，一個是讓偉仔學形體、擺pose，應付現場拍攝的場面；另一個是投入時間從基礎練起，讓偉仔親身感受詠春功夫的真諦，從內而外，練出真功夫。王導演毫不猶豫選擇了第二條路，他要的是一種真功夫，真感覺。"

其實不只梁朝偉，影片中其他主

2010

演，只要涉及功夫，也都在前期進行了大量的訓練，包括章子怡、宋慧喬。

《一代宗師》走國際路線

動作導演袁和平也對梁朝偉的武戲表現自信滿滿："偉仔目前的狀態用'巔峰'二字形容最合適不過。我從來不擔心他的身手，經過多年精心訓練，梁朝偉對詠春拳的掌握早已超出一般練武之人的境界。而且他悟性高，學習快，與甄子丹相比，偉仔的功夫已經擁有自己的風格，論身形，比子丹更瀟灑。梁朝偉版葉問身穿黑色長衫頭戴白色禮帽，臉色冷峻眼光犀利，似乎更加西化一些。最令我意想不到的是，他的腳踢得好有力，很有拍動作片的天分。"

此次王家衛攜手袁和平，兩位大牌導演聯合創作《一代宗師》，選擇在全球最大的電影交易市場亮相，登陸華語片最難攻克的北美市場。影片甫一亮相就成為全場片商和媒體追逐的焦點，顯示出強大的海外吸引力。

梁朝偉獲封中國黑武士

王家衛籌備多年的首部功夫電影《一代宗師》的電影海報，早前率先在美國洛杉磯的American Film Market曝光，飾演葉問的梁朝偉和章子怡的造型首度面世，很有氣勢。偉仔在海報的造型，戴上白色草帽、身穿黑色長袍，在雨夜中盡顯懾人氣勢，而美國傳媒形容為中國版"黑武士"誕生。

王家衛精益求精

《一代宗師》裡面共涉及8位武林宗師，其中，在鐵嶺蒸汽機博物館拍攝的是北方武林宗師的比武鏡頭。據一名劇組工作人員透露，王家衛這部電影仍舊是無劇本拍攝，為了追求畫面的完美，拍攝速度極慢。每天進入片場時，王家衛只帶一張紙，紙上有20多行字，一天下來他頂多拍攝兩行字左右，大部分時間都是在重拍。

王家衛喜歡慢工出細活，他之所以這麼做也是嚴防偷拍的計策之一。據悉，王家衛防偷拍的功夫了得，在離拍攝現場50米左右就圍上了警戒線，30米安排一位工作人員巡視，劇組車輛上寫的是其他片名。此外，他拍戲的時間也不固定，常常喜歡白天休息，凌晨後趕拍，即便是有記者混入現場也未必見到演員真面目，因為劇組為每一位主演都挑選了替身。

王家衛自拍《一代宗師》以來，一直是精益求精、嚴格要求，花大錢搭好的場景，只要有一點不滿，馬上拆了重搭，而拍攝過程中只要一點不滿，則立刻從來……這也符合了王家衛向來心細的習慣。

王家衛式的哥德巴赫猜想

王家衛的首部功夫鉅製《一代宗師》亮相2010年美國電影市場交易大會（AFM），兩款國際版海報曝光一下就讓暗淡的國產電影市場閃現一線靈光。《一代宗師》一出，誰與爭鋒的氣質

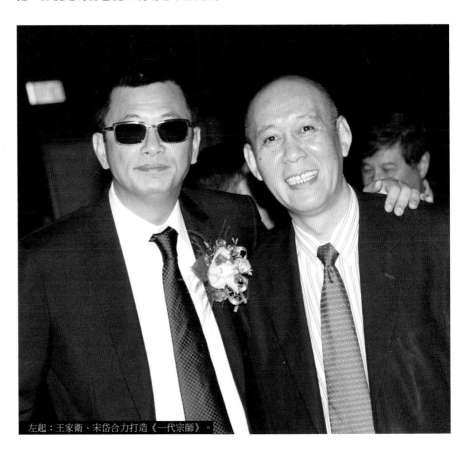

左起：王家衛、宋岱合力打造《一代宗師》。

顯露無疑，王家衛僅憑一張梁朝偉雨夜搏殺海報，就成功找回了大家因氾濫成災的雷同題材喪失的胃口。這同時顯然也是年度最有檔次的一款海報，其他電影海報只能接受第二階梯黯然無光的現實。

圖片中章子怡完全摒棄熊黛林溫婉賢淑的形象，一襲長裙，以打女造型講手問路，背面是熊熊大火，正面是漫天飛雪中，冷艷中蘊藏著蓄勢待發的能量，冷峻中飄灑著雪色的浪漫。《一代宗師》的命題早在1997年就設定，這是王家衛式的哥德巴赫猜想。

—— 百度百科

《一代宗師》
海報內有玄機

魏君子

我曾跟朋友這麼開玩笑，想一睹《一代宗師》真面目，估計得2046了；想管中窺豹，看現在這速度，怎麼也得2012吧？言猶在耳，11月初，就在各路大片正秣兵厲馬預熱賀歲檔之際，《一代宗師》兩款國際版海報橫空出世了。毫無疑問，向來有天籟藝術觸覺的王家衛沒有讓人失望，梁朝偉雨夜搏殺的畫面質感十足，酷到極致，單從海報設計感來看，已令其他國產大片相形失色。

《一代宗師》在類型定位的資訊傳遞方向也別開生面，這兩款國際海報中西結合，梁朝偉長衫白禮帽固然有中國傳統功夫特色，但雨夜黑酷的格調氣氛，讓人感覺是融合科幻片《駭客帝國》和美國黑幫片的元素，打造面向國際的"舊瓶裝新酒"。近幾年華語電影銳意進軍國際市場，多打功夫牌，但若不是當年的爛衫打仔戲，國外觀眾很難對中國功夫片有一個全新的認同。此期間以周星馳的《功夫》在國際最受歡迎，皆因電影本身好看之外，斧頭幫造型和最後大戰也結合了美國黑幫片和《駭客帝國》元素。事實上，最近常見糅雜多種類型元素共冶一爐的國產類型試驗片，譬如高群書的《西風烈》和烏爾善的《刀見笑》，但是否雜交，如何雜交，抑或只是包裝，其中奧妙就看導演喜好和功力了。

作為功夫片偽影迷，開始看《一代宗師》這幾款國際海報其實有點不適應，因為功夫的元素並不明顯，但海報歷來只是包裝，影片表述內容可能另有乾坤，何況據聞王家衛此次只是去國際市場賣片，全片似乎仍未拍完。屈指一算，王家衛籌劃《一代宗師》已超過十年，做了大量準備工作，這裡面不僅包括梁朝偉苦練詠春拳，被劉鎮偉戲言"將來不做演員可以去做詠春教頭"，還有曾請陳勳奇訪遍民間百家武術門派，搜集各種資料，且看章子怡在《一代宗師》中的八卦掌專業起手式。是以，不要以為《一代宗師》主角是葉問，講的就只是嶺南一脈武術界——去年我曾當面問王家衛，您會怎麼拍《一代宗師》？他反問"你有沒有看過《道士下山》？"我驚道"難道你要拍'逝去的武林'？"

《逝去的武林》口述者李仲軒（已故）被譽為"中華武學最後一個高峰期的最後一位見證者"，《逝去的武林》一書整理者徐皓峰又寫成一部號稱"硬派武俠小說"接脈之作的《道士下山》，展開一幅民國武林的另類畫卷，以情節詭異而細節真實獨步當下——相信王家衛都可從中汲取靈感，否則邀請民間藝術宗師趙本山加盟豈非成了笑話？

再看《一代宗師》國際版海報，感興趣的是從右到左的"一代宗師"四個大字，一是橫，正應了倒在街頭的群寇，"師"有豎，象徵挺立街頭唯有宗師？

—— 新浪博客

銀都六十感懷 —— 嘉賓訪談

為慶祝成立六十周年，銀都紀念畫冊編輯委員會特別訪問了一批嘉賓，請他們抒發對銀都六十年的感想，以下是嘉賓們的談話摘錄：

劉漢祺

中央政府駐香港特區聯絡辦公室宣傳文體部副部長

輝煌的締造者

銀都走過的六十年，意義非常深遠，主要體現在三個方面。首先，在保留中華傳統文化方面，銀都作出了很大的貢獻。特別是1997年之前，香港仍處於港英殖民統治時期，銀都及其前身「長鳳新」等幾家公司，本着「導人向上、導人向善、導人愛國」的宗旨，在宣揚和捍衛中國傳統文化、大力發展本土電影方面作出了無可替代的貢獻。第二，在向海外宣傳中國文化方面，銀都的成績也十分驕人，這方面主要表現在通過銀都及其前身的南方公司，向港澳台及海外，推介了大量中國本土的電影。第三，從上世紀七十年代後期到最近的這三十年，銀都機構為中國的改革開放、為內地的經濟發展發揮了重要的作用。特別是在改革開放之初，銀都拍攝的許多很好的進步電影，在內地市場也獲得了很高的評價。在當時整個中國大陸文化還處在比較封閉的時期，能觀賞到這些影片，感覺猶如一股清風撲面而至。

銀都所取得的巨大成績及發揮的重要作用，並非少數人的成就，它應該歸功於銀都機構及其前身長城、鳳凰、新聯、南方等所有的電影人、藝術家，也包括銀都的幾代領導層和現任的董事長兼總經理宋岱。除了銀都，香港的很多電影公司也都拍攝了不少優秀的作品。銀都應該團結香港廣大電影同行，與不同的電影人、電影公司合作，為國家未來的發展作出更多的貢獻，並在整個中華民族復興的過程中，一起把中國文化推向海外及全世界，努力打造國家的文化軟實力，促進國家發展。銀都有很多獨有的優勢，首先是政策優勢和區位優勢，還有「一國兩制」的優勢，以及在連接內地和海外方面的優勢。所以，我們十分看好銀都的未來，希望它再接再厲，發揮自己的獨特優勢，結合自己的實際情況，銀都一定能有一番更大的作為，在下一個六十年裡再創輝煌。

吳克

國家廣電總局電影劇本規
劃策劃中心主任

銀都的三重責任

銀都機構成立以來雖然曾經經歷不少波折，但在幾代電影人的探索和努力下，一直積極進取，取得今天的巨大成就，這是很了不起的事。銀都作為在港投資企業，其地位、作用、特色與其他香港同業不同，有着得天獨厚的資源優勢。面對未來發展，銀都可謂肩負三重責任：第一，再接再厲，繼續為香港市民提供好電影；第二，與香港其他電影公司團結合作，維護、推動香港電影產業的繁榮；第三，進一步發揮橋樑作用，把香港電影界力量與內地電影電視界聯繫、組織起來。

內地與香港享有共同的歷史人文基礎和語言文字，因此在文化交流上沒有障礙；兩地都享有極其豐富的文化資源，而兩地的社會人文差異亦可以多元化的方式呈現出來。內地影片的題材涉及面很廣，不僅有歷史劇、現代劇等等，還廣泛地展現和探討各種社會敏感話題；正是通過電影藝術等各種媒介，使得兩地獲得文化上的交流討論，並且在很多問題上取得共識，彼此加深認識，化解矛盾。文化互通、繁榮也是世界和平發展的基礎和標誌，銀都架設橋樑於兩地間，地位特殊，在促進兩地文化交流溝通方面應擔負起先鋒的作用。銀都應該多拍一些緊貼廣大民眾生活、為廣大民眾關心的題材，而非只是從電影公司經營的角度出發。當然，同時也要找準切入點，才能真正抓住觀眾的心，創作出廣受歡迎的佳作。銀都還應該多舉辦一些促進兩地電影人溝通互動的活動，比如進行關於各種題材和拍攝藝術的深度討論，關於娛樂、婦女的題材等等。

林建岳

香港電影發展副主席、香
港電影商商會主席、寰亞
綜藝娛樂集團主席

銀都，我們支持你

小時候，每逢周日我都會去看銀都院線上映的電影，這些電影給我留下了美好的回憶。當時，銀都在電影製作方面做出了很多創新，為香港電影業貢獻什大，而且帶出了許多香港一流的導演和演員，銀都真是培養了很多香港電影界的英才。

銀都在香港電影業界總是早着先鞭，是與內地合拍片模式的始祖。現在香港的電影潮流也是以合拍片為主，是銀都為這種合拍片提供了最早的合作模式，起到了很大的牽頭作用。

香港的電影史不過一百年的光景，而銀都從長城、南方開始，伴隨着香港電影走過了超過半個世紀。銀都已經有很好的電影攝製與經營成功先例，富有合作拍片和商業片的製作經驗，大家都很尊重。最近銀都投資了王家衛的新片《一代宗師》，在從本地化走向國際化方面，成功地走出更新的一步。銀都的六十年，還為中國和香港電影扮演了獨特的角色，帶領香港電影有了一個很好的發展，作出了輝煌的貢獻。在這裡，我要恭喜銀都。銀都機構，我們永遠支持你。

吳思遠

香港電影工作者總會會長

附錄

電影界的中流砥柱

記得很小的時候在上海，我是「長鳳新」電影的擁躉。那時我已經覺得它們跟一般內地的電影不同，除了有一個好看的故事，在拍攝以及各方面的手法，相對國內的電影，可以說是比較進步的。每當有「長鳳新」的電影在內地放映，就會大排長龍。後來，我在香港從事電影，對銀都的電影始終懷着一分敬意，因為銀都的一班電影人在社會上樹立了一個非常好的典範，是一股清流。給我們的印象永遠是正氣的，是正派的電影，是激勵人向上的電影。

銀都幾十年來，的確是香港電影界的中流砥柱，不論電影市道好或不好，拍出來的作品都令人敬佩。「長鳳新」和銀都對香港電影所作出的貢獻是非常大的。同時，銀都還是香港和內地的真正橋樑，這橋樑作出的貢獻也是非常巨大的。合拍片剛開始，香港電影界對內地是陌生的，是銀都幫助大家走了一條捷徑。在幫助香港電影界和內地溝通方面，以及國慶活動、舉辦中國電影展、研討會乃至CEPA的簽訂等等方面，銀都也在其中發揮了很大作用，這是我要特別感謝銀都的。在這裡，特別恭喜銀都六十周年大壽，希望今後發展得更好，為香港電影作出更大的貢獻。

李國興

美亞娛樂資訊集團董事長
兼總經理

共創下一個黃金時代

早從「長鳳新」開始，香港電影已走向國際，質素亦漸受肯定。銀都對香港電影文化方面的貢獻同樣深遠，甚至是帶領了香港早期的武俠文化。銀都還肩負着一個相當重大的社會責任，就是讓中國電影文化發揚光大。銀都在構建這浩瀚的工程中，可說是一步步印證出香港愛國進步電影的艱苦事業。直到現在，很多電影也被分為「左派」電影，這「定義」不應用作評論電影好壞的度量衡，反而應注重質素及電影所傳遞的訊息。銀都拍攝的愛國電影，均體現出中國人的文化與精神，又或者表現改革開放以後出現的嶄新題材，所以，欣賞電影時，千萬不要受標籤化的影響，而阻礙了這些電影在香港的發展。現在的電影市場均轉移至內地，這對銀都來說，將會是一個很好的發展機遇。我認為，銀都可以效法華納機構，利用本身優勢和完善的政策方針，發展成一間綜合的電影公司，在完備商業性運作的同時，與海外公司合作，向外宣揚中國文化。銀都能走過六十年的光榮歲月，確實絕不容易。香港的電影行業曾經歷過不少高低跌宕，銀都依然屹立不倒，足見其營運的實力和眼光。我們期望銀都能成為一家規劃日益擴大的企業，並希望美亞能與銀都緊密合作，共創香港電影的下一個黃金時代。

洪祖星

香港影業協會理事長

再鑄新輝煌

一間電影公司能經營六十年，在中外電影界都是屈指可數的。在上世紀的五六十年代，「長鳳新」和邵氏、電懋並列為香港三大華語電影機構，「長鳳新」對香港本地電影的發展作出了很大貢獻。六十年來，銀都拍攝的都是好的電影，給人留下很深刻的印象。當前，香港本土電影難以負擔規模龐大的製作，故香港電影人要把目標市場轉向內地。內地的電影市場剛剛起步，發展勢頭很好，國家也越來越重視文化，推出很多好的文化政策，這對電影業而言是一個千載難逢的機會，因此銀都所扮演的角色也日益重要。銀都以拍攝電影為主要發展目標，戰略方向正確。我十分看好銀都的發展前景，因為銀都有人

才，有資源，有財力，還有內地市場和發行網絡作後盾，完全有能力成為香港電影的龍頭。加上銀都與內地有着特殊的關係，熟悉內地的政策和相關部門，這正是香港電影界所欠缺的。我對銀都寄予厚望，希望銀都能大展拳腳，製作更多有規模、有影響力的好電影，重振「長鳳新」，再鑄新輝煌。

馬逢國

全國人大代表、香港藝術發展局主席、前銀都機構董事兼代總經理

銀都的方向

展望將來，要看銀都的掌門人能否牢牢把握銀都原有的使命和定位，加以發揮。今時今日的電影模式已經改變了，但仍然是製作主導。任何一家製片公司都希望拍出叫好叫座的電影，如果只能在兩者中選一個，你到底會選哪個呢？銀都不是以謀利為首要目的的機構，那就應該先去考慮叫好的方向，那個就是挑戰。要先保證一個作品的藝術質量，這能保存公司的聲譽，也才是真正的資產。這也是我對銀都的期望，希望繼續堅持這一方向。

王英偉

全國人大代表、香港國際電影節協會主席

銀都的貢獻

銀都機構包括長城、鳳凰、新聯，在香港整個電影史上功不可沒。尤其在五六十年代香港電影剛剛開始發展的時候，「長鳳新」提供了很多很好的影片。銀都一直為香港電影發展做出貢獻，在整個香港電影發展歷史中，佔有非常重要的位置。在很多問題上，銀都都與業界共同進退，包括打擊盜版、和中國政府電影部門溝通、爭取香港電影進入內地市場等，都出了一份力。祝福銀都歷久常新，與時並進。希望銀都隨着香港電影繼續發展，更加進步。

林覺聲

香港電影資料館館長

銀都的過去與將來

銀都最大的貢獻是製作富有教育意義和社會責任的電影，這是銀都的特點，也是我最欣賞的。在香港的電影發展方面，除了製作大批優質電影，也培養了很多優秀的導演和演員。我了解到，「長鳳新」及銀都拍戲的宗旨是要「導人向上向善」，我覺得這才是拍電影或者電影這個媒體應該做的工作，當然我沒說其他電影不可以。

我從籌備香港電影資料館開始接觸銀都，從銀都學到很多東西。現在的中國電影展搞得非常好，也有賴於銀都的大力協助。記得中國電影展開始着手的時候，我和一班銀都的同事一起去北京和電影局開會，前銀都董事長竇守芳也教了我很多東西。這些經歷是很寶貴的。我對銀都今後，有以下幾個方面的建議：一是拍多些有社會責任、有教育意義、講人倫的優質電影，我覺得香港觀眾會希望看到一些非主流的、有意義的電影，而不單是官能或動作上的刺激；二是把更多的內地電影帶到香港來；三是銀都擁有五百多部影片的巨大寶庫，應該進一步開發利用，這對銀都的發展是很有用的；再就是，銀都在歷史上做得很好的一點，是肯給機會新晉的導演，今後可以繼續考慮這方向。希望銀都繼續努力，日後有很多個六十周年。

陳榮美

香港戲院商會會長、新寶戲院老闆

「長鳳新」「最威」的時期

早於五六十年代，「長鳳新」在香港影壇就已經是「最威」的。邵氏在香港要到六十年代才起步，那時候還是「長鳳新」做得最有聲勢、影響最大。五六十年代的人去看戲，都是看銀都前身的長城和鳳凰所拍的戲。繼續發展吧，「大哥」！香港電影沒有你不行呀，你是香港健康電影的中流砥柱！

張同祖

香港電影導演會永遠榮譽會長

認同「長鳳新」

　　長城、鳳凰、新聯的電影製作很認真，而且主題很好，給我留下深刻的印象。一部好的電影，能帶出正面的訊息，對觀眾起到潛移默化的正面作用。在這方面，我很認同「長鳳新」「導人向上，導人向善」的拍片方針。這使觀眾在享受電影的娛樂功能外，還學到一些東西，就是學到一些道理，去做一個好人，去幫助別人，這是潛移默化的。希望銀都銀色的光芒繼續盛大地綻放。

何威

香港影評人協會會長

銀都印象

　　我從小已經接觸「長鳳新」的電影，印象中都是製作認真，水準甚高，而且以寫實風格為主，別具深度，對社會的影響力可謂舉足輕重。最難忘《金鷹》，它是香港首部寬銀幕電影，曾創下賣座一百萬的輝煌紀錄；還有《少林寺》，樹立了一個新的動作世界，對以後的動作片可謂影響深遠。銀都建立的宗旨是「導人愛國」。在香港社會製作愛國電影並不容易，但卻毋庸置疑，它能使人更深入地認識本國的文化，思考其中的底蘊。銀都擁有輝煌而悠久的歷史，當中優良的傳統，必須堅持。銀都六十載以來，皆堅持「導人向上向善」的宗旨，這個堅定的價值觀，成為銀都電影的基礎，更為銀都醞釀了深厚的文化內涵，值得讚許。我希望銀都繼續堅守這個價值觀，成為一個傳統的同時，更能帶動同行作出改變。六十春秋一甲子，白雲蒼狗，滄海桑田，銀都卻能始終如一，堅守本心，願此傳統得以流傳，望銀都繼往開來，邁步向前。

林小明

寰宇國際控股有限公司主席

業界的「盲公竹」

　　銀都和「長鳳新」是香港電影業的第一代，影響深遠，對香港電影的推動有着非常大的貢獻。合拍片能發展到今時今日的階段，銀都的付出和對業界的影響更是功不可沒。當年香港電影界對內地不熟

悉，全靠銀都成為業界與內地溝通的「盲公竹」，帶領和幫助業界去溝通、接受、適應。寰宇和銀都合作過不少影片，合作過程順暢和協調。我很讚賞銀都「導人向上，導人向善」的製作方針，祝福銀都生意蒸蒸日上，電影越拍越多，越拍越好。

黃百鳴

香港電影製作發行協會會長

合作的橋樑

在沒有CEPA之前，香港電影界對內地市場比較陌生。在十幾年前，我與銀都合作，將製作的電影引進內地，銀都對我的幫助很大。除了作為香港電影人和國內電影人合作的一個橋樑，銀都還有另一個很大的貢獻，就是讓香港觀眾欣賞到內地的電影。六十年來，銀都帶給香港觀眾很多好看的電影。希望銀都在未來的六十年可以更加大展拳腳，將電影帶到一個更高的領域，我相信銀都絕對做得到。預祝銀都的未來發展越來越好，創造另外一個輝煌的六十年。

王海峰

星皓娛樂集團主席

一甲子光輝歲月

銀都走過一甲子的光輝歲月，對香港電影業起了積極的推動作用，貢獻良多。銀都片庫裡的精彩經典影片數不勝數，其中《少林寺》給我留下最深刻的印象，這部影片將中國功夫武術傳揚開去，李連杰也成為我最喜歡的演員。銀都與業界關係一直非常良好，也十分支持業界的活動。希望銀都以後參與更多投資製作，促進本港電影業的發展。

向華強

中國星集團有限公司主席

銀都的橋樑作用

老實說，現在香港電影的市場已經很窄，香港電影的未來還是需要靠國內。銀都作為香港電影和中國電影的橋樑，這角色是非常重要的。我寄望銀都的事業能夠繼續興旺、蒸蒸日上，作為香港和國內電影的橋樑的角色更加突出、更加重要。

黃家禧

邵氏公司製作經理

邵氏與銀都

邵氏和銀都，可謂同為香港電影的中流砥柱，如果沒有邵氏或者缺少銀都，香港的電影事業將不會成為今天這樣。不論是邵氏也好，銀都也好，都在香港的電影歷史上佔着一個很重要的地位。在五六十年代，「長鳳新」拍了很多電影，很多都很賣座而且帶領電影潮流，因此互相之間也常常互相借鑒。有趣的是，在歷史上儘管雙方處於激烈的競爭狀態，但「暗中」的聯繫往來卻又是千絲萬縷的。所以最近，我們又與銀都合作了多部影片。和銀都合作，一個現實的好處是方便進入內地市場。今年，是銀都第一個六十年，我希望銀都再有第二個、第三個六十年。希望今後可以和銀都繼續合作下去。

曾景祥

傳真製作公司董事總經理

銀都的重任

當初，我們籌劃為本地電影業引入杜比數碼以及環迴立體聲時，遇到一個重大的困難。困難在於需要有一個大的場地。那時，我們沒法子預計這項生意能否賺錢，所以要找這樣一個地方的確很困難。後來，與當時銀都機構的陸元亮廠長交流這件事，他就慷慨地給我們提供了地方。在獲得銀都機構的幫助及經過五年艱苦工作後，杜比數碼以及環迴立體聲終成為本地電影業的一個標準。

「長鳳新」製作了不少電影，為這一代的本地電影人提供了一個很好的開始。沒有當年製作的那麼多電影作品，今天的我們便不會懂

得製作。對我這個從事電影後期製作的人來說,「長鳳新」的電影對我也有不少影響,它教會了我在工作上該做及不該做的事情。「長鳳新」以往製作的電影仍然有些優勝的地方,是值得新一代的電影製作人學習的。銀都在製作電影的同時,也經營院線,希望它在現今艱難的經營環境裡,繼續肩負重任,特別是將中國電影引入本地影院,這不是其他機構能做到的。希望銀都機構長命千歲。

蔣麗英

傳真製作總經理

寄望銀都

我希望銀都繼續支持本地電影業,不光是對業內的老行尊,還能為新導演與新公司提供更多機會。銀都擁有那麼深厚的歷史與基礎,對新力量來說是一個很好的機遇。同時,希望銀都生意蒸蒸日上,而我們能繼續獲得它的支持。

傅奇 / 石慧

前銀都機構總經理、前長城編導演 / 前華南電影工作者聯合會理事長、前長城演員

銀都六十周年誌慶

憶昔日一起求長感慨萬千
看明天共同努力希望人間

陳子良

UA娛藝院線總經理

寄語銀都未來

銀都是一個老商標,擁有深厚的歷史淵源和價值的同時,亦代表它已經老去,因此必須在新的時代裡既保存固有的價值觀,又要有新的生命力,才可以繼續開拓新的局面。這是一個不容易的課題,但我認為,人要有理想,公司亦一樣要有理想。希望銀都在新形勢下,朝着努力招攬人才、勵精圖治的新方向發展。

劉偉強

導演

溝通橋樑

　　我對銀都的清水灣片廠很有感情，因為在那裡拍過很多電影和做過很多後期工作。我也跟銀都合作過《頭文字D》。我十分認同銀都「導人向上，導人向善」的拍攝方針，覺得這是每個電影人都應該有的責任。還有一點，銀都是幫助香港電影界跟中國電影界溝通的重要橋樑，業界在拍合拍片時有很多不太懂的事情或遇到難題，都是透過銀都跟內地溝通的。我希望銀都在將來與業界有更多的溝通，繼續為香港電影和中國電影做一個很好的溝通橋樑。

許鞍華

導演

附錄

溫馨的記憶

我為銀都導演了《書劍恩仇錄》和《香香公主》。和銀都的這段緣分，在記憶中仍然十分溫馨，可能因為銀都有別於其他商業性的電影公司，當年和銀都的工作人員合作，感覺分外親切，和老闆見面時也會舒服很多，不會像其他商業機構那樣。這是銀都予人感覺不一樣之處。據我所知，大概是我拍《書劍恩仇錄》的那段時間，銀都已經開始支持很多獨立製片的電影，如關錦鵬的《人在紐約》、劉國昌的《童黨》等，並拍了很多反映當時社會現狀的寫實片或在當時比較前衛的、藝術性的電影。目前，香港與內地的合作日臻紅火，而銀都又具有在內地拍電影的豐富經驗，在「長鳳新」時代，已經在內蒙古拍攝了《金鷹》，隨後又拍了《雲海玉弓緣》、《白髮魔女傳》等很多大製作的經典武俠電影，這些電影隨後更打入了國際市場。銀都是一間歷史悠久的公司，走過了六十年的歲月，也只有實力雄厚的公司，才可以經營如此之久。希望銀都能保持過往好的傳統，如拍電影時的那種熱情、刻苦耐勞、彼此互助的精神。希望在未來的日子，能與銀都有更多的合作，願銀都大展鴻圖！

張之亮

導演

銀都的空間

　　1986年，我經人介紹進入了銀都，拍了《飛越黃昏》、《籠民》等多部影片。銀都給了我非常大的創作空間，甚至有一種創業感。他們直接為我組織了一家公司，完全任自己發揮，而且都得到公司的全力支持。這實在給了我很好的訓練，造就了我日後得以成為一名獨立的製片人。再看回我自己所拍過的戲，始終覺得在銀都拍的戲是我最好的，也都是最受關注的。因為我沒有市場壓力，又有一個很大的動力在背後推動着我「張之亮你去做吧，總之要拍好戲！」這就給了我很大的鼓勵與支援，我現在回想，至今我所合作過的公司，沒有一家像銀都一樣給我那麼大的自由。是銀都培養了我，所以我對它很有感情。

　　我相信銀都每一年每一屆都會有些好的領導，帶領一班好員工去拼博，他們總會有很好的計劃。我希望銀都繼續保持自己的個性，繼續拍溫情的電影，因為除了銀都，沒有其他公司可以做，也沒什麼條件去做。走市場路線是必然的事，大家都要跟着這個潮流走，但是怎樣領導這個潮流也很重要。我相信銀都做得到，也相信銀都不會放棄。希望它更多更多地回到基礎來，返回本色的創作，去表達人性，去做一些讓觀眾看得舒服、有感覺、有共鳴的好戲。我對銀都充滿信心。

羅啟銳

導演

期望與銀都合作

　　銀都拍攝電影一向都很有誠意，製作十分認真，在香港電影界具有十分重要的社會地位。香港主流電影大都注重娛樂性和商業性，銀都拍攝的電影宛如一股新鮮的空氣，寓娛樂於教育，十分難能可貴。銀都拍攝的很多電影，如《父子情》、《半邊人》等，對我的導演生涯都產生過很大的影響。今年是銀都的六十周年大壽，真心希望日後有機會與銀都合作。

王晶

導演

影壇「少林寺」

　　我對銀都的印象，最早當然是來自「長鳳新」。它的電影給我很多驚喜、很大震撼。香港電影業一向比較功利，銀都則一直取較持平的態度，不會太急功近利的同時，不刻意曲高和寡，寧願出品較少，卻要求出品能保持一定的質素。無可否認，「長鳳新」又或是銀都，是香港電影工作者的搖籃，同時也是香港電影界的「少林寺」，培養出很多香港電影業的人才，而他們當中每一個，都有獨特的氣質，同時貫徹着一種嚴謹的精神。我與銀都幾任領導人都合作過，當中，宋岱先生為幫助我們的影片在國內上映做了很多功夫，同時協助我們初步認識了內地電影業的狀況，這些對我在內地的發展起了很大的作用。近幾年，通過銀都這個窗口，合拍電影的風格趨向更多元化，既可以維持港產作品既有的風格，同時符合國家要求，銀都在當中的協調功不可沒。我認為，銀都作為一個香港與內地電影業聯繫的橋樑角色，是獨一無二的，現時銀都已將這項角色處理得非常出色。銀都作為電影界少林寺的角色，應該延續下去，培養更多新的藝術人才，為香港甚至中國電影業起指導作用。作為一個從小看銀都作品長大的人，我渴望銀都能進一步發光發熱，進一步在中國電影界扶持後進，更發異彩。

趙良駿

導演

對銀都的「點、線、片」認識

　　我在少年時期已經和銀都結下不解之緣，經常到家裡附近的新光戲院觀看「長鳳新」的電影。這些愛國電影對我的影響，大致可分為點狀式、線狀式和片狀式三個階段。開始的時候，總會被好看的面孔這個點狀所吸引。「長鳳新」演員的面孔，總是帶着與別不同的特殊氣質，如鮑方擁有雕塑式的面孔、夏夢結合了現代與古典美、傅奇則帶有書卷味道等。至於線狀式影響，則始於發現每部電影與別的影片不同的東西。後來的片狀式影響，來自「長鳳新」引進的很多內地電影，如《黃土地》、《紅高粱》等等，使我擴寬眼界，不再局限於只看西片、港產片，還看了這塊紅色土壤上製作的電影。「長鳳新」及銀都的電影，也曾起到挽救本地低迷的電影市場的作用。當香港電影業處於谷底時，所有成功的

電影都是與中國合資的。如果當日沒有銀都、南方這些公司起頭，結合本地和內地兩股電影力量，製作合拍電影，便沒有機會開創現時這個局面。雖然香港和內地表面上都是中國人，但大部分香港人的觀念比較西化，怎樣將不同文化背景的人連在一起，變成一個大環境，銀都起了一個重要的示範作用，例如它將內地的李連杰簽為旗下的藝人等。銀都一直緊貼着中國時代脈搏而成長，隨着中國越變越新，我深信銀都也會越變越年輕。雖然一般人會認為在香港電影史上只有邵氏、電懋兩個源頭，但我經常會補充說，起碼有三個，「長鳳新」就是第三個源頭。如果沒有這三個源頭，香港的電影業就沒有後來的立體、百花齊放。

麥兆輝

導演

強大的後援力量

香港電影從上世紀九十年代中開始走下坡路，我們其實需要一個大點的市場才可以維繫到我們的電影工業。在這樣的情況下，適逢其時，銀都正好做了一個很好的橋樑，它幫了我們架接和內地的合作，幫我們發展了大陸的市場，幫我們做了很多工作，包括對我們的題材提出意見，介紹大陸的市場狀況、政策及手續要求等，使香港電影業界少走了許多彎路。銀都機構在香港是電影業界的強大後援力量，我希望今後與銀都有更多合作的機會，同時希望銀都的業務繼續蒸蒸日上，業務發展更加多元化，不斷走向更強。

張志成

導演

感恩銀都

我與銀都結緣，始於1982年時任銀都製片部經理的陳靜波先生聘請我擔任他的助理。我不是唸電影出身，是他教曉我很多電影的知識，並讓我去協助方育平導演工作，從而使我真正走上電影這條路，並圓了導演夢。所以，我對銀都充滿感恩之情。我希望銀都能回復當年的活力，多拍攝一些好電影，無論是為香港電影也好，中國電影也好，繼續貢獻。

鮑德熹

攝影師、導演

「長鳳新」的年代

　　「長鳳新」時代的人員是真正的愛國電影工作者，這一點我一定要說。幼年時，經常見到父親（編者按：鮑方）和一些「長鳳新」的前輩導演如陳靜波、陳召、許先等聚在一起研究劇本，這些前輩導演沒有半點私心，他們不會只顧拍好自己的電影，任何一位導演開戲，他們都會盡心盡力去協助，互相幫忙，讓這個兄弟班子中每一個人的作品都盡善盡美。直到現在，很多香港人對「長鳳新」的愛國電影工作者還有很多誤解，以為他們就是搞革命的一群人，卻沒有認識到他們才是最努力傳播中華文化的一群人，是最默默耕耘的一群人。他們雖然工資很少，但卻不會計較很多，大家最計較的是自己能為文藝事業貢獻什麼，而不是能不能出風頭、能不能賺到錢，這種精神對我影響很大。父親一生清貧，他留給子女的，只是他對藝術的真摯熱情、對國家發自肺腑的熱愛，這些閃閃發光的人格光輝，都凝結在他波瀾壯闊卻質樸無華的藝術人生之中。父母和同時代的左派電影人，把最美好的青春和生命都奉獻給了香港的愛國電影事業，從父母身上我認識了「長鳳新」。時至今日，我們從事的文藝、藝術事業都是父母言傳身教的影響，這些都是值得我們自豪的回憶。希望銀都新一代的領導人，有更好的眼光和領導才華，將這間歷史悠久的公司發揚光大。

夏夢

華南電影工作者聯合會會長、前長城演員

期望銀都

　　香港是一個商業社會，當其他公司都在爭着拍賣座的商業電影時，銀都能繼續堅持當年左派電影人愛國進步的精神，十分難能可貴。希望銀都未來能為全香港及全球華人多拍一些好的電影，多拍一些對青少年有教育意義的電影。

朱虹

雲南政協委員、前鳳凰演員

寄語銀都

　　我認為，新一代的愛國電影人有責任把「長鳳新」和銀都拍的不同時代背景的電影以及左派電影脈絡進行細緻的回顧、認真的梳理和挖掘。「長鳳新」和銀都的作品充滿了藝術的質感，有它的社會教育意義、歷史意義，還包含了國家的使命，這是其他電影公司很難做到的。電影作為香港社會文化的一個影像，是一個很宏大也很深刻的命題，首先，它絕不是局限於是否賺錢或者賺多少錢所能衡量的。同時，也要注意到現在銀都的表現方式還不夠商業化、娛樂化，如果這兩方面可以得到加強，銀都會如虎添翼。我們要承認在這兩方面存在的欠缺，但不要緊，只有通過檢討自己的不足，才可以有更大的發展。同時，銀都的事業將永遠與國家的命脈緊緊聯繫在一起，這一點是永遠不會變的。

韓力

前新華社香港分社宣傳文體部部長、銀都機構董事長

回顧「長鳳新」

　　「長鳳新」在香港從新中國建國初期開始，在周總理、夏衍、廖公（廖承志）等老領導的關懷下逐漸發展起來，對香港的愛國電影事業貢獻巨大，發掘了一大批香港的電影界人士，培養了一大批優秀的藝術創作人才和管理人才，同時拍了一些優秀的片子，對於擴大祖國的影響、在海外宣傳祖國、讓海外觀眾了解祖國方面做出了貢獻。更有深刻意義的一點是堅持了正義，尤其是在「文革」的動亂中，對很多人的摧殘時，三公司還是堅守正義。這些都是我們不能忘記的過去，今天的成績和他們當年這些人的努力密不可分。

　　現在的條件也比當初好得多，銀都一定會有更好的發展。香港實行「一國兩制」，銀都要考慮這個總方針，要視香港的具體情況，拍一些適合香港市場的電影。最後祝福銀都，祝福這些老前輩們，祝福他們健康長壽，也祝福現在還在工作崗位上的，要解放思想，有所創新，大步的前進，要做出一些有意義的事情。

李寧

前銀都機構董事長

歷史的產物

「長鳳新」是歷史的產物，既有中國大陸的特點，也有香港特點和歷史特徵，因為從四十年代到五十年代，中共對國內和香港的電影工作做得特別好。有了這麼多人才所以出了很多好片子。那時候很多片子都是引領潮流的。可惜之後因為政治環境等問題，以致落後於其他公司。

應該說香港也好，銀都也好，都要適應目前的歷史發展的客觀性，認識到自己的背景，尋找自己的特色，這樣才有存在的價值。爭取拍出一些比較好的東西，要拿片子說話，拿別的東西說話都不行。片子既要有思想性，又要藝術性，還要有觀賞性，要將這幾個標準結合起來，同時要努力抓住香港的一些真正優秀的人才，共同製作一些比較好的片子出來，以更多的優秀作品引領香港影視界的新潮流。這個說起來比較太大了點，但是我覺得銀都應該起這個作用。希望銀都以更多的優秀作品，引領香港影視業的新潮流。

李慧生

前銀都董事總經理、南方公司董事長

值得尊敬的電影人

五十年代剛解放時，「長鳳新」電影人以前所未有的熱情與精力投入電影拍攝。他們拍戲的時候往往拿自己家裡的東西來作為戲服和道具，那樣地艱苦奮鬥，而且堅持「導人向上，向善」的方針，拍出了一些很好的作品。回頭看那一段歷史，正是因為有這麼一批勇於獻身的前輩默默奉獻，以極低的片酬拍戲，堅持不懈，才能拍攝出優秀的電影作品。這一點，特別值得人們尊敬。一直希望銀都能夠成為領軍的公司，希望公司能既大膽又謹慎。應該是大膽佔第一位的，但做法上要謹慎。我希望銀都能夠發展，但不是很急躁的達到這個目的。要達到這個目標需要一個時間，但一旦組織的底子初步形成了，後面的發展過程一定很快。

王承廉

前銀都機構董事總經理

對銀都輝煌的總結與展望

銀都在香港電影史上、在中國電影史上都有毋庸置疑的地位。銀都，要很好地總結過去，思考輝煌是怎麼輝煌的，同時來檢查自身。我曾翻看了三百多部銀都的電影，仔細研究過「長鳳新」輝煌的那一段，得出一個結論，就是人才對於公司發展至關重要。希望銀都今後要真正按市場規律進行生產經營，網羅人才，從全世界的範圍內來網羅人才，把機構做大做強，爭取上市。銀都最重要的任務是為中國的電影事業繼續做更大的貢獻，要有一種氣魄：以前做了很大的貢獻，現在要做出更大的貢獻。

崔頌明

前中央政府駐香港特區聯絡辦公室宣傳文體部副部長、銀都機構董事長

歷史的傳奇

「長鳳新」有着非常輝煌的歷史，而正是有了這樣的公司，才造就香港電影歷史的傳奇。「長鳳新」曾經引導過潮流，而且拍的都是導人向上的影片，這一點一直延續至今。這個主題是永恆的，也是「長鳳新」永遠的方向。當然，今天講「長鳳新」的電影、香港的電影，必須站在整個電影市場的角度來講，才能更全面，更有意義，只講自己是不行的，我們辦文化不能沒有這種廣闊的胸懷。而香港電影的整個成就，也應該放在世界的角度來說。

1997年香港主權回歸祖國，但要使文化、人心認同，是一條很長遠的路，需要靠像「長鳳新」這樣的機構實實在在地做一些事情。銀都在「影聯會」配合下，一直與香港電影界密切聯絡，推動香港電影界與內地交往，對團結香港電影界起了中流砥柱的作用。銀都下一步的發展，一定要按照「一國兩制」的實際情況來辦事，不可以用內地或者北京辦法來處理香港的事，用人更要謹慎，要努力積極培養本地的電影。未來國內市場很大，對香港來說既是機遇又是挑戰，銀都更要在這樣的環境中，抓住大好機遇，將六十年的老牌子不斷創新發揮，在新時代更加散發魅力與光彩。

竇守芳

前國家電影局副局長、銀
都董事長

十分感動

　　從建國前那批進步的愛國電影人士南下香港，艱苦創業到今天銀都六十年，這其中很多人做出了令人感動的、銘記歷史的貢獻。這是公司全體同仁、老老少少共同奮鬥的結果。其中一個代表性的人物就是朱石麟，他曾獲邵逸夫重金聘請，但是朱石麟出於愛國情懷，婉拒了對方的盛情邀請。公司中這種愛國的情懷、無私的精神讓我十分感動。我認為對這些做出貢獻的老人應該照顧，他們要是在外面公司都會有優厚的物質待遇，但由於身在愛國的左派電影機構，無論導演、明星、工作人員等，他們的個人待遇都確實受到了一定的影響。我希望銀都能夠穩紮穩打，發揚光大。公司這幾年拍的影片都不錯，尤其是黃秋生主演的《老港正傳》，由於拍的是特殊的時期、特殊的群體、特殊的行業，這些要和「一國兩制」、愛國、左派等主題都聯繫起來，就決定了劇本創作的難度相當之大，是一部不錯的影片。由於現在形勢的好轉，經濟比以前強，這就為公司再圖發展提供了條件，希望公司能不斷開拓，發揚光大，在未來獲得更大的進步。以下，謹以「七律」表達我對銀都六十周年的感想：

長鳳新南清水灣，海內赤子孤島懸，愛國左派風骨勁，薪火相傳旗幟鮮；香江幾掀中華熱，世界數演華夏篇，星漢燦爛彪青史，回顧嚮往憶當年。

馬石駿

前銀都機構副董事長、南
方公司董事長

寄語銀都

　　改革開放三十二年來，中國發生了巨大的變革。中國的改革開放之路是共通的，中影公司如今也「改革開放」了，比如吳宇森、周星馳成為中影導演，情況大大不同了。《建國大業》有多少演員參加？這就是改革開放的包容性。我殷切希望銀都能與時俱進，改革創新，團結拼搏，再創輝煌。

楊英

前銀都董事副總經理

尊重歷史的體現

在銀都成立六十年的今天，我覺得首先要感謝銀都領導對這次活動的安排，這說明他們尊重歷史，對長城、鳳凰、新聯、南方這些公司有深深的情感。六十年來，銀都為香港電影和中國電影作出的貢獻，是歷史性、時代性的。歷史已經給他們記下了濃濃的、重重的一筆。具有六十年歷史的銀都，走過了非常輝煌的路。今後應該進一步立足於大陸市場，這是銀都能更好發揮作用的大平台。我也不斷地聽到香港來的朋友講銀都下一步的發展規劃，這是非常讓大家佩服的。我相信，在全體同仁的共同努力下、在銀都機構領導班子的領導下、在香港和國內主管部門的指導下，銀都機構肯定會越來越好。衷心祝願銀都機構在繼承長城、鳳凰、新聯、南方的優良傳統基礎上，繼續拼搏，發揮旗艦作用，推動香港電影事業的發展，為我們祖國的電影事業繼續譜寫新的篇章。

黃憶

前銀都機構董事、新聯公司副總經理、中原公司經理

對銀都的期望

今天的銀都，也不遺餘力地推動港產片發展。銀都要發展，一定要培育人才。做藝術，必須付出真心。現代的人向錢看，做出來的東西已不是藝術。套用「粵語片應該在港紮根」這句話，希望，銀都也能在香港紮根。

翁午

前鳳凰演員

向前輩們致敬

我五十年代中進長城任放映員，後來得到公司培養，成了攝影師。1958年與沈民輝、陳邦、李華等人落戶廣州，去支援珠影，後來又回來當演員。再後來又轉往清水灣屬下的現代器材公司任職，接觸的人特別多。其中，有很多讓我十分敬重、欽佩的前輩，如袁先生（袁仰安），陸老（陸元亮），沈伯伯（沈天蔭），還有鮑方叔、唐龍、吳景平、羅君雄、洪正卿、黃錫林各位老師，他們每個人身上都各有獨特之處，他們的藝術修養和他們的為人，使我一生獲益良多。

另一位非提不可的，是令所有「長鳳新」和左派人士尊敬的偉大藝術家朱石麟先生，他人殘志不殘，不但是進步電影的先驅，也是香港左派電影界的靈魂。我要真誠地向他們致敬。還有就是那些幕後英雄，如黃韻文老師（化妝師）、三叔（孫錫三，場務），四叔（孫勳，製片），劉觀清（道具），棠哥（冼錦棠，總務、製片）等等，他們真誠而孜孜不倦的工作態度、自覺和執着的精神，令人感動。我們台前幕後的英雄真是可愛，這些都讓我們一次又一次的回憶，想到他們的事跡就令人熱淚盈眶。對於「長鳳新」，我最大的感受只有一個字，就是「愛」。是前輩們和同事們的關愛，讓我們感到這裡是個大家庭，回憶起來很溫馨。多謝當年所有在左派的電影工作者，他們有理想，有志向，在熱愛祖國，熱愛進步健康電影事業的大前提下走到一起。雖然，社會上不是每個人都認同「長鳳新」的歷史，但對我們自己來說，是值得肯定的，是問心無愧的。

附錄

梁珊

前鳳凰公司演員

「長鳳新」的傳統

經過了十幾年在鳳凰的生活，我覺得我們的個人素質，不是現在任何一個影視公司所能培養出來的。我們當時只是十幾歲的女生，不為名，不愛虛榮，只為了藝術，為了工作，只想把工作做好。有了比較，才懂得鑑別，「長鳳新」培養出來的藝人較樸素，較真誠。不會好高騖遠、見異思遷，而是眾志成城，這就「長鳳新」最珍貴的傳統。

希望今天的銀都能夠繼承「長鳳新」的優良傳統，重整旗鼓，領軍香港影視藝術界，宣傳和推動中華民族的文化藝術在香港發展。銀都在業務上是能幹的，在社會上是優秀的，言行也是很健康的，這是我們銀都及「長鳳新」的傳統素質。希望銀都能把這個傳統傳給下一代，我也希望能夠參加到這項事業中去。

勞若冰

前鳳凰公司演員

在鳳凰的日子

在鳳凰時，公司上下彼此尊重，彼此團結、關愛。那時，朱石麟導演在百忙中，還常常給我們上電影文化課，關懷下一代的成長，至今我仍銘感不已。那時，公司裡的人際關係十分「close」，這是現今社會少有的。我想，這樣的情感，有在那樣的時代那樣的公司，才可以培養出來。這是那年代「長鳳新」的光輝，也是我視為最可寶貴，令我刻骨銘心地懷念的。祝福銀都永遠年青，永遠有創意，做到「銀都出品，必屬佳品」。

梁治強

前長城編導

最讓我感動的人

電影是由很多人一起工作產生的。「長鳳新」有很多優秀的幕前人才，但在幕後，更有着許多藉藉無聞的無名英雄，他們的才華、奉獻精神，很值得我們懷念、表彰。我在長城及銀都二十多年，印象最深、最讓我感動的是劉觀清。他在公司擔任過交通主任，更長時間擔任的是道具主任，是業界中有名的道具「祖師爺」。拍戲的時候，每逢遇到「疑難雜症」大多由他負責解決，現場的所有「厭惡性」工作，也大多由他處理。他工作賣力，從不發脾氣。更難得的是，他自己吃飯很簡單，但每天拍完外景回駐地，他還會主動煮飯給身邊的同事吃，幾十年如一日地奉獻和服務大家。

周聰

華南電影工作者聯合會副理事長、前新聯演員

新聯的作風

我跟新聯的黃憶合作過多部影片，我對他很是難忘。黃憶的工作態度十分好，言行一致，大家做什麼，他就一起做。無論他受了什麼委屈，都不哼一聲，依舊努力工作，十分可敬。新聯成功的原因，是每個工作人員都以熾烈的心拍電影，拍出來的電影可以說都是有血有淚的。我現在做每件事，都要做到最好。這正是我們這一輩人的作風。

陳文

新聯創始人、著名導演

「長鳳新」的貢獻

長城、新聯、鳳凰以拍攝寫實電影為主。三家公司當時響應內地的號召，拍攝「導人向上，導人向善」的電影，讓觀眾看後了解到應該如何做一個好人。這其實是當時「電影清潔運動」的延續，該運動宣揚守望相助，互相扶持的積極、正面訊息，當時的著名對白「人人為我，我為人人」，現在更有人說是香港精神之一。「長鳳新」的貢獻和影響，從這點看是很有價值的，起碼是對香港電影多元生態的貢獻。

吳佛祥

前鳳凰宣傳發行經理、總經理室成員

銀都的機遇

縱觀現今電影市場形勢，對銀都來說，是很好的機遇。銀都有國家的關愛，又擁有國內的龐大市場，加上身處香港，更可因地制宜、靈活創作、飛架南北、貫通華洋。我認為，人的因素第一，銀都要發展，首先要有自己的創作隊伍以及藝術隊伍。我希望銀都在這個歷史發展的新時期，繼續發揚「長鳳新」團結拼搏的精神，為愛國電影事業、香港電影事業以及銀都本身再創輝煌。

白茵

華南電影工作者聯合會副理事長、前新聯演員

我的婚姻與新聯

我和黃文偉的姻緣也是由新聯牽線的。源於公司有一次安排我去參加足球義賣活動，就這樣認識了踢足球的黃文偉。那時，黃文偉常常代表台灣隊出外比賽，酬金不俗，到日本踢一場比賽，就有一萬元（那時一層樓的價錢大約兩萬元），但為了跟我結婚，黃文偉便毅然放棄代表台灣比賽的機會，對我們來說，這是一種犧牲，但卻是值得的。很感謝新聯栽培了我，祝福銀都更上一層樓。銀都曾經是愛國明星的搖籃，希望銀都重新挑起培育扶掖新秀的重擔，多拍愛國電影，為愛國電影事業作出更大的貢獻。

劉德生

前銀都機構董事、南方公司董事總經理

南方回憶

　　九十年代，我在整理南方的合同檔案時，發現銀都的內地永久版權都賣給了中國電影發行放映輸出輸入公司（簡稱中影公司），遂在1996年向中影公司要求終止合同。當時的中影總經理童剛十分支持我們，還親自來到香港簽訂新合同，把永久版權退回給銀都。隨後，我和謝柏強去北京，把五十多部銀都電影的電視版權售予電影頻道。要將「長鳳新」的作品修復整理再賣給電影頻道，是艱鉅的工作，現任銀都機構副總兼南方公司董事長的任月接手後，這項工作完成得很好，為銀都增加了不少收入。南方一共發行了超過六百部中國電影，為國家帶來了不少經濟收益，也使香港同胞有機會透過國產電影認識中國，特別是早年我們常在影片放映前，加映《今日中國》短片，使人們透過它了解內地的變化。電影的發行成功並非一人之力可以做到，需要大家齊心協力來完成。很多默默無聞的「長鳳新」和南方員工，把一生都奉獻給公司，很值得敬佩。六十年來銀都取得的成就有着他們的功勞。今年是銀都六十歲，我祝願銀都進一步融入主流，再創輝煌。

馮凌霄

前長城公司、銀都機構宣傳部經理

對未來的思考

　　世界變了很多，國家也變了很多。電影應該起什麼作用？是純粹教育傳承，還是考慮商品作用？這需要好好思考。面對今天日新月異的電影行業，我認為在現今很多有利的條件下，要讓我們的電影有更好的發展，不僅僅是要有更多的觀眾、更多的收入，更要考慮國家的命運、國家的根源、如何推動社會和發展，要提高影片的內涵與藝術情操。

李嬙

華南電影工作者聯合會副
理事長、前長城演員

永遠的懷念

　　我在長城及銀都三十三年，在我眼中，長城絕對不是公司，而是一個家。這種感情是沒有隔斷的。我熱愛戲劇、熱愛電影、熱愛這公司，我覺得滿足。真的，講心裡話，人家說睡醒了都會笑出來，就是這種感覺。就像現在，我住在銀都宿舍裡，有什麼事情我們這些老朋友還會聚在一起，每談到「長鳳新」，談到以前合作過的戲，不管是哪部戲，話匣子一開了，就會談得非常愉快。「長鳳新」在我的記憶裡，就是懷念、不捨得，我想我這一輩子都會想着「長鳳新」。

朱楓

前鳳凰、銀都編導

理想的年代

　　在鳳凰的年代，大家的生活都很艱苦。像我爸爸（編者按：朱石麟）人工一千零八十元，就要養家活口。那時，全公司的員工常常是「無償勞動」、「義務勞動」，但大家生活、工作得很愉快。不求名不求利，全身心用在工作上，幾十個人一年就拍了七八部電影。為什麼可以這樣呢？因為我們有共同的理想。這麼多人心中只有一個目標，並願意默默耕耘，獻出每一個人的心力。這是一個能讓人奮發、能讓人捨己忘我的理想時代。在這樣的歲月裡生活過、在這樣一種狀態下工作過的人，會深感其中的甜美和幸福的。

黃域

前長城、銀都導演

回憶長城時光

　　我1951年進長城。還記得初時當導演，導演費是六千元一部戲，如果一年拍兩部，那就是一個月一千塊。後來經濟不好，做了一部戲後，第二部要打八折，成了八百塊一個月。幾年後，又恢復到一千塊。那時是賣片花的，有時趕時間，就找人先拍幾張劇照，連同劇本拿去賣給星加坡邵氏的人。我大大小小導演了三十幾部影片，回顧前程，內心十分感慨。剛開始回內地拍戲（編者按：五十年代中）那幾年，我拍得較多。那時國內對香港的電影很重視，尤其是周總理。初

時，我對拍攝電影只是作為職業任務，是在後期慢慢的學習中，才逐漸成為一個電影工作者，從而產生了對電影的熱愛之情，尤其在海外較為艱苦的生活中，體會到作為一個導演，想法一定要對人民、對社會有利益，而不能單純為了錢。

吳佩蓉

前長城、銀都導演

美好的時光

　　我1952年進長城，做過場記、化妝、服裝、副導演，後來當上導演。我從不計較工作職位是什麼，當上導演後，仍很樂意去當胡小峰的副導演。我最開心的時光是六十年代，公司最旺盛的時候。那時，大家的熱情很高，單單長城，一年就拍十二部電影，產量多，人才多，所以生產也興旺。雖然辛苦一些，但精神上面舒服開心，大家雖然都不是什麼有錢人，但都非常投入電影事業。我希望，銀都能多拍一些題材更加接近生活、有教育意義、真情實感的寫實性電影。

江龍

前長城演員

長城的凝聚力

　　我在六十年代初考進長城，與我一起投考的還有一位姓周的女的，後來她加入了另一間電影公司電懋。電懋給她月薪一千元，並打算同樣以一千元向我挖角。雖然我當時在長城月薪只有六十元，但因為我很認同長城的理想，結果便繼續留在左派公司近二十年。我印象最深的事，是初進長城時，不會說國語，全靠當時的老演員金沙，每天教我們六七個新演員，差不多花了一年多的時間，我的國語才可以達到現場收音的水準。昔日的長城很有凝聚力，大部分員工都做了二三十年。我認為，現時的銀都，正是缺少了一份凝聚力，留不住人才。離開的人，不是不喜歡銀都，而是因為製作少，使員工看不到前景。因此我覺得公司要發展，必須培養人，搞好製作。至於怎麼凝聚人，又是另一種學問。

方輝

前長城演員

我和長城

我加入長城時，只有十三歲。演員合約，一簽就七年。我們這些長城的演員，都沒有演員的架子，道具、服裝什麼都會幫着做，在場上也一樣。不光演員，連導演也一樣。張鑫炎導演是最苦的，他在場上，連燈也幫着搬。

江圖

前新聯演員

群體生活

我1962年進新聯的時候，有人批評我「不靚仔，不夠高，又不是大隻」，幸好有盧敦叔的鼓勵，對敦叔等前輩的鼓勵，我至今仍心存感激，銘記於心。舊日的時光雖然艱苦，卻是美好的，因為有情、有義。新聯最有趣的是群體生活，除了電影之外，還有各種舞台演出的機會，十分多姿多采。時光流逝，但當年的情懷至今未改。銀都轉眼間已經發展了六十年，我衷心希望銀都能夠繼續薪火相傳，將來有任何需要我的地方，我一定義不容辭地效勞。希望銀都將來在香港再有一番大的作為。

盧偉力

浸會大學電影學院副教授

解讀愛國進步電影

如果你說在五六十年代的「長鳳新」電影是愛國進步電影，其最主要原因或者是塑造了一個社群框架，讓人與人之間要有一種守望，從而滲透出一項整體訊息：團結就是力量，這是一般香港的商業電影未必會去處理的問題。而導人愛國是一種感染力，不是從電影文本去做，不是直接講中國的問題，甚至很多電影對階級、政治等議題都有所迴避，這涉及到香港當時殖民地的身份狀態，或是一種自我控制的狀態，所以，一些電影未必是直接處理愛國與否這類問題，卻會在當中啟迪受眾的情懷。我認為，本土電影一定要拍到具本土特色。固然，香港電影人可以融入中國的大生產環境之中，能做大片，又或是做有市場的影片，但香港電影業本身應該更多製作本土題材，事實上

中國有很多觀眾都對香港的題材有莫大興趣。我期望銀都能肩負如此重任，將優秀的香港電影帶給中國觀眾，這也是讓香港電影可持續生產的未來路向。今年是銀都的六十周年，我希望四十年後，銀都和我也仍能夠一起見證電影業的繁榮和昌盛。

李以莊

電影歷史學家

不能忘懷的歷史

「長鳳新」當年在殖民地的香港，頂着政治的、經濟的強大壓力，還可以拍出這樣多意識健康的、反映中華歷史與文化的、藝術水平相當高的電影，實屬難能可貴，現在再看仍然經得起歷史考驗。一部優秀的電影一定要能經得起時間的考驗，這是不言而喻的。那些左派香港電影的老前輩們，為了獻身電影理想及事業，作出了巨大的犧牲。如果他們當年放棄自己一顆愛國的心，逢迎英政府或台灣，他們的經濟待遇一定高得多，但他們沒有放棄。當時英國政府壓制左派，左派電影公司卻上下齊心，就是當紅的演員都一樣搬道具，有什麼工作要做，便人人都做。那年代，他們全生活在崇高的、理想化的境界。他們沒有高的待遇，沒有高的榮譽，但為了事業、理想可以這樣奉獻幾十年。這些艱苦奮鬥了幾十年的左派電影人，他們的事跡令人非常感動、不能忘懷。希望銀都與北京、上海等有關部門商量，舉辦影展、座談會等等，利用各種形式將那段歷史還原，告訴當今熱愛電影的人們，香港左派電影當時是如何艱難，在艱難的生存環境下堅持戰鬥。銀都應該借六十周年大典的平台，用實實在在的歷史來憶述左派電影是什麼一回事，來教育不知道我們是幹什麼的人，重提過去那段光輝歲月。可以選二十部經典作品，選在藝術上、思想上站得穩的那些作品出DVD。不要以為黑白片在當今沒有市場，現在大家的文化水平普遍提高，看過夏夢、鮑方演出的觀眾，重看當年香港左派在如此惡劣環境下創作出來的電影，更能體會其中的艱辛、不容易，認識到當年左派電影人的豐功偉業。左派電影很重要，當年的左派電影人都帶着強烈的使命感工作。在今天的商業競爭市場上，銀都只不過是其中一家公司，但當年不是這樣的。所以希望能借這個機會教育一些人，一

些認為當年的左派電影人不值一提的人，讓他們知道銀都曾經有過這段光芒四射的奮鬥歷史，那是我們愛國電影人溫暖的家，香港電影界曾經活着如此一群熱血丹心、導人向善向上的愛國電影工作者。

余倫

華南電影工作者聯合會理事長、前銀都機構副總經理

附錄

回顧與展望

上個世紀的五六十年代，歷時十多個年頭，是香港愛國電影工作從無到有、從起步走到最具繁榮的時期，也是大家所說的，出現了「黃金時期」。到底它包含了那些具體表現？

第一，它擁有一支一流的編導演藝術隊伍，其中有朱石麟、李萍倩、鮑方、盧敦、陳靜波、胡小峰、張鑫炎、夏夢、石慧、陳思思、傅奇、朱虹、高遠、江漢、白茵、馮琳、李嬙等等。人才鼎盛，每年可拍攝十多部影片，廣泛受到國內外觀眾歡迎。第二，它建有自己的一個拍攝基地（清水灣製片廠），除了為自身公司拍攝外，還對外開放，業務繁多。第三，它有一條佈局合理、完整的「雙南院線」。第四，它有一家專門發行國產電影的南方公司，每年均在香港放映多部優秀的中國電影。第五，國家給予它多方面的政策支持：一是早於五十年代，就批准三公司到內地拍片；二是收購三公司的影片，在全國公映；三是文化部門的領導積極提供劇本和人才支援。更令人懷念的是：國家領導人包括毛澤東主席、周恩來總理、陳毅副總理，到陶鑄、廖承志、夏衍的親切關懷和鼓勵，更令香港愛國電影工作者深為感動。第六，各家公司能夠按照香港實際情況，制定出製作、發行、經營管理的有效制度，有一個辦事能力強的領導班子，再加上擁有一批熟悉業務、全心全意為事業奉獻的員工。

六十年代中期開始，那場為期十年的文化大革命對香港愛國電影機構的嚴重衝擊，幾乎是「革掉了三公司的命」。那段時期，不單內地的電影要拍工農兵，還要強調「三突出」（即突出正面人物、突出英雄人物、突出主要英雄人物）。這套極左的東西，硬要搬到香港，怎會不亂套呢？我們的編劇、導演、演員都無法理解，思想出現混亂，三公

司業務一落千丈，令人感到痛心。香港愛國電影機構在經過十年「文革」衝擊後，元氣大傷。儘管努力去復元，但又談何容易呢？有道是「破壞容易，建設難」。直至七十年代後期，一向關心香港愛國電影發展的中央領導人廖承志復出工作，立即提出「撥亂反正」，親自向「長鳳新」出題目，建議用中國真功夫拍攝《少林寺》。在中央有關部門的支持和幫助下，於1982年拍攝了電影《少林寺》。《少林寺》在內地、在香港都很受歡迎，全國掀起一股功夫熱。

在六十年歷史裡，「長鳳新」三公司因為有「左派政治背景」，台灣當局既不准三公司在台灣放映影片，又不准香港的導演與演員為這三公司拍戲。老實說，當年台灣市場的電影製作回報差不多有三分之一。我們沒有了台灣的市場，對我們的經營造成了一定的經濟損失。在當時的歷史條件下，紅白陣線、左右壁壘分明的情形始終很難衝破。後來公司改變策略，組建幾個子公司拍不同題材的戲，如奪得金馬獎的《人在紐約》就是典型一例，採取化整為零、迂迴戰術的方式去經營，去贏取台灣市場的回報。

儘管如此，愛國電影工作者們從未忘記自己的身份和責任。這體現在多方面的工作：首先是拍攝進步電影、意識健康電影；其次是放映和推銷國產電影；第三就是聯繫香港和台灣從事電影的業界朋友，團結電影同業。

六十年來，最可愛的是我們的職工。他們工資很低，公司一直是低工資制。就是為了那個信念，我覺得這是非常可貴的。為了一個信念，就是本身熱愛藝術，熱愛中國文化，參加到這個行列中，有的工作了幾十年，一直做到退休。一個人在一間機構工作一輩子，我覺得這是公司最寶貴的財產，非常難得。很多有名的演員、有名的導演，同行裡出更高的工資、更好的待遇，他們都沒有離開。而在公司最困難的時候，職工很能體諒，上下一心，努力堅持。幾十年如一日，默默耕耘，非常值得我們敬重。

在香港回歸祖國後的今天，銀都完全有更好的條件、有更大的責

任為香港電影、為中國電影起更大的作用，作更出色的貢獻。只要繼續發揚過去艱苦創業精神，講求經濟效益，與香港的、內地的、世界的電影市場緊緊結合起來，完全有條件拍攝出更多叫好又叫座的電影。現在的一代應該比我們那時基礎更牢固、資源更豐富，應該能夠創作出更好的作品。銀都目前最缺乏的就是人才，而人才的培養要靠自己。

今日回顧銀都六十年的歷史，具有現實的意義。今日總結銀都六十年的得與失，是重新確定自己的發展方向和目標的重要一步。立足香港，背靠內地，放眼世界。以今天銀都的基礎，完全有力量大踏步地發展各種產品，弘揚中華文化，為中國電影走向世界電影舞台作出更大的貢獻。

附錄

酈山笑

樂蒂

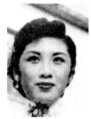
費明儀

張冰茜

林黛

朱莉

丁川

王臻

余婉菲

余蕙萍

邵漢生

石磊

白荻

毛妹

紅線女

曹炎

莊國鈞

許可

李華

梁衡

鄭樹堅

李湄

繆鴻友

黃錫林

楊誠

裘萍

喬莊

關山

李炳宏

王寶鏗

 林靜
 彭可濤
 黃培
 葉逸芳
 劉甦
 歐柏鈞

 鄭文霞
 蔣錫偉
 謝益之
 郭強
 吳佛祥
 梁志興

 林潔瑩
 杜菁
 關良
 冼錦棠
 姚蕙
 馮凌霄

 周落霞
 顧志慧
 鄭辛雄
 姜中平
 陳綺華
 劉歡頤

 孫錫三
 謝柏強
 上官筠慧
 盧兆璋
 呂錫貴
 蔡昌

于小華

方輝

蕭志立

伍秀芳

曹瑞池

蔣仕

溫貴

周柏齡

張望

金芝

李兆熊

丁荔

沈家驊

梁慧文

李大為

余燁

顧錦華

薛后

林俊

郭眉眉

王季平

劉祿衡

鄧月蓮

潘桂芬

李權

劉觀清

李玉萍

李安

謝添勝

趙日超

江毅　　　江濤　　　趙小山　　　簡銳光　　　黃學莘　　　仇伯棋

畢沾　　　劉燕瓊　　　朱淑疇　　　李毓槐　　　謝鴻飛　　　鄭啟良

王燕屏　　　江雷　　　何清　　　侯沛文　　　洪鋒　　　許鳴

陳瑛　　　陸茵　　　湯蓓　　　楊虹　　　葉惠　　　蔣平

黎廣超　　　謝瑜　　　朱嘉寧　　　詹聰　　　李華強　　　李燕文

附錄

 方德民　　 余麗燕　　 黃應章　　 平逸玲　　 劉娟娟　　 何毓秀

 方曉嵐　　 劉雪華　　 謝鳳儀　　 李燕燕　　 毛悠明　　 孟平

 姚霏　　 李謙才　　 夏江南　　 傅曉艷　　 劉珊珊　　 劉菁菁

 戈武　　 黎漢持　　 吳楠　　 吳剛　　 陳鳳秀　　 于榮光

 淳于珊珊　　 王昆穗　　 何冀平　　 王煥珍　　 賴伯華　　 袁德明

 吳金華
 林歡
 成子如
 余仕英
 張小燕
 張水流

 張廷輝
 梁錫坤
 陳劍清
 陳澤生
 湯超英
 黃鈞世

 羅九根
 劉偉科
 張連健
 鄧偉健
 林台英
 陳思朗

 陳自永
 林影
 陳偉揚
 曾榮華
 刁清華
 伍影霞

 趙建良
 楊鋼
 鄧詠娥
 杜凱明
 王曉露
 區耀祥

周偉祥　　　葛立民　　　梁德聲　　　張　帆　　　田鴿　　　李惠麟

萬俊民　　　王子豪　　　靳亞夫　　　黃騰哲　　　陳茹　　　區偉健

附錄

羅鈞華　　　何慧嫻　　　何慧玲　　　司若　　　余國深　　　林雲華

丁川　丁里　丁亮　丁荔　刁清華　刁瑞瓊　上官筠慧　于小華　于金蒂　于庶之　于勝全　于粦

于榮光　仇小梅　仇伯棋　尹懷文　戈武　文偉烈　文逸民　方平　方育平　方剛　方國鈴　方婷

方圓　方德民　方輝　方曉嵐　方麗娟　方權　毛迅敏　毛妹　毛悠明　水維德　牛犇　王子豪

王小燕　王丹鳳　王元龍　王世傳　王永良　王玉珍　王沖　王肖肖　王季平　王承廉　王昆穗　王品芳

王春榮　王炳彧　王貞權　王國獻　王逸鵬　王愛明　王煥珍　王葆真　王熙雲　王熙鳳　王爾康　王維

王毅洪　王曉芬　王曉露　王燕屏　王臻　王錦年　王穗娜　王寶鏗　王鶴年　丘和　丘健寧　古錦成

史菊英　司若　司徒榮志　司徒霖　司徒寶寶　司馬文森　左几　布紹雄　平凡　平逸玲　甘牛　田野

田鴿　白安丹　白沉　白茵　白荻　石正光　石威烈　石達開　石慧　石磊　任月　任淑慧

任意之　伍秀芳　伍振強　伍影霞　伍錫良　向樺　安翅　成子如　成火養　成吉祥

成羽祥　成威茂　成美玲　成帶安　成龍珍　朱少泉　朱玉琦　朱石麟　朱作華　朱克　朱岩　朱虹

朱偉　朱偉達　朱國良　朱國輝　朱淑疇　朱莉　朱朝升　朱楓　朱嘉萍　朱嘉寧　朱錫輝　朱蘇

江東流　江泓　江思思　江啟明　江雷　江漢　江毅　江樺　江龍　江濤　池青　艾密麗

何兆威　何沛　何明超　何家聯　何偉文　何國雄　何梓材　何清　何紹琪　何雪玲　何勝貽　何景鄰

何湘　何毓秀　何鳳　何慧玲　何慧嫻　何賢　何冀平　何樹華　何錫良　余世雄　余仕英　余玉平

余各　余省三　余倫　余家倫　余國深　余婉菲　余惠萍　余華英　余德　余慕雲　余麗燕　利潤樂

吳世勳　吳正文　吳回　吳旭群　吳佛祥　吳秀蘭　吳郉　吳佩蓉　吳官勝　吳松江　吳芭拉　吳金花

吳金華　吳洪　吳炳　吳剛　吳振　吳偉光　吳荻舟　吳景平　吳智遠　吳楚帆　吳楚雄　吳楠

吳滄洲　吳劍晃　吳德　吳輝揚　吳蕊莉　吳錦真　吳瓊檳　吳蘭歡　吳鐵翼　吳麟華　呂平　呂均

呂直　呂健康　呂傑　呂寧　呂錫貴　宋小江　宋岱　岑範　李乃潮　李大為　李丹薇　李元龍

李文貴　李月娟　李仕娟　李平　李民強　李永輝　李玉成　李玉萍　李石　李仲傑　李兆熊　李好

李安　李成津　李次玉　李汝霖　李江紋　李亨　李伯中　李沙威　李沛瑜　李秀容　李育輝　李坤怡

李芳菲　李金珠　李亮　李勁松　李厚襄　李思敏　李炳宏　李悅　李書堂　李桂芳　李笑開　李偉超

李偉覺　李啟明　李國祥　李康　李惟存　李梅　李淑莊　李清　李清華　李連杰　李善　李惠麟

李棠　李湄　李華　李華強　李華梅　李華愛　李萍倩　李雲　李毓槐　李瑞寬　李萬華　李達文

李達雄　李頌華　李夢林　李寧　李甄棣　李慧生　李慶新　李潤　李嬌　李學華　李學增　李燕文

李燕燕　李翰祥　李蕙　李錦輝　李謙才　李瓊芳　李麗華　李麗儀　李權　李鬱潮　杜少文　杜文燦

杜宇深　杜佳平　杜國棟　杜凱明　杜菁　杜漢基　汪洋　沈天蔭　沈民輝　沈家驊　沈國雄　沈寂

沈淵　沈鑒治　狄梵　阮朗　冼杞然　冼金妹　冼錦棠　周易　周阿五　周垣　周昭勝　周柏齡

周炳權　周偉祥　周偉達　周康年　周強　周淑芬　周植桓　周然　周落霞　周福基　周緒輝　周嬋鳳

周黎明　周曉暉　周聰　孟平　岳敬遠　岳楓　林少媚　林仕恆　林台英　林玉華　林妙芝　林廷樑

林志德　林忠烈　林明　林秉坤　林俊　林炳坤　林英　林娟歡　林特溶　林素賢　林偉雄　林國華

林國榮　林紹鈞　林華　林雲華　林群　林榮富　林端生　林影　林德　林潔瑩　林魯岳　林靜

林黛　林歡　祁志勇　花碧霞　邱秉經　邱恩娣　邵漢生　邵耀英　金沙　金芝　金翎　金露露

侯小佩　侯光　侯沛文　姚少萍　姚金月　姚玲　姚蕙　姚霏　姜中平　姜明　姜南　姜炳

施揚平　施養基　查為平　柯美珍　柳眉　洪正卿　洪亮　洪虹　洪遁　洪鋒　洪藏　紅線女

紅薇　胡小峰　胡怡　胡旺松　胡金銓　胡傳耀　胡劍晃　胡寶鎮　苗金鳳　茅蘆　計春華　重羽

韋志鵬　韋秀嫻　韋偉　倪少強　凌仲允　唐士可　唐建文　唐海　唐真　唐紋　唐納　唐啟

唐賢文　唐龍　夏冰心　夏江南　夏培齡　夏德根　奚佩佩　孫文軒　孫金泉　孫城增　孫祖欣　孫富寶

孫景璐　孫華　孫勳　孫錫三　宮喆　容曼宜　容莉莉　徐力　徐子興　徐仕燧　徐弘　徐多娜

徐志和　徐佩斯　徐明　徐紅英　徐群娣　徐達芝　徐增宏　徐潤林　徐遲　徐錦文　徐錦雲　徐權

海濤　祝波　秦偉明　翁午　翁木蘭　翁稼穡　茹應　草田　袁仰安　袁浩明　袁清　袁漢深

袁德明　袁樹安　袁勵堃　袁耀鴻　馬石駿　馬勁翔　馬烈　馬國亮　馬逢國　馬瑾　馬熹　高少衛

高遠　高德　高嶺梅　高寶珍　區碧鴻　區錦平　區錫流　區耀祥　崔仕光　崔頌明　崔顯威　常戎

張九　張小玲　張小燕　張之亮　張水流　張平　張兆泉　張冰茜　張帆　張旭佳　張旭華　張佐義

張廷輝　張志成　張良平　張佩華　張明　張金　張金良　張長慶　張思源　張科全　張英群　張惠燕

張浩　張珣　張笑香　張純　張國雄　張國權　張康達　張望　張添　張連健　張善洪　張敦智

張森　張貴強　張進才　張煥坤　張道偉　張榮今　張滿　張銘成　張鳳英　張輝煌　張燕　張錚

張鴻生　張耀榮　張鑫炎　敖東志　曹年龍　曹灼　曹炎　曹瑞池　梁九仔　梁少霞　梁永漢　梁生

梁成章　梁志興　梁育明　梁妹　梁承燊　梁治強　梁珊　梁家輝　梁振銘　梁偉雄　梁婆　梁森平

梁華焜　梁匯然　梁榮光　梁劍豪　梁廣建　梁廣洽　梁德祥　梁德聲　梁慧　梁慧文　梁慧嬋　梁衡

梁錦平　梁錫坤　梁贊鴻　淳于珊珊　畢沾　畢耀光　盛德清　章瑞彰　莊文郎　莊國鈞　莊惠　莊瑞長

莫志萍　莫鳳嫻　莫漢林　莫廣財　許大椿　許仁浩　許可　許先　許同　許松標　許敦樂　許詠恩

許鳴　許蔚文　郭小玉　郭回　郭眉眉　郭偉　郭強　郭清江　郭漪菁　陳三島　陳子良　陳子建

陳六　陳友　陳少娟　陳文　陳日新　陳仕明　陳召　陳永光　陳永林　陳玉德　陳立熙　陳名驥

陳自永　陳自成　陳志明　陳志泉　陳邦　陳昌明　陳思思　陳思朗　陳英群　陳颭　陳娟娟　陳容科

陳容基　陳茹　陳迹　陳偉光　陳偉揚　陳國鐸　陳強　陳雪芬　陳勝華　陳堯　陳森　陳琦

陳發　陳華康　陳超　陳雲山　陳順財　陳愛欣　陳慈　陳楚鴻　陳煌　陳瑛　陳達材　陳達卿

陳嘉　陳寧　陳漢銘　陳瑪莉　陳綺華　陳翠君　陳銅民　陳鳳秀　陳劍清　陳德勝　陳澤生　陳熾堯

陳霖　陳靜波　陳豐德　陳鎮明　陳耀華　陳耀漢　陶金　陶秦　陸小洛　陸元亮　陸文豪　陸志良

陸茵　陸偉基　陸蔚芳　麥大忠　麥伯亮　麥偉雄　麥瑞歡　傅元吉　傅奇　傅曉艷　勞若冰　喬莊

彭可濤　彭健明　彭遠波　彭樹培　彭濟涉　曾全　曾志強　曾明　曾建華　曾衍　曾偉忠　曾章耀

曾新明　曾達時　曾榮招　曾榮華　曾慧敏　曾耀　游松生　湯林根　湯超英　湯蓓　湯廣智　湯顯

程文煒　程步高　童亮才　童毅　舒適　費明儀　費彝民　費關慶　費耀仿　馮式瑩　馮志堅　馮其祥

馮美英　馮凌霄　馮真　馮偉光　馮敏　馮琳　馮貴平　馮嘉寶　馮慧珠　馮錫權　馮寶珍　黃一業

黃子才　黃山　黃月虹　黃戊嬌　黃永玉　黃沖　黃秀珍　黃妹　黃念慈　黃放　黃明　黃芳

黃炳　黃美珍　黃英　黃庭　黃書達　黃桂斌　黃素冰　黃偉明　黃健康　黃國存　黃國興　黃域

黃培　黃敏　黃敏翔　黃淑好　黃淑霞　黃紹雄　黃麥銓　黃傑　黃勝遠　黃進　黃鈞世　黃瑞堅

黃達文　黃鼎新　黃榮燦　黃潤忠　黃學莘　黃憶　黃錫文　黃錫林　黃應章　黃禮固　黃韻文　黃騰哲

黃鉅　楊少任　楊文明　楊生　楊金　楊英　楊虹　楊偉基　楊雪雯　楊惠尼　楊誠　楊劍虹

楊鋼　楊礎　楊瓊　楊蘇　溫文　溫自強　溫其輝　溫貴　萬月珍　萬古蟾　萬俊民　萬籟鳴

葉一鳴　葉子勤　葉文德　葉志平　葉炳光　葉純之　葉素堅　葉博文　葉惠　葉琳　葉逸芳　葉頌偉

葉榮祖　葉德偉　葛立民　董克毅　董志成　董紹永　董耀庭　裴萍　詹聰　鄒偉行　雷思蘭　雷蕾

靳亞夫　靳德茂　廖一原　廖天開　廖木喜　廖安祥　廖為耀　廖啟智　廖斌　廖賀　廖新南　廖錦章

熊維良　甄建成　管吾　翟錫鵬　蒙納　趙小山　趙日超　趙成　趙池　趙恕　趙悅明　趙高

趙健良　趙淑如　趙陶然　趙善麟　趙詠詩　趙滔光　趙葉榮　趙錦　趙錦堯　趙錦雄　趙麗儀　趙權燦

齊聞韶　劉子�总　劉仲文　劉汝蘭　劉自　劉志軍　劉秀娟　劉佳新　劉芳　劉星漢　劉珊珊　劉娟娟

劉恩甲　劉恩澤　劉桂友　劉偉科　劉國寶　劉國權　劉紹偉　劉紹貽　劉雪華　劉雪樵　劉甦　劉雲峰

劉瑞暉　劉祿衡　劉福良　劉鳳林　劉德生　劉熾　劉燕瓊　劉衡仲　劉聯光　劉瓊　劉歡頤　劉襯開

劉戀　劉觀清　樂蒂　歐明華　歐柏均　歐偉正　歐偉健　歐陽莎菲　歐潮　潘子華　潘仕廉　潘幼菁

潘守華　潘祖輝　潘國麟　潘笛　潘硯之　潘萍　潘瑞珍　潘肇猷　蔡永池　蔡昌　蔡迺鄉　蔡澤恩

蔣仕　蔣平　蔣光超　蔣百超　蔣家驊　蔣偉　蔣褒曼　蔣錫偉　蔣黛妮　談鶴鳴　鄧少萍　鄧月蓮

鄧月興　鄧志宏　鄧偉健　鄧詠娥　鄧榮邦　鄧蔭田　鄧鎮海　鄧寶愛　鄭文　鄭文霞　鄭伊俊　鄭兆強

鄭志榮　鄭育誠　鄭辛雄　鄭值林　鄭啟良　鄭敏　鄭馮根　鄭煜　鄭慕蘭　鄭潛　鄭樹堅　鄭觀球

犟平　黎小田　黎兆華　黎秀梅　黎佳　黎惠群　黎棠　黎雯　黎漢持　黎廣超　黎樹棠　曉理

盧世侯　盧兆璋　盧成　盧敦　盧斌　盧運來　盧遠明　蕭玉強　蕭志立　蕭芳芳　蕭振德　蕭錦輝

蕭燦玲　賴伯華　霍錦雄　鮑方　鮑起靜　龍凌　戴江林　戴彩崧　戴梓橋　戴富華　繆亦實　繆鴻友

薛后　薛理明　謝安　謝柏強　謝美鳳　謝益之　謝添勝　謝渠　謝瑜　謝鳳儀　謝潔冰　謝濟芝

謝鴻飛　鍾火煊　鍾卓源　鍾國梁　鍾敏強　鍾瑞鳴　鍾燕生　韓力　韓志光　韓秀英　韓非　韓雄飛

韓瑛　韓翠英　韓肇祥　簡百楊　簡作斌　簡銳光　藍白　藍青　鄺山笑　鄺旭樑　鄺暖　鄺韶進

鄺儉　鄺應鏗　羅九根　羅君雄　羅志雄　羅明　羅明林　羅松滿　羅松興　羅炳　羅炳根　羅炳輝

羅偉雄　羅森　羅華東　羅鈞華　羅敬恆　羅維　羅錦邦　羅蘭　譚全海　譚松根　譚俊華　譚華

譚愛麗　譚瑞瓊　譚錦萌　譚婷　譚麗霞　關山　關伯誠　關良　關敬民　關會權　關達強　關福新

關鋈俊　嚴志佳　嚴昌　嚴俊　嚴肅　嚴慧　寶守芳　蘇玉堂　蘇秦　蘇誠壽　蘇潔蓮　蘇潤忠

蘇燕生　蘇燕詒　蘇耀珍　顧也魯　顧而已　顧志昂　顧志慧　顧金福　顧錦華　龔秋霞

銀都體系影視作品一覽表

年份	片名	導演	編劇	主演	出品/備註
1950	說謊世界	李萍倩	吳鐵翼（原著） 陶秦	嚴俊 李麗華 王元龍 韓非	長城
	南來雁	岳楓	馬國亮	嚴俊 陳娟娟	長城
1951	血海仇	顧而已	馬霖（即司馬文森）	韓非 李麗華 陶金 劉戀	長城
	禁婚記	陶秦	陶秦	韓非 夏夢	長城
	火鳳凰	王為一	馬霖	劉瓊 李麗華 舒適 白沉	五十年代
1952	一家春	陶秦	陶秦	平凡 夏夢	長城
	新紅樓夢	岳楓	岳楓	嚴俊 李麗華 平凡 歐陽莎菲 羅蘭	長城
	百花齊放	李萍倩	陶秦	平凡 石慧 胡小峰	長城
	方帽子	李萍倩 劉瓊	陶秦	劉瓊 王丹鳳 韓非	長城
	娘惹	岳楓	馬霖	嚴俊 夏夢	長城
	狂風之夜	岳楓	沈寂	嚴俊 龔秋霞 平凡 陳娟娟	長城
	不知道的父親	舒適	陶秦	嚴俊 陳娟娟 韓非	長城
	蜜月	李萍倩	張弓	傅奇 石慧	長城
	神鬼人	顧而已 白沉 舒適	沈寂 馬國亮 慕容婉兒	孫景璐 任意之 陶金 劉瓊 羅維 李清 韓非 陳娟娟	五十年代
	敗家仔	吳回	吳回	張瑛 白燕 盧敦 黃曼梨	新聯
1953	兒女經	陶秦	黃笛（即黃永玉）	蘇秦 龔秋霞 平凡 石慧	長城
	孽海花	袁仰安	袁仰安	夏夢 石慧 平凡	長城
	門	李萍倩	馬國亮	嚴俊 夏夢 岑範	長城/又名《鎖情記》
	枇杷巷	陶秦	陶秦	嚴俊 孫景璐 陳娟娟 裘萍	長城
	白日夢	李萍倩	汪崇剛	韓非 夏夢 平凡	長城
	寸草心	李萍倩	朱克	李次玉 石慧	長城
	絕代佳人	李萍倩	林歡（即查良鏞）	平凡 夏夢 張錚 樂蒂	長城
	花花世界	黃域	朱石麟	平凡 夏夢	長城
	中秋月	朱石麟	朱石麟	韓非 江樺 龔秋霞	鳳凰
	水紅菱	朱石麟	朱石麟	李清 陳娟娟 龔秋霞	鳳凰
	再生花	李晨風	李晨風	吳楚帆 紫羅蓮 李清 容小意	新聯

附錄

年份	片名	導演	編劇	主演	出品/備註
1954	歡喜冤家	程步高	蕭鳳	傅奇　夏夢　蘇秦	長城
	都會交響曲	李萍倩	朱克	傅奇　夏夢　金沙　樂蒂	長城
	深閨夢裏人	程步高	朱克	胡小峰　江樺　姜明	長城
	姊妹曲	朱石麟	朱石麟	夏夢　韋偉　平凡	長城
	改期結婚	吳回	左几	張瑛　紫羅蓮	新聯
	父慈子孝	左几	李享	吳楚帆　白燕　張活游　李清	新聯
	家家戶戶	秦劍	李鍊（即李亨、盧敦）	張瑛　紅線女　黃曼梨	新聯
1955	大兒女經	胡小峰　蘇誠壽	胡小峰　蘇誠壽	傅奇　李嬙　樂蒂　張冰茜　蕭亮	長城
	不要離開我	袁仰安	林歡	傅奇　夏夢	長城
	視察專員	黃域	朱克	平凡　石慧　姜明	長城
	少女的煩惱	程步高	言微	李嬙　平凡　張錚	長城
	鑽花竊賊	胡小峰　蘇誠壽	青木	傅奇　張冰茜　樂蒂	長城
	我是一個女人	李萍倩	朱克	紅線女　傅奇　平凡	長城
	閃電戀愛	朱石麟	顏開（即阮朗）	韋偉　平凡　陳娟娟　陳靜波	鳳凰
	一年之計	朱石麟（總導演）　姜明　文逸民	沈寂	鮑方　韋偉　石磊　陳琦	鳳凰
	闔第光臨	朱石麟（總導演）　任意之　羅君雄	朱石麟	高遠　江樺　鮑方　費明儀	鳳凰
	桃李滿天下	盧敦	盧敦	李清　黃曼梨　丁荔　容小意	新聯
	鄰家有女初長成	盧敦	盧敦	丁荔　盧敦　黃曼梨	新聯
1956	中國民間傳奇	胡小峰　蘇誠壽			長城/紀錄片
	大富人家	黃域	青木	傅奇　李嬙　鮑方	長城
	女子公寓	黃域	周然（即查良景）	石慧　張錚　龔秋霞　樂蒂	長城
	日出	胡小峰　蘇誠壽	胡小峰　蘇誠壽	傅奇　夏夢　喬莊　樂蒂	長城
	三戀	李萍倩	林歡	傅奇　夏夢　毛妹　樂蒂	長城
	紅顏劫	黃域	朱克　江泓	平凡　江樺　蕭芳芳	長城
	玫瑰岩	程步高	朱克	張錚　李嬙	長城
	小舞孃	袁仰安	朱克	傅奇　石慧　蘇秦	長城
	新寡	朱石麟（總導演）　龍凌　陳靜波	朱石麟	鮑方　夏夢　許先	長城
	孔雀屏	朱石麟（總導演）　陳靜波　龍凌	朱石麟	陳娟娟　高遠　鮑方	鳳凰

年份	片名	導演	編劇	主演	出品/備註
	少奶奶之謎	朱石麟（總導演）陳靜波 龍凌	朱石麟	平凡 韋偉 曹炎 江樺	鳳凰
	寂寞的心	朱石麟（總導演）羅君雄 陳靜波	周彥	鮑方 韋偉 李清	鳳凰
	新婚第一夜	朱石麟（總導演）文逸民 姜明	朱石麟	傅奇 夏夢 石磊	鳳凰
	風雨斷腸人	李亨	李亨	張瑛 丁荔 姜中平	新聯
	發達之人	李晨風	盧敦	吳楚帆 梅綺 黃曼梨	新聯
	三入閻王殿	吳回	盧敦	李清 白燕 盧敦	新聯
	夜夜念奴嬌	陳皮	陳雲	梁醒波 鄧碧雲 梁無相	新聯
	花好月圓	吳回	羅寶生	張活游 紫羅蓮 梁醒波	新聯
	新婚夫婦	秦劍	楊捷 李亨	張瑛 丁荔 謝賢 周驄	新聯
	碧血恩仇萬古情	李鐵	李亨	白雪仙 張活游 陳好逑 林蛟	新聯
1957	鸞鳳和鳴	袁仰安	邵明治 袁仰安	傅奇 石慧 樂蒂 張錚	長城
	捉鬼記	黃域	謝之斌	高遠 陳思思 樂蒂	長城
	小鴿子姑娘	程步高	林歡	傅奇 石慧 姜明	長城
	望夫山下	李萍倩	丁可（即朱克）	傅奇 夏夢 李嬙	長城
	紅燈籠	蘇誠壽 胡小峰	周然	平凡 陳思思 石磊	長城
	鳴鳳	程步高	魏博	鮑方 石慧 張錚	長城
	魔影	吳回	唐剛 江楊	傅奇 陳思思 姜明	長城
	中國民間藝術	胡小峰			長城/紀錄片
	春歸何處	黃域	譚新風	鮑方 夏夢 石磊	長城
	丁香姑娘	朱石麟（總導演）任意之 羅君雄	朱石麟	高遠 石慧 陳娟娟	長城
	芙蓉仙子	黃域	陳冠卿		長城/彩色木偶電影
	逆旅風雲	李萍倩	朱克	喬莊 夏夢 姜明	長城
	男大當婚	朱石麟（總導演）羅君雄 陳靜波	陳召	傅奇 朱虹 曹炎	鳳凰
	太太傳奇	朱石麟（總導演）姜明 文逸民	朱石麟	高遠 陳娟娟 李清 韋偉	鳳凰
	雪中蓮	朱石麟（總導演）任意之 文逸民	朱石麟	高遠 陳娟娟 曹炎 費明儀	鳳凰
	婦唱夫隨	朱石麟（總導演）陳靜波 任意之	陳召	高遠 石慧	鳳凰

年份	片名	導演	編劇	主演	出品/備註
	風塵尤物	朱石麟（總導演） 文逸民	徐光玉	高遠　韋偉　石磊　樂蒂	鳳凰
	包公合珠記	羅志雄	羅志雄	張活游　梅綺　靚次伯	新聯/粵劇
	包公灰闌計	羅志雄	羅志雄	麥炳榮　紫羅蓮　靚次伯	新聯/粵劇
	烈女春香	劉芳	劉芳	周聰　半日安　鳳凰女　金翎	新聯/粵劇
	對錯親家	陳皮	李亨	張瑛　丁荔　周聰	新聯
	包公三審血掌印	羅志雄	羅志雄	張活游　梅綺　靚次伯	新聯/粵劇
	仙女戲魔王	盧敦	盧敦	吳楚帆　紫羅蓮　梁醒波	新聯
	誰是兇手	吳回	余幹之（即盧敦、陳雲）	張瑛　白燕　李清	新聯
1958	蘭花花	程步高	林歡	傅奇　石慧　蘇秦	長城
	眼兒媚	胡小峰	周然　向亮	傅奇　夏夢　鮑方	長城
	香噴噴小姐	李萍倩	顏開（即阮朗）	張錚　陳思思　平凡	長城
	借親配	黃域	周然	傅奇　石慧　蘇秦	長城/黃梅調
	慈母顧兒	程步高	劉惠瓊 蒲蒿（即程步高）	李甄棣　李嬙　蘇秦	長城
	小咪趣史	吳回	程方	張錚　陳思思　姜明　張冰茜	長城
	綠天鵝夜總會	李萍倩	周然	傅奇　夏夢　平凡	長城
	有女懷春	林歡　程步高	林歡	傅奇　陳思思　關山　張冰茜	長城
	阿Q正傳	袁仰安	許炎（即姚克）　徐遲	關山　江樺　石磊	長城
	少年遊	黃域	吳甯	傅奇　陳思思　喬莊	長城
	情竇初開	朱石麟（總導演） 陳靜波　任意之	泗寧	傅奇　朱虹　石磊	鳳凰
	夜夜盼郎歸	朱石麟（總導演） 姜明　龍凌	朱石麟	高遠　朱虹　石磊　歐陽莎菲	鳳凰
	未出嫁的媽媽	朱石麟（總導演） 文逸民	朱石麟	韋偉　許先　張冰茜	鳳凰
	屍變	朱石麟（總導演） 洪演	洪演	高遠　陳娟娟　平凡	鳳凰
	搶新郎	朱石麟	朱石麟	高遠　夏夢　李清	鳳凰
	柳暗花明	朱石麟（總導演） 洪演	洪演	鮑方　陳娟娟　蘇秦	鳳凰
	夫妻經	朱石麟	朱石麟	平凡　夏夢	鳳凰
	玉手擒兇	朱石麟（總導演） 文逸民　羅君雄	鄭樹堅	高遠　石慧　劉戀	鳳凰

年份	片名	導演	編劇	主演	出品/備註
	你是兇手	吳回	盧敦	張瑛　白燕　李清	新聯
	女人的陷阱	羅志雄	顏開	吳楚帆　羅艷卿　周驄	新聯
	丈夫變了心	盧敦	盧敦	張瑛　羅艷卿　周驄	新聯
1959	錦上添花	胡小峰	齊天	陳思思　石慧　江樺　韋偉	長城
	機伶鬼與小懶貓	程步高	周然	平凡　陳思思　張錚　張冰茜	長城
	金美人	吳回	江揚	高遠　陳思思　喬莊　劉戀	長城
	血染少女心	胡小峰	張森	張錚　石慧　石磊	長城
	王老五之戀	蘇誠壽	吳雙翼	李清　陳思思　樂蒂　龔秋霞	長城
	春到海濱	程步高	周然	鮑方　方婷　龔秋霞	長城
	午夜琴聲	胡小峰	林歡	平凡　陳思思　張錚	長城
	王老五添丁	胡小峰	伍創（即夏夢、李嬙、龔秋霞、金沙、蘇秦）	傅奇　李嬙　李炳宏　孫芷君	長城
	野玫瑰	朱石麟（總導演）文逸民　羅君雄	任意之　李書唐　龍凌	江漢　朱虹　鮑方	鳳凰
附錄	甜甜蜜蜜	朱石麟（總導演）陳靜波　任意之	陳召	傅奇　夏夢　王熙雲	鳳凰
	真假千金	朱石麟（總導演）陳靜波　羅君雄	陳靜波　陳召　傅奇	石慧　陳靜波　王小燕	鳳凰
	金屋夢	朱石麟	梁寧　朱石麟	鮑方　陳娟娟　曹炎	鳳凰
	小月亮	朱石麟（總導演）陳靜波　任意之	葉逸芳	高遠　朱虹　許先	鳳凰
	荳蔻年華	朱石麟（總導演）任意之　文逸民	泗寧	高遠　石慧　馮琳	鳳凰
	同心結	朱石麟（總導演）陳靜波	石龍（即朱石麟）陳召	李清　陳娟娟　曹炎	鳳凰
	青春幻想曲	朱石麟（總導演）羅君雄	石惠（即朱石麟與李蕙）	鮑方　朱虹　石磊	鳳凰
	稱心如意	朱石麟（總導演）陳靜波　任意之	泗寧	傅奇　夏夢　鮑方	鳳凰
	喬老爺上花轎	羅志雄	羅志雄	李覺　溫雯　陳東	新聯/粵劇
	浪子嬌妻	盧敦	盧敦	張瑛　羅艷卿　容小意	新聯
	十號風波	盧敦	盧敦	吳楚帆　羅艷卿　周驄　黃曼梨	新聯
	彩蝶雙飛	集體創作	集體創作	馬師曾　紅線女　羅品超　郎筠玉	新聯/粵劇
	騙婚	盧敦	余燁　盧敦	周驄　白茵　盧敦	新聯

年份	片名	導演	編劇	主演	出品/備註
1960	新聞人物	李萍倩	周然	平凡　陳思思　梁衡	長城
	碧波仙侶	黃域	周然	傅奇　夏夢　姜明	長城
	笑笑笑	李萍倩	周然	鮑方　石慧　王愛明　龔秋霞	長城
	十七歲	胡小峰	周然	江漢　王葆真　鮑方	長城
	脂粉小霸王	程步高	陸晨	石慧　王葆真　方婷	長城
	佳人有約	李萍倩	周然	傅奇　夏夢　文逸民	長城
	飛燕迎春	黃域	周然	高遠　陳思思　平凡　張冰茜	長城
	同命鴛鴦	朱石麟	朱石麟	傅奇　夏夢　鮑方　龔秋霞	長城
	情投意合	朱石麟（總導演） 任意之	任意之	傅奇　石慧　石磊	鳳凰
	有女初長成	朱石麟（總導演） 鮑方　陳靜波	夏易	高遠　朱虹　江漢	鳳凰
	草木皆兵	羅君雄	張森　陳銅民 張鑫炎	鮑方　韋偉　王熙雲	鳳凰
	五姑娘	陳靜波	朱石麟	江漢　朱虹　姜明	鳳凰
	三滴血	盧敦	盧敦	吳楚帆　白燕　林坤山	新聯
	愁龍火鳳	羅志雄	羅志雄	張瑛　白茵　黃曼梨	新聯
	湖畔香魂	盧敦	盧敦	周驄　陳綺華　上官筠慧	新聯
	蘇六娘	羅集群（即羅志雄）	集群	姚璇秋　陳麗華　洪妙	新聯/潮劇
	苦命女兒	陳文	左几	周驄　南紅　姜中平	新聯
	佳偶天成	集群	集群	羅品超　陳小茶　馬師曾 紅線女　羅家寶	新聯/粵劇
	虹	李晨風	李兆熊	吳楚帆　白燕　張瑛　容小意	新聯
1961	華燈初上	李萍倩	顏開	平凡　李嬙　蘇秦	長城
	王老虎搶親	胡小峰　林歡	許莘	夏夢　李嬙　余婉菲　馮琳	長城/越劇
	迷魂阱	李萍倩	易方（即葉逸芳）	高遠　陳思思　石磊	長城
	鴛夢重溫	胡小峰	胡小峰	傅奇　李嬙　姜明	長城
	美人計	程步高	周然	傅奇　陳思思　金沙	長城
	雷雨	朱石麟	朱石麟	高遠　石慧　鮑方	鳳凰
	蘭閨陰影	任意之	任意之	高遠　朱虹　姜明	鳳凰
	生死牌	李晨風	李兆熊	高遠　石慧　鮑方　陳娟娟	鳳凰
	滿園春色	任意之	任意之	傅奇　夏夢　王小燕　張冰茜 黎小田	鳳凰

年份	片名	導演	編劇	主演	出品/備註
	少小離家老大回（上集）	盧敦	盧敦	吳楚帆　上官筠慧　張活游　周驄	新聯
	少小離家老大回（下集）	盧敦	盧敦	吳楚帆　上官筠慧　張活游　周驄	新聯
	告親夫	集群	羅集群	林舜卿　葉清發　陳淑莊	新聯/潮劇
	一文錢	羅志雄	羅志雄	半日安　鳳凰女　歐陽儉　靚次伯	新聯/粵劇
	唉，郎錯了	左几	左几	張瑛　李清　白燕　陳綺華	新聯
	海角追蹤	盧敦	盧敦	江漢　上官筠慧　李清　盧敦	新聯
1962	糊塗姻緣	黃域	易方	江漢　王葆真　陳娟娟	長城
	心上人	張鑫炎　李啟明	張森	傅奇　王葆真　江漢　鮑方	長城
	紅蝙蝠公寓	胡小峰	張森	高遠　陳思思　石磊　張冰茜	長城
	陳三五娘	石龍（即朱石麟）	石龍（即朱石麟）	黃清城　姚璇秋　謝素真	長城/潮劇
	三看御妹劉金定	李萍倩	俞鏗	夏夢　丁賽君　李嬙　馮琳	長城/越劇
	甜言蜜語	黃域	易方	高遠　石慧　李嬙	長城
	對窗戀	鮑方　陳靜波	鄭樹堅	傅奇　石慧　鮑方　陳靜波	鳳凰
	亂點鴛鴦	鮑方　陳靜波	鮑方　陳靜波	傅奇　朱虹	鳳凰
	紅樓夢	岑範	徐進	徐玉蘭　王文娟　呂采英　金采風	鳳凰
	我們要結婚	陳靜波	鮑方　陳靜波	傅奇　夏夢　姜明	鳳凰
	金牌計	吳回	陳漢銘	梁醒波　陳好逑　石燕子　李香琴	新聯/粵劇
	乳燕迎春	羅集群	南風	許惠芳　紀樹章　陳邦沐　羅麗麗	新聯/戲曲紀錄片
	蘇小小	李晨風	李兆熊	周驄　白茵　張活游	新聯
	難分骨肉情	盧敦	盧敦	李清　白燕　江漢	新聯
	雙屍洞	盧敦	盧敦	吳楚帆　上官筠慧　盧敦	新聯
	湖山盟	李晨風	吳其敏	張活游　白茵　周驄	新聯
	神出鬼沒	左几	左几	江漢　白茵　陳綺華	新聯
1963	雪地情仇	李萍倩	周然	平凡　夏夢　張錚	長城
	碧玉簪	吳永剛	吳永剛	陳少春　金采風　姚水娟　周寶奎	長城/越劇
	樑上君子	胡小峰	周然	傅奇　王葆真　平凡	長城

附錄

年份	片名	導演	編劇	主演	出品/備註
	林冲雪夜殲仇記	崔嵬　陳懷皚	李少春	李少春　袁世海　杜近芳　孫盛武	長城/京劇
	三鳳求凰	朱石麟	朱石麟	高遠　朱虹　鮑方	鳳凰
	楊乃武與小白菜	馬爾路　蘇菲	關士傑　李寶岩　顧榮甫　魏喜奎	魏喜奎　李寶岩　王淑琴　顧榮甫	鳳凰/曲劇
	嬌滴滴小姐	羅君雄	李惠　羅君雄	高遠　韓瑛　文逸民	鳳凰
	劉海遇仙記	李晨風	李兆熊	江漢　石慧　石磊	鳳凰
	四美圖	任意之	任意之　周然	江漢　王小燕　朱虹　韓瑛　石磊　陳娟娟	鳳凰
	八人渡蜜月	陳靜波	陳召	高遠　朱虹　黎小田	鳳凰
	千里姻緣一線牽	沈鑒治	陳銅民	高遠　韓瑛　翁午　唐紋	鳳凰
	董小宛	朱石麟	朱石麟	高遠　夏夢　鮑方	鳳凰
	雙珠鳳	舒適	俞介君	姚澄　徐洪芬　過冬暖　王漢清	鳳凰/錫劇
	秘密文件三零三	吳回	程剛	江漢　白茵　李清	新聯
	雙玉蟬	羅君雄	劉熾　黃憶	江漢　白茵　陳綺華	新聯
	鬧開封	陸歌	集群	張長城　朱楚珍　徐永書	新聯/潮劇
	齊王求將	陶金	陶金	黃粦傳　黃桂珠　范開聖	新聯/漢劇
	永遠的微笑	李晨風	李兆熊	江漢　白茵　上官筠慧　陳綺華	新聯
	孤鳳雙雛	盧敦	張文	胡楓　苗金鳳　梁醒波　馬笑英	新聯
	皆大歡喜	吳回	張森	江漢　陳綺華　黃曼梨	新聯
	七十二家房客	王為一	楊華生	文覺非　譚玉真　李艷玲	新聯
1964	金枝玉葉	胡小峰	朱鏗	夏夢　丁賽君　馮琳	長城/越劇
	三笑	李萍倩	易方	向群　陳思思　李炳宏	長城
	龍鳳呈祥	黃域	易方	傅奇　石慧　平凡	長城
	五虎將	傅奇　張鑫炎	周然	傅奇　陳思思　平凡　王葆真	長城
	牛郎織女	岑範	陸洪菲　金芝	王少舫　嚴鳳英　黃宗毅	長城/黃梅調
	假婿乘龍	鮑方	鮑方	高遠　朱虹　梁珊	鳳凰
	合家歡	任意之	任意之	韓瑛　鮑方　梁珊　若冰	鳳凰
	風雪一枝梅	朱石麟	朱石麟　劉熾	江漢　朱虹　鮑方	鳳凰
	故園春夢	朱石麟	夏衍	鮑方　夏夢　平凡	鳳凰
	金鷹	陳靜波	陳召	高遠　朱虹　張錚	鳳凰

Page 587

年份	片名	導演	編劇	主演				出品/備註
	大少奶	莫康時	莫康時	張瑛	白燕	李清		新聯
	高處不勝寒	楚原	楚原	張瑛	南紅	張活游		新聯
	男婚女嫁	吳回	李彥	江漢	陳綺華	伍秀芳		新聯
	永結同心	李晨風	李兆熊	傅奇	白茵	呂錫貴	梁珊	新聯
	魂斷奈何天	楚原	陳漢銘	江漢	白茵	李清		新聯
	自君別後	莫康時	盧敦	江漢	白茵	伍秀芳		新聯
	紅葉題詩	張容	戈陽　石萬	王英蓉	陳瓊玉	陳華		新聯/瓊劇
1965	黃金萬兩	胡小峰	周然	傅奇	陳思思	姜明	張冰茜	長城
	滄海遺珠	李鐵	馮鳳謌	傅奇	白燕	石慧	龔秋霞	長城
	粉紅色的夢	黃域	周然	平凡	陳思思	張錚	鮑方	長城
	皇帝出京	黃域	易方	傅奇	王葆真	姜明	石磊	長城
	艷遇	李萍倩	高旅	傅奇	陳思思	張錚	張冰茜	長城
	烽火姻緣	李萍倩	朱鏗	夏夢	丁賽君	馮琳		長城/越劇
	變色龍	陳靜波	陳召	高遠	王小燕	石磊	翁午	鳳凰
附錄	十月新娘	羅君雄	李惠	高遠	韓瑛	翁午	馮琳	鳳凰
	椰林雙姝	沈鑒治	沈鑒治	江漢	韓瑛	石磊		鳳凰
	東江之水越山來	羅君雄	羅君雄					新聯/紀錄片
	西施	李晨風	李晨風	傅奇	白茵	江漢		新聯
	女司機	吳回	吳回	張瑛	陳綺華	上官筠慧		新聯
	英雄兒女	李晨風	李兆熊　張純	江漢	白茵	張錚	李清	新聯
	蜜月	楚原	朱克	江漢　南紅　黃曼梨 上官筠慧				新聯
	毛子佩闖宮	斯蒙	裴鳳	筱湘麟	筱靈鳳	筱寶奎		新聯/越劇
	馬陵道	李晨風	李晨風	吳楚帆	張瑛	梁慧文	盧敦	新聯
	劉明珠	譚友六	集群	范澤華	張長城	洪妙		新聯
	巴士銀巧破豪門計	莫康時	莫康時	江漢	白茵	伍秀芳	盧敦	新聯
1966	雲海玉弓緣	張鑫炎　傅奇	梁羽生　張森	傅奇	陳思思	王葆真	平凡	長城
	胭脂魂	胡小峰	周然	高遠	王葆真	王小燕		長城
	鴛鴦帕	黃域	周然	張錚	王葆真	江龍		長城
	小忽雷	黃域	朱明哲	江漢	石慧	梁珊		長城
	連陞三級	胡小峰	劉熾	張瑛	李嬙	平凡		長城

年份	片名	導演	編劇	主演	出品/備註
	蟋蟀皇帝	鮑方　唐龍	朱石麟	江漢　石慧　姜明　石磊	鳳凰
	未婚夫妻	鮑方	陳召	江漢　朱虹　童毅	鳳凰
	我來也	鮑方	陳召	江漢　王小燕　石磊	鳳凰
	審妻	陳靜波	陳召　易方	高遠　朱虹　鮑方　唐紋	鳳凰
	含苞待放	任意之	任意之	江漢　王小燕　唐紋	鳳凰
	天才夢	沈鑒治	周然	江漢　王葆真　石磊　若冰	鳳凰
	畫皮	鮑方	鮑方	高遠　朱虹　翁午　陳娟娟	鳳凰
	尤三姐	吳永剛	陳西汀	童芷苓　王照春　黃正勤	鳳凰/京劇
	偷龍轉鳳	沈鑒治	朱石麟	朱虹　高遠　唐紋	鳳凰
	巴士銀妙計除三害	莫康時	莫康時	江漢　白茵　伍秀芳　姜中平	新聯
	問君能有幾多愁	楚原	司徒安	江漢　白茵　馮真	新聯
	碧海青天夜夜心	李鐵	吳邨　李鐵	江漢　白茵　李清　上官筠慧	新聯
	真假兇手	陳漢銘	盧敦	吳楚帆　伍秀芳　江漢	新聯
	都市的陷阱	左几	左几	周驄　白茵　黃曼梨　呂錫貴	新聯
1967	雙鎗黃英姑	張鑫炎　李啟明	張森	傅奇　陳思思　平凡　江龍	長城
	飛龍英雄傳	胡小峰	吳越蘭（原著）易方	王葆真　高遠　蘇秦	長城
	春雷	胡小峰	周然	傅奇　陳思思　平凡　李嬙　張錚	長城
	白領麗人	任意之	任意之	傅奇　夏夢　平凡　韓瑛　梁珊	鳳凰
	烽火孤鴻	沈鑒治	陳召	江漢　朱虹　鮑方	鳳凰
	秀才奇遇記	羅君雄	林彤	高遠　韓瑛　張錚　唐紋	鳳凰
	春自人間來	任意之	陳召	高遠　王小燕　陳娟娟	鳳凰
	虎口鴛鴦	吳回	陳漢銘	謝賢　白茵　李清　江濤	新聯
	離婚之喜	吳回	朱克	江漢　白茵　馮真　姜中平	新聯
	金面俠	李鐵	朱克	高遠　陳綺華　李清	新聯
	抗敵風雲	羅志雄	羅志雄	周驄　白茵　李清	新聯
	矇查查的愛情	盧敦	盧敦	江漢　苗金鳳　梁珊	新聯
1968	社會棟樑	黃域	周然	傅奇　王葆真　吳楚帆　龔秋霞	長城
	迎春花	張鑫炎	張鑫炎　張森	傅奇　夏夢　張錚　李嬙	長城
	珍珠風雲	胡小峰	梁漢文　易方	江龍　陳思思　張錚	長城

年份	片名	導演	編劇	主演	出品/備註
	雙女情歌	黃域	朱明哲	張錚　陳思思　平凡	長城
	爸爸的情人	李晨風	李兆熊	傅奇　陳思思　馮式瑩	長城
	過路財神	張鑫炎	周然	江漢　王葆真　平凡	長城
	石敢當	羅君雄	陳召	江漢　梁珊　勞若冰	鳳凰
	周末傳奇	陳靜波	朱克	高遠　朱虹　梁珊	鳳凰
	我又來也	鮑方　唐龍	蕭銅	江漢　唐紋　翁午　石磊	鳳凰
	沙家浜殲敵記	鮑方	鮑方	江漢　朱虹　翁午　勞若冰	鳳凰
	紅燈記	黃雄	盧敦	丁亮　王小燕　江濤	新聯
	魔窟尋蹤	左几	左几	江漢　馮真　李清	新聯
1969	玉女芳蹤	傅奇　金沙	張森	傅奇　石慧　平凡　蘇秦	長城
	虎口拔牙	陳靜波	陳召	江龍　朱虹　鄭啟良　鮑起靜	長城
	少男少女	羅君雄	羅君雄	張錚　方輝　勞若冰　梁珊	長城
	金色年華	黃域	黃麥銓	江漢　梁珊　丁亮　石磊	長城
	我的一家	胡小峰	周然	張錚　王小燕　梁珊　陳娟娟	長城
	迷人漩渦	張錚　吳景平	張錚　吳景平	張錚　王葆真　方輝　筱華	長城
	五福臨門	金沙　李啟明	周然	江龍　翁午　劉戀　馬勁翔	長城
	姻緣道上	鮑方	黃漢方	江漢　王葆真　筱華　顧錦華	鳳凰
	英雄後代	許先　陳娟娟	許先	平凡　鮑起靜　梁慶民　錢愛萍	鳳凰
	三劍客	張鑫炎	孫華	江漢　王小燕　鄭啟良　黎廣超	鳳凰
	臥虎村	黃域	陳召	傅奇　石慧　萬山　鄭啟良	鳳凰
	秋雨春心	左几	左几	張活游　馮真　江濤　方輝	新聯
	兇手尋兇	盧敦	盧敦	丁亮　苗金鳳　筱華　馬勁翔	新聯
	神偷俠侶	唐龍	唐龍	周驄　白茵　李清　丁亮	新聯
	春夏秋冬	蔡昌　陳漢銘	陳漢銘	丁亮　江龍　勞若冰　方輝	新聯
	萬眾歡騰				清水灣片廠/紀錄片
1970	屋	胡小峰	胡小峰	李清　石慧　李嬙　梁小鈾	長城
	映山紅	黃域　張錚	周然	江龍　石慧　平凡　李嬙	長城
	失蹤的少女	羅君雄	黃麥銓	王小燕　蔣平　李次玉　馮琳	鳳凰
	海燕	朱楓　唐龍	朱楓	江漢　王小燕　梁珊　謝瑜	鳳凰

附錄

年份	片名	導演	編劇	主演				出品/備註
	天堂奇遇	陳靜波	盧兆璋	方平	向樺	石磊	姜明	鳳凰
	過江龍	許先 陳靜波	陳召	江漢	方輝	石磊	丁川	鳳凰
	大學生	鮑方	鮑方	江漢	朱虹	鮑方	唐紋	鳳凰
	肝膽照江湖	蔡昌	魯鈍（即盧敦）	丁亮	白茵	李清	鄭啓良	新聯
	古鐘風雲	黃雄	魯鈍	江漢	梁珊	丁亮	李清	新聯
1971	俠骨丹心	張鑫炎	梁羽生	傅奇	王葆真	周驄	平凡	長城
	小當家	黃域 吳佩蓉	黃域 吳佩蓉	平凡	鮑起靜	謝瑜	陳元康	長城
	中國乒團匯報表演（第一輯）	張鑫炎						清水灣片廠/紀錄片
	中國乒團匯報表演（第二輯）	張鑫炎						清水灣片廠/紀錄片
1972	友誼花開	張鑫炎	劉熾					長城/紀錄片
	三個十七歲	任意之 陳娟娟	任意之 陳娟娟	方平	鮑起靜	李清	向樺	鳳凰
	銀星藝術團赴馬演出特輯	羅君雄	羅君雄					鳳凰/紀錄片
	歡樂的廣州	鮑方 羅君雄	鮑方 羅君雄					鳳凰/紀錄片
	艇	唐龍 吳景平	吳景平	翁午	王小燕	楊虹	湯蓓	鳳凰
1973	彝族之鷹	胡小峰	周然	張錚	王燕屏	李嬙	蔣平	長城
	鐵樹開花	傅奇	傅奇	李清	李嬙	平凡	劉家雄	長城
	阿蘭的假期	胡小峰	胡小峰	王葆真	鮑起靜	梁衡	李嬙	長城
	苗寨烽火	陳靜波	方予揚	江漢	勞若冰	李清	丁亮	鳳凰
	姊妹同心	朱楓	朱楓	王小燕 吳景平	陳娟娟	石磊		鳳凰
	出路	陳漢銘	黃麥銓	江濤	謝瑜	平凡	李清	新聯
1974	萬紫千紅	張鑫炎	劉熾					長城/紀錄片
	一塊銀元	黃域 吳佩蓉	黃域 吳佩蓉	江龍	李嬙	李清		長城
	春滿羊城	羅君雄	羅君雄					鳳凰/紀錄片
	球國風雲	許先	許先	方平	江漢	蔣平	楊虹	鳳凰
	雜技英豪	陳娟娟 朱楓 任意之	陳娟娟 朱楓 任意之					鳳凰/紀錄片
	意亂情真	李兆熊	李兆熊	周驄	苗金鳳	丁亮	勞若冰	新聯
	群芳譜	李晨風	李兆熊	周驄	苗金鳳	唐紋	白荻	新聯
1975	萬戶千家	胡小峰	周然	方平	鮑起靜	李清	李嬙	長城

年份	片名	導演	編劇	主演				出品/備註
	紅纓刀	張鑫炎	張鑫炎　吳滄洲	傅奇　王葆真　江龍　平凡				長城
	白雲山下譜新歌	陳娟娟　羅君雄	羅君雄					鳳凰/紀錄片
	中國體操技巧比賽特輯	陳娟娟　羅君雄	羅君雄					鳳凰/紀錄片
	桂林山水	陳靜波	黃憶					新聯/紀錄片
1976	中國體壇群英會	傅奇	傅奇					長城/紀錄片
	大風浪	張鑫炎	吳滄洲	江龍　鮑起靜　平凡　李嬙				長城
	可愛的小動物	傅奇	吳滄洲					長城/紀錄片
	一磅肉	胡小峰	胡小峰	江龍　金沙　張錚　鮑起靜				長城
	泥孩子	陳靜波　朱楓	朱楓	江漢　石慧　丁亮　朱永賢				鳳凰
	武夷山下	黃域	吳邨					新聯/紀錄片
	至愛親朋	李晨風	李兆熊	江漢　白茵　周驄　李清				新聯
1977	生死搏鬥	傅奇	周然	江龍　石慧　張錚　平凡				長城
	風頭人物	唐龍	唐龍	朱虹　吳剛　王葆玲　謝雲				鳳凰
	屈原	鮑方　許先	鮑方	鮑方　朱虹　鮑起靜　李清				鳳凰
	潮梅風光	黃域	吳邨					新聯/紀錄片
	胎劫	吳景平　張錚	黃麥銓	王葆真　鄭啟良　李嬙　丁亮				新聯
1978	巴士奇遇結良緣	張鑫炎	吳滄洲　張鑫炎	方平　李燕燕　張錚　李嬙				長城
	情不自禁	胡小峰	胡小峰	方平　鮑起靜　張錚　劉雪華				長城
	蕩寇群英	江漢　朱楓	朱岩	江漢　梁珊　黎漢持				鳳凰
	上海	鮑方　羅君雄	鮑方　羅君雄					鳳凰/紀錄片
	早春風雨	陳靜波　吳景平	陳娟娟	黎漢持　鮑起靜　蔣平				鳳凰
	都市四重奏	許先	許先	江漢　王小燕　梁珊　黎漢持				鳳凰
	歡天喜地對親家	王濤（即王天林）	黃麥銓	吳剛　李燕燕　李嬙　黎廣超				新聯
	奪命錢	梁廣建	梁廣建	鄭啟良　謝瑜				新聯
	辣手情人	李晨風	集體	周驄　白茵				新聯
	光棍神偷雙彩鳳	王濤	方言	林錦棠　白茵　丁亮　謝瑜				新聯
1979	男朋友	吳佩蓉　孫華	何樹華　吳佩蓉	方平　鮑起靜　江龍　葉素堅				長城
	鐵腳馬眼神仙肚	黃域	吳滄洲	方平　李燕燕　平凡　龔秋霞				長城
	冤家	冼杞然	莫桑	方平　劉雪華　傅奇　石慧				長城
	雲南奇趣錄	孫華　張錚	孫華　張錚					長城/紀錄片

附錄

年份	片名	導演	編劇	主演	出品/備註
	通天臨記	張鑫炎	吳滄洲	方平　劉雪華　鮑起靜　江龍	長城
	奇人奇事奇上奇	陳靜波	平玲	吳剛　周蟬鳳　張錚　黎廣超	鳳凰
	小鬼靈精	唐龍	朱岩	符策力　王小燕　翁午 梁國強	鳳凰
	怪客	鮑方	鮑方	江漢　朱虹　蔣平　勞若冰	鳳凰
	鬼馬智多星	王濤	黃麥銓	吳剛　韓瑪利　鄭啟良 黎廣超	新聯
1980	白髮魔女傳	張鑫炎	張鑫炎	方平　鮑起靜　劉雪華　江漢	長城
	蘇杭姻緣一線牽	胡小峰	胡小峰	夏江南　李燕燕　孔屏　方剛	長城
	情劫	冼杞然	莫桑　郭城	余家倫　劉雪華　丹波哲郎 倉田保昭	長城
	泰山屠龍	許先　江漢	許先	黎漢持　夏冰心　周聰　江漢	鳳凰
	錯有錯着	朱楓	陳召	黎漢持　夏冰心　毛悠明 夏江南	鳳凰
	碧水寒山奪命金	杜琪峯	朱岩	劉松仁　鍾楚紅　江漢　丁亮	鳳凰
	險過剃頭	朱楓	施揚平	黎漢持　姚霏　夏冰心	鳳凰
	長城內外	吳景平			鳳凰/紀錄片
	密殺令	鮑方	蕭銅	江漢　陳思思　蔣平　石磊	鳳凰
	祥林嫂	岑範　羅君雄	吳菠　李雪芬	袁雪芬　金采風　史濟華 周寶奎	鳳凰/越劇
	勢不兩立	陳文	李理	余家倫　白茵　苗金鳳 丁亮　張活游	新聯
1981	財神到	梁治強	梁治強　張鑫炎	方平　孟平　廖啟智　陳敏兒	長城
	新疆奇趣錄	張錚	張錚	勞若冰　筱華　楊虹　張錚	長城/紀錄片
	飛鳳潛龍	黃域　吳佩蓉	江龍　古錦成	方平　孟平　平凡　劉雲峰	長城
	父子情	方育平	陳召　李碧華 張堅庭	石磊　朱虹　容惠雯　李羽田	鳳凰
1982	夜上海	胡小峰	吳滄洲　胡小峰	周里京　沈丹萍　平凡　李嬙	長城
	四川奇趣錄	孫華　郝建光	孫華　張魯坤		長城/紀錄片
	塞外奪寶	許先	吳德	張豐毅　王姬　王秀萍　王群	鳳凰
	少林寺	張鑫炎	薛后　盧兆璋	李連杰　丁嵐　于海　于承惠 胡堅強	銀都
	薄荷咖啡	冼杞然	文曉嵐	鍾楚紅　蔡楓華　黃淑儀 何文滙	銀都
1983	半邊人	方育平	施揚平　王正方	許素瑩　王正方　鄭智雄 許培　邱蓮心	鳳凰

年份	片名	導演	編劇	主演	出品/備註
	中國民族體育奇趣錄	張錚	張錚		鳳凰/紀錄片
1984	雲崗游俠	張浩	程潔茵	汪洋　馬麗娜　景連鎮　魏補全	長城
	嶗山鬼戀	鮑方	鮑方	方平　姚霏　夏冰心　楊虹	鳳凰
	大西北奇觀	朱楓	朱楓		鳳凰/紀錄片
	少林小子	張鑫炎	梁治強　何樹華	李連杰　黃秋燕　于海　于承惠　胡堅強	銀都
	愛情麥芽糖	單慧珠	程潔茵　陳灌明　陳慶嘉	林國雄　司馬燕　王靜儀　陳國光	銀都
1985	爵士駕到	鮑起鳴（即鮑德憙）	何樹華	陳小梅　周寶珊　陳耀倫　呂紹梅　劉敏儀	鳳凰
	神秘的西藏	孫華　郭無忌	孫華　郭無忌		銀都/紀錄片
	中國神童	羅君雄　張慶鴻	羅君雄　張慶鴻		銀都/紀錄片
	瘋狂上海灘	胡小峰	胡小峰	周粵成　李芸　陳思思　詹聰	銀都
	神州大地女兒國	羅君雄　徐彬	羅君雄　徐彬		銀都/紀錄片
	亂世英雄亂世情	劉松仁　黃宗基	朱岩	張艷麗　戚風　萬瓊　哈小姚	銀都
1986	南北少林	劉家良	施揚平	李連杰　黃秋燕　胡堅強	銀都
	美國心	方育平	吳滄洲	利玉娟　陳鴻年　林影華　鄭智雄	銀都
1987	書劍恩仇錄	許鞍華		達式常　張多福　艾依諾　劉佳	銀都
	香香公主	許鞍華		達式常　張多福　艾依諾　劉佳	銀都
	靚妹正傳	邱禮濤	陳哥頓　邵華仔	楊羚　區凱倫　施偉然　Beyond	銀都
	閃電戰士	朱岩　梁治強	柳琪輝	杜振清　孫海英　儲智博	銀都
1988	中華英雄	李連杰	施揚平　捷爾戈	李連杰　趙爾康　宋佳　柏德遜	銀都
	童黨	劉國昌	陳文強	何沛東　王忠巡　馬衍亭　梁十一　謝偉傑	銀都
	黃河大俠	張鑫炎　張子恩	黃麥銓	于承惠　淳于珊珊　萬瓊　于海	銀都
	喜寶	李欣頤	一正	柯俊雄　黎燕珊　方中信　金興賢	銀都
	法律無情	李超俊	畢鋒　陳文貴	萬梓良　葉德嫻　高雄　溫碧霞	銀都
	大陸窺秘				南方/紀錄片

附錄

年份	片名	導演		編劇		主演				出品/備註
1989	黑太陽731	牟敦芾		牟文遠 滕敦靖 劉梅芾		王剛	吳代堯	王潤身	權哲	銀都
	福星臨門	邱家雄		吳雨		張學友 劉嘉玲	曾志偉 吳君如	林敏驄 陳奕詩		銀都
	西太后	李翰祥		李翰祥		劉曉慶	鞏俐	陳燁	陳道明	銀都
	中國三軍揭秘	羅君雄 柯美松		羅君雄 柯美松						銀都/紀錄片
	寡婦村	王進		陳立洲 王雁		梁玉瑾	于莉	謝園	陶澤如	銀都
	情義我心知	鞠覺亮		曾謹昌		廖偉雄 駱應鈞	周海媚	方剛		銀都
	飛越黃昏	張之亮		陳錦昌 張之亮		馮寶寶 盧冠廷	葉童	吳耀漢		銀都
	都市獵人	葉天行		葉天行		王祖賢 方剛	萬梓良 黎明	吳家麗		銀都
	我愛賊阿爸	梁治強		梁治強		淳于山 計春華	周里京	劇雪		銀都
	最後的貴族	謝晉		白樺 孫正國		潘虹	濮存昕	李克純	盧燕	銀都
1990	秘境神奇錄	孫華		孫華						銀都/紀錄片
	人在紐約	關錦鵬		鍾阿城 邱戴安平		張艾嘉 顧美華	張曼玉	斯琴高娃		銀都
	廟街皇后	劉國昌		陳文強		張艾嘉 羅烈	劉玉翠	劉雅麗		銀都
	玩命雙雄	張之亮		李志毅		爾冬陞 馮寶寶	吳大維	周慧敏		銀都
	水玲瓏	楊權		影運 創作組（施揚平執筆）		李賽鳳 江欣燕	劉子蔚	午馬		銀都
	老婆，你好嘢	蔣家駿		吳雨		鄭裕玲 陳雅倫	曾志偉	鄭浩南		銀都
1991	婚姻勿語	李志毅		李志毅		葉童 爾冬陞	梁家輝	關之琳		銀都
	敦煌夜譚	李翰祥		王石		王小鳳	周潔	王霄	王培	銀都
	聯手警探	郭寶昌		吳啟泰 黃麥銓		于榮光 張艷麗	郭秀雲	江漢		銀都
	出嫁女	王進		賀夢凡		沈蓉	陶惠敏	劇雪	吉雪萍	銀都
	奪寶俏佳人	李兆華		鍾清玲		郭秀雲 凌脯力	錢小豪	潘志文		銀都
1992	武林聖鬥士	張鑫炎 張小慧		林祥培		楊麗菁 靳德茂	于榮光	于海		銀都
	她來自台北	朱岩 施揚平		銀都創作組		張弘	徐向東	智一桐	徐雷	銀都

年份	片名	導演	編劇		主演				出品/備註
	秋菊打官司	張藝謀	劉恆		鞏俐　雷恪生　戈治均　劉佩琦				銀都
1993	籠民	張之亮	黃仁逵　吳滄洲　張之亮		喬宏　廖啟智　泰迪·羅賓　谷峰　胡楓　李名煬　黃家駒				銀都
	馬路天使	鍾敏強	陳錦昌		莫少聰　李麗珍　杜德偉　喬宏				銀都
	少林豪俠傳	張鑫炎	施揚平		王群　郭秀雲　計春華　譚俏				銀都
	傻女之戀	梁香蘭	吳滄州		陳紅　常戎　茹紹寶　陳大明				銀都
	湘西屍王	袁祥仁	黃麥鈴　戴梓橋		淳于山　樂天兒　安翅　計春華				銀都
	焚心慾火	林洪桐	張弦		蔣雯麗　石維堅　王全安　雷漢				銀都
	大磨坊	吳子牛	吳子牛		沈丹萍　劉仲元　李玉生　陶澤如				銀都
	煙雨情	張子恩	孔良		謝偉雄　廖學秋　唐遠之				銀都
	白蓮邪神	鄭兆強	馮瑞熊		袁潔瑩　黃錦江　于海　李麗麗				銀都
	武狀元鐵橋三	馮柏源	麥志成　余漢榮		杜少津　袁潔瑩　葉全真　李麗麗　于海				銀都
1994	壯士斷臂	衛翰韜	鄭幼卿　麥志成		杜少津　袁潔瑩　葉全真　李麗麗				銀都
	詠春	袁和平	黃永輝　鄧碧燕		楊紫瓊　甄子丹　徐少強　李子雄				銀都
	正乞兒	鄧榮耀	陳韻文　張之亮　鄧榮耀		雷宇揚　黃自強　徐錦江　Joe Junior				銀都
	西楚霸王	冼杞然	冼杞然　曉禾　施揚平		呂良偉　關之琳　鞏俐　張豐毅				銀都
	省港一號通緝犯	黃志強	魯秉		黃秋生　吳家麗　吳興國　于榮光				銀都
	昨夜長風	林德祿	黃百鳴		劉青雲　袁詠儀　林文龍　梅小蕙				銀都
	青蜂俠	林正英	朱偉光		錢嘉樂　關詠荷　于榮光　林正英				銀都
	怪俠一枝梅	劉觀偉	黃百鳴		黃秋生　林文龍　洪欣　黃光亮				銀都
1995	金玉滿堂	徐克	徐克　鄭忠泰　吳文輝		張國榮　袁詠儀　鍾鎮濤　趙文卓				銀都
	冒牌皇帝	劉國權	黃百鳴　劉國權		吳鎮宇　馮寶寶　洪欣　張辛元				銀都

附錄

年份	片名	導演	編劇	主演	出品/備註
	橫紋刀劈扭紋柴	譚朗昌	唐素芬	袁詠儀　周華健　沈殿霞　伍詠薇	銀都
	慈雲山十三太保	鄧衍成	黃浩華　陳華　李惠民	巫啟賢　陳豪　陳國邦　黃振輝	銀都
	夜半歌聲	于仁泰	司徒慧焯　黃百鳴　于仁泰	張國榮　吳倩蓮　黃磊　鮑方	銀都
1996	花幟	招振強	梁鳳儀	黃百鳴　潘虹　劉嘉玲　曾江	銀都/電視劇
	百老匯100號	英達	沙葉新	宋丹丹　劉小鋒　劉威　楊立新	銀都/電視劇
	漢宮飛燕	陳家林	常萬生　張笑天	趙明明　張鐵林　袁立　李建群	銀都/電視劇
1997	減肥旅行團	劉國權	楊曉雄	沈殿霞　斯琴高娃　侯耀華　蔡宇　蔣勤勤	銀都
	豆丁奇遇記	高志森	何冀平	謝冰鈺　伍潔茵　羅偉民　張佩德	銀都
	香港的故事	王進（總導演）施揚平　謝曉嵋	朱岩　陳愛民　吳滄洲　何冀平	李媛媛　陶虹　劉文治　邢岷山　劉延　陳庭威	銀都/電視劇
1998	極度重犯	林嶺東	劉永健　林嶺東	任達華　呂良偉　蔡少芬　古天樂	銀都
	非常警察	林德祿	黃浩華	吳鎮宇　李惠敏　伍詠薇　雷宇揚	銀都
1999	黑馬王子	王晶	王晶	李嘉欣　劉德華　張敏　張家輝	銀都
	星願	馬楚成	羅志良　楊倩玲	任賢齊　張柏芝　蘇永康　陳逸甯	銀都
	流星語	張之亮	鄧漢強	張國榮　吳家麗　狄龍　琦琦	銀都
	中華英雄	劉偉強	秋婷　文雋	鄭伊健　舒淇　楊恭如　葉佩雯	銀都
2000	小親親	奚仲文	岸西	郭富城　陳慧琳　陳輝虹　陳逸甯	銀都
	北京樂與路	張婉婷	羅啟銳	耿樂　舒淇　吳彥祖　吳耀漢	銀都
2001	拳神	劉偉強　元奎	陳十三	王力宏　元彪　張耀揚　馮德倫	銀都
	絕色神偷	霍耀良	許莎朗	張智霖　舒淇　林熙蕾　麥家琪	銀都
	四大名捕鬥將軍	吳耀權　劉海波　張敬義	賴漢初	何潤東　磊遠　王學兵	銀都/電視劇
2002	衛斯理之藍血人	劉偉強	王晶　陳十三	劉德華　關之琳　舒淇　張耀揚	銀都

年份	片名	導演		編劇		主演			出品/備註
	英雄	張藝謀		李馮	王斌	李連杰 章子怡	梁朝偉 甄子丹	張曼玉	銀都
	嫁個有錢人	谷德昭		谷德昭 韋志豪 馮勉恒	陳寶竣 李敏	鄭秀文 胡楓	任賢齊	林海峰	銀都
2003	戀之風景	黎妙雪		黎妙雪	厲河	林嘉欣	鄭伊健	劉燁 蘇瑾	銀都
	少年阿虎	李仁港		鄺文偉 李仁港	周燕嫻 鄧漢強	吳建豪 譚俊彥	安志杰	金賢珠	銀都
	忘不了	爾冬陞		阮世生	方晴	張柏芝 原島大地	劉青雲	古天樂	銀都
	絕種好男人	王晶		王晶		任賢齊 張文慈	張柏芝	李珊珊	銀都
	雙雄	陳木勝		袁錦麟	關信輝	鄭伊健 徐靜蕾	黎明	林嘉欣	銀都
	戀上你的床	梁柏堅	陳慶嘉	陳慶嘉	林淑賢	鄭秀文 蔡卓妍	古天樂	劉青雲	銀都
	梅花檔案	毛衛寧		傅麒名	汪也迪	周杰 蘇瑾	童勇	海清	銀都/電視劇
2004	自娛自樂	李欣		陳燕		尊龍 夏雨	李玟 陶虹	張錚	銀都
	衝鋒陷陣	林超賢		陳慶嘉		郭富城 王傑	陳奕迅	鄭希怡	銀都
	鬼馬狂想曲	韋家輝		韋家輝	歐健兒	張柏芝 陳小春	劉青雲	古天樂	銀都
	魔幻廚房	李志毅		李志毅		言承旭 吳彥祖	鄭秀文	劉德華	銀都
	旺角黑夜	爾冬陞		爾冬陞		張柏芝 梁俊一	吳彥祖	方中信	銀都
	救命	羅志良		陳淑賢		林嘉欣 黃浩然	李心潔	許志安	銀都
	戀情告急	陳慶嘉	林超賢	陳慶嘉		古天樂 陳輝虹	梁詠琪	李彩樺	銀都
	柔道龍虎榜	杜琪峯		游乃海 歐健兒	葉天成	古天樂 梁家輝	郭富城 陳小春	應采兒	銀都
	龍鳳鬥	杜琪峯		歐健兒	隱士	劉德華 胡燕妮	鄭秀文	吳嘉龍	銀都
	A1頭條	陳嘉上		鍾繼昌		李心潔 陳冠希	黃秋生	梁家輝	銀都
	六壯士	黃真真		鄭丹瑞 鄧潔明	黃真真	鄭伊健 李克勤	林子祥 杜汶澤	許志安	銀都
	遠東特遣隊	滕有為		聞隆		張甲田 褚栓忠	杜振清	王卓	銀都/電視劇

年份	片名	導演	編劇	主演	出品/備註
2005	喜馬拉亞星	韋家輝	韋家輝　歐健兒	鄭中基　劉青雲　吳鎮宇　張柏芝　應采兒	銀都
	韓城攻略	馬楚成	馬楚成　鍾偉雄　林明傑　吳家強	梁朝偉　任賢齊　舒淇　金秀賢	銀都
	隱面人	陳麗英　黃文雲	陳麗英　江原千登勢　最合昇	馮德倫　伊東美崎　谷原章介　石堂夏央　澤本忠雄	銀都
	早熟	爾冬陞	爾冬陞　秦天南	房祖名　薛凱琪　曾志偉　毛舜筠	銀都
	頭文字D	劉偉強　麥兆輝	莊文強	周杰倫　余文樂　鈴木杏　杜汶澤	銀都
	做頭	江澄	江澄　張獻	關之琳　霍建華　吳鎮宇	銀都
	千杯不醉	爾冬陞	爾冬陞　方晴	吳彥祖　楊千嬅　方中信　谷德昭	銀都
	童夢奇緣	陳德森	張志光　陳淑嫻	劉德華　莫文蔚　黃日華　應采兒	銀都
2006	最愛女人購物狂	韋家輝	韋家輝　歐健兒	劉青雲　張柏芝　陳小春　官恩娜	銀都
	超班寶寶	查傳誼	查傳誼　李炯佳	趙廷恩　原島大地　田蕊妮　林家棟	銀都
	綠水英雄	錢永強	李惠生	柳雲龍　徐自賢　梁靜　唐俊龍	銀都/電視劇
	胡笳漢月	冷杉	青羊　蕭穎	唐國強　寧靜　夏雨　羅嘉良	銀都
2007	生日快樂	馬楚成	張艾嘉　鄧傑明　胡恩威	古天樂　劉若英　周俊偉　吳耀漢	銀都
	春田花花同學會	趙良駿	謝立文	鄭中基　周筆暢　梁詠琪　吳君如	銀都
	妄想	彭順	彭順　彭柏成	余文樂　蔡卓妍　梁洛施　區軒偉	銀都
	情意拳拳	林華全	方式強　馬嘉慧	安志杰　黃子華　應采兒　吳天瑜	銀都
	傷城	劉偉強　麥兆輝	莊文強　麥兆輝	梁朝偉　金城武　舒淇　徐靜蕾　杜汶澤	銀都
	森冤	彭發	彭發　錢江漢	舒淇　鄭伊健　李彩樺　阮民安	銀都
	功夫無敵	葉永健	鄭子滔　朱振宇　袁立強	吳建豪　樊少皇　梁小龍　林子聰	銀都
	十分鍾情	麥子善　黃精甫　袁建滔　司徒錦源　林愛華　楊逸德　陳榮照　林華全　張偉雄　李公樂	林超榮	吳嘉龍　Amanda Strang　張達明　黃又南　韓君婷	銀都

年份	片名	導演	編劇	主演	出品/備註
	男兒本色	陳木勝	陳木勝　呂思琳　凌志民	謝霆鋒　余文樂　房祖名　吳京	銀都
	不能說的秘密	周杰倫	杜緻朗	周杰倫　黃秋生　桂綸鎂　曾愷玹	銀都
	天堂口	陳奕利	蔣丹　陳奕利　陳國輝	吳彥祖　楊祐寧　舒淇　張震　劉燁	銀都
	C+偵探	彭順	彭順　彭柏成	郭富城　廖啟智　黃德斌　劉兆銘	銀都
	色，戒	李安	王蕙玲　占士沙姆斯	梁朝偉　湯唯　陳沖　王力宏	銀都
	老港正傳	趙良駿	施揚平　蕭君紅　趙良駿	黃秋生　鄭中基　毛舜筠　莫文蔚	銀都
	龍鳳呈祥	鍾侃燮	朱歷	薛家燕　秦漢　張含韵	銀都/電視劇
2008	蝴蝶飛	杜琪峯	岸西	周渝民　李冰冰　邵美琪　林雪	銀都
	證人	林超賢	吳煒倫　林超賢	謝霆鋒　張靜初　張嘉輝　廖啟智	銀都
	桃花運	馬儷文	馬儷文	葛優　鄔君梅　范冰冰　宋佳　郭濤　耿樂　元秋	銀都
	無名英雄	毛衛甯	錢濱　易丹	唐國強	銀都/電視劇
2009	生日	周友朝	楊爭光	倪大紅	銀都
	立正	高峰	孟冰	李晨　吳軍	銀都
	高老頭	王英權	渢渢	崔可法　陳學剛	銀都/數字電影
	女出租車司機	王英權	渢渢	張蓓蓓　徐敏	銀都/數字電影
	風雲 II	彭發　彭順	彭發　彭順　彭柏成　秋逸	郭富城　鄭伊健　謝霆鋒　蔡卓妍	銀都
	金錢帝國	王晶	王晶	陳奕迅　梁家輝　黃秋生　方力申	銀都
	竊聽風雲	麥兆輝　莊文強	麥兆輝　莊文強	劉青雲　古天樂　吳彥祖　張靜初	銀都
	罪與罰	周顯揚	杜緻朗	郭富城　張鈞甯　張兆輝　陳觀泰	銀都
	暖陽	烏蘭塔娜	烏蘭塔娜	李萬年　韓嘉康	銀都
	窈窕紳士	李巨源	李巨源	孫紅雷　林熙蕾　洪小玲　苑新雨	銀都
	馬歡進城記	王英權	渢渢	曹子辰　黎萱　徐敏	銀都/數字電影
2010	72家租客	曾志偉　葉念琛　鍾澍佳	葉念深　黃洋達	張學友　袁詠儀　曾志偉　黃宗澤　鄧麗欣　王祖藍	銀都

附錄

年份	片名	導演		編劇		主演			出品/備註
	打擂台	郭子健	鄭思傑	譚廣源 鄭思傑	郭子健	泰迪羅賓　梁小龍　陳觀泰 陳慧敏　黃又南			銀都
	鎗王之王	爾冬陞		爾冬陞 劉浩良	秦天南	古天樂　吳彥祖　蔡卓妍 方力申　尤勇			銀都
	月滿軒尼詩	岸西		岸西		湯唯　張學友　鮑起靜 李修賢			銀都
	翡翠明珠	秦小珍		陳慶嘉		林峰　蔡卓妍　容祖兒　狄龍 恬妞			銀都
	線人	林超賢		吳煒倫		張嘉輝　謝霆峰　桂綸鎂 廖啟智			銀都
	近在咫尺	程孝澤		程孝澤		明道　彭于晏　苑新雨 郭采潔			銀都
	北魏傳奇之悲情英雄	冷杉		青羊	蕭穎	唐國強　郭冬臨　翟乃社			銀都/數字 電影
	北魏傳奇之風雨 飄落都是愛	冷杉		青羊	蕭穎	寧靜　常鋮　聖馬			銀都/數字 電影
	北魏傳奇之百草情根	冷杉		青羊	蕭穎	夏雨　寧靜　聖馬			銀都/數字 電影
	北魏傳奇之愛歸五胡 滄海情（上）	冷杉		青羊	蕭穎	寧靜　王伯文　白慶琳			銀都/數字 電影
	北魏傳奇之愛歸五胡 滄海情（下）	冷杉		青羊	蕭穎	寧靜　王伯文　劉鑫			銀都/數字 電影
	北魏傳奇之情緣	冷杉		青羊	蕭穎	羅嘉良　周菲　魏勇			銀都/數字 電影
	北魏傳奇之宏圖恨	冷杉		青羊	蕭穎	王伯文　白慶琳　孟和烏力吉			銀都/數字 電影

自1950年至此，銀都體系共製作及參與影視項目五百五十一項。其中屬銀都片庫的有四百九十一項。

製作中	完美嫁衣				銀都
	B+偵探				銀都
	完美童話				銀都
	新西楚霸王				銀都
	新警察時代	劉曉慶	劉曉慶		銀都/電視劇
	一代宗師	王家衛	王家衛	梁朝偉　章子怡　張震 宋慧喬　趙本山　王慶祥 小沈陽　范冰冰	銀都

鳴謝

中央人民政府駐香港特別行政區聯絡辦公室

中華人民共和國國家廣播電影電視總局

國家廣電總局電影管理局

中聯辦宣傳文體部

香港特區政府民政事務局

香港電影發展局

香港藝術發展局

香港電影資料館

中國電影博物館

華南電影工作者聯合會

香港電影工作者總會

香港電影商協會

香港電影製片家協會

香港電影製作發行協會

香港戲院商會

香港電影導演會

香港電視專業人員協會

香港影評人協會

聯合出版（集團）有限公司

三聯書店（香港）有限公司

新民主出版社

生活創作

香港中文大學

香港浸會大學

邵氏兄弟（香港）有限公司

中國星集團有限公司

寰亞綜藝集團有限公司

思遠影業公司

寰宇娛樂有限公司

美亞娛樂資訊集團有限公司

附錄

影王朝有限公司

銀河映像（香港）有限公司

東方娛樂控股有限公司

星皓娛樂有限公司

徐小明製作有限公司

傳真製作有限公司

娛藝院線有限公司

澤東電影製作有限公司

李剛　　張丕民

童剛　　郝鐵川

吳克　　劉漢琪　文宏武　曾協泰

王英偉　吳思遠　林建岳　洪祖星　陳榮美

李國興　林小明　黃家禧　向華強　黃百鳴

王海峰　徐小明　陳子良　曾景祥　蔣麗英

張藝謀　王家衛　杜琪峯　許鞍華　張之亮

趙良駿　張志成　劉偉強　查傳誼　張同祖

羅啟銳　王晶　　麥兆輝　鮑德熹

李以莊　盧偉力　何威　　彭綺華

竇守芳　韓力　　崔頌明　李寧　　李慧生

馬石駿　王承廉　楊英　　馬逢國　林覺聲

夏夢　　朱虹　　石慧　　傅奇　　余倫　　許敦樂

陸元亮　張鑫炎　李嬙　　劉德生　陳文

白茵　　吳佛祥　馮凌霄　周落霞　朱克

黃域　　吳佩蓉　朱楓　　朱岩　　周聰

江漢　　黃憶　　鮑起靜　韋偉　　梁珊

勞若冰　翁午　　王葆真　江圖　　苗金鳳

江龍　　方輝　　白荻　　曾廣群　曾昭勝

謝柏強　沈鑒治　毛妹　　梁治強

列孚　　黃愛玲　石琪　　李焯桃　鄭傳鍏

林錦波　趙衛防　沙丹　　張燕　　李相　　司若

李玉萍　張友明　黃培　　鄭發明　梁瑞虹

小宇（馬來西亞）　高添強

編後記

六十年了。

從1950年長城和南方公司成立算起，銀都機構已經走過了六十年歷程。為了慶祝甲子慶典，銀都成立了「六十周年慶典委員會」，舉辦了「60年電影光輝 —— 從長鳳新到銀都」電影展、製作紀念光碟和影片《西楚霸王》紀念版，以及在北京舉行盛大慶典和研討會等一系列活動。同時，出版了這本紀念畫冊。

出版紀念畫冊，是所有活動中最具建構意義的一項，旨在通過它，系統而較全面地展示銀都過去六十年的風采面貌，使銀都更好地總結過去、開拓未來。

要達到較全面地展示過去六十年風采面貌，是一件說易行難的事，因為它展示的內容必須具有資料性、稀缺性、現實性和權威性。為此，從今年年初開始，機構便對畫冊進行全面而細緻的規劃，成立了編輯委員會和相關團隊，全力以赴地進行資料收集、整理和編撰工作，並組織專門的採訪小組，訪問了近百位原長鳳新和銀都的成員以及業界的知名人士，並在香港三聯書店的大力支持協助下完成出版。在此，我們要向參與工作的團隊及給予各種支持的業內外朋友和香港三聯書店表示衷心感謝！

銀都六十年的歷史，建基於創立者和同行者對新中國的認同；建基於曾經鍥而不捨追求的理想和信念；建基於對電影藝術的鍾情及自覺的社會責任感，也因此，六十年歷程中，有着許多「與眾不同」和「非比尋常」的內容。在資料搜集和整理過程中，我們曾

一次次地被其中的許多事蹟深深地感動，為先輩們的高尚情操和驕人的藝術才華而折服，對那些默默墾營、共同凝聚成璀璨光影的開拓者和同行者們萌生起誠摯的敬意。正因為這樣，我們對由於畫冊架構及某些資料的缺欠而未能在畫冊中給予他（她）們更詳盡的介紹、表彰而深感遺憾。

不管怎樣說，據統計，六十年來銀都體系來共製作了四百八十部電影和十一部電視劇，以及發行了近千部次國產影片，這將成為永不磨滅的榮耀的見證。

謹以這本紀念畫冊，獻給六十年來所有為銀都體系的創建及發展作出貢獻的先輩和繼承者們！並獻給六十年來所有幫助和支持過銀都的業內外人士和廣大的觀眾！

六十年，是銀都歷史的一個階段點，也是銀都邁向未來的新起點。我們期盼並深信，銀都繼續開創無愧於過去六十年歷史的新的輝煌。

銀都六十周年紀念畫冊編輯委員會

2010年

銀都六十周年慶典組織委員會

榮譽顧問：　　李剛　張丕民

名譽顧問：　　童剛　郝鐵川

顧問：　　　　夏夢　朱虹　許敦樂　陸元亮　張鑫炎　黃域
　　　　　　　余倫　朱楓　李嬙　周驄　江漢　白茵　馬逢國
　　　　　　　馮凌霄　黃憶　劉德生

主任委員：　　宋岱

副主任委員：　任月　張康達

委員：　　　　崔顯威　林炳坤　施揚平　冼杞然　方平
　　　　　　　楊雪雯　薛理明　陳勝華

附錄

銀都六十周年紀念畫冊編輯委員會

責任編輯　鄭傳鍏　寧礎鋒
圖片編輯　李　安　鄭傳鍏
書籍設計　黃沛盈
協　　力　郭榮　黃蓮好　陳務華　嚴惠珊　郭玉蓮

書　　名　銀都六十（1950-2010）
編　　著　銀都機構

出　　版　三聯書店（香港）有限公司
　　　　　香港鰂魚涌英皇道1065號1304室
　　　　　Joint Publishing (Hong Kong) Co., Ltd.
　　　　　Rm. 1304, 1065 King Road, Quarry Bay, Hong Kong

發　　行　香港聯合書刊物流有限公司
　　　　　香港新界大埔汀麗路36號3字樓

印　　刷　中華商務彩色印刷有限公司
　　　　　香港新界大埔汀麗路36號14字樓

版　　次　2010年12月香港第一版第一次印刷
規　　格　大十六開（210×285mm）616面

國際書號　ISBN 978-962-04-3041-1
　　　　　©2010 Joint Publishing (Hong Kong) Co., Ltd.
　　　　　Published in Hong Kong